觀光行政法規 第二版
實務與理論

謝世宗・蕭維莉・吳偉德・鄭金城　編著

The Practice and Theory of
Tourism Administration and Laws

SECOND EDITION

國家圖書館出版品預行編目資料

觀光行政法規實務與理論 / 謝世宗等編著. -- 二版. --
新北市：新文京開發, 2018.07
面；　公分

ISBN　978-986-430-414-1（平裝）

1. 觀光行政　2. 觀光法規

992.1　　　　　　　　　　　　　　　107009397

觀光行政法規實務與理論（第二版）　（書號：HT40e2）

編 著 者	謝世宗　蕭維莉　吳偉德　鄭金城
出 版 者	新文京開發出版股份有限公司
地　　址	新北市中和區中山路二段 362 號 9 樓
電　　話	(02) 2244-8188（代表號）
F　A　X	(02) 2244-8189
郵　　撥	1958730-2
初　　版	西元 2016 年 09 月 10 日
二　　版	西元 2018 年 07 月 20 日

　　臺灣政府近年來將發展觀光作為重要經濟政策，不斷加強觀光建設和旅遊推廣的力度，再經過旅遊業的帶動和全民一致的努力，終於在 2015 年 11 月創造出來臺遊客人數衝破 1 千萬人的歷史記錄，使臺灣一躍而成世界上的觀光大國。但是回想一路走來的顛簸過程和艱辛，真的使我們這群在業界奮鬥三十年以上、見證這段歷史的業界老兵心情沉重，無限戚戚焉！

　　今天應邀為此力作為序，實在是既榮幸又惶恐！因為世界情事瞬息萬變，人心更是時時求新求變！因此，如何讓撐起本國海島經濟，以及已從 3 級產業升級到 2.5 級產業的旅遊服務業能受到保護而穩步茁壯發展？又如何能讓旅遊消費者能產生認同與相同價值觀？更如何能有一套可讓產業供應方和需求方都願意遵行的遊戲規則？這已經是全球積極發展旅遊的國家和地區爭相研究、探討和學習的重要課題，且因涉及層面太廣，以至於至今仍無法徹底獲得行業經營管理的完善策略！而相對的，因臺灣主事者當年的遠見，使臺灣在觀光旅遊行業的管理配套措施上、市場操作機制上都領先一步，早有成熟且逐步周全的規章制度，也使得亞洲、紐、澳、歐、美等國均遠來觀摩；大陸方面也在旅遊市場普遍開放後，積極蒐集各國作法且可參考的法令、法規以供借鏡，其中得文化相近且地利之便，臺灣更成為頻繁交流的對象，更在兩年前一舉制訂出讓全世界震驚的、完整可行的「旅遊法」。

　　回顧臺灣的觀光旅遊產業發展、景區多元規劃建設及周邊產業相應興起而且有今日的榮景，應該要從 50 年代老蔣總統說起，他當時眼見臺灣逐步安定、民生經濟欣欣向榮，考慮百姓日出而作、日入而息，一心為國打拼的辛勞應得到抒解與身心的陶冶，而在首座國家公園的誕生後，再又看到國際貿易的興盛，國際商旅來臺不絕於途，而考慮地方接待上的餐旅品質、人身安全、行業管理及專業服務導覽的重要，因此在 50 年前就完成「發展觀光條例」、「導遊管理規則」等來做為日後所有觀光相關政策的擬定和相關產業管理規範的根本準則。但是畢竟發展觀光條例非正式具備立即可執行之有效法律，在處理事

務時均還需借重他法來解讀與行使之，實使無法迎合現時代遊客要求發揮之高效能。目前觀光業已成為引領百行百業齊步向前進的重要產業時，應更提升此產業在管理上的層級和法規上的位階，才足以讓社會各界信服，也奠定本行業有更具影響力的地位。

今天本書改版經由多位專家學者群策群力、殫精竭慮而完成，實屬不易！書中分成兩大部分：一部分為觀光行政，顧名思義即為相關組織的功能與組織架構的成因說明，且因組織運作配合了國內外情勢而發展出相關年度計畫和週期性運作模式，更進一步產生出階段性目標的核心價值和執行方針等；另一部分則是因應產業發展的複雜程度和涉及範圍的擴增，再加上實務上層出不窮的案例，而需不斷訂定合宜的各相關產業設立、管理及保障旅遊消費者和追求行業永續經營的法令規範。因此，其實用性和豐富度，應精彩可期！更相信此書可以做為投入此行業的人士、研究此行業的專家且有意在本行業中取得專業證照者的最佳參考書！當然，更期待能激起各界人士對觀光法規的進一步重視。

中華兩岸旅遊產學發展協會　榮譽理事長　　　　　敬書

　　觀光產業涵蓋範圍甚廣，包括飲食、住宿、交通、旅遊行程、購物和各種形式娛樂，它以提供服務為基準，牽涉到的旅遊法規更是不勝枚舉，這種服務以滿足旅客需求為主，業者必須投入大量的人力，經由適當管理和教育訓練員工，在各項息息相關環節上求得順暢運作，來減少經營錯誤與信用財物的損失；因此在這樣的狀況下，業者只要稍有不慎，就很容易衍生多樣的衝突事件和糾紛，十分值得重視和警惕。

　　筆者在旅行業界服務了 25 年，接獲和調處的旅遊糾紛案件中，發現多數業者與消費旅客對於觀光法規認知不夠，觀念各異，各持己見，互不相讓，無法做出有效的溝通與解決問題，倍感遺憾。最近幾年來在各大學專科院校授課觀光行政與法規，個人認為市場上觀光學著作的內容和涉及範圍可以再予加強，除闡明政府制定之法律規章，期能積極貢獻給業界、消費者和學校觀光休閒相關科系的師生們，作為認識觀光產業的導引與應試參考。

　　本書籌劃 2 年，並與偉德助理教授、維莉副總經理、金城會長等業界旅遊專家、大學教師共同編著，此次也因應時代的更迭、政府觀光政策的頒布而改版，內容包括：壹、觀光政策，第一章〈觀光政策白皮書〉、第二章〈觀光客倍增計畫〉、第三章〈臺灣生態旅遊年〉、第四章〈旅行臺灣年〉、第五章〈觀光拔尖領航方案〉、第六章〈觀光大國行動方案〉、第七章〈觀光組織與 CIS 標示〉、第八章〈新南向政策〉；貳、觀光旅遊法規，第九章〈中央法規標準法與發展觀光條例〉、第十章〈民法債篇與旅遊定型化契約〉、第十一章〈旅行業與領隊導遊管理規則〉、第十二章〈觀光旅館業管理規則〉、第十三章〈入出境與領事事務法規〉、第十四章〈旅遊安全與緊急事故處理法則〉、第十五章〈兩岸及港澳相關法規〉；參、休閒遊憩法規，第十六章〈自然文化維護與管理法規〉、第十七章〈觀光森林遊樂事業管理法規〉，共計 17 章，以及旅遊糾紛案例說明與解析；茲惟恐編輯上難達周全、尚有愧於之處，特於此祈請業界前輩、專家、學者和社會賢達不吝指正賜教、不勝感恩。

<div align="right">

編著者　**謝世宗**　謹識

於醒吾、萬能科技大學觀光休閒系所

</div>

　　觀光產業全球蓬勃發展，觀光活動涵蓋了餐飲、旅館、航空、運輸、旅行業…等多項產業，不僅可以創造觀光產值，也能增加消費，振興產業景氣，增多就業機會，因此觀光產業對經濟貢獻具有極大的重要性，在發展推展產業前進的過程中，正確的觀光政策方向、適宜的管理規範、訂定合情合理的法規條文，就成為觀光產業永續發展的必要條件。

　　筆者在旅遊業從業多年，有感於不少旅遊糾紛的紛擾乃源於對法規或條文認知的不清、誤解或偏差，特將個人教學心得的累積，參與觀光產業法規研究和蒐集國內觀光相關之法規資料加以整編，本書改版的內容包含介紹我國重要的觀光政策、觀光行政組織、中央法規標準法與發展觀光條例、民法債編、入出境與領事事務法規、兩岸及港澳相關法規、旅遊安全與緊急事故處理法則、旅遊業與領隊導遊、觀光旅館業，另外還探討自然文化維護與管理法規、觀光森林遊樂事業管理法規等議題，於各個章節一一介紹，期能提供讀者及觀光科系的同學對觀光法規的理解。

　　非常榮幸獲謝世宗副理事長邀約，得與偉德助理教授、金城會長等旅遊業界前輩暨大學教師合作立著，希望藉由旅遊糾紛案例，回歸法律規範，明確引據法條來源，在確保諸方權益的前提下，剖析旅遊糾紛理性的處理方向與結果，更希望此書可以給旅遊界、教育界或消費者提供實質有效的參考資訊，倘有疏漏之處，尚祈各方先進不吝賜教是盼！

編著者　蕭維莉　謹識

　　臺灣經濟富裕使觀光旅遊休閒風氣提升，國人普遍具有高知識水準教育程度，俾使觀光產業進入到高品質與規格化的年代，政府開放觀光至今數十年，國內外旅遊人次不斷攀升，來自於政府積極推動觀光政策與制定律法管理命令，其間產生重要的啟發點與變革之助益。臺灣觀光法規之母法《發展觀光條例》頒布後，1992 年因技術精進使電腦科技竄升，觀光產業進入了嶄新的變革時代，帶動法令規章的制訂，包含《旅行業管理規則》、《觀光旅館業管理規則》、《民宿管理辦法》、旅遊安全與緊急事故處理法則，爾後規範民法債篇旅遊專章與各式旅遊定型化契約紛紛上路。

　　本書不同於一般法規書籍，極具專家學者所推薦很快進入第 2 版，乃因 4 位編著者皆來自觀光產業實務派，現也都融入學界大學授課，是真正將實務與理論結合，精心編著；編著者們也貼心提醒，瞭解法律之前一定要先認識《中央法規標準法》，何謂法、律、條例或命令等；在案例分析部分收錄來自於編著者們精闢分析、公協會糾紛案例與法學資料檢索系統相關之刑法與民法案例分析，得之不易，乃此書之靈魂所在。此書編寫三大重點為觀光政策、觀光旅遊法規與休閒遊憩法規，其中觀光政策自 2000 年迄今時空背景的轉換有深刻的描述；觀光旅遊法規則是精髓所在，此章節也是產生旅遊糾紛最多之處，最後是國內旅遊所規範之休閒遊憩法規。

　　最後，編著此書主要動機是希望能闡述政策法規理論基礎，而目的在於政策法規實務上精神層面之應用，希望讀者能夠摸到皮，也見得到骨。法規是冷淡的，相對「法理情與情理法」之運用孰先孰後，才是教義之根基，希望讀者能藉由此書之閱讀，沐浴於政策法規生澀之林，領略法規政策善盡之風。

　　「謝謝宗哥謝副理事長盛情邀約，與摯友維莉老師及前輩金城老師合著此書，實感榮焉與厚愛」。

編著者　**吳偉德**　謹識

　　觀光產業是無煙囪工業，亦是服務業重要指標產業，一個國家先進程度的重要指標之一，便是服務業所占該國產業的比重。更正確地說，應該是服務商品的 GDP 比重，當比重越高則先進程度便越高，兩者之間存在一定的關聯性。

　　臺灣旅行業蓬勃發展，觀光法規更是繁多，加上資訊認知不足，每當旅遊事件發生時，無法掌握及運用，加上消費意識抬頭，《消保法》規範趨嚴，造成諸多爭訟。筆者從事旅遊業逾 42 個寒暑，為了有效結合理論與實務，本書的撰寫特別與世宗副理事長、偉德助理教授、維莉老師等共同立著，提供了法規的範疇並與實務理論相結合，將理論落實於實務，也能從實務中精煉出理論。在內容規劃上，除了法律規章，並放入相關實務案例分析，這是精髓所在。希望可以造福觀光產業界、讀者和大專院校觀光相關科系的學生們，使之得以充分認識觀光產業與作為應考準備資料。

　　本書共計 17 章，適合各界人士在有限時間內，能夠精確掌握觀光法規與理論的內涵與案例。但旅遊糾紛案例甚多，恐有不周全之處，尚請業界資深專家學者和社會顯達多多鼓勵指導。

編著者　鄭金城　謹識

謝世宗

學歷／世新大學觀光研究所 EMBA 管理學碩士

　　　　真理大學觀光事業學系商學士

現任／臺北市藥商管理研究協會理事長

　　　　財團法人臺灣產業促進會副理事長

　　　　中華民國觀光領隊協會副理事長

　　　　中華兩岸農特產品暨經貿觀光協會副理事長

　　　　臺灣觀光旅遊產業協會副理事長

　　　　中華兩岸旅遊產學發展協會常務理事、法規委員會主任委員

　　　　中華國際自駕露營旅遊發展協會常務理事

　　　　臺灣國際觀光救援服務協會理事

　　　　臺灣導遊協會顧問

　　　　金銀島旅行社有限公司副總經理

　　　　龍華科技大學、黎明技術學院講師

　　　　中國鍼灸學會 CAMS 理事

　　　　中華民國中醫藥學會理事

　　　　中國傳統國術損傷整復協會常務監事

經歷／中華民國旅行業經理人協會常務理事、祕書長、教育訓練主委

　　　旅行業品保協會緊急事故處理委員會顧問／旅遊糾紛調處委員

　　　臺北市旅行商業同業公會旅遊糾紛委員會調解委員

　　　帆華旅行社有限公司董事

　　　立安、浦東旅行社業務經理人

　　　醒吾、萬能科技大學兼任講師

　　　交通部觀光局領隊職前教育訓練講座

　　　交通部觀光局旅行業經理人教育訓練講座

　　　世新、嘉南藥理、東南、健行、北城科大、金甌女中講座

證照／外語觀光領隊、華語導遊、旅行業經理人、旅遊數位管理師、領團人員種
　　　子教師、醫療保健觀光管理師、休閒治療師、養身芳療紓壓師、傳統國術
　　　損傷整復師

榮譽／交通部觀光局 2004、2007 年度優良領隊

　　　中華民國九十年、九十五年度全國模範勞工

著作／領隊帶團歐洲實務 SOP、旅行業經營管理實務與理論、觀光行政法規實務與
　　　理論

蕭維莉

學歷／美國伊利諾大學文學、教育雙碩士

現任／志洋旅行社副總經理
　　　中華民國觀光領隊協會常務理事
　　　中華民國觀光領隊協會國際事務委員會副主委
　　　中華民國觀光領隊協會法規委員會委員
　　　中華民國旅行業經理人協會教育委員會委員
　　　中華兩岸農業特產及經貿觀光推廣協會理事
　　　美國伊利諾大學在臺校友會理事
　　　世新、黎明、醒吾、萬能科技大學講座

經歷／交通部觀光局領隊人員職前訓練講座
　　　交通部觀光局領隊人員職前訓練口試評審委員
　　　志洋旅行社有限公司專業領隊、導遊
　　　喬法管理顧問有限公司專任英文講座
　　　美國聖地牙哥 Travelodge Hotel Plaza 副主計長

證照／英語、華語領隊導遊、旅行業經理人、國民旅遊領團人員種子教師、餐旅
　　　服務管理師、國際會展產業專案管理師、觀光行銷管理師、城市行銷管理
　　　師

專長／旅行業經營管理與實務、旅遊資源開發與行程規劃、旅遊風險管理與危機
　　　事故處理、觀光休憩產業異業連結與行銷、顧客心理學、觀光飯店管理與
　　　行銷、領隊導遊實務與帶團技巧培訓、旅遊英文與專業術語

吳偉德

學歷／銘傳大學觀光研究所 EMBA

　　　南亞技術學院觀光事業系

現任／中華國際觀光休閒商業協會理事長

　　　領隊導遊訓練講師

　　　大學大專專任講師

　　　旅行業專業經理人

　　　東南科技大學觀光系助理教授

經歷／行家綜合旅行社業務部副總經理、洋洋旅行社業務部經理、東晟旅行社專
　　　業領隊、上順旅行社專業領隊、翔富旅行社、太古行旅行社、福華飯店、
　　　弟第斯 DDS 法式餐廳高級專員及調酒師

　　　導覽世界七大洲五大洋，走過國家達 100 餘國

證照／英語導遊證照、英語領隊證照、華語導遊證照、華語領隊證照、旅行社專
　　　業經理人證照、採購人員專業證照、國際認證德國萊茵 BIM 顧客服務管理
　　　師、國際認證德國萊茵 CSIM 服務稽核管理師、自行車 C 級領隊證照等數十
　　　張專業證照

專長／30 年領隊兼導遊資歷、領隊導遊訓練講師、餐旅管理、國際導遊、國際領
　　　隊、旅遊行銷管理、旅遊資源開發與規劃、旅遊財務管理、旅行社經營管
　　　理、國際旅遊市場、旅遊業人力資源、旅遊業策略管理、旅遊管理學、旅
　　　遊業電子商務、觀光學概論、觀光心理學、旅遊管理與設計、輔導旅遊考
　　　照、知識管理、導覽解說旅遊自然與人文、國際會議展覽

鄭金城

學歷／醒吾科技大學觀光研究所碩士 MBA

現任／航偉旅行社股份有限公司業務部／旅遊部經理
　　　中國航運股份有限公司業務部／旅遊部經理
　　　沙烏地阿拉伯航空公司業務部／空運部經理
　　　藍天一號豪華遊樂艇業務部經理
　　　臺灣導遊協會副理事長
　　　中華民國觀光領隊協會理事
　　　中華民國旅行業經理人協會理事
　　　臺北城市科技大學觀光事業系專技講師

經歷／康孚旅行社股份有限公司業務部／旅遊部經理
　　　中華民國觀光領隊協會法規委員會副主任委員
　　　中華民國旅行業品質保障協會糾紛調處委員
　　　中華兩岸農業特產及經貿觀光協會常務理事
　　　臺灣區旅行業群英聯誼會第十七屆會長
　　　臺灣區航空公司訂位聯誼會祕書長
　　　交通部觀光局領隊職前訓練講師

證照／外語領隊、華語導遊、旅行業經理人、博奕種子教師

專長／旅遊業公司之經營管理實務、觀光領隊及導覽導遊實務、航空客貨運總代
　　　理之經營管理實務、遊輪客輪之經營管理實務

目錄

Contents

01
PART

觀光政策

01
Chapter

觀光政策白皮書

1-1 政策背景與目的

1-2 白皮書制定效益

全球化在洪流及知識經濟的推波助瀾下，觀光產業已成為本世紀最具社會經濟指標的產業，2010 年觀光產值達世界 GDP 的 11.6%。為了因應時代的脈動，交通部不停地思考如何透過觀光產業的發展，帶動區域與地方經濟、提升國人生活品質。行政院在策略上已將「觀光」定位為繼外交與經貿之後，可以將臺灣推向國際舞臺的第三管道，同時也是促進國際交流，通往世界和平的護照，更是可以賺錢的外交。

2001~2010 年是「數位十年(Digital Decade)」，企業必須利用新技術的開發及運用，方能有獲取高利潤的可能。觀光產業也需要不斷的創新運用智慧來提高產業的國際競爭優勢。面對國際觀光市場急速變化的趨勢與挑戰，為使臺灣觀光事業要能夠跟上時代的腳步，交通部在 2000 年訂為「觀光規劃年」，研訂了「21 世紀臺灣發展觀光新戰略」，宣示以打造臺灣成為「觀光之島」為目標，2001 年為「觀光推動年」，新戰略各項執行方案已正式啟動。當時的經建會（現為國家發展委員會）亦研訂「國內旅遊發展方案」，要求各部會確實配合推動執行。

施政需有一體共通之理念，各部門之施政亦應同步進行發揮整體成效，基於此，交通部此次特交由政務次長召集各部門成立作業小組，首次採取同步編訂、彙集成套的作法，將運輸、郵政、電信、氣象、觀光等各部門之施政方針整合於共同的理念架構之下，合輯而成「交通政策白皮書」。為期交通之施政，能由理念架構之研提，至政策、策略、措施之擬訂，最後落實為各級機關實際推動政令之執行計畫，由上而下整合於一體，此次白皮書之修訂，特要求各部門提出具體可行之短中長期執行計畫。觀光政策白皮書則在此一架構下，以「21 世紀臺灣發展觀光新戰略」及「國內旅遊發展方案」為基礎，含納過去一年的推動及協商結果，並修正部分窒礙難行之處，依時勢的需求，研擬具前瞻性政策，使我國觀光事業能大步開展，將臺灣打造成為永續經營的「觀光之島」。

1-1　政策背景與目的

一、政策背景

觀光政策之擬訂，係政府在現存之限制條件與預判未來可能變遷之情況下，為因應觀光需求與發展所提出之「指導綱領」。臺灣的觀光產業在 21 世紀初始，將以

「掌握優勢」、「提高價值」、「創造品味」為前提，用宏觀角度來訂定策略，展現臺灣豐沛的觀光魅力，行銷全球。此次觀光政策白皮書之撰擬，係在行政院將觀光產業列為新世紀國家發展之重要策略性產業下，期使政府與民間、中央與地方，在觀光推展上能目標一致、策略整合，俾引導臺灣觀光業邁入新的紀元。

二、範疇與架構

本觀光政策白皮書之內容架構，計分為背景、現況與課題及展望等三篇，其旨要為。

（一）背景篇：說明國內外觀光環境之變遷。

（二）現況與課題篇：探討臺灣地區觀光發展之過程與現況，據以研判臺灣地區觀光發展之問題，並審視內外在環境變遷趨勢，界定觀光發展的課題。

（三）展望篇：針對觀光課題，提出解決策略。內容依政策形成之程序，首先確立未來觀光發展的目標，研訂未來觀光政策之發展主軸，最後擬訂觀光政策內容，及各觀光政策項下之策略、措施與短中長期執行計畫。

三、計畫年期與程序

訂定觀光政策白皮書的目的，在期望觀光之施政，由理念架構之研提，至政策、策略，措施之擬訂，最後落實為相關行政機關實際推動觀光施政之執行與預算編列的依據。白皮書特提出短中長期執行計畫，短期係指 2003 年可以完成者，中期係 2006 年可以完成，長期預估可在 2011 年完成。

為編訂交通政策白皮書，交通部政務次長召集運輸研究所、郵政總局、電信總局、中央氣象局、觀光局及科技顧問室等部門副首長及主編，於 2001 年 8 月上旬組成作業小組，先後召開多次作業小組會議，分由各部門編修運輸、郵政、電信、氣象、觀光等部門政策白皮書，再交由科技顧問室彙整編撰交通政策總論，最後由運輸研究所總編輯，首創以套書方式彙集成完整之交通政策白皮書，展現全國交通政策之施政方針。

觀光局為編擬觀光政策白皮書，亦在局內成立作業小組，配合交通部作業小組的進度，經密集的討論與有效的分工，在最短的時間內終告完成。此次觀光政策白皮書之擬訂，在經過「21 世紀臺灣發展觀光新戰略」國內及國際會議、全國交通會議等各方的討論，交通部觀光局配合既有政策及「國內旅遊發展方案」的檢討，

並融入最新完成立法程序之「發展觀光條例」修正案相關新措施，最後經交通政策白皮書之編修作業，可謂已納集各方意見，確切勾勒出交通部在觀光方面之具體政策，祈使我國觀光產業的發展更能穩健茁壯。

四、主要成果

（一）政策目標與發展主軸

觀光的政策目標需順應世界的潮流，因應內在環境的變遷，在有限的資源條件下，兼顧環境融合與「永續觀光」雙重條件，俾滿足民眾的需求與國家發展的需要。基於此，交通部擬訂之觀光政策，係以「打造臺灣成為觀光之島」為目標。而為達成上述目標，並擬訂出二項觀光政策發展主軸：

1. 在「供給面」建構多元永續與社會生活銜接的觀光內涵：以本土、文化、生態之特色為觀光內涵，整體規劃、配套發展，建構友善、優質旅遊環境。
2. 在「市場面」採取行銷優質配套遊程的策略：迎合國內外觀光不同的需求，廣拓觀光市場，發揮兼容併存多方效益。

（二）觀光政策

依據觀光政策發展主軸，擬訂五項主要觀光政策如下。

1. 建構多元永續內涵供給面主軸

(1) 觀光內容多元化政策：以本土、文化、生態之特色為觀光內涵，配套建設，發展多元化觀光。

(2) 觀光環境國際化政策：減輕觀光資源負面衝擊，規劃資源多目標利用，建構友善旅遊環境。

(3) 觀光產品優質化政策：健全觀光產業投資經營環境，建立旅遊市場秩序，提升觀光旅遊產品品質。

2. 行銷優質配套遊程市場面主軸

(1) 觀光市場拓展政策：迎合國內外觀光不同的需求，拓展觀光市場深度與廣度，吸引國際觀光客來臺旅遊。

(2) 觀光形象塑造政策：針對觀光市場走向，塑造具臺灣本土特色之觀光產品，有效行銷推廣。

（三）觀光策略、措施與短中長期執行計畫

依各項觀光政策發展落實其策略與措施，並依照執行年期與配合施政之迫切性，擬訂具體可行之短中長期計畫。

五、政策之展望

觀光事業之發展沒有極限，其成功要件在於不斷的創新、求變。臺灣的觀光產業在 21 世紀始，因政府的高度重視而有了突破性的轉變，將以「掌握優勢」、「提高價值」、「創造品味」為前提，用宏觀的角度來訂定策略，展現臺灣豐沛的觀光魅力，行銷全球。

檢視國際觀光環境，拜運輸科技快速發展之賜，國際間觀光旅遊活動日趨熱絡且成長迅速，世界各國無不積極投入加強觀光資源開發及行銷宣傳，以期吸引更多的國際觀光客到來，增加外匯收入。根據世界觀光組織(WTO) 2000 年統計報告顯示，1999 年全球國際觀光人數已達 6 億 6,400 萬人次，較 1998 年成長 4.5%，觀光支出達 455 億美元；亞太地區在 1999 年計吸引了 9,750 萬人次旅客，較 1998 年成長 11.5%。在這股國際觀光熱潮中，臺灣地區來臺旅客人次除 1998 年受亞洲金融風暴影響，呈現負成長外，1992~2000 年平均年成長率為 4.08%。

面對國際觀光的趨勢與挑戰，2000 年交通部觀光局研訂了「21 世紀臺灣發展觀光新戰略」，宣示以打造臺灣成為「觀光之島」為目標，並研擬行動方案，協調各相關單位配合執行。新戰略的提出，對觀光業界而言，不啻是一劑強心針，各界反映熱烈，但也以更嚴苛的標準來檢視政府的觀光作為，期待能在低迷的景氣中，開創出一番新氣象，同時帶動地方經濟的活絡。然而成功的觀光產業發展，是必須充分發揮先天的特質，規劃後天的建設，配合完善的軟體，開發獨具當地特色的觀光資源，同時不斷創新、進步、才能擁有國際競爭力。為此，行政院依據陳前總統就職演說「建設臺灣成為永續發展的綠色矽島」之政策宣示，將觀光產業列為國家發展策略性產業，進而研訂「國內旅遊發展方案」，期以公共建設的投資帶動民間資金及技術的投入，同時要求各部會確實推動執行。

觀光政策白皮書，其架構將根植於「21 世紀臺灣發展觀光新戰略」及「國內旅遊發展方案」上，以過去一年的推動協商結果修正部分窒礙難行之處，並配合 2001 年 10 月 31 日立法院三讀通過之《發展觀光條例》修正案各項新措施及依時勢的需求，新增更具前瞻性、可行性的策略。

交通部於 2001 年假臺北圓山飯店邀集產、官、學、民意代表等共約 800 人，召開有史以來第一次的全國交通會議。此次會議分為公路運輸、鐵路運輸、航空運輸、海上運輸、運輸安全、科技與資訊、觀光、氣象、郵政及電信等 10 個分組，計 21 場次研討。會議最後作成共 190 項決議，其中，可推動部分立即推動，其他政策建議則檢討納入交通政策白皮書中。觀光政策白皮書提列之短中長期執行計畫，將由相關機關編列預算分年推動辦理；未來將審視大環境及時勢變化，每 2~4 年適時予以修正，以切合時代之脈動。

1-2 白皮書制定效益

全球之「觀光產業」已成為二十世紀末各國最具社會經濟指標的產業。甫自 1950 年代至今，全球的觀光活動呈現日趨多元的豐富面貌，不僅在「量」上有可觀的成長，在「質」的方面亦有令人欣喜的新風貌不斷地醞釀與產生。本章說明全球觀光環境的變遷，以及發展趨勢。

根據世界觀光組織（World Tourism Organization，簡稱 WTO）2000 年版的分析報告指出，「觀光」已成為許多國家賺取外匯的首要來源。在全球各國的外匯收入中約有超過 8%來自觀光收益（超過自動化電器產品的 7.8%及醫藥品的 7.5%），總收益亦超過所有其他國際貿易種類，高居第一。依據前述分析報告指出，全球觀光人數自 1960 年的 6,900 百萬人次至 1999 年的 6 億 4,444 萬人次，足足成長了 9.6 倍，而全球觀光收益亦從 1960 年亦成長了 66.2 倍(Tourism Economic Report, 1st edition, 1998)。WTO 更進一步預估，至 2020 年，全球觀光人數將成長至 16 億 200 萬人次，全球觀光收益亦將達到 2 兆美元。世界觀光旅遊委員會(WTTC)於 2000 年就觀光產業對世界經濟貢獻度所進行的相關統計與預估顯示，2000 年全球觀光產業規模（包含觀光相關產業、投資及稅收等）約占全世界 GDP 的 10.8%，並預估至 2010 年止，全球觀光產業的規模將達全世界 GDP 的 11.6%。WTTC 亦統計 2000 年全球觀光產業從業人口約有 1 億 9,221 人，約占總體就業人口之 12 分之 1，並預估至 2010 年止，觀光產業將再創造 5,941 萬人次的工作機會，使全球觀光產業就業人口數達 2 億 5,162 萬人。由此可知，觀光產業之於全球，乃至於單一國家之經濟發展，在可見的未來均扮演重要之角色。

一、近年來全球的觀光發展大致呈現三大趨勢

（一）新興觀光據點(New Destinations)，如世界高塔高樓之建設建築。

（二）觀光產品的多樣化(Diversification of Tourism)，主題、定點與深入旅遊方式。

（三）觀光據點競爭白熱化(Increasing Competition Between Destinations)，各個國家地區紛紛登入聯合國教科文組織的自然、文化與綜合遺產認證。

　　新興觀光據點正穩定地擴展並分食觀光市場的大餅。就區域的觀點而言，半個世紀以來，西歐和北美一直為國際觀光客集中的地區，占全球觀光人口 70%，惟自 1999 年起，隨著許多新興觀光據點的興起，歐美的國際觀光客人次已呈現逐漸萎縮的現象。東亞及太平洋區域乃此一觀光市場移轉的最大贏家，走過 1997 及 1998 年的亞洲金融危機陰霾，此區域在 1999 年的國際觀光客人次創下有史以來的新高，超過全球總觀光人次的 14.7%，並逐年增加，尤其在美國遭受 911 事件後，國際觀光客轉進東亞及太平洋地區日趨明顯。臺灣正位居東亞及太平洋區域的中心地帶，面對此一全球觀光主流市場移轉之時機，全力推動臺灣觀光產業的創新與發展實為當務之急。

二、全球觀光活動呈現「集中」的特性。

（一）旅遊地區集中(Geographic Concentration)：全球最熱門的 15 個觀光國家都集中在西歐和北美，吸引了全球近 97%的國際觀光客。

（二）季節集中(Seasonal Coverage)：觀光旅遊活動多集中於夏季。

（三）目的性旅遊(Purpose of Trip)：觀光本身就是目的，指觀光旅遊就是為了休閒或假期的安排等。

　　發展至今，觀光活動更呈現多元豐富的風貌。觀光旅遊不再侷限於夏季，觀光活動可以是文化的、宗教的、冒險的、運動的、商務的等多元型態的結合，國際觀光的目的地亦分散於全球各地，地球村村民的互動藉此益趨頻繁熱絡，多元文化的交流自此形成。而臺灣乃地球村一員，面對新世紀的到來，除以經濟與全球互動共生外，「觀光」亦將成為臺灣與世界接軌的重要產業之一。綜觀上述，全球觀光產業及觀光活動的發展正處於活潑與蓬勃的嶄新階段，一方面反映觀光旅遊價值提升的全球觀點，另方面亦回應全球公民對觀光產業的新需求與新期待。臺灣處在此一接納並尊重多元文化資產、創新並開放多元競爭的全球觀光市場中，如何凝聚可觀之地方參與力量，活絡本土豐富之人文與自然資源，創造永續經營的觀光環境，樹

立獨有之觀光特色，進而在世界的觀光市場占有舉足輕重地位，早日實現「觀光之島」的願景，是目前的重要工作。而交通部觀光局在全力推展臺灣觀光產業之各個面向的同時，對於全球觀光產業發展的趨勢及觀光活動經驗，均予以瞭解與掌握，以便據以訂立具宏觀及有效可行的觀光政策。

三、觀光現況與課題

寶島臺灣葡萄牙人稱之為福爾摩沙，是北迴歸線上唯一的綠色大島，自然生態資源豐富，四季分明、氣候宜人、地形饒富變化，蘊育許多特殊的自然生態體系及山岳、湖泊、河川溪流、海域、溫泉、地形和地質等自然景觀與資源，再加上多樣化的人文資源、文化資產，以及主題樂園、高爾夫球場、海水浴場等，觀光資源甚為豐富，提供臺灣地區發展觀光產業的基礎。

2000 年以來國人在滿足物質生活之餘，已有充裕之經濟能力與時間參與休閒遊憩活動。惟臺灣地窄人稠，適合居住和活動的環境原本即相當有限，加上實施週休二日之後，民眾在休閒活動的選擇、頻率與時間上都大量增加，如何提升戶外休閒的內容與品質以及配合傳統休閒旅遊方式的轉變，並以「人類與自然和諧共處」為發展原則，是觀光事業發展面臨的重要議題。臺灣從觀光資源分布、國家風景區之發展，及一般觀光遊憩區之規劃建設與經營管理等方面，分別說明觀光資源之發展現況與課題。

（一）觀光資源管理之組織與法令依據

觀光資源管理組織，國內觀光遊憩資源之管理組織包括：

1. 交通部依「發展觀光條例」及「風景特定區管理規則」劃設之風景特定區。
2. 由內政部依「國家公園法」劃設之國家公園。
3. 由行政院農業委員會依「森林法」及「森林遊樂區設置管理辦法」劃設之森林遊樂區。
4. 由教育部依「大學法」劃設之大學實驗林。
5. 由行政院國軍退除役官兵輔導委員會依「國軍退除役官兵輔導條例」設置之國家農場等。

雖因行政組織所司不同，觀光資源規劃及核定程序不一，造成彼此範圍重疊現象，惟透過行政院觀光發展推動小組加強觀光行政業務橫向及縱向之協調、督導及統合，觀光行政權責已有合理規劃。

（二）觀光資源管理之法令依據

為使臺灣地區觀光資源獲得合理有效之利用與保育，交通部除依據「發展觀光條例」進行各項觀光事業之規劃建設外，並訂定發布「風景特定區管理規則」，作為我國風景特定區發展建設之執行依據。政府擬定建設計畫每年亦編列預算投入觀光遊憩開發建設工作，針對各地區資源特色按計畫多元化發展國家風景區，以充實豐富旅遊環境。

四、觀光展望

觀光政策係植基於周延的思維，並依循多層次系統逐次推展而擬定。首先說明觀光政策擬定的基礎與程序，其次提出觀光政策目標，接著擬定因應當前環境、指導未來觀光發展走向的發展策略，據以研擬出配套的執行計畫。

（一）觀光政策擬定程序

過去觀光政策以推動國際觀光為主、發展國內旅遊為輔，遵循既定目標持續推動。為因應所得增加、休閒時間加長、觀光產業前瞻發展及科技運用，暨行政院將觀光指定為國家發展重要策略性產業等主客觀情勢，遂提出國際觀光與國內旅遊並重，並以本土文化、生態、觀光、社區總體營造四位一體作範疇，運用資訊科技，擬定出「21 世紀臺灣發展觀光新戰略」與「國內旅遊發展方案」，作為觀光政策發展的藍本。

（二）世紀臺灣發展觀光新戰略

觀光政策係政府在現存的限制條件與研判未來可能變遷的情況，因應觀光需求與發展所提出的「指導綱領」。鑑於國際社會已共同認定即將來臨的 21 世紀是觀光面臨機會與挑戰的新時代，從國家發展的宏觀形勢來看，臺灣觀光事業的發展應以「新思維」制定「新政策」，乃責成觀光局重新審視當前臺灣觀光發展的處境，廣納意見，以突破性、創新性思考研訂出符合時代需求的新戰略，俾與國際社會同步脈動。

觀光新戰略草案先經由 7 場專家諮詢討論會深入研討，完成觀光新戰略二版草案，並建立虛擬網路研討會廣徵各方意見，參考回應的意見修訂完成三版草案，旋舉辦「21 世紀臺灣發展觀光新戰略」研討會，由 200 多位產官學界代表進行分組討論。會中建立共識，咸認為中央政府應頒布觀光總路線，其內涵為本土文化、生態、觀光、社區營造四位一體，列為國家重要政策，並給予觀光局足夠執行後盾，

也同意觀光新戰略是一份配合社會需求、符合國家發展願景，並能與國際觀光脈動相結合的白皮書。

（三）國內旅遊發展方案

國際觀光推廣須以國內旅遊發展為基礎，行政院經濟建設委員會依據總統宣誓「臺灣成為永續發展的綠色矽島」之政策，研擬「新世紀國家建設計畫」，以落實綠色矽島建設新願景。其中，推動觀光旅遊發展列為重要工作項目之一，並進而與觀光有關之 15 部會，共同研訂出「國內旅遊發展方案」，與交通部推動之新戰略相輔相成。經建會（現為國發會）參照交通部觀光新戰略豐富觀光活動內涵的意旨，融入跨部會管轄的本土文化、生態旅遊、社區總體營造、農林漁牧業休閒化，其目的在透過經建計畫審查方式擴展旅遊市場，活絡觀光旅遊產業，獎勵民間投資，落實到觀光實務上，不僅可吸引國人樂於在國內旅遊消費，更有助於傳統特色產業發展，同時隨著國內旅遊品質提升，更可提供優質旅遊產品向世界華人及國際人士行銷。把推廣範疇由狹義旅遊擴及商務、會議、學術或文化交流等，讓觀光變成會賺錢的外交，以增進國際交流，該方案內容使交通部觀光局「21 世紀發展觀光新戰略行動執行方案」具體措施 40 項中之 31 項得到協助。

觀光政策之擬定程序為：首先檢視「21 世紀臺灣發展觀光新戰略」與「國內旅遊發展方案」，分析出現階段臺灣發展觀光的瓶頸與課題，確立觀光政策欲達成之目標，其次依觀光「供給面」及「市場面」擬定觀光政策發展主軸，接著針對各觀光發展主軸擬定政策、策略與措施，再據以研擬短、中、長期執行計畫。

參考文獻　REFERENCES

交通部觀光局，觀光政策白皮書。

http://admin.taiwan.net.tw/upload/contentFile/auser/b/wpage/page1.htm?no=121

02
Chapter

觀光客倍增計畫

觀光產業是世界各國普遍重視的無煙囪工業，與科技產業共同被視為是 21 世紀的明星產業，在創造就業機會及賺取外匯的功能上具有明顯效益。根據世界觀光旅遊委員會(WTTC)推估，未來 10 年全球觀光產業成長情形為：旅遊支出自 4.21 兆美元成長至 8.61 兆美元，觀光旅遊產業對 GDP 貢獻率將自 3.6%增至 3.8%，其就業人數將自目前 1.98 億人增加至 2.5 億人。依此認為觀光產業在今後全球經濟發展上將扮演重要的角色。觀光客倍增計畫目標為 2008 年觀光客倍增至 200 萬人次；來臺旅客突破 500 萬人次。

一、依據「中華民國來臺旅客消費及動向調查報告」2001 與 2002 年之比較。

項目	2001 年	2002 年
臺旅客人次	2,617,137 人次	2,726,411 人次
平均停留夜數	7.34 夜	7.54 夜
平均每人每日消費金額	207.77 美元	204.15 美元
總計觀光收益	新臺幣 134,982 百萬元	新臺幣 145,132 百萬元

加計國人國內旅遊支出，總計臺灣觀光產業於 2002 年之觀光收入為 110.45 億美元，占臺灣 GDP 之 3.92%。

臺灣因地理環境特殊，擁有豐富而多樣化的人文與自然資源，發展觀光具有雄厚的潛力；此計畫願景係以致力追求國際觀光客倍增之目標為動力，集中各相關部門力量，按先後緩急改善我國觀光旅遊環境臻於國際水準，除吸引外國人來臺觀光外，並讓國人樂於留在國內旅遊渡假。從而使我國觀光產業，在觀光客大幅增加、有效改善國內旅遊市場離峰需求不足的課題後，得以健全發展。

二、此計畫訂定 2008 年國際來臺旅客成長目標。

（一）以「觀光」為目的來臺旅客人數，自目前約 100 萬人次，提升至 200 萬人次以上。

（二）在有效突破瓶頸、開拓潛在客源市場之作為下，達到來臺旅客自目前約 260 萬人次成長至 500 萬人次。

（三）採取推動策略。

　　為此目標，今後觀光建設應本「顧客導向」之思維、「套裝旅遊」之架構、「目標管理」之手段，選擇重點、集中力量，有效地進行整合與推動。

1. 以既有國際觀光旅遊路線為優先，採「套裝旅遊線」模式，視市場需要及能力，逐步進行觀光資源之規劃開發，全面改善軟硬體設施、訂定「景觀法」，改善環境景觀及旅遊服務，使臻於國際水準。

2. 開發具國際觀光潛力之新興套裝旅遊線及新景點，建置國際化且優質友善之新興旅遊據點，一方面平衡區域觀光發展，另方面提供國際觀光客觀光新選擇。

3. 提供全方位的觀光旅遊服務，包括建置旅遊資訊服務網、推廣輔導平價旅館、建構觀光旅遊巴士系統及環島觀光列車，讓民間業者及政府各相關部門建立共識，以「人人心中有觀光」的態度，通力配合共同打造臺灣的優質旅遊環境，同時規劃優惠旅遊套票，讓旅客享受優質、安全、貼心的旅遊服務。

4. 以「目標管理」手法，進行國際觀光的宣傳與推廣，就個別客源市場訂定今後 6 年成長目標，結合各部會駐外單位之資源及人力，以「觀光」為主軸，共同宣傳臺灣之美；同時，為擴大宣傳效果，並訂 2004 年為「臺灣觀光年」、2008 年舉辦「臺灣博覽會」，以提升臺灣之國際知名度。

5. 依據景點魅力、配套措施、地方政府配合度、知名度等因素，建立評選準則選定具國際潛力之現有及新興旅遊產品，統合各部會駐外資源向國際行銷。

2-1　整備套裝旅遊路線

　　臺灣因各項觀光資源的開發與管理單位所司職責各有不同，未必都能從觀光資源利用與推廣行銷的角度作有效的規劃，致投資效果打折，僅形成點狀之觀光景點；且前往觀光地區旅遊路線，普遍存在周邊景觀不良、服務設施不足、旅遊交通不便等缺失。今後觀光建設應以「顧客導向」之思維，建構具國際魅力之套裝旅遊路線為主軸，有效運用資源集中力量在旅遊線上各項應改善的軟硬體設施。

　　「套裝旅遊線」必須結合各部會之資源共同經營，以服務為主，設施為輔，以改善供給面，擴大需求面之策略，打造具國際水準之觀光旅遊廊道，以交通部觀光局所轄之國家風景區、配合國家公園及具國際魅力的風景區、森林遊樂區與民營遊憩景點等建構為套裝旅遊路線，以為統合發展觀光資源之骨幹，並延展至周邊之旅

遊資源；另整頓沿線地區周邊環境，包裝主要旅遊點周邊之人文觀光資源，以改善我國觀光旅遊環境，使臻於國際水準。

　　基於充分整合公私部門觀光資源，各套裝旅遊線均由交通部觀光局所屬各國家風景區管理處主動邀集相關部會成立「工作圈」，協助地方政府及業者迅速解決旅客的問題，包括通關、交通、治安、攤販等，並結合觀光相關產業，如餐飲業、飯店業、交通業、旅遊業等，組成「產業聯盟」，以顧客為中心，讓觀光客各項需求都能獲得妥善的服務與照顧。又為使環境改善工作效果更符合實際，各套裝旅遊路線均邀請具有實務經驗的專業人士擔任「企劃總監」與「地景總顧問」，投入參與提供專業性的指導，進而對旅遊線沿線之餐飲、住宿產業等，發展出更有效之評鑑機制與對策。臺灣北、中、南、東四大都會區之旅遊網絡亦相對齊備，期藉區域公部門行政單位所組成「工作圈」，及區域觀光產業界所籌組之「產業聯盟」，共同對觀光產業之發展監督、把脈，以研議有效之發展對策。

　　為使臺灣具有國際魅力的旅遊景點品質與國際同步，在負有國際盛名之景點阿里山旅遊線和日月潭旅遊線，以及臺北都會區近郊的北部海岸旅遊線之重要據點以及國際觀光客進入臺灣之國際機場、港口、重要車站，辦理國際比圖，希望能提高據點設施之規劃設計水準，並在國際比圖的過程，行銷區內旅遊資源，藉此拓展臺灣於國際舞臺的能見度。

一、北部海岸旅遊線

（一）以臺北為起點，循高速公路至基隆沿北部濱海公路到宜蘭頭城後，取道北宜快速道路返臺北，建構東北角地區之旅遊環線。

（二）自臺北搭捷運線至淡水，沿北部濱海公路經野柳到基隆，取道高速公路返臺北，其間可自金山取道陽金公路經陽明山返臺北，為一選擇性套裝旅遊線。主要觀光景點涵蓋淡水、金山、野柳、基隆、九份、金瓜石、東北角海岸、陽明山等。

★ **本套裝旅遊線之改善計畫及重點如下：**

1. 國家風景區建設及經營管理：積極加強北海岸觀音山國家風景區建設及經營管理，並持續推動東北角海岸國家風景區建設與民間投資案及經營管理。

2. 國家公園經營管理：加強陽明山國家公園遊客服務與經營管理。

3. 城鄉街景改善：包括淡水、金山、野柳、基隆、金九、鼻頭、福隆、大溪等地區。

4. 道路景觀改善：包括臺 2 線北部濱海公路路權範圍內、外之景觀改善、陽金公路等。

5. 溫泉區建設：改善金山、陽明山溫泉區之溫泉休閒設施品質。

6. 打造金瓜石、九份遊憩圈：規劃黃金博物園區，再造九份人文之美。

7. 打造金山萬里遊憩圈：塑造金山成為優質溫泉 SPA 園區、野柳為國際級地景公園。

8. 興建基隆海洋科學博物館。

9. 觀光漁港：淡水漁人碼頭、富基漁港、碧砂漁港、烏石漁港、澳底漁港。

10. 充實基隆市旅遊服務中心之功能。

11. 建立旅遊巴士系統。

12. 推動海岸地質景觀、濕地、海洋生物生態之旅。

13. 推動重要節慶：平溪天燈（2 月）、貢寮國際海洋音樂節（7 月）、基隆中元祭（農曆 7 月）、石門國際風箏節（9 月）等。

效益	期程	經費
有效整合臺北、淡水、北海岸、基隆、東北角海岸之旅遊資源，使之成為大臺北都會區近郊之國際海岸觀光地區。	2003~2007 年	34.88 億元

二、日月潭旅遊線

　　日月潭屬國際馳名之觀光景點，本旅遊線計畫係以日月潭風景區為主要目的地，建構由國道交流道經中潭（臺 14 線）公路或鐵道集集支線前往埔里、日月潭等觀光名勝之景觀廊道，並整合周邊之人文觀光資源，全面改善日月潭觀光旅遊之品質。主要觀光景點為日月潭、九族文化村、埔里酒廠、中台禪寺、特有生物研究保育中心等。

★ 本套裝旅遊線之改善計畫及重點如下：

1. 國家風景區建設及經營管理：持續推動日月潭國家風景區建設及經營管理，如水社地區、伊達邵地區及環湖各景點公共設施改善。

2. 城鄉街景改善：草屯鎮、國姓鄉、埔里鎮、集集鎮、水里鄉、魚池鄉、名間鄉等。

3. 交通系統整合：包括臺鐵集集支線與日月潭之間交通聯絡、交通轉運站設置、推動民間投資纜車系統、觀光巴士建置、環湖解說遊園車系統、交通遊艇等。

4. 景觀道路改善：包括臺 14 線、臺 21 線、臺 21 甲線、131 線及鐵道集集支線沿線設施強化及景觀改善。

5. 環境景觀整理：包括攤販整治遷移、四手網漁筏造型更新、湖岸透視性改善、出入口意象改善等。

6. 提升旅館住宿品質：將日月潭地區之旅館提升至國際水準、輔導地區發展民宿。

7. 推動重要節慶：運用邵族文化、木業、茶葉及電力產業等資源，推展產業觀光，並舉辦湖畔音樂會、水上花火節、萬人泳渡等活動，帶動地方發展。

效益	期程	經費
以歐美、日本及生態旅遊之國外遊客為目標市場，打造安全、永續、美觀、富文化氣息的湖畔休閒渡假區。	2003~2007 年	45.47 億元

三、阿里山旅遊線

　　阿里山乃與日月潭齊名的國際觀光景點，本旅遊線係以嘉義市為起點，沿阿里山公路及阿里山登山鐵路，建構經阿里山至玉山國家公園的國際觀光旅遊線。主要觀光景點包括阿里山登山鐵道、阿里山森林遊樂區、達娜伊谷及玉山塔塔加等。

★ 本套裝旅遊線之改善計畫及重點如下：

1. 國家風景區建設及經營管理：推動阿里山國家風景區之建設及經營管理。

2. 森林遊樂區建設：阿里山登山鐵路及森林遊樂區之整建。

3. 道路景觀改善：阿里山公路及支線景觀道路。

4. 城鄉街景改善：觸口、石桌、隙頂、奮起湖、達邦、特富野等聚落之景觀。

5. 阿里山自來水改善計畫。

6. 阿里山住宿設施前景及品質改善計畫。

7. 阿里山旅遊巴士系統。

8. 推動重要節慶：鐵道文化季、櫻花季（3~4 月）、鄒族文化祭、日出音樂會、茶道文化季（12 月）等。

效益	期程	經費
重塑阿里山森林遊樂區之國際魅力，加強高山鐵路之保存與活化，營造「高山青、澗水藍」之鄒族原鄉意境。	2003~2007 年	52.73 億元

四、恆春半島旅遊線

　　旅遊線係以高雄市為起點，循高雄潮州線快速公路及 3 號國道至大鵬灣後沿臺 17 線、臺 1 線及臺 26 線至墾丁國家公園之旅遊廊道。主要景點除高雄市外，有大鵬灣國家風景區、海洋生物博物館、四重溪溫泉、墾丁國家公園等。

★ **本套裝旅遊線之改善計畫及重點如下：**

1. 國家風景區建設及經營管理：積極推動大鵬灣國家風景區之開發建設及經營管理。
2. 國家公園經營管理：加強墾丁國家公園遊客服務與經營管理。
3. 溫泉區建設：整建四重溪溫泉區。
4. 道路景觀改善：臺 17 線林邊全枋寮段、臺 1 線、屏鵝公路、恆春至佳樂水段。
5. 城鄉街景改善：改善東港、林邊、水底寮、楓港、恆春、東城、佳樂水、墾丁等鄉鎮觀光市街風貌。
6. 墾丁熱帶植物園再造計畫。
7. 建立高雄至墾丁旅遊巴士系統。
8. 建立墾丁地區巡迴解說巴士。
9. 推動重要節慶：墾丁風鈴季（1 月）、東港黑鮪魚季（7 月）、屏東半島藝術季（10 月）等。

效益	期程	經費
建構南臺灣的國際旅遊環境，促使高雄市成為臺灣國際觀光客另一個新門戶，帶動南部觀光產業的發展。	2003~2007 年	40.30 億元

五、花東旅遊線

　　花東旅遊線以臺東、花蓮為南北兩處主要對外門戶，以太魯閣國家公園線、東部海岸線及花東縱谷線，為其旅遊主軸；未來東部旅遊除強調其旅遊市場的多元化

外，更應加強結合生態旅遊及地方特色，以點線面的串連，發揮東部旅遊的特點。太魯閣線與蘇澳串連發揮其國家公園的地景特色；東部海岸以強化現有服務設施為主，另外增加遊客停留時間，應增設國際級渡假基地；花東縱谷則結合地方產業風貌與溫泉資源，提供不同季節的旅遊主題，建造新興的旅遊勝地。

★ **本套裝旅遊線之改善計畫及重點如下：**

1. 國家風景區建設及經營管理：持續建設及經營管理東部海岸及花東縱谷國家級風景區。

2. 國家公園經營管理：加強太魯閣、玉山國家公園遊客服務與經營管理。

3. 溫泉區建設：整建知本、瑞穗紅葉、安通、紅葉等溫泉區。

4. 道路景觀改善：改善臺 11 線、臺 8 線、臺 9 線及沿線公路景觀（如紐澤西護欄、擋土牆、腳踏車道改善、全線景觀植栽綠美化、景觀路廊及遊憩據點串聯規劃設計、指標國際化等），另花東地區前往國家公園、國家風景區及各遊憩景點之道路景觀亦為改善重點。

5. 城鄉街景改善：包括綠島、成功、石梯大港口地區、卑南、豐田、關山、七星潭等地區。

6. 花蓮南濱公園景觀及遊憩設施改善。

7. 加強交通運轉門戶（臺東機場、臺東新站、花蓮火車站、花蓮機場）之旅遊資訊服務、門戶意象塑立及周邊環境景觀整理。

8. 推動太魯閣地區、東海岸與花東縱谷間旅遊巴士系統之建置，並以全區性的旅遊接駁予以串聯，擇點建設轉運站。

9. 利用東部地區獨特之自然景觀及人文資源，推動生態之旅。

10. 推動重要節慶：秀姑巒溪國際泛舟賽（7 月）、太魯閣國際馬拉松賽（7 月）、原住民豐年祭（7~8 月）、花蓮國際石雕藝術季（10 月）、臺東南島文化節（12 月）等。

效益	期程	經費
整合太魯閣國家公園線、東部海岸線及花東縱谷線等資源，以整體套裝手法發展東部成為國民旅遊及吸引國際來臺觀光之重鎮。	2003~2007 年	43.34 億元

2-2　新興套裝路線及景點

　　新興套裝旅遊路線係現有套裝旅遊線整備之原則，將具有建設為國際級觀光旅遊線之地區，在今後 6 年內開發出來。同時重點開發數個具標竿效果之新景點，使臺灣的觀光發展能逐步涵蓋各地區，達成發展觀光產業振興地方經濟的效果。

一、蘭陽北橫旅遊線

　　此條旅遊線係以臺北為起點，循北宜公路（臺 9 號）到宜蘭後取道北橫公路至大溪、再由北二高返臺北。主要觀光景點涵蓋烏來、坪林茶鄉、蘭陽地區（礁溪溫泉、冬山河、蘇澳冷泉、武荖坑等）、棲蘭、明池森林遊樂區、達觀山神木群、石門水庫、鶯歌、三峽等。

★ **本套裝旅遊線之改善計畫及重點如下：**

1. 城鄉街景改善：包括、烏來、坪林、礁溪、蘇澳、新店碧潭、復興、鶯歌、三峽、大溪等地區。

2. 道路景觀改善：包括北宜公路、北橫公路、新店至烏來段（臺九甲）、北橫巴陵至達觀山段。

3. 溫泉區建設：改善烏來、礁溪及蘇澳三處溫泉區之溫泉休閒設施。

4. 提升棲蘭、明池森林遊樂區之住宿能量與品質。

5. 建立旅遊巴士系統。

6. 推動重要節慶：臺灣茶藝博覽會（4 月）、宜蘭二龍村龍舟賽（6 月）、宜蘭國際童玩藝術節（7 月）、國際名校划船邀請賽（9 月）、鶯歌陶瓷嘉年華（10 月）等。

7. 石門水庫風景區經營管理。

8. 東眼山森林遊樂區經營管理。

效益	期程	經費
有效結合臺北、宜蘭及北橫之旅遊資源，帶動蘭陽地區成為國際觀光地區。	2003~2007 年	9.06 億元

二、桃竹苗旅遊線

建設沿臺 3 線省道為主軸，接參山（獅頭山）國家風景區、雪霸國家公園等風景帶之旅遊線。建設起點為桃園龍潭經關西、內灣、竹東、北埔、獅頭山風景區、泰安、大湖、三義至卓蘭之臺 3 號沿線及鄰近之觀光景點。成為具客家風情及原住民特色之旅遊帶。主要景點為六福村、小人國遊樂區、獅頭山、北埔客家小鎮、泰安溫泉、三義、雪霸國家公園。

★ 本套裝旅遊線之改善計畫及重點如下：

1. 國家風景區建設及經營管理：持續推動參山風景區之建設及經營管理。

2. 溫泉區建設：泰安、清泉等溫泉休閒設施整建。

3. 景觀道路建設：改善臺 3 線桃園至卓蘭及主要聯外道路之道路景觀。

4. 城鄉街景改善：包括新竹北埔、竹東、內灣、大湖、南庄、泰安、三義、公館、卓蘭等臺 3 線地區鄉鎮之觀光產業，活絡地方經濟。

5. 推動重要節慶：三義木雕藝術節（5 月）、竹塹國際玻璃藝術節（11 月）、客家桐花季（4~5 月）等。

效益	期程	經費
發展桃竹苗三縣	2003~2007 年	13.68 億元

三、雲嘉南濱海旅遊線

以臺南市、嘉義市為門戶、建立通往雲嘉南濱海地區各觀光景點、生態旅遊區、人文古蹟等觀光之旅遊線。主要觀光點為臺南古都文化、四草湖／七股／布袋沿線濕地生態、鹽田風光、寺廟等。

★ 本套裝旅遊線之改善計畫及重點如下：

1. 建設雲嘉南濱海風景區：以安平港（台江內海）國家歷史風景區、七股／四草湖濱海濕地公園、鹽田風光為重點。

2. 道路景觀改善：改善南濱風景區內臺 17 線省道及聯絡至各景點之道路景觀。

3. 城鄉街景改善：改善臺南市（主要觀光區周邊）、七股、將軍、北門、布袋、東石等城鄉風貌。

4. 建置南濱旅遊巴士：自嘉義市經 82 號國道至南濱風景線及自臺南市起始遊覽南瀛海岸之旅遊巴士。

5. 推動海岸地質景觀、濕地、海洋生物生態之旅。

6. 推動重要節慶：臺南鹽水蜂炮（2 月）、媽祖文化節（農曆 3 月）、臺南七夕節（農曆 7 月）、府城生態之旅（7~11 月）等。

效益	期程	經費
建設雲嘉南濱海地區成為新興之國際級觀光帶。帶動地方鹽田、養殖產業轉型發展產業觀光及生態觀光，創造就業機會，維繫地方社經發展。	2003~2007 年	3 億元

四、高屏山麓旅遊線

建設由高雄市經 10 號國道經旗山、美濃至茂林國家風景區為主軸之觀光旅遊線。主要觀光景點為美濃客家小鎮、不老寶來溫泉區、藤枝森林遊樂區、賽嘉航空運動公園、瑪家原住民文化園區等。

★ **本套裝旅遊線之改善計畫及重點如下：**

1. 國家風景區建設及經營管理：積極推動茂林國家風景區之開發建設及經營管理。

2. 溫泉區建設：建設不老、寶來、多納等溫泉區。

3. 興建新威至茂林之景觀大橋：串連高 184 線與臺 27 線。

4. 道路景觀建設：臺 20 線甲仙至寶來、臺 21 甲仙至旗山、臺 27 線至高樹、屏 185 縣沿山道路、高 184 縣道為景觀道路。

5. 城鄉街景改善：改善美濃、六龜、寶來、茂林、三地門、瑪家、霧臺等城鎮／聚落之風貌。

6. 推動重要節慶：高雄內門宋江陣（3~4 月）、荖濃溪泛舟（6~7 月）、茂林多納黑米季（11 月）等。

效益	期程	經費
發展高屏山麓地區之觀光產業、振興原住民地區之經濟。	2003~2007 年	19.92 億元

五、脊樑山脈旅遊線

中央山脈又稱脊樑山脈，北起蘇澳、南迄恆春半島，全長約 340 公里，其中不僅多座山峰名列百岳範圍，其地形地質景觀資源、動植物資源及原住民族文化更是獨具特色，為臺灣地區重要之山脈生態旅遊資源。本旅遊線北起宜蘭，沿臺 7 甲及臺 8 線至南投埔里，重要旅遊點包括雪霸國家公園、合歡山、武陵、梨山、霧社、廬山溫泉等。

★ **本套裝旅遊線之改善計畫及重點如下：**

1. 國家風景區建設及經營管理：推動參山國家風景區之梨山風景區、八卦山風景區之建設及經營管理。

2. 國家農場建設建設及經營管理：改善武陵、清境、福壽山農場及梨山賓館之旅遊環境及住宿能量、品質。

3. 城鄉街景改善：霧社地區。

4. 溫泉區建設：整建廬山溫泉區。

5. 道路景觀改善：臺 14 甲線、臺 14 線、臺 7 甲線及臺 8 線省道。

6. 推動脊樑山脈地形景觀、動植物、原住民文化生態之旅。

7. 推動重要節慶：鷹揚八卦（3 月）、梨山水蜜桃觀光季（8 月）、國際越野車大會師（9 月）等。

效益	期程	經費
拓展臺灣山脈生態旅遊線，開發國際級觀光旅遊活動，兼具生態保育、教育及旅遊目的。	2003~2007 年	19.66 億元

六、離島旅遊線

此條旅遊線係以臺北松山機場為起點，以搭機方式前往金門、馬祖及澎湖旅遊後返回。主要觀光吸引為金馬戰地風光及傳統聚落建築，菊島玄武岩海島景觀、漁村風情等。

★ **本套裝旅遊線之改善計畫及重點如下：**

1. 國家風景區建設及經營管理：持續推動澎湖及馬祖國家風區建設及經營管理。

2. 國家公園經營管理：加強金門國家公園遊客服務與經營管理。

3. 城鄉街景之改善：金門、馬祖、澎湖群島。

4. 道路景觀之改善：改善旅遊道路之景觀、品質及休憩設施、建立澎湖及金門自行車道系統。

5. 機場設置旅遊服務中心：尚義機場、馬公機場、馬祖北竿及南竿機場。

6. 提升住宿能量與品質：金馬、澎湖地區。

7. 建立各離島地區旅遊巴士系統。

8. 推動金門、馬祖戰地歷史級古蹟文化之旅。

9. 推動海岸地質景觀、濕地、海洋生物生態之旅。

10. 推動重要節慶：澎湖馬祖燕鷗季（7月）、澎湖風帆海鱺節（11月）等。

效益	期程	經費
有效整建金馬、澎湖離島之旅遊資源，使成為海上公園之國際觀光島。	2003~2007 年	35 億元

七、環島鐵路觀光旅遊線

以西部幹線、南迴線、東部幹線（宜蘭線、北迴線、花東線）、三支線（平溪線、內灣線、集集線）及臺鐵舊山線為旅遊線主軸，範圍以鐵路路權內為主，建構完善之環島鐵路觀光旅遊路網，提供國內外遊客舒適、便利及快捷的鐵路旅遊環境，促進鐵路沿線地方經濟繁榮及城鄉風貌再造，帶動周邊觀光產業發展，延伸擴展遊憩動線及層面，推展鐵路旅遊風氣吸引國際喜好鐵路觀光者來臺觀光。

★ 改善計畫包括：

1. 觀光重點場站設施改善。

2. 旅客服務資訊系統建置。

3. 鐵路沿線路權範圍內景觀改善。

4. 舊山線現存文化保存及維修。

5. 舊山線復駛計畫。

6. 三支線及舊山線獎勵民間投資經營。

7. 規劃發展多樣化之鐵路旅遊產品。

　　此外，完備的鐵路運輸系統，不僅在硬體設施上提供旅客載運的便利，亦應提升軟體服務層次，並發展多樣化之鐵路旅遊產品，讓國內外旅客得同時享受行的便捷與遊的樂趣。

效益	期程	經費
1. 經由觀光重點站場設施改善、旅客服務資訊系統建置及鐵路路權範圍內沿線景觀改善，提供國內外旅客舒適、便利及快捷的鐵路旅遊環境，促進鐵路沿線地方經濟繁榮，並透過獎勵民間投資經營三支線及舊山線，使鐵路旅遊呈現多樣多彩的活力。 2. 藉多樣化鐵路旅遊產品之規劃與發展，提供國內外遊客更多鐵路旅遊之新選擇。	2003~2007 年	8.52 億元

八、國家花卉園區

　　為發展臺灣深具潛力之花卉產業，並整合花卉產銷及研發機能，將利用彰化縣之花卉產地條件，以建立「花田城市」的理念，透過舉辦國際花卉博覽會的方式，逐步發展為結合花卉生產、育種、買賣交易、展覽、研發、植物園、遊憩等多功能之國家級花卉產業園區。傚效德國聯邦公園博覽會之理念，對低度利用或機能不當土地，由政府協助，建立由各縣市定期競爭申請、輪流舉辦博覽會之機制，展覽主題以環保、科技、生態、能源為原則，並透過展示創造商機，提供在地居民就業機會。

效益	期程	經費
整合花卉產銷及研發機能，提升臺灣花卉競爭優勢；強化地方綠色相關產業；創造優質生活環境。	2003~2007 年	13.50 億元

九、安平港歷史風貌園區

　　以臺南安平港地區為核心，將安平舊市區之歷史遺跡、廟宇、古堡、砲臺等歷史文化資產與安平漁港、北邊的鹽水溪口附近結合，可規劃成為一個文化、知性、藝術及親水遊憩區，提供一個高品質、多元化的休憩場所。

效益	期程	經費
1. 促進國內旅遊發展。 2. 增進國人對臺灣開臺史認識。 3. 發展地方旅遊，促進地方繁榮。	2003~2007 年	29.50 億元

十、國立故宮博物院中南部分院

　　國立故宮博物院為充分利用館藏與開拓展覽內容，提升中南部地區文化藝術水準，已擇定嘉義太保設立新館，並規劃以國際比圖方式籌建，期配合其他相關建設，帶動南臺灣文化及觀光產業的發展。

效益	期程	經費
1. 實踐人民文化權，全民能平等享有故宮文化資源。 2. 擴大展陳空間及展覽數量、收藏比例，充分發揮博物館教育推廣功能，同時帶動文化、經濟及觀光產業之整體發展。	2003~2008 年	59.21 億元

十一、全國自行車道系統

　　依據「綠色矽島建設藍圖」暨相關政策精神，並以「人」為核心基本理念，規劃以休閒自行車道為串聯各區域及本身地區之「綠廊」，逐步建構地方性路網，並銜接環島及區域路網，提供完整休閒自行車道系統。

★ **本計畫將臺灣全島規劃為九大區域性路網系統，包括：**

（一）大臺北盆地路網

（二）桃竹台地路網

（三）苗中丘陵路網

（四）雲嘉南平原路網

（五）高屏沖積平原路網

（六）墾丁半島路網

（七）宜蘭平原路網

（八）花東海岸山脈路網

（九）離島路網

★ **區域性路網系統之基礎工作，為完成地方性路網系統。**

★ 區域性路網系統完成後，朝建構環島性路網為目標，並考慮與臺鐵車站之搭接，共同使用其轉載、租賃、停車、維修、旅遊資訊等資源。

效益	期程	經費
系統性持續建構自行車路網、形成完善綠色休閒觀光路網，並結合各縣市休閒運動設施及主要旅遊景點，帶動區域及地方發展，繁榮地方經濟。	2002~2007 年	16.58 億元

十二、國家自然步道系統

以國家步道系統為骨幹，規劃整合國家森林遊樂區、國家公園、國家風景區等遊憩據點之步道、古道，依森林景觀遊憩資源條件及遊憩需求，分為高山、歷史、郊野及海岸等四個系統，進行包括向陽山－嘉明湖、浸水營、霞客羅等古（步）道之整建，建構適合國人生態休閒遊憩之國家步道系統，兼顧當地居民經濟與生活，並結合周邊山村社區之民宿及生態導覽系統，發展以體驗自然野趣及山村文化為主之森林生態旅遊。

效益	期程	經費
1. 提供安全便利之親近山林步徑，建構完整之國家森林步道系統，展現臺灣山林之美，推展健康。 2. 增加觀光遊憩選擇機會，提升遊憩體驗品質，建立安全之自然遊憩及登山環境。 3. 活絡山村產業及經濟，創造多元就業機會，並保存原鄉文化。	2004~2007 年	16.50 億元

2-3　觀光旅遊服務網

觀光旅遊服務涵蓋服務硬體設施之質量、軟體管理之良窳及觀光人力資源的妥適規劃利用，為提供優質之旅遊服務品質，宜全面考量檢討、逐步推動改善。揆諸當前影響旅遊服務最鉅而急需改善者，莫過於地方觀光產品及服務之優質化不足，以及價格普及化不夠，如臺北都會區接待國際觀光客之旅館數量不足，且房價居高不下，影響接待國際旅客之能量及品質，不利我國際競爭力，而簡單、乾淨且具服務水準之平價旅舍亦普遍缺乏；其次，各觀光據點之交通系統尚無整合系統、主要

交通據點缺乏提供旅客旅遊諮詢之服務中心等，均影響到訪旅客之旅遊便利性；此外，離尖峰時段遊客量之過大差距，造成觀光產業人力資源調配失衡等等，都直接或間接影響旅遊服務品質。因此，為達成 2007 年來臺旅客數 500 萬人次之計畫目標，並提供優質的旅遊服務，將透過觀光旅遊巴士系統之規劃、旅遊資訊服務網之建置、一般旅館品質之提升等等，擴大吸引國際自助旅遊人士。

一、臺灣觀光巴士系統

為營造友善的旅遊環境，輔導旅遊相關業者建立具備服務品質、操作標準及品牌形象之「臺灣觀光巴士」旅遊產品，讓國內外觀光客從飯店、機場到臺灣各地觀光地區都能獲得便捷、友善之觀光巴士旅遊服務。

效益	期程	經費
1. 提升國際觀光客旅遊便利性。 2. 建立臺灣觀光巴士系統新形象。	2003~2007 年	0.31 億元

二、旅遊資訊服務網

觀光旅遊之推廣基礎，在於觀光客對旅遊資訊取得之便利性及資料之正確性與詳實程度。在資訊爆炸的現代社會中，如何讓國內觀光旅遊資訊能迅速、正確地傳遞到世界各地，以及讓到訪旅客均能方便獲得所需資訊或相關服務之諮詢，甚至利用網路之無遠弗屆提供線上交易服務等等，均為推展國際觀光之重要課題。此計畫將傲效歐洲、日本等先進國家，輔導推動各地方政府及觀光組織在主要旅遊門戶、車站、廣場等節點，結合民間觀光業者建置旅遊服務中心（站），提供旅遊資料及諮詢服務；並以觀光局目前建置之觀光入口網站為基礎，整合旅館、旅行、遊樂區業者及公部門風景區管理單位、地方政府觀光推廣單位、民間旅遊機構等建構完整之旅遊資訊網，同時建置旅遊諮詢服務熱線，提供國際觀光客查詢相關交通、旅遊及緊急聯絡之相關資訊。

提升服務國際旅客之第一線觀光服務人員之服務態度與專業知能是國際旅客對臺灣的第一印象，有必要提升現職觀光從業人員之服務效能與品質。一方面須針對現有第一線觀光從業人員，包括導遊、觀光旅館接待人員、計程車司機、公車司機等，全方位加強服務內涵之「質」(quality)與「能」(ability)；另一方面則加強與學校相關科系之建教合作，及社區資源之整合。

效益	期程	經費
1. 便利國內、外觀光客於旅程中取得各類資訊及資源協助，提升旅遊品質。 2. 完善之旅遊資訊服務網，可減少傳統宣傳之支出，實質宣傳可深入市場，無遠弗屆，便利國際旅客迅速查詢各類觀光資訊及服務。 3. 凝聚觀光從業人員、校園師生及社區民眾推動觀光共識，進而落實「人人心中有觀光」之理念。	2003~2007 年	0.42 億元

三、一般旅館品質提升計畫

為因應今後觀光客倍增，現有國際觀光旅館無法滿足實際需求，必須積極輔導一般旅館，以優惠融資協助其設備及服務品質之改善達到國際水準，以服務國際旅客。

效益	期程	經費
提升一般旅館接待國際旅客之能量、強化國際競爭力，預計輔導改善 2 萬間客房，助益國際觀光客源之開發。	2003~2007 年	0.38 億元

四、臺北都會區 BOT 興建平價旅館計畫

為因應國際旅客來臺多數仍停留臺北都會區之情勢，臺北都會區除應增加觀光旅館之供給外，並應多利用公有土地以 BOT 方式鼓勵民間興建評價旅館為推動重點。

效益	期程	經費
提升臺北都會區接待國際旅客之能量，以精緻且平價之住宿設施彌補國際觀光旅館之不足。	2003~2007 年	0.1 億元

五、開發國際觀光度假園區

臺灣之觀光旅館為數雖近百家，但多為都會地區之商務型旅館，位於風景區之度假型旅館極少，且尚無國際級濱海或臨湖之度假休閒旅館，以致難以吸引外國度假型觀光客來臺觀光。為開拓觀光度假市場，建構更健全之觀光產業發展環境，爰參考外國成功經驗，以突破性之思維及做法，開發具國際旅館品牌之觀光度假園區。

★ **計畫構想略為：**

（一）仿照印尼巴里島 Nusa Dua 度假區模式（即類似我國開發工業區之方式，由
　　　政府取得土地，完成基礎公共／公用設施後，將可建築廠房之土地出售/租予
　　　業者投資興建工廠之做法），在適當地點開發 1~2 個擁有 5~10 個觀光旅館之
　　　度假園區。

（二）觀光度假園區之面積以 200~300 公頃為原則，其基礎公共／公用設施（道
　　　路、水、電、下水道等）由政府主管機關或授權之開發機構投資建設，其中
　　　應包括高爾夫球場、位於海濱之度假區並應包括遊艇港；其餘土地則供做興
　　　建旅館使用（每處基地約 10 公頃）。

（三）旅館用地採 BOT 方式提供投資者興建五星級度假旅館，所建旅館並應以國
　　　際知名連鎖旅館經營管理為條件，以利行銷。

（四）實施策略：

1. 渡假園區土地以使用公有土地為原則，其中私有土地則以合理價格徵收。

2. 修改必要之法規。

3. 政府應提供足夠之租稅獎勵、貸款優惠之誘因，以利吸引外國投資者來臺投
　 資。

4. 辦理國際招商，以吸引外國企業來臺投資。

效益	期程	經費
1. 增加觀光度假旅館之供給量，開拓外國度假客源市場。 2. 具國際品牌之觀光旅館齊聚臺灣，於觀光宣傳及行銷。 3. 促進本土觀光旅館之國際化，提升臺灣之國際觀光形象。	2005~2008 年	20 億元

2-4　國際觀光宣傳推廣

　　國際觀光客是賺取觀光外匯的對象，同時也是平衡國民旅遊離尖峰差距的必要
客源，為健全我國觀光產業之發展，拓展足夠國外觀光客源乃必須正視並積極辦理
事項。臺灣雖有美麗的自然風光及豐富的人文觀光資源，然因宣傳不足，始終未能
在國際上廣為人知，世人多認為臺灣乃工業之島，在觀光版圖上不具地位。鑒於觀

光資源及旅遊產品必須透過有力之宣傳及行銷推廣，才能達到吸引國外人士來臺觀光的效果。本計畫將針對主要及次要客源市場之開拓、推動「2004 臺灣觀光年」活動及充分運用各部會駐外單位之宣導功能，積極提升臺灣觀光新形象，有效吸引國際觀光客。

一、客源市場開拓計畫

此計畫為達到國際觀光客在 2008 年為 200 萬人次及國際來臺旅客數達 500 萬人次之目標，則必須針對目標市場加強研擬配套行銷措施，如深耕日本、香港、東南亞及美國等既有主要目標市場的觀光推廣計畫包括延長商務旅客停留時間、訂定「日本銀髮族來臺過冬計畫」加強中上年齡層日本客源之開拓及吸引年輕人、女性、修學旅行、華裔等新客源之拓展計畫。另對次要目標市場方面則應以長遠之目標加以開拓，並以英、法、德、澳紐等國為重點。為加強國際宣傳行銷，今後應整合相關部會國際行銷資源，利用參加國際商展、農產品國際推廣活動機會，同時辦理國際觀光宣傳。此外，並應加強網路行銷。

效益	期程	經費
1. 增加外匯收入，平衡觀光部門之外匯收支逆差。以 97 年來臺旅客達到 500 萬人次計之，觀光外匯收入約可達 70 億美金。 2. 以國際來臺旅客填補離峰時間國內旅遊客源之不足，可健全觀光產業之營運，降低尖峰時間觀光產品之價格。 3. 整合部會行銷資源，增加臺灣觀光曝光機會，深化國際對臺灣觀光印象。	2003~2008 年	10.15 億元

二、2008 臺灣博覽會

經過 6 年國家發展重點計畫的建設，臺灣將成為亞洲民主最成熟、發展最精采的國家，如能同步舉辦大型博覽會，必能帶動國家能見度及總體經濟競爭力之提升。此計畫係以「臺灣胸懷、全球視野、人類夢想、和平均衡」為四大願景，「人文、科技、世界」為三元素，「文明新視野、科技最前線」為展覽主題，運用 2005 年已通車之高速鐵路沿線新市鎮規劃中型規模之國際博覽會，期藉此機會展現臺灣風貌，讓世界認識新臺灣，讓世界接觸新臺灣，充分達到「吸引遊客、行銷臺灣」的目的。另臺灣並非 BIE（國際展覽局）會員國，故 2008 臺灣博覽會將由臺灣自行辦理，預估將投入新臺幣 195 億元辦理相關計畫。

效益	期程	經費
1. 藉由舉辦 2008 臺灣博覽會，促使國家發展重點計畫之各項建設能如期完成。 2. 提升我國國際地位、增進國人參與國際事務認知、奠定會展產業基礎、培養會展服務人才，展現臺灣服務經濟與科技經濟之成就。	2002~2008 年	195.21 億元

三、創意行銷

　　精良優質之旅遊產品，除透過既有宣傳機制辦理國際觀光推廣工作外，若能藉由有效且具創意之行銷通路廣宣，將可達事半功倍之效。未來將透過電視、電影之宣傳、運動賽會活動、北中南東分區位行銷」等方式，發揮創意之手法，向國際行銷臺灣。

效益	期程	經費
增加臺灣曝光度，形塑臺灣觀光多樣化印象，開拓更廣泛客源。	2005~2007 年	1.5 億元

四、2010 臺北國際花卉博覽會

　　臺北國際花卉博覽會為國際行銷，可大量增加觀光人潮和經濟效益。

效益	期程	經費
1. 行銷臺灣，讓臺灣邁向國際。 2. 吸引近 900 萬人次國內外遊客。 3. 提升臺灣花卉產業發展。 4. 創造經濟效益超過 430.68 億元。	2010~2011 年	109.4 億元

五、2017 臺北世大運

　　第 29 屆夏季世界大學運動會(2017 Summer Universiade)，亦稱 2017 臺北世界大學運動會，2017 年 8 月 19~30 日，共 12 天，包含田徑、羽球、網球等 22 種競賽項目，約世界 135 個國家代表隊、1 萬名以上選手與隊職員來參加，提供大學運動員參加的國際運動會賽事，透過轉播將臺灣行銷至全世界，並帶動百億新臺幣商機。

參考文獻　　REFERENCES

交通部觀光局，觀光客倍增計畫。

http://admin.taiwan.net.tw/upload/contentFile/auser/b/doublep/double.htm?no=120

03
Chapter

臺灣生態旅遊年

聯合國將 2002 年訂為國際生態旅遊年，在全球陸續展開有關生態旅遊的研究發展、教育推廣等活動，臺灣身為國際社會一分子，應同步配合推動，以符合國際潮流。另方面臺灣具有高度豐富且珍貴的生態及人文風情資源，深具發展生態旅遊的潛力，然它亦具高度的脆弱性與稀有性，一旦被破壞，就可能導致無法回復的惡果，因此在發展生態旅遊時即須審慎的規劃與評估。

生態旅遊白皮書即為建立生態旅遊政策形成與執行的主要機制，擬定決策與全面推動之管道及政策執行之途徑。換言之，即提出自然生態、社區、產業、政府都能永續經營的觀光發展整體策略，俾使臺灣的生態旅遊，能在維護自然生態的多樣性、各地文化傳統的保存、自然資源的永續利用之理念下，避免遊憩對環境與文化的衝擊，同時達成環境經濟、保育生態與環境教育兼具之目標。

一、範疇與架構

此生態旅遊白皮書研擬之架構主要分為四大部分，首先介紹國內外生態旅遊發展的背景與概況，其次說明臺灣發展生態旅遊的自然與人文資源、以及目前國內發展生態旅遊的現況課題，最後提出解決策略，並提出具體的短中程推動策略與執行計畫。

二、計畫年期與程序

生態旅遊政策是否能落實，端賴有無明確之分期執行計畫。生態旅遊白皮書之編擬，係期望生態旅遊之實施由理念架構之研提，至目標、策略、措施之擬定，最後落實為實際推動之執行計畫。基於此，特提出短中期執行計畫，短期係指 2003 年可以完成者。中期係 2007 年可以完成，擬於 2003 年實施後檢討訂定。為編定生態旅遊白皮書，參酌目前美洲、紐、澳等國已制定的生態旅遊政策或策略，並與外國政府觀光部門及國際民間組織聯繫，蒐集各種生態旅遊發展政策或策略，為我國訂定生態旅遊白皮書之參考依據。同時以深度訪談、網路訪談、問卷調查等方式進行，並舉辦多次專家學者諮詢會議，因此生態旅遊白皮書的編訂作業，可說是兼顧客觀性、可行性與完整性，期待生態旅遊白皮書的完成可以做為國內推動永續觀光的施政方針。

三、主要成果

(一) 政策目標

臺灣發展生態旅遊的發展，必須同時兼顧社區利益、永續經營與生態保育的三大原則，由社區居民、產官學各界共同建構完善的生態旅遊產業。基於此，特將具體發展目標設定如下：

目標一：與國際接軌在世界的生態旅遊版圖上占有一席之地。

目標二：2005 年來臺旅客中有 1%從事生態旅遊。

目標三：2005 年國民旅遊中從事生態旅遊者占旅遊結構的 20%。

目標四：2005 年建置完成 50 個健全的生態旅遊地。

(二) 發展策略與 92 年執行計畫

依據生態旅遊發展目標，擬定 6 大項發展策略，分別就推動及管理機制、生態旅遊規劃與規範、市場機制、研究與教育推廣、辦理評鑑及觀摩活動或大型會議、執行方案提出具體措施如下：

策略一：訂定生態旅遊政策與管理機制

1. 研訂生態旅遊業者、旅遊地之評鑑（標章認證）機制。

2. 訂定生態旅遊地點遴選準則。

3. 訂定國家森林遊樂區環境監測機制。

策略二：營造生態旅遊環境

1. 加強建置生態旅遊環境調查及監測。

2. 續遴選具有生態旅遊潛力地區。

3. 辦理生態旅遊創業貸款。

4. 辦理原住民綜合發展基金經濟貸款。

5. 辦理國家公園、國家風景區、森林遊樂區、農場生態旅遊遊程。

6. 建立國家森林遊樂區生態旅遊服務資訊電子化，包括建立森林遊樂區服務網站、設立森林旅遊教室。

策略三：辦理生態旅遊教育訓練

1. 生態旅遊納入九年一貫課程：
 (1) 輔導社會教育機構辦理社區生態探索研習活動。
 (2) 生態旅遊納入高中職、國民中小學環境教育內容研發主題。
 (3) 補助「地方政府辦理環境教育輔導小組計畫」包含以生態旅遊的方式辦理校外教學活動。

2. 舉辦國家公園、國家風景區、休閒農業區、森林遊樂區解說員及解說義工培訓。

3. 舉辦原住民生態旅遊解說員培訓。

4. 舉辦觀光旅遊業導覽人員生態解說訓練。

5. 舉辦植物園生態旅遊志工教育訓練。

6. 辦理賞鯨豚等海上活動隨船解說員訓練。

7. 辦理國家公園、國家風景區、休閒農業區、森林遊樂區、農場、原住民地區生態旅遊講習會。

8. 辦理自然保育及生態旅遊研習班。

9. 辦理漁業自然保育及生態旅遊座談會。

10. 辦理公務人員生態旅遊講習。

11. 辦理休閒農業、森林遊樂區生態旅遊觀摩暨研討會。

策略四：辦理生態旅遊宣傳活動

1. 編製各月份生態旅遊活動行事曆。

2. 製作生態旅遊廣播、電視專輯。

3. 結合作家、平面、電視媒體報導生態旅遊。

4. 印製生態旅遊推廣文宣資料。

5. 生態旅遊結合健康、休閒活動。

策略五：辦理生態旅遊推廣活動

1. 網路票選生態旅遊遊程。

2. 全國候鳥季生態旅遊活動。

3. 規劃辦理「聚落之旅」。

4. 規劃辦理古蹟巡禮。

5. 規劃辦理青少年生態旅遊營隊活動。

6. 辦理客家地區文化生態旅遊。

7. 辦理原住民地區文化生態旅遊。

8. 辦理地方特色生態旅遊活動。

策略六：持續推動生態旅遊

訂定 2004~2007 年生態旅遊工作計畫。

3-1 生態旅遊之潮流

　　隨著環境意識的普及、保護區管理觀念的重視以及消費市場的轉變，一種有別於傳統大眾旅遊，將遊憩活動與生態保育、環境教育以及文化體驗結合的旅遊型態逐漸產生。1970 年代已開發國家在感受經濟繁榮與科技發展之下，人類必須承擔環境破壞的後果，因此，一種新的環境倫理開始形成，新的環境倫理將人類以外的自然萬物賦予存在的價值，認為人類不可能利用地球上的資源作無限制的發展，必須兼顧環境保護，自此，環境意識逐漸高漲。

　　1980 年由國際自然及自然資源保護聯盟(The International Union for Conservation of Nature and Natural Resources, IUCN)、聯合國環境規劃署(United Nations Environment Programme, UNEP)與世界野生物基金會(World Wide Fund for Nature, WWF)所規劃的世界自然保育方案(The World Conservation Strategy)中建議生態保育與經濟發展之間必須有直接的連結，以達到「保育推動發展，發展強化保育」的目標。

　　1982 年在巴里島舉辦的世界國家公園會議(The World Congress on National Parks)中，鼓勵地方居民參與保護區管理的提案受到許多保育人士以及保護區管理人員的支持，過去保護區的劃設，往往把成本加諸地方居民，例如為了方便保護區的管理而將居民遷移至劃設之保護區外圍；限制居民利用保護區內的自然資源等規定，對這些居民的經濟或社會文化造成不小的衝擊，甚至居民的生命財產還可能遭

受保護區野生動物的威脅，導致保護區管理單位與地方居民間關係惡化，為了改善這層關係，必須加強保護區管理並顧及地方居民的需求與福祉，世界國家公園會議中建議透過教育、利益共享、決策參與以及適當的社區發展計畫，推動地方居民成為自然資源的共同守護者。

地方居民參與自然資源的保育管理伴隨自然旅遊的快速發展漸漸構成了生態旅遊的內涵，自然旅遊泛指所有以相對較為原始的自然資源或景觀（風景、地形、水文特色及野生動植物等等）吸引觀光客的各種遊憩活動，欣賞風景、釣魚、泛舟、溯溪、登山健行、自然攝影、觀察野生動植物等活動都屬於自然旅遊的範疇。

以自然資源作為觀光旅遊主要的內容，早在人類有遊憩行為時就已經存在，但一直到 1980 年以後才開始在觀光產業上逐漸占有重要的地位，越來越多的觀光客開始對造訪原始的自然生態環境、體驗原住民傳統文化產生高度興趣，造成了 1980 年代自然旅遊的快速成長，也對自然生態資源與原住民社會文化的維護保存產生莫大的衝擊，因為獨特的自然與文化資源或周遭地區往往成為吸引這些嚮往自然旅遊大眾的主要目標，觀光活動帶來的經濟利益可以舒緩許多國家公園及保護區管理單位面臨經費不足的窘境，但過多的遊客隨時可能超出這些地區所能承受的外來壓力。

1987 年聯合國布倫特蘭委員會(Brundtland Commission)檢討發展的定義，提出永續發展的概念，期望世界各國的發展能符合「滿足當代需求，同時不損及後代滿足其本身需求」的準則。1992 年聯合國在巴西里約熱內盧舉行地球高峰會議(Earth Summit)，與會一百餘個國家在會中共同提出 21 世紀議程(Agenda 21)，其中第 19 條特別議程便是這些國家為觀光產業做了永續經營的承諾。為了永續發展觀光資源，降低遊憩活動的衝擊，保育具有吸引觀光利益的自然與文化資源以及鼓勵地方居民參與等發展生態旅遊的措施，漸漸成為政府及業者經營的方向。

20 世紀末期，觀光產業已成為全世界最主要的一項經濟活動，其中又以自然旅遊的成長速度最快，面對生態旅遊衍生出來的契機與危機，1990 年世界野生物基金會在所屬永續發展部門成立了生態旅遊常設單位，開始推展生態旅遊的概念，並進而獨立成為國際生態旅遊學會(The International Ecotourism Society, TIES)，目前擁有來自一百餘國涵蓋學術界、保育界、產業界、政府單位及非營利組織等約 1,600 個會員的國際生態旅遊學會，藉著提供生態旅遊準則、訓練、技術支援、計畫評估、研究及出版品等服務致力於全球性生態旅遊的推動。

　　隨著生態旅遊概念的推廣，許多擁有豐富自然資源的第三世界國家、國際性的觀光組織與保育團體也陸續加入發展生態旅遊的行列，有鑒於這股熱潮，聯合國經濟暨社會委員會(The Economic and Social Council)於 1998 年 7 月 30 日的第 46 次大會決議訂定西元 2002 年為「國際生態旅遊年」(The International Year of Ecotourism)。此次大會決議文提到 21 世紀議程的落實需要全面整合觀光產業，以確保觀光產業在各聯盟間不但能提供經濟利潤，並對地球生態系的保育、保護與重建有所助益；同時在永續經營原則下發展國際間旅遊與觀光產業，並使環保融入旅遊發展的一環，進而考量到落實生物多樣性、氣候變遷等國際研討會各項結論的需求；此外大會並決議依據永續發展綱領，加強推動旅遊業國際合作，除了滿足現階段旅客與各觀光國或觀光區域之所需，同時應保障與增加未來發展的機會，以確保資源分配能滿足經濟、社會與美學的需求，且能維持文化的完整性、基本的生態演化過程、生物多樣性及維生系統。

　　聯合國在宣布 2002 年為國際生態旅遊年之後，由世界觀光組織(World Tourism Organization, WTO)及聯合國環境規劃署共同推動以生態旅遊為發展策略，達成保育生物多樣性的目標，聯合國希望藉著全球的參與重新檢討生態旅遊與永續發展的關聯，進行經驗與技術的交流以期改善生態旅遊的規劃、發展與經營管理，並藉著適當的行銷策略來推廣正確的生態旅遊，自此，生態旅遊已成為全球響應的一種觀光發展模式。

　　臺灣在光復後一直致力於經濟發展，2000 年行政院成立「國家永續發展委員會」，制定「中華民國永續發展策略綱領」，在觀光業之永續發展策略中提出政府應訂定「觀光政策白皮書」、「生態觀光發展策略」，及建立「生態觀光認證制度」等發展生態旅遊的工作方向，此乃政府在發展生態旅遊方面之政策性指示。同年 12 月，交通部為加強觀光產業之發展，提出「21 世紀臺灣發展觀光新戰略」，宣示要營造臺灣本土、生態、三度空間的優質觀光發展新環境，生態旅遊自此進入推動的階段。

　　為落實「21 世紀臺灣發展觀光新戰略」，交通部觀光局於 2000 年 12 月 22 日邀集產、官、學、民間團體各界人士舉辦了「推動永續生態觀光研討會」，研訂出生態旅遊的發展方向及後續辦理之建議事項，擬定觀光局推展生態旅遊之工作方針。其內容如下：

一、生態旅遊之發展方向

1. 臺灣自然資源具有高度豐富性與珍貴性，但同時也是高度脆弱性與不可回復性。發展生態旅遊有極大的潛力，但必須謹慎規劃，尤其是承載量的考量。

2. 臺灣生態旅遊的定位，不應只是以營利為目的的觀光產業，而是創造遊客參與保育工作的機會，所以生態旅遊活動或生態旅遊地的規劃與管理應有嚴謹的、因地制宜的旅遊規範。

3. 臺灣的生態旅遊以發展脊樑山脈的生態系為主軸，結合原住民部落與文化，應是國際級兼顧文化與生態多樣性的生態旅遊資源。

4. 社區或原住民部落發展生態旅遊，必須同時兼顧社區利益、永續經營及生態保育的三大原則。將原住民之狩獵文化轉化為生態旅遊中保育的力量，應為未來發展生態旅遊的重要策略。

5. 生態旅遊與環境教育，需教育系統的參與。中小學之戶外教學，大學的通識課程及觀光科系之專業訓練，均為推廣生態旅遊及環境教育之重要管道。

6. 藉由生態旅遊的推廣以建構臺灣之海島與海洋文化、產業與遊憩等親水活動。

7. 生態旅遊活動的推動原則：
 (1) 921 重建地區、原住民部落及偏遠地區優先辦理。
 (2) 低海拔地區優先辦理，其次是中海拔、高海拔地區。
 (3) 海域生態以珊瑚礁海域為優先，其次為漁村。
 (4) 教育系統中相關單位，優先推動生態旅遊活動。
 (5) 各級政府部門之相關活動，優先進行生態旅遊活動。

二、建議事項

1. 擬定我國生態旅遊白皮書，宣示推展生態旅遊的政策和作法。

2. 配合國際行動，訂 2002 年為臺灣生態旅遊年，並規劃各項相關活動，推展生態旅遊。

3. 輔導成立「中華民國永續生態旅遊協會」，成為推動生態旅遊的主要組織，協助政府辦理推動工作。

4. 輔導有志經營生態旅遊事業之人士或社區團體，成立合法之經營組織；相對地，亦鼓勵現有旅行社成立生態旅遊部門，推動國際生態旅遊，俾行銷臺灣的生態旅遊產品。

5. 在現行教育系統中，如中小學的戶外教學、大學的通識教育及專業科系所，加
 入生態旅遊相關課程及學習活動，作為推廣生態旅遊及環境教育的管道。

　　2001 年產、官、學界關心生態旅遊的人士及相關社團，在行政院觀光發展推
動小組召集人陳政務委員錦煌的號召下，成立了「中華民國永續生態旅遊協會」，
協助政府推動生態旅遊。2002 年行政院第 2,769 次院會中，通過配合國際生態旅遊
年，訂 2002 年為臺灣生態旅遊年，同時核定觀光發展推動小組審議通過之「2002
生態旅遊年工作計畫」，臺灣生態旅遊的推動工作於焉展開。生態旅遊白皮書」係
經產、官、學及民間團體建議並由交通部觀光局負責研訂，用以揭櫫推展生態旅遊
的方向與作法。

3-2 管理生態旅遊機制

　　推廣生態旅遊內涵為出發點，生態旅遊的推動可定位為一項全民運動，由全民
共同參與觀光風景區自然與人文資源的保育。任何運動的推展均需要健全的機制來
配合才可能順利進行，以推展生態旅遊運動而言，這樣的機制可分為政府主導與民
間自發性的推廣，政府擁有之強而有力的資源足以主導規模龐大之生態旅遊推展工
作，民間自發性辦理的推廣活動則較具彈性，且更易深入地方社區，同時亦兼具平
衡政府策略與執行的功能。兩者若能相輔相成，則不但生態旅遊的推行將更順利，
目標之達成亦可預期。有鑑於此，政府與民間應採分工合作機制，方能進行全面性
生態旅遊推廣工作，其所應扮演的角色如下：

一、政府機關部分

　　生態旅遊為臺灣新興之產業，相關的法令包括國家公園法、發展觀光條例、森
林法、文化資產保存法、野生動物保育法、漁業法、區域計畫法、都市計畫法、風
景特定區管理規則、保護區管理辦法等法令，總共不下於數十種法令。生態旅遊事
務牽涉到觀光、教育、環保、原住民、生態保育及其他相關行政部門如林務局及退
除役官兵輔導委員會的森林遊樂區、內政部營建署國家公園等，需要中央級跨部會
之協調整合單位，因此行政院觀光發展推動小組因應而生。行政院觀光發展推動小
組在推動生態旅遊的議題中，已擬定 2002 生態旅遊年工作計畫，推動各項具體措
施，由相關部會共同推動，如具體分工表：

（一）訂定生態旅遊政策與管理機制

主辦機關	工作項目
交通部（觀光局）	1. 訂定生態旅遊白皮書。 2. 研訂生態旅遊相關規範。 3. 生態旅遊業者與旅遊地之評鑑（標章認證）機制。 4. 訂定自然人文生態專業導覽人員資格及管理辦法。 5. 訂 2002 年為臺灣生態旅遊年。
環保署	研訂生態旅遊地環境監測機制。

（二）營造生態旅遊環境

主辦機關	工作項目
內政部（營建署）	1. 輔導國家公園遴選生態旅遊地點。 2. 規劃辦理各國家公園生態旅遊遊程。
交通部（觀光局）	1. 輔導國家風景區遴選生態旅遊地點。 2. 規劃辦理國家風景區生態旅遊遊程。
教育部	輔導實驗林區遴選生態旅遊地點。
行政院農業委員會（林務局）	1. 輔導休閒農漁業區、森林遊樂區等遴選生態旅遊地點。 2. 規劃辦理各森林遊樂區生態旅遊遊程。
行政院退除役官兵輔導委員會	1. 輔導農場、森林遊樂區遴選生態旅遊地點。 2. 規劃辦理農場、森林遊樂區的生態旅遊遊程。
行政院原住民族委員會	1. 輔導原住民部落遴選生態旅遊地點。 2. 輔導申請原住民綜合發展基金經濟貸款及其他相關貸款。
行政院青年輔導委員會	辦理輔導生態旅遊創業貸款。
直轄市及縣市政府	1. 輔導直轄市及縣市風景區遴選生態旅遊地點。 2. 規劃辦理直轄市及縣市風景區生態旅遊遊程。

（三）辦理生態旅遊教育訓練

主辦機關	工作項目
內政部（營建署）	1. 舉辦國家公園中英日文生態旅遊解說員訓練。 2. 舉辦國家公園生態旅遊講習會。 3. 舉辦國家公園生態旅遊觀摩或研討會。
交通部（觀光局）	1. 舉辦國家風景區中英日文生態旅遊解說員訓練。 2. 舉辦國家風景區生態旅遊講習會。 3. 舉辦國家風景區生態旅遊觀摩或研討會。
教育部	1. 生態旅遊納入九年一貫課程（含戶外教學活動）。 2. 舉辦教育體系生態旅遊講習會。
行政院農業委員會	1. 舉辦休閒農漁業區、森林遊樂區中英日文生態旅遊解說員訓練。 2. 舉辦休閒農漁業區、森林遊樂區生態旅遊講習會。 3. 舉辦休閒農漁業區、森林遊樂區生態旅遊觀摩或研討會。
行政院退除役官兵輔導委員會	1. 舉辦農場、森林遊樂區中英日文生態旅遊解說員訓練。 2. 舉辦生態旅遊講習會。
行政院原住民族委員會	1. 舉辦原住民部落中英日文生態旅遊解說員訓練。 2. 舉辦原住民部落生態旅遊講習會。 3. 舉辦原住民部落生態旅遊觀摩或研討會。
行政院人事行政局	舉辦公務人員生態旅遊講習會。

（四）辦理生態旅遊宣傳活動

主辦機關	工作項目
交通部（觀光局）	1. 編製各月份生態旅遊活動行事曆。 2. 結合平面、電視媒體報導生態旅遊活動（新聞局協辦）。 3. 辦理生態旅遊活動報導獎（新聞局協辦）。 4. 拍攝生態旅遊宣導短片（新聞局協辦）。 5. 印製生態旅遊推廣文宣資料（相關部會協辦）。
行政院體育委員會	生態旅遊結合健康、休閒活動。

（五）辦理生態旅遊推廣活動

主辦機關	工作項目
民間團體 （相關部會協辦）	舉辦生態旅遊博覽會。
行政院文化建設委員會	1. 規劃辦理聚落之旅。 2. 辦理認識古蹟日活動。
行政院青年輔導委員會	規劃辦理青少年生態旅遊營隊活動。
行政院客家委員會	辦理客家地區文化生態旅遊。
行政院原住民族委員會	辦理原住民地區文化生態旅遊。
相關各部會	參加國際生態旅遊相關活動。

（六）持續推動生態旅遊

主辦機關	工作項目
交通部（觀光局）	訂定 2003~2005 年生態旅遊工作計畫（相關部會協辦）。

二、民間組織部分

　　長期以來，臺灣有許多民間組織積極推廣具有深度環境體驗與生態解說的自然文化之旅，這些組織秉持者資源保育與文化傳承的理念，將臺灣自然生態的奧妙藉由活動介紹給國人認識，使即將流失的傳統文化保存下來。除了推廣的工作外，這些民間組織同時也扮演者溝通者與監督者的角色，一方面將地方的訊息與需求傳達給社會大眾，另一方面也監督著所有的開發建設，避免臺灣珍貴的自然與文化資源遭受不必要的破壞。

　　依成立的目的與理念，這些民間的非營利組織大致可區分為生態保育、文化保存、原住民文化、觀光暨遊憩與社區發展等五大類。各類的代表性社團有：

1. **保育類組織**－生態保育聯盟、中華民國濕地保護聯盟、中華民國野鳥學會、中華鯨豚協會、中華民國自然生態保育協會、中華蝴蝶保育協會、中華民國自然步道協會、中華民國荒野保護協會…等。

2. **文化保存類組**－臺北市八頭里仁協會、新竹縣九讚頭文化協會、嘉義縣奮起湖新希望交流會及各地方文史工作室…等。

3. **原住民文化類組織**－臺灣世界展望會、原住民記錄文化促進會、中華原住民福利暨權益促進會、中華民國臺灣原住民部落工作站發展協會…等。

4. **觀光暨遊憩類組織**－臺灣觀光協會、中華民國戶外遊憩學會、中華民國永續生態旅遊協會、中華民國休閒協會及各地觀光發展促進會等。

5. **社區發展類組織**－中華民國社區營造學會、高雄市美濃區愛鄉協進會及各地社區發展協會等。

由於民間組織直接反應社會上不同群體的需求，維護這些群體的福利，並在各自的領域內培訓成熟的經驗與能力，必要時更可發揮與群眾直接溝通的技巧，因此這些組織在生態旅遊推廣所扮演的角色有：

（一）藉由各種媒介活動，致力於推廣生態旅遊的大眾教育，如分辨生態旅遊與大眾旅遊的區別，倡導生態旅遊對自然生態保育、地方經濟活力以及社會文化保存的重要性。

（二）擔任各級政府或生態旅遊業之諮詢委員會成員，提供專業意見，協助生態旅遊的規劃與發展，包含區域性或特定地點的觀光計畫與土地利用方式的種種評估。

（三）參與及監督生態旅遊相關政策與計畫之規劃、發展與經營管理，提供各種潛在的議題或相關解決方案。這些議題有：地方居民參與生態旅遊發展的意願，生態旅遊對當地環境生態、社會文化與經濟結構的影響、當地生態旅遊的公平參與、保育機制的設計以及社區回饋的落實等議題。

（四）鼓勵地方居民參與並監督生態旅遊的各項措施。

（五）反應地方居民的需求與意願，協助政府單位、相關業者與地方居民之溝通機制。

（六）參與政府部門遴選之生態旅遊地點與辦理的生態旅遊遊程評鑑。

（七）協助地方培訓在地的專業生態解說員。

（八）取得政府與業者對永續生態旅遊的承諾，協助地方生態旅遊獲益的公平分配。

3-3　生態旅遊之推動

　　無論從國際宏觀或本土永續的角度來看，生態旅遊所內含之生態保育及文化保存為臺灣地區整體的觀光旅遊發展提供一個永續、可行的方向。發展生態旅遊已成為政府的既定政策，除了所有相關行政部門應全力配合推展，民間團體、旅行業者與相關旅遊地社區等亦應積極參與並主動監督各項生態旅遊發展的措施與計畫，共同建構完善的生態旅遊產業。為了達成生態旅遊保育生態、永續觀光產業的宗旨。

一、策略與措施

　　策略內容的主體架構由推動制度、系統建立、市場機制、規劃與規範、特殊活動提倡、研究、教育推廣等七類發展方向所組成，具備國家整體性與長期性發展的考量，各項策略如下：

策略一：訂定生態旅遊政策與管理機制

1. 訂定「生態旅遊白皮書」，做為政府、民間、業者、遊客、居民從事、參與生態旅遊之最高指導原則。

2. 蒐集國內外有關生態旅遊之環境保護守則，賞蝶、賞鳥、賞鯨守則及遊客登島規範，做為行政單位及遊客管理及遵守規範。

3. 彙整並修訂相關法令作為發展生態旅遊法源依據。

4. 擬訂生態旅遊地之環境生態監測系統，作為檢討與修正相關策略之依據。

5. 建立生態旅遊業者與旅遊地之評鑑標章制度，提供誘因，以鼓勵業者參與。

6. 訂定生態旅遊專業導覽人員資格及管理辦法。

策略二：營造生態旅遊發展環境

1. 依據生態旅遊地點之資源特性，提供生態旅遊之軟、硬體服務設施，包括解說服務、行程規劃、解說/遊客中心以及步道系統、解說／告示牌等。

2. 輔導遴選生態旅遊地點，與當地社區進行溝通，傳達生態旅遊之意涵，使居民體認保育資源與產業永續的關聯。

3. 制定相關政策，提供及協助有意願參與生態旅遊發展之社區與業者適當的管道申請補助與貸款，補助符合生態旅遊精神之申請計畫，提供合理之貸款環境，以擴大生態旅遊參與之誘因。

4. 提供適當的機制與誘因，鼓勵週末及例假日外的觀光活動，以分散遊客集中對生態旅遊地點帶來的壓力。

策略三：加強生態旅遊教育訓練

1. 提供生態旅遊發展之社區與相關業者必要之解說教育及經營管理之訓練課程，協助其培養發展生態旅遊之必要技能。
2. 舉辦英、日語生態旅遊解說員訓練，向國際人士推廣臺灣的生態旅遊。
3. 舉辦生態旅遊觀摩或研討會。
4. 鼓勵各大專院校設立生態旅遊相關科系與課程，培養專業之技術與研究人才。
5. 生態旅遊納入九年一貫課程（含戶外教學活動）。

策略四：辦理生態旅遊宣傳活動

1. 編製各月份生態旅遊活動行事曆。
2. 結合平面、電子媒體報導生態旅遊活動。
3. 拍攝生態旅遊宣導短片。
4. 印製生態旅遊推廣文宣資料。
5. 規劃舉辦生態旅遊結合健康、休閒活動。
6. 透過民間團體，積極宣導生態旅遊之確實意涵。
7. 建構生態旅遊中、日、英文專屬網頁，向國內外推廣正確的生態旅遊操作與臺灣的生態旅遊資源。
8. 利用各種管道，介紹生態旅遊業者與產品之評鑑標章，以獲取普遍之認同，提高消費者選擇具有標章之生態旅遊業者與產品的意願，以達到刺激業者與地區改善相關產品之經營模式，促進觀光產業之全面永續。
9. 設計生態旅遊宣傳標章，加強推廣當年度生態旅遊活動。

策略五：辦理生態旅遊推廣活動

1. 舉辦生態旅遊博覽會，邀請國內外相關團體參加。
2. 規劃辦理示範性之生態旅遊遊程，邀請全國民眾共同參與。
3. 協助符合評鑑標準之生態旅遊遊程之推廣。
4. 規劃辦理青少年生態旅遊營隊活動。

5. 鼓勵民間團體或相關業者與生態旅遊發展地點合作，推廣當地之生態旅遊遊程。

6. 參加國際生態旅遊年會議及國際活動。

7. 辦理國際生態保育及生態旅遊會議。

策略六：持續推動生態旅遊

1. 研訂生態旅遊業者、旅遊地之評鑑（標章認證）機制。

2. 訂定生態旅遊地點遴選準則。

3. 訂定國家森林遊樂區環境監測機制。

4. 加強建置生態旅遊環境調查及監測。

5. 續遴選具有生態旅遊潛力地區。

6. 辦理生態旅遊創業貸款。

7. 辦理原住民綜合發展基金經濟貸款。

8. 規劃辦理國家公園、國家風景區、森林遊樂區、農場、生態旅遊遊程。

9. 建立國家森林遊樂區生態旅遊服務資訊電子化，包括建立森林遊樂區服務網站、設立森林旅遊教室。

10. 生態旅遊納入九年一貫課程：
 (1) 輔導社會教育機構辦理社區生態探索研習活動。
 (2) 生態旅遊納入高中職、國民中小學環境教育內容研發主題。
 (3) 補助「地方政府辦理環境教育輔導小組計畫」包含以生態旅遊的方式辦理校外教學活動。

11. 舉辦國家公園、國家風景區、休閒農業區、森林遊樂區解說員及解說義工培訓。

12. 舉辦原住民生態旅遊解說員培訓。

13. 舉辦觀光旅遊業導覽人員生態解說訓練。

14. 舉辦植物園生態旅遊志工教育訓練。

15. 辦理賞鯨豚等海上活動隨船解說員訓練。

16. 辦理國家公園、國家風景區、休閒農業區、森林遊樂區、農場、原住民地區生態旅遊講習會。

17. 辦理自然保育及生態旅遊研習班。

18. 辦理漁業自然保育及生態旅遊座談會。

19. 辦理公務人員生態旅遊講習。

20. 辦理休閒農業、森林遊樂區生態旅遊觀摩暨研討會。

21. 編製各月份生態旅遊活動行事曆。

22. 製作生態旅遊廣播、電視專輯。

23. 結合作家、平面、電視媒體報導生態旅遊。

24. 印製生態旅遊推廣文宣資料。

25. 生態旅遊結合健康、休閒活動。

26. 網路票選生態旅遊遊程。

27. 全國候鳥季生態旅遊活動。

28. 規劃辦理「聚落之旅」。

29. 規劃辦理古蹟巡禮。

30. 規劃辦理青少年生態旅遊營隊活動。

31. 辦理客家地區文化生態旅遊。

32. 辦理原住民地區文化生態旅遊。

33. 辦理地方特色生態旅遊活動。

34. 訂定 2004~2007 年生態旅遊工作計畫。

參考文獻　REFERENCES

交通部觀光局，臺灣生態旅遊年。

http://admin.taiwan.net.tw/upload/contentFile/auser/d/2002eco/eco.htm?no=119

04
Chapter
旅行臺灣年

「觀光客倍增計畫」自 2002 年啟動,推動期間除 2003 年因 SARS 疫情衝擊,來臺人數呈現負成長外,各年均為穩定成長(2002 年 5.2%、2003 年 24.5%、2004 年 31.2%、2005 年 14.5%、2006 年 4.2%、2007 年 1~10 月 4.8%),惟當初係以年成長超過 10%佔算 2008 年目標數,由於 SARS 直接衝擊爾後年度來臺旅客目標數之達成,又因商務旅客減少,加上協商大陸人士來臺觀光之期程未如預期,觀光局國際觀光宣傳經費及人力相較鄰近地區及國家不足等因素,使得國際旅客來臺總數無法達到預期的高度成長。但在開拓「觀光」客源方面則有顯著成果,「觀光目的別」來臺旅客自 2000 年之 87 萬人次,成長至 2006 年之 151 萬人次,成長 73%,占整體旅客比例則自 33% 成長至 43%。另在整合各部會資源、建構友善旅遊服務網絡、開拓國際觀光客源等方面亦已見預期成效。

2004 年為展現政府推動觀光產業之決心,及擺脫 SARS 陰影,衝高來臺旅客人數,交通部觀光局規劃辦理「2004 臺灣觀光年」,整合公私部門資源與力量,一方面以舉辦活動方式號召產業界參與及凝聚國人迎接國際旅客之共識,另一方面加強在國際間行銷推廣臺灣觀光形象,在當年創下佳績。

為配合行政院「大投資、大溫暖」2015 年經濟發展願景第 1 階段 3 年(2007~2009 年)衝刺計畫之期程及目標,交通部觀光局已研擬執行具整體觀光發展願景之「臺灣觀光發展 3 年衝刺計畫(2007~2009 年)」,以「建構美麗臺灣」、「形塑特色臺灣」、「營造友善臺灣」、「確保品質臺灣」、「加強行銷臺灣」等 5 大面向,兼顧品質與數量之提升及國際旅客來臺與國人旅遊之需求,創造永續發展的臺灣觀光榮景。

考量 2008、2009 年分別為「觀光客倍增計畫」與行政院「2015 年經濟發展願景第 1 階段 3 年衝刺計畫」之驗收年,及因應 2008 年北京奧運及 2009 年高雄世運、臺北聽障奧運之舉辦,交通部觀光局遂參考 2004 年舉辦「臺灣觀光年」之成功經驗,規劃辦理「Tour Taiwan Years 2008~2009」(2008~2009 旅行臺灣年),期藉整合政府與民間之資源與力量,針對國內外旅行業者及旅客提出各項具體獎勵促銷措施、推出具特色之旅遊產品、強化國際宣傳、營造友善旅遊環境,提升從業人員服務品質,以吸引國際觀光客來臺旅遊消費,並提高其滿意度。

4-1 計畫策略與主題推廣

　　計畫願景對外，讓臺灣成為亞洲重要旅遊目的地之一。對內凝聚國人共識，整合政府與民間資源，營造友善旅遊環境，讓人人都是熱誠待客的好主人。計畫目標，以 2007 年來臺旅客人次為基礎，參酌世界觀光旅遊委員會對全球觀光客之預估，推估 2009 年來臺旅客可達 400 萬人次，觀光外匯收入約新臺幣 1,800 億元。計畫期程為 2008~2009 年。經費預估約新臺幣 10 億元。

一、計畫內容共 5 大分項

（一）國內宣導計畫

　　透過媒體廣告、活動宣導及旅行臺灣年氣氛之營造，讓全民都成為主動邀請、熱情待客並能將臺灣的美麗與感動與客人分享的「好主人」。

1. 營造氣氛布置及迎客計畫

(1) 設計專案活動 CI 及 Slogan，製作相關周邊產品。

(2) 於重要交通場站、各遊憩據點、住宿服務設施、旅遊服務中心及國家風景區管理處等，懸掛歡迎旗幟、張貼海報或壁貼、設置立牌，以營造整體「Tour Taiwan Years」之氣氛，使國內民眾體認共同負有邀請及接待來臺旅客之責，讓來臺旅客深切感受歡迎之意。

(3) 印製歡迎卡（風景明信片型式，印局長歡迎辭），提供觀光旅館客房迎賓之用。

2. 宣導國人做個好主人

(1) 製作 30 秒宣傳影片及平面廣告稿，利用各式媒體及電影院等資源加強宣導全民成為「好主人」。

(2) 辦理各項公關活動鼓勵國人邀請友人來臺並做個好主人，同時於媒體露出。

3. 推動 Taiwan Host

(1) 依據「臺灣觀光大使訓練課程計畫」及認證辦法，頒發臺灣觀光大使認證標章予觀光從業人員及業者（包括民宿），提升觀光業者服務水準。

(2) 將「臺灣觀光大使訓練課程」納入觀光從業人員訓練課程，並鼓勵從業人員配戴「觀光大使」胸章，以良好服務形象，吸引客人再次光臨。

4. **鼓勵民眾參與「旅行臺灣、說自己的故事」活動，邀請國內外友人一起旅行臺灣**

(1) 遴選相關部會及各縣市政府推薦之特色景點，建置特色景點資料庫及活動專屬網站，便利民眾取得景點相關資訊，與國內外遊客分享臺灣之美。

(2) 結合名人及旅遊達人之旅行故事包裝特色景點，提供全新的旅行體驗，同時吸引國內外遊客旅行臺灣。

(3) 陸續透過明信片旅行抽獎、旅行故事徵文及網路影展等活動，鼓勵民眾邀請國內外朋友一起體驗臺灣的美麗與感動。

5. **推動「臺灣美食節」活動，舉辦臺灣美食高峰會**

(1) 輔導財團法人臺灣觀光協會於世貿中心舉辦，展覽期間將規劃提供 2007 年美食展得獎美食，並結合 inbound 旅行業者列入遊程。

(2) 將邀請國際廚藝知名人士來臺品嚐臺灣小吃，見證宣傳臺灣美食，並分享「藉由美食成功推廣觀光活動」經驗。

6. **舉辦觀光論壇**：邀請觀光領域重量級國際講師來臺演講，並結合媒體宣傳報導，強化觀光創新觀念及經驗交流，提升臺灣觀光能見度。

（二）節慶賽會計畫

以國內外觀光客之觀點，篩選具有臺灣特色及國際觀光魅力之節慶賽會活動，編印多國語言觀光行事曆，宣傳臺灣各地值得觀光客參觀體驗之節慶活動，並透過旅行社與媒體通路向國際推廣行銷。

2008 年以臺灣慶元宵、端陽龍舟賽、臺灣美食節及溫泉嘉年華為四季之主題活動，加強國際宣傳及促銷。

2009 年以 2008 年架構為基礎，於 2008 年第 3 季蒐集彙整 2009 年臺灣地區觀光節慶及賽會活動，配合 2009 高雄世界運動會及 2009 年臺北聽障奧林匹克運動會之舉辦，加強行銷宣傳，以擴大辦理成效。

1. 花漾春頌

(1) 臺灣慶元宵系列活動－臺北 101 跨年煙火秀、臺灣燈會（臺南市）、臺北燈節、高雄燈會、新北市平溪天燈、臺南鹽水蜂炮、苗栗市客家火旁龍、臺東炸寒單爺（2 月）。

(2) 花卉展覽－包括臺北花卉展（1 月）、臺灣國際蘭展（3 月）、2008 陽明山花季（2~3 月）、日月潭九族櫻花祭（2~3 月）、十八尖山賞花月（3 月）、2008 縱谷花海系列活動（1~2 月）、2008 花在彰化－國際蘭花展（2 月）。

(3) 宗教文化－大甲媽祖國際觀光文化節（2~5 月）、高雄內門宋江陣暨全國大專院校創意陣頭大賽（3 月）。

(4) 國際會展－2008 春季電腦展（3~4 月）。

(5) 體育競賽－2008 金門馬拉松（1 月）、2008 古都馬拉松（3 月）、2008 國際自由車環臺邀請賽（3 月）、2008 萬統盃花東縱谷國際超級馬拉松路跑賽（3 月）。

2. 悠遊夏趣

(1) 端陽節系列活動－鹿港慶端陽龍舟賽、基隆端午龍舟嘉年華、桃園觀光大池端午花火之夜（6 月）。

(2) 客家主題系列活動－包括客家桐花季（4~5 月）、客家美食。

(3) 特色生態－屏東黑鮪魚文化觀光季（4~7 月）、2008 日月潭賞螢生態之旅（5~6 月）。

(4) 宗教文化－白沙屯文化藝術季（4 月）。

(5) 國際會展－臺北國際電腦展（6 月）、2008 第八屆臺中國際旅展（4 月）。

(6) 體育競賽－臺灣自行車日（5 月）、東北角峰迴路轉自行車賽（5 月）、福隆沙雕大賽（5 月）、2008 秀姑巒溪泛舟觀光活動（5~6 月）、千人足健體驗金氏紀錄活動（6~7 月）。

3. 楓采秋韻

(1) 臺灣美食節－臺灣美食展（8 月）、菊島海鮮節（7 月）、王功漁火－蚵之Song（7 月）。

(2) 原住民文化－花蓮原住民 A DA WANG 聯合豐年節（7 月）、臺東南島文化節（7~8 月）。

(3) 民俗節慶－雞籠中元祭活動、頭城搶孤、恆春搶孤、府城七夕 16 歲藝術節。（8 月）

(4) 音樂藝文－貢寮國際海洋音樂祭（7 月）、2008 大稻埕煙火音樂節（8 月）、2008 金門狀元王中秋博餅大賽（8~10 月）。

(5) 地方產業－臺灣國際陶瓷藝術節（7~8 月）、三義國際木雕藝術節（8 月）、日月潭嘉年華（9 月）。

(6) 體育競賽－「想飛的季節」2008 花東縱谷國際錦標賽暨鹿野逍遙遊系列活動（7 月）、荖濃溪飆山競水追風季－鐵人三項挑戰賽暨全國泛舟大賽（7~8 月）、「2008 陽光、活力、關山馬」全國自由車公路錦標賽系列活動（8 月）。

4. 浪漫冬戀

(1) 溫泉美食－臺灣溫泉美食嘉年華與各溫泉區舉辦之配套活動、臺北國際牛肉麵節（11 月）。

(2) 音樂藝文－新竹縣國際花鼓藝術節（10 月）、嘉義市第 9 屆交趾陶藝術節（11 月）、苗栗文化藝術季（11 月）、阿里山歲末日出印象音樂會（12 月）、嘉義市國樂節（10 月）、嘉義市國際管樂節（12 月）。

(3) 原住民文化－阿里山鄒族生命豆季。

(4) 地方特色－高雄左營萬年季（10 月）、2008 南島族群婚禮系列活動（10 月）、鯤鯓王平安鹽祭－雲嘉南觀光系列活動（10 月）、東海岸旗魚季（11 月）。

(5) 國際會展－2008 臺北國際旅展（10 月）。

(6) 體育競賽－2008 石門國際風箏節（10 月）、2008 太魯閣國際馬拉松（11 月）、2008-ING 臺北國際馬拉松（12 月）。

(7) 花卉展覽－2008 南投花卉嘉年華（11 月）、2008 士林官邸菊展（11~12 月）。

4-2　產品創新與國際推廣

一、產品開發計畫

（一）產品開發

　　開發多元化臺灣旅遊產品以滿足不同市場、客群國際旅客需求，包括針對首次來臺國際旅客規劃「經典行程」，讓旅客一次體驗臺灣經典獨有的特色。對於多次造訪或特殊興趣的國際觀光客，則將臺灣獨特的自然、人文等資源，包裝成具競爭優勢的主題旅遊產品，提供旅客多樣化選擇，開發引進新客源，同時提升旅遊產品品質。

1. 經典行程包裝

　　評定來到臺灣必看、必吃、必玩的重要元素，規劃成短天數、可自由組合之 1~3 條經典旅遊路線（或結合觀光巴士行程），提供 INBOUND 旅行社包裝操作。重要元素如下：

★ 北部

(1) 「必看」&「必玩」

　　A. 世界第 8 高樓－「臺北 101」。

　　B. 臺灣最具規模博物館－「故宮」。

　　C. 來臺觀光客非去不可的地點－「夜市」。

　　D. 24 小時開放書店－「誠品」。

　　E. 「東北角」。

　　F. 宜蘭－「傳藝中心」、「冬山河」。

(2) 「必吃」－小籠包、珍珠奶茶、芒果冰、牛肉麵。

(3) 「必買」－3C 用品、茶葉、鳳梨酥、宜蘭餅、蜜餞。

★ 中部

(1) 「必看」&「必玩」

　　A. 臺灣的香榭麗舍－臺中「精明一街」。

　　B. 臺灣最美的高山湖－南投「日月潭」。

　　C. 保留最完整的古城鎮－彰化「鹿港古鎮」。

　　D. 「逢甲夜市」、「東海夜市」。

(2) 「必吃」－太陽餅、老婆餅、鹹蛋糕、彰化肉圓、泡沫紅茶。

(3) 「必買」－傳統糕餅、日月潭紅茶、豆乾。

★ 南部

(1) 「必看」&「必玩」

　　A. 千年古杉森林浴－嘉義「阿里山」。

　　B. 歷史古城－臺南古城。

　　C. 臺灣最浪漫的河川－「愛河」。

(2) 「必吃」－古城小吃、擔仔麵、木瓜牛奶、玉井芒果、黑珍珠。

(3) 「必買」－傳統糕餅、高山茶、嘉義方塊酥。

★ 東部

(1) 「必看」&「必玩」

　　A. 花蓮－「太魯閣」。

　　B. 臺東－「東海岸」。

(2) 「必吃」－扁食、滷豆乾、鳳梨釋迦。

(3) 「必買」－大理石製品、麻糬、花蓮薯、剝皮辣椒、雷古多、羊羹、小米酒。

2. 多元旅遊產品開發

針對重遊及主題旅遊者規劃創新產品 6 項，一般推廣產品 5 項。

（二）產品創新

1. 特殊推廣產品

創新 1： 登山健行之旅

臺灣以高度近 4,000 公尺的玉山為軸心，258 座 3,000 公尺以上的山岳向四周放射開展，將規劃結合自然生態、地質、古道探尋、人文景觀、原住民等元素，包裝規劃具國際吸引力之中級登山行程 6 條、初級健行行程 14 條，形塑臺灣為全球登山客必達之聖地。

創新 2： 沙龍攝影與蜜月旅行

舉辦「久久合歡」婚紗攝影行銷活動。利用臺灣沙龍攝影場景多變化、造型時尚化、攝影技巧及價格優勢，推出臺灣十大婚紗景點，結合如南島婚禮、阿里山神木下婚禮等既有知名活動，吸引港星馬地區追求新奇經驗的年輕族群，打造臺灣為沙龍攝影重地及蜜月島的形象。

創新 3： 銀髮族懷舊旅遊

因應東亞地區二次大戰嬰兒潮適屆退休年齡，吸引該等族群來臺旅遊商機，將臺灣日治時代遺跡整合包裝，規劃以樂活步調，結合懷舊、溫泉、美食，以吸引日本及東南亞地區銀髮族等旅客。

創新 4： 醫療保健旅遊

利用臺灣醫療高超的名聲，與醫療國際化之行動，結合健檢、美容、牙科、洗腎等低侵入性之產品，規劃觀光行程，吸引國外旅客來臺。

創新 5： 追星哈臺旅遊

利用臺灣偶像劇及在華語流行音樂居領先地位之優勢，將臺灣重要觀光景點結合偶像劇拍攝與演唱會等，包裝產品，製作追星手冊，以吸引鄰近國家狂熱追星族來臺旅遊。

創新 6： 運動旅遊

利用臺灣運動明星在世界體壇所創佳績，配合「2009 聽障奧運」及「2009 世界運動會」在臺舉辦時機，與大型賽事如亞洲盃棒球賽、馬拉松、自行車環臺賽等，整合包裝運動旅遊產品，並推廣日韓等地冬天來臺打高爾夫等產品。

2. 一般推廣產品：

產品 1： 鐵道旅遊

　　針對各國鐵道迷，結合高鐵、臺鐵支線、蒸氣火車與周邊景點，設計高鐵西部遊、鐵道自助旅遊、臺灣國寶蒸氣火車等產品，並辦理 CK124 蒸氣火車懷舊之旅等活動。

產品 2： 溫泉美食養生旅遊

　　以臺灣擁有世界少有多種類溫泉與知名美食，訴求現代旅客追求 LOHAS 型態生活，強打溫泉養生產品，並辦理「溫泉美食嘉年華」活動。

產品 3： 生態旅遊

　　結合臺灣地質及生態多樣化的優勢，包裝賞鳥、賞鯨豚及地質旅遊，吸引日漸成長的生態旅遊消費群。

產品 4： 農業觀光

　　將轉型成功的經典農漁村包裝成體驗型產品，吸引日本、香港及新加坡等現代都會旅客。

產品 5： 文化學習之旅

　　結合文化研習體驗活動，包裝華語學習、客家及原住民文化與節慶（如桐花季與豐年祭）、傳統民俗工藝及古蹟等深入旅遊行程，以吸引文化愛好者。

（三）國際宣傳推廣計畫

　　透過分析臺灣觀光元素，建立臺灣觀光品牌形象，整合全球行銷步調。針對「國際觀光客」、「國內接待旅行社(inbound)」、「國外送客旅行社(outbound)」三方，配合產品開發計畫研提優惠、補助、獎勵措施，進行國際宣傳推廣。擴大共同參與國際宣傳推廣，以開發新通路、異業結盟、鼓勵縣市政府作好主人一起走出去等行銷作為，建構綿密的國際宣傳網絡：

1. 建立臺灣觀光品牌形象

　　2008 年延續 2007 年以分眾市場搭配代言人策略進行宣傳，透過專家座談、焦點團體等方式探討臺灣觀光品牌形象核心價值，據以擬定整合性宣傳策略，委商制定臺灣觀光品牌形象；2009 年以嶄新觀光品牌形象進行全球性宣傳推廣。

(1) 2008 年各市場宣傳策略

A. 日韓地區

以「Wish to see you in Taiwan」為宣傳主軸搭配 F4 代言，並將臺灣主要特色景點融入 25 集 60 分鐘之偶像劇在日、韓主要電視臺播出，配合記者會、歌友會及 F4 周邊產品進行促銷與宣傳。另推動銀髮懷舊之旅、登山健行之旅及編印追星手冊推動「影視觀光」，以吸引當地民眾來臺。

B. 港星馬地區

以蔡依林暨吳念真為代言人，發酵「年輕時尚」vs「在地傳統」之臺灣新舊交融的時代感，透過四季主題代言人之體驗行銷，設計各項文宣品，以電視、平面、網路、地鐵、高速公路等媒體辦理宣傳及公關活動。搭配優質新行程開發，如婚紗攝影、浪漫 99 活動、農場體驗等提升產品品牌形象。

C. 歐美地區

以加強主流通路之拓展為主要策略，目前德國第 3 大及第 4 大旅行社、英國前 10 大旅行社中之 9 家、法國前 4 大旅行社等均已販售臺灣行程；此外將結合航空公司、旅行業者與國內旅館業，推出「過境旅客 79 元起優惠住房專案」活動，除可進一步開拓美國主流客源之通路外，並吸引更多過境旅客來臺。

(2) 新「臺灣觀光品牌形象」發表

與媒體合作，以辦理專家座談、焦點團體等方式探討臺灣觀光主要元素，逐步釐析確認臺灣觀光品牌形象核心價值。透過專業廣告整合行銷顧問機構，建構臺灣觀光品牌、CI、Slogan 及研擬全球宣傳行銷策略，據以推動執行。

2. 國際觀光客優惠措施

(1) 旅行臺灣年，有禮大相送：

第 1 季：好禮趴趴走－贈送臺北捷運 1 日券（高雄送愛河船票，捷運通車後送捷運票）。

第 2 季：好禮樂翻天－贈送觀光遊樂園門票。

第 3 季：好禮甜蜜蜜－贈送臺灣名（特）產。

第 4 季：好禮暖呼呼－搭配溫泉美食嘉年華，贈送泡湯券。

(2) 百萬幸運兒，獎金大放送：

幸運來臺第 100 萬人次、200 萬人次、300 萬人次、400 萬人次旅客，可獲得新臺幣 10 萬元、20 萬元、30 萬元及 40 萬元之刷卡金。

(3) 過境到臺灣，送你免費遊：

只要 5 人以上，過境時間達 8 個小時，免費送北臺灣半日遊。

3. 國外送客旅行社補助措施

(1) 包機補助：開放定期航點包機並提高包機獎助金、降低申請門檻及提高募集廣告補助，以激勵更多旅行社彈性運用包機。

(2) 外籍郵輪彎靠補助：增訂郵輪獎助要點，針對郵輪公司進行獎助。

(3) 分攤廣告經費補助：提高國外業者販售臺灣遊程之意願及家數，分攤國外業者包裝及印製臺灣旅遊產品摺頁或刊登臺灣旅遊產品廣告之經費。

4. 國內接待旅行社（單位）獎勵措施

(1) 獎勵推出優質行程：依據各目標市場宣傳主軸訂定獎勵辦法，提高業者推出優質行程意願，擴大旅遊深度與廣度，以提升產品品質。

(2) 開發大型公司行號獎勵旅遊：為吸引業者開發大型獎勵旅遊市場，提高 126 人次以上之獎勵旅遊補助辦法，並擴大獎助對象含宗教團體、文化團體、農業團體等，積極開拓獎勵旅遊市場。

(3) 獎助接待修學旅行學校：降低學校申請修學旅行補助門檻，提高補助額度，以促進修學旅行市場成長。

5. 擴大全球市場宣傳及開發新通路

(1) 強化網路宣傳效能：於國際重要入口網站、搜尋引擎置入臺灣觀光 BANNER 及關鍵字；結合國際重要網路旅行社販售臺灣觀光產品；邀請國際知名觀光旅遊 BLOG 寫手來臺體驗、文章發表與 BLOG 標籤連結，增加臺灣觀光曝光度。

(2) 擴大邀請海外媒體來臺報導之人次:藉由其返國報導，提高臺灣能見度。

(3) 與國際頻道與專書合作加強能見度：如與 National Geographic 合作，以雙品牌概念為臺灣旅遊產品代言、與 Discovery 頻道合作瘋臺灣旅遊節目，與各國旅遊作家合作出版臺灣旅遊專輯等。

(4) 透過廣告公司及海外公關公司舉辦突顯臺灣特色主題之大型公關活動。

(5) 加強國際通路之拓展：加倍邀請國外旅行業者來臺體驗，以利其包裝臺灣行程。

6. 加強異業結盟

(1) 與「捷安特」合作：運用「捷安特」於歐洲之銷售據點，置放臺灣旅遊文宣並播放觀光宣傳影帶，並與捷安特合作辦理促銷活動，預定自 2008 年 5 月於歐洲英、德、法等據點推出，未來將擴增至荷蘭及其他國家。

(2) 與工研院合作：拍攝 101 跨年煙火秀，製作高解析度 HDTV 觀光宣傳影片，提供國內生產高解析度 DVD 廠商隨機附送，共同行銷臺灣。

（五）建置旅遊服務網計畫

營造旅行臺灣年之友善旅遊服務環境，提供旅客便捷之旅遊諮詢與行的便利，項目包括：

1. 提升旅遊服務品質計畫

(1) 建立旅遊服務中心統一識別系統(I-system)，並依國際觀光客旅遊動線，分別規劃設置 4 層級旅遊服務中心，提供多語文專人旅遊諮詢及資訊服務。

第 1 層－設置桃園及高雄國際機場旅客服務中心，提供全國性資訊。

第 2 層－各國內機場、火車站、捷運車站及碼頭規劃建置 36 處旅遊服務中心，提供區域性資訊。

第 3 層－於各主要觀光景點的交通節點設置遊客中心，提供景點暨周邊詳細旅遊資訊。

第 4 層－於國際觀光客旅遊過程中，可能接觸地點或日常生活必經地點設置旅遊資訊站（陳列架），如觀光遊樂園區、高速公路服務區、旅館、捷安特單車休閒服務站、便利商店等。

(2) 為提升旅遊資訊查詢品質，於最短時間內提供觀光客正確之旅遊資訊，彙整建置旅遊資訊查詢平臺，納入各景點完整交通轉乘接駁資訊、住宿資訊、遊程安排…等，方便服務人員或旅客利用旅遊服務中心現有電腦查詢使用。

(3) 強化 24 小時免付費旅遊諮詢服務熱線電話(CALL CENTER)功能，提供國際旅客中、英、日、韓文即時專人專件諮詢服務。

(4) 加強「臺灣觀光巴士」品牌行銷，提供國內外自由行觀光客，自飯店、機場及車站至臺灣具知名度觀光地區之便捷、友善且固定行程之導覽旅遊巴士；遊客除可透過網站取得資訊外；並可自國內各地旅遊服務中心、資訊站、觀光旅館、各大都市主要旅館取得觀光巴士多語文手冊及資訊服務。

(5) 依國際觀光客自機場至主要觀光景點之旅遊動線需求辦理及提供事項如次：

 A. 協調機場至各大都市之長途客運業者加強建立多語文旅遊解說及資訊服務，以提升服務品質。

 B. 協調提供並製作多語文臺灣觀光宣傳影帶、文宣品，供國際觀光客於旅遊過程或車上使用。

 C. 編印交通旅遊服務人員常用簡易外語溝通手冊供服務人員參用。

2. 於國際旅客入境，手機即可接收到「『旅行臺灣年』歡迎來臺旅遊，相關訊息請洽 24 小時免付費專線 0800011765」之簡訊。

3. 獎勵觀光業者設置特殊語文（日、韓文）服務：因應日本及韓國旅客之需求，將訂定補助辦法，鼓勵業者設置日韓語之服務設施。

4. 友善旅遊縣市票選活動計畫

 (1) 為擴大地方政府參與旅行臺灣年活動，將委外辦理友善旅遊縣市票選活動，就導覽指標、外語環境、環境清潔、優質景點及接待解說服務等 5 大面向進行評比。

 (2) 決選綜合結果最佳前 3 名將分別頒給新臺幣 60 萬、30 萬及 20 萬元獎金，並協助宣傳推廣。

5. 國際旅客於機場可申請寶貝機（已設定常用電話），方便自由行之需求。

參考文獻　REFERENCES

交通部觀光局，旅行臺灣年。

http://admin.taiwan.net.tw/public/public.aspx?no=117

05
Chapter

觀光拔尖領航方案

落實政府成立「300 億元觀光產業發展基金」政見，考量其運用範圍與現行之「交通作業基金」項下「觀光發展基金」設立目的尚稱相符，為符合基金簡併原則，交通部研擬「300 億元觀光產業發展基金規劃說明」，擬以現有「觀光發展基金」為基礎，擴大其規模涵括編列之方式辦理。2003 年「當前總體經濟情勢及因應對策會議」指示，將「觀光旅遊」、「醫療照護」、「生物科技」、「綠色能源」、「文化創意」、「精緻農業」定位為 6 大關鍵新興產業，並請相關部會研提具體推動策略。

交通部配合 6 大新興產業發展規劃，將 30 億元觀光產業發展基金推動方向，規劃研擬「觀光拔尖領航方案」簡報，經行政院 2009 年審查「六大新興產業規劃－觀光拔尖領航方案行動計畫」會議結論辦理，並奉行政院核定。行政院於 2011 年核定。

5-1　臺灣觀光發展新契機

2008 年大三通是臺灣取代香港，成為東亞觀光交流轉運中心的契機，臺灣位於世界地圖的中心，擁有樞紐地緣優勢，大三通暢通國際旅客來臺及轉出的管道。未來透過放寬簽證規定，簡化入出境程序，增加兩岸航點、航班，拓展國際航線、延伸航點及包機架次，鼓勵國際郵輪彎靠等措施，增加國際旅客來臺管道；同時，提升國際機場旅遊服務機能、強化鐵路旅遊服務，並結合各種大眾運輸工具及 IT 資訊產業，建置無縫際旅遊服務，讓臺灣成為「東亞觀光交流轉運中心」及「國際觀光重要旅遊目的地」。

政府高度重視，發展觀光已有與國際接軌的基礎觀光產業是內需型的外貿產業，為 21 世紀臺灣經濟發展的領航性服務產業，隨著國內政經情勢及兩岸關係之轉變，以及國人對休閒生活的重視與觀光品質需求的提升，近來政府高度重視觀光產業對國家經濟發展的重要性，政府更在「當前總體經濟情勢及因應對策會議」中將觀光旅遊列為政府重點推動之 6 大新興產業。隨國際觀光市場競逐加劇，臺灣亦陸續發展更多元、具創意之行銷策略與作為，包括修訂「觀光客購物退稅」制度更趨便利、運用代言人及網路行銷等多元創意行銷手法開拓國際客源；政府循序開放陸客來臺觀光，更開啟兩岸觀光新頁。2008~2009 年間在全球不景氣及金融海嘯影響下，亞洲鄰近國家如新加坡、大陸等國觀光人數均呈現衰退，惟獨臺灣近年透過創新行銷，在各界全力衝刺下逆勢成長，2009 年來臺國際旅客達 439.5 萬人

次，成長 14.3%，相距不到 1 年，來臺旅客人數於 2010 年 11 月已突破 500 萬大關，2010 年全年來臺旅客人數突破 556.7 萬，成長率突破兩成，遠高於世界觀光組織(UNWTO)預估亞太地區 5~7%之成長率，推估創造超過新臺幣 2,700 億觀光外匯收入。未來國際觀光將藉由國際級的觀光設施與服務、臺灣獨具特色的產物與感動，及臺灣觀光新品牌形象的啟用(Taiwan-The Heart of Asia、Time for Taiwan)等積極作為，讓臺灣成為無處不可觀光的旅遊勝地。

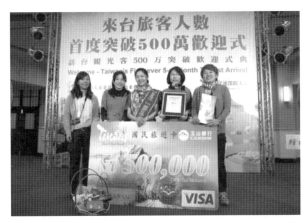

📷 圖 5-1　第 500 萬旅客，日本女子喜獲 50 萬

　　來自日本東京的木村美津穗，是我國觀光史上首次出現的年度第 500 萬名旅客，據觀光局統計，來臺旅客人次 2005 年首度突破 1 年 300 萬人次，去年則首次破 1 年 400 萬人次大關，觀光局 2010 年預估第 500 萬人次將產生後，觀光局準備 50 萬元刷卡金「大禮」迎接前來臺灣觀光的旅客。

　　國民旅遊帶動地方經濟發展，發展觀光已成地方共識　國民旅遊已成為國人生活的一部分，在政府積極改善觀光遊憩區軟硬體服務設施、鼓勵觀光產業升級、發展多樣化國民旅遊活動、舉辦大型觀光活動，如臺灣燈會、溫泉美食嘉年華等，以人潮帶動地方經濟的活絡，近年國民旅遊人數約在 1 億人次上下，國民旅遊貢獻觀光收入平均達 1,850 億元。另隨景氣回溫，加以觀光局積極推動大型節慶活動及改善旅遊環境，2010 年國人國內旅遊旅次預估可達 1.2 億旅次，預估可創造新臺幣 2,400 億國內旅遊收入。由於國民旅遊帶動的商機，讓地方政府對發展觀光的建設不遺餘力，然而要發展主題式「深度旅遊」及追求自我創造與生命感動的「體驗旅遊」，相關大眾運輸、公共場所、餐廳等都要營造出友善的旅遊環境，軟體服務品質、自然環境保育等都有待提升，地方政府及民間業者的配合度成為重要關鍵。

一、計畫目標

（一）目標說明

1. 臺灣觀光發展新願景掌握「兩岸大三通」的新契機，立基兩岸航線增班及旅遊交流之鬆綁及開放大陸人民來臺旅遊自由行等政策利多下，應發揮臺灣樞紐地緣優勢以及特殊自然、人文與社經資源，積極因應及效率運用各項資源，逐步打造臺灣成為「東亞觀光交流轉運中心」及「國際觀光重要旅遊目的地」。

2. 臺灣觀光產業發展目標 臺灣觀光整體收入穩定成長，主要仰賴國際觀光所帶來可觀的觀光外匯收入（所占比例已從 2002 年 40%成長至 53%）。在開放兩岸大三通及政府各項積極推展觀光的作為下，來臺旅客人次及觀光整體收入預期將可持續穩定的成長，臺灣經濟發展之榮景可期。因此，本方案設定發展目標為至 2004 年，觀光外匯收入可望達到 140 億美金（約新臺幣 4,200 億元）。

（二）達成目標之限制

1. 經費來源不易掌握 本計畫經費來源近 7 成擬由國庫（公務預算基本需求或公共建設計畫經費）增撥觀光發展基金，另外 3 成則由觀光發展基金自有經費挹注，惟近年來政府財政困難，致於編列各年度預算時常遭遇非但國庫無法挹注，且須配合經費減列之虞，計畫所需經費是否得以編足尚存變數，在在影響既定計畫之推動及目標之達成。

2. 公私部門需積極整合合作本計畫項下部分子計畫鼓勵地方政府從國內（外）觀光客的需求角度，進行觀光環境總體檢，並能整合公私（政府、業者、民間）部門共同參與合作，惟涉及單位部門眾多，對觀光發展意見不一，均可能影響計畫發展步調，地方政府需加強與各界之溝通協調。

3. 民間投資意願不易掌握本計畫項下部分子計畫優先鼓勵引進企業化觀念，期有效經營運用據點資源特色，期輔導地方政府或扶植民間團體逐步達成自主營運之最終目標。惟部分據點個案或因淡旺季明顯，或因周邊客源量未達經濟規模，進而影響民間投資意願，並衝擊計畫預定之推動期程。

（三）預期績效指標及評估基準

項目	績效指標	評估基準	實際達成值		預期目標值			
		2008 年	2009 年	2010 年	2011 年	2012 年	2013 年	2014 年
1	來臺旅客人次（萬人次）	384.5	439.5	556.7	650	750	850	950
2	觀光整體收入（新臺幣億元）	3,713	4,081	5,100	5,175	5,645	6,115	6,585
	(1) 觀光外匯收入	1,871	2,253	2,700	2,725	3,145	3,565	3,985
	(2) 國人國內旅遊收入	1,842	1,828	2,400	2,450	2,500	2,550	2,600
3	觀光產業就業人數（萬人次）	10	10.7	11.5	12.2	13	13.8	14.5

備註：

1. 來臺旅客人數（萬人次）：依據交通部觀光局統計資料。
2. 整體觀光收入（新臺幣億元）：依據交通部觀光局「來臺旅客消費及動向調查報告」及「國人旅遊狀況調查報告」統計推估（2011~2014 年觀光外匯收入均以美元推估新臺幣數值，美元與新臺幣匯率係依過去 10 年平均匯率 1:30 推估）。
3. 觀光產業就業人數（萬人次）：依據交通部觀光局主管觀光產業就業人口統計，包括指觀光旅館業、旅館業、觀光遊樂業、旅行業（含導遊、領隊）從業人員。

二、落實全面開放大陸人士來臺

（一）全面開放大陸觀光客來臺

　　2008 年為落實政府全面開放大陸觀光客來臺，行政院院會通過「兩岸週末包機及大陸觀光客來臺方案」，妥善準備大陸觀光團來臺相關事宜，包括旅遊行程規劃及踩線團及首發團接待、協調風景區管理機關加強環境整備、重點旅遊地區聯合稽查、落實購物品質保障制度及稽查、加強從業人員訓練、編製旅遊須知及遊客意見反應表、設置旅遊糾紛、購物糾紛或通報專線等配套工作，以確保接待品質及市場秩序。2008 年兩岸兩會簽署「海峽兩岸關於大陸居民赴臺灣旅遊協議」，7 月 4 日大陸觀光客首發團（26 團 644 人）配合兩岸週末包機啟動抵臺，7 月 18 日大陸居民來臺旅遊正式實施。

（二）簡化陸客來臺觀光手續

兩岸往來管道更加暢通。為縮短磨合期，已積極協調相關機關鬆綁法規，簡化陸客來臺觀光申請手續、放寬資格認定標準、放寬團體自由活動比例至總天數之 3 分之 1、調降最低組團人數為 5 人、延長在臺停留期間至 15 日；並透過兩岸磋商機制及溝通平臺，促使大陸方面陸續並已全面開放赴臺旅遊省市、分三階段增加組團社家數，改善組團社領隊證張數不足等課題，以順暢大陸旅遊市場之推展，維持品質並確保旅遊安全。

（三）陸客來臺人數穩定成長

在兩岸雙方堅持旅遊品質共識，陸客來臺人數逐步成長，自 2008 年開放陸客以來，至 2010 年來臺陸客總人數為 280 萬 845 人次，以觀光目的申請來臺的大陸團客為 182 萬 9,071 人次，經貿商務等其他目的大陸旅客為 97 萬 1,774 人次。全體陸客共創造新臺幣 1,631 億元外匯收入；觀光團體陸客則帶來新臺幣 919 億元的外匯收入，且對來臺旅遊整體經驗有超過 90%表示滿意。未來將持續視大陸市場為一新興市場積極開拓，以「循序漸進」、「質量並重」、「從誠信出發、以優質為本」等原則，透過「臺旅會」與大陸「海旅會」溝通平臺，相互通報組、接團社品質異常訊息，維持市場商序，亦針對大陸觀光團必遊景點如阿里山、日月潭、太魯閣、故宮等處擁塞情形，設計新的管理資訊系統，提供管理單位評估旅客總量以及早採取因應措施；更將透過推廣，讓旅行團路線趨向多元、主題式、深度化，以分散景點之擁擠，改變陸客來臺旅遊型態，達到旅客分流、提高品質之目的。可預期在兩岸三通及直航包機班數增加之下，將有利於拓展獎勵旅遊、郵輪等高價旅遊市場。

5-2　旅行臺灣感動 100

旅行臺感動 100 為慶祝建國 100 年規劃辦理「旅行臺灣、感動 100」計畫，以「催生與推廣百大感動旅遊路線」、「體驗臺灣原味的活動」及「貼心加值服務」為計畫三大主軸，並扣連「觀光拔尖領航方案」相關計畫內容，於 2011 年呈現臺灣最令國內外旅客感動的服務與活動。

一、計畫內容如下

（一）催生與推廣百大感動旅遊路線

結合政府與民間資源與力量，以發展臺灣觀光品牌的 10 大旅遊元素（民俗宗教、在地文化、當代文化、創新、追星、生態、溫泉、登山健行、單車及原住民）及花博推動主題旅遊，整合路線上的美食、購物、交通、住宿、伴手禮及旅遊資訊等服務，串連百大旅遊路線。

（二）體驗臺灣原味的感動

結合各項感動旅遊主題，以深具臺灣特色之「四大主題系列活動」為經，「年度創意活動」為緯，創造無所不在「臺灣好好玩、感動百分百」的體驗環境，並輔導旅行業者針對個別客源市場需求推出套裝旅遊產品，豐富旅遊行程深度。

（三）貼心加值服務

建置專屬網站，提供百條路線各項旅遊資訊，讓旅客在「旅行前」完成旅遊行程規劃；輔導縣市政府推動辦理「臺灣好行（景點接駁）旅遊服務」，讓旅客在「旅行中」可以體驗這項友善、平價、便利且符合環保潮流的旅遊服務；於專屬網站建置活動平臺，提供旅客在「旅行後」透過共享，與各地網友分享在臺經驗，期營造庶民旅遊環境，爭取國際旅客來臺。

二、執行及檢討計畫

觀光拔尖領航方案之執行檢討 2009~2011 年，方案推動期程原為 2009~2012 年，預定編列新臺幣 300 億元推動上開各項工作。其中，98 年與 99 年分別投入 29.86 億元與 77.47 億元，並已達成效益。

（一）來臺旅客呈兩位數成長

首度突破 500 萬人次，自 2008 年政府全面開放大陸地區人民來臺觀光，加以觀光局持續以「多元開放全球布局」理念全力推展各項觀光遊憩設施整備、觀光服務優化及產業人力質量提升等作為，在在促動來臺旅遊市場的快速成長。

2010 年來臺旅客人數計 556 萬 7,277 人次，較 2009 年同期成長 26.67%，以「觀光」目的來臺旅客比例達 58.31%，亦為歷年新高。原本預估 12 月才會產出的第 500 萬名旅客，亦提前於 11 月底抵臺，並獲國內外媒體廣為報導，不僅讓國內民眾得以感受政府推展觀光的積極與成效，國內外企業亦對臺灣觀光產業的發展前景更具信心，對相關投資的導入更具正面作用。

（二）創造觀光外匯，帶動周邊經濟效益

推估觀光外匯可達新臺幣 2,700 億元，國民旅遊市場亦創造新臺幣 2,400 億元觀光消費，全年觀光收入達新臺幣 5,100 億元。此外，利多的政策及全方位的施政作為亦帶動觀光產業相關投資意願。

1. **觀光旅館業**：由於政府不斷推出全新觀光作為使來臺旅客大幅上升，2010 年度觀光旅館總營收 430.3 億元，較 2009 年成長 19.63%，住用率 68.24%。

2. **觀光遊樂業**：2010 年觀光遊樂業遊客人數達 982.2 萬人次，營業額 62.3 億元，分別較 2009 年成長 19.86%與 20.29%。

3. **帶動投資**：2010 年觀光遊樂業 22 家申請興辦事業計畫，總計投資金額約 240 億元；2010 年新建 10 家觀光旅館（投資金額 176.39 億元）。

4. **引進國際連鎖品牌**：國際連鎖觀光旅館品牌陸續進駐，2010 年有北投日勝生加賀屋（日本加賀屋）完工、2011 年有臺北寒舍艾美酒店(Le Meridien)、W 飯店(W Hotel)完工，2012~2013 年預計有喜來登宜蘭渡假酒店(Sheraton)與宜華國際觀光旅館(Marriot)完工，另有文華東方酒店(Mandarin Oriental)與千禧酒店(Millennium)等國際連鎖品牌旅館洽談中。

5. **其他產業**：依據 2009 年來臺旅遊消費及動向調查報告，來臺旅客消費中有 60%消費於旅館外餐飲、交通、娛樂、購物等項目，其所帶動的相關消費，亦讓許多基層行業，包括餐飲、百貨、夜市、特產、遊覽車受惠，真正打拚出臺灣的「庶民經濟」。

三、各計畫執行成果如下

（一）「拔尖」行動方案

1. 委託專業團隊研擬「區域觀光旗艦計畫」，已完成 19 場分區說明 會及國內外專家學者工作坊，並核定 2010 年度補助計畫，共計 86 案。

2. 協助縣市政府形塑國際觀光魅力據點，完成 10 處觀光魅力據點示範計畫之評選與督導考核，各計畫持續推動中。

3. 啟動「臺灣好行（景點接駁）旅遊服務」計畫 2010 年度 10 個縣市 21 條路線，依旅客角度，針對已臻成熟且具國際發展潛力之觀光景點（區），輔導以大眾運輸為優先思考，提供「自行駕車出遊」外之旅遊交通選擇，建置令遊客安心之友善旅遊環境。經檢討並已完成 100 年宜蘭縣等 10 個縣市政府及日月潭等 5 個國家風景區管理所提 20 條路線之評選作業。

4. 啟動臺灣北區（包含康青龍生活街區、星光 Live House、北投陽明山人文溫泉光點）及東區（包含花蓮、港口、臺東、池上光點）光點計畫，及評選完成中區（臺中、南投、嘉義光點）光點計畫，依區域特質，整合既有在地文化資源，包裝深度旅遊產品。

（二）「築底」行動方案

2010 年首度甄選 70 名觀光菁英至迪士尼學院等國際知名訓練機構或學校研習，及舉辦 2 場臺灣觀光論壇－國際大師開講，並持續補（獎）助觀光產業升級營運，提升觀光產業的國際競爭力。

（三）「提升」行動方案

2010 年首度辦理星級旅館評鑑作業，已頒發第一波 24 家星級旅館標章，方便國內、外消費者依預算及需求選擇住宿旅館；另「幸福旅宿、百種感動」活動於 2010 年正式起跑，讓旅館及民宿業者自己對遊客介紹特色及創意，進而吸引遊客投宿及體驗。

5-3　行動方案及執行計畫

一、拔尖（發揮優勢）行動方案

★ 主軸 1

魅力旗艦，採用「由上而下」(top-down)及「由下而上」(bottom-up)之雙軌執行機制，推出「區域觀光旗艦計畫」，打造 5 大區域觀光特色，並推動「競爭型國際觀光魅力據點示範計畫」及「觀光景點無縫隙旅遊服務計畫」，以創造具國際魅力的獨特景點及無縫隙旅遊資訊及接駁服務，營造國際觀光魅力旗艦景點及高品質的旅客服務。各執行計畫內容如下：

（一）區域觀光旗艦計畫

1. 運用「由上而下」(top-down)的執行策略，由交通部觀光局委託專業團隊，邀請國際觀光專業人士協助擬定北部、中部、南部、東部、離島等 5 大區域之觀光發展主軸（如：北部地區－生活及文化的臺灣、中部地區－產業及時尚的臺灣、南部地區－歷史及海洋的臺灣、東部地區－慢活及自然的臺灣、離島地區－特色島

嶼的臺灣），並針對觀光景點及旅遊環境不足之處，直接與地方政府合作加強整備，以集中資源整備旅遊環境，塑造各區觀光景點特色；並輔導交通部觀光局所轄各國家風景區管理處配合於所屬建設計畫編列預算，依循區域觀光旗艦計畫意旨辦理轄內觀光旅遊環境之建置與整備工作。

2. 合作對象：各直轄市、縣（市）政府、交通部觀光局所轄各國家風景區管理處。

3. 效益：由上而下，整合觀光旅遊資源，集中火力加強整備，以突顯各區域觀光發展主軸，提供國際旅客鮮明的旅遊環境及發展意象。

（二）競爭型國際觀光魅力據點示範計畫

1. 運用「由下而上」(bottom-up)的執行策略，規劃推動「十大魅力據點示範計畫」及「地方景點風華再現計畫」：

 (1) 十大魅力據點示範計畫：主要係輔導地方政府打造或更新具獨特性、唯一性之觀光魅力據點，由各直轄市、縣（市）政府自行或跨縣市聯合提出 1 件可於 2 年內完成國際觀光魅力據點之整備計畫，經交通部觀光局成立「專家顧問委員會」進行評選，入選之計畫最高補助 3 億元。在執行過程中，「專家顧問委員會」將協同管考督導地方政府執行，整備完成後，將由觀光局協助國際行銷宣傳。

 (2) 地方景點風華再現計畫：主要係鼓勵各直轄市、縣（市）政府針對國際觀光客及國民旅遊常去景點及路線，考量其周邊配套、執行效益及可行性等因素，選定出具規模、代表性風景區、觀光地區或旅遊帶，每年研提年度計畫，提出重要地方景點建設、轄區遊憩環境整頓，或風景區資源運用調查評析及規劃設計等工作項目，經交通部觀光局召開審查會議審查後，補助經費辦理，以提升景點設施服務水準及周邊整體環境品質，重現景點風華。

2. 效益：經由競爭型提案評比及專家管考督導機制，輔導地方政府打造 10 處具國際競爭力之觀光魅力指標型據點，並提升各縣市所轄地方觀光景點遊憩服務水準，並增進國內（外）觀光客的參訪頻率及停留時間，提高臺灣觀光國際競爭力。

3. 申請對象：各直轄市、縣（市）政府。

（三）觀光景點無縫隙旅遊服務計畫

1. 規劃推動「臺灣好行（景點接駁）旅遊服務計畫」及「觀光資訊結合 GIS 技術服務應用計畫」：

 (1) 臺灣好行（景點接駁）旅遊服務計畫：運用「由下而上」(bottom-up)的執行策略，規劃提升國內已臻成熟且具國際發展潛力之觀光景點（區）聯外交通接駁、景區內景點交通串接等旅遊服務品質，補助各直轄市、縣市政府規劃辦理觀光景點（區）無縫隙交通旅遊服務（含旅遊資訊服務應用），提出整體性優惠措施，提供旅客較「自行駕車出遊」為佳的政體性旅遊交通方案，並以「短期輔導每日開行以培養客源，長期自主營運並自負盈虧」之作法，確實達到「交通服務自主永續」及「觀光景點品質提升」之目標。經邀集專家成立評選小組擇優補助，並納入計畫執行之管考及督導，確保執行品質，俾期至少完成 10 處觀光景點（區）無縫隙交通旅遊服務之自主營運與行銷宣傳。

 (2) 觀光資訊結合 GIS 技術服務應用計畫：配合交通部 GIS-T 整體規劃，制定共通資訊格式，讓各地方政府原有各自所屬的觀光資源，得以整合至一共用平臺，由縣市政府或觀光局及相關單位觀光網站，進行各種加值運用（如 PDA、手機），方便民眾快速取得觀光資訊；鼓勵透過資料庫平臺，建立國際宣傳及提供國際觀光客友善服務之系統，例如：3D 模擬行程、二維條碼 QR code 與智慧手機整合運用等。

2. 效益：

 (1) 臺灣好行（景點接駁）旅遊服務計畫：經由競爭型提案評比及專家督考機制，輔導地方政府提供至少 10 處國內知名觀光景點（區）無縫隙交通旅遊服務。

 (2) 觀光資訊結合 GIS 技術服務應用計畫：運用整合平臺提供加值服務，並有助於國際宣傳，及營造友善旅遊服務。

3. 申請對象：

 (1) 臺灣好行（景點接駁）旅遊服務計畫：各直轄市、縣（市）政府、觀光巴士業者。

 (2) 觀光資訊結合 GIS 技術服務應用計畫：各直轄市、縣（市）政府。

★ 主軸 2

國際光點，為深化臺灣觀光內涵，擬推動「國際光點計畫」，找出具國際級、獨特性、長期定點定時、每日展演可吸引國際旅客之產品，供旅行社包裝或由交通部觀光局辦理國際宣傳推廣；另依區域特色，舉辦或邀請國際知名賽會、活動外，更與 2010 年臺北花卉博覽會、2011 世界設計大會、建國 100 年等大型活動結合，行銷臺灣，以收立竿見影之效。

（一）國際光點計畫

1. 概要

(1) 從北部、中部、南部、東部、不分區（含離島）各評選出 1 個最具國際級、獨特性、長期定點定時、每日展演可吸引國際旅客之產品，型塑為國際聚焦亮點，期能每半年至少吸引 1,000 名國際旅客，並供國內外旅行社包裝成深度旅遊產品或供觀光局辦理國際宣傳推廣。

(2) 依區域特色，舉辦或邀請國際知名賽會、活動，與 2010 年臺北花卉博覽會、2011 世界設計大會、建國 100 年等大型活動結合，包裝為立竿見影之旅遊產品，加強行銷臺灣。

2. 效益

強化臺灣觀光產品內涵與聚焦度，提高臺灣觀光國際競爭力及旅客重遊率。

3. 執行方式

由行政院觀光發展推動委員會負責跨部會協調，組跨機關之專案小組推動。

二、築底（培養競爭力）行動方案

★ 主軸 1

產業再造，為協助觀光產業轉型，改善並提升軟硬體服務設施臻於國際水準，規劃推動「振興景氣再創觀光產業商機計畫」、「觀光遊樂業經營升級計畫」、「輔導星級旅館加入國際或本土品牌連鎖旅館計畫」、「獎勵觀光產業取得專業認證計畫」及「海外旅行社創新產品包裝販售送客獎勵計畫」，以營造有利的經營環境，促進觀光產業加速升級與國際接軌。

（一）振興景氣再創觀光產業商機計畫

1. 概要

　　為鼓勵觀光產業改善軟硬體設施，以利息補貼方式提供觀光產業設備升級貸款，或旅行業紓困貸款，使業者能重獲商機。共分為「獎勵觀光產業升級優惠貸款之利息補貼措施」及「協助旅行業復甦措施」：

(1) 獎勵觀光產業升級優惠貸款之利息補貼措施：配合行政院推動「因應景氣振興經濟方案」，修訂「獎勵觀光產業升級優惠貸款要點」，擴增貸款總額度至 300 億元、貸款範圍增列營運周轉金、貸款期限延長為 15 年、營運周轉金最長 5 年之新制，提供觀光旅館業、旅館業、觀光遊樂業及旅行業，因更新設備、整（修、擴、重）建營業場所及資本性修繕等與提升旅遊及住宿品質有關之項目而向銀行貸款，提供貸款利息補貼，補貼利率為年利率 1.5%（其餘由業者負擔），補貼期間最長 5 年，以協助觀光產業改善軟硬體設施，全面提升服務品質。

(2) 協助旅行業復甦措施：為協助遭遇短期營運困難之旅行業者，向銀行申請 200~500 萬元不等之短期周轉金貸款，由本基金提供該短期周轉金貸款之利息補貼，補貼利率最高為年利率 4%，補貼期間最長 2 年（2011 年 1 月 1 日以後申請者，貸款利息補貼期限，依實際貸款期限定之，但最長以 1 年為限），以減輕其財務負擔，使業者度過經營危機。

2. 效益

　　促進觀光產業加速經營設備升級，提供臻於國際水準的服務品質，並協助遭遇營運困難之觀光產業業者重生，導回正軌，再造營運商機。

3. 申請對象

　　各觀光旅館業、旅館業、觀光遊樂業、旅行業者（依各要點所規定之申請貸款對象）。

（二）觀光遊樂業經營升級計畫

1. 概要

　　為輔導觀光遊樂業經營能力升級、塑造優質之投資環境及提升服務品質，將依據交通部觀光局每年度辦理觀光遊樂業經營管理與安全維護檢查督導考核競賽評比等級結果發給獎金；另補助其辦理經營升級及提升服務品質相關事項。

2. 效益

提高觀光遊樂業擴大投資之意願及經營能力，以增進遊樂品質及遊客滿意度，進而提升營業額及稅收。

3. 申請對象

經年度督導考核競賽評列特優等、優等及取得觀光遊樂業執照之業者。

（三）輔導星級旅館加入國際或本土品牌連鎖旅館計畫

1. 概要

為鼓勵國內旅館業者參與星級旅館評鑑，同時協助其提升競爭力，將補助星級旅館加入優良之國際或本土品牌連鎖旅館。針對有意願加入者，補助所需之入會費、管理費、加盟金、品牌授權使用費、國際訂房系統費、國際行銷費或技術指導費，以提升旅館服務素質及國際競爭力。

2. 效益

輔導旅館業改善經營體質，與國際接軌，預估 2014 年可引進至少 15 家國際知名連鎖飯店品牌進駐臺灣。

3. 申請對象

經交通部觀光局評定為星級旅館之觀光旅館業及旅館業。

（四）獎勵觀光產業取得專業認證計畫

1. 概要

為激勵業者提升服務品質，同時配合政府推動品質管理、消防安全、餐飲衛生、環保節能等政策，將獎勵觀光產業取得各項國、內外證照（如：ISO、HACCP、旅館業環保標章、綠建築標章、溫泉標章等相關認證）所支出之費用。

2. 效益

提升觀光產業服務品質，保障消費者權益。

3. 申請對象

觀光旅館業、旅館業、觀光遊樂業、旅行業。

（五）海外旅行社創新產品包裝販售送客獎勵計畫

1. 概要

為開發臺灣旅遊新產品及拓展海外販售臺灣創新旅遊商品市場，透過本計畫鼓勵海外旅行社積極開發新臺灣旅遊產品，並給獎勵金。

2. 效益

提高主要客源市場來臺旅客人次、合作開發新產品吸引潛在新客源、開發新興市場、開拓海外販售臺灣旅遊產品通路，達成來臺旅客人次目標。

3. 申請對象

合法設立登記之海外旅行社。

★ 主軸 2

（一）菁英養成

為培訓優秀觀光人才，除持續協調教育部鼓勵觀光相關科系及特殊語文科系在學學生，積極參與觀光產業實習、國際觀光活動推廣及接待等工作外，並持續加強觀光從業人員職前培訓與在職職能精進訓練，而為導入國際觀光產業經營管理職能，爰規劃推動「觀光從業菁英養成計畫」，薦送優秀觀光從業人員及國內大專院校觀光相關科系現任專任教師赴國外受訓，增進國際觀光人才專業素質與國際視野，並邀請重量級專家學者參與國際專題研習營或論壇座談，以及補助開辦觀光產業高階領導課程，以提升觀光產業國際競爭力，並強化臺灣觀光品質形象。

（二）觀光從業菁英養成計畫

1. 概要

為加強觀光從業人員專業素質及國際交流能力，導入國外著名觀光產業經營管理概念及成功案例，每年甄選優秀觀光從業人員及觀光相關科系現任專任教師（合計 100 名），赴國外知名學校、飯店或訓練機構（如瑞士旅館管理大學、新加坡塞思酒店與休閒管理學院、澳洲國際旅館管理大學、藍帶學院、迪士尼管理學院、愛寶樂園訓練中心、日本九州產業大學或相關訓練學校或機構），參加為期 10~40 天的海外訓練；並推動國內訓練，邀請重量級專家學者參與國際專題研習營或論壇座談，以及補助開辦觀光產業高階領導課程，以汲取國外經營管理概念及成功案例，並提升觀光產業整體競爭力。

2. 效益

促進觀光從業人員國際交流，增進國際視野，提高競爭力。

3. 申請對象：

(1) 國外受訓：旅館業、觀光旅館業、觀光遊樂業或旅行業之現職從業人員、國內大專院校觀光相關科系專任教師，以及經觀光局認可之相關從業人員。

(2) 國內訓練：國內觀光相關系所或相關協會。

三、提升（附加價值）行動方案

★ 主軸 1

市場開拓，為運用兩岸大三通之契機利基，讓臺灣成為東亞觀光交流轉運中心，將積極拓展國際觀光市場，並延聘及培養優秀行銷、研發等國際觀光專業人才，積極拓展國際市場。

（一）國際市場開拓計畫

1. 概要

(1) 以多元開放，全球布局的創新手法，持續耕耘既有目標市場，爭取新興市場，針對各目標市場研擬策略，並配合推展各項行銷宣傳推廣工作。

　　A. 日韓市場：透過代言人行銷，並與大型旅行社簽署擴大送客計畫。

　　B. 東南亞市場：以「超值」為訴求，鞏固港星馬市場及開拓新興四國（泰菲印越）及穆斯林市場。

　　C. 歐美澳紐市場：聘請公關公司，加強通路布局，並與知名媒體合作，強化宣傳效能。

(2) 以創新手法，增加臺灣曝光度，如與知名 Monocle、Wallpaper、Newsweek 雜誌合作廣宣、與 National Geographic、Discovery 合作製播專輯或節目；並加強異業結盟，與捷安特、道奇隊（美國日）、天仁茗茶、舊金山 Boudin 麵包連鎖店合作宣傳廣告，擴大宣傳通路。

(3) 2010~2010 年行銷推廣主軸定調為【旅行臺灣‧感動 100】，係以「催生與推廣百大感動旅遊路線」、「辦理體驗臺灣原味的活動」及「貼心加值服務」為三大主軸，發展臺灣觀光品牌的 10 大旅遊元素（當代文化、在地文化、原住民、追星、民俗宗教、生態、單車、登山健行、溫泉及創新）為主題，推動主題式旅遊，跳脫以觀光景點為推廣標的之思維，整合路線上美食、交

通、購物、住宿、伴手禮及旅遊資訊等服務資源，串連成百大旅遊路線，並透過燈會、美食、自行車、溫泉等 4 大主題系列活動及 3 大年度創意活動，營造無所不在「臺灣好好玩・感動百分百」的體驗環境，亦建置專屬網站及配合活動舉辦提供民眾參與、建議修正路線之機制，邀請大家一同體驗臺灣之美。

(4) 推出優惠獎勵或補助措施：包括四季好禮大相送、百萬旅客獎百萬、過境旅客免費半日遊、補助包機、外籍郵輪迎賓、獎勵旅遊文化表演、獎助接待修學旅行學校等。

2. **效益**：提高臺灣國際能見度及知名度，提升旅遊品質，吸引國際旅客來臺觀光。

★ **主軸 2**

品質提升，為營造友善旅遊環境，確保旅遊品質與安全，將在交通部觀光局既有預算內，持續以「顧客導向」思維，加強規範業者提供質優服務，除推動「旅行業交易安全查核制度」、「旅行購物保障制度」等措施，保障旅客消費權益外，亦將推動「星級旅館評鑑計畫」及「好客民宿遴選計畫」，以提供高品質且具保障的旅遊服務。

（一）星級旅館評鑑計畫

1. 概要

辦理星級旅館評鑑，為鼓勵旅館業者參加評鑑，首次星級旅館評鑑將不收取評鑑費用，評鑑方式分兩階段，第一階段評鑑「建築設備」，第二階段評鑑「服務品質」，並依評定結果核發 1~5 星不同等級標識，同時運用媒體、網頁、國內外旅展、觀光活動等廣為宣傳星級旅館。

2. 效益

能與國際接軌，提升旅館整體服務品質，並引導旅館發展自我品牌特色，區隔市場行銷，提供消費者選擇住宿之 依據，減少旅遊糾紛。

3. 申請對象

領有觀光旅館業營業執照之觀光旅館及領有旅館業登記證之旅館。

（二）好客民宿遴選計畫

1. 概要

目前國內合法登記民宿已達 3,158 家，為輔導民宿與國際接軌，將推動好客民宿遴選工作，提升民宿服務品質及接待能力，塑造民宿優質形象，並提供國內外消費者所需資訊。將鼓勵已有民宿登記證且無擴大經營範圍情事之民宿經營者自由報名參加。目前已編製「好客民宿遴選訓練課程教材、民宿評核標準及其操作手冊」，以作為後續辦理訓練、認證作業之依據。爾後凡通過民宿認證者，將由交通部觀光局頒發認證標章，並透過媒體廣為宣傳。

2. 效益

提升民宿接待能力及服務品質，提供消費者選擇依據。

3. 申請對象

國內合法登記之民宿業者。

參考文獻　REFERENCES

1. 交通觀光局，觀光領航拔尖計畫。
 http://admin.taiwan.net.tw/public/public.aspx?no=115

2. 圖木村美津，第 500 萬人次來臺。
 https://www.google.com.tw/search?hl=zh-
 TW&site=imghp&tbm=isch&source=hp&biw=840&bih=383&q=%E6%9C%A8%
 E6%9D%91%E7%BE%8E%E6%B4%A5%E7%A9%97&oq=%E6%9C%A8%E6
 %9D%91%E7%BE%8E%E6%B4%A5%E7%A9%97&gs_l=img.3...2036.2036.0.
 2317.1.1.0.0.0.0.43.43.1.1.0....0...1ac.2.64.img..0.0.0.TtyssCN46pM#imgrc=2Uh
 Ug2ILai6PrM%3A

3. 蘋果日報，第 500 萬旅客。
 http://www.appledaily.com.tw/appledaily/article/headline/20101127/32993363/

06
Chapter

觀光大國行動方案

6-1 臺灣觀光市場評析

6-2 計畫目標與預期績效

一、觀光產業是政府促進經濟發展之重點產業

　　政府列為「六大新興產業」之一。在交通部觀光局積極推動「觀光拔尖領航方案」下，透過建構臺灣國際觀光魅力據點及國際光點、便利旅遊之臺灣好行景點接駁服務的「拔尖」、促進產業轉型的「築底」，以及提升國際能見度及產業附加價值的「提升」等行動方案，搭配開放兩岸直航。

（一）陸客來臺觀光、自由行，以及臺日、臺韓接連開放天空等政策推行，經由新航點、航班、航線的擴充，東北亞黃金旅遊圈儼然成形，成功帶動來臺旅客連翻倍增，來臺市場成長強勁，國民旅遊市場亦穩定發展，屢獲國際媒體肯定及報導。觀光拔尖領航方案以發展國際觀光、提升國內旅遊品質、提升觀光外匯收入為核心理念，已成功擴大臺灣觀光市場規模、引領產業國際化發展、營造五大分區旅遊風貌、奠定產業質量提升基礎，引發臺灣觀光市場從量變到質變的結構性轉型契機，並達成「拔尖、領航」的階段性任務。

（二）持續促進臺灣觀光質量發展，應交通部「美好生活的連結者」的施政理念，本方案將從既有的「點」、「線」擴大至「面」，積極以「觀光」做為「整合平臺」，透過跨域、整合、串接、結盟等手法，強化跨區、跨業的整合鏈結成果，並積極推動產業制度變革、營造良好投資環境、鼓勵產業創新升級、提高產業附加價值，以「質量優化、價值提升」為核心理念，以「優質、特色、智慧、永續」為執行策略，引領觀光產業邁向「價值經濟」的新時代，全面提升臺灣國際觀光競爭力，營造臺灣成為觀光大國的旅遊目的地形象。

二、未來環境預測（現況分析及未來發展趨勢）

（一）國際觀光市場現況及趨勢

1. 全球觀光市場長期穩定成長世界觀光組織(UNWTO)統計 2014 年全球國際旅客已達 11.35 億人次，成長率 4.4%，預估至 2020 年可達到 15.6 億人次，至 2030 年可達到 18 億人次。全球觀光市場呈現長期穩定的成長趨勢，年平均成長率約 3.3%，相較於 1995~2010 年的 3.9%，將略為趨緩。

2. 亞太市場扮演全球觀光市場領頭羊世界觀光組織(UNWTO)預估至 2030 年，亞太地區國際旅客人次增加快速，將突破 5 億人次，與世界最大歐洲市場達 7.44 億人次之差距逐步拉近，顯見亞太市場潛力雄厚，將是全球觀光市場成長的驅動者，市場規模亦將逐漸擴大。2014 年全球旅遊市場，國際旅客的成長幅度以

美洲地區成長 8.1%最高，當中又以北美表現最強勁，人數增幅達 9.3%；亞太地區成長 5.4%居次，其中以東北亞成長最高 7.3%。國際觀光收入美金 1 兆 2,450 億元，較 2013 年的美金 1 兆 1,970 億元，成長為 3.7%；以區域別分析，中東地區(5.7%)觀光收入成長率最高，其次為亞洲地區(+4.2%)、歐洲地區(+3.6%)、非洲(+3.4%)及美洲(+3.0%)。在觀光消費支出方面，中國大陸自 2012 年躍居為全球最大的旅遊消費國家後，已成為全球成長最快速的客源地，連續 8 年年平均成長率達 20%，2014 年旅遊消費支出再達 1,650 億美元，較 2013 年成長 28%，由於個人所得提升，提高旅遊便利化及對出境旅遊法規的鬆綁等，致中國大陸出境市場在近 20 年來快速成長，2014 年出境人口已達 1 億 1,700 萬人次，較 2013 年成長 18%成為各國競相爭取的潛力市場。未來國際觀光將以亞洲為重點市場，而東南亞國協的區域整合競爭也將影響未來亞洲旅客移動的變化，值得重視。

3. 區域市場內競爭激烈受到國際情勢變化、全球經濟景氣、能源成本增加之影響，旅客傾向縮減旅遊消費，改為選擇短途及短天數之旅遊，而近年新興觀光旅遊地不斷竄起、觀光活動多樣化、觀光競爭白熱化之趨勢，爭取客源，區域內旅遊市場（如亞太區域）的競爭將日趨激烈，且為加強區域經濟交流，各國加速開展區域結盟，簽訂雙邊或跨區域經貿協定。

4. 綠色經濟引領潮流為因應全球暖化及氣候變遷，聯合國環境規劃署(UNEP)繼 2009 年月提出「全球綠色新政(Global Green New Deal)」報告，呼籲各國發展綠色經濟做為新成長引擎之後，2011 年 2 月續發表「邁向綠色經濟：實現永續發展與消除貧窮之途徑(Towards a Green Economy: Pathways to Sustainable Development and Poverty Eradication)」研究報告。該報告指出：綠色投資(Green Investment)對於增進 GDP 及提升就業成長的中長期效果顯著，各國也積極發展綠色經濟。

5. 全球人口老化速度加快，依聯合國及經濟合作發展組織(OECD)相關研究報告顯示，近年來，多數國家由於國民預期壽命延長、婦女生育率降低，以及第二次世界大戰後嬰兒潮世代陸續屆臨退休，人口老化現象日益普遍；由於醫藥發達，以及婦女生育率持續下降，未來人口結構老化現象難以逆轉，已對全球經濟、社會及政治產生重大衝擊，各國均需於相關政策領域做出因應，包括觀光產業。

（二）臺灣觀光市場現況及趨勢

1. 來臺旅客連翻倍增，觀光創匯潛力無窮依據世界觀光組織(UNWTO)2015年4月公布最新資料分析，2014年臺灣入境旅客人次達991萬人次，名列全球第31名（較2013年名次第38名前進7名），創造觀光外匯收入達到147億美元，排名全球第24名（較2013年名次第25名前進1名）；2014年來臺旅客成長率23.6%，居全球前50大觀光目的地中第2名（僅次於日本成長率29.4%），且大幅高於全球成長率4.4%及亞太地區成長率5.4%；觀光收入成長率達18.9%，居全球前50大觀光收入地區中第4名，臺灣觀光創匯潛力可觀。

 來臺旅客連翻倍增，2008年來臺旅客384.5萬人次（成長3.47%），2009年達439.5萬人次（成長 14.3%，居亞太地區第1），2010年破556.7萬人次（成長26.67%），2011年破608.7萬人次（成長9.34%），2012年破731萬人次（成長20.11%），2013年破801萬人次（成長9.64%），2014年再創下991萬人次之新紀錄（成長23.6%）。由上得知，來臺旅客自 2008年384.5萬人次連翻倍增至2014年991萬人次，並已連續6年，以年年破百萬人次門檻的速度，大幅成長。以此趨勢預測，將於2015年來臺旅客突破 1,000萬人次。

 2014年前三大客源市場為中國大陸、日本及港澳市場，以成長率來看，以韓國市場成長50%最高、中國大陸市場成長38%次之，短程線市場多呈現2位數成長，包含港澳市場成長16.26%、日本市場成長15.00%、馬來西亞市場成長11.39%等，而長程線也有2位數成長的亮麗表現，包含紐澳市場成長19.73%、歐洲市場成長18.75%、美國市場成長10.78%等。顯見，各目標市場均同步成長，並未著重單一市場。

2. 兩岸關係和緩，觀光交流鬆綁臺灣位於亞洲地圖的中心，擁有樞紐地緣優勢。近年兩岸直航、航班及航點的增加、開放陸客來臺觀光、自由行城市的遞增、東北亞黃金航圈的成形等政策利多下，更暢通國際旅客來臺及轉出的管道，成功帶動來臺旅客連翻倍增，國際觀光市場成長強勁，國民旅遊市場亦穩定發展。觀光發展利基於此，持續發揮臺灣樞紐地緣優勢以及特殊自然、人文與社經資源，透過放寬簽證規定、簡化入出境程序、增加兩岸航點航班、拓展國際航線、延伸航點及包機架次、鼓勵國際郵輪彎靠等鬆綁措施，強化國際觀光交流。

3. 綠色經濟及低碳社會意識逐漸升溫低碳、綠色成長是未來經濟持續發展的新動能。我國已於 2010 年通過「國家節能減碳總計畫」，推動健全法規體制、打造

低碳社區與社會、營造低碳產業結構、深化節能減碳教育等十大標竿方案，內容包含綠能產業旭升方案、建構便捷大眾軌道運輸網、智慧綠建築等鼓勵綠色投資之標竿型計畫，並設定具體節能及減碳目標，與全球綠色經濟發展潮流相符，未來將持續參酌國際作法，逐步引領臺灣發展為綠色經濟及低碳社會。

4. 人道關懷的旅遊意識日顯重要，高齡化社會的來臨為世界趨勢，其退休後的養生、休閒、旅遊等活動，日益受到重視。依內政部統計，近年來臺銀髮族逐年增加，從 2008 年 48 萬人次成長至 2012 年 121 萬人次，成長近 3 倍，占全體旅客比重亦從 2008 年 12.6%提升至 2013 年 16.5%；而國內銀髮族（65 歲以上）人口於 2013 年達 264 萬人次，占總人口比重為 11%，預計至 2060 年將成長至 39%。因此，未來各項施政規劃時，均應考量高齡社會需求，營造無障礙旅遊環境，提供未來優質生活及旅遊空間。

6-1　臺灣觀光市場評析

一、臺灣觀光市場 SWOT 分析

（一）外部機會(Opportunity)

1. 亞太區域將是全球旅遊人口增長最快區域：依 UNWTO 預估近年全球旅遊趨勢，區域市場內的旅遊仍是出境旅遊市場的大宗，平均每 5 人中有 4 人是在區域內旅遊。另區域市場的發展而言，亞太地區將會是成長力道最強烈的區域。

2. 天空開放，新航線航點增加：隨著開放天空政策，亞太區域航線將漸趨頻繁與緊密。

3. 亞太區域經濟情勢相對穩定：人口紅利加上中產階級人數快速增長，出境旅遊人數增長將可預期。

4. 中國大陸出境持續成長：中國大陸旅客基於可支配所得的增加、國外旅遊管制放寬，以及人民幣走強等因素，大陸國際旅遊消費自 2012 年起躍居全球第一，2013 年消費總金額更達 1,290 億美元，2014 年，大陸出境旅遊人數更達 1.165 億人次，旅遊消費成長約達 28.2%（UNWTO2015 年 4 月份報告），已為亞洲鄰近各國爭相吸引的重要觀光客源國。陸客對來臺持續高興趣度，且兩岸郵輪運量快速成長，有助於吸引中國大陸旅客來臺。

5. 觀光知名度漸開：國外知名媒體包括國際權威旅遊指南「孤獨星球」(Lonely Planet)評選 2015 年「全球 9 大最超值旅遊目的地」、英國旅遊服務網站 Skyscanner 評選臺北為 2015 年全球十大「新興旅遊地點」、美國紐約時報(New York Times)將臺灣列為 2014 年必去地點第 11 名、美國有線電視新聞網(CNN)讀者票選美食旅遊地，臺灣居冠，亦專文報導臺灣做到世界第一的 10 件事情、美國網站 Lifestyle9 根據美國聯邦調查局(FBI)的數據分析，評選全球最安全的國家，臺灣位居第 2 名，僅次於日本。而美國萬事達卡發布「2014 全球最佳旅遊城市報告」，臺北在全球 132 個旅遊城市躍升至第 15 名，顯見臺灣國際觀光競爭力雄厚，逐步讓世界看見臺灣。

（二）外部威脅(Threat)

1. 旅遊意願易受大環境影響：油價、燃油稅增加，幣值波動，造成旅遊成本提高，降低旅遊意願。

2. 亞洲各國宣傳手法推陳出新：如網路行銷、口碑行銷，彼此競爭狀況激烈。

3. 臺灣觀光印象不足：與大中華區其他國家相較，觀光特色不易突顯。

4. 世界旅遊趨勢變化：朝向短天數、近距離發展，不利爭取長線旅客。

5. 競爭國紛紛推出免簽措施：南韓政府接連推出多項針對中國遊客的優惠政策，包括 97 年允許中國人免簽到訪濟州島及 2013 年開放經停仁川或金浦機場前往濟州島的旅客，可以免簽停留首爾或者仁川不超過 72 個小時，使多次往返簽證的簽發對象已擴大到總計 3,000 萬人的規模；泰國政府亦計畫向中國遊客提供免簽待遇。

（三）內部優勢(Strength)

1. 與亞洲主要城市距離近：臺灣位於東亞的中心，地理位置良好，聯結亞洲主要城市平均飛航時間為 175 分鐘，較其他國家有距離適中的優勢。

2. 臺灣人民好客友善：依據來臺旅客消費及動向調查的資料，友善好客已為各國旅客來臺觀光印象最為深刻的體驗，「人民友善」可以說是臺灣最具競爭優勢的項目。

3. 治安良好：國際觀光市場受天災人禍影響大，相對鄰近日、中、韓過去歷史情感糾葛，泰國等東南亞國家水禍天災、戰事威脅，臺灣擁有安心安全之優勢，更榮獲 2014 年美國網站評比為全球最安全城市第 2 名，僅次於日本。

4. 美食、民情風俗和文化具吸引力：依據歷年來臺旅客消費及 動向調查資料得知，風光景色、美食菜餚、民情風俗和文化多為吸引旅客來臺觀光主要因素，而小籠包、芒果冰、珍珠奶茶等更是來臺必吃美食。

5. 觀光產業發展成熟：觀光產業已列入國家新興產業，並將觀光產業視為重要平臺，結合其他如農業、醫療、教育等領域，有利強化臺灣觀光多樣性。

6. 交通路網便利：高鐵班次多、公路路網綿密、環島鐵路運輸便捷，另臺灣好行（景點接駁）旅遊服務計畫、輔導地方政府提供完善之觀光景點交通串接、套票整合與便捷之旅遊資訊等貼心服務，皆有助於吸引自由行旅客來臺旅遊。

7. 國際郵輪成為遊臺的新興旅遊模式：臺灣具有四面環海之特性，海上的郵輪運輸，較其他非海島國家具有優勢。

8. 資訊、通訊設施普及：臺灣網際網路、無線網路及行動通訊建置完善，亦提供國際旅客 iTaiwan 免費無線網路上網服務。

（四）內部劣勢(Weakness)

1. 國際化接待能力不足：目前國內觀光產業接待能量尚稱充足，但受限於產業規模太小、品牌化緩慢，多以傳統模式經營，導致國際化程度不足，觀光人才學用尚有落差。

2. 觀光產品特色仍待開發：旅遊產品複製性高，易以模仿、代工或價格取勝，應加強與醫療保健、SPA、農業休閒、文化創意、生態、文化等結合，包裝出特色觀光產品。

3. 熱門景點承載量負擔過重：遊客過度集中於特定假日及熱門景點，衝擊遊憩品質，宜積極完善核心景點，營造國際觀光新亮點，並拓展副核心景點，引導遊客分流，營造多元旅遊特色，帶動周邊產業發展。

4. 旅遊安全仍待提升與確保：部分旅行團低價競爭，造成品質參差不齊，產生旅遊安全疑慮，並損害消費者權益，宜持續落實交易安全查核及緊急通報機制，並強化大陸觀光團旅遊安全措施，以保障消費者權益。

5. 部分景點缺乏關懷服務設施：部分旅遊景點建設缺乏關懷服務設施，致未能提供國際旅客相對友善的身障與銀髮旅遊環境。

6. 部分景點可及性較低：目前日本、東南亞等成熟市場來臺旅 客自由行比例已超過半數，惟部分具魅力觀光景點位處偏遠，可及性較低，不利自由行發展。

7. 各部會對於觀光產業重要性之體認尚待加強：各部會尚未完全體認發展觀光的重要性，宜透過觀光平臺的整合，強化各部會的合作與產品包裝。

二、臺灣觀光市場問題評析

（一）發展課題與對策

1. 臺灣觀光產業應朝優質化發展、重量更重質臺灣觀光現階段發展課題在於「重量更重質」，有足夠的「量」是支撐「質」提升的基礎，但在來臺旅客「量」大幅成長的同時，更應注重「質」的提升，朝向優質化發展，提高產業附加價值，並應強化旅遊安全措施，保障消費者權益。

 (1) 旅行業：目前已超過 2,500 家，其中有 4 家旅行社上市上櫃，但多數係經營規模較小的中小企業，公司規模在 5 人以下者占旅行業總數約 8.3%，且多以傳統模式經營，企業規模太小、品牌化不足、旅遊產品複製性高、管理制度缺乏革新，難以面對國際化、自由化市場的開放競爭；此外，旅行團品質參差不齊，產生旅遊安全疑慮，損害消費者權益。因此，宜推動旅行業朝品牌化、專業化發展，輔導傳統旅行業轉型與升級，並落實交易安全查核及緊急通報機制，強化大陸觀光團旅遊安全措施，以保障消費者權益。

 (2) 旅宿業：截至 2015 年 5 月底，觀光旅館計 113 家（26,710 間房）、一般旅館計 2,940 家（133,372 間房）、民宿計 5,555 家（22,427 間房），總房間數達 182,509 間房。觀光政策釋出利多，促成旅宿投資增加，亦吸引異業（諸如營造業、傳統產業）競相投入，累計 2008 年 7 月至 2015 年 5 月底止，新建 829 家旅館、更新設備 1,422 家，總投資額 2,199 億元，預估 2015 年 5 月至 2016 年底止將新增 217 家旅館，投資額 1,332 億元，累計總投資額超過 3,531 億元。雖然投資活絡，但經營規模偏小、經營特色不足，宜輔導朝向專業經營、創造品牌，並透過異業鏈結，輔導導入在地特色資源，創造加值效應，更因合法旅宿業投入不易、經營型態界線日益模糊，極需檢討旅宿法規制度，推動服務分級。

 (3) 觀光遊樂業 現有 24 家觀光遊樂業，年平均遊客數超過 900 萬人次，年平均營業額達新臺幣 60 億元規模。係屬資本密集度高、投資金額龐大、投資回收期長、進入門檻不易的產業，面臨觀光活動多樣化及競爭白熱化，內需市場日趨飽和，業者投資新設施的信心不足，加上投資計畫程序冗長，牽涉主管機關與法令繁多，復受到新興觀光據點竄起，瓜分旅遊市場的威脅等課

題，極待創造產業附加價值與國際化發展，並檢討法規制度革新、加強跨域合作、拓展新市場等。

(4) 觀光產業人力：截至 2015 年 5 月止，觀光產業人力達 18.46 萬人次，包含旅行業（含特約導遊、領隊）91,798 人次、旅宿業 88,181 人次（含觀光旅館業 27,485 人次、旅館業 49,986 人次、民宿 11,110 人次）、觀光遊樂業 4,652 人次。依據觀光局 2014 年觀光產業人才供需調查結果顯示，人才供需數量無顯著缺口，但人才素質面臨挑戰。主要課題包括學用落差大，人才流動率高；大陸及東南亞地區以高薪挖角，形成中、高階人才嚴重斷層；產業人才國際化程度仍待提升等，宜積極強化訓練之深度及廣度，並朝國際合作、專業認證等方式，來育才、留才，提升人力素質。

2. 臺灣觀光產品應朝特色化發展、營造好形象 臺灣觀光產品應走出相互模仿、同質性高的階段，在景點、遊程、活動等面向，都應加強研發、創新，提供深度、多元、特色的旅遊產品，進而形塑特色鮮明的國家觀光品牌形象，吸引國際旅客來臺體驗，並開拓高潛力客源，擴大市場利基。

(1) 觀光產品（景點、遊程、活動）：國內旅遊景點風貌多有雷同，特色及國際化不足；旅遊產品可複製性高，業者常以模仿或價格取勝，未能投入研發、創新，開發深度、多元、特色的旅遊產品；而各地觀光活動更因內容相互模仿，同質性高，偏向短期操作，注重參與人數，忽視活動品質，再加上國際化程度不足，外籍旅客參與甚少。因此極需建立完善輔導機制，以跨域結合理念，包裝出特色觀光產品、跨域觀光亮點、扶植特色節慶活動，並提升國際化友善程度。另應建立觀光平臺，整合統籌地方與中央資源特色，以各自發展、統合推廣方式，加強宣傳臺灣觀光多樣性特色。

(2) 國家觀光品牌：近年來日本、韓國、馬來西亞、菲律賓等在亞洲各國強打宣傳、簡化入出境簽證程序、增加航點、航班，積極爭奪旅遊市場的觀光大餅，面對競爭國搶食瓜分客源的威脅，臺灣未來除應繼續簡化入出境手續、提供包機、包船、郵輪灣靠等獎勵措施，增加國際旅客來臺管道外，更應積極形塑國家觀光品牌形象，吸引國際旅客來臺體驗，並開發及深耕會展、獎勵旅遊、穆斯林等主題旅遊市場，擴大利基。

3. 臺灣觀光服務應結合資通訊科技、推智慧觀光網路、社群高度資訊流通與手機、平板等行動載具普及化，促使政府整合建置「臺灣觀光資訊資料庫」，並推出「iTaiwan 免費無線網路服務」，讓國際遊客取得旅遊資訊更加便利，因

此，觀光服務更應結合資通訊科技，輔導產業創新應用，提供旅客旅遊前、中、後無縫接軌的智慧觀光旅遊服務。

(1) 智慧觀光：政府為提供旅客旅行前、中、後之無縫隙旅遊資訊服務，近年積極整合觀光服務與資訊科技，已建置「臺灣觀光資訊網」、「臺灣觀光資訊資料庫」，後續應持續強化觀光資訊深度及廣度、資訊服務取得的便利性，並引導產業開發加值應用服務。

(2) 通路創新：全臺旅遊服務網絡(I-center)依區位服務特性，分 4 層級建置已初具規模，各服務據點之標準服務項目與無線網路環境亦已全面推動，逐步便利自由行旅客取得旅遊資訊服務。為結合行動科技趨勢，減輕政府營運負荷，宜積極促進 I-center 旅遊服務之創新升級，輔導民間產業參與營運、推廣行動化旅遊資訊站、分區建置旅遊資訊入口平臺、強化在地旅遊導覽資訊。

(3) 票證整合：民眾持有電子票證與相關產業搭配設置刷卡設備比例逐年提升，電子票證及小額支付運用環境漸趨成熟。為提升自由行旅客旅行臺灣的便利性，宜積極結合多元交通運具與友善旅遊服務，整合交通運具票證，讓旅客一卡在手，輕鬆遊臺灣。

4. 臺灣觀光發展應朝永續經營理念、開發新藍海為促進臺灣觀光永續發展，因應綠色、環保的潮流，應推廣綠色觀光體驗，鼓勵旅客搭乘綠色運具、輔導產業導入綠色服務，並以尊重及關懷的理念，推廣無障礙、銀髮族及原鄉旅遊，開創觀光新藍海。

(1) 綠色觀光：為響應綠色觀光潮流，便利自由行旅客前往主要觀光景點，已輔導推出 33 條「臺灣好行」及 71 項「臺灣觀巴」產品，逐步擴大營運路網、豐富套票內涵，已建立一定程度之品牌認同，後續將持續輔導品質再提升、提升旅遊便利性及友善性。另一方面，因應環保的普世價值，將加強輔導產業運用環保及節能設備、導入綠色服務，提供多樣選擇與經營契機。

(2) 關懷旅遊：面對國內旅遊市場規模有限、少子化及高齡化的趨勢下，開拓新客源、提供完善的旅遊服務已成為當前重要之課題。因此，將聚焦人道關懷精神，完善無障礙、銀髮族及原鄉旅遊的旅遊環境，提供多元服務，開創觀光新藍海。

6-2 計畫目標與預期績效

　　為配合黃金十年的開展，實現「觀光升級：邁向千萬觀光大國」之願景，將秉持「質量優化、價值提升」的理念，積極促進觀光質量優化，在量的增加，順勢而為、穩定成長；在質的發展，創新升級、提升價值，期能打造臺灣成為質量優化、創意加值、處處皆可觀光的千萬觀光大國，提升臺灣觀光品牌形象，增加觀光外匯收入。預期績效指標及評估基準如下。

1. 來臺旅客人次：
(1) 依據世界觀光組織(UNWTO)推估，亞太地區成長率約 4~5%，因此，設定 2015~2018 年來臺旅客平均成長率為 4.5%為挑戰目標。
(2) 針對中國大陸市場，將持續落實總量管制政策，不再調增陸客觀光團配額上限，但積極爭取高端團、優質團、部落觀光團，以及非觀光局主管之商務、醫美等旅客能持續成長，因此，設定陸客市場以年平均成長率 2.6%為成長目標。
(3) 至於非大陸市場，將以多元開放、全球布局理念，全力爭取日韓、港星馬、歐美等既有目標市場，以及穆斯林、東南亞新富五國、郵輪等新興市場，因此，設定非大陸市場年平均成長率為 5.8%為挑戰目標。

2. 觀光產業就業人數：係觀光局主管之旅行業、旅宿業（觀光旅館、旅館、民宿）、觀光遊樂業就業人數加總而成。

一、執行策略

（一）優質觀光

　　追求優質觀光服務，提高產業附加價值。

1. 產業優化：輔導觀光產業轉型升級、創新發展，朝國際化、品牌化、集團化、差異化、在地化經營，形塑優質品牌及服務品質，以全面提高觀光吸引力、提升國際競爭力。

2. 人才優化：提升觀光產業人才素質、接軌國際，輔導成立全國性導遊、領隊職業工會、建置旅宿業職能基準及診斷系統、精進線上學習(E-learning)課程、落實種子教師訓練制度、鼓勵中、高階管理人才取得國際專業證照。

3. **制度優化**：全面啟動法制研修工程，循序漸進檢討管理制度，強化旅遊安全措施，並鬆綁相關法規限制，營造良好投資環境。

（二）特色觀光

跨域開發特色產品，多元創新行銷全球

1. **跨域亮點**：以「跨域整合」為理念，引導地方政府透過跨域整合及特色加值，營造區域旅遊特色及行銷特色亮點，改善區域旅遊服務及環境。

2. **特色產品**：以「觀光平臺」為載具，透過跨域合作、異業結盟，結合文化創意及創新理念，開發深度、多元、特色、高附加價值的旅遊產品，以提高國際旅客的滿意度、忠誠度及重遊率。

3. **多元行銷**：以「多元創新」行銷手法，針對目標市場分眾行銷，深化旅行臺灣感動體驗，提升臺灣國際觀光品牌形象，並積極開拓高潛力客源市場，促進觀光發展價值提升。

（三）智慧觀光

完備智慧觀光服務，引導產業加值應用

1. **科技運用**：透過觀光服務與資通訊科技(ICT)的整合運用，提供旅客旅行前、中、後所需的完善觀光資訊及服務，並輔導 I-center 旅遊服務之創新升級，營造無所不在的觀光資訊服務。

2. **產業加值**：加強觀光資訊應用行銷推廣及遊客行為分析，引導產業開發加值應用服務，提供客製化的觀光資訊服務，發展新型態的商業模式。

（四）永續觀光

完善綠色觀光體驗，推廣關懷旅遊服務

1. **綠色觀光**：鼓勵搭乘綠色運具（含臺灣好行、臺灣觀巴）之旅遊服務，提供國內外自由行旅客完善的綠色觀光體驗，並強化觀光產業與在地資源的連結，尊重在地資源，鼓勵在地生產、在地消費，導入綠色服務。

2. **關懷旅遊**：訴求人道關懷的有感旅遊服務，以尊重及關懷之理念，推廣無障礙旅遊、銀髮族旅遊及原鄉旅遊，開創新興族群旅遊商機，促進觀光產業永續經營。

二、預期效益

（一）開創質量優化的觀光榮景，營造優質觀光品牌形象，提升國際觀光競爭力及國際排名。

（二）打造國際級觀光亮點、特色旅遊產品及完善資訊服務，營造處處皆可觀光的旅遊環境，吸引高消費國際旅客造訪，提升滿意度。

（三）促進來臺觀光市場蓬勃發展，預估國際旅客由 2014 年 991 萬人次提升至 2018 年 1,170 萬人次，貢獻觀光外匯收入由 2014 年新臺幣 4,438 億元提升至 2018 年新臺幣 5,000 億元。

（四）提升國民旅遊市場均衡發展，增進區域經濟均衡發展，帶動國民旅遊支出由 2014 年新臺幣 3,092 億元提升至 2018 年新臺幣 3,300 億元。

（五）以發展觀光促進國內經濟發展，帶動觀光產業就業人口從 2014 年 18 萬人次提升至 2018 年 20 萬人次。

參考文獻　REFERENCES

交通部觀光局，觀光大國行動方案。

http://admin.taiwan.net.tw/public/public.aspx?no=379

07 Chapter

觀光組織與 CIS 標示

圖 7-1　觀光事業管理行政體系表

1. 觀光行政體系

　　觀光事業管理之行政體系，在中央係於交通部下設路政司觀光科及觀光局。

六都改制直轄市後分別為	各縣（市）政府相繼提升觀光單位之層級為
1. 臺北市觀光傳播局	1. 嘉義縣成立觀光旅遊局
2. 新北市觀光旅遊局	2. 苗栗縣成立文化觀光局
3. 桃園市觀光旅遊局	3. 金門縣成立觀光處
4. 臺中市觀光旅遊局	4. 澎湖縣成立旅遊處
5. 臺南市觀光旅遊局	5. 連江縣成立交通旅遊局
6. 高雄市觀光局	

　　2016 年地方制度法修正施行後，縣府機關編修，組織調整，故宜蘭縣成立工商旅遊處，基隆市、新竹縣成立交通旅遊處，臺東縣成立觀光旅遊處，新竹市成立城市行銷處，南投縣、花蓮縣、金門縣成立觀光處，嘉義市成立交通觀光處，屏東縣成立觀光傳播處，澎湖成立旅遊處，專責觀光建設暨行銷推廣業務。

2. 觀光遊憩區管理體系

觀光遊憩區	主管單位	法源規定
國家公園 都會公園	內政部營建署	1. 國家公園法 2. 都市公園管理辦法
國家風景區 民營遊樂區	交通部觀光局	1. 發展觀光條例 2. 風景特定區管理規則
休閒農漁園區	行政院農業委員會	1. 休閒農業輔導管理辦法
國家森林遊樂區		2. 森林法
森林遊樂區		3. 森林遊樂區設置管理辦法
國家農（林）場 觀光農場	行政院退除役官兵輔導委員會	國軍退除役官兵輔導條例
水庫河川地 河濱公園 水庫、溫泉	經濟部水利署、水資源局等	1. 水利法 2. 河川管理辦法
大學實驗林 博物館、紀念館	教育部 臺灣大學（溪頭森林遊樂區） 中興大學（惠蓀林場）	1. 大學法 2. 森林法 3. 社會教育法
高爾夫球場	行政院體育委員會	高爾夫球場管理規則
古蹟	內政部	文化資產保存法
觀光旅館 旅館業 民宿	交通部	1. 發展觀光條例 2. 觀光旅館管理規則 3. 旅館業管理規則 4. 民宿管理辦法

7-1 觀光局編制與主掌

　　臺灣觀光事業於 1956 年開始萌芽。1960 年，奉行政院核准於交通部設置觀光事業小組。1966 年改組為觀光事業委員會。1971 年，政策決定將原交通部觀光事業委員會與臺灣省觀光事業管理局裁併，改組為交通部觀光事業局，為現今本局之前身。1972 年，「交通部觀光局組織條例」奉總統公布後，依該條例規定於 1973 年更名為「交通部觀光局」，綜理規劃、執行並管理全國觀光事業。觀光局下設：

企劃、業務、技術、國際、國民旅遊、旅宿 6 組及祕書、人事、主計、政風、公關、資訊 6 室；為加強來華及出國觀光旅客之服務，先後於桃園及高雄設立「臺灣桃園國際機場旅客服務中心」及「高雄國際機場旅客服務中心」，並於臺北設立「觀光局旅遊服務中心」及臺中、臺南、高雄服務處；另為直接開發及管理國家級風景特定區觀光資源，成立「東北角暨宜蘭海岸國家風景區管理處」、「東部海岸國家風景區管理處」、「澎湖國家風景區管理處」、「大鵬灣國家風景區管理處」、「花東縱谷國家風景區管理處」、「馬祖國家風景區管理處」、「日月潭國家風景區管理處」、「參山國家風景區管理處」、「阿里山國家風景區管理處」、「茂林國家風景區管理處」、「北海岸及觀音山國家風景區管理處」、「雲嘉南濱海國家風景區管理處」及「西拉雅國家風景區管理處」；為輔導旅館業及建立完整體系，設立「旅館業查報督導中心」；為辦理國際觀光推廣業務，陸續在舊金山、東京、法蘭克福、紐約、新加坡、吉隆坡、首爾、香港、大阪、洛杉磯、北京、上海（福州）、曼谷等地設置駐外辦事處。

壹、企劃組

一、各項觀光計畫之研擬、執行之管考事項及研究發展與管制考核工作之推動。

二、年度施政計畫之釐訂、整理、編纂、檢討改進及報告事項。

三、觀光事業法規之審訂、整理、編纂事項。

四、觀光市場之調查分析及研究事項。

五、觀光旅客資料之蒐集、統計、分析、編纂及資料出版事項。

六、觀光書刊及資訊之蒐集、訂購、編譯、出版、交換、典藏事項。

七、其他有關觀光產業之企劃事項。

貳、業務組

一、旅行業、導遊人員及領隊人員之管理輔導事項。

二、旅行業、導遊人員及領隊人員證照之核發事項。

三、觀光從業人員培育、甄選、訓練事項。

四、觀光從業人員訓練叢書之編印事項。

五、旅行業聘僱外國專門性、技術性工作人員之審核事項。

六、 旅行業資料之調查蒐集及分析事項。

七、 觀光法人團體之輔導及推動事項。

八、 其他有關事項。

參、技術組

一、 觀光資源之調查及規劃事項。

二、 觀光地區名勝古蹟協調維護事項。

三、 風景特定區設立之評鑑、審核及觀光地區之指定事項。

四、 風景特定區之規劃、建設經營、管理之督導事項。

五、 觀光地區規劃、建設、經營、管理之輔導及公共設施興建之配合事項。

六、 地方風景區公共設施興建之配合事項。

七、 國家級風景特定區獎勵民間投資之協調推動事項。

八、 自然人文生態景觀區之劃定與專業導覽人員之資格及管理辦法擬訂事項。

九、 稀有野生物資源調查及保育之協調事項。

十、 其他有關觀光產業技術事項。

肆、國際組

一、 國際觀光組織、會議及展覽之參加與聯繫事項。

二、 國際會議及展覽之推廣及協調事項。

三、 國際觀光機構人士、旅遊記者作家及旅遊業者之邀訪接待事項。

四、 本局駐外機構及業務之聯繫協調事項。

五、 國際觀光宣傳推廣之策劃執行事項。

六、 民間團體或營利事業辦理國際觀光宣傳及推廣事務之輔導聯繫事項。

七、 國際觀光宣傳推廣資料之設計及印製與分發事項。

八、 其他國際觀光相關事項。

伍、國民旅遊組

一、觀光遊樂設施興辦事業計畫之審核及證照核發事項。

二、海水浴場申請設立之審核事項。

三、觀光遊樂業經營管理及輔導事項。

四、海水浴場經營管理及輔導事項。

五、觀光地區交通服務改善協調事項。

六、國民旅遊活動企劃、協調、行銷及獎勵事項。

七、地方辦理觀光民俗節慶活動輔導事項。

八、國民旅遊資訊服務及宣傳推廣相關事項。

九、其他有關國民旅遊業務事項。

陸、旅宿業

一、國際觀光旅館、一般觀光旅館之建築與設備標準之審核、營業執照之核發及換發。

二、觀光旅館之管理輔導、定期與不定期檢查及年度督導考核地方政府辦理旅宿業管理與輔導績效事項。

三、觀光旅館業定型化契約及消費者申訴案之處理及旅館業、民宿定型化契約之訂修事項。

四、觀光旅館業、旅館業、民宿專案研究、資料蒐集、調查分析及法規之訂修及釋義。

五、觀光旅館用地變更與依促進民間參與公共建設法投資案興辦事業計畫之審查。

六、觀光旅館業、旅館業及民宿行銷推廣之協助,提昇觀光旅館業、旅館業品質之輔導及獎補助事項。

七、觀光旅館業、旅館業、民宿相關社團之輔導與其優良從業人員或經營者之選拔及表揚。

八、 觀光旅館業從業人員之教育訓練及協助、輔導地方政府辦理旅館業從業人員及民宿經營者之教育訓練。

九、 旅館等級評鑑及輔導。

十、 其他有關觀光旅館業、旅館業及民宿業務事項。

柒、人事室

一、 組織編制及加強職位功能事項。

二、 人事規章之研擬事項。

三、 職員任免、遷調、及銓審事項。

四、 職員勤惰管理及考核統計事項。

五、 職員考績、獎懲、保險、退休、資遣及撫恤事項。

六、 員工待遇福利事項。

七、 職員訓練進修事項。

八、 人事資料登記管理事項。

九、 員工品德及對國家忠誠之查核事項。

十、 其他有關人事管理事項。

捌、主計室

一、 歲入歲出概算、資料之蒐集、編製事項。

二、 預算之分配及執行事項。

三、 決算之編製事項。

四、 經費之審核、收支憑證之編製及保管事項。

五、 現金票據及財物檢查事項。

六、 採購案之監辦事項。

七、 工作計畫之執行與經費配合考核事項。

八、 會計人員管理事項。

九、 其他有關歲計、會計事項。

玖、旅遊服務中心

　　交通部觀光局旅遊服務中心設置要點：

一、輔導出國觀光民眾瞭解海外之情況。

二、輔導旅行團因應海外偶發事件之對策與態度。

三、輔導旅行社辦理出國觀光民眾行前（說明）講習會。

四、輔導出國觀光民眾在海外旅行禮儀。

五、提供旅行社及出國觀光民眾在海外宣揚國策所需之資料。

六、國內外旅遊資料之蒐集與展示。

七、其他有關民眾出國服務事項。

拾、臺灣桃園國際機場旅客服務中心

　　交通部觀光局臺灣桃園國際機場旅客服務中心設置要點：

一、協助旅客辦理機場入出境事項。

二、提供旅遊資料及解答旅遊有關詢問事項。

三、協助旅客洽訂旅館及代洽交通工具事項。

四、協助旅客對親友之聯絡事項。

五、協助旅客郵電函件之傳遞事項。

六、各機關邀請來華參加國際會議人士之協助接待事項。

七、協助老弱婦孺旅客之有關照顧事項。

八、旅客各項旅行手續之協辦事項。

九、有關旅客服務事項。

拾壹、高雄國際機場旅客服務中心

　　交通部觀光局高雄國際機場旅客服務中心設置要點：

一、協助旅客辦理機場入出境事項。

二、提供旅遊資訊及解答旅遊有關詢問事項。

三、 協助旅客洽訂旅館及代洽交通工具事項。

四、 協助旅客對親友之聯絡事項。

五、 協助旅客對郵電函件之傳遞事項。

六、 各機關邀請來華參加國際會議人士之協助接待事項。

七、 協助老弱婦孺旅客之有關照顧事項。

八、 旅客各項旅行手續之協辦事項。

九、 其他有關旅客服務事項。

7-2　臺灣觀光組織

一、國際觀光組織

縮寫	觀光業相關協會組織	英文名稱
AAA	美國汽車旅行協會	American Automobile Association
ASTA	美國旅行社協會	American Society of Travel Agents
ATA	美國空中運輸協會	Air Transport Association(USA)
AACVB	亞洲會議暨旅遊局協會	Asia Association of Convention and Visitor Bureau
CTOA	美國旅行推展業者協會	Creative Tour Operators of America
EATA	**東亞觀光協會**	**East Asia Travel Association**
ETC	歐洲旅行業委員會	European Travel Commission
EMF	歐洲汽車旅館聯合會	European Motel Federation
IATA	國際航空運輸協會	International Air Transport Association
ICAO	國際民航組織	International Civil Aviation Organizations
IHA	國際旅館協會	International Hotel Association
IUOTO	國際官方觀光組織聯合會	International Union of Official Travel Organization
JNTO	日本國際觀光振興會	Japan National Tourist Organization
NATO	美國旅行業組織協會	National Association of Travel Organization
OAA	東方地區航空公司協會	Orient Airlines Association

縮寫	觀光業相關協會組織	英文名稱
OECD	經濟合作開發組織	Organization for Economic Cooperation and Development
PATA	亞太旅行協會	Pacific Area Travel Association
TIAA	美國旅遊協會	Travel Industry Association of America
UNESCO	聯合國教科文組織	United Nations Education Scientific and Cultural Organization
UFTAA	世界旅行業組織聯合會	Universal Federation of Travel Agents Association
USTOA	美國旅遊業協會	United States Tour Operators Association
WATA	世界旅行業協會	World Association of Travel Agencies
WCTAC	世界華商觀光友好會議	World Chinese Tourism Amity Conference
UNWTO	世界觀光組織	World Tourism Organization

二、國內相關組織

觀光業相關協會與組織	英文名稱
交通部觀光局	Tourism Bureau, Ministry of Transportation and Communications, R.O.C.
臺灣觀光協會	Taiwan Visitors Association
中華民國旅行商業同業公會 全國聯合會	Travel Agent Association of R.O.C.
旅行業品質保障協會	Travel Quality Assurance Association, R.O.C.
中華民國旅行業經理人協會	Certified Travel Councillor Association, R.O.C.
中華民國國民旅遊領團解說員協會	Association of National Tour Escort, R.O.C.
中華民國觀光旅館商業同業公會	Taiwan Tourist Hotel Association, R.O.C.
中華民國觀光領隊協會	Association of Tour Managers, R.O.C.
中華民國觀光導遊協會	Tourist Guide Association, R.O.C.
中華國際會議展覽協會	Taiwan Convention & Exhibition Association
臺北市旅行商業同業公會	Taipei Association of Travel Agents
臺北市旅遊業職業工會	Taipei Travel Labour Union
新北市旅行商業同業公會	Taipei Association of Travel Agents

三、旅遊相關組織和單位

（一）交通部觀光局

交通部觀光局(Tourism Bureau Ministry of Transportation and Communications, R.O.C.)，主管全國觀光事務機關，負責對地方及全國性觀光事業之整體發展，執行規劃輔導管理事宜，其法定職掌如下：

1. 觀光事業之規劃、輔導及推動事項。

2. 國民及外國旅客在國內旅遊活動之輔導事項。

3. 民間投資觀光事業之輔導及獎勵事項。

4. 觀光旅館、旅行業及導遊人員證照之核發與管理事項。

5. 觀光從業人員之培育、訓練、督導及考核事項。

6. 天然及文化觀光資源之調查與規劃事項。

7. 觀光地區名勝、古蹟之維護，及風景特定區之開發、管理事項。

8. 觀光旅館設備標準之審核事項。

9. 地方觀光事業及觀光社團之輔導，與觀光環境之督促改進事項。

10. 國際觀光組織及國際觀光合作計畫之聯繫與推動事項。

11. 觀光市場之調查及研究事項。

12. 國內外觀光宣傳事項。

13. 其他有關觀光事項。

（二）財團法人臺灣觀光協會

財團法人臺灣觀光協會(Taiwan Visitors Association)成立於 1956 年，其主要任務為：

1. 在觀光事業方面為政府與民間溝通橋梁。

2. 從事促進觀光事業發展之各項國際宣傳推廣工作。

3. 研議發展觀光事業有關方案建議政府參採。

（三）中華民國觀光導遊協會

中華民國觀光導遊協會(Tourist Guides Association R.O.C.)成立於 1970 年，其主要任務為：

1. 為協助國內導遊發展導遊事業。

2. 導遊實務訓練、研修旅遊活動、推介導遊工作、參與勞資協調、增進會員福利。

3. 協助申辦導遊人員執業證。內容包括：申領新證、專任改特約、特約改專任、執業證遺失補領、年度驗證等工作及帶團服務證之驗發。

（四）中華民國觀光領隊協會

中華民國觀光領隊協會(Association of Tour Managers R.O.C.)成立於 1986 年，其主要任務為：

1. 以促進旅行業出國觀光領隊之合作聯繫、砥礪品德及增進專業知識。

2. 提高服務品質，配合國家政策發展觀光事業及促進國際交流為宗旨。

（五）中華民國旅行業品質保障協會

中華民國旅行業品質保障協會(Travel Quality Assurance Association R.O.C.)成立於 1989 年，主要任務為：

1. 提高旅遊品質，保障旅遊消費者權益，協調消費者與旅遊業糾紛。

2. 協助會員增進所屬旅遊工作人員之專業知能、協助推廣旅遊活動。

3. 提供有關旅遊之資訊服務、對於研究發展觀光事業者之獎助。

4. 管理及運用會員提繳之旅遊品質保障金。

5. 對於旅遊消費者因會員依法執行業務，違反旅遊契約所致損害或所生欠款，就所管保障金依規定予以代償。

（六）中華民國旅行業經理人協會

中華民國旅行業經理人協會(Certified Travel Councilor Association R.O.C.)成立於 1992 年，主要宗旨為：

1. 樹立旅行業經理人權威、互助創業、服務社會。

2. 協調旅行業同業關係及旅行業經理人業務交流。

3. 提升旅遊品質，增進社會共同利益。

4. 接受觀光局委託辦理旅行業經理人講習課程。

5. 舉辦各類相關之旅行業專題講座。

6. 參與兩岸及國際間舉辦之學術或業界研討會。

（七）中華國際會議展覽協會

中華國際會議展覽協會(Taiwan Convention & Exhibition Association)成立於 1991 年，主要宗旨為：

1. 為協調統合國內會議相關行業，形成會議產業。

2. 增進業界之專業水準，提升我國國際會議之世界地位。

3. 其團體會員主要包括政府及民間觀光單位、專業會議籌組者、航空公司、交通運輸業、觀光旅館、旅行社、會議或展覽中心等。

（八）中華民國國民旅遊領團解說員協會

中華民國國民旅遊領團解說員協會(Association of National Tour Escort, R.O.C.)成立於 2000 年，主要宗旨為：

1. 為砥礪同業品德、促進同業合作、提高同業服務素養、增進同業知識技術。

2. 謀求同業福利、配合國家政策、發展觀光產業、提升全國國民旅遊品質。

（九）中華民國旅行商業同業公會全國聯合會

中華民國旅行商業同業公會全國聯合會(Travel Agent Association of R.O.C.)成立於 2000 年，簡稱全聯會 T.A.A.T.，2005 年 9 月，獲主管機關指定為協助政府與大陸進行該項業務協商及承辦上述工作的窗口，協辦大陸來臺觀光業務，含旅客申辦的收、送、領件，自律公約的制定與執行等事宜，冀加速兩岸觀光交流的合法化，與推動全面開放大陸人士來臺觀光，主要宗旨為：

1. 凝聚整合旅行業團結力量的全國性組織。

2. 作為溝通政府政策及民間基層業者橋梁，使觀光政策推動能符合業界需求。

3. 創造更蓬勃發展的旅遊市場；協助業者提升旅遊競爭力。

4. 維護旅遊商業秩序，謹防惡性競爭，保障合法業者權益。

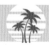

7-3　臺灣 CIS 觀光標誌

一、2001~2010 年臺灣 CIS 觀光標誌

在 1980 年以後，大型企業紛紛導入 CIS(Corporate Identity System)，觀光局臺灣觀光形象識別標誌是以英文「TAIWAN」，中文「臺灣」的圖形印章及英文「Touch Your Heart」的 Slogan 組合而成。

以本地現代書法藝術寫成的「TAIWAN」不僅代表濃厚的中國文化，而且書法內所呈現的視覺效果，也深富臺灣人們的溫暖熱情與人情味。如下圖：

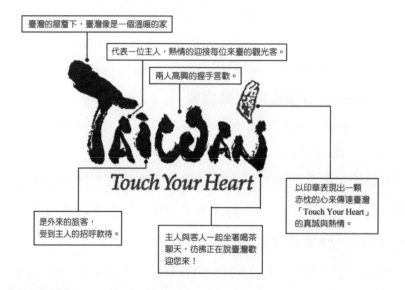

1. 「T」象徵臺灣的屋簷，表達了臺灣似一個溫馨的家。

2. 「A」是一位熱情的主人，在門口歡迎朋友。

3. 「I」是外來的遊客，受到主人的招呼款待。

4. 「W」則是兩人高興的握手言歡。

5. 「A」和「N」則是主人與客人一起坐著喝茶聊天。

6. 識別標誌的右上角以臺灣的圖形印章表現出一顆赤忱的心來傳達「Touch Your Heart」的真誠與熱情。

二、2011 年臺灣 CIS 觀光標誌

全新品牌從「心」出發，2011 年 2 月 11 日交通部觀光局正式公布啟用臺灣觀光新品牌「Taiwan-The Heart of Asia」，配合新品牌誕生同時發表臺灣觀光宣傳歌曲及 30 秒宣傳介紹新品牌動畫。

由交通部長毛治國、觀光局長賴瑟珍及國內觀光業代表共同為臺灣觀光新品牌揭牌。觀光局長賴瑟珍表示，自 2001 年起長達 10 年的時間，臺灣觀光以「Taiwan, Touch Your Heart」品牌向國際推廣，成功輸送臺灣人民友善熱情的形象，獲得國內外旅客的喜愛，也將臺灣觀光推升到一個新階段。如下圖：

1. 迎接新品牌時代的來臨，觀光局於 2009 年起即邀集各界專家學者研討構思新品牌，歷經多次討論、最終以「Taiwan-The Heart of Asia」成為新品牌識別，新舊兩品牌，兩個 heart 相印相連，是臺灣觀光「從心出發」不變的堅持。

2. 「Taiwan-The Heart of Asia」新品牌 logo 以簡潔、新創造的字體，表現臺灣與世界溝通的坦誠態度與創新活力，融合傳統與新潮的多樣化特質正是今日起飛中的亞洲的典型縮影，「亞洲心、臺灣情」是臺灣觀光想要獻給所有觀光客的貼心獻禮。

3. 觀光局所有軟硬體設施及未來宣傳推廣活動都將更新置換此新品牌 logo。配合新品牌問世，並推出「Time for Taiwan」作為全民拚觀光的臺灣觀光大團隊隊呼，凝聚政府部門、觀光產業和周邊產業一起為臺灣的時代打拚。

4. 發布會上也發表侯志堅作曲、雷光夏及 Yiping, Hou 共同作詞的同名歌曲以及 30 秒宣傳動畫，為新品牌形像發聲發言，推動大家一起認識臺灣觀光的新品牌、新目標，瞭解臺灣觀光的新使命。

5. 行動標語「Time for Taiwan」係用以鼓動消費者採取行動來臺旅遊之用語(the call to action)。

6. 完成簽核程序之心型視覺圖案為觀光局通用型心型圖案（內容包含：國家劇院、臺北 101、煙火、燈籠、茶葉文化、蝴蝶（孔雀蛺蝶）、賞鳥（知更鳥）、花卉（梅花及蘭花）、原住民及美食（小籠包、糖葫蘆、甜不辣、麵條）等元素），可適用於各項活動、宣傳、紀念品及所有延伸物。

參考文獻　REFERENCES

1. 吳偉德，2016，觀光學實務與理論（第四版），新文京開發出版股份有限公司。

2. 吳偉德、鄭凱湘、薛茹茵、應福民，2018 領隊導遊—實務與理論，新文京開發出版股份有限公司。

3. 吳偉德、謝世宗，2016，旅行業經營管理—實務與理論（第二版），新文京開發出版股份有限公司。

4. 交通部觀光局，觀光局沿革。
http://admin.taiwan.net.tw/info/org.aspx?no=109

08 Chapter

新南向政策

　　政府制定新南向政策，注重於「五大旗艦計畫」與「三大潛力領域」，「五大旗艦計畫」：區域農業將與新南向國家辦理農業合作並建立農業技術合作機制，推銷臺灣種子種苗、技術套組、設備等；醫衛合作將增加臺灣醫衛產業出口，強化境外防疫；產業人才上，開辦新南向人才儲備專班，規劃國際貿易實務、當地市場語言及文化等課程；產業創新合作從「5+2」產業創新計畫出發，制訂與各國互利合作的產業供應鏈夥伴關係；建立民間及青年交流平臺。「三大潛力領域」：將協助業者運用跨境電商搭配實體通路拓銷；透過觀光發展行動計畫綱領，吸引新南向國家旅客來臺觀光，並加速推動免簽，減少簽證障礙；建立爭取新南向公共工程標案模式，擬定長期紮根計畫等。

　　透過吸引新南向國家旅客來臺，擴大我旅遊服務業及周邊產業之輸出，提升國內產出及就業水平，在觀光面向之軟性交流，增加新南向國家與我國人民之好感、熟悉感及認同感，以營造新南向產業人才發展、醫衛產業發展、創新產業合作、農業發展及青年交流各旗艦計畫之合作基礎。

8-1　觀光政策目標

　　新南向政策觀光旅客快速成長：2016 年來臺旅客 1,069 萬人次，其中新南向 18 國旅客來臺 178.9 萬人次，成長 15.3%，占比 17%；2017 年 1~6 月來臺旅客 512.4 萬人次，其中新南向 18 國旅客來臺 110.3 萬人次，成長 37.4%，占比 22%，市場快速成長。新南向主要客源市場：交通部觀光局依據各國人口數、簽證待遇、航點航班、出境旅遊潛力等因素，擇定東協國及印度、不丹為新南向主要客源市場，並區隔為主力市場（馬來西亞、泰國、越南及新加坡）、成長市場（印度、印尼及菲律賓）及潛力市場（緬甸、柬埔寨、寮國、不丹、汶萊），各市場 2017 年 1~6 月成長率均較 2016 年表現較佳。（詳如表 8-1、表 8-2）

表 8-1　新南向主要客源市場（東協 10 國及印度、不丹）

	主力市場	成長市場	潛力市場
人口數	馬來西亞 3,000 萬	印度 12 億	緬甸 5,143 萬
	泰國 6,000 萬	印尼 2.5 億	柬埔寨 153 萬
	越南 9,000 萬	菲律賓 9,943 萬	寮國 690 萬
	新加坡 547 萬		不丹 74 萬
			汶萊 41 萬

表 8-2　新南向主要客源市場來臺情形

年度	主力市場		成長市場		潛力市場	
	人次	成長率	人次	成長率	人次	成長率
100	806,236	16.45%	281,747	19.57%	8,279	－
101	855,351	6.09%	29,1979	3.63%	8,929	7.85%
102	981,664	14.77%	298,755	2.32%	9,436	5.68%
103	1,057,464	7.72%	317,684	6.34%	11,732	24.33%
104	1,095,307	3.58%	334,350	5.25%	13,829	17.87%
105	1,273,963	16.31%	394,745	18.06%	18,750	35.58%
106 年 1~6 月	782,475	39.33%	254,841	37.50%	11,637	55.74%

　　新南向國家旅客來臺簽證：18 國當中 4 國（澳洲、紐西蘭、新加坡、馬來西亞）來臺免簽、2 國（泰國、汶萊）試辦免簽至 2018 年 7 月 31 日、1 國（菲律賓）適用個人電子簽、7 國（印度、印尼、菲律賓、越南、緬甸、柬埔寨、寮國）適用有條件免簽及旅行團電子簽、2 國（不丹、斯里蘭卡）得申請一般觀光簽、3 國（巴基斯坦、尼泊爾、孟加拉）尚未開放觀光簽。觀宏專案（旅行團電子簽）實施情形觀宏專案自 2015 年 11 月實施以來，申請團數及人數均呈現成長，2017 年 1~6 月越南申請人數占比 90%。

一、觀光產業人力需求

（一）旅遊業人才需求

　　依據 2016 年觀光產業人才供需調查統計，旅行業對於當前人才供需狀況之看法，認為人才充裕之廠商百分比為 14%；認為供需均衡之廠商百分比為 56%；認

為人才不足之廠商百分比為 30%。產業界反映面臨的人才問題多為基層缺乏穩定人才、基層人力素質不足、欠缺能經營多樣性客源的人才，以及欠缺能發展多樣化產品的人才。

（二）導遊制度檢討

截至 2017 年 3 月 1 日甄訓合格導遊計 41,203 人（含外語導遊 10,670 人及華語導遊 30,533 人），領有執業證者計 38,684 人，各語組甄訓合格及領證人數如下表。考量來臺旅客人次逐年成長，其中東南亞國家經濟實力逐年提升，東南亞地區的新富階級及穆斯林旅客已成為重點開拓客源。因此，部分少數語言包括韓語、印尼語、越南語、泰語等導遊人數需求亦隨之增加，後續應優先就少數語言導遊人力缺口補足、導遊考照制度，並就推動導遊結合在地導覽人員新制，就導遊分類或分級化、現行導遊與地方導覽人員（解說員）整合等構想，與旅行公會、導遊工協會、地方旅遊團體及地方政府召會協商形成推動共識。

（三）觀光關鍵人才養成

觀光局針對觀光產業人才培訓需求，並為了拓展國際視野，引進先進管理思維，自 2010 年至 2014 年連續 5 年辦理「菁英養成計畫」，累計培育 381 位菁英赴國外訓練觀摩。2015 年起辦理 4 年期以中高階主管為培訓對象的「觀光產業關鍵人才培育計畫」，2017 年安排前往赴澳洲訓練觀摩。推動期程於 2017 年 6 月至 2018 年底。

為順應全球化、數位化、在地化及永續化之國際觀光趨勢，依據臺灣永續觀光發展綱領，研提四大推動策略（迎客、導客、留客、常客），針對新南向市場提出 7 大作法，期 2020 年來臺旅客維持千萬人次，其中新南向市場占比達 25%，即 250 萬人次目標，並使遊客體驗臺灣在地文史與生態。惟國人接待新南向旅客應有的準備，包括對新南向各國文化、歷史、風俗習慣的認識，避免因誤解造成旅客負面印象，仍有待加強。目前教育部已增加新南向國家文化與歷史等於高中以下課程之比重，在社會教育方面，建請由教育部及文化部等規劃推動，增進國人對新南向國家，尤其是馬來西亞、泰國、越南及印尼等國之認識。

二、開拓觀光新興市場

增設駐外據點為掌握亞洲客源成長趨勢，以此基礎深耕市場，亞太市場當中，南向市場的東南亞及南亞將是下一波重點成長；鑑於該市場中產階級崛起，家庭出

國旅遊風氣漸盛，我國競爭者如韓國、香港等均設多處據點深耕，爰此，為落實多元市場開拓及布局南向觀光策略，交通部觀光局規劃 2017 年於東協市場洽設辦事處或聯絡處，推動地方深度旅遊，越在地越國際化策略。

（一）花東門戶方案

花東永續旅遊自主門戶整合行銷計畫，經行政院東部聯合服務中心研提草案，經 2017 年 4 月 20 日行政院召開「花東地區觀光業扶助研商會議」決議，將透過「定期包機補助」、「花東藍色公路遊程補助」、「創意旅遊活動計畫」、「整合行銷參展及推廣計畫」等子計畫，投入預算促進花東永續旅遊發展。

（二）促進南高屏澎觀光發展方案

持續辦理「輔導旅行業轉型拓源計畫」及「國內旅遊整體行銷推廣案」，補助國內旅遊業創新行程，邀請來臺全球買家考察南高屏澎，運用節慶連結生態旅遊－「澎湖秋瘋運動季」、「部落觀光嘉年華」、「生態交通全球盛典在高雄」等活動。在國際宣傳促銷與獎勵面，加強南高屏澎國際宣傳行銷作為，包括廣告、邀請海外媒體及網紅來臺採訪報導、旅行業者及觀光組織考察、參加海外重要國際旅展時，加強南高屏澎生態主題露出，協助南高屏澎業者組團赴海外辦理觀光推廣活動，加強推廣區域特色觀光亮點。研訂 Fly Cruise 境外遊客獎助要點，發展高雄郵輪母港計畫，以及國內旅行社包裝安排國內段飛航恆春機場獎助等。

（三）推動山、海部落旅遊

部落文化及生態為在地涵養深厚的無形資產，交通部觀光局為推廣「來作部落客」的概念，除聯合所屬管理處推出部落嘉年華展演活動，鼓勵分享部落文化，今年起由阿里山風景區管理處試推「山・海部落試遊程」計畫，連接「原森」、「原聲」、「原樂」設計遊程，邀請企業代表、意見領袖、網紅及在地達人等試遊與推薦，透過分享、交流並搭配銷售通路，推廣部落觀光。

三、結合友臺相關組織

推動企業獎勵旅遊，體驗在地特色（2018 年目標 1.2 萬人次），協辦單位為外交部、經濟部、僑委會、內政部移民署等。

（一）擴大推廣

向駐在國臺商協會推廣，辦理海外僑營旅遊業者推廣臺灣觀光參訪團，於國外商展、臺灣形象展及旅展等活動中，推廣企業來臺舉辦獎勵旅遊。

（二）簽證優惠及通關專櫃

新南向國家臺商企業員工 5 人以上可透過觀宏專案申請簽證入境臺灣，得享免簽證費優惠，並獲發 30 天單次停留簽證。在機場通關部分，自 2017 年 6 月起針對臺商企業獎勵旅遊開設入境專屬查驗櫃檯，加速臺商企業員工來臺入境通關。

（三）優惠行程方案

中華航空為配合推廣臺商企業返臺獎勵旅遊，初步先以越南來臺獎勵團體為試辦對象，祭出四天三夜專案優惠且兼顧旅遊品質之行程，以吸引臺商返臺辦理獎勵旅遊。另交通部觀光局已洽請華航及長榮航空包裝泰國臺商企業來臺獎勵團體優惠行程。

（四）企業獎勵旅遊優惠措施

交通部部觀光局訂定「推動境外獎勵旅遊來臺獎助」，針對來臺停留四天三夜以上、人數達 50 人之境外企業（包含臺商企業）獎勵旅遊團體，依規模提供獎助，新南向國家再加碼。

提供迎賓宴及文化表演獎助或參訪地方特色文史據點，加強爭取臺商企業返臺舉辦員工獎勵旅遊之宣傳力道，六都直轄市亦推出獎勵旅遊優惠措施，提供特色伴手禮、票券，或祭出住宿優惠、場地或晚宴等之贊助，由該局整合配套訊息，提供協辦部會對外宣傳推廣。

8-2　南向結盟策略

鼓勵結盟南向，強化觀光資訊應用，協辦單位為經濟部、教育部、文化部、農委會、僑委會、原民會、客委會等局會。

一、多元化觀光推廣

（一）各部會協力推廣

2017 年辦理 26 場次南向各國旅展參展及推廣會，並擴大連結經濟部、教育部、文化部、僑委會、農委會、原民會、客委會，以及委託臺灣觀光協會及中華國際會展協會組團赴海外推廣。2018 年規劃 32 場次，擴大邀請地方參與，行銷城市年度國際活動，如臺北世界大學運動會、臺中花卉博覽會等。

（二）郵輪一程多站觀光

持續參與亞洲郵輪聯盟(ACC)活動、參加重要郵輪展（羅德岱堡郵輪展）、提供境外郵輪來臺獎助，並透過國際宣傳管道加強推廣，安排國際郵輪商及臺灣接待旅行社進行踩線探勘，協助各港口縣市岸上行程優化。另配合彎靠來臺郵輪數量增加，爭取國際航商以臺灣為母港，刻正草擬 Fly Cruise 獎助要點，期能與郵輪公司協力爭取更多外籍旅客來臺搭乘郵輪。2017 年麗星、公主郵輪相繼以高雄為母港開闢航線，其中麗星郵輪首度與亞洲郵輪聯盟合作開發出「菲律賓佬沃／馬尼拉－臺灣高雄－香港」航線，並自 3 月 21 日起開航香港、馬尼拉及高雄航點，而公主郵輪規劃開闢條航線，結合高雄空港優勢及航空公司能量，帶進更多新南向客源。

（三）建構觀光資訊平臺

交通部觀光局已完成臺灣觀光資訊網站新南向語言手機版（馬來文、印尼文、泰文及越南文），並因應數位化及行動通訊之趨勢，預定升級改版該網站，以自由行旅客為主要使用對象。與知名旅遊網站 tripadvisor 合作，取得景點評論內容，搭配大數據輿情分析工具，瞭解遊客行為偏好，提供後續智慧觀光推動參考依據。規劃建立觀光大數據資料庫，透過大數據分析工具，瞭解遊客觀光行為偏好，據以製訂符合遊客需求之觀光政策，提昇觀光品質與動能。串接交通部觀光局網頁，取得臺灣玩好卡、遊覽車 GPS、社交媒體（粉絲團）等數據源資料，期運用人工智慧(AI)進行更精準之旅客特性與趨勢分析。

二、各縣市區域觀光串連

（一）發展在地生態旅遊，結合臺三線客庄文化

2017 生態旅遊年結合客庄觀光，推廣浪漫臺三線，擴大向港星馬客家族群推廣，與港星馬旅行社合作產品廣告，推出 7 條臺灣好行路線及優惠套票、32 條臺灣觀巴套裝路線，在地生態 2 日遊體驗遊程，深度體驗「浪漫臺三線」客庄豐富的人文風情，感受慢食、慢活、慢遊。

（二）增加穆斯林友善餐旅供給

結合教育部鼓勵技職教育開設清真課程，勞動部規劃餐飲訓練職類加入清真料理之課程，利用現行新住民就業輔導平臺、地方政府就業輔導單位及新住民團體宣導，協助投入餐旅服務。透過「臺灣清真產業推廣中心」蒐集及整合清真市場經貿訊息，並協助國內業者取得國內外清真認證，推動建構穆斯林友善環境。

整合地方政府如臺北、高雄、臺南、臺東等穆斯林餐旅認證資訊向海外行銷，並配合宣導臺灣清真產業推廣中心規劃之 Google 定位顯示周邊清真認證資訊功能，便利旅客及接待單位搜尋符合需求之餐廳與旅宿。

（三）旅遊輔助人員訓練及導遊輔導考照訓練

為培養新住民在地解說導覽技能，2017 年與高雄餐旅大學簽訂合作協議共同辦理「稀少語旅遊輔助人員訓練」，並規劃辦理北、中、南、東 4 區訓練課程，針對熟稔東南亞語之新住民、僑外生，施以旅遊專業知識與解說技巧，預計培訓 200 人。在增補稀少語別導遊（馬來文、泰文、越南文、印尼文等）方面，2017 年分北、中、南、東 4 區辦理，自 5 月中旬至僑外生就讀重點學校與新住民相關協會舉辦 10 場說明會，輔導高中職以上畢業之新住民及僑外生參加導遊考試，預計培訓 200 人。文化場館如臺灣博物館、故宮及故宮南院等培訓新住民提供導覽解說服務，除服務新南向國家旅客，亦有助增加國人多認識新南向國家文化及歷史。

三、加速推動免簽，減少簽證障礙

（一）泰國及汶萊國民來臺免簽證

此措施延長試辦 2017 年 1 年至 2018 年 7 月 31 日。

（二）試辦予菲律賓國民來臺免簽證措施

為期 1 年。為求行政作業之周延與協調程序之完備，原訂自 6 月 1 日起試辦之菲律賓國民來臺免簽證措施將延後開辦，確切實施日期於本年 9 月間公布。

（三）擴大「東南亞國家人民來臺先行上網查核系統」

有條件式免簽，其適用條件：針對印度、印尼、菲律賓、越南、緬甸、柬埔寨與寮國國民，凡持有我國過去 10 年內簽證（不含勞工簽證）或居留證且無違常紀錄者，自 2017 年 6 月 1 日起得於內政部移民署網頁填寫申請表後，獲發多次入境憑證。

（四）提升予斯里蘭卡及不丹之簽證待遇

自 2017 年 6 月 1 日起該兩國國民得申請觀光簽證來臺，且申請商務簽證得無須再由在臺業者出具擔保。

（五）開放印度、斯里蘭卡、孟加拉、尼泊爾、不丹及巴基斯坦等南亞 6 國商務人士

自 2017 年 6 月 1 日起經外貿協會駐當地機構之推薦者，得適用申請電子簽證。

（六）放寬持汶萊 CI 旅行證來臺就學僑生

自 2017 年 7 月 1 日起，得申請居留簽證，試辦 3 年。

參考文獻　REFERENCES

五大旗艦計畫及三大潛力領域，經濟部國際貿易局新南向政策專網。

https ： //www.newsouthboundpolicy.tw/PageDetail.aspx?id=a4cd7bde-0b5c-47e0-aa8b-dbf634ba4642&pageType=SouthPolicy

02
PART

觀光旅遊法規

09
Chapter

中央法規標準法與
發展觀光條例

在進入到瞭解法規之前，先談一談臺灣制定法規之準則「中央法規標準法」，中央法規之制定、施行、適用、修正及廢止，除憲法規定外，依本法之規定。各機關發布之命令，得依其性質，稱規程、規則、細則、辦法、綱要、標準或準則。

9-1　中央法規標準法

中華民國 2004 年 5 月 19 日總統華總一義字第 09300094181 號

第 1 條　中央法規之制定、施行、適用、修正及廢止，除憲法規定外，依本法之規定。

第 2 條　法律得定名為法、律、條例或通則。

第 3 條　各機關發布之命令，得依其性質，稱規程、規則、細則、辦法、綱要、標準或準則。

第 4 條　法律應經立法院通過，總統公布。

第 5 條　左列事項應以法律定之：

一、憲法或法律有明文規定，應以法律定之者。

二、關於人民之權利、義務者。

三、關於國家各機關之組織者。

四、其他重要事項之應以法律定之者。

第 6 條　應以法律規定之事項，不得以命令定之。

第 7 條　各機關依其法定職權或基於法律授權訂定之命令，應視其性質分別下達或發布，並即送立法院。

第 8 條　法規條文應分條書寫，冠以「第某條」字樣，並得分為項、款、目。項不冠數字，空二字書寫，款冠以一、二、三等數字，目冠以（一）、（二）、（三）等數字，並應加具標點符號。

前項所定之目再細分者，冠以 1、2、3 等數字，並稱為第某目之 1、2、3。

第 9 條　法規內容繁複或條文較多者，得劃分為第某編、第某章、第某節、第某款、第某目。

第 10 條 修正法規廢止少數條文時，得保留所廢條文之條次，並於其下加括弧，註明「刪除」二字。

修正法規增加少數條文時，得將增加之條文，列在適當條文之後，冠以前條「之一」、「之二」等條次。

廢止或增加編、章、節、款、目時，準用前二項之規定。

第 11 條 法律不得牴觸憲法，命令不得牴觸憲法或法律，下級機關訂定之命令不得牴觸上級機關之命令。

第三章　法規之施行

第 12 條 法規應規定施行日期，或授權以命令規定施行日期。

第 13 條 法規明定自公布或發布日施行者，自公布或發布之日起算至第三日起發生效力。

第 14 條 法規特定有施行日期，或以命令特定施行日期者，自該特定日起發生效力。

第 15 條 法規定有施行區域或授權以命令規定施行區域者，於該特定區域內發生效力。

第四章　法規之適用

第 16 條 法規對其他法規所規定之同一事項而為特別之規定者，應優先適用之。其他法規修正後，仍應優先適用。

第 17 條 法規對某一事項規定適用或準用其他法規之規定者，其他法規修正後，適用或準用修正後之法規。

第 18 條 各機關受理人民聲請許可案件適用法規時，除依其性質應適用行為時之法規外，如在處理程序終結前，據以准許之法規有變更者，適用新法規。但舊法規有利於當事人而新法規未廢除或禁止所聲請之事項者，適用舊法規。

第 19 條 法規因國家遭遇非常事故，一時不能適用者，得暫停適用其一部或全部。法規停止或恢復適用之程序，準用本法有關法規廢止或制定之規定。

第五章　法規之修正與廢止

第 20 條　法規有左列情形之一者，修正之：

一、基於政策或事實之需要，有增減內容之必要者。

二、因有關法規之修正或廢止而應配合修正者。

三、規定之主管機關或執行機關已裁併或變更者。

四、同一事項規定於二以上之法規，無分別存在之必要者。

法規修正之程序，準用本法有關法規制定之規定。

第 21 條　法規有左列情形之一者，廢止之：

一、機關裁併，有關法規無保留之必要者。

二、法規規定之事項已執行完畢，或因情勢變遷，無繼續施行之必要者。

三、法規因有關法規之廢止或修正致失其依據，而無單獨施行之必要者。

四、同一事項已定有新法規，並公布或發布施行者。

第 22 條　法律之廢止，應經立法院通過，總統公布。

命令之廢止，由原發布機關為之。

依前二項程序廢止之法規，得僅公布或發布其名稱及施行日期；並自公布或發布之日起，算至第三日起失效。

第 23 條　法規定有施行期限者，期滿當然廢止，不適用前條之規定。但應由主管機關公告之。

第 24 條　法律定有施行期限，主管機關認為需要延長者，應於期限屆滿一個月前送立法院審議。但其期限在立法院休會期內屆滿者，應於立法院休會一個月前送立法院。

命令定有施行期限，主管機關認為需要延長者，應於期限屆滿一個月前，由原發布機關發布之。

第 25 條　命令之原發布機關或主管機關已裁併者，其廢止或延長，由承受其業務之機關或其上級機關為之。

第六章　附　　則

第 26 條　本法自公布日施行。

9-2 發展觀光條例

中華民國 106 年 1 月 11 日總統華總一義字第 10600002021 號

第一章　總　則

第 1 條　為發展觀光產業，宏揚傳統文化，推廣自然生態保育意識，永續經營臺灣
　　　　特有之自然生態與人文景觀資源，敦睦國際友誼，增進國民身心健康，加
　　　　速國內經濟繁榮，制定本條例。

第 2 條　本條例所用名詞，定義如下：

一、觀光產業：指有關觀光資源之開發、建設與維護，觀光設施之興建、
　　改善，為觀光旅客旅遊、食宿提供服務與便利及提供舉辦各類型國際
　　會議、展覽相關之旅遊服務產業。

二、觀光旅客：指觀光旅遊活動之人。

三、觀光地區：指風景特定區以外，經中央主管機關會商各目的事業主管
　　機關同意後指定供觀光旅客遊覽之風景、名勝、古蹟、博物館、展覽
　　場所及其他可供觀光之地區。

四、風景特定區：指依規定程序劃定之風景或名勝地區。

五、自然人文生態景觀區：指具有無法以人力再造之特殊天然景緻、應嚴
　　格保護之自然動、植物生態環境及重要史前遺跡所呈現之特殊自然人
　　文景觀資源，在原住民保留地、山地管制區、野生動物保護區、水產
　　資源保育區、自然保留區、風景特定區及國家公園內之史蹟保存區、
　　特別景觀區、生態保護區等範圍內劃設之地區。

六、觀光遊樂設施：指在風景特定區或觀光地區提供觀光旅客休閒、遊樂
　　之設施。

七、觀光旅館業：指經營國際觀光旅館或一般觀光旅館，對旅客提供住宿
　　及相關服務之營利事業。

八、旅館業：指觀光旅館業以外，以各種方式名義提供不特定人以日或週
　　之住宿、休息並收取費用及其他相關服務之營利事業。

九、民宿：指利用自用住宅空間房間，結合當地人文、自然景觀、生態、環境資源及農林漁牧生產活動，以家庭副業方式經營，提供旅客鄉野生活之住宿處所。

十、旅行業：指經中央主管機關核准，為旅客設計安排旅程、食宿、領隊人員、導遊人員、代購代售交通客票、代辦出國簽證手續等有關服務而收取報酬之營利事業。

十一、觀光遊樂業：指經主管機關核准經營觀光遊樂設施之營利事業。

十二、導遊人員：指執行接待或引導來本國觀光旅客旅遊業務而收取報酬之服務人員。

十三、領隊人員：指執行引導出國觀光旅客團體旅遊業務而收取報酬之服務人員。

十四、專業導覽人員：指為保存、維護及解說國內特有自然生態及人文景觀資源，由各目的事業主管機關在自然人文生態景觀區所設置之專業人員。

十五、外語觀光導覽人員：指為提升我國國際觀光服務品質，以外語輔助解說國內特有自然生態及人文景觀資源，由各目的事業主管機關在自然人文生態景觀區所設置具外語能力之人員。

第3條　本條例所稱主管機關：在中央為交通部；在直轄市為直轄市政府；在縣（市）為縣（市）政府。

第4條　中央主管機關為主管全國觀光事務，設觀光局；其組織，另以法律定之。直轄市、縣（市）主管機關為主管地方觀光事務，得視實際需要，設立觀光機構。

第5條　觀光產業之國際宣傳及推廣，由中央主管機關綜理，應力求國際化、本土化及區域均衡化，並得視國外市場需要，於適當地區設辦事機構或與民間組織合作辦理之。

中央主管機關得將辦理國際觀光行銷、市場推廣、市場資訊蒐集等業務，委託法人團體辦理。其受委託法人團體應具備之資格、條件、監督管理及其他相關事項之辦法，由中央主管機關定之。

民間團體或營利事業，辦理涉及國際觀光宣傳及推廣事務，除依有關法律規定外，應受中央主管機關之輔導；其辦法，由中央主管機關定之。

為加強國際宣傳，便利國際觀光旅客，中央主管機關得與外國觀光機構或授權觀光機構與外國觀光機構簽訂觀光合作協定，以加強區域性國際觀光合作，並與各該區域內之國家或地區，交換業務經營技術。

第 6 條　為有效積極發展觀光產業，中央主管機關應每年就觀光市場進行調查及資訊蒐集，並及時揭露，以供擬定國家觀光產業政策之參考。

為維持觀光地區、風景特定區與自然人文生態景觀區之環境品質，得視需要導入成長管理機制，規範適當之遊客量、遊憩行為與許可開發強度，納入經營管理計畫。

第二章　規劃建設

第 7 條　觀光產業之綜合開發計畫，由中央主管機關擬訂，報請行政院核定後實施。各級主管機關，為執行前項計畫所採行之必要措施，有關機關應協助與配合。

第 8 條　中央主管機關為配合觀光產業發展，應協調有關機關，規劃國內觀光據點交通運輸網，開闢國際交通路線，建立海、陸、空聯運制；並得視需要於國際機場及商港設旅客服務機構；或輔導直轄市、縣（市）主管機關於重要交通轉運地點，設置旅客服務機構或設施。

國內重要觀光據點，應視需要建立交通運輸設施，其運輸工具、路面工程及場站設備，均應符合觀光旅行之需要。

第 9 條　主管機關對國民及國際觀光旅客在國內觀光旅遊必須利用之觀光設施，應配合其需要，予以旅宿之便利與安寧。

第 10 條　主管機關得視實際情形，會商有關機關，將重要風景或名勝地區，勘定範圍，劃為風景特定區；並得視其性質，專設機構經營管理之。

依其他法律或由其他目的事業主管機關劃定之風景區或遊樂區，其所設有關觀光之經營機構，均應接受主管機關之輔導。

第 11 條　風景特定區計畫，應依據中央主管機關會同有關機關，就地區特性及功能所作之評鑑結果，予以綜合規劃。

前項計畫之擬訂及核定，除應先會商主管機關外，悉依都市計畫法之規定辦理。

風景特定區應按其地區特性及功能，劃分為國家級、直轄市級及縣（市）級。

第 12 條　為維持觀光地區及風景特定區之美觀，區內建築物之造形、構造、色彩等及廣告物、攤位之設置，得實施規劃限制；其辦法，由中央主管機關會同有關機關定之。

第 13 條　風景特定區計畫完成後，該管主管機關，應就發展順序，實施開發建設。

第 14 條　主管機關對於發展觀光產業建設所需之公共設施用地，得依法申請徵收私有土地或撥用公有土地。

第 15 條　中央主管機關對於劃定為風景特定區範圍內之土地，得依法申請施行區段徵收。公有土地得依法申請撥用或會同土地管理機關依法開發利用。

第 16 條　主管機關為勘定風景特定區範圍，得派員進入公私有土地實施勘查或測量。但應先以書面通知土地所有權人或其使用人。

為前項之勘查或測量，如使土地所有權人或使用人之農作物、竹木或其他地上物受損時，應予補償。

第 17 條　為維護風景特定區內自然及文化資源之完整，在該區域內之任何設施計畫，均應徵得該管主管機關之同意。

第 18 條　具有大自然之優美景觀、生態、文化與人文觀光價值之地區，應規劃建設為觀光地區。該區域內之名勝、古蹟及特殊動植物生態等觀光資源，各目的事業主管機關應嚴加維護，禁止破壞。

第 19 條　為保存、維護及解說國內特有自然生態資源，各目的事業主管機關應於自然人文生態景觀區，設置專業導覽人員，並得聘用外籍人士、學生等作為外語觀光導覽人員，以外國語言導覽輔助，旅客進入該地區，應申請專業導覽人員陪同進入，以提供多元旅客詳盡之說明，減少破壞行為發生，並維護自然資源之永續發展。

自然人文生態景觀區位於原住民族土地或部落，應優先聘用當地原住民從事專業導覽工作。

自然人文生態景觀區之劃定，由該管主管機關會同目的事業主管機關劃定之。

專業導覽人員及外語觀光導覽人員之資格及管理辦法，由中央主管機關會商各目的事業主管機關定之。

第 20 條　主管機關對風景特定區內之名勝、古蹟，應會同有關目的事業主管機關調查登記，並維護其完整。

前項古蹟受損者，主管機關應通知管理機關或所有人，擬具修復計畫，經有關目的事業主管機關及主管機關同意後，即時修復。

第三章　經營管理

第 21 條　經營觀光旅館業者，應先向中央主管機關申請核准，並依法辦妥公司登記後，領取觀光旅館業執照，始得營業。

第 22 條　觀光旅館業業務範圍如下：
一、客房出租。
二、附設餐飲、會議場所、休閒場所及商店之經營。
三、其他經中央主管機關核准與觀光旅館有關之業務。
主管機關為維護觀光旅館旅宿之安寧，得會商相關機關訂定有關之規定。

第 23 條　觀光旅館等級，按其建築與設備標準、經營、管理及服務方式區分之。
觀光旅館之建築及設備標準，由中央主管機關會同內政部定之。

第 24 條　經營旅館業者，除依法辦妥公司或商業登記外，並應向地方主管機關申請登記，領取登記證及專用標識後，始得營業。
主管機關為維護旅館旅宿之安寧，得會商相關機關訂定有關之規定。

第 25 條　主管機關應依據各地區人文、自然景觀、生態、環境資源及農林漁牧生產活動，輔導管理民宿之設置。
民宿經營者，應向地方主管機關申請登記，領取登記證及專用標識後，始得經營。
民宿之設置地區、經營規模、建築、消防、經營設備基準、申請登記要件、經營者資格、管理監督及其他應遵行事項之管理辦法，由中央主管機關會商有關機關定之。

第 26 條　經營旅行業者，應先向中央主管機關申請核准，並依法辦妥公司登記後，領取旅行業執照，始得營業。

第 27 條　旅行業業務範圍如下：
一、接受委託代售海、陸、空運輸事業之客票或代旅客購買客票。
二、接受旅客委託代辦出、入國境及簽證手續。
三、招攬或接待觀光旅客，並安排旅遊、食宿及交通。
四、設計旅程、安排導遊人員或領隊人員。
五、提供旅遊諮詢服務。
六、其他經中央主管機關核定與國內外觀光旅客旅遊有關之事項。

前項業務範圍，中央主管機關得按其性質，區分為綜合、甲種、乙種旅行業核定之。

非旅行業者不得經營旅行業業務。但代售日常生活所需國內海、陸、空運輸事業之客票，不在此限。

第 28 條　外國旅行業在中華民國設立分公司，應先向中央主管機關申請核准，並依公司法規定辦理認許後，領取旅行業執照，始得營業。

外國旅行業在中華民國境內所置代表人，應向中央主管機關申請核准，並依公司法規定向經濟部備案。但不得對外營業。

第 29 條　旅行業辦理團體旅遊或個別旅客旅遊時，應與旅客訂定書面契約。

前項契約之格式、應記載及不得記載事項，由中央主管機關定之。

旅行業將中央主管機關訂定之契約書格式公開並印製於收據憑證交付旅客者，除另有約定外，視為已依第一項規定與旅客訂約。

第 30 條　經營旅行業者，應依規定繳納保證金；其金額，由中央主管機關定之。金額調整時，原已核准設立之旅行業亦適用之。

旅客對旅行業者，因旅遊糾紛所生之債權，對前項保證金有優先受償之權。

旅行業未依規定繳足保證金，經主管機關通知限期繳納，屆期仍未繳納者，廢止其旅行業執照。

第 31 條　觀光旅館業、旅館業、旅行業、觀光遊樂業及民宿經營者，於經營各該業務時，應依規定投保責任保險。

旅行業辦理旅客出國及國內旅遊業務時，應依規定投保履約保證保險。

前二項各行業應投保之保險範圍及金額，由中央主管機關會商有關機關定之。

第 32 條　導遊人員及領隊人員，應經考試主管機關或其委託之有關機關考試及訓練合格。

前項人員，應經中央主管機關發給執業證，並受旅行業僱用或受政府機關、團體之臨時招請，始得執行業務。

導遊人員及領隊人員取得結業證書或執業證後連續三年未執行各該業務者，應重行參加訓練結業，領取或換領執業證後，始得執行業務。

第一項修正施行前已經中央主管機關或其委託之有關機關測驗及訓練合格，取得執業證者，得受旅行業僱用或受政府機關、團體之臨時招請，繼續執行業務。

第一項施行日期，由行政院會同考試院以命令定之。

第 33 條　有下列各款情事之一者，不得為觀光旅館業、旅行業、觀光遊樂業之發起人、董事、監察人、經理人、執行業務或代表公司之股東：

一、有公司法第三十條各款情事之一者。

二、曾經營該觀光旅館業、旅行業、觀光遊樂業受撤銷或廢止營業執照處分尚未逾五年者。

已充任為公司之董事、監察人、經理人、執行業務或代表公司之股東，如有第一項各款情事之一者，當然解任之，中央主管機關應撤銷或廢止其登記，並通知公司登記之主管機關。

旅行業經理人應經中央主管機關或其委託之有關機關團體訓練合格，領取結業證書後，始得充任；其參加訓練資格，由中央主管機關定之。

旅行業經理人連續三年未在旅行業任職者，應重新參加訓練合格後，始得受僱為經理人。

旅行業經理人不得兼任其他旅行業之經理人，並不得自營或為他人兼營旅行業。

第 34 條　主管機關對各地特有產品及手工藝品，應會同有關機關調查統計，輔導改良其生產及製作技術，提高品質，標明價格，並協助在各觀光地區商號集中銷售。

各觀光地區商店販賣前項特有產品及手工藝品，不得以贗品權充，違反者依相關法令規定辦理。

第 35 條　經營觀光遊樂業者，應先向主管機關申請核准，並依法辦妥公司登記後，領取觀光遊樂業執照，始得營業。

為促進觀光遊樂業之發展，中央主管機關應針對重大投資案件，設置單一窗口，會同中央有關機關辦理。

前項所稱重大投資案件，由中央主管機關會商有關機關定之。

第 36 條　為維護遊客安全，水域遊憩活動管理機關得對水域遊憩活動之種類、範圍、時間及行為限制之，並得視水域環境及資源條件之狀況，公告禁止水域遊憩活動區域；其禁止、限制、保險及應遵守事項之管理辦法，由主管機關會商有關機關定之。

第 37 條　主管機關對觀光旅館業、旅館業、旅行業、觀光遊樂業或民宿經營者之經營管理、營業設施，得實施定期或不定期檢查。

觀光旅館業、旅館業、旅行業、觀光遊樂業或民宿經營者不得規避、妨礙或拒絕前項檢查，並應提供必要之協助。

第 37-1 條　主管機關為調查未依本條例取得營業執照或登記證而經營觀光旅館業務、旅行業務、觀光遊樂業務、旅館業務或民宿之事實,得請求有關機關、法人、團體及當事人,提供必要文件、單據及相關資料;必要時得會同警察機關執行檢查,並得公告檢查結果。

第 38 條　為加強機場服務及設施,發展觀光產業,得收取出境航空旅客之機場服務費;其收費繳納方法、免收服務費對象及相關作業方式之辦法,由中央主管機關擬訂,報請行政院核定之。

為加強機場服務及設施,發展觀光產業,得收取出境航空旅客之機場服務費;其收費繳納方法、免收服務費對象及相關作業方式之辦法,由中央主管機關擬訂,報請行政院核定之。

觀光地區、風景特定區、自然人文生態景觀區,該管目的事業主管機關得對進入之旅客收取觀光保育費;其收費繳納方法、公告收費範圍、免收保育費對象、差別費率及相關作業方式之辦法,由中央主管機關擬訂,其涉及原住民保留地者,應會同中央原住民族事務主管機關研訂,報請行政院核定之。

第 39 條　中央主管機關,為適應觀光產業需要,提高觀光從業人員素質,應辦理專業人員訓練,培育觀光從業人員;其所需之訓練費用,得向其所屬事業機構、團體或受訓人員收取。

第 40 條　觀光產業依法組織之同業公會或其他法人團體,其業務應受各該目的事業主管機關之監督。

第 41 條　觀光旅館業、旅館業、觀光遊樂業及民宿經營者,應懸掛主管機關發給之觀光專用標識;其型式及使用辦法,由中央主管機關定之。

前項觀光專用標識之製發,主管機關得委託各該業者團體辦理之。

觀光旅館業、旅館業、觀光遊樂業或民宿經營者,經受停止營業或廢止營業執照或登記證之處分者,應繳回觀光專用標識。

第 42 條　觀光旅館業、旅館業、旅行業、觀光遊樂業或民宿經營者,暫停營業或暫停經營一個月以上者,其屬公司組織者,應於十五日內備具股東會議事錄或股東同意書,非屬公司組織者備具申請書,並詳述理由,報請該管主管機關備查。

前項申請暫停營業或暫停經營期間,最長不得超過一年,其有正當理由者,得申請展延一次,期間以一年為限,並應於期間屆滿前十五日內提出。

停業期限屆滿後，應於十五日內向該管主管機關申報復業。

未依第一項規定報請備查或前項規定申報復業，達六個月以上者，主管機關得廢止其營業執照或登記證。

第 43 條　為保障旅遊消費者權益，旅行業有下列情事之一者，中央主管機關得公告之：

一、保證金被法院扣押或執行者。

二、受停業處分或廢止旅行業執照者。

三、自行停業者。

四、解散者。

五、經票據交換所公告為拒絕往來戶者。

六、未依第三十一條規定辦理履約保證保險或責任保險者。

第四章　獎勵及處罰

第 44 條　觀光旅館、旅館與觀光遊樂設施之興建及觀光產業之經營、管理，由中央主管機關會商有關機關訂定獎勵項目及標準獎勵之。

第 45 條　民間機構開發經營觀光遊樂設施、觀光旅館經中央主管機關報請行政院核定者，其範圍內所需之公有土地得由公產管理機關讓售、出租、設定地上權、聯合開發、委託開發、合作經營、信託或以使用土地權利金或租金出資方式，提供民間機構開發、興建、營運，不受土地法第二十五條、國有財產法第二十八條及地方政府公產管理法令之限制。

依前項讓售之公有土地為公用財產者，仍應變更為非公用財產，由非公用財產管理機關辦理讓售。

第 46 條　民間機構開發經營觀光遊樂設施、觀光旅館經中央主管機關報請行政院核定者，其所需之聯外道路得由中央主管機關協調該管道路主管機關、地方政府及其他相關目的事業主管機關興建之。

第 47 條　民間機構開發經營觀光遊樂設施、觀光旅館經中央主管機關核定者，其範圍內所需用地如涉及都市計畫或非都市土地使用變更，應檢具書圖文件申請，依都市計畫法第二十七條或區域計畫法第十五條之一規定辦理逕行變更，不受通盤檢討之限制。

第 48 條　民間機構經營觀光遊樂業、觀光旅館業、旅館業之貸款經中央主管機關報請行政院核定者，中央主管機關為配合發展觀光政策之需要，得洽請相關機關或金融機構提供優惠貸款。

第 49 條　觀光遊樂業、觀光旅館業及旅館業配合觀光政策提升服務品質，經中央主管機關核定者，於營運期間，供其直接使用之不動產，應課徵之地價稅及房屋稅，得予適當減免。

前項不動產，如係觀光遊樂業、觀光旅館業及旅館業設定地上權或承租者，以不動產所有權人將地價稅、房屋稅減免金額全額回饋地上權人或承租人，並經中央主管機關認定者為限。

第一項減免之期限、範圍、標準及程序之自治條例，由直轄市、縣（市）政府定之，並報財政部備查。

第一項觀光遊樂業、觀光旅館業及旅館業配合觀光政策提升服務品質之核定標準，由交通部擬訂，報請行政院核定之。

第一項租稅優惠，實施年限為五年，其年限屆期前，行政院得視情況延長一次，並以五年為限。

第 50 條　為加強國際觀光宣傳推廣，公司組織之觀光產業，得在下列用途項下支出金額百分之十至百分之二十限度內，抵減當年度應納營利事業所得稅額；當年度不足抵減時，得在以後四年度內抵減之：

一、配合政府參與國際宣傳推廣之費用。

二、配合政府參加國際觀光組織及旅遊展覽之費用。

三、配合政府推廣會議旅遊之費用。

前項投資抵減，其每一年度得抵減總額，以不超過該公司當年度應納營利事業所得稅額百分之五十為限。但最後年度抵減金額，不在此限。

第一項投資抵減之適用範圍、核定機關、申請期限、申請程序、施行期限、抵減率及其他相關事項之辦法，由行政院定之。

第 50-1 條　外籍旅客向特定營業人購買特定貨物，達一定金額以上，並於一定期間內攜帶出口者，得在一定期間內辦理退還特定貨物之營業稅；其辦法，由交通部會同財政部定之。

第 51 條　經營管理良好之觀光產業或服務成績優良之觀光產業從業人員，由主管機關表揚之。

前項表揚之申請程序、獎勵內容、適用對象、候選資格、條件、評選等相關事項之辦法，由中央主管機關定之。

第 52 條　主管機關為加強觀光宣傳，促進觀光產業發展，對有關觀光之優良文學、藝術作品，應予獎勵；其辦法，由中央主管機關會同有關機關定之。

中央主管機關，對促進觀光產業之發展有重大貢獻者，授給獎金、獎章或獎狀表揚之。

第 53 條　觀光旅館業、旅館業、旅行業、觀光遊樂業或民宿經營者，有玷辱國家榮譽、損害國家利益、妨害善良風俗或詐騙旅客行為者，處新臺幣三萬元以上十五萬元以下罰鍰；情節重大者，定期停止其營業之一部或全部，或廢止其營業執照或登記證。

經受停止營業一部或全部之處分，仍繼續營業者，廢止其營業執照或登記證。

觀光旅館業、旅館業、旅行業、觀光遊樂業之受僱人員有第一項行為者，處新臺幣一萬元以上五萬元以下罰鍰。

第 54 條　觀光旅館業、旅館業、旅行業、觀光遊樂業或民宿經營者，經主管機關依第三十七條第一項檢查結果有不合規定者，除依相關法令辦理外，並令限期改善，屆期仍未改善者，處新臺幣三萬元以上十五萬元以下罰鍰；情節重大者，並得定期停止其營業之一部或全部；經受停止營業處分仍繼續營業者，廢止其營業執照或登記證。

經依第三十七條第一項規定檢查結果，有不合規定且危害旅客安全之虞者，在未完全改善前，得暫停其設施或設備一部或全部之使用。

觀光旅館業、旅館業、旅行業、觀光遊樂業或民宿經營者，規避、妨礙或拒絕主管機關依第三十七條第一項規定檢查者，處新臺幣三萬元以上十五萬元以下罰鍰，並得按次連續處罰。

第 55 條　有下列情形之一者，處新臺幣三萬元以上十五萬元以下罰鍰；情節重大者，得廢止其營業執照：

一、觀光旅館業違反第二十二條規定，經營核准登記範圍外業務。

二、旅行業違反第二十七條規定，經營核准登記範圍外業務。

有下列情形之一者，處新臺幣一萬元以上五萬元以下罰鍰：

一、旅行業違反第二十九條第一項規定，未與旅客訂定書面契約。

二、觀光旅館業、旅館業、旅行業、觀光遊樂業或民宿經營者，違反第四十二條規定，暫停營業或暫停經營未報請備查或停業期間屆滿未申報復業。

觀光旅館業、旅館業、旅行業、觀光遊樂業或民宿經營者，違反依本條例所發布之命令，視情節輕重，主管機關得令限期改善或處新臺幣一萬元以上五萬元以下罰鍰。

未依本條例領取營業執照而經營觀光旅館業務、旅行業務或觀光遊樂業務者，處新臺幣十萬元以上五十萬元以下罰鍰，並勒令歇業。

未依本條例領取登記證而經營旅館業務者，處新臺幣十萬元以上五十萬元以下罰鍰，並勒令歇業。

未依本條例領取登記證而經營民宿者，處新臺幣六萬元以上三十萬元以下罰鍰，並勒令歇業。

觀光旅館業、旅館業及民宿經營者，擅自擴大營業客房部分者，其擴大部分，觀光旅館業及旅館業處新臺幣五萬元以上二十五萬元以下罰鍰。民宿經營者處新臺幣三萬元以上十五萬元以下罰鍰。擴大部分並勒令歇業。

經營觀光旅館業務、旅館業務及民宿者，依前四項規定經勒令歇業仍繼續經營者，得按次處罰，主管機關並得移送相關主管機關，採取停止供水、供電、封閉、強制拆除或其他必要可立即結束經營之措施，且其費用由該違反本條例之經營者負擔。

違反前五項規定，情節重大者，主管機關應公布其名稱、地址、負責人或經營者姓名及違規事項。

第 55-1 條　未依本條例規定領取營業執照或登記證而經營觀光旅館業務、旅行業務、觀光遊樂業務、旅館業務或民宿者，以廣告物、出版品、廣播、電視、電子訊號、電腦網路或其他媒體等，散布、播送或刊登營業之訊息者，處新臺幣三萬元以上三十萬元以下罰鍰。

第 55-2 條　對於違反本條例之行為，民眾得敘明事實並檢具證據資料，向主管機關檢舉。

主管機關對於前項檢舉，經查證屬實並處以罰鍰者，其罰鍰金額達一定數額時，得以實收罰鍰總金額收入之一定比例，提充檢舉獎金予檢舉人。

前項檢舉及獎勵辦法，由主管機關定之。

主管機關為第二項查證時，對檢舉人之身分應予保密。

第 56 條　外國旅行業未經申請核准而在中華民國境內設置代表人者，處代表人新臺幣一萬元以上五萬元以下罰鍰，並勒令其停止執行職務。

第 57 條　旅行業未依第三十一條規定辦理履約保證保險或責任保險，中央主管機關得立即停止其辦理旅客之出國及國內旅遊業務，並限於三個月內辦妥投保，逾期未辦妥者，得廢止其旅行業執照。

違反前項停止辦理旅客之出國及國內旅遊業務之處分者，中央主管機關得廢止其旅行業執照。

觀光旅館業、旅館業、觀光遊樂業及民宿經營者，未依第三十一條規定辦理責任保險者，限於一個月內辦妥投保，屆期未辦妥者，處新臺幣三萬元以上十五萬元以下罰鍰，並得廢止其營業執照或登記證。

第 58 條　有下列情形之一者，處新臺幣三千元以上一萬五千元以下罰鍰；情節重大者，並得逕行定期停止其執行業務或廢止其執業證：

一、旅行業經理人違反第三十三條第五項規定，兼任其他旅行業經理人或自營或為他人兼營旅行業。

二、導遊人員、領隊人員或觀光產業經營者僱用之人員，違反依本條例所發布之命令者。

經受停止執行業務處分，仍繼續執業者，廢止其執業證。

第 59 條　未依第三十二條規定取得執業證而執行導遊人員或領隊人員業務者，處新臺幣一萬元以上五萬元以下罰鍰，並禁止其執業。

第 60 條　於公告禁止區域從事水域遊憩活動或不遵守水域遊憩活動管理機關對有關水域遊憩活動所為種類、範圍、時間及行為之限制命令者，由其水域遊憩活動管理機關處新臺幣一萬元以上五萬元以下罰鍰，並禁止其活動。

前項行為具營利性質者，處新臺幣三萬元以上十五萬元以下罰鍰，並禁止其活動。

具營利性質者未依主管機關所定保險金額，投保責任保險或傷害保險者，處新臺幣三萬元以上十五萬元以下罰鍰，並禁止其活動。

第 61 條　未依第四十一條第三項規定繳回觀光專用標識，或未經主管機關核准擅自使用觀光專用標識者，處新臺幣三萬元以上十五萬元以下罰鍰，並勒令其停止使用及拆除之。

第 62 條　損壞觀光地區或風景特定區之名勝、自然資源或觀光設施者，有關目的事業主管機關得處行為人新臺幣五十萬元以下罰鍰，並責令回復原狀或償還修復費用。其無法回復原狀者，有關目的事業主管機關得再處行為人新臺幣五百萬元以下罰鍰。

旅客進入自然人文生態景觀區未依規定申請專業導覽人員陪同進入者，有關目的事業主管機關得處行為人新臺幣三萬元以下罰鍰。

第 63 條　於風景特定區或觀光地區內有下列行為之一者，由其目的事業主管機關處新臺幣一萬元以上五萬元以下罰鍰：

一、擅自經營固定或流動攤販。

二、擅自設置指示標誌、廣告物。

三、強行向旅客拍照並收取費用。

四、強行向旅客推銷物品。

五、其他騷擾旅客或影響旅客安全之行為。

違反前項第一款或第二款規定者，其攤架、指示標誌或廣告物予以拆除並沒入之，拆除費用由行為人負擔。

第 64 條　於風景特定區或觀光地區內有下列行為之一者，由其目的事業主管機關處新臺幣五千元以上十萬元以下罰鍰：

一、任意拋棄、焚燒垃圾或廢棄物。

二、將車輛開入禁止車輛進入或停放於禁止停車之地區。

三、擅入管理機關公告禁止進入之地區。

其他經管理機關公告禁止破壞生態、汙染環境及危害安全之行為，由其目的事業主管機關處新臺幣五千元以上一百萬元以下罰鍰。

第 65 條　依本條例所處之罰鍰，經通知限期繳納，屆期未繳納者，依法移送強制執行。

第五章　附　則

第 66 條　風景特定區之評鑑、規劃建設作業、經營管理、經費及獎勵等事項之管理規則，由中央主管機關定之。

觀光旅館業、旅館業之設立、發照、經營設備設施、經營管理、受僱人員管理及獎勵等事項之管理規則，由中央主管機關定之。

旅行業之設立、發照、經營管理、受僱人員管理、獎勵及經理人訓練等事項之管理規則，由中央主管機關定之。

觀光遊樂業之設立、發照、經營管理及檢查等事項之管理規則，由中央主管機關定之。

導遊人員、領隊人員之訓練、執業證核發及管理等事項之管理規則，由中央主管機關定之。

第 67 條　依本條例所為處罰之裁罰標準，由中央主管機關定之。

第 68 條　依本條例規定核准發給之證照，得收取證照費；其費額，由中央主管機關定之。

第 69 條　本條例修正施行前已依法核准經營旅館業務、國民旅舍或觀光遊樂業務者，應自本條例修正施行之日起一年內，向該管主管機關申請旅館業登記證或觀光遊樂業執照，始得繼續營業。

　　　　本條例修正施行後，始劃定之風景特定區或指定之觀光地區內，原依法核准經營遊樂設施業務者，應於風景特定區專責管理機構成立後或觀光地區公告指定之日起一年內，向該管主管機關申請觀光遊樂業執照，始得繼續營業。

　　　　本條例修正施行前已依法設立經營旅遊諮詢服務者，應自本條例修正施行之日起一年內，向中央主管機關申請核發旅行業執照，始得繼續營業。

第 70 條　於中華民國六十九年十一月二十四日前已經許可經營觀光旅館業務而非屬公司組織者，應自本條例修正施行之日起一年內，向該管主管機關申請觀光旅館業營業執照，始得繼續營業。

　　　　前項申請案，不適用第二十一條辦理公司登記及第二十三條第二項之規定。

第 70-1 條　於本條例中華民國九十年十一月十四日修正施行前，已依相關法令核准經營觀光遊樂業業務而非屬公司組織者，應於中華民國一百年三月二十一日前，向該管主管機關申請觀光遊樂業執照，始得繼續營業。

　　　　前項申請案，不適用第三十五條辦理公司登記之規定。

第 70-2 條　於本條例中華民國一百零四年一月二十二日修正施行前，非以營利為目的且供特定對象住宿之場所而有營利之事實者，應自本條例修正施行之日起十年內，向地方主管機關申請旅館業登記、領取登記證及專用標識，始得繼續營業。

第 71 條　本條例除另定施行日期者外，自公布日施行。

9-3　案例分析

副　本

檔　　號：

保存年限：

交通部觀光局執行違反發展觀光條例事件處分書

中華民國101年3月12日　觀業字第1013000565號

受處分人	姓　　　　名	黃　蓮
	身分證字號	
	地　　　址	
處分主旨	處罰鍰新臺幣30萬元並禁止經營旅行業務。	
違反事實	未依規定申請核准設立旅行業，逕行招攬國民旅遊、安排行程、交通、餐食、保險及提供旅遊諮詢服務之旅行業務，並造成旅客意外死亡之重大事故。	
處分理由 及 法令依據	一、上揭違反事實，經本局查證屬實，違反發展觀光條例第26條、第27條規定，爰依同條例第55條第3項暨同條例裁罰標準第7條附表3第1項規定處分如主旨。 二、發展觀光條例第26條：「經營旅行業者，應先向中央主管機關申請核准，並依法辦妥公司登記後，領取旅行業執照，始得營業。」 三、發展觀光條例第27條：「旅行業業務範圍如下：一、接受委託代售海、陸、空運輸事業之客票或代旅客購買客票。二、接受旅客委託代辦出、入國境及簽證手續。三、招攬或接待觀光旅客，並安排旅遊、食宿及交通。四、設計旅程、安排導遊人員或領隊人員。五、提供旅遊諮詢服務。六、其他經中央主管機關核定與國內外觀光旅客旅遊有關之事項。…非旅行業不得經營旅行業務。…」 四、發展觀光條例第55條第3項：「未依本條例領取營業執照而經營…旅行業務…者，處新臺幣9萬元以上45萬元以下罰鍰，並禁止其營業。」 五、發展觀光條例裁罰標準第7條附表3第1項第2款，未領取旅行業執照而經營提供旅遊諮詢服務、接待旅客並安派旅遊、食宿及交通者，處新臺幣30萬元罰鍰並禁止其營業。	
違反時間	100年3月25日至101年1月14日	
違反地點	臺北市	

第 1 頁，共 2 頁

繳款期限	本處分書送達後10日內繳納。
繳款地點 查詢電話	逕向本局出納室繳納。(以現金、支票或郵局匯票繳納) (本局承辦人電話：02-2349-1693，王先生)
註	一、如不服本處分，得依訴願法第14條及第58條規定，於本處分書 　　送達之次日起30日內繕具訴願書經由本局向交通部提起訴願。 二、罰鍰逾期不繳者，依法移送法務部行政執行署臺北分署強制執 　　行。
副　　本	各旅行商業同業公會、本局秘書室、會計室

局長　賴瑟珍

第 2 頁，共 2 頁

　　交通部觀光局有義務保護個人個資，所以在違反《發展觀光條例》處分書內未載明原因，但由違反的法規可以探出違法事項。由此案瞭解，該人士未正式成立旅行社，也不是旅行業從業人員。依據《發展觀光條例》第 26 條，經營旅行業者，應先向中央主管機關申請核准，並依法辦妥公司登記後，領取旅行業執照，始得營業。第 55 條，未依本條例領取營業執照而經營觀光旅館業務、旅行業務或觀光遊樂業務者，處新臺幣 9 萬元以上 45 萬元以下罰鍰，並禁止其營業，此案件有人身亡，可能是未取得身故者家屬諒解或和解，故觀光局加重處分 20 萬元，20 萬在旅遊行業中是相當重的處分。

　　就其案例判斷，一般鄉間村里常有人安排進香團或是村民出遊，若有安排行程、飯店、餐食與巴士，這就是行使旅行業之業務，必須是業者或是從業人員，若不是，就違反《旅行業管理規則》第 29 條非旅行業從業人員執行旅行業業務者，視同非法經營旅行業。但只單純訂遊覽車，進香或廟宇拜拜等，可適用第 3 條代售日常生活所需國內海、陸、空運輸事業之客票，不在此限。與第 29 條旅行業辦理國內旅遊，應派遣專人隨團服務。旅行業不得委請非旅行業從業人員執行旅行業務，但依第 29 條規定派遣專人隨團服務者，不在此限。

副 本

檔　號：
保存年限：

交通部觀光局執行違反發展觀光條例事件處分書

中華民國100年1月10日　觀業字第1003000015號

<table>
<tr><td rowspan="4">受處分人</td><td>公司名稱</td><td colspan="3">航 X 國際旅行社有限公司（應受送達人：　　　）</td></tr>
<tr><td>公　　司
統一編號</td><td>XXXXXXX</td><td>旅行社註
冊 編 號</td><td>XXXX</td></tr>
<tr><td>代 表 人</td><td>XXX</td><td>身 分 證 字 號</td><td>XXXXXXX</td></tr>
<tr><td>地　　址</td><td colspan="3"></td></tr>
<tr><td>處分主旨</td><td colspan="4">處　貴公司罰鍰新臺幣2萬元。</td></tr>
<tr><td>違反事實</td><td colspan="4">貴公司於99年10月13日接待韓國觀光旅行團，派遣非合格導遊人員
王 X 生君充任導遊隨團服務。</td></tr>
<tr><td>處分理由
及
法令依據</td><td colspan="4">一、上述違反事實，業經本局查證屬實，核其違反旅行業管理規則
　　第23條第1項規定，爰依發展觀光條例第55條第2項第3款及依
　　同條例裁罰標準第7條附表3第36項規定予以處分。
二、旅行業管理規則第23條第1項：「綜合旅行業、甲種旅行業接
　　待或引導國外、香港、澳門或大陸地區觀光旅客旅遊，應依來
　　臺觀光旅客使用語言，指派或僱用領有外語或華語導遊人員執
　　業證之人員執行導遊業務。」
三、發展觀光條例第32條第1項、第2項：「導遊人員應經考試主管
　　機關或其委託之有關機關考試及訓練合格」，「前項人員，應
　　經中央主管機關發給執業證，並受旅行業僱用或受政府機關、
　　團體之臨時招請，始得執行業務。」
四、發展觀光條例裁罰標準第7條附表3第36項：「綜合旅行業、甲
　　種旅行業接待或引導國外、香港、澳門或大陸地區觀光旅客旅
　　遊，未依來臺觀光旅客使用語言，指派或僱用領有外語或華語
　　導遊人員執業證之人員執行導遊業務，指派或僱用未領有導遊</td></tr>
</table>

第1頁，共2頁

	執業證之旅行業從業人員，處罰鍰新臺幣2萬元。」
違反時間	99年10月13日
違反地點	故宮博物院
繳款期限	本處分書送達後10日內繳納。
繳款地點 查詢電話	逕向本局出納室（台北市忠孝東路4段290號9樓）以現金、支票或郵局匯票繳納（票據受款人：交通部觀光局）。 (本局承辦人陳小姐，電話：02-23491688)
附　　　註	一、如不服本處分，得依訴願法第14條及第58條規定，於本處分書 　　送達之次日起30日內繕具訴願書經由本局向交通部提起訴願。 二、罰鍰逾期不繳者，依法移送法務部行政執行署台北行政執行處 　　強制執行。
副　　　本	台北市旅行商業同業公會、中華民國觀光導遊協會、本局秘書室、會計室

局長　賴瑟珍

此案例簡單而言就是韓國導遊沒有導遊執業證，韓語導遊非常少，旅客來臺前旅行社先約定用外語導遊的方式派遣，派一個外語（英語）導遊加一個韓語的助手，於法規來說是行得通，因為英語是國際語言，但不能派西班牙語的導遊，就如同我們去韓國也不可能派韓語的領隊，都是派英語領隊是一樣的道理，但英語導遊與韓語的助手的費用一天加起來恐怕超過新臺幣 5,000 元，因此旅行社鋌而走險，違反《發展觀光條例》第 36 條綜合旅行業、甲種旅行業接待或引導國外、香港、澳門或大陸地區觀光旅客旅遊，未依來臺觀光旅客使用語言，指派或僱用領有外語或華語導遊人員執業證之人員執行導遊業務者。本條例第 55 條第 2 項第 3 款旅行業管理規則第 23 條第 1 項，處新臺幣 1 萬元以上 5 萬元以下罰鍰，但為何是 2 萬元。

法源	處罰
未依來臺觀光旅客使用語言，指派或僱用領有外語或華語導遊人員執業證之人員。	1 萬元
指派或僱用未領有導遊執業證之旅行業從業人員。	2 萬元
未派或指派或僱用非旅行業從業人員。	3 萬元

就是此無牌導遊是旅行業者，但未有任何導遊證，所以裁罰 2 萬元，值得一提的是違反地點竟是故宮博物院，這個地點最容易被識破了。下面有一則報導很貼切。

無牌韓國導遊帶團　竟說「故宮文物都是假的」

2015/05/10

韓國人來臺觀光人數倍增，韓語導遊不足！有導遊投訴，國內有旅行社竟長期聘僱沒有執照的韓國人帶團，幾乎都是年輕學生，沒有受過正統訓練，甚至還亂介紹臺灣的景點，說故宮的東西都是假的，相當離譜！

外國人來臺，臺北故宮一定到此一遊，聽聽這一團口音，很明顯來自韓國，站在最前面的是俗稱地陪的導遊，看起來都有點年紀，累積一定經驗，但是現在帶團呈現年輕化趨勢。

投訴人導演小林：「他們有些是留學生，一個介紹一個，有些甚至隨便介紹一通，最誇張的是還有人說故宮裡面的文物都是假的。」不管是免稅店還是花東知名景點，都有臺灣導遊拍下照片，指控部分旅行社帶團導遊專找 20 幾歲的韓國留學生代打，而從導遊名單來看，九成以上都是韓國傳統姓氏。

　　依照臺灣現行法規，想要當導遊第一得要擁有中華民國國籍，通過考試院證照考試後，還要經過規定之專業受訓，帶團一天行情 2,000 元起跳。按著投訴人提供的導遊名單打電話過去，得到這樣的回答。疑韓團無牌導遊李小姐：「以前是實習的概念，不是帶團是實習，旅遊要怎麼說明，我是旁邊聽的，（他有付薪水給你們嗎？）沒有呀！那是實習沒有。」被指控是無牌導遊的韓國女子李小姐喊冤，但是名單上確實有她，觀光局已經開始調查全案，無牌導遊是不是真的違法接客，還需要釐清。

參考文獻　REFERENCES

1. 全國法規資料庫，中央法規標準法。
 http://law.moj.gov.tw/LawClass/LawAll.aspx?PCode=A0030133

2. 全國法規資料庫，發展觀光條例。
 http://law.moj.gov.tw/LawClass/LawAll.aspx?PCode=K0110001

3. 交通部觀光局，違反發展觀光條例處分書，2016.06.01，觀業字第 1013000565 號，中華民國 101 年 3 月 12 日。

4. 交通部觀光局，違反發展觀光條例處分書，2016.06.01，觀業字第 1013000015 號，中華民國 100 年 1 月 10 日。

5. 三立新聞，無牌韓國導遊帶團竟說「故宮文物都是假的」。
 http://www.setn.com/News.aspx?NewsID=74529

10 Chapter

民法債編與旅遊定型化契約

政府在各方面為規範業者及便民而陸續開放政策，不但激起旅行社家數急遽增加，也掀起了旅行業同業間的競爭趨於白熱化，在價格盡量壓低、品質盡量提高的難為界限中，旅行社無不卯足全力，尋覓出一生存之道。1992年由於時代的進步、電腦科技的普及化，旅行業的經營與管理也進入了嶄新的變革時期：法令規章的修訂、電腦訂位系統CRS(computer reservation system)取代了人工訂票作業、銀行清帳計畫BSP(bank settlement plan)簡化了機票帳款的結報與清算作業、旅行社營業稅制的改革、消費者意識的抬頭等等，均帶給旅行業者前所未有的挑戰。1993年財稅第821481937號函規定，旅行業必須開立代收轉付收據。2000年起執行民法債編旅遊專章條文與旅遊定型化契約將旅遊產品正式規範。

10-1 民法債編旅遊專節

中華民國 104 年 6 月 10 日總統華總一義字第 10400067431 號

第 514-1 條　稱旅遊營業人者，謂以提供旅客旅遊服務為營業而收取旅遊費用之人。前項旅遊服務，係指安排旅程及提供交通、膳宿、導遊或其他有關之服務。

第 514-2 條　旅遊營業人因旅客之請求，應以書面記載左列事項，交付旅客：
一、旅遊營業人之名稱及地址。
二、旅客名單。
三、旅遊地區及旅程。
四、旅遊營業人提供之交通、膳宿、導遊或其他有關服務及其品質。
五、旅遊保險之種類及其金額。
六、其他有關事項。
七、填發之年月日。

第 514-3 條　旅遊需旅客之行為始能完成，而旅客不為其行為者，旅遊營業人得定相當期限，催告旅客為之。

旅客不於前項期限內為其行為者，旅遊營業人得終止契約，並得請求賠償因契約終止而生之損害。

旅遊開始後，旅遊營業人依前項規定終止契約時，旅客得請求旅遊營業人墊付費用將其送回原出發地。於到達後，由旅客附加利息償還之。

第 514-4 條　旅遊開始前，旅客得變更由第三人參加旅遊。旅遊營業人非有正當理由，不得拒絕。

　　　　　　第三人依前項規定為旅客時，如因而增加費用，旅遊營業人得請求其給付。如減少費用，旅客不得請求退還。

第 514-5 條　旅遊營業人非有不得已之事由，不得變更旅遊內容。

　　　　　　旅遊營業人依前項規定變更旅遊內容時，其因此所減少之費用，應退還於旅客；所增加之費用，不得向旅客收取。

　　　　　　旅遊營業人依第一項規定變更旅程時，旅客不同意者，得終止契約。

　　　　　　旅客依前項規定終止契約時，得請求旅遊營業人墊付費用將其送回原出發地。於到達後，由旅客附加利息償還之。

第 514-6 條　旅遊營業人提供旅遊服務，應使其具備通常之價值及約定之品質。

第 514-7 條　旅遊服務不具備前條之價值或品質者，旅客得請求旅遊營業人改善之。旅遊營業人不為改善或不能改善時，旅客得請求減少費用。其有難於達預期目的之情形者，並得終止契約。

　　　　　　因可歸責於旅遊營業人之事由致旅遊服務不具備前條之價值或品質者，旅客除請求減少費用或並終止契約外，並得請求損害賠償。

　　　　　　旅客依前二項規定終止契約時，旅遊營業人應將旅客送回原出發地。其所生之費用，由旅遊營業人負擔。

第 514-8 條　因可歸責於旅遊營業人之事由，致旅遊未依約定之旅程進行者，旅客就其時間之浪費，得按日請求賠償相當之金額。但其每日賠償金額，不得超過旅遊營業人所收旅遊費用總額每日平均之數額。

第 514-9 條　旅遊未完成前，旅客得隨時終止契約。但應賠償旅遊營業人因契約終止而生之損害。

　　　　　　第五百十四條之五第四項之規定，於前項情形準用之。

第 514-10 條　旅客在旅遊中發生身體或財產上之事故時，旅遊營業人應為必要之協助及處理。

　　　　　　前項之事故，係因非可歸責於旅遊營業人之事由所致者，其所生之費用，由旅客負擔。

第 514-11 條　旅遊營業人安排旅客在特定場所購物，其所購物品有瑕疵者，旅客得於受領所購物品後一個月內，請求旅遊營業人協助其處理。

第 514-12 條　本節規定之增加、減少或退還費用請求權，損害賠償請求權及墊付費用
　　　　　　　償還請求權，均自旅遊終了或應終了時起，一年間不行使而消滅。

10-2　旅遊定型化契約

一、國外個別旅遊定型化契約書範本

<div align="right">交通部觀光局 100 年 1 月 17 日觀業字第 0990044124 號</div>

立契約書人
（本契約審閱期間一日，　　年　　月　　日由甲方攜回審閱）
（旅客姓名）＿＿＿＿＿＿＿＿＿＿＿（以下稱甲方）
（旅行社名稱）＿＿＿＿＿＿＿＿＿＿（以下稱乙方）
甲乙雙方同意就本旅遊事項，依下列規定辦理

第 1 條（國外旅遊之定義）

　　本契約所謂國外旅遊：

1. 係指到中華民國疆域以外其他國家或地區旅遊。

2. 赴中國大陸旅行者，準用本旅遊契約之規定。

第 2 條（個別旅遊之定義及內容）

1. 本契約所稱個別旅遊係指乙方不派領隊人員服務。

2. 由乙方依甲方之要求代為安排機票、住宿、旅遊行程。

3. 甲方參加乙方所包裝販賣之機票、住宿、旅遊行程之個別旅遊產品。

第 3 條（預定旅遊地及交通住宿內容）

1. 本旅遊之交通、住宿、旅遊行程詳如附件。

2. 前項記載得以所刊登之廣告、宣傳文件代之，視為本契約之一部分。

3. 如載明僅供參考或以外國旅遊業所提供之內容為準者，其記載無效。

第 4 條（集合及出發時地）

1. 本旅遊乙方不派領隊隨團服務。

2. 甲方應於民國＿＿＿年＿＿＿月＿＿＿日＿＿＿時＿＿＿分自行抵達機場或其他約定地點，自行辦理入出境手續。

3. 但如依航空公司規定需由乙方協助辦理者，應由乙方協助辦理之。

4. 甲方未準時到達致無法出發時，亦未能中途加入旅遊者，視為甲方解除契約，乙方得依第十六條之規定，行使損害賠償請求權。

第 5 條（旅遊費用及其涵蓋內容）

　　旅遊費用共新臺幣：＿＿＿＿＿＿＿元，甲方應依下列約定繳付：

1. 簽訂本契約時，甲方應繳付定金新臺幣＿＿＿＿＿＿＿元。

2. 其餘款項於出發前 3 日或領取機票及住宿券時繳清。

3. 甲方依前項繳納之旅遊費用，應包括本契約所列應由乙方安排之機票交通費用、旅館住宿費用、旅程遊覽費用。

4. 但如雙方約定另含其他費用者，依其約定。

第 6 條（怠於給付旅遊費用之效力）

　　甲方因可歸責於自己之事由，怠於給付旅遊費用者，乙方得逕行解除契約，並沒收其已繳之訂金。如有其他損害，並得請求賠償。

第 7 條（旅客協力義務）

1. 旅遊需甲方之行為始能完成，而甲方不為其行為者，乙方得定相當期限，催告甲方為之。

2. 甲方逾期不為其行為者，乙方得終止契約，並得請求賠償因契約終止而生之損害。

第 8 條（交通費之調高或調低）

　　旅遊契約訂立後，其所使用之交通工具之票價或運費較訂約前運送人公布之票價或運費調高或調低逾百分之 10 者，應由甲方補足或由乙方退還。

第 9 條 （強制投保保險）

1. 乙方應依主管機關之規定辦理責任保險及履約保證保險。

2. 乙方如未依前項規定投保者，於發生旅遊意外事故或不能履約之情形時，乙方應以主管機關規定最低投保金額計算其應理賠金額之 3 倍賠償甲方。

第 10 條 （檢查證照、報告必要事項）

1. 乙方應明確告知甲方本次旅遊所需之護照及簽證。

2. 乙方應於預定出發前，將甲方的機票、機位、旅館及其他必要事項向甲方報告，並以書面行程表確認之。

3. 乙方怠於履行上述義務時，甲方得拒絕參加旅遊並解除契約，乙方即應退還甲方所繳之所有費用。

第 11 條 （因旅行社過失無法成行）

1. 因可歸責於乙方之事由，致甲方之旅遊活動無法成行時，乙方於知悉旅遊活動無法成行者，應即通知甲方並說明其事由。

2. 怠於通知者，應賠償甲方依旅遊費用之全部計算之違約金。

3. 其已為通知者，則按通知到達甲方時，距出發日期時間之長短，依下列規定計算應賠償甲方之違約金。

4. 甲方如能證明其所受損害超過第一項各款標準者，得就其實際損害請求賠償。
 (1) 通知於出發日前第 21 日至第 30 日以內到達者，賠償旅遊費用百分之 10。
 (2) 通知於出發日前第 11 日至第 20 日以內到達者，賠償旅遊費用百分之 20。
 (3) 通知於出發日前第 4 日至第 10 日以內到達者，賠償旅遊費用百分之 30。
 (4) 通知於出發日前 1 日至第 3 日以內到達者，賠償旅遊費用百分之 70。
 (5) 通知於出發當日以後到達者，賠償旅遊費用百分之 100。

第 12 條 （非因旅行社之過失無法成行）

1. 因不可抗力或不可歸責於乙方之事由，致旅遊無法成行者。

2. 乙方於知悉旅遊活動無法成行時應即通知甲方並說明其事由。

3. 其怠於通知甲方，致甲方受有損害時，應負賠償責任。

第 13 條（證照之保管）

1. 乙方代理甲方辦理出國簽證或旅遊手續時，需保管甲方之各項證照及相關文件。

2. 乙方如有遺失或毀損者，應行補辦，其致甲方受損害者，並應賠償甲方之損失。

第 14 條（旅程內容之實現及例外）

1. 乙方應依契約所定辦理住宿、交通、旅遊行程等，不得變更。

2. 但經甲方要求，乙方同意甲方之要求而變更者，不在此限。

3. 惟其所增加之費用應由甲方負擔。

4. 除非有本契約第十八條或第二十條之情事，乙方不得以任何名義或理由變更。

5. 乙方未依本契約所訂等級辦理餐宿、交通等事宜時，甲方得請求乙方賠償差額 2 倍之違約金。

第 15 條（因旅行社之過失致旅客留滯國外）

1. 因可歸責於乙方之事由，致甲方留滯國外時。

2. 甲方於留滯期間所支出之食宿或其他必要費用，應由乙方全額負擔。

3. 乙方並應盡速依預定旅程安排旅遊活動或安排甲方返國。

4. 並賠償甲方依旅遊費用總額除以全部旅遊日數乘以滯留日數計算之違約金。

第 16 條（出發前旅客任意解除契約）

1. 甲方於旅遊活動開始前得通知乙方解除本契約。

2. 但乙方如代理甲方辦理證照者，甲方應繳交證照費用，並依下列標準賠償乙方：

3. 乙方如能證明其所受損害超過第一項各款標準者，得就其實際損害請求賠償。

 (1) 通知於出發日前第 21 日至第 30 日以內到達者，賠償旅遊費用百分之 10。

 (2) 通知於出發日前第 11 日至第 20 日以內到達者，賠償旅遊費用百分之 20。

 (3) 通知於出發日前第 4 日至第 10 日以內到達者，賠償旅遊費用百分之 30。

 (4) 通知於出發日前 1 日至第 3 日以內到達者，賠償旅遊費用百分之 70。

 (5) 通知於出發當日以後到達者，賠償旅遊費用百分之 100。

第 17 條（出發前有法定原因解除契約）

1. 因不可抗力或不可歸責於雙方當事人之事由。

2. 致本契約之全部或一部無法履行時，得解除契約之全部或一部，不負賠償責任。

3. 乙方應將已代繳規費或履行本契約已支付之全部必要費用扣除後餘款退還甲方。

4. 但雙方於知悉旅遊活動無法成行時應即通知他方並說明事由；其怠於通知致使他方受有損害時，應負賠償責任。

5. 為維護本契約旅遊之安全與利益，乙方依前項為解除契約之一部後，應為有利於旅遊之必要措置。但甲方不同意者，得拒絕之；如因此支出必要費用，應由甲方負擔。

第 17-1 條（出發前有客觀風險事由解除契約）

　　出發前，本旅遊所前往旅遊地區之一，有事實足認危害旅客生命、身體、健康、財產安全之虞者，得準用前條之規定。但解除之一方，應另按旅遊費用百分之_____補償他方（不得超過百分之 5）。

第 18 條（出發後旅客任意終止契約）

1. 甲方於旅遊活動開始後中途退出旅遊活動或未能參加乙方所排定之旅遊項目時，不得要求乙方退還旅遊費用。

2. 但乙方因甲方退出旅遊活動後，應可節省或無須支付之費用，應退還甲方。

第 19 條（旅遊途中行程、食宿、遊覽項目之變更）

　　甲方於參加乙方所安排之旅遊行程中，因不可抗力或不可歸責於乙方之事由，致無法依預定之旅程、住宿或遊覽項目等履行時，乙方應盡善良管理人之注意為必要之協助。

第 20 條（責任歸屬及協辦）

1. 旅遊期間，因不可歸責於乙方之事由，致甲方搭乘飛機、輪船、火車、捷運、纜車、汽車等大眾運輸工具所受損害者，應由各該提供服務之業者直接對甲方負責。

2. 但乙方應盡善良管理人之注意，協助甲方處理。

第 21 條 　（其他協議事項）

甲乙雙方同意遵守下列各項： 1. 2. 前項協議事項，如有變更本契約其他條款之規定，除經交通部觀光局核准，其約定無效，但有利於甲方者，不在此限。 訂約人甲方： 住　　　　址： 身分證字號： 電話或電傳： 乙方（公司名稱）： 註冊編號： 負　責　人： 住　　　　址： 電話或電傳： 乙方委託之旅行業副署：（本契約如係綜合或甲種旅行業自行安安排之個別旅遊產品而與旅客簽約者，下列各項免填） （公司名稱）： 註冊編號： 負　責　人： 住　　　　址： 電話或電傳：
簽約日期：中華民國　　　　年　　　　月　　　　日 （如未記載以交付訂金日為簽約日期） 簽約地點： （如未記載以甲方住所地為簽約地）

★ 不得記載事項

1. 旅遊之行程、服務、住宿、交通、價格、餐飲等內容不得記載「僅供參考」或「以外國旅遊業提供者為準」或使用其他不確定用語之文字。

2. 旅行業對旅客所負義務排除原刊登之廣告內容，當事人一方得為片面變更之約定。

3. 排除旅客之任意解約、終止權利及逾越主管機關規定或核備旅客之最高賠償標準。

4. 旅行業除收取約定之旅遊費用外，以其他方式變相或額外加價。

5. 除契約另有約定或經旅客同意外，旅行業臨時安排購物行程。

6. 旅行業委由旅客代為攜帶物品返國之約定。

7. 免除或減輕旅行業管理規則及旅遊契約所載應履行之義務者。

8. 記載其他違反誠信原則、平等互惠原則等不利旅客之約定。

9. 排除對旅行業履行輔助人所生責任之約定。

二、國外旅遊定型化契約書範本

中華民國 105 年 12 月 12 日觀業字第 1050922838 號

立契約書人
（本契約審閱期間至少一日，_____年_____月_____日由甲方攜回審閱）
旅客（以下稱甲方）
姓名：
電話：
住居所：
緊急聯絡人
姓名：
與旅客關係：
電話：
旅行業（以下稱乙方）
公司名稱：
註冊編號：
負責人姓名：
電話：
營業所：
甲乙雙方同意就本旅遊事項，依下列約定辦理。

第 1 條（國外旅遊之意義）

1. 本契約所謂國外旅遊，係指到中華民國疆域以外其他國家或地區旅遊。

2. 赴中國大陸旅行者，準用本旅遊契約之約定。

第 2 條（適用之範圍及順序）

1. 甲乙雙方關於本旅遊之權利義務，依本契約條款之約定定之。

2. 本契約中未約定者，適用中華民國有關法令之規定。

第 3 條（旅遊團名稱、旅遊行程及廣告責任）

本旅遊團名稱為＿＿＿＿＿＿＿＿＿＿＿＿＿。

1. 旅遊地區（國家、城市或觀光地點）：＿＿＿＿＿。

2. 行程（啟程出發地點、回程之終止地點、日期、交通工具、住宿旅館、餐飲、遊覽、安排購物行程及其所附隨之服務說明）：＿＿＿＿＿。

3. 與本契約有關之附件、廣告、宣傳文件、行程表或說明會之說明內容均視為本契約內容之一部分。乙方應確保廣告內容之真實，對甲方所負之義務不得低於廣告之內容。

4. 第一項記載得以所刊登之廣告、宣傳文件、行程表或說明會之說明內容代之。

5. 未記載第一項內容或記載之內容與刊登廣告、宣傳文件、行程表或說明會之說明記載不符者，以最有利於甲方之內容為準。

第 4 條（集合及出發時地）

1. 甲方應於民國＿＿＿年＿＿＿月＿＿＿日＿＿＿時＿＿＿分於＿＿＿＿＿準時集合出發。

2. 甲方未準時到約定地點集合致未能出發，亦未能中途加入旅遊者，視為甲方任意解除契約，乙方得依第十三條之約定，行使損害賠償請求權。

第 5 條（旅遊費用及付款方式）

旅遊費用：＿＿＿＿＿＿＿＿＿＿＿＿＿。

　　除雙方有特別約定者外，甲方應依下列約定繳付：

1. 簽訂本契約時，甲方應以＿＿＿＿（現金、信用卡、轉帳、支票等方式）繳付新臺幣＿＿＿＿＿元。

2. 其餘款項以＿＿＿＿（現金、信用卡、轉帳、支票等方式）於出發前 3 日或說明會時繳清。

　　前項之特別約定，除經雙方同意並增訂其他協議事項於本契約第三十七條，乙方不得以任何名義要求增加旅遊費用。

第 6 條（旅客怠於給付旅遊費用之效力）

1. 甲方因可歸責自己之事由，怠於給付旅遊費用者，乙方得定相當期限催告甲方給付，甲方逾期不為給付者，乙方得終止契約。

2. 甲方應賠償之費用，依第十三條約定辦理；乙方如有其他損害，並得請求賠償。

第 7 條（旅客協力義務）

1. 旅遊需甲方之行為始能完成，而甲方不為其行為者，乙方得定相當期限，催告甲方為之。

2. 甲方逾期不為其行為者，乙方得終止契約，並得請求賠償因契約終止而生之損害。

3. 旅遊開始後，乙方依前項規定終止契約時，甲方得請求乙方墊付費用將其送回原出發地。於到達後，由甲方附加年利率__%利息償還乙方。

第 8 條（旅遊費用所涵蓋之項目）

甲方依第五條約定繳納之旅遊費用，除雙方依第三十七條另有約定以外，應包括下列項目：

1. 代辦證件之行政規費：乙方代理甲方辦理出國所需之手續費及簽證費及其他規費。

2. 交通運輸費：旅程所需各種交通運輸之費用。

3. 餐飲費：旅程中所列應由乙方安排之餐飲費用。

4. 住宿費：旅程中所列住宿及旅館之費用，如甲方需要單人房，經乙方同意安排者，甲方應補繳所需差額。

5. 遊覽費用：旅程中所列之一切遊覽費用及入場門票費等。

6. 接送費：旅遊期間機場、港口、車站等與旅館間之一切接送費用。

7. 行李費：團體行李往返機場、港口、車站等與旅館間之一切接送費用及團體行李接送人員之小費，行李數量之重量依航空公司規定辦理。

8. 稅捐：各地機場服務稅捐及團體餐宿稅捐。

9. 服務費：領隊及其他乙方為甲方安排服務人員之報酬。

10. 保險費：責任保險及履約保證保險。

前項第二款交通運輸費及第五款遊覽費用，其費用於契約簽訂後經政府機關或經營管理業者公布調高或調低逾百分之 10 者，應由甲方補足，或由乙方退還。

第一項第二款至第五款之年長者門票減免、兒童住宿不占床及各項優惠等，詳如附件（報價單）。如契約相關文件均未記載者，甲方得請求如實退還差額。

第 9 條（旅遊費用所未涵蓋項目）

第五條之旅遊費用，除雙方依第三十七條另有約定者外，不包含下列項目：

1. 非本旅遊契約所列行程之一切費用。

2. 甲方之個人費用：如自費行程費用、行李超重費、飲料及酒類、洗衣、電話、網際網路使用費、私人交通費、行程外陪同購物之報酬、自由活動費、個人傷病醫療費、宜自行給與提供個人服務者（如旅館客房服務人員）之小費或尋回遺失物費用及報酬。

3. 未列入旅程之簽證、機票及其他有關費用。

4. 建議任意給予隨團領隊人員、當地導遊、司機之小費。

5. 保險費：甲方自行投保旅行平安保險之費用。

6. 其他由乙方代辦代收之費用。

前項第二款、第四款建議給予之小費，乙方應於出發前，說明各觀光地區小費收取狀況及約略金額。

第 10 條（組團旅遊最低人數）

本旅遊團須有_____人以上簽約參加始組成。如未達前定人數，乙方應於預訂出發之_____日前（至少 7 日，如未記載時，視為 7 日）通知甲方解除契約；怠於通知致甲方受損害者，乙方應賠償甲方損害。

前項組團人數如未記載者，視為無最低組團人數；其保證出團者，亦同。

乙方依第一項規定解除契約後，得依下列方式之一，返還或移作依第二款成立之新旅遊契約之旅遊費用：

1. 退還甲方已交付之全部費用。但乙方已代繳之行政規費得予扣除。

2. 徵得甲方同意，訂定另一旅遊契約，將依第一項解除契約應返還甲方之全部費用，移作該另訂之旅遊契約之費用全部或一部。如有超出之贖餘費用，應退還甲方。

第 11 條（代辦簽證、洽購機票）

1. 如確定所組團體能成行，乙方即應負責為甲方申辦護照及依旅程所需之簽證，並代訂妥機位及旅館。乙方應於預定出發 7 日前，或於舉行出國說明會時，將甲方之護照、簽證、機票、機位、旅館及其他必要事項向甲方報告，並以書面

行程表確認之。乙方怠於履行上述義務時，甲方得拒絕參加旅遊並解除契約，乙方即應退還甲方所繳之所有費用。

2. 乙方應於預定出發日前，將本契約所列旅遊地之地區城市、國家或觀光點之風俗人情、地理位置或其他有關旅遊應注意事項盡量提供甲方旅遊參考。

第 12 條（因可歸責於旅行業之事由致無法成行）

1. 因可歸責於乙方之事由，致旅遊活動無法成行者，乙方於知悉旅遊活動無法成行時，應即通知甲方且說明其事由，並退還甲方已繳之旅遊費用。乙方怠於通知者，應賠償甲方依旅遊費用之全部計算之違約金。

2. 乙方已為前項通知者，則按通知到達甲方時，距出發日期時間之長短，依下列規定計算其應賠償甲方之違約金：

(1) 通知於出發日前第 41 日以前到達者，賠償旅遊費用百分之 5。
(2) 通知於出發日前第 31 日至第 40 日以內到達者，賠償旅遊費用百分之 10。
(3) 通知於出發日前第 21 日至第 30 日以內到達者，賠償旅遊費用百分之 20。
(4) 通知於出發日前第 2 日至第 20 日以內到達者，賠償旅遊費用百分之 30。
(5) 通知於出發日前 1 日到達者，賠償旅遊費用百分之 50。
(6) 通知於出發當日以後到達者，賠償旅遊費用百分之 100。

3. 甲方如能證明其所受損害超過前項各款基準者，得就其實際損害請求賠償。

第 13 條（出發前旅客任意解除契約及其責任）

1. 甲方於旅遊活動開始前解除契約者，應依乙方提供之收據，繳交行政規費，並應賠償乙方之損失，其賠償基準如下：

(1) 旅遊開始前第 41 日以前解除契約者，賠償旅遊費用百分之 5。
(2) 旅遊開始前第 31 日至第 40 日以內解除契約者，賠償旅遊費用百分之 10。
(3) 旅遊開始前第 21 日至第 30 日以內解除契約者，賠償旅遊費用百分之 20。
(4) 旅遊開始前第 2 日至第 20 日以內解除契約者，賠償旅遊費用百分之 30。
(5) 旅遊開始前 1 日解除契約者，賠償旅遊費用百分之 50。
(6) 甲方於旅遊開始日或開始後解除契約或未通知不參加者，賠償旅遊費用百分之 100。

2. 前項規定作為損害賠償計算基準之旅遊費用，應先扣除行政規費後計算之。

3. 乙方如能證明其所受損害超過第一項之各款基準者，得就其實際損害請求賠償。

第 14 條（出發前有法定原因解除契約）

1. 因不可抗力或不可歸責於雙方當事人之事由，致本契約之全部或一部無法履行時，任何一方得解除契約，且不負損害賠償責任。

2. 前項情形，乙方應提出已代繳之行政規費或履行本契約已支付之必要費用之單據，經核實後予以扣除，並將餘款退還甲方。

3. 任何一方知悉旅遊活動無法成行時，應即通知他方並說明其事由；其怠於通知致他方受有損害時，應負賠償責任。

4. 為維護本契約旅遊團體之安全與利益，乙方依第一項為解除契約後，應為有利於團體旅遊之必要措置。

第 15 條（出發前客觀風險事由解除契約）

1. 出發前，本旅遊團所前往旅遊地區之一，有事實足認危害旅客生命、身體、健康、財產安全之虞者，準用前條之規定，得解除契約。

2. 但解除之一方，應另按旅遊費用百分之____補償他方（不得超過百分之 5）。

第 16 條（領隊）

1. 乙方應指派領有領隊執業證之領隊。

2. 乙方違反前項規定，應賠償甲方每人以每日新臺幣 1,500 元乘以全部旅遊日數，再除以實際出團人數計算之 3 倍違約金。甲方受有其他損害者，並得請求乙方損害賠償。

3. 領隊應帶領甲方出國旅遊，並為甲方辦理出入國境手續、交通、食宿、遊覽及其他完成旅遊所須之往返全程隨團服務。

第 17 條（證照之保管及返還）

1. 乙方代理甲方辦理出國簽證或旅遊手續時，應妥慎保管甲方之各項證照，及申請該證照而持有甲方之印章、身分證等，乙方如有遺失或毀損者，應行補辦；如致甲方受損害者，應賠償甲方之損害。

2. 甲方於旅遊期間，應自行保管其自有之旅遊證件。但基於辦理通關過境等手續之必要，或經乙方同意者，得交由乙方保管。

3. 前二項旅遊證件，乙方及其受僱人應以善良管理人之注意保管之；甲方得隨時取回，乙方及其受僱人不得拒絕。

第 18 條（旅客之變更權）

1. 甲方於旅遊開始＿＿＿日前，因故不能參加旅遊者，得變更由第三人參加旅遊。乙方非有正當理由，不得拒絕。

2. 前項情形，如因而增加費用，乙方得請求該變更後之第三人給付；如減少費用，甲方不得請求返還。甲方並應於接到乙方通知後＿＿＿日內協同該第三人到乙方營業處所辦理契約承擔手續。

3. 承受本契約之第三人，與甲方雙方辦理承擔手續完畢起，承繼甲方基於本契約之一切權利義務。

第 19 條（旅行業務之轉讓）

1. 乙方於出發前如將本契約變更轉讓予其他旅行業者，應經甲方書面同意。甲方如不同意者，得解除契約，乙方應即時將甲方已繳之全部旅遊費用退還；甲方受有損害者，並得請求賠償。

2. 甲方於出發後始發覺或被告知本契約已轉讓其他旅行業，乙方應賠償甲方全部旅遊費用百分之五之違約金；甲方受有損害者，並得請求賠償。受讓之旅行業者或其履行輔助人，關於旅遊義務之違反，有故意或過失時，甲方亦得請求讓與之旅行業者負責。

第 20 條（國外旅行業責任歸屬）

1. 乙方委託國外旅行業安排旅遊活動，因國外旅行業有違反本契約或其他不法情事，致甲方受損害時，乙方應與自己之違約或不法行為負同一責任。

2. 但由甲方自行指定或旅行地特殊情形而無法選擇受託者，不在此限。

第 21 條（賠償之代位）

乙方於賠償甲方所受損害後，甲方應將其對第三人之損害賠償請求權讓與乙方，並交付行使損害賠償請求權所需之相關文件及證據。

第 22 條（因可歸責於旅行業之事由致旅遊內容變更）

1. 旅程中之食宿、交通、觀光點及遊覽項目等，應依本契約所訂等級與內容辦理，甲方不得要求變更，但乙方同意甲方之要求而變更者，不在此限，惟其所增加之費用應由甲方負擔。除非有本契約第十四條或第二十六條之情事，乙方不得以任何名義或理由變更旅遊內容。因可歸責於乙方之事由，致未達成旅遊

契約所定旅程、交通、食宿或遊覽項目等事宜時，甲方得請求乙方賠償各該差額 2 倍之違約金。

2. 乙方應提出前項差額計算之說明，如未提出差額計算之說明時，其違約金之計算至少為全部旅遊費用之百分之 5。

3. 甲方受有損害者，另得請求賠償。

第 23 條（因可歸責於旅行業之事由致無法完成旅遊或致旅客遭留置）

1. 旅行團出發後，因可歸責於乙方之事由，致甲方因簽證、機票或其他問題無法完成其中之部分旅遊者，乙方除依二十四條規定辦理外，另應以自己之費用安排甲方至次一旅遊地，與其他團員會合；無法完成旅遊之情形，對全部團員均屬存在時，並應依相當之條件安排其他旅遊活動代之；如無次一旅遊地時，應安排甲方返國。等候安排行程期間，甲方所產生之食宿、交通或其他必要費用，應由乙方負擔。

2. 前項情形，乙方怠於安排交通時，甲方得搭乘相當等級之交通工具至次一旅遊地或返國；其所支出之費用，應由乙方負擔。

3. 乙方於第一項、第二項情形未安排交通或替代旅遊時，應退還甲方未旅遊地部分之費用，並賠償同額之懲罰性違約金。

4. 因可歸責於乙方之事由，致甲方遭恐怖分子留置、當地政府逮捕、羈押或留置時，乙方應賠償甲方以每日新臺幣 2 萬元乘以逮捕羈押或留置日數計算之懲罰性違約金，並應負責迅速接洽救助事宜，將甲方安排返國，其所需一切費用，由乙方負擔。留置時數在 5 小時以上未滿 1 日者，以 1 日計算。

第 24 條（因可歸責於旅行業之事由致行程延誤時間）

1. 因可歸責於乙方之事由，致延誤行程期間，甲方所支出之食宿或其他必要費用，應由乙方負擔。甲方就其時間之浪費，得按日請求賠償。每日賠償金額，以全部旅遊費用除以全部旅遊日數計算。但行程延誤之時間浪費，以不超過全部旅遊日數為限。

2. 前項每日延誤行程之時間浪費，在 5 小時以上未滿 1 日者，以 1 日計算。

3. 甲方受有其他損害者，另得請求賠償。

第 25 條（旅行業棄置或留滯旅客）

1. 乙方於旅遊途中，因故意棄置或留滯甲方時，除應負擔棄置或留滯期間甲方支出之食宿及其他必要費用，按實計算退還甲方未完成旅程之費用，及由出發地至第一旅遊地與最後旅遊地返回之交通費用外，並應至少賠償依全部旅遊費用除以全部旅遊日數乘以棄置或留滯日數後相同金額 5 倍之違約金。

2. 乙方於旅遊途中，因重大過失有前項棄置或留滯甲方情事時，乙方除應依前項規定負擔相關費用外，並應賠償依前項規定計算之 3 倍違約金。

3. 乙方於旅遊途中，因過失有第一項棄置或留滯甲方情事時，乙方除應依前項規定負擔相關費用外，並應賠償依第一項規定計算之 1 倍違約金。

4. 前三項情形之棄置或留滯甲方之時間，在 5 小時以上未滿 1 日者，以 1 日計算；乙方並應盡速依預訂旅程安排旅遊活動，或安排甲方返國。

5. 甲方受有損害者，另得請求賠償。

第 26 條（旅遊途中因不可抗力或不可歸責於旅行業之事由致旅遊內容變更）

1. 旅遊途中因不可抗力或不可歸責於乙方之事由，致無法依預定之旅程、交通、食宿或遊覽項目等履行時，為維護本契約旅遊團體之安全及利益，乙方得變更旅程、遊覽項目或更換食宿、旅程；其因此所增加之費用，不得向甲方收取，所減少之費用，應退還甲方。

2. 甲方不同意前項變更旅程時，得終止本契約，並得請求乙方墊付費用將其送回原出發地，於到達後附加年利率__%利息償還乙方。

第 27 條 （責任歸屬及協辦）

1. 旅遊期間，因不可歸責於乙方之事由，致甲方搭乘飛機、輪船、火車、捷運、纜車等大眾運輸工具所受損害者，應由各該提供服務之業者直接對甲方負責。

2. 但乙方應盡善良管理人之注意，協助甲方處理。

第 28 條（旅客終止契約後之回程安排）

1. 甲方於旅遊活動開始後，怠於配合乙方完成旅遊所需之行為致影響後續旅遊行程，而終止契約者，甲方得請求乙方墊付費用將其送回原出發地，於到達後附加年利率____%利息償還之，乙方不得拒絕。

2. 前項情形，乙方因甲方退出旅遊活動後，應可節省或無須支出之費用，應退還甲方。

3. 乙方因第一項事由所受之損害，得向甲方請求賠償。

第 29 條（出發後旅客任意終止契約）

1. 甲方於旅遊活動開始後，中途離隊退出旅遊活動時，不得要求乙方退還旅遊費用。

2. 前項情形，乙方因甲方退出旅遊活動後，應可節省或無須支出之費用，應退還甲方。乙方並應為甲方安排脫隊後返回出發地之住宿及交通，其費用由甲方負擔。

3. 甲方於旅遊活動開始後，未能及時參加依本契約所排定之行程者，視為自願放棄其權利，不得向乙方要求退費或任何補償。

第 30 條（旅行業之協助處理義務）

1. 甲方在旅遊中發生身體或財產上之事故時，乙方應盡善良管理人之注意為必要之協助及處理。

2. 前項之事故，係因非可歸責於乙方之事由所致者，其所生之費用，由甲方負擔。

第 31 條（旅行業應投保責任保險及履約保證保險）

乙方應依主管機關之規定辦理責任保險及履約保證保險。責任保險投保金額：

1. 依法令規定。

2. 高於法令規定，金額為：
 (1) 每一旅客意外死亡新臺幣_____元。
 (2) 每一旅客因意外事故所致體傷之醫療費用新臺幣_____元。
 (3) 國外旅遊善後處理費用新臺幣_____元。
 (4) 每一旅客證件遺失之損害賠償費用新臺幣_____元。

乙方如未依前項規定投保者，於發生旅遊事故或不能履約之情形，應以主管機關規定最低投保金額計算其應理賠金額之 3 倍作為賠償金額。

乙方應於出團前，告知甲方有關投保旅行業責任保險之保險公司名稱及其聯絡方式，以備甲方查詢。

第 32 條（購物及瑕疵損害之處理方式）

1. 為顧及旅客之購物方便，乙方如安排甲方購買禮品時，應於本契約第三條所列行程中預先載明。乙方不得於旅遊途中，臨時安排購物行程。但經甲方要求或同意者，不在此限。

2. 乙方安排特定場所購物，所購物品有貨價與品質不相當或瑕疵者，甲方得於受領所購物品後 1 個月內，請求乙方協助處理。

3. 乙方不得以任何理由或名義要求甲方代為攜帶物品返國。

第 33 條（誠信原則）

　　甲乙雙方應以誠信原則履行本契約。乙方依旅行業管理規則之規定，委託他旅行業代為招攬時，不得以未直接收甲方繳納費用，或以非直接招攬甲方參加本旅遊，或以本契約實際上非由乙方參與簽訂為抗辯。

第 34 條（消費爭議處理）

1. 本契約履約過程中發生爭議時，乙方應即主動與甲方協商解決之。

2. 乙方消費爭議處理申訴（客服）專線或電子信箱：＿＿＿＿＿＿＿＿＿＿＿。

3. 乙方對甲方之消費爭議申訴，應於 3 個營業日內專人聯繫處理，並依據消費者保護法之規定，自申訴之日起 15 日內妥適處理之。

4. 雙方經協商後仍無法解決爭議時，甲方得向交通部觀光局、直轄市或各縣（市）消費者保護官、直轄市或各縣（市）消費者爭議調解委員會、中華民國旅行業品質保障協會或鄉（鎮、市、區）公所調解委員會提出調解（處）申請，乙方除有正當理由外，不得拒絕出席調解（處）會。

第 35 條（個人資料之保護）

1. 乙方因履行本契約之需要，於代辦證件、安排交通工具、住宿、餐飲、遊覽及其所附隨服務之目的內，甲方同意乙方得依法規規定蒐集、處理、傳輸及利用其個人資料。

```
甲方：
□不同意（甲方如不同意，乙方將無法提供本契約之旅遊服務）。
簽名：
□同意。
簽名：
（二者擇一勾選；未勾選者，視為不同意）
```

2. 前項甲方之個人資料，乙方負有保密義務，非經甲方書面同意或依法規規定，不得將其個人資料提供予第三人。

3. 第一項甲方個人資料蒐集之特定目的消失或旅遊終了時，乙方應主動或依甲方之請求，刪除、停止處理或利用甲方個人資料。但因執行職務或業務所必須或經甲方書面同意者，不在此限。

4. 乙方發現第一項甲方個人資料遭竊取、竄改、毀損、滅失或洩漏時，應即向主管機關通報，並立即查明發生原因及責任歸屬，且依實際狀況採取必要措施。

5. 前項情形，乙方應以書面、簡訊或其他適當方式通知甲方，使其可得知悉各該事實及乙方已採取之處理措施、客服電話窗口等資訊。

第 36 條（約定合意管轄法院）

1. 甲、乙雙方就本契約有關之爭議，以中華民國之法律為準據法。

2. 因本契約發生訴訟時，甲乙雙方同意以_____地方法院為第一審管轄法院，但不得排除消費者保護法第四十七條或民事訴訟法第四百三十六條之九規定之小額訴訟管轄法院之適用。

第 37 條（其他協議事項）

> 甲乙雙方同意遵守下列各項：
> 1.甲方□同意□不同意乙方將其姓名提供給其他同團旅客。
> 2.
> 3.
> 　　前項協議事項，如有變更本契約其他條款之規定，除經交通部觀光局核准，其約定無效，但有利於甲方者，不在此限。
> 訂約人
> 甲方：
> 住（居）所地址：
> 身分證字號（統一編號）：
> 電話或傳真：

乙方（公司名稱）：

註冊編號：

負責人：

住址：

電話或傳真：

乙方委託之旅行業副署：（本契約如係綜合或甲種旅行業自行組團而與旅客簽約者，下列各項
免填）

公司名稱：

註冊編號：

負責人：

住址：

電話或傳真：

簽約日期：中華民國　　　　年　　　月　　　日

（如未記載，以首次交付金額之日為簽約日期）

簽約地點：

（如未記載，以甲方住（居）所地為簽約地點）

三、國內旅遊定型化契約書範本

中華民國 105 年 12 月 12 日觀業字第 1050922838 號

立契約書人

（本契約審閱期間至少一日，＿＿＿＿年＿＿＿＿月＿＿＿＿日由甲方攜回審閱）

旅客（以下稱甲方）

姓名：

電話：

住居所：

緊急聯絡人

姓名：

與旅客關係：

電話：

旅行業（以下稱乙方）

公司名稱：

註冊編號：

負責人姓名：

電話：

營業所：

甲乙雙方同意就本旅遊事項，依下列約定辦理。

第 1 條（國內旅遊之意義）

本契約所謂國內旅遊，指在臺灣、澎湖、金門、馬祖及其他自由地區之我國疆域範圍內之旅遊。

第 2 條（適用之範圍）

1. 甲乙雙方關於本旅遊之權利義務，依本契約條款之約定定之。

2. 本契約中未約定者，適用中華民國有關法令之規定。

第 3 條（旅遊團名稱、旅遊行程及廣告責任）

本旅遊團名稱為_____。

1. 旅遊地區（國家、城市或觀光地點）：_____。

2. 行程（啟程出發地點、回程之終止地點、日期、交通工具、住宿旅館、餐飲、遊覽、安排購物行程及其所附隨之服務說明）：_____。

3. 與本契約有關之附件、廣告、宣傳文件、行程表或說明會之說明內容均視為本契約內容之一部分。乙方應確保廣告內容之真實，對甲方所負之義務不得低於廣告之內容。

4. 第一項記載得以所刊登之廣告、宣傳文件、行程表或說明會之說明內容代之。

5. 未記載第一項內容或記載之內容與刊登廣告、宣傳文件、行程表或說明會之說明記載不符者，以最有利於旅客之內容為準。

第 4 條（集合及出發時地）

1. 甲方應於民國_____年____月____日____時____分於_____準時集合出發。

2. 甲方未準時到約定地點集合致未能出發，亦未能中途加入旅遊者，視為甲方任意解除契約，乙方得依第十二條之約定，行使損害賠償請求權。

第 5 條（旅遊費用及其付款方式）

旅遊費用：_____。

除雙方有特別約定者外，甲方應依下列約定繳付：

1. 簽訂本契約時，甲方應以_____（現金、信用卡、轉帳、支票等方式）繳付新臺幣_____元。

2. 其餘款項以_____（現金、信用卡、轉帳、支票等方式）於出發前三日或說明會時繳清。

　　前項之特別約定，除經雙方同意並記載於本契約第三十二條，雙方不得以任何名義要求增減旅遊費用。

第 6 條（旅客怠於給付旅遊費用之效力）

1. 因可歸責於甲方之事由，怠於給付旅遊費用者，乙方得定相當期限催告甲方給付，甲方逾期不為給付者，乙方得終止契約。

2. 甲方應賠償之費用，依第十二條約定辦理；乙方如有其他損害，並得請求賠償。

第 7 條（旅客協力義務）

1. 旅遊需甲方之行為始能完成，而甲方不為其行為者，乙方得定相當期限，催告甲方為之。

2. 甲方逾期不為其行為者，乙方得終止契約，並得請求賠償因契約終止而生之損害。

3. 旅遊開始後，乙方依前項規定終止契約時，甲方得請求乙方墊付費用將其送回原出發地。於到達後，由甲方附加年利率____%利息償還乙方。

第 8 條（旅遊費用所涵蓋之項目）

　　甲方依第五條約定繳納之旅遊費用，除雙方依第三十二條另有約定外，應包括下列項目：

1. 代辦證件之行政規費：乙方代理甲方辦理所須證件之規費。

2. 交通運輸費：旅程所需各種交通運輸之費用。

3. 餐飲費：旅程中所列應由乙方安排之餐飲費用。

4. 住宿費：旅程中所需之住宿旅館之費用，如甲方需要單人房，經乙方同意安排者，甲方應補繳所需差額。

5. 遊覽費用：旅程中所列之一切遊覽費用及入場門票費等。

6. 接送費：旅遊期間機場、港口、車站等與旅館間之一切接送費用。

7. 行李費：團體行李往返機場、港口、車站等與旅館間之一切接送費用及團體行李接送人員之小費，行李數量之重量依航空公司規定辦理。

8. 稅捐：機場服務稅捐及團體餐宿稅捐等。

9. 服務費：隨團服務人員之報酬及其他乙方為甲方安排服務人員之報酬。

10. 保險費：責任保險及履約保證保險。

前項第二款交通運輸費及第五款遊覽費用，其費用於契約簽訂後經政府機關或經營管理業者公布調高或調低時，應由甲方補足，或由乙方退還。

第一項第二款至第五款之年長者門票減免、兒童住宿不占床及各項優惠等，詳如附件（報價單）。如契約相關文件均未記載者，甲方得請求如實退還差額。

第 9 條（旅遊費用所未涵蓋項目）

除雙方依第三十二條另有約定外，第五條之旅遊費用，不包括下列項目：

1. 非本旅遊契約所列行程之一切費用。

2. 甲方個人費用：如自費行程費用、行李超重費、飲料及酒類、洗衣、電話、網際網路使用費、私人交通費、行程外陪同購物之報酬、自由活動費、個人傷病醫療費、宜自行給與提供個人服務者（如旅館客房服務人員）之小費或尋回遺失物費用及報酬。

3. 未列入旅程之機票及其他有關費用。

4. 建議給予司機或隨團服務人員之小費。

5. 保險費：甲方自行投保旅行平安險之費用。

6. 其他由乙方代辦代收之費用。

前項第二款、第四款建議給予之小費，乙方應於出發前，說明各觀光地區小費收取狀況及約略金額。

第 10 條（組團旅遊最低人數）

本旅遊團須有＿＿＿＿＿＿人以上簽約參加始組成。如未達前定人數，乙方應於預訂出發之＿＿＿＿＿＿日前（至少 7 日，如未記載時，視為 7 日）通知甲方解除契約，怠於通知致甲方受損害者，乙方應賠償甲方損害。

前項組團人數如未記載者，視為無最低組團人數；其保證出團者，亦同。

　　乙方依第一項規定解除契約後，得依下列方式之一，返還或移作依第二款成立之新旅遊契約之旅遊費用：

1. 退還甲方已交付之全部費用。但乙方已代繳之行政規費得予扣除。

2. 徵得甲方同意，訂定另一旅遊契約，將依第一項解除契約應返還甲方之全部費用，移作該另訂之旅遊契約之費用全部或一部。如有超出之賸餘費用，應退還甲方。

第 11 條（因可歸責於旅行業之事由致無法成行）

1. 因可歸責於乙方之事由，致旅遊活動無法成行者，乙方於知悉旅遊活動無法成行時，應即通知甲方且說明其事由，並退還甲方已繳之旅遊費用。前項情形，乙方怠於通知者，應賠償甲方依旅遊費用之全部計算之違約金。

2. 乙方已為第一項通知者，則按通知到達甲方時，距出發日期時間之長短，依下列規定計算其應賠償甲方之違約金：

> (1) 通知於出發日前第 41 日以前到達者，賠償旅遊費用百分之 5。
> (2) 通知於出發日前第 31 日至第 40 日以內到達者，賠償旅遊費用百分之 10。
> (3) 通知於出發日前第 21 日至第 30 日以內到達者，賠償旅遊費用百分之 20。
> (4) 通知於出發日前第 2 日至第 20 日以內到達者，賠償旅遊費用百分之 30。
> (5) 通知於出發日前 1 日到達者，賠償旅遊費用百分之 50。
> (6) 通知於出發當日以後到達者，賠償旅遊費用百分之 100。

3. 甲方如能證明其所損害超過前項各款基準者，得就其實際損害請求賠償。

第 12 條（出發前旅客任意解除契約及其責任）

1. 甲方於旅遊活動開始前得解除契約。但應於乙方提供收據後，繳交行政規費，並依列基準賠償：

> (1) 旅遊開始前第 41 日以前解除契約者，賠償旅遊費用百分之 5。
> (2) 旅遊開始前第 31 日至第 40 日以內解除契約者，賠償旅遊費用百分之 10。
> (3) 旅遊開始前第 21 日至第 30 日以內解除契約者，賠償旅遊費用百分之 20。
> (4) 旅遊開始前第 2 日至第 20 日以內解除契約者，賠償旅遊費用百分之 30。
> (5) 旅遊開始前 1 日解除契約者，賠償旅遊費用百分之 50。
> (6) 旅遊開始日或開始後解除契約或未通知不參加者，賠償旅遊費用百分之 100。

2. 前項規定作為損害賠償計算基準之旅遊費用，應先扣除行政規費後計算之。

3. 乙方如能證明其所受損害超過第一項之基準者，得就其實際損害請求賠償。

第 13 條（出發前有法定原因解除契約）

1. 因不可抗力或不可歸責於雙方當事人之事由，致本契約之全部或一部無法履行時，任何一方得解除契約，且不負損害賠償責任。

2. 前項情形，乙方應提出已代繳之行政規費或履行本契約已支付之全部必要費用之單據，經核實後予以扣除，並將餘款退還甲方。

3. 任何一方知悉旅遊活動無法成行時，應即通知他方並說明其事由；其怠於通知致他方受有損害時，應負賠償責任。

4. 為維護本契約旅遊團體之安全與利益，乙方依第一項為解除契約後，應為有利於旅遊團體之必要措置。

第 14 條（出發前有客觀風險事由解除契約）

出發前，本旅遊團所前往旅遊地區之一，有事實足認危害旅客生命、身體、健康、財產安全之虞者，準用前條之規定，得解除契約。但解除之一方，應按旅遊費用百分之_____補償他方（不得超過百分之 5）。

第 15 條（證照之保管及返還）

1. 乙方代理甲方處理旅遊所需之手續，應妥慎保管甲方之各項證件；如有遺失或毀損，應即主動補辦。如致甲方受損害時，應賠償甲方之損害。

2. 前項證件，乙方及其受僱人應以善良管理人之注意保管之；甲方得隨時取回，乙方及其受僱人不得拒絕。

第 16 條（旅客之變更權）

1. 甲方於旅遊開始____日前，因故不能參加旅遊者，得變更由第三人參加旅遊。乙方非有正當理由者，不得拒絕。

2. 前項情形，如因而增加費用，乙方得請求該變更後之第三人給付；如減少費用，甲方不得請求返還。甲方並應於接到乙方通知後____日內協同該第三人到乙方營業處所辦理契約承擔手續。

3. 承受本契約之第三人，與甲乙雙方辦理承擔手續完畢起，承繼甲方基於本契約一切權利義務。

第 17 條（旅行業務之轉讓）

1. 乙方於出發前如將本契約變更轉讓予其他旅行業者，應經甲方書面同意。甲方如不同意者，得解除契約，乙方應即時將甲方已繳之全部旅遊費用退還；甲方受有損害者，並得請求賠償。

2. 甲方於出發後始發覺或被告知本契約已轉讓其他旅行業，乙方應賠償甲方全部旅遊費用百分之五之違約金；甲方受有損害者，並得請求賠償。受讓之旅行業或其履行輔助人，關於旅遊義務之履行，有故意或過失時，甲方亦得請求讓與之旅行業者負責。

第 18 條（旅程內容之實現及例外）

1. 旅程中之食宿、交通、旅程、觀光點及遊覽項目等，應依本契約所訂等級與內容辦理，甲方不得要求變更，但乙方同意甲方之要求而變更者，不在此限，惟其所增加之費用應由甲方負擔。除非有本契約第十三條或第二十一條之情事，乙方不得以任何名義或理由變更旅遊內容。

2. 因可歸責於乙方之事由，致未達本契約所定旅程、交通、食宿或遊覽項目等事宜時，甲方得請求乙方賠償各該差額 2 倍之違約金。

3. 乙方應提出前項差額計算之說明，如未提出差額計算之說明時，其違約金之計算至少為全部旅遊費用之百分之 5。

4. 甲方受有損害者，另得請求損害賠償。

第 19 條（因可歸責於旅行業之事由致行程延誤）

1. 因可歸責於乙方之事由，致延誤行程時，乙方應即徵得甲方之書面同意，繼續安排未完成之旅遊活動或安排甲方返回。

2. 乙方怠於安排時，甲方得搭乘相當等級之交通工具自行返回出發地，其所支付之費用，應由乙方負擔。

3. 第一項延誤行程期間，甲方所支出之食宿或其他必要費用，應由乙方負擔。甲方並得請求依全部旅費除以全部旅遊日數乘以延誤行程日數計算之違約金。延誤行程時數在 5 小時以上未滿 1 日者，以 1 日計算。

4. 依第一項約定，安排甲方返回時，另應按實計算賠償甲方未完成旅程之費用及由出發地點到第一旅遊地與最後旅遊地返回之交通費用。甲方受有損害者，並得請求賠償。

第 20 條（旅行業棄置或留滯旅客）

1. 乙方於旅遊途中，因故意棄置或留滯甲方時，除應負擔棄置或留滯期間甲方支出之食宿及其他必要費用，按實計算退還甲方未完成旅程之費用，及由出發地至第一旅遊地與最後旅遊地返回之交通費用外，並應至少賠償依全部旅遊費用除以全部旅遊日數乘以棄置或留滯日數後相同金額 5 倍之違約金。

2. 乙方於旅遊途中，因重大過失有前項棄置或留滯甲方情事時，乙方除應依前項規定負擔相關費用外，並應至少賠償依前項規定計算之 3 倍違約金。

3. 乙方於旅遊途中，因過失有第一項棄置或留滯甲方情事時，乙方除應依前項規定負擔相關費用外，並應賠償依第一項規定計算之 1 倍違約金。

4. 前三項情形之棄置或留滯甲方之時間，在 5 小時以上未滿 1 日者，以 1 日計算；乙方並應儘速依預訂旅程安排旅遊活動，或安排甲方返回。

5. 甲方受有損害者，另得請求賠償。

第 21 條（旅遊途中因非可歸責於旅行業之事由致旅遊內容變更）

1. 旅遊中因不可抗力或不可歸責於乙方之事由，致無法依預定之旅程、交通、食宿或遊覽項目等履行時，為維護旅遊團體之安全及利益，乙方得變更旅程、遊覽項目或更換食宿、旅程；其因此所增加之費用，不得向甲方收取，所減少之費用，應退還甲方。

2. 甲方不同意前項變更旅程時，得終止契約，並得請求乙方墊付費用將其送回原出發地，於到達後附加年利率____％利息償還乙方。

第 22 條（責任歸屬與協辦）

　　旅遊期間，因不可歸責於乙方之事由，致甲方搭乘飛機、輪船、火車、捷運、纜車等大眾運輸工具所受之損害者，應由各該提供服務之業者直接對甲方負責。但乙方應盡善良管理人之注意，協助甲方處理。

第 23 條（出發後旅客任意終止契約）

1. 甲方於旅遊活動開始後，中途離隊退出旅遊活動時，不得要求乙方退還旅遊費用。但乙方因甲方退出旅遊活動後，應可節省或無須支付之費用，應退還甲方。

2. 前項情形，乙方並應為甲方安排脫隊後返回出發地之住宿及交通，其費用由甲方負擔。

3. 甲方於旅遊活動開始後，未能及時參加依本契約所排定之行程者，視為自願放棄其權利，不得向乙方要求退費或任何補償。

第 24 條（旅客終止契約後之回程安排）

1. 甲方於旅遊活動開始後，怠於配合乙方完成旅遊所需之行為致影響後續旅遊行程，而終止契約者，甲方得請求乙方墊付費用將其送回原出發地，於到達後附加利息償還之，乙方不得拒絕。

2. 前項情形，乙方因甲方退出旅遊活動後，應可節省或無須支出之費用，應退還甲方。

3. 乙方因第一項事由所受之損害，得向甲方請求賠償。

第 25 條（旅行業之協助處理義務）

1. 甲方在旅遊中發生身體或財產上之事故時，乙方應盡善良管理人之注意為必要之協助及處理。

2. 前項之事故，係因非可歸責於乙方之事由所致者，其所生之費用，由甲方負擔。

第 26 條（旅行業應投保責任保險及履約保證保險）

乙方應依主管機關之規定投保責任保險及履約保證保險。責任保險投保金額：

1. 依法令規定。

2. 於法令規定，金額為：
 (1) 每一旅客意外死亡新臺幣＿＿＿＿＿＿＿＿元。
 (2) 每一旅客因意外事故所致體傷之醫療費用新臺幣＿＿＿＿＿＿＿元。
 (3) 國內旅遊善後處理費用新臺幣＿＿＿＿＿＿＿元。
 (4) 每一旅客證件遺失之損害賠償費用新臺幣＿＿＿＿＿＿＿元。

3. 乙方如未依前項規定投保者，於發生旅遊事故或不能履約之情形，乙方應以主管機關規定最低投保金額計算其應理賠金額之三倍作為賠償金額。

4. 乙方應於出團前，告知甲方有關投保旅行業責任保險之保險公司名稱及其聯絡方式，以備甲方查詢。

第 27 條（購物及瑕疵損害之處理方式）

1. 乙方不得於旅遊途中，臨時安排甲方購物行程。但經甲方要求或同意者，不在此限。

2. 乙方安排特定場所購物，所購物品有貨價與品質不相當或瑕疵者，甲方得於受領所購物品後 1 個月內，請求乙方協助其處理。

第 28 條（誠信原則）

甲乙雙方應以誠信原則履行本契約。乙方依旅行業管理規則之規定，委託他旅行業代為招攬時，不得以未直接收甲方繳納費用，或以非直接招攬甲方參加本旅遊，或以本契約實際上非由乙方參與簽訂為抗辯。

第 29 條（消費爭議處理）

1. 本契約履約過程中發生爭議時，乙方應即主動與甲方協商解決之。

2. 乙方消費爭議處理申訴（客服）專線或電子信箱：＿＿＿＿＿＿＿＿＿＿＿＿＿＿。

3. 乙方對甲方之消費爭議申訴，應於 3 個營業日內專人聯繫處理，並依據消費者保護法之規定，自申訴之日起 15 日內妥適處理之。

4. 雙方經協商後仍無法解決爭議時，甲方得向交通部觀光局、直轄市或各縣（市）消費者保護官、直轄市或各縣（市）消費者爭議調解委員會、中華民國旅行業品質保障協會或鄉（鎮、市、區）公所調解委員會提出調解（處）申請，乙方除有正當理由外，不得拒絕出席調解（處）會。

第 30 條（個人資料之保護）

1. 乙方因履行本契約之需要，於代辦證件、安排交通工具、住宿、餐飲、遊覽及其所附隨服務之目的內，甲方同意乙方得依法規規定蒐集、處理、傳輸及利用其個人資料。

```
甲方：
□不同意（甲方如不同意，乙方將無法提供本契約之旅遊服務）。
簽名：
□同意。
簽名：
（二者擇一勾選；未勾選者，視為不同意）
```

2. 前項甲方之個人資料乙方負有保密義務，非經甲方書面同意或依法規規定，不得將其個人資料提供予第三人。

3. 第一項旅客個人資料蒐集之特定目的消失或旅遊終了時，乙方應主動或依甲方之請求，刪除、停止處理或利用甲方個人資料。但因執行職務或業務所必須或經甲方書面同意，不在此限。

4. 乙方發現第一項甲方個人資料遭竊取、竄改、毀損、滅失或洩漏時，應即向主管機關通報，並立即查明發生原因及責任歸屬，且依實際狀況採取必要措施。

5. 前項情形，乙方應以書面、簡訊或其他適當方式通知甲方，使其可得知悉各該事實及乙方已採取之處理措施、客服電話窗口等資訊。

第 31 條（合意管轄法院之約定）

1. 甲、乙雙方就本契約有關之爭議，以中華民國之法律為準據法。

2. 因本契約發生訴訟時，甲乙雙方同意以＿＿＿＿＿地方法院為第一審管轄法院，但不得排除消費者保護法第四十七條或民事訴訟法第四百三十六條之九規定之小額訴訟管轄法院之適用。

第 32 條（其他協議事項）

　　甲乙雙方同意遵守下列各項：

1. 甲方□同意□不同意　乙方將其姓名提供給其他同團旅客。

2.

3.

　　前項協議事項，如有變更本契約其他條款之規定，除經交通部觀光局核准外，其約定無效，但有利於甲方者，不在此限。

```
訂約人
甲方：
住（居）所地址：
身分證字號（統一編號）：
電話或傳真：
乙方（公司名稱）：
註冊編號：
負責人：
住址：
電話或傳真：
```

乙方委託之旅行業副署：（本契約如係綜合或甲種旅行業自行組團而與旅客簽約者，下列各項免填）

公司名稱：

註冊編號：

負責人：

住址：

電話或傳真：

簽約日期：中華民國年月日

（如未記載，以首次交付金額之日為簽約日期）

簽約地點：

（如未記載，以甲方住（居）所地為簽約地點）

10-3 案例分析

本章節有兩案例，一案是刑事案件偽造文書，經檢察官提起公訴，近年來領隊及導遊人員證照取得不易，投機者持偽造執業證執業觸法，近來市面上也流竄著一些假造執業證件，製作有根有據維妙維肖，非常不可取，新進從業人員甚至不知情而觸法，特舉此案例作為警惕，第二案為業界皆知享譽旅行業者品牌，所推出高品質產品，但其中班機、行程、導遊、領隊與餐食等皆受到質疑與消費者所支付團費不成比例，消費者對其品管認知上產生極大差異，經協調無法達成共識，一狀告到法院，對業者與消費者均造成莫大的損失，尤其對業者的聲譽受到相當大的影響，不可不慎。

壹、偽造領隊人員執業證

被告因偽造文書案件，經檢察官提起公訴，因被告於準備程序中經訊問後自白犯罪，逕以簡易判決處刑如下：

★ 主文

李××犯行使偽造特種文書罪，處有期徒刑參月，如易科罰金，以新臺幣壹仟元折算壹日，減為有期徒刑壹月又拾伍日，如易科罰金，以新臺幣壹仟元折算壹日，扣案偽造李××名義之領隊人員執業證壹枚沒收之。又犯行使偽造特種文書罪，處有期徒刑參月，如易科罰金，以新臺幣壹仟元折算壹日，扣案偽造李明德名義之領隊人員執業證壹枚沒收之。應執行有期徒刑肆月，如易科罰金，以新臺幣壹仟元折算壹日，緩刑貳年，並應於本判決確定後參個月內向公庫支付新臺幣伍萬元。扣案偽造李××名義之領隊人員執業證壹枚沒收之。

事實及理由

一、本件犯罪事實及證明犯罪事實之證據方法並其證據均引用檢察官起訴書之記載。

二、核被告李××所為，係犯《刑法》第 216 條、第 212 條之行使偽造特種文書罪 2 罪。又被告偽造特種文書進而行使，偽造罪之前階段行為應為行使罪之後階段行為所吸收，不另論罪；而被告雖與真實姓名年籍不詳之施姓成年男子共同偽造特種文書，惟僅被告具有行使之故意，故就被告所犯行使罪部分，即無須論以共同正犯。另被告所犯行使偽造特種文書罪 2 罪犯意各別，行為時間地點互異，復對不同被害人所為，屬數罪併罰，應分別論處，再定其應執行之刑。爰審酌被告生活情形、智識程度、犯罪後已坦承犯行，以及本案所造成社會及被害人之危害情節等一切情狀，分別量處如主文所示之刑另被告所犯第 1 次行使偽造特種文書罪，其犯罪時間係在民國 96 年 4 月 24 日以前，應依中華民國九十六年《罪犯減刑條例》第 2 條第 1 項第 3 款、第 7 條規定，減其宣告刑二分之一，再依同條例第 9 條、第 11 條以及《刑法》第 41 條第 1 項前段、第 51 條第 5 款規定，諭知於定刑前、後均易科罰金併其折算。又查被告前未曾受有期徒刑以上刑之宣告，此有臺灣高等法院被告前案紀錄表在卷可參，其因一時失慮，致罹刑章，且犯後已知所悔悟，堪認其經此教訓，應已知警惕，而無再犯之虞，其所受宣告之刑以暫不執行為適當，爰依《刑法》第 74 條第 1 項第 1 款之規定，予以宣告緩刑 2 年；惟為確實督促被告保持善良品行以及正確法律觀念，並依同法第 74 條第 2 項第 4 款之規定，併諭知被告應依主文所示之方式，向公庫支付新臺幣 5 萬元（此部分依《刑法》第 74 條第 4 項規定得為民事強制執行名義，又依同法第 75 條之 1 第 1 項第 4 款規定，受緩刑之宣告而 違反上開本院所定負擔情節重大，足認原宣告之緩刑難收其預期效果，而有執行刑罰之必要者，得撤銷其宣告），以啟自新。至於扣案偽造之李××名義之領隊人員執業證 1 枚，既為被告所有，且供犯罪所用，爰依《刑法》第 38 條第 1 項第 2 款規定，併宣告沒收之；而偽造之領隊人員執業證上所偽造之公印文 1 枚，原應依刑法第 219 條規定諭知沒收，惟其因係附屬於同應沒收之偽造之領隊人員執業證上，爰不另為沒收之諭知。

《中華民國刑法》第 216 條（行使變造私文書罪）

　　行使第 210 條至第 215 條之文書者，依偽造、變造文書或登載不實事項或使登載不實事項之規定處斷。

　　《中華民國刑法》第 212 條（變造特種文書罪）偽造、變造護照、旅券、免許證、特許證及關於品行、能力服務或其他相類之證書、介紹書，足以生損害於公眾或他人者，處 1 年以下有期徒刑、拘役或 3 百元以下罰金。

★犯罪事實

一、李××明知其未依《發展觀光條例》第 32 條第 1 項、第 2 項規定通過領隊人員考試及訓練，竟於不詳時間、地點，與真實姓名年籍不詳之施姓成年男子共同基於行使偽造特種文書之犯意聯絡，由李××提供其國民身分證及照片予施姓男子，再由施姓男子偽造領隊人員執業證後交付予李××使用。嗣於民國 95 年間，在不詳地點，李××持上開偽造之領隊人員執業證出示予××旅行社股份有限公司（下稱××旅行社）人員，以表示其具有領隊執業資格，而應聘為××旅行社之借調領隊職務。另又基於行使偽造特種文書之犯意，於 101 年 7、8 月間，在臺北市○○區○○路○段○號○○樓○○旅行社股份有限公司內（下稱○○旅行社），持上開偽造之領隊人員執業證出示予○○旅行社人員，以表示其具有領隊執業資格，而應聘為○○旅行社之特約領隊，均足生損害於××旅行社、○○旅行社及交通部觀光局領隊人員管理之正確性。

二、案經交通部觀光局函送偵辦。證據並所犯法條。

三、證據清單

編號	證據名稱	待證事實
1	被告李××於偵查中之全部犯罪事實自白	全部犯罪事實
2	○○旅行社誠字第 12000021、00000000 號函及函所附開票名單、行程確認單、旅途資訊、保險證、定型化契約等資料、××旅行社××總法字第 00000000 號函及函附滿意度調查表各 1 份	被告曾持上開偽造之領隊人員執業證出示予××旅行社及○○旅行社而行使之事實
	交通部觀光局觀業字第 0000000000、00000000 50 號函各 1 份、偽造之領隊人員執業證原本及影本各 1 份、對照用之真正領隊人員執業證 1 份	被告所行使之領隊人員執業證為偽造之事實

四、核被告所為，係犯《刑法》第 216 條、第 212 條之行使偽造特種文書罪嫌。被告偽造特種文書之犯行，為行使偽造特種文書犯行所吸收，不另論罪。又被告 2 次行使偽造特種文書犯行，犯意個別，行為互殊，請予分論併罰。另被告所偽造之領隊人員執業證，為被告所有，且為犯罪所得之物並供犯罪所用 ，請依《刑法》第 38 條第 1 項第 2 款、第 3 款、第 3 項規定沒收之。

五、依《刑事訴訟法》第 251 條第 1 項提起公訴。

《中華民國刑法》第 212 條（偽造變造特種文書罪）偽造、變造護照、旅券、免許證、特許證及關於品行、能力服務或其他相類之證書、介紹書，足以生損害於公眾或他人者，處 1 年以下有期徒刑、拘役或 3 百元以下罰金。

貳、損害賠償

★ 列當事人間請求「損害賠償」事件，上訴人對於第一審判決提起上訴，本院判決如下：

★ **主文**

　　原判決關於命上訴人給付被上訴人每人超過新臺幣 20,250 元部分，及該部分假執行之宣告，暨訴訟費用之裁判均廢棄。

事實及理由

一、被上訴人即附帶上訴人（下稱被上訴人）起訴主張：其等 6 人於民國 96 年 1 月 11 日及 2 月 5 日分別與上訴人即附帶被上訴人（下稱上訴人）訂立國外旅遊契約（下稱系爭契約），約定參加上訴人所辦自 96 年 2 月 18 日起至 3 月 1 日之「埃及尼羅河豪華遊輪的奇遇 12 日（GF 商務艙）」旅行團（下稱系爭旅遊），該團計有 10 名團員，團費每人新臺幣（下同）15 萬 6 千元至 16 萬 1 千元不等，其等於行前簽約時，上訴人郵寄廣告之行程表指明獨家安排住宿阿布新貝、獨家安排於 MenaHouse Oberoi Hotel 用餐，惟並非僅上訴人有安排住宿於阿布新貝，且亦有他家公司安排於 Mena House Oberoi Hotel 用餐；另上訴人招攬廣告之文宣稱第三天「獨家讓您認識金字塔的演變與發展」，惟參諸他家旅行社之行程，金字塔的演變與發展皆屬埃及旅遊之重點，上訴人嗣亦自陳「本公司或有疏忽、未就文宣用語加以修正」，上訴人以「獨家行程」之文宣招攬顧客時，既明知他旅行社亦安排相同行程，顯已違背《公平交易法》第 21 條第 1 項及《消費者保護法》第 22 條之規定，依《民法》第 226

條第 1 項規定,「獨家」已屬給付不能,其自得請求上訴人損害賠償。上訴人之廣告文宣稱該團為「豪華」、「商務艙」團,如欲降至經濟艙可減 3 萬 9 千元,惟參諸他公司經濟艙團體之價格,他公司商務艙團之價格合理應為 11 萬、12 萬元,因上訴人向其等強調本團乃「豪華」團,故收取高達 15 萬 6 千元至 16 萬 1 千元之團費,自應具備等同於 15 萬 6 千元至 16 萬 1 千元之「豪華」、「商務團」之旅遊品質,詎上訴人之債務履行輔助人即「海灣航空公司」卻提供低劣品質之服務,諸如曼谷二次過境不讓旅客下機、與清潔送餐侍應人員雜處狹小機艙、座椅踏墊、耳機脫落、空服人員臨時座椅加賣站票、與服務人員高聲談笑,嚴重影響旅客夜間睡眠,雖經數度抗議仍然無效,且花費最多時間轉機,上訴人亦應依《民法》第 514 條之 6、第 514 條之 5 規定,減少不符品質所收取之費用;又於團體餐食中,上訴人多次提供不衛生與不潔之食物,包括 2 月 22 日中餐食用海鮮,但不新鮮,只有炸魚是熱的,用餐時蒼蠅在一旁飛舞,衛生堪慮、2 月 27 日中餐餐廳之地板、桌椅及餐盤滿是油漬汙垢、座位擁擠、飯沒熟、牛肉水餃的肉酸壞、玉米湯中有蒼蠅,而服務生竟在端上桌後快速撈起蒼蠅,並無主動更換之意等,且已無法再於埃及提供合於衛生品質之餐食,已屬給付不完全;又上人於埃及安排之中文導遊對埃及之歷史古蹟毫無所悉,甚至不知埃及豔后,為此上訴人之中文領隊即予更換為英文導遊,表示因過年期間中文導遊已全數被訂光,伊會負責翻譯,但多有錯翻、漏翻、甚至問其如何翻譯,只拿書本照念,而與英文導遊之講解內容完全不同,致其等於旅遊後半段無心聽聞或遊興全無,而不具豪華之品質;另於 2 月 19 日抵達開羅時約當地下午 4 時,原安排參觀開羅博物館,竟發生巴士司機違規停車事件,致全團於警局外苦候司機,使第一天欲參訪開羅博物館之行程挪至隔日下午參訪,該公司巴士司機造成全團國外旅遊時間浪費甚明,造成其受損害,亦應退還減少之費用。又依據《公平交易法》第 21 條第 1 項規定及《消費者保護法》第 22 條規定,企業經營者對消費者所負之義務,不得低於廣告之內容。上訴人之行程未具備通常之價值與約定之品質,依據《民法》第 514 條之 6 至第 514 條之 8 之規定,上訴人得按旅遊營業人所收旅遊費用總額每日平均數額,按日請求賠償金額,爰請求損害賠償及減少金額如下:

（一）上訴人以獨家招攬顧客,卻提供非獨家之行程,就此爰參考他公司經濟艙團體之價格,並依據上訴人之廣告文宣所稱,如欲降至經濟艙可減 3 萬 9 千

元，他公司商務艙團之價格合理應為 11 萬、12 萬元，與上訴人之價差為 4 萬元，故其就上訴人假獨家之名而招攬顧客之損害額為 4 萬元。

（二）因上訴人之債務履行輔助人即「海灣航空公司」提供不具與其所約定之品質之服務，此部分亦參照上訴人之廣告文宣所稱，如欲降至經濟艙可減 3 萬 9 千元之半數，即 14,500 元為損害賠償之金額。

（三）就上訴人提供不衛生與不潔之兩餐食物部分，以上訴人函覆之餐食費用請求 2 千元。

（四）就上訴人之埃及導覽不具與其約定之豪華之品質部分，請求損害賠償 1 萬元。

（五）就上訴人聘請之司機造成其時間之浪費部分，請求損害賠償 3,500 元，以上合計 7 萬元，惟經其屢次向中華民國旅行業品質保障協會、財團法人消費者文教基金會申訴協調未果、及向臺北市政府消費者保護官召集協調仍無結果，迄今未獲理賠，爰依旅遊契約之法律關係，起訴請求上訴人應給付被上訴人各 7 萬元。

二、上訴人除引用原審判決之抗辯外，另辯以。

（一）原審認上訴人有不實文宣廣告，應按團費與經濟艙之價差 4 萬元為損害賠償計算基礎，依比例賠償被上訴人每人 6,262 元，顯屬違誤。

1. 被上訴人所舉鳳×旅行社「鳳×旅遊 2007 埃及法老文明 12 日」埃及行程，旅遊日期為 96 年 8 月 4 日，縱有與系爭旅遊相似之旅程，已在系爭旅遊日期半年之後，亦不能證明在與系爭旅遊同一時段裡，有完全相同之行程可供選擇，而推論系爭旅遊非獨家行程。且一般周知之歷史與如何安排旅遊參觀行程，並無關聯性，被上訴人並非當然因對「金字塔之發展與演變」完全無任何概念及認識，而受文宣之要約，參加此一行程才了解金字塔之演變與發展，此乃正常經驗法則所當然。

2. 縱非獨家，但一天該有之行程、晚餐，上訴人皆已提供，被上訴人並無損害可言，何以原審扣除該日行程（9 天中 1 天）及晚餐（22 餐中 1 餐）之費用。且原審亦無說明何以 採團費與經濟艙價差作為損害賠償計算基礎。

（二）原審認海灣航空公司為上訴人之債務履行輔助人，提供不完全之給付，屬違法認定，判決顯然不當。

1. 債務履行輔助人者，債權人對之必有選任監督之能力始足當之；而旅行社對航空公司無任何監督權限，乃眾所周知之事實，自庸舉證之，航空公司非旅行社之債務履行輔助人，毋庸置疑。

2. 交通部觀光局頒布之《國外旅遊定型化契約書範本》第 33 條明白約定：「旅遊期間，因不可歸責於乙方（即旅行社）之事由，致甲方（即旅客）搭乘飛機、輪船、火車、捷運、纜車等大眾運輸工具所受損害者，應由各該提供服務之業者直接對甲方負責。但乙方應善盡管理人之注意，協助甲方處理。」上開約定明白揭示，因不可歸責於旅行社之事由，致旅客搭乘航空公司受有損害，應由航空公司直接對旅客負責，而旅行社則應盡管理人之注意協助處理。

3. 系爭旅遊團之文宣，標題載明為：「埃及尼羅河豪華遊輪的奇遇十二日」，該頁特色介紹之第 12 點，亦明載：「全程安排五星級飯店及豪華遊輪和美式自助式早餐。」既是「豪華遊輪」，原審卻以「豪華團」加以認定，自有不當，蓋任何人皆知豪華遊輪並不等於豪華團，兩種用語不同，其內容意義亦絕非相等。

4. 依上訴人於原審所提之機票票根，機票費為 119,886 元。換言之，扣除航空公司之機票費，上訴人之團費僅有 4 萬餘元，就此 4 萬餘元，上訴人提供了 9 天旅遊行程之吃、住、參觀、豪華遊輪、門票及導遊費用等。原審以 15 萬 8 千元至 16 萬 1 千元為認定豪華團之標準，除有前款所述，是豪華遊輪非豪華團之誤認外，更是漏未考量單單機票已占 119,886 元，僅剩 4 萬餘元用於旅遊團費上。若 9 天之行程而僅 4 萬餘元之款項可用，其中尚應包含旅行社之合理利潤，仍得視之豪華團？

5. 依證人鄒××，97 年 1 月 17 日到庭證述，可知只有巴林回香港此段行程之飛機，服務較不好；只有一位耳機脫落；吵雜是因眷屬安排在空服員座位上；此外，沒有其他之瑕疵。

　　縱認上訴人就航空公司之不好服務，應負賠償責任，惟原審以「如欲降至經濟艙可減 3 萬 9 千元」，而以 39,000 元之 4 分之 1 比例為計算基準，亦乏法律依據，顯有不當。縱耳機有掉落、空服人員有高聲笑談，致服務品質有所瑕疵，但此與 39,000 元又有何關聯性？既無關聯性，即不得以此為計算之依據。既只有 1 位耳機掉落，既僅是空服人員偶爾高聲笑談，為何逕以 1/4 比例計算之？為何 6 位被上訴

人均獲有同額之賠償？被上訴人丁○○是搭乘頭等艙，並非商務艙，縱有上開瑕疵，亦與其無關，豈有損害可言？

（三）原審認定上訴人有提供不衛生與不潔之食物，然依證人鄒××原審 97 年 1 月 17 日筆錄證述，證明有蒼蠅的玉米湯，當場即完全更換其他的湯，並無人食用之，顯見瑕疵已當場完全補正，並無不完全給付之情事。至於 2 月 22 日中餐食用海鮮，當場已問是否要更換，而其中只有一位馬上反應，更換其他的主菜，是縱有不完全給付，亦已當場立即補正完竣，自無給付不完全可言。原審就證人上開之證述，置而不理；就上訴人於原審一再主張「瑕疵已補正，並無給付不完全可言」，亦置而不論，卻以「上訴人此之所辯亦非可取」一句話，為其認定之結語，對於瑕疵已補正，為何仍有不完全給付之適用，未有任何說明，顯已違背法律的規定。

（四）原審在無任何證據之下，逕認就英文導遊為中文翻譯，多有錯翻、漏翻，實有違法不適。原審以 5,000 元為賠償之認定，其依據何在？並未為片言隻字之說明，5,000 元已幾占 4 萬餘元之 8 分之 1，如此之認定，顯不合理，顯不公平，亦乏依據，自有不當。

（五）司機違規停車，並未因而減縮該有之行程，自無不完全給付可言。系爭旅遊團抵達開羅第一天，因班機延誤，預定行程已稍有落後，雖又因巴士司機違規停車，致當天下午之唯一行程：參觀開羅博物館無法成行，但已安排於翌日所有原預定行程結束後，即予參觀開羅博物館。換言之，巴士司機之違規，並未耽誤到當天之其他行程，應無所謂「時間之浪費」可言。又參觀開羅博物館之行程，既已於翌日補正，亦無減少預定之行程，自無不完全給付之情事。原審認定因時間浪費，上訴人應每人退還 3,500 元，其認定之依據，亦無任何之說明，自不足採。

三、原審原審判命上訴人應給付被上訴人各 26,512 元，其餘之訴駁回；上訴人不服，提起上訴，於本院為上訴聲明。

（一）原判決不利於上訴人部分廢棄。

（二）前開廢棄部分，被上訴人在第一審之訴駁回（至上訴人雖亦為免為假執行之聲明，惟本件訴訟標的未逾 165 萬元，不得上訴第三審，於本院判決後即行確定，無宣告假執行之實益，是此部分聲明顯屬贅載，本院亦毋庸審酌）。

被上訴人則聲明：上訴駁回。被上訴人另提起附帶上訴，聲明。

（一）原判決不利於附帶上訴人部分廢棄。

（二）被附帶上訴人應再給付附帶上訴人各 43,488 元。上訴人即附帶被上訴人則聲明：附帶上訴駁回。

四、兩造不爭執之事項：

（一）被上訴人 6 人於 96 年間分別與上訴人訂立國外旅遊契約，約定參加上訴人所辦自 96 年 2 月 18 日起至 3 月 1 日之「埃及尼羅河豪華遊輪的奇遇十二日（GF 商務艙）」旅行團。

（二）行前簽約時，上訴人郵寄廣告之行程表指明獨家安排住宿阿布新貝、獨家安排於 Mena House Oberoi Hotel 用餐，及「獨家讓您認識金字塔的演變與發展」。

五、得心證之理由：

（一）按旅遊營業人提供旅遊服務，應使其具備通常之價值及約定之品質，旅遊服務不具備前條之價值或品質者，旅客得請求旅遊營業人改善之。旅遊營業人不為改善或不能改善時，旅客得請求減少費用。其有難於達預期目的之情形者，並得終止契約。因可歸責於旅遊營業人之事由致旅遊服務不具備前條之價值或品質者，旅客除請求減少費用或並終止契約外，並得請求損害賠償，《民法》第 514 條之 6、第 514 條之 7 分別定有明文。本件被上訴人主張上訴人提供之系爭旅遊服務有：提供之旅遊服務並非如其廣告所稱係「獨家」、所使用之海灣航空公司未能提供安詳的休息環境、96 年 2 月 22 日與同年月 27 日之中餐提供不衛生與不潔之餐食、所安排之中文導遊對埃及之歷史古蹟毫無所悉，之後更換為英文導遊再由領隊中文翻譯，但翻譯品質不佳、巴士司機違規停車致時間浪費等不具備通常價值及約定品質之處，是本件應審究者，乃上訴人提供之系爭旅遊服務是否有上揭不具備通常價值及約定品質之情形？如有，被上訴人得否請求減少費用？如何，得請求減少之費用若干？茲析述如下。

（二）關於被上訴人主張上訴人以「獨家行程」招攬顧客廣告不實部分：被上訴人雖主張其等於行前簽約時，上訴人郵寄廣告之行程表指明獨家安排住宿阿布新貝、獨家安排於 Mena House Obero i Hotel，又宣稱「獨家讓您認識金字塔的演變與發展」，惟實際上有他家公司亦安排上開住宿及用餐地點，且金字塔的演變與發展為各家埃及旅遊之重點，顯然廣告不實而違反《公平交易

法》第 21 條第 1 項及《消費者保護法》第 22 條，且就其所謂「獨家」部分，已屬給付不能，爰依《民法》第 226 條第 1 項請求損害賠償云云，惟查，依卷附被上訴人所提出之「鳳×旅遊 2007 埃及法老文明 12 天」行程，並未有住宿阿布新貝之安排，是被上訴人謂上訴人就上開住宿地點之安排並非「獨家」云云，尚無依據。又被上訴人自承「金字塔的演變與發展」為各家埃及旅遊之重點，實際上亦難以想像有任何提供埃及旅遊之旅遊業者不將「金字塔的演變與發展」列入旅遊重點，是被上訴人應能認知上訴人之行程表上所稱「獨家讓您認識金字塔的演變與發展」，係指將以自己獨創之安排方式介紹金字塔的歷史演變及發展，而非指市面上僅有上訴人提供內容涵蓋「認識金字塔的演變與發展」之旅遊，而被上訴人並未敘明上訴人提供之本件旅遊服務就介紹金字塔的歷史演變與發展有何非獨家之處，是其遽而主張上訴人就「獨家」部分有給付不能之情事，要非可採。況被上訴人既不爭執上訴人確有安排阿布新貝之住宿、Mena House Oberoi Hotel 之餐食及介紹金字塔的演變與發展，則縱上開服務內容並非「獨家」，被上訴人究受有何損害或其價值有何減損，亦未見其等證明，其以本件旅遊與他公司商務艙團之價差計算其損害，因各旅遊團之旅遊內容、成本不同，未必即為在旅遊內容相同之情形下，以「獨家」方式提供與以「非獨家」方式提供兩者間之價差，是尚不足憑。從而，被上訴人就此部分主張上訴人應每人賠償 4 萬元，要無可取。

（三）關於被上訴人主張「海灣航空公司」未能提供安詳休息環境部分（此部分兩造業於本院 97 年 11 月 20 日準備程序中同意就海灣航空公司服務品質不佳部分之爭執限縮爭點於該航空公是否有提供安詳休息環境）：

1. 按債務人之代理人或使用人，關於債之履行有故意或過失時，債務人應與自己之故意或過失負同一責任；但當事人另有訂定者，不在此限，同法第 224 條定有明文。查旅遊契約係指旅遊業者提供有關旅行給付之全部予旅客，而由旅客支付報酬之契約，故旅遊中食宿及交通之提供，若由旅遊業者洽由他人給付者，除旅客已直接與該他人成立契約關係外，該他人即為旅遊業者之履行輔助人，職是，海灣航空公司即為上訴人就本件旅遊契約之履行輔助人無訛，並不問上訴人對海灣航空公司是否有監督之能力，況上訴人自承飛往埃及之航空公司不僅海灣航空公司一家，則訴人非無選擇使用其他家航空公司之空間，就其履行輔助之選任，自亦應負其責，是其辯稱其對海灣航空公司無選任監督之能力，海灣航空公司並非其履行輔助人云云，尚非可採。

2. 次查，被上訴人主張因海灣航空公司將員工眷屬安排在空服員座位上，致服務人員高聲談笑，影響其等安寧等情，業經證人即系爭旅遊領隊鄒ＸＸ於原審到庭證述屬實，上訴人亦不否認證人鄒××於航程中有代向海灣航空公司班機服務人員抗議，事後亦曾向海灣航空公司反應並向被上訴人說明處理情形，自堪信為真實。上訴人雖辯稱其並無監督航空公司之權限與能力，且兩造於系爭契約第 33 條約定被上訴人應直接向海灣航空公司求償云云，惟海灣航空公司既為上訴人之履行輔助人，依《民法》第 224 條規定，上訴人即應就其履行債務時之故意或過失負同一責任，不問其實際上有無監督航空公司之權限與能力；又系爭契約第 33 條雖約定：「旅遊期間，因不可歸責於乙方之事由，致甲方搭乘飛機、輪船、火車、捷運、纜車等大眾運輸工具所受損害者，應由各該提供服務者直接對甲方負責。但乙方應盡善良管理人之注意，協助甲方處理」，惟被上訴人係依《民法》第 514 條之 7 第 1 項請求減少費用，而非依同條第 2 項主張損害賠償，並不以可歸責上訴人為要件，而觀諸系爭契約第 33 條之約款內容，顯係就航空公司等大眾運輸工具之經營人於損害旅客之固有利益時所生之損害賠償責任為責任主體之約定，尚與本件被上訴人之減少費用請求權無涉，是上訴人前開抗辯，尚無理由。

3. 衡諸常情，旅客之所以選擇搭乘飛機商務艙及頭等艙，乃為獲得較好之服務及餐飲、較寬敞之座位及活動空間及較安寧之飛行旅程，查海灣航空公司服務人員既有前述高聲談笑之未能維持機艙安寧，經數度抗議仍然無效之情形，要難認上訴人已提供具備通常價值之旅遊服務，被上訴人請求依《民法》第 514 條之 7 第 1 項減少費用，自屬有據。按「當事人已證明受有損害而不能證明其數額或證明顯有重大困難者，法院應審酌一切情況，依所得心證定其數額」，《民事訴訟法》第 222 條第 2 項有明文規定，本件被上訴人就前揭得請求減少費用之損害數額，雖無法證明，本院自仍得審酌一切情況，定其數額。爰審酌前述旅客之所以選擇搭乘飛機商務艙及頭等艙，除可獲取較安寧之飛行旅程外，尚可享受較好之服務及餐飲、較寬敞之座位及活動空間，而上訴人既已分別提供商務艙或頭等艙之座位，為被上訴人所不爭，足見被上訴人主張此部分參照上訴人之廣告文宣所稱，如欲降至經濟艙可減 3 萬 9 千元之半數即 14,500 元為減少費用之金額，尚嫌過高，而應以 39,000 元之 4 分之 1 比例即 9,750 元為當。

（四）關於被上訴人主張上訴人提供不衛生與不潔之餐食部分：查被上訴人主張上訴人於 96 年 2 月 22 日及同年月 27 日之中餐提供不衛生及不潔食物，用餐

餐廳之衛生條件不佳乙節，為上訴人所不否認，並經證人鄒ＸＸ於原審證述在卷，雖上訴人辯稱 2 月 22 日中餐不衛生與不潔，已經其派遣之領隊當場詢問團員是否要更換主菜，而僅有一團員更換，其餘均未表示要更換，另 2 月 27 日之中餐玉米湯中雖有蒼蠅，亦已當場更換，無人食用有蒼蠅之玉米湯，瑕疵均已補正云云，惟證人鄒××證稱團員亦反應用餐餐廳整體衛生狀況不佳，而上訴人並未證明其就此節有所補正，雖其又辯稱此在當地屬常態云云，然亦未能證明在當地不可能提供環境衛生無疑慮之用餐地點，是上訴人前開抗辯，均無可採，被上訴人請求依《民法》第 514 條之 7 第 1 項減少費用，亦有理由，爰依《民事訴訟法》第 222 條第 2 項之規定，參諸上訴人自承一餐費用約 1,000 元之標準，認被上訴人得請求減少費用 2,000 元。

（五）關於被上訴人主張上訴人於埃及安排之中文導遊素質低落而更換為英文導遊，但中文翻譯多有錯翻、漏翻，而與英文導遊之講解內容完全不同之部分：查被上訴人主張因上訴人於埃及安排之中文導遊素質低落而當場更換為英文導遊，再由領隊當場做中文翻譯乙節，為上訴人所不否認，並經證人鄒××在原審證述無訛。上訴人雖辯稱其所派遣之領隊即證人鄒××係通過我國主管機關觀光局之領隊考試取得執照者，應有相當水準，不可能如被上訴人所稱與英文導遊之講解內容完全不同之情形云云，惟衡諸歷史文物之介紹、博物館之導覽等涉及歷史、考古等專業領域並有諸多專有名詞，顯非通曉一般英文者所能了解，是被上訴人主張領隊有錯翻、漏翻之情形，應可採信。由於上訴人就其債務履行輔助人即當地之導遊未做妥善安排，致被上訴人只能獲得透過非母語之英文及不精確之中文翻譯認識埃及之歷史古蹟及文物，上訴人提供之旅遊服務自有不具通常品質之情事。爰審酌歷古文物及博物館之導覽、講解為遊覽埃及此一文明古國之重點，本院依《民事訴訟法》第 222 條第 2 項之規定，認被上訴人得請求減少之費用以 5,000 元為當。

（六）關於被上訴人主張因巴士司機違規停車，致全團於警局外苦候司機而造成全團國外旅遊時間浪費之部分：按「因可歸責於旅遊營業人之事由，致旅遊未依約定之旅程進行者，旅客就其時間之浪費，得按日請求賠償相當之金額。但其每日賠償金額，不得超過旅遊營業人所收旅遊費用總額每日平均之數額」，《民法》第 514 條之 8 定有明文。查被上訴人主張 96 年 2 月 19 日抵達開羅時約當地下午 4 時，原安排參觀開羅博物館，竟發生巴士司機違規停車，致全團於警局外苦候司機，而使第一天欲參訪開羅博物館之行程挪至隔日下午參訪乙節，亦為上訴人所不否認，並經證人鄒××於原審證述屬實。

上訴人雖辯稱該事件僅延誤約 20 分鐘，參觀開羅博物館之行程亦已於翌日補正云云，惟縱參觀開羅博物館之行程終未取消，旅客之時間仍因上開事件而浪費，且進行其他行程時間長短亦因而有所壓縮，是被上訴人仍得依首揭法條請求賠償相當之金額。本院爰審酌參觀開羅博物館為系爭旅遊第 2 天之唯一行程，而上訴人自承每日旅費約 4,500 元等情狀，依《民法》第 222 條第 2 項之規定，認被上訴人得請求賠償之金額應以 3,500 元為宜。

（七）綜上，被上訴人每人得請求上訴人減少之費用及賠償之金額總計為 20,250 元。是被上訴人依上揭規定，請求上訴人給付其每人 20,250 元，為有理由，應予准許，逾此範圍之請求，為無理由，應予駁回。又上開應准許部分未逾 50 萬元，應依職權宣告假執行。原審就超過上開應准許部分，為上訴人敗訴之判決，並依職權假執行之宣告，自有未洽。上訴意旨就此部分指摘原判決不當，求予廢棄改判，為有理由。至於上開應准許部分，原審判命上訴人給付，並依職權為假執行之宣告，核無違誤，上訴意旨，就此部分，仍執陳詞，指摘原判決不當，求予廢棄，為無理由，應駁回其上訴。又被上訴人所為附帶上訴部分，依前開說明，則無理由，應予駁回。

（八）本件事證已臻明確，兩造其餘攻擊防禦方法及舉證，經本院後，核與判決結果無影響，爰不再一一論列，附此敘明。

六、據上論結，本件上訴為一部有理由、一部無理由，附帶上訴為無理由，依《民事訴訟法》第 436 條之 1 第 3 項、第 449 條第 1 項、第 450 條、第 78 條、第 79 條，判決如主文。

參、春節假期已過　住宿券還要加價

一、申訴內容：

陳先生去年參觀旅遊展時，購買 2 張四人房四重溪某溫泉山莊住宿券，共 4,800 元。想利用寒、暑假帶小孩去泡湯，該業者強調住宿券除贈送晚餐外另加贈甜點，且寒假暑假期間皆不加價，但有另註春節期間及暑假五、六二日須加價，消費者詢問春節期間之定義，業者答覆依國定假日而定。

今年寒假期間因訂不到春節期間的房間，好不容易 2 月 15 日（春節假期至 2 月 11 日）有訂到房，當陳先生告知使用住宿券時，櫃臺人員回答說住宿券 2 月 17 日以前不能使用，除非加價 1,400 元。

一、處理結果：

依消費者要求，退還二張住宿券，業者退費 4,800 元。

三、臺灣消保會建議：

（一）2008 年高雄國際旅展又即將登場，旅遊展所預售住宿券優惠內容因各業者設計有所不同。本會建議消費者預購旅遊券或住宿使用券之前，務必貨比三家，除了價格優惠內容外，書面之使用說明一定要看清楚，比較與銷售人員所講內容是否一致，以免使用時因認定不同產生爭議，屆時各說各話，只能依提出證明判定是非。

（二）本案業者在住宿券上有說明「農曆春節期間不適用」，但並未將春節期間的定義標示清楚。依《消保法》第十一條「定型化契約條款如有疑義時，應為有利於消費者之解釋」。本案業者既未在使用說明上標明，則依國定假日為春節期間之定義，應無不適。

參考文獻 REFERENCES

1. 全國法規資料庫，民法債篇。
 http://law.moj.gov.tw/LawClass/LawParaDeatil.aspx?Pcode=B0000001&LCNOS=+514-+1&LCC=3

2. 刑事簡易判決，2013，偽造文書，102 年度審簡字第 930 號，臺灣臺北地方法院。

3. 臺北地方法院民事判決，2009，損害賠償，97 年度消簡上字第 3 號，臺灣臺北地方法院民事判決。

4. 國外個別旅遊定型化契約書範本，交通部觀光局。
 http：//admin.taiwan.net.tw/law/law_d.aspx?no=130&d=454

5. 國外旅遊定型化契約書範本，交通部觀光局。
 http：//admin.taiwan.net.tw/law/law_d.aspx?no=130&d=714

6. 國內團體旅遊定型化契約書範本，交通部觀光局。
 http：//admin.taiwan.net.tw/law/law_d.aspx?no=130&d=713

11
Chapter

旅行業與領隊導遊管理規則

11-1　旅行業管理規則

中華民國 107 年 2 月 1 日交通部交路（一）字第 10782000755 號

第一章　總　則

第 1 條　本規則依發展觀光條例（以下簡稱本條例）第六十六條第三項規定訂定之。

第 2 條　旅行業之設立、變更或解散登記、發照、經營管理、獎勵、處罰、經理人及從業人員之管理、訓練等事項，由交通部委任交通部觀光局執行之；其委任事項及法規依據應公告並刊登政府公報或新聞紙。

第 3 條　旅行業區分為綜合旅行業、甲種旅行業及乙種旅行業三種。

綜合旅行業經營下列業務：

一、接受委託代售國內外海、陸、空運輸事業之客票或代旅客購買國內外客票、託運行李。

二、接受旅客委託代辦出、入國境及簽證手續。

三、招攬或接待國內外觀光旅客並安排旅遊、食宿及交通。

四、以包辦旅遊方式或自行組團，安排旅客國內外觀光旅遊、食宿、交通及提供有關服務。

五、委託甲種旅行業代為招攬前款業務。

六、委託乙種旅行業代為招攬第四款國內團體旅遊業務。

七、代理外國旅行業辦理聯絡、推廣、報價等業務。

八、設計國內外旅程、安排導遊人員或領隊人員。

九、提供國內外旅遊諮詢服務。

十、其他經中央主管機關核定與國內外旅遊有關之事項。

甲種旅行業經營下列業務：

一、接受委託代售國內外海、陸、空運輸事業之客票或代旅客購買國內外客票、託運行李。

二、接受旅客委託代辦出、入國境及簽證手續。

三、招攬或接待國內外觀光旅客並安排旅遊、食宿及交通。

四、自行組團安排旅客出國觀光旅遊、食宿、交通及提供有關服務。

五、 代理綜合旅行業招攬前項第五款之業務。

六、 代理外國旅行業辦理聯絡、推廣、報價等業務。

七、 設計國內外旅程、安排導遊人員或領隊人員。

八、 提供國內外旅遊諮詢服務。

九、 其他經中央主管機關核定與國內外旅遊有關之事項。

乙種旅行業經營下列業務：

一、 接受委託代售國內海、陸、空運輸事業之客票或代旅客購買國內客票、託運行李。

二、 招攬或接待本國觀光旅客國內旅遊、食宿、交通及提供有關服務。

三、 代理綜合旅行業招攬第二項第六款國內團體旅遊業務。

四、 設計國內旅程。

五、 提供國內旅遊諮詢服務。

六、 其他經中央主管機關核定與國內旅遊有關之事項。

前三項業務，非經依法領取旅行業執照者，不得經營。但代售日常生活所需國內海、陸、空運輸事業之客票，不在此限。

第 4 條　旅行業應專業經營，以公司組織為限；並應於公司名稱上標明旅行社字樣。

第二章　註冊

第 5 條　經營旅行業，應備具下列文件，向交通部觀光局申請籌設：

一、籌設申請書。

二、全體籌設人名冊。

三、經理人名冊及經理人結業證書影本。

四、經營計畫書。

五、營業處所之使用權證明文件。

第 6 條　旅行業經核准籌設後，應於二個月內依法辦妥公司設立登記，備具下列文件，並繳納旅行業保證金、註冊費向交通部觀光局申請註冊，屆期即廢止籌設之許可。但有正當理由者，得申請延長二個月，並以一次為限：

一、註冊申請書。

二、公司登記證明文件。

三、公司章程。

四、旅行業設立登記事項卡。

前項申請，經核准並發給旅行業執照賦予註冊編號，始得營業。

第 7 條　旅行業設立分公司，應備具下列文件，向交通部觀光局申請：

一、分公司設定申請書。

二、董事會議事錄或股東同意書。

三、公司章程。

四、分公司營業計畫書。

五、分公司經理人名冊及經理人結業證書影本。

六、營業處所之使用權證明文件。

第 8 條　旅行業申請設立分公司經許可後，應於二個月內依法辦妥分公司設立登記，並備具下列文件及繳納旅行業保證金、註冊費，向交通部觀光局申請旅行業分公司註冊，屆期即廢止設立之許可。但有正當理由者，得申請延長二個月，並以一次為限：

一、分公司註冊申請書。

二、分公司登記證明文件。

第六條第二項於分公司設立之申請準用之。

第 9 條　旅行業組織、名稱、種類、資本額、地址、代表人、董事、監察人、經理人變更或同業合併，應於變更或合併後十五日內備具下列文件向交通部觀光局申請核准後，依公司法規定期限辦妥公司變更登記，並憑辦妥之有關文件於二個月內換領旅行業執照：

一、變更登記申請書。

二、其他相關文件。

前項規定，於旅行業分公司之地址、經理人變更者準用之。

旅行業股權或出資額轉讓，應依法辦妥過戶或變更登記後，報請交通部觀光局備查。

第 10 條　綜合旅行業、甲種旅行業在國外、香港、澳門或大陸地區設立分支機構或與國外、香港、澳門或大陸地區旅行業合作於國外、香港、澳門或大陸地區經營旅行業務時，除依有關法令規定外，應報請交通部觀光局備查。

第 11 條　旅行業實收之資本總額，規定如下：

一、綜合旅行業不得少於新臺幣三千萬元。

二、甲種旅行業不得少於新臺幣六百萬元。

三、乙種旅行業不得少於新臺幣三百萬元。

綜合旅行業在國內每增設分公司一家，須增資新臺幣一百五十萬元，甲種旅行業在國內每增設分公司一家，須增資新臺幣一百萬元，乙種旅行業在國內每增設分公司一家，須增資新臺幣七十五萬元。但其原資本總額，已達增設分公司所須資本總額者，不在此限。

本規則中華民國一百零三年五月二十一日修正施行前之綜合旅行業，其資本總額與第一項第一款規定不符者，應自修正施行之日起一年內辦理增資。

第 12 條　旅行業應依照下列規定，繳納註冊費、保證金：

一、註冊費：

（一）按資本總額千分之一繳納。

（二）分公司按增資額千分之一繳納。

二、保證金：

（一）綜合旅行業新臺幣一千萬元。

（二）甲種旅行業新臺幣一百五十萬元。

（三）乙種旅行業新臺幣六十萬元。

（四）綜合旅行業、甲種旅行業每一分公司新臺幣三十萬元。

（五）乙種旅行業每一分公司新臺幣十五萬元。

（六）經營同種類旅行業，最近二年未受停業處分，且保證金未被強制執行，並取得經中央主管機關認可足以保障旅客權益之觀光公益法人會員資格者，得按（一）至（五）目金額十分之一繳納。

旅行業有下列情形之一者，其有關前項第二款第六目規定之二年期間，應自變更時重新起算：

一、名稱變更者。

二、代表人變更，其變更後之代表人，非由原股東出任，且取得股東資格未滿一年者。

旅行業保證金應以銀行定存單繳納之。

申請、換發或補發旅行業執照，應繳納執照費新臺幣一千元。

因行政區域調整或門牌改編之地址變更而換發旅行業執照者，免繳納執照費。

第 13 條　旅行業及其分公司應各置經理人一人以上負責監督管理業務。

前項旅行業經理人應為專任，不得兼任其他旅行業之經理人，並不得自營或為他人兼營旅行業。

第 14 條　有下列各款情事之一者，不得為旅行業之發起人、董事、監察人、經理人、執行業務或代表公司之股東，已充任者，當然解任之，由交通部觀光局撤銷或廢止其登記，並通知公司登記主管機關：

一、曾犯組織犯罪防制條例規定之罪，經有罪判決確定，服刑期滿尚未逾五年者。

二、曾犯詐欺、背信、侵占罪經受有期徒刑一年以上宣告，服刑期滿尚未逾二年者。

三、曾服公務虧空公款，經判決確定，服刑期滿尚未逾二年者。

四、受破產之宣告，尚未復權者。

五、使用票據經拒絕往來尚未期滿者。

六、無行為能力或限制行為能力者。

七、曾經營旅行業受撤銷或廢止營業執照處分，尚未逾五年者。

第 15 條　旅行業經理人應備具下列資格之一，經交通部觀光局或其委託之有關機關、團體訓練合格，發給結業證書後，始得充任：

一、大專以上學校畢業或高等考試及格，曾任旅行業代表人二年以上者。

二、大專以上學校畢業或高等考試及格，曾任海陸空客運業務單位主管三年以上者。

三、大專以上學校畢業或高等考試及格，曾任旅行業專任職員四年或領隊、導遊六年以上者。

四、高級中等學校畢業或普通考試及格或二年制專科學校、三年制專科學校、大學肄業或五年制專科學校規定學分三分之二以上及格，曾任旅行業代表人四年或專任職員六年或領隊、導遊八年以上者。

五、曾任旅行業專任職員十年以上者。

六、大專以上學校畢業或高等考試及格，曾在國內外大專院校主講觀光專業課程二年以上者。

七、大專以上學校畢業或高等考試及格，曾任觀光行政機關業務部門專任職員三年以上或高級中等學校畢業曾任觀光行政機關或旅行商業同業公會業務部門專任職員五年以上者。

大專以上學校或高級中等學校觀光科系畢業者，前項第二款至第四款之年資，得按其應具備之年資減少一年。

第一項訓練合格人員，連續三年未在旅行業任職者，應重新參加訓練合格後，始得受僱為經理人。

第 15-1 條 旅行業經理人訓練由交通部觀光局或其委託之有關機關、團體辦理。

前項之受委託機關、團體，應具下列資格之一：

一、須為旅行業或旅行業經理人相關之觀光團體，且最近二年曾自行辦理或接受交通部觀光局委託辦理旅行業從業人員相關訓練者。

二、須為設有觀光相關科系之大專以上學校，最近二年曾自行辦理或接受交通部觀光局委託辦理旅行業從業人員相關訓練者。

第 15-2 條 旅行業經理人之訓練方式、課程、費用及相關規定事項，由交通部觀光局定之或由其委託之有關機關、團體擬訂陳報交通部觀光局核定之。

第 15-3 條 參加旅行業經理人訓練者，應檢附資格證明文件、繳納訓練費用，向交通部觀光局或其委託之有關機關、團體申請，並依排定之訓練時間報到接受訓練。

參加旅行業經理人訓練之人員，報名繳費後至開訓前七日得取消報名並申請退還七成訓練費用，逾期不予退還。但因產假、重病或其他正當事由無法接受訓練者，得申請全額退費。

第 15-4 條 旅行業經理人訓練節次為六十節課，每節課為五十分鐘。受訓人員於訓練期間，其缺課節數不得逾訓練節次十分之一。每節課遲到或早退逾十分鐘以上者，以缺課一節論計。

第 15-5 條 旅行業經理人訓練測驗成績以一百分為滿分，七十分為及格。

測驗成績不及格者，應於七日內申請補行測驗一次；經補行測驗仍不及格者，不得結業。

因產假、重病或其他正當事由，經核准延期測驗者，應於一年內申請測驗；經測驗不及格者，依前項規定辦理。

第 15-6 條 旅行業經理人訓練之受訓人員在訓練期間，有下列情形之一者，應予退訓，其已繳納之訓練費用，不得申請退還：

一、缺課節數逾十分之一者。

二、由他人冒名頂替參加訓練者。

三、報名檢附之資格證明文件係偽造或變造者。

四、受訓期間對講座、輔導員或其他辦理訓練之人員施以強暴、脅迫者。

五、其他具體事實足以認為品德操守違反職業倫理規範，情節重大者。

前項第二款至第四款情形，經退訓後二年內不得參加訓練。

第 15-7 條 受委託辦理旅行業經理人訓練之機關、團體，應依交通部觀光局核定之訓練計畫實施，並於結訓後十日內將受訓人員成績、結訓及退訓人數列冊陳報交通部觀光局備查。

第 15-8 條 受委託辦理旅行業經理人訓練之機關、團體違反前條規定者，交通部觀光局得予糾正並通知限期改善；屆期未改善者，廢止其委託，並於二年內不得參加委託訓練之甄選。

第 15-9 條 旅行業經理人訓練之受訓人員訓練期滿，經核定成績及格者，於繳納證書費後，由交通部觀光局發給結業證書。

前項證書費，每件新臺幣五百元；其補發者，亦同。

第 16 條 旅行業應設有固定之營業處所，同一處所內不得為二家營利事業共同使用。但符合公司法所稱關係企業者，得共同使用同一處所。

第 17 條 外國旅行業在中華民國設立分公司時，應先向交通部觀光局申請核准，並依法辦理認許及分公司登記，領取旅行業執照後始得營業。其業務範圍、在中華民國境內營業所用之資金、保證金、註冊費、換照費等，準用中華民國旅行業本公司之規定。

第 18 條 外國旅行業未在中華民國設立分公司，符合下列規定者，得設置代表人或委託國內綜合旅行業、甲種旅行業辦理連絡、推廣、報價等事務。但不得對外營業：

一、為依其本國法律成立之經營國際旅遊業務之公司。

二、未經有關機關禁止業務往來。

三、無違反交易誠信原則紀錄。

前項代表人，應設置辦公處所，並備具下列文件申請交通部觀光局核准後，於二個月內依公司法規定申請中央主管機關備案：

一、申請書。

二、本公司發給代表人之授權書。

三、代表人身分證明文件。

四、經中華民國駐外單位認證之旅行業執照影本及開業證明。

外國旅行業委託國內綜合旅行業或甲種旅行業辦理連絡、推廣、報價等事務，應備具下列文件申請交通部觀光局核准：

一、申請書。

二、同意代理第一項業務之綜合旅行業或甲種旅行業同意書。

三、經中華民國駐外單位認證之旅行業執照影本及開業證明。

外國旅行業之代表人不得同時受僱於國內旅行業。

第二項辦公處所標示公司名稱者，應加註代表人辦公處所字樣。

第 19 條　旅行業經核准註冊，應於領取旅行業執照後一個月內開始營業。

旅行業應於領取旅行業執照後始得懸掛市招。旅行業營業地址變更時，應於換領旅行業執照前，拆除原址之全部市招。

前二項規定於分公司準用之。

第三章　經營

第 20 條　旅行業應於開業前將開業日期、全體職員名冊報請交通部觀光局備查。

前項職員名冊應與公司薪資發放名冊相符。其職員有異動時，應於十日內將異動表報請交通部觀光局備查。

旅行業開業後，應於每年六月三十日前，將其財務及業務狀況，依交通部觀光局規定之格式填報。

第 21 條　旅行業暫停營業一個月以上者，應於停止營業之日起十五日內備具股東會議事錄或股東同意書，並詳述理由，報請交通部觀光局備查，並繳回各項證照。

前項申請停業期間，最長不得超過一年，其有正當理由者，得申請展延一次，期間以一年為限，並應於期間屆滿前十五日內提出。

停業期間屆滿後，應於十五日內，向交通部觀光局申報復業，並發還各項證照。

依第一項規定申請停業者，於停業期間，非經向交通部觀光局申報復業，不得有營業行為。

第 22 條　旅行業經營各項業務，應合理收費，不得以不正當方法為不公平競爭之行為。

旅遊市場之航空票價、食宿、交通費用，由中華民國旅行業品質保障協會按季發表，供消費者參考。

第 23 條　綜合旅行業、甲種旅行業接待或引導國外、香港、澳門或大陸地區觀光旅客旅遊，應指派或僱用領有英語、日語、其他外語或華語導遊人員執業證之人員執行導遊業務。

綜合旅行業、甲種旅行業辦理前項接待或引導非使用華語之國外觀光旅客旅遊，不得指派或僱用華語導遊人員執行導遊業務。但其接待或引導非使用華語之國外稀少語別觀光旅客旅遊，得指派或僱用華語導遊人員搭配該稀少外語翻譯人員隨團服務。

前項但書規定所稱國外稀少語別之類別及其得執行該規定業務期間，由交通部觀光局視觀光市場及導遊人力供需情形公告之。

綜合旅行業、甲種旅行業對指派或僱用之導遊人員應嚴加督導與管理，不得允許其為非旅行業執行導遊業務。

第 23-1 條　旅行業指派或僱用導遊人員、領隊人員執行接待或引導觀光旅客旅遊業務，應簽訂書面契約；其契約內容不得違反交通部觀光局公告之契約不得記載事項。

旅行業應給付導遊人員、領隊人員之報酬，不得以小費、購物佣金或其他名目抵替之。

第 24 條　旅行業辦理團體旅遊或個別旅客旅遊時，應與旅客簽定書面之旅遊契約；其印製之招攬文件並應加註公司名稱及註冊編號。

團體旅遊文件之契約書應載明下列事項，並報請交通部觀光局核准後，始得實施：

一、公司名稱、地址、代表人姓名、旅行業執照字號及註冊編號。

二、簽約地點及日期。

三、旅遊地區、行程、起程及回程終止之地點及日期。

四、有關交通、旅館、膳食、遊覽及計畫行程中所附隨之其他服務詳細說明。

五、組成旅遊團體最低限度之旅客人數。

六、旅遊全程所需繳納之全部費用及付款條件。

七、旅客得解除契約之事由及條件。

八、發生旅行事故或旅行業因違約對旅客所生之損害賠償責任。

九、 責任保險及履約保證保險有關旅客之權益。

十、 其他協議條款。

前項規定，除第四款關於膳食之規定及第五款外，均於個別旅遊文件之契約書準用之。

旅行業將交通部觀光局訂定之定型化契約書範本公開並印製於旅行業代收轉付收據憑證交付旅客者，除另有約定外，視為已依第一項規定與旅客訂約。

第 25 條　旅遊文件之契約書範本內容，由交通部觀光局另定之。

旅行業依前項規定製作旅遊契約書者，視同已依前條第二項及第三項規定報經交通部觀光局核准。

旅行業辦理旅遊業務，應製作旅客交付文件與繳費收據，分由雙方收執，並連同與旅客簽定之旅遊契約書，設置專櫃保管一年，備供查核。

第 26 條　綜合旅行業以包辦旅遊方式辦理國內外團體旅遊，應預先擬定計畫，訂定旅行目的地、日程、旅客所能享用之運輸、住宿、膳食、遊覽、服務之內容及品質、投保責任保險與履約保證保險及其保險金額，以及旅客所應繳付之費用，並登載於招攬文件，始得自行組團或依第三條第二項第五款、第六款規定委託甲種旅行業、乙種旅行業代理招攬業務。

前項關於應登載於招攬文件事項之規定，於甲種旅行業辦理國內外團體旅遊，及乙種旅行業辦理國內團體旅遊時，準用之。

第 27 條　甲種旅行業代理綜合旅行業招攬第三條第二項第五款業務，或乙種旅行業代理綜合旅行業招攬第三條第二項第六款業務，應經綜合旅行業之委託，並以綜合旅行業名義與旅客簽定旅遊契約。

前項旅遊契約應由該銷售旅行業副署。

第 28 條　旅行業經營自行組團業務，非經旅客書面同意，不得將該旅行業務轉讓其他旅行業辦理。

旅行業受理前項旅行業務之轉讓時，應與旅客重新簽訂旅遊契約。

甲種旅行業、乙種旅行業經營自行組團業務，不得將其招攬文件置於其他旅行業，委託該其他旅行業代為銷售、招攬。

第 29 條　旅行業辦理國內旅遊，應派遣專人隨團服務。

第 30 條　旅行業為舉辦旅遊刊登於新聞紙、雜誌、電腦網路及其他大眾傳播工具之廣告，應載明旅遊行程名稱、出發之地點、日期及旅遊天數、旅遊費用、投保責任保險與履約保證保險及其保險金額、公司名稱、種類、註冊編號及電話。但綜合旅行業得以註冊之服務標章替代公司名稱。

前項廣告內容應與旅遊文件相符合，不得有內容誇大虛偽不實或引人錯誤之表示或表徵。

第一項廣告應載明事項，依其情形無法完整呈現者，旅行業應提供其網站、服務網頁或其他適當管道供消費者查詢。

前項廣告內容應與旅遊文件相符合，不得有內容誇大虛偽不實或引人錯誤之表示或表徵。

第 31 條　旅行業以服務標章招攬旅客，應依法申請服務標章註冊，報請交通部觀光局備查。但仍應以本公司名義簽訂旅遊契約。

前項服務標章以一個為限。

第 32 條　旅行業以電腦網路經營旅行業務者，其網站首頁應載明下列事項，並報請交通部觀光局備查：
一、網站名稱及網址。
二、公司名稱、種類、地址、註冊編號及代表人姓名。
三、電話、傳真、電子信箱號碼及聯絡人。
四、經營之業務項目。
五、會員資格之確認方式。

旅行業透過其他網路平臺販售旅遊商品或服務者，應於該旅遊商品或服務網頁載明前項所定事項。

第 33 條　旅行業以電腦網路接受旅客線上訂購交易者，應將旅遊契約登載於網站；於收受全部或一部價金前，應將其銷售商品或服務之限制及確認程序、契約終止或解除及退款事項，向旅客據實告知。

旅行業受領價金後，應將旅行業代收轉付收據憑證交付旅客。

第 34 條　旅行業及其僱用之人員於經營或執行旅行業務，對於旅客個人資料之蒐集、處理或利用，應尊重當事人之權益，依誠實及信用方法為之，不得逾越原約定之目的，並應與蒐集之目的具有正當合理之關聯。

第 35 條　旅行業不得以分公司以外之名義設立分支機構，亦不得包庇他人頂名經營旅行業務或包庇非旅行業經營旅行業務。

第 36 條　綜合旅行業、甲種旅行業經營旅客出國觀光團體旅遊業務，於團體成行前，應以書面向旅客作旅遊安全及其他必要之狀況說明或舉辦說明會。成行時每團均應派遣領隊全程隨團服務。

綜合旅行業、甲種旅行業辦理前項出國觀光旅客團體旅遊，應派遣外語領隊人員執行領隊業務，不得指派或僱用華語領隊人員執行領隊業務。

綜合旅行業、甲種旅行業對指派或僱用之領隊人員應嚴加督導與管理，不得允許其為非旅行業執行領隊業務。

第 37 條　旅行業執行業務時，該旅行業及其所派遣之隨團服務人員，均應遵守下列規定：

一、不得有不利國家之言行。

二、不得於旅遊途中擅離團體或隨意將旅客解散。

三、應使用合法業者依規定設置之遊樂及住宿設施。

四、旅遊途中注意旅客安全之維護。

五、除有不可抗力因素外，不得未經旅客請求而變更旅程。

六、除因代辦必要事項須臨時持有旅客證照外，非經旅客請求，不得以任何理由保管旅客證照。

七、執有旅客證照時，應妥慎保管，不得遺失。

八、應使用合法業者提供之合法交通工具及合格之駕駛人；包租遊覽車者，應簽訂租車契約，其契約內容不得違反交通部公告之旅行業租賃遊覽車契約應記載及不得記載事項。遊覽車以搭載所屬觀光團體旅客為限，沿途不得搭載其他旅客。

九、使用遊覽車為交通工具者，應實施遊覽車逃生安全解說及示範，並依交通部公路總局訂定之檢查紀錄表執行。

十、應妥適安排旅遊行程，不得使遊覽車駕駛違反汽車運輸業管理法規有關超時工作規定。

第 38 條　綜合旅行業、甲種旅行業經營國人出國觀光團體旅遊，應慎選國外當地政府登記合格之旅行業，並應取得其承諾書或保證文件，始可委託其接待或導遊。國外旅行業違約，致旅客權利受損者，國內招攬之旅行業應負賠償責任。

第 39 條　旅行業辦理國內、外觀光團體旅遊及接待國外、香港、澳門或大陸地區觀光團體旅客旅遊業務，發生緊急事故時，應為迅速、妥適之處理，維護旅

客權益，對受害旅客家屬應提供必要之協助。事故發生後二十四小時內應向交通部觀光局報備，並依緊急事故之發展及處理情形為通報。

前項所稱緊急事故，係指造成旅客傷亡或滯留之天災或其他各種事變。 第一項報備，應填具緊急事故報告書，並檢附該旅遊團團員名冊、行程表、責任保險單及其他相關資料，並應確認通報受理完成。但於通報事件發生地無電子傳真或網路通訊設備，致無法立即通報者，得先以電話報備後，再補通報。

第 40 條　交通部觀光局為督導管理旅行業，得定期或不定期派員前往旅行業營業處所或其業務人員執行業務處所檢查業務。

旅行業或其執行業務人員於交通部觀光局檢查前項業務時，應提出業務有關之報告及文件，並據實陳述辦理業務之情形，不得規避、妨礙或拒絕前項檢查，並應提供必要之協助。

前項文件指第二十五條第三項之旅客交付文件與繳費收據、旅遊契約書及觀光主管機關發給之各種簿冊、證件與其他相關文件。

旅行業經營旅行業務，應據實填寫各項文件，並作成完整紀錄。

第 41 條　綜合旅行業、甲種旅行業代客辦理出入國及簽證手續，應切實查核申請人之申請書件及照片，並據實填寫，其應由申請人親自簽名者，不得由他人代簽。

第 42 條　綜合旅行業、甲種旅行業及其僱用之人員代客辦理出入國及簽證手續，不得為申請人偽造、變造有關之文件。

第 43 條　綜合旅行業、甲種旅行業為旅客代辦出入國手續，應向交通部觀光局或其委託之旅行業相關團體請領專任送件人員識別證，並應指定專人負責送件，嚴加監督。

綜合旅行業、甲種旅行業領用之專任送件人員識別證，應妥慎保管，不得借供本公司以外之旅行業或非旅行業使用；如有毀損、遺失應具書面敘明理由，申請換發或補發；專任送件人員異動時，應於十日內將識別證繳回交通部觀光局或其委託之旅行業相關團體。申請、換發或補發專任送件人員識別證，應繳納證照費每件新臺幣一百五十元。

綜合旅行業、甲種旅行業為旅客代辦出入國手續，委託他旅行業代為送件時，應簽訂委託契約書。

第一項委託事項及法規依據應公告並刊登政府公報或新聞紙。

第 44 條　綜合旅行業、甲種旅行業代客辦理出入國或簽證手續，應妥慎保管其各項證照，並於辦妥手續後即將證件交還旅客。

前項證照如有遺失，應於二十四小時內檢具報告書及其他相關文件向外交部領事事務局、警察機關或交通部觀光局報備。

第 45 條　旅行業繳納之保證金為法院或行政執行機關強制執行後，應於接獲交通部觀光局通知之日起十五日內依第十二條第一項第二款第（一）目至第（五）目規定之金額繳足保證金，並改善業務。

第 46 條　旅行業解散者，應依法辦妥公司解散登記後十五日內，拆除市招，繳回旅行業執照及所領取之識別證，並由公司清算人向交通部觀光局申請發還保證金。

經廢止旅行業執照者，應由公司清算人於處分確定後十五日內依前項規定辦理。

第一項規定，於旅行業分公司廢止登記者，準用之。

第 47 條　旅行業受撤銷、廢止執照處分、解散或經宣告破產登記後，其公司名稱，依公司法第二十六條之二規定限制申請使用。

申請籌設之旅行業名稱，不得與他旅行業名稱或服務標章之發音相同，或其名稱或服務標章亦不得以消費者所普遍認知之名稱為相同或類似之使用，致與他旅行業名稱混淆，並應先取得交通部觀光局之同意後，再依法向經濟部申請公司名稱預查。旅行業申請變更名稱者，亦同。

大陸地區旅行業未經許可來臺投資前，旅行業名稱與大陸地區人民投資之旅行業名稱有前項情形者，不予同意。

第 48 條　旅行業從業人員應接受交通部觀光局及直轄市觀光主管機關舉辦之專業訓練；並應遵守受訓人員應行遵守事項。

觀光主管機關辦理前項專業訓練，得收取報名費、學雜費及證書費。

第一項之專業訓練，觀光主管機關得委託有關機關、團體辦理之。

第 49 條　旅行業不得有下列行為：

一、代客辦理出入國或簽證手續，明知旅客證件不實而仍代辦者。

二、發覺僱用之導遊人員違反導遊人員管理規則第二十七條之規定而不為舉發者。

三、與政府有關機關禁止業務往來之國外旅遊業營業者。

四、未經報准，擅自允許國外旅行業代表附設於其公司內者。

五、為非旅行業送件或領件者。

六、利用業務套取外匯或私自兌換外幣者。

七、委由旅客攜帶物品圖利者。

八、安排之旅遊活動違反我國或旅遊當地法令者。

九、安排未經旅客同意之旅遊活動者。

十、安排旅客購買貨價與品質不相當之物品，或強迫旅客進入或留置購物店購物者。

十一、向旅客收取中途離隊之離團費用，或有其他索取額外不當費用之行為者。

十二、辦理出國觀光團體旅客旅遊，未依約定辦妥簽證、機位或住宿，即帶團出國者。

十三、違反交易誠信原則者。

十四、非舉辦旅遊，而假藉其他名義向不特定人收取款項或資金。

十五、關於旅遊糾紛調解事件，經交通部觀光局合法通知無正當理由不於調解期日到場者。

十六、販售機票予旅客，未於機票上記載旅客姓名。

十七、經營旅行業務不遵守交通部觀光局管理監督之規定者。

第 50 條　旅行業僱用之人員不得有下列行為：

一、未辦妥離職手續而任職於其他旅行業。

二、擅自將專任送件人員識別證借供他人使用。

三、同時受僱於其他旅行業。

四、掩護非合格領隊帶領觀光團體出國旅遊者。

五、掩護非合格導遊執行接待或引導國外或大陸地區觀光旅客至中華民國旅遊者。

六、擅自透過網際網路從事旅遊商品之招攬廣告或文宣。

七、為前條第一款、第二款、第五款至第十一款之行為者。

第 51 條　旅行業對其指派或僱用之人員執行業務範圍內所為之行為，推定為該旅行業之行為。

第 52 條　旅行業不得委請非旅行業從業人員執行旅行業務。但依第二十九條規定派遣專人隨團服務者，不在此限。

非旅行業從業人員執行旅行業業務者，視同非法經營旅行業。

第 53 條　旅行業舉辦團體旅遊、個別旅客旅遊及辦理接待國外、香港、澳門或大陸地區觀光團體、個別旅客旅遊業務，應投保責任保險，其投保最低金額及範圍至少如下：

一、每一旅客及隨團服務人員意外死亡新臺幣二百萬元。

二、每一旅客及隨團服務人員因意外事故所致體傷之醫療費用新臺幣十萬元。

三、旅客及隨團服務人員家屬前往海外或來中華民國處理善後所必須支出之費用新臺幣十萬元；國內旅遊善後處理費用新臺幣五萬元。

四、每一旅客及隨團服務人員證件遺失之損害賠償費用新臺幣二千元。

旅行業辦理旅客出國及國內旅遊業務時，應投保履約保證保險，其投保最低金額如下：

一、綜合旅行業新臺幣六千萬元。

二、甲種旅行業新臺幣二千萬元。

三、乙種旅行業新臺幣八百萬元。

四、綜合旅行業、甲種旅行業每增設分公司一家，應增加新臺幣四百萬元，乙種旅行業每增設分公司一家，應增加新臺幣二百萬元。

旅行業已取得經中央主管機關認可足以保障旅客權益之觀光公益法人會員資格者，其履約保證保險應投保最低金額如下，不適用前項之規定：

一、綜合旅行業新臺幣四千萬元。

二、甲種旅行業新臺幣五百萬元。

三、乙種旅行業新臺幣二百萬元。

四、綜合旅行業、甲種旅行業每增設分公司一家，應增加新臺幣一百萬元，乙種旅行業每增設分公司一家，應增加新臺幣五十萬元。

履約保證保險之投保範圍，為旅行業因財務困難，未能繼續經營，而無力支付辦理旅遊所需一部或全部費用，致其安排之旅遊活動一部或全部無法完成時，在保險金額範圍內，所應給付旅客之費用。

第 53-1 條　依前條第三項規定投保履約保證保險之旅行業，有下列情形之一者，應於接獲交通部觀光局通知之日起十五日內，依同條第二項第一款至第四款規定金額投保履約保證保險：

一、受停業處分，停業期滿後未滿二年。

二、喪失中央主管機關認可之觀光公益法人之會員資格。

三、其所屬之觀光公益法人解散或經中央主管機關認定不足以保障旅客權益。

第 54 條 　（刪除）

第四章　獎懲

第 55 條 　旅行業或其從業人員有下列情事之一者，除予以獎勵或表揚外，並得協調有關機關獎勵之：
　　一、熱心參加國際觀光推廣活動或增進國際友誼有優異表現者。
　　二、維護國家榮譽或旅客安全有特殊表現者。
　　三、撰寫報告或提供資料有參採價值者。
　　四、經營國內外旅客旅遊、食宿及導遊業務，業績優越者。
　　五、其他特殊事蹟經主管機關認定應予獎勵者。

第 56 條 　旅行業違反第六條第二項、第八條第二項、第九條第一項及第二項、第十條、第十三條第一項、第十六條、第十八條第四項、第十九條、第二十條、第二十一條第一項及第四項、第二十二條第一項、第二十三條、第二十三條之一、第二十四條第二項及第三項、第二十五條至第三十八條、第三十九條第一項及第三項、第四十一條至第四十四條、第四十九條、第五十二條第一項、第五十三條第一項、第六十二條之規定者，由交通部觀光局依本條例第五十五條第三項規定處罰。

第 57 條 　旅行業僱用之人員違反第三十四條、第三十七條、第四十條第二項、第四十二條、第四十八條第一項、第五十條第二款、第四款至第七款之規定者，由交通部觀光局依本條例第五十八條規定處罰。

第 58 條 　依第十二條第一項第二款第六目規定繳納保證金之旅行業，有下列情形之一者，應於接獲交通部觀光局通知之日起十五日內，依同款第一目至第五目規定金額繳足保證金：
　　一、受停業處分者。
　　二、保證金被強制執行者。
　　三、喪失中央主管機關認可之觀光公益法人之會員資格者。
　　四、其所屬觀光公益法人解散者。
　　五、有第十二條第二項情形者。

第五章　附則

第 59 條　旅行業有下列情事之一者，交通部觀光局得公告之：

一、保證金被法院或行政執行機關扣押或執行者。

二、受停業處分或廢止旅行業執照者。

三、無正當理由自行停業者。

四、解散者。

五、經票據交換所公告為拒絕往來戶者。

六、未依第五十三條規定辦理者。

第 60 條　甲種旅行業最近二年未受停業處分，且保證金未被強制執行並取得經中央
甲種旅行業最近二年未受停業處分，且保證金未被強制執行並取得經中央
觀光主管機關認可足以保障旅客權益之觀光公益法人會員資格者，於申請
變更為綜合旅行業時，就八十四年六月二十四日本規則修正發布時所提高
之綜合旅行業保證金額度，得按十分之一繳納。

前項綜合旅行業之保證金為法院或行政執行機關強制執行者，應依第四十
五條之規定繳足。

第 61 條　（刪除）

第 62 條　旅行業受停業處分者，應於停業始日繳回交通部觀光局發給之各項證照；
停業期限屆滿後，應於十五日內申報復業，並發還各項證照。

第 63 條　旅行業依法設立之觀光公益法人，辦理會員旅遊品質保證業務，應受交通
部觀光局監督。

第 64 條　旅行業符合第十二條第一項第二款第六目規定者，得檢附證明文件，申請
交通部觀光局依規定發還保證金。

旅行業因戰爭、傳染病或其他重大災害，嚴重影響營運者，得自交通部觀
光局公告之次日起一個月內，依前項規定，申請交通部觀光局暫時發還原
繳保證金十分之九，不受第十二條第一項第二款第六目有關二年期間規定
之限制。

旅行業依前項規定申請暫時發還保證金者，應於發還後屆滿六個月之次日
起十五日內，依第十二條第一項第二款第一目至第五目規定，繳足保證
金；第十二條第一項第二款第六目有關二年期間之規定，於申請暫時發還
保證金期間不予計算。

第 65 條　依本規則徵收之規費，應依預算程序辦理。

第 66 條　民國八十一年四月十五日前設立之甲種旅行業，得申請退還旅行業保證金至第十二條第一項第二款第二目及第四目規定之金額。

第 67 條　（刪除）

第 68 條　本規則自發布日施行。

11-2　領隊人員管理規則

中華民國 105 年 8 月 26 日交通部交路（一）字第 10582003265 號

第 1 條　本規則依發展觀光條例（以下簡稱本條例）第六十六條第五項規定訂定之。

第 2 條　領隊人員之訓練、執業證核發、管理、獎勵及處罰等事項，由交通部委任交通部觀光局執行之；其委任事項及法規依據應公告並刊登於政府公報或新聞紙。

第 3 條　領隊人員應受旅行業之僱用或指派，始得執行領隊業務。

第 4 條　領隊人員有違反本規則，經廢止領隊人員執業證未逾五年者，不得充任領隊人員。

第 5 條　領隊人員訓練分職前訓練及在職訓練。

　　　　　經領隊人員考試及格者，應參加交通部觀光局或其委託之有關機關、團體舉辦之職前訓練合格，領取結業證書後，始得請領執業證，執行領隊業務。

　　　　　領隊人員在職訓練由交通部觀光局或其委託之有關機關、團體辦理。

　　　　　前二項之受委託機關、團體，應具下列資格之一：

　　　　　一、須為旅行業或領隊人員相關之觀光團體，且最近二年曾自行辦理或接受交通部觀光局委託辦理領隊人員訓練者。

　　　　　二、須為設有觀光相關科系之大專以上學校，最近二年曾自行辦理或接受交通部觀光局委託辦理旅行業從業人員相關訓練者。

　　　　　三、職前訓練及在職訓練之方式、課程、費用及相關規定事項，由交通部觀光局定之或由其委託之有關機關、團體擬訂陳報交通部觀光局核定。

第 6 條　經華語領隊人員考試及訓練合格，參加外語領隊人員考試及格者，於參加職前訓練時，其訓練節次，予以減半。

經外語領隊人員考試及訓練合格，參加其他外語領隊人員考試及格者，免再參加職前訓練。

前二項規定，於本規則修正施行前經交通部觀光局甄審及訓練合格之領隊人員，亦適用之。

第 7 條　經領隊人員考試及格，參加職前訓練者，應檢附考試及格證書影本、繳納訓練費用，向交通部觀光局或其委託之有關機關、團體申請，並依排定之訓練時間報到接受訓練。

參加領隊職前訓練人員報名繳費後開訓前七日得取消報名並申請退還七成訓練費用，逾期不予退還。但因產假、重病或其他正當事由無法接受訓練者，得申請全額退費。

第 8 條　領隊人員職前訓練節次為五十六節課，每節課為五十分鐘。受訓人員於職前訓練期間，其缺課節數不得逾訓練節次十分之一。每節課遲到或早退逾十分鐘以上者，以缺課一節論計。

第 9 條　領隊人員職前訓練測驗成績以一百分為滿分，七十分為及格。測驗成績不及格者，應於七日內補行測驗一次；經補行測驗仍不及格者，不得結業。因產假、重病或其他正當事由，經核准延期測驗者，應於一年內申請測驗；經測驗不及格者，依前項規定辦理。

第 10 條　受訓人員在職前訓練期間，有下列情形之一者，應予退訓，其已繳納之訓練費用，不得申請退還：

一、缺課節數逾十分之一者。

二、受訓期間對講座、輔導員或其他辦理訓練人員施以強暴脅迫者。

三、由他人冒名頂替參加訓練者。

四、報名檢附之資格證明文件係偽造或變造者。

五、其他具體事實足以認為品德操守違反倫理規範，情節重大者。

前項第二款至第四款情形，經退訓後二年內不得參加訓練。

第 11 條　領隊人員於在職訓練期間，有下列情形之一者，應予退訓，其已繳納之訓練費用，不得申請退還：

一、缺課節數逾十分之一者。

二、由他人冒名頂替參加訓練者。

三、受訓期間對講座、輔導員或其他辦理訓練人員施以強暴脅迫者。

四、其他具體事實足以認為品德操守違反職業倫理規範，情節重大者。

第 12 條　受委託辦理領隊人員職前訓練及在職訓練之機關、團體，應依交通部觀光局核定之訓練計畫實施，並於結訓後十日內將受訓人員成績、結訓及退訓人數列冊陳報交通部觀光局備查。

第 13 條　受委託辦理領隊人員職前訓練及在職訓練之機關、團體違反前條規定者，交通部觀光局得予糾正並通知限期改善；屆期未改善者，廢止其委託，並於二年內不得參與委託訓練之甄選。

第 14 條　領隊人員取得結業證書或執業證後，連續三年未執行領隊業務者，應依規定重行參加訓練結業，領取或換領執業證後，始得執行領隊業務。領隊人員重行參加訓練節次為二十八節課，每節課為五十分鐘。

　　　　　第五條第二項、第四項及第五項、第七條、第八條第二項及第三項、第九條、第十條、第十二條、第十三條有關領隊人員職前訓練之規定，於第一項重行參加訓練者，準用之。

第 15 條　領隊人員執業證分外語領隊人員執業證及華語領隊人員執業證。領取外語領隊人員執業證者，得執行引導國人出國及赴香港、澳門、大陸旅行團體旅遊業務。

　　　　　領取華語領隊人員執業證者，得執行引導國人赴香港、澳門、大陸旅行團體旅遊業務，不得執行引導國人出國旅行團體旅遊業務。

第 16 條　領隊人員申請執業證，應填具申請書，檢附有關證件向交通部觀光局或其委託之有關團體請領使用。

　　　　　領隊人員停止執業時，應即將所領用之執業證於十日內繳回交通部觀光局或其委託之有關團體；屆期未繳回者，由交通部觀光局公告註銷。

　　　　　第一項委託事項及法規依據應公告並刊登政府公報或新聞紙。

第 17 條　（刪除）

第 18 條　領隊人員執業證有效期間為三年，期滿前應向交通部觀光局或其委託之有關團體申請換發。

第 19 條　領隊人員之結業證書及執業證遺失或毀損，應具書面敘明理由，申請補發或換發。

第 20 條　領隊人員應依僱用之旅行業所安排之旅遊行程及內容執業，非因不可抗力或不可歸責於領隊人員之事由，不得擅自變更。

第 21 條　領隊人員執行業務時，應佩掛領隊執業證於胸前明顯處，以便聯繫服務並備交通部觀光局查核。

前項查核，領隊人員不得規避、妨礙或拒絕，並應提供或提示必要之文書、資料或物品。

第 22 條　領隊人員執行業務時，如發生特殊或意外事件，應即時作妥當處置，並將事件發生經過及處理情形，於二十四小時內儘速向受僱之旅行業及交通部觀光局報備。

第 23 條　領隊人員執行業務時，應遵守旅遊地相關法令規定，維護國家榮譽，並不得有下列行為：

一、遇有旅客患病，未予妥為照料，或於旅遊途中未注意旅客安全之維護。

二、誘導旅客採購物品或為其他服務收受回扣、向旅客額外需索、向旅客兜售或收購物品、收取旅客財物或委由旅客攜帶物品圖利。

三、將執業證借供他人使用、無正當理由延誤執業時間、擅自委託他人代為執業、停止執行領隊業務期間擅自執業、擅自經營旅行業務或為非旅行業執行領隊業務。

四、擅離團體或擅自將旅客解散、擅自變更使用非法交通工具、遊樂及住宿設施。

五、非經旅客請求無正當理由保管旅客證照，或經旅客請求保管而遺失旅客委託保管之證照、機票等重要文件。

六、執行領隊業務時，言行不當。

第 24 條　領隊人員違反第十五條第三項、第十六條第二項、第十八條、第二十條至第二十三條規定者，由交通部觀光局依本條例第五十八條規定處罰。

第 25 條　依本規則發給領隊人員結業證書，應繳納證書費每件新臺幣五百元；其補發者，亦同。

第 26 條　申請、換發或補發領隊人員執業證，應繳納證照費每件新臺幣二百元。

第 27 條　本規則自發布日施行。

11-3　導遊人員管理規則

中華民國 107 年 2 月 1 日交通部交路（一）字第 10782000755 號

第 1 條　本規則依發展觀光條例（以下簡稱本條例）第六十六條第五項規定訂定之。

第 2 條　導遊人員之訓練、執業證核發、管理、獎勵及處罰等事項，由交通部委任交通部觀光局執行之；其委任事項及法規依據應公告並刊登政府公報或新聞紙。

第 3 條　導遊人員應受旅行業之僱用、指派或受政府機關、團體之招請，始得執行導遊業務。

第 4 條　導遊人員有違本規則，經廢止導遊人員執業證未逾五年者，不得充任導遊人員。

第 5 條　本規則九十年三月二十二日修正發布前已測驗訓練合格之導遊人員，應參加交通部觀光局或其委託之團體舉辦之接待或引導大陸地區旅客訓練結業，始可接待或引導大陸地區旅客。

第 6 條　導遊人員執業證分英語、日語、其他外語及華語導遊人員執業證。

已領取英語、日語或其他外語導遊人員執業證者，如取得符合教育部對外華語教學能力認證考試外語能力合格認定基準所定基準以上之成績單或證書，且該成績單或證書為提出加註該語言別之日前三年內取得者，得檢附該證明文件申請換發導遊人員執業證加註該語言別，並得執行接待或引導使用該語言之來本國觀光旅客旅遊業務。

已領取導遊人員執業證者，經交通部觀光局或其委託之有關機關、團體舉辦第一項所定其他外語之訓練合格，得申請換發導遊人員執業證加註該訓練合格語言別；其自加註之日起二年內，並得執行接待或引導使用該語言之來本國觀光旅客旅遊業務。

領取英語、日語或其他外語導遊人員執業證者，得執行接待或引導國外、大陸地區、香港、澳門觀光旅客旅遊業務。

領取華語導遊人員執業證者，得執行接待或引導大陸地區、香港、澳門觀光旅客或使用華語之國外觀光旅客旅遊業務，不得執行接待或引導非使用華語之國外觀光旅客旅遊業務。但其搭配稀少外語翻譯人員者，得執行接待或引導非使用華語之國外稀少語別觀光旅客旅遊業務。

前項但書規定所稱國外稀少語別之類別及其得執行該規定業務期間，由交通部觀光局視觀光市場及導遊人力供需情形公告之。

第三項關於其他外語訓練之類別、訓練方式、課程、費用及相關規定事項，交通部觀光局得視觀光市場及導遊人力供需情形公告之。並準用第七條第四項、第九條第二項、第十一條、第十三條至第十五條規定。

第 7 條　導遊人員訓練分職前訓練及在職訓練。

經導遊人員考試及格者，應參加交通部觀光局或其委託之有關機關、團體舉辦之職前訓練合格，領取結業證書後，始得請領執業證，執行導遊業務。

導遊人員在職訓練由交通部觀光局或其委託之有關機關、團體辦理。

前二項之受委託機關、團體，應具下列資格之一：

一、須為旅行業或導遊人員相關之觀光團體，且最近二年曾自行辦理或接受交通部觀光局委託辦理導遊人員訓練者。

二、須為設有觀光相關科系之大專以上學校，最近二年曾自行辦理或接受交通部觀光局委託辦理旅行業從業人員相關訓練者。

職前訓練及在職訓練之方式、課程、費用及相關規定事項，由交通部觀光局定之或由其委託之有關機關、團體擬訂陳報交通部觀光局核定。

第 8 條　經華語導遊人員考試及訓練合格，參加外語導遊人員考試及格者，免再參加職前訓練。

前項規定，於外語導遊人員，經其他外語導遊人員考試及格者，或於本規則修正施行前經交通部觀光局測驗及訓練合格之導遊人員，亦適用之。

第 9 條　經導遊人員考試及格，參加職前訓練者，應檢附考試及格證書影本、繳納訓練費用，向交通部觀光局或其委託之有關機關、團體申請，並依排定之訓練時間報到接受訓練。

參加導遊職前訓練人員報名繳費後開訓前七日得取消報名並申請退還七成訓練費用，逾期不予退還。但因產假、重病或其他正當事由無法接受訓練者，得申請全額退費。

第 10 條　導遊人員職前訓練節次為九十八節課，每節課為五十分鐘。

受訓人員於職前訓練期間，其缺課節數不得逾訓練節次十分之一。

每節課遲到或早退逾十分鐘以上者，以缺課一節論計。

第 11 條　導遊人員職前訓練測驗成績以一百分為滿分，七十分為及格。

測驗成績不及格者，應於七日內補行測驗一次；經補行測驗仍不及格者，不得結業。

因產假、重病或其他正當事由，經核准延期測驗者，應於一年內申請測驗；經測驗不及格者，依前項規定辦理。

第 12 條　受訓人員在職前訓練期間，有下列情形之一者，應予退訓；其已繳納之訓練費用，不得申請退還：

一、缺課節數逾十分之一者。

二、受訓期間對講座、輔導員或其他辦理訓練人員施以強暴脅迫者。

三、由他人冒名頂替參加訓練者。

四、報名檢附之資格證明文件係偽造或變造者。

五、其他具體事實足以認為品德操守違反倫理規範，情節重大者。

前項第二款至第四款情形，經退訓後二年內不得參加訓練。

第 13 條　導遊人員於在職訓練期間，有下列情形之一者，應予退訓，其已繳納之訓練費用，不得申請退還：

一、缺課節數逾十分之一者。

二、由他人冒名頂替參加訓練者。

三、受訓期間對講座、輔導員或其他辦理訓練人員施以強暴脅迫者。

四、其他具體事實足以認為品德操守違反職業倫理規範，情節重大者。

第 14 條　受委託辦理導遊人員職前訓練及在職訓練之機關、團體應依交通部觀光局核定之訓練計畫實施，並於結訓後十日內將受訓人員成績、結訓及退訓人數列冊陳報交通部觀光局備查。

第 15 條　受委託辦理導遊人員職前訓練及在職訓練之機關、團體違反前條規定者，交通部觀光局得予糾正並通知限期改善；屆期未改善者，廢止其委託，並於二年內不得參與委託訓練之甄選。

第 16 條　導遊人員取得結業證書或執業證後，連續三年未執行導遊業務者，應依規定重行參加訓練結業，領取或換領執業證後，始得執行導遊業務。

導遊人員重行參加訓練節次為四十九節課，每節課為五十分鐘。

第七條第二項、第四項及第五項、第九條、第十條第二項及第三項、第十一條、第十二條、第十四條、第十五條有關導遊人員職前訓練之規定，於第一項重行參加訓練者，準用之。

第 17 條　導遊人員申請執業證，應填具申請書，檢附有關證件向交通部觀光局或其委託之團體請領使用。

　　　　　導遊人員停止執業時，應於十日內將所領用之執業證繳回交通部觀光局或其委託之有關團體；屆期未繳回者，由交通部觀光局公告註銷。

　　　　　第一項委託事項及法規依據應公告並刊登政府公報或新聞紙。

第 18 條　（刪除）

第 19 條　導遊人員執業證有效期間為三年，期滿前應向交通部觀光局或其委託之團體申請換發。

第 20 條　導遊人員之執業證遺失或毀損，應具書面敘明理由，申請補發或換發。

第 21 條　導遊人員執行業務時，應接受僱用之旅行業或招請之機關、團體之指導與監督。

第 22 條　導遊人員應依僱用之旅行業或招請之機關、團體所安排之觀光旅遊行程執行業務，非因臨時特殊事故，不得擅自變更。

第 23 條　導遊人員執行業務時，應佩掛導遊執業證於胸前明顯處，以便聯繫服務並備交通部觀光局查核。

第 24 條　導遊人員執行業務時，如發生特殊或意外事件，除應即時作妥當處置外，並應將經過情形於二十四小時內向交通部觀光局及受僱旅行業或機關團體報備。

第 25 條　交通部觀光局為督導導遊人員，得隨時派員檢查其執行業務情形。

第 26 條　導遊人員有下列情事之一者，由交通部觀光局予以獎勵或表揚之：

　　　　　一、爭取國家聲譽、敦睦國際友誼表現優異者。

　　　　　二、宏揚我國文化、維護善良風俗有良好表現者。

　　　　　三、維護國家安全、協助社會治安有具體表現者。

　　　　　四、服務旅客周到、維護旅遊安全有具體事實表現者。

　　　　　五、熱心公益、發揚團隊精神有具體表現者。

　　　　　六、撰寫報告內容詳實、提供資料完整有參採價值者。

　　　　　七、研究著述，對發展觀光事業或執行導遊業務具有創意，可供採擇實行者。

　　　　　八、連續執行導遊業務十五年以上，成績優良者。

　　　　　九、其他特殊優良事蹟者。

第 27 條　導遊人員不得有下列行為：

一、執行導遊業務時，言行不當。

二、遇有旅客患病，未予妥為照料。

三、擅自安排旅客採購物品或為其他服務收受回扣。

四、向旅客額外需索。

五、向旅客兜售或收購物品。

六、以不正當手段收取旅客財物。

七、私自兌換外幣。

八、不遵守專業訓練之規定。

九、將執業證借供他人使用。

十、無正當理由延誤執行業務時間或擅自委託他人代為執行業務。

十一、規避、妨礙或拒絕主管機關或警察機關之檢查，或不提供、提示必要之文書、資料或物品。

十二、停止執行導遊業務期間擅自執行業務。

十三、擅自經營旅行業務或為非旅行業執行導遊業務。

十四、受國外旅行業僱用執行導遊業務。

十五、運送旅客前，發現使用之交通工具，非由合法業者所提供，未通報旅行業者；使用遊覽車為交通工具時，未實施遊覽車逃生安全解說及示範，或未依交通部公路總局訂定之檢查紀錄表執行。

十六、執行導遊業務時，發現所接待或引導之旅客有損壞自然資源或觀光設施行為之虞，而未予勸止。

第 28 條　導遊人員違反第五條、第六條第五項、第十七條第二項、第十九條、第二十一條至第二十四條、第二十七條規定者，由交通部觀光局依本條例第五十八條規定處罰。

第 29 條　依本規則發給導遊人員結業證書，應繳納證書費每件新臺幣五百元；其補發者，亦同。

第 30 條　申請、換發或補發導遊人員執業證，應繳納證照費每件新臺幣二百元。

第 31 條　本規則自發布日施行。

11-4　案例分析

壹、菜鳥業務出紕漏，公司連帶得負責！

一、事實經過

　　甲旅客是一名退休教師，想與友人前往日本九州旅行，在比較了幾家旅行社的行程後發現每家產品各有特色，但總是無法完全符合本身需求。甲旅客索性邀集親朋好友共 15 人自組一團，並找上乙旅行社商討可否依其要求來安排行程。乙旅行社指派新進業務員小陳與甲旅客聯繫，經過多次溝通，小陳以公司既有的九州行程為主體，配合甲旅客指定的幾個景點設計了「九州四大主題六日遊行程」，出發時間為 89 年 12 月份。

　　出發當日甲旅客發現原本行程表上載明搭乘長榮航空公司的班機前往九州，但實際上眾人搭乘的是全日空航空的班機。甲旅客原本想詢問該團的領隊（兼任導遊）小王怎麼回事，但想想多一事不如少一事而作罷。抵達福岡機場後，當地接待旅行社安排的交通工具為 20 人座的中型巴士，甲旅客立即向領隊反映，當初業務員小陳曾說本團團費較貴的原因之一，就是安排搭乘 45 人座的大巴士。但領隊表示公司並未交待本團是用大巴士，況且本團 15 人中有數名小朋友，安排中型巴士並無不當。此時甲旅客不禁聯想到先前的航空公司變動，開始對此團的旅遊品質產生懷疑。第 3 天行程為前往九十九島搭乘渡輪，原本想在甲板上欣賞沿途風光，但團體抵達後卻發現渡輪甲板上有工人在作業，經領隊詢問後得知渡輪昨日航行時出狀況，臨時決定今明二日機件維修，將改安排小型遊船搭載旅客，讓不少團員大呼掃興。午餐後安排搭乘長崎歐風電車，接著團體前往柳川，行程應是搭乘小船欣賞沿途風景，但業務員小陳竟在行程表上誤植為搭乘「豪華遊輪」欣賞海景，領隊正擔心不知如何向團員交代時，所幸甲旅客出面澄清此景點是他所要求，業務員確實是不小心描述有誤，才令領隊鬆了一口氣。

　　第 4 天行程表上的標題寫著，上午由佐賀出發，先參觀耶馬溪，青門洞，午後到 KITTY 樂園、海地獄，最後是別府溫泉。但當團體拉拔到 KITTY 樂園時，竟發現當天閉園未開放。領隊承認這一點是公司聯繫作業上的疏忽，便商請園方通融讓團員入內照相，贈送團員一份紀念品，並當場將門票費用退還團員，面對此一狀況，大夥只能被迫接受。隨後領隊準備將團體帶往海地獄溫泉，此時有團員反映行程敘述上明明還有「參觀宮崎神宮、平和公園以及經日向海岸到達宇目，也就是宮

崎峻漫畫人物…龍貓豆豆龍故鄉」，要求領隊要先走這幾個景點。領隊只好向團員解釋，本團是依甲旅客安排由北部（大分縣）往南部（宮崎縣）前進，而上述宮崎神宮等景點，是乙旅行社原本由南往北走的行程，因本團行程表是用乙旅行社原有產品加以修改，但是業務員在作業上卻忘了將原本由南往北的行程敘述刪除，否則像宮崎神宮、平和公園及龍貓故鄉這麼大的景點怎會不寫在標題上，況且時間上也不可能走得完。但團員認為行程表上既然有寫，領隊就應該依約帶到。然而後續行程都已排定，領隊只好向團員表示無法做到。

　　晚間用餐時領隊研究之後二天的行程，第 5 天由別府到阿蘇火山、海洋巨蛋住宿宮崎，第 6 天則由宮崎參觀熊本水前寺後到福岡機場，搭乘 14：30 的班機返回臺北。由於從宮崎到福岡機場約需 4.5 小時的車程，若中途再安排參觀水前寺，並要在 12：30 前抵達機場，第 6 天的行程將會走得十分辛苦。領隊提議為避免第 6 天趕不上飛機，是否能將水前寺行程改到第 5 天先走，第 6 天由宮崎直達機場。團員因擔心趕不上回程班機，只好同意領隊的提議，將最後二天的景點在第 5 天走完。團體回國不久後乙旅行社便接到甲旅客的投訴電話，要求公司應就交通、景點取消及任意變更行程等加以處理，乙旅行社表示將由業務員與旅客聯繫，希望藉由人情攻勢將問題解決。雙方溝通了半年仍無共識，甲旅客遂向中華民國旅行業品質保障協會（以下稱品保協會）提出申訴，要求調處。

二、調處結果

　　經過品保協會召開調處會，乙旅行社提出補償旅客每人現金 3,000 元，並贈送每人一組旅行袋，甲旅客等同意，雙方和解。

三、案例解析

　　依《國外旅遊契約書》（以下稱旅遊契約）第 23 條規定，旅程中之餐宿、交通、旅程、觀光點及遊覽項目等，應依本契約所訂等級與內容辦理，甲方不得要求變更，但乙方同意甲方之要求而變更者，不在此限，惟其所增加之費用應由甲方負擔。除非有本契約第 28 條或第 31 條之情事，乙方不得以任何名義或理由變更旅遊內容，乙方未依本契約所訂等級辦理餐宿、交通旅程或遊覽項目等事宜時，甲方得請求乙方賠償差額二倍之違約金。對於甲旅客質疑航空公司變更之情形，經查為二家航空公司間互有合作，航班共享，因此乙旅行社雖無欺騙之意，但若能在銷售時事先向旅客說明，應可免旅客誤解。至於交通巴士部分，甲旅客雖稱業務員口頭承諾是 45 人座巴士，但業務員表示在介紹公司產品時，曾提及團體使用的巴士都是合法的綠牌車，甲旅客等僅有 15 人，怎可能安排 45 人座大巴士，否則為何雙方契

約中並未明定。因甲旅客亦無法提出相關證明，難謂乙旅行社有違失之處；至於行程第 3 天九十九島搭乘渡輪部分，因船公司基於安全因素臨時決定維修，屬契約第 28 條不可歸責旅行社之事由，乙旅行社對此部分只須協助旅客處理，並無需負擔賠償之責。

但對於行程第 4 天 KITTY 樂園未能依約入內遊玩部分，乙旅行社表示領隊當場已盡力作出彌補，並已退還旅客入園門票，如真要再賠償，依契約第 23 條之規定，大不了再賠一次門票也就是了。對於乙旅行社有恃無恐的態度，旅客們怎能服氣？本團既標榜「四大主題」旅遊，KITTY 樂園乃本次旅遊重點之一，依《民法》第 514-7 條規定，旅遊服務不具備通常的價值或約定的品質時，旅客得請求旅遊營業人改善之。旅遊營業人不為改善或不能改善時，旅客得請求減少費用。倘旅客真要追究時，乙旅行社或許不只再賠償門票費用就可解決的。本案中還有一些狀況，是因為業務員行程表上描述錯誤（柳川遊船）或漏未刪除（宮崎神宮等行程）所致。乙旅行社曾表示，面對業務員的文字上無心之失就要求賠償，對此實在無法認同；並回覆旅客既然是業務員的過錯，責任應由業務員自行承擔，公司應無須賠償。然依《旅遊契約》第 3 條規定，行程表為契約的一部分，旅客要求依約履行也是於法有據，且業務員在執行業務範圍內所為的行為，公司便須負責，乙旅行社自應就業務員疏失擔負相當責任。

至於旅客等提到任意變更行程部分，領隊接獲公司轉達此一消息後忿忿不平表示，他雖曾提及最後一天行程有些趕，不過主要是甲旅客提到福岡有個巨蛋棒球場，要求第 6 天回程時能繞到巨蛋球場稍作停留，領隊回答時間不夠，甲旅客主動提議將水前寺行程往前挪，領隊原本不同意，但因甲旅客十分堅持最後才更動行程，沒想到甲旅客竟反指領隊擅自更改行程，實在令人無法接受。因旅客與領隊說法截然不同，無從分辨孰是孰非，但因依旅遊契約規定旅行社不得任意變更行程，倘領隊未取得旅客之書面同意，領隊的說法恐難在契約上站得住腳。

甲旅客於會後指出，倘乙旅行社在團體回國後便積極回應旅客的質疑，團員們或許會接受旅行社的說明而無須賠償。但乙旅行社一開始就將責任完全撇清，將所有問題推給新進的業務員，要不就是一付公司毫不在乎的態度，越發讓團員對旅行社產生反感。在品保協會處理旅遊糾紛的經驗上，旅客往往十分在意旅行社是否「主動」回應其申訴內容，旅行社可能只須花一塊錢打一通回覆電話，就可打消旅客投訴的念頭，為公司節省一筆不小的補償金額。如此高報酬的投資，何樂而不為？

貳、直飛改轉機事先未告知，旅客難諒解！

一、事實經過

　　小琳是一家媒體公關公司的總務，總是熱心幫同事爭取相關福利或優惠，頗獲同事間的信任，老闆也放心授權把每年的「國外旅遊」交由小琳負責籌辦。今年雖然參加的人數不多，只有 12 人，小琳還是依慣例找來兩家旅行社進行比價比行程，最後決定由報價較低的乙旅行社承攬其 5 月 19 日巴里島 5 天的行程。小琳為降低支出費用，精打細算下同意該團併入其他四名散客。

　　同事出遊，氣氛極好，併入團體的四名小女孩也很好相處，一路玩得相當愉快。沒想到第 3 天吃早餐時，導遊突然宣布因華航機型變更由大飛機改成小飛機，直飛機位超賣，該團回程必須經雅加達轉機回臺北。因班機時間提早，第 5 天的行程必須擠壓到第 4 天，第 3 天開始行程順序不得不做一些變動以便趕行程，主辦人小琳當場愕然，覺得被擺一道，毫無心理準備的同事更是不滿，一再爭取無效下，大家的遊興早已全失。

　　同時，小琳納悶併入同團的那四名女孩子並不那麼生氣，細問之下，原來她們是向丙旅行社報名的，丙旅行社在出發前早就告訴她們回程班機已改，當時她們也很生氣，但丙旅行社騙她們說合團的其他人都同意改成轉機了，那四名女孩無可奈何只好接受了。小琳一聽火冒三丈，氣丙旅行社掩飾真相，更無法原諒乙旅行社蓄意隱瞞轉機之事實。其實在出發前半個月乙旅行社早已知道回程是轉機，隱瞞不說好讓小琳等人傻傻的搭上飛機，行程走一半再告知，讓全團毫無轉寰餘地。虧小琳之前那麼信任乙旅行社，還向同事猛誇承辦人員做事認真細心，原來從頭至尾自己都被蒙在鼓裡，這下怎麼面對同事，怎向老闆交代？

　　行程第 4 天，因行程壓縮下，時間不足，導遊即以路途遙遠為由，說服團員簽下「自動放棄行程切結書」，其中放棄的行程包括：克隆宮、高阿拉瓦蝙蝠洞。

　　其他的行程，除了購物點停留較長外，也是匆匆忙忙蜻蜓點水。除了行程上的損失外，團員覺得第 5 天的時間也大受損失，若照原訂之直飛行程，班機是 CI688 下午 3 時 15 分起飛，晚上 8 時 25 分就可抵達臺灣，既從容又舒適。現在改為上午 10 時 20 分起飛，雅加達轉機兩個小時，晚上 8 時 5 分才到中正機場。一早起床，餐後就趕到機場，輾轉到家就準備上床了，一整天時間浪費在回程上，體力疲累。

　　為了向公司老闆及同事交代，小琳要求乙旅行社必須展現最大誠意負責到底。沒想到乙旅行社一味推諉以航空公司機位超賣為由，且表示航空公司只負責雅加達

至中正機場之機票，乙旅行社已經負擔由巴里島至雅加達之國內機票增生費用，本身亦是受害者。且乙旅行社認為領隊於當地已經加酒水表示誠意、返國前又致贈每人市價約新臺幣七百五十元之沙龍專用精油以表心意，另就小琳等人之時間損失部分每人賠償新臺幣四百元，希望小琳等人見諒。

小琳透過關係向 C 航詢問，由訂位記錄得知該團之機位是丁旅行社所訂的位子，從頭至尾回程就是轉機，旅行社很早就知道直飛有問題，事先隱瞞不說，只想賺取團費，達成出團目的，已構成蓄意欺騙，又一味推卸責任給航空公司，罪加一等。小琳知道轉機的機票比直飛便宜，乙旅行社堅持不願退價差，還裝成自己也是受害者，由於旅行社一再地掩飾過失，完全看不到認錯的誠意，越解釋越糟。小琳無法忍受其欺哄再三，定意將虛偽的謊言通通拆穿，遂向中華民國品質保障協會提出申訴，要求乙旅行社賠償機票價差、未遊景點、第五天午餐費用兩倍之違約金及旅遊時間五小時之賠償。

二、調處結果

乙旅行社解釋並非拿轉機之機位賣直飛之價錢蓄意欺騙，都怪合作伙伴丙旅行社原本允諾提供直飛機位卻黃牛了。因為該團已約訂為直飛，也收受定金了，只好想盡辦法透過 C 航機位臺售代理商丁旅行社訂到去程直飛，回程轉機的位子，這就是訂位記錄屬丁旅行社訂位的原因。針對蓄意欺瞞這個問題，承辦人解釋在出發前曾告訴小琳，C 航機位有問題，建議改搭 G 航或是 T 航，但團員堅持不同意更改，如此「暗示」下小琳等人應該有心理準備機位出問題了。小琳非常詫異這樣也算事先告知？她們只知道 C 航和 G 航、T 航機票有差價，當然不同意換航空公司，並不知道有可能改為轉機。最後在調處委員建議下，乙旅行社承認過失同意致道歉函，對時間及行程之損失補償每人新臺幣 1,000 元及旅遊折價券 1,500 元，雙方達成和解。

三、案例解析

類似這個案子裡直飛變轉機的問題似乎是司空見慣常常發生，對旅客而言，在預期外增加轉機時間，相對的旅遊時間就減少了，轉機不僅耗費體力增加了飛機起降之風險，因此大部分的旅客都不願意接受轉機的安排，這也就是直飛的團體較受青睞的原因。一般情形下，旅行社不會拿著轉機的位子，以直飛的名義為幌子，欺騙消費者上門，大多是不得已的原因才會由直飛變轉機，常發生的如航空公司超賣嚴重，慘遭拉位子而轉機，或像本案中被上游旅行社放鴿子，牽連到下游的直客旅行社等。

航空公司為了達到機位最高搭載率，往往先超賣再來清艙，清不出位子時，首先就拿票價最便宜的團體票開刀。這種情形可能在出發前就通知，也有可能到登機時才知道，航空公司對已確認機位 OK 的乘客不會不處理，多半會透過改班機、改飛行行程、轉到其他航空公司等方式彌補，直飛超賣就可能改成轉機機位。這種情形下被旅客責怪，在旅行社的立場，真是冤枉又無奈啊！旅行社在面對旅客的質疑時，應提出原始直飛機位紀錄為證明，第一時間內，誠意向旅客說明原委，退回實際可節省之費用，旅客多半能接受。

若旅行社無法提出訂位記錄證明免責，或確實有過失，也有一些旅客因此就認定旅行社違約，表示解約不去了，要求退還團費甚至賠償衍生糾紛。這個部分可參考《民法》第 514-7 條（旅遊營業人之瑕疵擔保責任）「旅遊服務不具備前條之價值或品質者，旅客得請求旅遊營業人改善之。旅遊營業人不為改善或不能改善時，旅客得請求減少費用。其有難於達預期目的之情形者，並得終止契約。…」因旅遊的內容涵蓋餐、宿、交通、行程等多樣項目，若轉機並不影響到旅遊的目的時，旅客僅能主張減少費用並不宜因此主張終止契約取消旅遊。

當旅行社疏失導致轉機，該如何賠償呢？以本案為例，因小琳等人的損失為單程直飛轉機票價差、景點克隆宮、高阿拉瓦蝙蝠洞沒去、第 5 天午餐改為機上餐及旅遊時間被壓縮。依《旅遊契約》第 23 條（旅程內容之實現及例外）「旅程中之餐宿、交通、旅程、觀光點及遊覽項目等，應依本契約所訂等級與內容辦理，甲方不得要求變更，但乙方同意甲方之要求而變更者，不在此限，惟其所增加之費用應由甲方負擔。除非有本契約第 28 條或第 31 條之情事，乙方不得以任何名義或理由變更旅遊內容，乙方未依本契約所訂等級辦理餐宿、交通旅程或遊覽項目等事宜時，甲方得請求乙方賠償差額二倍之違約金。」小琳等人可要求乙旅行社就未履約之行程、餐費、票價差賠償兩倍之違約金。有關少玩了五個小時時間損失部分，依《旅遊契約》第 25 條（延誤行程之損害賠償）「因可歸責於乙方之事由，致延誤行程期間，甲方所支出之食宿或其他必要費用，應由乙方負擔。甲方並得請求依全部旅費除以全部旅遊日數乘以延誤行程日數計算之違約金。但延誤行程之總日數，以不超過全部旅遊日數為限，延誤行程時數在五小時以上未滿一日者，以一日計算。」小琳等人亦可要求時間浪費之求償。

本案中的導火線是乙旅行社處理事情的態度，一開始拿不到轉機的位子時，遲遲不敢告訴客人，拖到出發前，抱著鴕鳥心態只告知小琳「C 航機位有問題，建議改搭 G 航或是 T 航」，既然 G 航和 T 航是轉機，心想小琳應該可推測到直飛機位

有問題。但小琳並非業內人士，如何能猜到如此模糊的訊息？況且出發前說明會資料還是寫直飛班機，難怪團員認定其蓄意隱瞞，罪加一等。當場導遊推託臨時大飛機改小飛機，當旅客怪罪時乙旅行社又解釋是因航空公司超賣合作伙伴丙旅行社的位子，錯不在己，其推諉的態度也是讓團員十分憤怒而決心追究到底的因素。乙旅行社有權追究丙旅行社未依約提供直飛機位，但畢竟丙旅行社是乙旅行社的上游供應商，出了問題時小琳等人只針對簽約當事人乙旅行社，並不需面對丙旅行社，況且乙丙旅行社皆無法提出直飛機位確認之證明或是航空公司超賣的證明，扯了一堆卻沒人承認錯誤，所以當小琳查出機位自始就是轉機，根本不是機位超賣的問題，原本不難處理的糾紛，因後續處理不當，終至不可收拾的地步。

參、回程機位出紕漏，女子落單流落異鄉，急壞母親！

一、事實經過

甲旅客帶著女兒小君透過乙旅行社轉介報名參加丙旅行社所舉辦的歐洲義瑞法10日遊旅行團，小君今年二十出頭，是第一次出國，而且是去浪漫美麗的歐洲，小君為了這次的歐洲之行，連續興奮好一陣子。

團體出發後，甲旅客和女兒有些失望，因為行程中吃的不是很好，住的也不是想像中的城堡飯店，甲旅客覺得行程的安排領隊不盡心，舉例來說，舉世聞名的巴黎鐵塔及塞納河，行程表明明有寫可自費夜遊，可是領隊卻沒安排。另外團員常常遲到，領隊卻沒有什麼對策，導致浪費許多參觀的時間。雖然有上述的瑕疵，歐洲的美麗風光，還是讓甲旅客和女兒玩得很開心。

就在行程結束於巴黎欲搭機前往倫敦轉機經香港回臺時，領隊於機場赫然發現沒有甲旅客女兒小君由巴黎至倫敦的機票，然另一旅客這段機票卻重複開二張票，這時距離飛機起飛時間只剩 20 分鐘，全團行李都已托運完成。甲旅客得知此訊息後，猶如晴天霹靂，覺得事態嚴重，直覺應和女兒留在巴黎機場等待處理，但領隊一再保證會安排女兒搭晚一小時的飛機到倫敦與團體會合。甲旅客含著淚水搭上飛機，緊急留下手機和一百多元歐元給女兒。但當飛機起飛後甲旅客就後悔了，心想萬一女兒沒有如領隊所說安全搭上下一班飛機，那女兒不就會一人流落在巴黎嗎？後果甲旅客連想都不敢想。而事實果真如此，當甲旅客與領隊抵達倫敦後，兩人就守候在班機出口處等待下一班飛機，但當下一班機所有乘客全都出來後，卻不見小君的身影，當時甲旅客傻眼了，當場崩潰，領隊這時立刻撥手機給小君，發現小君居然還在法國，這下事情大條了。

原來小君一人留在巴黎機場，領隊臨行前有請法航人員安排一位會說中文的員工，協助小君搭乘晚上 7 點鐘飛往倫敦的飛機，該位員工也確實幫小君安排妥當。大約距離登機時間前 5 分鐘，該位員工因有事先行離開，留下小君一人單獨在登機門前等待登機。登機時間一到，小君持登機證準備登機時，航空公司人員以小君未持有由倫敦至香港的機票（該段機票被領隊帶走）或英國簽證而拒絕讓小君登機，這時小君身處異國，語言又不通，心中的恐懼可想而知。小君只好再到法航找先前幫忙的那位會講中文的人協助，好不容易找到了，那位會說中文的法航員工告訴小君「搭乘 3 號機場內接泊車至 2A 入口尋找國泰航空請求協助」。小君依著指示搭乘接泊車，由於語言不通加上地方不熟，浪費了許多時間，待抵達國泰航空公司櫃臺時，國泰航空員工都已下班了，小君只好再搭接泊車至原地，期待領隊再來電話。

當時法國當地時間已晚上 8 點 30 分，一直等到晚上 10 點多領隊發現小君居然沒搭下一班機來倫敦，打手機給小君，才知道事情的原委，領隊告訴小君可與當地導遊顏小姐聯繫並請她幫忙。但因事出突然，顏小姐要晚上 12 點左右才能來接小君，等待的過程中，由於夜已深，機場人數寥寥無幾，許多商店也都關門，只有幾個航空公司值班人員及清潔工，連最後一班飛機也飛走了，其間又有幾個黑人在機場內走動，更讓小君不安。後來顏小姐來接小君到她的住處休息，隔天小君搭乘由巴黎直飛香港的飛機，再由香港轉機回臺，結束了這趟流落異鄉的驚魂之旅。而甲旅客自班機從巴黎機場起飛後，就開始擔心女兒，後來在得知女兒沒搭上下一班機，心中更是懊悔，一方面覺得自己沒做到母親的責任，不該放女兒單獨一人搭機，另一方面又擔心女兒的安危，所以直到女兒安全抵臺的這段期間，甲旅客吃不下、睡不著，覺得這是她這輩子所遇到最大的恐慌。回臺後丙旅行社沒有積極與甲旅客聯絡說明，也沒有任何賠償動作，更讓甲旅客心中不平，於是提出申訴。

二、調處結果

丙旅行社依國外旅遊契約書第 24 條（因旅行社之過失致旅客留滯國外）之規定處理小君延誤回國之賠償【（團費／天數）*滯留一天】的違約金，另支付甲旅客因本案所衍生之國際漫遊電話費，對於領隊給予暫時停團再予評估之處置，並以書面及禮品正式向甲旅客致歉，雙方達成和解。

三、案例解析

根據甲旅客所提出的申訴，甲旅客女兒小君回程由巴黎至倫敦的機票在出發前因丙旅行社的疏忽漏開，而另一名旅客卻重複開二張，這是丙旅行社的過失。又領

隊在出發前，職責上應檢查全團旅客的證件是否齊備，以及全程機票是否沒問題。本件糾紛的領隊未能於出發前及時檢查並發現機票的失誤，以致錯失補救的良機，事情發生後，可能在急忙中生錯，又將小君由倫敦至香港的機票帶走，致使小君無法趕搭下一班機至倫敦會合而多留滯國外一天，不管是丙旅行社或領隊的疏忽，丙旅行社都應負責，依據雙方所簽定的《國外旅遊契約書》第 24 條（因旅行社之過失致旅客留滯國外）「因可歸責於乙方之事由，致甲方留滯國外時，甲方於留滯期間所支出之食宿或其他必要費用，應由乙方全額負擔，乙方並應盡速依預定旅程安排旅遊活動或安排甲方返國，並賠償甲方依旅遊費用總額除以全部旅遊日數乘以滯留日數計算之違約金」，因此丙旅行社於調處會時同意依上述契約處理，賠償旅客小君【（團費／天數）*滯留一天】的違約金，是於法有據。另外如國際電話費用也屬於上述契約「其他必要費用」，應由丙旅行社負擔，本件烏龍事件，最後小君是平安回來，雙方也依契約精神圓滿解決，但這件糾紛也再次提醒領隊朋友們，出發前務必確實檢查全團護照、簽證及全程機票，避免團體出發後出狀況，給自己出難題，萬一不幸發生小君的情況，也切記要將旅客後段所需的機票及證件交付旅客，才不致擴大損害。

肆、發生意外時，旅行社有代墊費用的義務嗎？

一、事實經過

　　王媽媽的 66 歲生日即將到來，兒女們決定全家一起參加乙旅行社舉辦的普吉島旅遊團，帶媽媽出國慶生。行程第 3 天上午，團體從飯店出發前往珊瑚島碼頭，車上導遊照例介紹了當天行程，由於本日團員們得自費參加水上活動，因此導遊發給團員們一份簡介告知水上活動的項目、注意事項及安全問題，並強調旅客應考量個人身體狀況選擇合適的節目。王媽媽一家選擇的是海底漫步，團員們換穿泳衣登船後，船家就開始說明整個活動程序並教導下水後的溝通手勢。活動第 1 階段是習慣水壓，工作人員先以手勢詢問旅客是否適應水壓，如有不適只要豎起大姆指，工作人員就會將團員送上船，適應水壓後，王媽媽和孫女一組開始第 2 階段的參觀海底珊瑚礁及餵魚活動。王媽媽餵魚完畢後，在海底欄杆處參觀珊瑚，另一工作人員則帶著王媽媽的孫女開始海底漫步及餵魚。然而，在海底欄杆處陪伴王媽媽的工作人員，發現王媽媽跌倒，隨即前往探視，發現王媽媽雙腳已無法站立，於是立刻將王媽媽送上快艇，在船上做簡單的人工呼吸，再由救護車送到醫院，由於王媽媽在上救護車時已無生命跡象，到醫院後醫師旋即宣告不治。

事發時尚在海底漫步的家屬們，也都被 Local（當地人員）送到醫院，對於好好一趟旅遊，竟發生這樣的狀況，家屬們悲痛莫名，並質疑乙旅行社及配合的船家未善盡安全管理之責，才會發生意外，且王媽媽被帶上船後，未立即為她實施CPR，以致貽誤救命時機。

在死因方面，家屬表示王媽媽只有輕微高血壓和糖尿病史，除此之外身體狀況大致良好，不知為何會在水中發生意外？雖有疑問，但家屬們仍不願王媽媽的遺體被解剖，醫師在無法判斷確切死因的情況下，以溺斃開出死亡證明書。當天乙旅行社及 Local 當場與家屬們協調，決定由乙旅行社全權處理善後事宜，包括空運遺體返臺作業、至意外發生的海域進行招魂儀式、辦理返臺證明文件，所有相關費用，則由乙旅行社及 Local 代墊，回國後再結算。

然而，回國後，家屬與乙旅行社間數次協調，皆無法就賠償金額達成共識。在家屬的立場，認為契約責任險的 200 萬，與泰國當地保險理賠都是家屬應得的，認為乙旅行社道義上至少要再賠償 200 萬。而乙旅行社在國外已為家屬墊付了相當的棺木、運送費用、儀式及文件費用，家屬絕口不提此事的態度，更讓乙旅行社不滿，雙方遂約定透過中華民國旅行業品質保障協會（以下簡稱本會）居中協調。

二、調處結果

除契約責任險的理賠金 200 萬，以及泰國當地的保險金 32 萬，乙旅行社同意致贈慰問金 48 萬元並自行吸收海外代墊處理費用，雙方達成和解。

三、案例解析

當團體在國外發生意外，或團員於旅遊途中生病，隨著就醫等善後程序的進行，所發生的各項費用究竟應由誰負擔，往往是團員及家屬與旅行社的爭執引爆點。人在國外，缺少當地社會福利制度的支援，就醫、身故後的處理、處理期間所生的旅館、翻譯費，提早或延後返國的交通費用等，加總起來是筆龐大的金額，而團員除了旅遊所需的開銷，不會預料到傷病、死亡等狀況的發生，隨身帶著鉅款準備善後。因此，當事故發生時，團員及家屬常態上會期望旅行社能先行墊付處理費用，等返臺後再討論返還與否，站在旅客的立場，這樣的需求無可厚非，然而，旅行社在處理事故的過程中，不但必須考量事故的發生是否因旅行社過失所致，公司應負擔哪些費用？對於是否為團員或家屬代墊費用？家屬是否會返還代墊的費用？不代墊時應如何處理化解家屬的責難與不諒解？這種種也都是公司必須面對的課題。

　　首先討論當事故發生時，旅行社的責任範圍。依《國外旅遊契約書》第 34 條規定，甲方（即旅客）在旅遊中發生身體或財產上之事故時，乙方（即旅行社）應為必要之協助及處理。前項之事故，係因非可歸責於乙方之事由所致者，其所生之費用，由甲方負擔。但乙方應盡善良管理人之注意，協助甲方處理。從條文中可以很清楚的看出，當事故的發生非因旅行社及其履行輔助人（含 Local、自費活動業者、司機領隊導遊）的過失所造成時，團員及家屬需自行承擔因處理事故所產生的費用，旅行社則必須協助旅客處理其交通餐宿、翻譯等需求。此時旅行社是否有義務為團員及家屬代墊處理費用？依同契約第 30 條規定，甲方（即旅客）於旅遊活動開始後，中途離隊退出旅遊活動，或怠於配合乙方完成旅遊所需之行為而終止契約者，甲方得請求乙方墊付費用將其送回原出發地。於到達後，立即附加年利率××％利息償還乙方。因此旅客僅得就「返回原出發地所需費用」向旅行社要求代墊，此代墊返國費用既是義務，則旅行社不得拒絕，至於團員在國外就醫，照護等其他處理費用，則不在旅行社代墊義務的範圍內。

　　就本案而言，由於醫師無法判斷王媽媽在海底漫步過程中發生意外的原因，故以溺斃開出死亡證明，就此意外事故，從工作人員電召救護車並以快艇將王媽媽送上岸開始，到購置棺木、為家屬安排比原訂行程提早一日的班機返臺，及處理運送遺體回臺等事宜，依國外旅遊契約書的規定，乙旅行社雖無墊付處理費用的義務，然而考量到這筆龐大的金額不是家屬當場所能支付，因此雙方於事發當天進行協商，乙旅行社同意為家屬先行墊付。但回國後，家屬認為乙旅行社對意外的發生也有責任，主張乙旅行社應支付此處理費用，並提出賠償的要求，雙方因而衍生糾紛。調處過程中，家屬認為業者未在王媽媽被帶上快艇後立刻進行 CPR，錯失急救時間，同時質疑島上的醫療救生設備不足，且事發岸邊並未設立警告標示牌，認為乙旅行社在選擇自費活動地點時，未符合《消保法》第 7 條規定：提供服務之企業經營者應確保提供之商品或服務無安全或衛生上之危險。如商品或服務具有危害消費者生命、身體、健康、財產之可能者，應於明顯處為警告標示及緊急處理危險之方法。然而，CPR 的施行，有其風險與條件上的限制，不當的施行可能會對患者造成傷害，旅遊業者是否適合在無專業人士協助的狀況下對王媽媽施行 CPR，也是一個問題。此外，每一種戶外活動都有程度不等的危險性存在，從事活動的人，必須衡量自己的身體狀況是否適合，例如高血壓患者，可能就不適合從事潛水、跳傘等必須承受水壓變化或刺激性的活動，本團從飯店在前往碼頭途中，導遊雖已說明水上活動的內容，並提醒團員注意身體狀況，旅行社似乎已盡告知之責，然意外事故的發生，其法律責任究竟如何，仍待法院裁判。本件因家屬返臺後，乙

旅行社受到相當的壓力，極欲解決此紛爭，因此經本會調處委員居中勸說，雙方同意各退一步，以期達成和解。

　　事故通常不是單一原因所致，往往在多個環節接連出錯後發生，即使是團員本身宿疾發作，家屬也多會認為若非旅行社處理不夠周延，照顧團員不夠妥貼，當事人也不會有發病，意外的發生更是如此。無論是身體或心理上，團員所期待的愉快旅程在事故發生後，現實中已無法達成，所以團員及家屬會將種種不愉快歸責於旅行社，而業者也往往會有「再怎麼配合，家屬都不滿意」的感覺。此時旅行社的處理技巧，以及是否擁有 Local 及保險公司的協助，成為業者得否解決問題全身而退的關鍵。本案處理過程中，涉及趕辦各種證明文件與運送遺體回臺的種種程序，若非 Local 全力協助，單憑領隊一人，絕對無法同時兼顧其他團員與家屬的需求，此時如旅行社的旅行業責任險保單中附加有海外急難救助條款，則透過保險公司的「緊急醫療轉送、緊急轉送回國、遺體骨灰運送回國」等服務，不但可以讓發生事故的團員及家屬獲得必要的協助，也能幫助旅行社節省大筆處理的時間及開銷，讓事件得以平和落幕。

伍、品質保障協會調處旅遊糾紛統計表

中華民國旅行業品質保障協會調處旅遊糾紛《地區》分類統計表 1990.03.01 ~ 2018.03.31					
地區	調處件數	百分比	人數	賠償金額	備註
代償案件	168	0.92%	16,540	68,697,987	
東南亞	5,096	27.87%	26,025	43,898,023	
東北亞	3,438	18.8%	18,270	23,582,306	
大陸港澳	3,839	20.99%	19,775	24,428,307	
美洲	1,368	7.48%	6,421	17,365,463	
歐洲	2,005	10.96%	8,530	20,104,037	
紐澳	497	2.72%	2,688	5,775,904	
其他	261	1.43%	1,368	3,902,111	
國民旅遊	1,354	7.4%	11,454	5,701,343	
中東非洲	260	1.42%	961	2,729,247	
合計	18,286	100%	112,032	216,184,728	

中華民國旅行業品質保障協會調處旅遊糾紛《案由》分類統計表
1990.03.01 ~ 2018.03.31

案由	調處件數	百分比	人數	賠償金額	備註
行前解約	4,655	25.46%	18,007	24,304,878	
機位機票問題	2,456	13.43%	8,459	17,017,739	
行程有瑕疵	2,353	12.87%	24,697	27,778,807	
其他	1,865	10.2%	7,474	7,569,209	
導遊領隊及服務品質	1,697	9.28%	9,659	15,514,649	
飯店變更	1,406	7.69%	9,405	10,902,204	
護照問題	985	5.39%	2,539	12,103,521	
購物	483	2.64%	1,310	3,052,836	
不可抗力事變	449	2.46%	3,072	3,411,012	
意外事故	323	1.77%	1,125	8,080,411	
變更行程	271	1.48%	1,791	3,049,209	
行李遺失	220	1.2%	485	1,490,872	
訂金	204	1.12%	1,483	1,984,597	
代償	167	0.91%	17,167	69,489,584	
飛機延誤	160	0.87%	1,422	2,391,274	
溢收團費	153	0.84%	940	2,092,842	
中途生病	143	0.78%	824	1,521,646	
取消旅遊項目	114	0.62%	800	1,862,540	
規費及服務費	80	0.44%	260	213,568	
拒付尾款	49	0.27%	820	1,030,500	
滯留旅遊地	42	0.23%	243	1,205,930	
因簽證遺失致行程耽誤	11	0.06%	50	116,900	
合計	18,286	100%	112,032	216,184,728	

參考文獻　REFERENCES

1. 全國法規資料庫，旅行業管理規則。

http：//law.moj.gov.tw/LawClass/LawAll.aspx?PCode=K0110002

2. 全國法規資料庫，領隊人員管理規則。

http：//law.moj.gov.tw/LawClass/LawContent.aspx?PCODE=K0110022

3. 全國法規資料庫，導遊人員管理規則。

http：//law.moj.gov.tw/LawClass/LawAll.aspx?PCode=K0110003

4. 中華民國旅行業品質保障協會，菜鳥業務出紕漏，公司連帶得負責。

http://www.travel.org.tw/info.aspx?item_id=8&class_db_id=54&article_db_id=156

5. 中華民國旅行業品質保障協會，直飛改轉機事先未告知，旅客難諒解。

http://www.travel.org.tw/info.aspx?item_id=8&class_db_id=52&article_db_id=134

6. 中華民國旅行業品質保障協會，回程機位出紕漏，女子落單流落異鄉，急壞母親。

http://www.travel.org.tw/info.aspx?item_id=8&class_db_id=52&article_db_id=133

7. 中華民國旅行業品質保障協會，發生意外時，旅行社有代墊費用的義務嗎。

http://www.travel.org.tw/info.aspx?item_id=8&class_db_id=56&article_db_id=170

8. 旅遊糾紛案統計表，中華民國旅行業品質保障協會。

http：//www.travel.org.tw/info.aspx?item_id=8&class_db_id=57&article_db_id=65

12 Chapter
觀光旅館業管理規則

12-1 觀光旅館業管理規則

中華民國 105 年 1 月 28 日交通部交路（一）字第 10582000095 號

第一章　總　則

第 1 條　本規則依發展觀光條例第六十六條第二項規定訂定之。

第 2 條　觀光旅館業經營之觀光旅館分為國際觀光旅館及一般觀光旅館，其建築及設備應符合觀光旅館建築及設備標準之規定。

第 3 條　觀光旅館業之興辦事業計畫審核、籌設、變更、轉讓、檢查、輔導、獎勵、處罰與監督管理事項，除在直轄市之一般觀光旅館業，得由交通部委辦直轄市政府執行外，其餘由交通部委任交通部觀光局執行之。

觀光旅館業營業執照及觀光旅館業專用標識之發給事項，由交通部委任交通部觀光局執行之。

前二項委辦或委任事項及法規依據，應公告並刊登政府公報。

第 4 條　非依本規則申請核准之旅館，不得使用國際觀光旅館或一般觀光旅館之名稱或專用標識。

國際觀光旅館及一般觀光旅館專用標識應編號列管，其型式如附表。

第二章　觀光旅館業之籌設、發照及變更

第 5 條　申請經營觀光旅館業者，應備具下列文件，向交通部申請核准籌設：

一、不涉及都市計畫變更或非都市土地變更編定者：

（一）觀光旅館籌設申請書。

（二）發起人名冊或董事、監察人名冊。

（三）公司章程。

（四）營業計畫書。

（五）財務計畫書。

（六）最近三個月內核發之土地登記謄本、土地使用權利證明文件及土地使用分區證明；以既有建築物供作觀光旅館使用者，並應附最近三個月內核發之建築物登記謄本及建築物使用權利證明文件。

　　　　　（七）　建築設計圖說。

　　　　　（八）　設備總說明書。

　　二、涉及都市計畫變更或非都市土地變更編定者，應先擬具興辦事業計畫，報請主管機關核准後，再備具興辦事業計畫定稿本及前款第一目、第六目至第八目之文件，向交通部申請核准籌設。

　　前項營業計畫書或興辦事業計畫所列之興建範圍，得採分期、分區方式興建。

第 6 條　交通部於受理觀光旅館業申請籌設案件後，應於六十日內作成審查結論，並通知申請人及副知有關機關。但情形特殊需延展審查期間者，其延展以五十日為限，並應通知申請人。

　　前項審查有應補正事項者，應限期通知申請人補正，其補正期間不計入前項所定之審查期間。申請人屆期未補正或未補正完備者，應駁回其申請。

　　申請人於前項補正期間屆滿前，得敘明理由申請延展或撤回案件，屆期未申請延展、撤回或理由不充分者，交通部應駁回其申請。

第 7 條　依前條規定申請核准籌設觀光旅館業者，應依法辦理公司登記，並備具下列文件報交通部備查：

　　一、公司登記證明文件影本。

　　二、董事及監察人名冊。

　　前項登記事項有變更時，應於公司主管機關核准日起十五日內，報交通部備查。

第 8 條　觀光旅館之中、外文名稱，不得使用其他觀光旅館已登記之相同或類似名稱。但依第三十六條規定報備加入國內、外旅館聯營組織者，不在此限。

第 9 條　經核准籌設之申請經營觀光旅館業者，應於期限內完成下列事項：

　　一、於核准籌設之日起二年內依建築法相關規定，向當地建築主管機關申請核發用途為觀光旅館之建造執照依法興建，並於取得建造執照之日起十五日內報交通部備查。

　　二、於取得建造執照之日起五年內向當地建築主管機關申請核發用途為觀光旅館之使用執照，並於取得使用執照之日起十五日內報交通部備查。

三、供作觀光旅館使用之建築物已領有使用執照者，於核准籌設之日起二年內向當地建築主管機關申請核發用途為觀光旅館之使用執照，並於取得使用執照之日起十五日內報交通部備查。

四、於取得用途為觀光旅館之使用執照之日起一年內依第十二條規定申請營業。

未依前項規定期限完成者，其籌設核准失其效力，並由交通部通知有關機關。但有正當事由者，得於期限屆滿前敘明理由向交通部申請延展。

依前項規定申請延展者，總延展次數以二次為限，每次延展期間以半年為限，延展期滿仍未完成者，其籌設核准失其效力。

本規則中華民國一百零五年一月二十八日修正生效前，已獲交通部核准延展逾二次以上者，應於修正生效之日起一年內，取得用途為觀光旅館之建造執照或使用執照，屆期未完成者，原籌設核准失其效力，並由交通部通知有關機關。

第 10 條　申請經營觀光旅館業者於籌設中變更籌設面積，應報請交通部核准。但其變更逾原籌設面積五分之一或交通部認其變更對觀光旅館籌設有重大影響者，得廢止其籌設之核准。

申請經營觀光旅館業者，其建築物於興建前或興建中變更原設計時，應備具變更設計圖說及有關文件，報請交通部核准，並依建築法相關規定辦理。

第 11 條　申請經營觀光旅館業者於籌設中經解散或廢止公司登記，其籌設核准失其效力。

申請經營觀光旅館業於籌設中轉讓他人者，應備具下列文件，報請交通部核准：

一、轉讓申請書。

二、有關契約書副本。

三、轉讓人之股東會議事錄或股東同意書。

四、受讓人之營業計畫書及財務計畫書。

申請經營觀光旅館業者於籌設中因公司合併，應由存續公司或新設公司備具下列文件，報交通部備查：

一、股東會及董事會決議合併之議事錄。

二、公司合併登記之證明文件及合併契約書副本。

三、土地及建築物所有權變更登記之證明文件。

四、存續公司或新設公司之營業計畫及財務計畫書。

第 12 條　申請經營觀光旅館業者籌設完成後，應備具下列文件報請交通部會同警察、建築管理、消防及衛生等有關機關查驗合格後，發給觀光旅館業營業執照及觀光旅館業專用標識，始得營業：

一、觀光旅館業營業執照申請書。

二、建築物使用執照影本及竣工圖。

三、公司登記證明文件影本。

第 13 條　興建觀光旅館客房間數在三百間以上，具備下列條件者，得依前條規定申請查驗，符合規定者，發給觀光旅館業營業執照及觀光旅館專用標識，先行營業：

一、領有觀光旅館全部之建築物使用執照及竣工圖。

二、客房裝設完成已達百分之六十，且不少於二百四十間；營業客房之樓層並已全部裝設完成。

三、營業餐廳之合計面積，不少於營業客房數乘一點五平方公尺；營業餐廳之樓層並已全部裝設完成。

四、門廳、電梯、餐廳附設之廚房均已裝設完成。

五、未裝設完成之樓層（或區域），應設有敬告旅客注意安全之明顯標識。

前項先行營業之觀光旅館業，應於一年內全部裝設完成，並依前條規定報請查驗合格。但有正當理由者，得報請交通部予以延展，其期限不得超過一年。

觀光旅館採分期、分區方式興建者，得於該分期、分區興建完工且觀光旅館建築及設備標準所定必要之附屬設施均完備後，依前條規定申請查驗，符合規定者，發給該期或該區之觀光旅館業營業執照及觀光旅館專用標識，先行營業，不受前二項規定之限制。

第 14 條　觀光旅館建築物之增建、改建及修建，準用關於籌設之規定辦理。但免附送公司發起人名冊或董事、監察人名冊。

第 15 條　經核准與其他用途之建築物綜合設計共同使用基地之觀光旅館，於營業後，如需將同幢其他用途部分變更為觀光旅館使用者，應先檢附下列文件，申請交通部核准：

一、營業計畫書。

二、 財務計畫書。

三、 申請變更為觀光旅館使用部分之建築物所有權狀影本或使用權利證明文件。

四、 建築設計圖說。

五、 設備說明書。

前項觀光旅館於變更部分竣工後，應備具建築物變更使用執照核准文件影本及竣工圖，報請交通部會同警察、建築管理、消防及衛生等有關機關查驗合格後，始得營業。

第 16 條　觀光旅館之門廳、客房、餐廳、會議場所、休閒場所、商店等營業場所用途變更者，應於變更前，報請交通部核准。

交通部為前項核准後，應通知有關機關逕依各該管法規規定辦理。

第 17 條　觀光旅館業之組織、名稱、地址及代表人有變更時，應自公司主管機關核准變更登記之日起十五日內，備具下列文件送請交通部辦理變更登記，並換發觀光旅館業營業執照：

一、 觀光旅館業變更登記申請書。

二、 公司登記證明文件影本、股東會議事錄或股東同意書或董事會議事錄。

觀光旅館業所屬觀光旅館之名稱變更時，依前項規定辦理。但不適用公司主管機關核准變更登記之規定。

第 18 條　交通部得辦理觀光旅館等級評鑑，並依評鑑結果發給等級區分標識。

前項等級評鑑事項得由交通部委任交通部觀光局或委託民間團體執行之；其委任或委託事項及法規依據，應公告並刊登政府公報。

交通部委任交通部觀光局或委託民間團體執行第一項等級評鑑者，評鑑基準及等級區分標識，由交通部觀光局依其建築與設備標準、經營管理狀況、服務品質等訂定之。

觀光旅館業應將第一項規定之等級區分標識，置於受評鑑觀光旅館門廳明顯易見之處。

觀光旅館業因事實或法律上原因無法營業者，應於事實發生或行政處分送達之日起十五日內，繳回等級區分標識；逾期未繳回者，交通部得自行或依第二項規定程序委任交通部觀光局，逕予公告註銷。但觀光旅館業依第三十四條第一項規定暫停營業者，不在此限。

第三章　觀光旅館業之經營與管理

第 19 條　觀光旅館業應登記每日住宿旅客資料；其保存期間為半年。

前項旅客登記資料之蒐集、處理及利用，並應符合個人資料保護法相關規定。

第 20 條　觀光旅館業應將旅客寄存之金錢、有價證券、珠寶或其他貴重物品妥為保管，並應旅客之要求掣給收據，如有毀損、喪失，依法負賠償責任。

第 21 條　觀光旅館業知有旅客遺留之行李物品，應登記其特徵及知悉時間、地點，並妥為保管，已知其所有人及住址者，通知其前來認領或送還，不知其所有人者，應報請該管警察機關處理。

第 22 條　觀光旅館業應對其經營之觀光旅館業務，投保責任保險。

責任保險之保險範圍及最低投保金額如下：

一、每一個人身體傷亡：新臺幣二百萬元。

二、每一事故身體傷亡：新臺幣一千萬元。

三、每一事故財產損失：新臺幣二百萬元。

四、保險期間總保險金額：新臺幣二千四百萬元。

第 23 條　觀光旅館業之經營管理，應遵守下列規定：

一、不得代客媒介色情或為其他妨害善良風俗或詐騙旅客之行為。

二、附設表演場所者，不得僱用未經核准之外國藝人演出。

三、附設夜總會供跳舞者，不得僱用或代客介紹職業或非職業舞伴或陪侍。

第 24 條　觀光旅館業知悉旅客有下列情形之一者，應即為必要之處理或報請當地警察機關處理：

一、有危害國家安全之嫌疑者。

二、攜帶軍械、危險物品或其他違禁物品者。

三、施用煙毒或其他麻醉藥品者。

四、有自殺企圖之跡象或死亡者。

五、有聚賭或為其他妨害公眾安寧、公共秩序及善良風俗之行為，不聽勸止者。

六、有其他犯罪嫌疑者。

第 25 條　觀光旅館業知悉旅客罹患疾病或受傷時，應提供必要之協助。

消防或警察機關為執行公務或救援旅客，有進入旅客房間之必要性及急迫性，觀光旅館業應主動協助。

第 26 條　觀光旅館業客房之定價，由該觀光旅館業自行訂定後，報交通部備查，並副知當地觀光旅館商業同業公會；變更時亦同。

觀光旅館業應將客房之定價、旅客住宿須知及避難位置圖置於客房明顯易見之處。

第 27 條　觀光旅館業應將觀光旅館業專用標識，置於門廳明顯易見之處。

觀光旅館業經申請核准註銷其營業執照或經受停止營業或廢止營業執照之處分者，應繳回觀光旅館業專用標識。

未依前項規定繳回觀光旅館業專用標識者，由交通部公告註銷，觀光旅館業不得繼續使用之。

第 28 條　觀光旅館業收取自備酒水服務費用者，應將其收費方式、計算基準等事項，標示於網站、菜單及營業現場明顯處。

第 29 條　觀光旅館業於開業前或開業後，不得以保證支付租金或利潤等方式招攬銷售其建築物及設備之一部或全部。

第 30 條　觀光旅館業開業後，應將下列資料依限填表分報交通部觀光局及該管直轄市政府：

一、每月營業收入、客房住用率、住客人數統計及外匯收入實績，於次月二十日前。

二、資產負債表、損益表，於次年六月三十日前。

第 31 條　依本規則核准之觀光旅館建築物除全部轉讓外，不得分割轉讓。

觀光旅館業將其觀光旅館之全部建築物及設備出租或轉讓他人經營觀光旅館業時，應先由雙方當事人備具下列文件，申請交通部核准：

一、觀光旅館籌設核准轉讓申請書。

二、有關契約書副本。

三、出租人或轉讓人之股東會議事錄或股東同意書。

四、承租人或受讓人之營業計畫書及財務計畫書。

前項申請案件經核定後，承租人或受讓人應於二個月內依法辦妥公司設立登記或變更登記，並由雙方當事人備具下列文件，向交通部申請核發觀光旅館業營業執照：

一、觀光旅館業營業執照申請書。

二、原領觀光旅館業營業執照。

三、承租人或受讓人之公司章程、公司登記證明文件影本、董事、監察人
　　名冊。

前項所定期限，如有正當事由，其承租人或受讓人得申請展延二個月，並
以一次為限。

第 32 條　觀光旅館業因公司合併，其觀光旅館之全部建築物及設備由存續公司或新
　　　　　設公司依法概括承受者，應由存續公司或新設公司備具下列文件，申請交
　　　　　通部核准：

一、股東會及董事會決議合併之議事錄或股東同意書。

二、公司合併登記之證明及合併契約書副本。

三、土地及建築物所有權變更登記之證明文件。

四、存續公司或新設公司之營業計畫書及財務計畫書。

前項申請案件經核准後，存續公司或新設公司應於二個月內依法辦妥公司
變更登記，並備具下列文件，向交通部申請換發觀光旅館業營業執照：

一、觀光旅館業營業執照申請書。

二、原領觀光旅館業營業執照。

三、存續公司或新設公司之公司章程、公司登記證明文件影本、董事及監
　　察人名冊。

前項所定期限，如有正當事由，其存續公司或新設公司得申請展延二個
月，並以一次為限。

第 33 條　觀光旅館建築物經法院拍賣或經債權人依法承受者，其買受人或承受人申
　　　　　請繼續經營觀光旅館業時，應於拍定受讓後檢送不動產權利移轉證書及所
　　　　　有權狀，準用關於籌設之有關規定，申請交通部辦理籌設及發照。第三人
　　　　　因向買受人或承受人受讓或受託經營觀光旅館業者，亦同。

前項觀光旅館建築物如與其他建築物綜合設計共同使用基地，於申請籌設
時，免附非屬觀光旅館範圍所持分之土地使用權同意書。

前二項申請案件，其建築設備標準，未變更使用者，適用原籌設時之法令
審核。但變更使用部分，適用申請時之法令。

第 34 條　觀光旅館業暫停營業一個月以上者，應於十五日內備具股東會議事錄或股
　　　　　東同意書報交通部備查。

前項申請暫停營業期間，最長不得超過一年。其有正當事由者，得申請展延一次，期間以一年為限，並應於期間屆滿前十五日內提出申請。停業期限屆滿後，應於十五日內向交通部申報復業。

觀光旅館業因故結束營業或其觀光旅館建築物主體滅失者，應於十五日內檢附下列文件向交通部申請註銷觀光旅館業營業執照：

一、原核發觀光旅館業營業執照、專用標識及等級區分標識。

二、股東會議事錄或股東同意書。

前項申請註銷未於期限內辦理者，交通部得逕將觀光旅館業營業執照、專用標識及等級區分標識予以註銷。

第 35 條　觀光旅館業不得將其客房之全部或一部出租他人經營。觀光旅館業將所營觀光旅館之餐廳、會議場所及其他附屬設備之一部出租他人經營，其承租人或僱用之職工均應遵守本規則之規定；如有違反時，觀光旅館業仍應負本規則規定之責任。

第 36 條　觀光旅館業參加國內、外旅館聯營組織或委託經營管理時，應依有關法令規定辦理後，檢附契約書等相關文件報交通部備查。

第 37 條　觀光旅館業對於交通部及其他國際民間觀光組織所舉辦之推廣活動，應積極配合參與。

第 38 條　觀光旅館業對其僱用之職工，應實施職前及在職訓練，必要時得由交通部協助之。

交通部為提高觀光旅館從業人員素質所舉辦之專業訓練，觀光旅館業應依規定派員參加並應遵守受訓人員應遵守事項。

第四章　觀光旅館業從業人員之管理

第 39 條　觀光旅館業之經理人應具備其所經營業務之專門學識與能力。

第 40 條　觀光旅館業應依其業務，分設部門，各置經理人，並應於公司主管機關核准日起十五日內，報交通部備查，其經理人變更時亦同。

第 41 條　觀光旅館業為加強推展國外業務，得在國外重要據點設置業務代表，並應於設置後一個月內報交通部備查。

第 42 條　觀光旅館業對其僱用之人員，應嚴加管理，隨時登記其異動，並對本規則規定人員應遵守之事項負監督責任。

前項僱用之人員，應給予合理之薪金，不得以小帳分成抵充其薪金。

第 43 條　觀光旅館業對其僱用之人員，應製發制服及易於識別之胸章。

前項人員工作時，應穿著制服及佩帶有姓名或代號之胸章，並不得有下列行為：

一、代客媒介色情、代客僱用舞伴或從事其他妨害善良風俗行為。

二、竊取或侵占旅客財物。

三、詐騙旅客。

四、向旅客額外需索。

五、私自兌換外幣。

第五章　獎勵及處罰

第 44 條　交通部為輔導興建觀光旅館，得視實際需要，協調土地管理機關依法租售公有土地。

第 45 條　觀光旅館業有下列情事之一者，交通部得予以獎勵或表揚：

一、維護國家榮譽或社會治安有特殊貢獻者。

二、參加國際推廣活動，增進國際友誼有重大表現者。

三、改進管理制度及提高服務品質有卓越成效者。

四、外匯收入有優異業績者。

五、其他有足以表揚之事蹟者。

第 46 條　觀光旅館業從業人員有下列情事之一者，交通部得予以獎勵或表揚：

一、推動觀光事業有卓越表現者。

二、對觀光旅館管理之研究發展，有顯著成效者。

三、接待觀光旅客服務周全，獲有好評或有感人事蹟者。

四、維護國家榮譽，增進國際友誼，表現優異者。

五、在同一事業單位連續服務滿十五年以上，具有敬業精神者。

六、其他有足以表揚之事蹟者。

第六章 附 則

第 47 條　交通部依本規則所收取之規費，其收費基準如下：

一、核發觀光旅館業營業執照費新臺幣三千元。

二、換發或補發觀光旅館業營業執照費新臺幣一千五百元。

三、核發或補發國際觀光旅館專用標識費新臺幣三萬三千元；核發或補發一般觀光旅館專用標識費新臺幣二萬一千元。

四、觀光旅館審查費：

（一）興辦事業計畫案件，每件收取審查費新臺幣一萬六千元；變更時減半收取審查費。

（二）籌設案件客房一百間以下者，每件收取審查費新臺幣三萬六千元。超過一百間者，每增加一百間增收新臺幣六千元，餘數未滿一百間者，以一百間計；變更時，每件收取審查費新臺幣六千元。超過一百間者，每增加一百間增收新臺幣三千元，餘數未滿一百間者，以一百間計。

（三）營業中之觀光旅館變更案件，每件收取審查費均為新臺幣六千元。但客房房型調整未涉用途變更者免收。

（四）全部建築物及設備出租或轉讓案件，每件收取審查費新臺幣六千元。

（五）合併案件，每件收取審查費新臺幣六千元。

五、從業人員專業訓練報名費及證書費，各為新臺幣二百元。

因行政區域調整或門牌改編之地址變更而換發觀光旅館業執照者，免繳納執照費。

第 48 條　本規則自發布日施行。

12-2　旅館業管理規則

中華民國 105 年 10 月 5 日交通部交路（一）字第 10582003835 號

第一章　總　則

第 1 條　本規則依發展觀光條例（以下簡稱本條例）第六十六條第二項規定訂定之。

第 2 條　本規則所稱旅館業，指觀光旅館業以外，以各種方式名義提供不特定人以日或週之住宿、休息並收取費用及其他相關服務之營利事業。

第 3 條　旅館業之主管機關：在中央為交通部；在直轄市為直轄市政府；在縣（市）為縣（市）政府。

旅館業之輔導、獎勵與監督管理等事項，由交通部委任交通部觀光局執行之；其委任事項及法規依據公告應刊登於政府公報或新聞紙。

旅館業之設立、發照、經營設備設施、經營管理及從業人員等事項之管理，除本條例或本規則另有規定外，由直轄市、縣（市）政府辦理之。

第二章　設立與發照

第 4 條　經營旅館業，除依法辦妥公司或商業登記外，並應向地方主管機關申請登記，領取登記證後，始得營業。

旅館業於申請登記時，應檢附下列文件：
一、旅館業登記申請書。
二、公司登記或商業登記證明文件。
三、建築物核准使用證明文件影本。
四、土地、建物同意使用證明文件影本。（土地、建物所有人申請登記者免附）
五、責任保險契約影本。
六、提供住宿客房及其他服務設施之照片。
七、其他經中央或地方主管機關指定之有關文件。
地方主管機關得視需要，要求申請人就檢附文件提交正本以供查驗。

第 5 條　旅館業應設有固定之營業處所,同一處所不得為二家旅館或其他住宿場所共同使用。

　　　　旅館名稱非經註冊為商標者,應以該旅館名稱為其事業名稱之特取部分;

　　　　經註冊為商標者,該旅館業應為該商標權人或經其授權使用之人。

第 6 條　旅館營業場所至少應有下列空間之設置:

　　　　一、旅客接待處。

　　　　二、客房。

　　　　三、浴室。

第 7 條　旅館之客房應有良好通風或適當之空調設備,並配置寢具及衣櫥(架)。

　　　　旅館客房之浴室,應配置衛浴設備,並供應盥洗用品及冷熱水。

第 8 條　旅館業得視其業務需要,依相關法令規定,配置餐廳、視聽室、會議室、健身房、游泳池、球場、育樂室、交誼廳或其他有關之服務設施。

第 9 條　旅館業應投保之責任保險範圍及最低保險金額如下:

　　　　一、每一個人身體傷亡:新臺幣三百萬元。

　　　　二、每一事故身體傷亡:新臺幣一千五百萬元。

　　　　三、每一事故財產損失:新臺幣二百萬元。

　　　　四、保險期間總保險金額每年新臺幣三千四百萬元。

　　　　旅館業應將每年度投保之責任保險證明文件,報請地方主管機關備查。

第 10 條　地方主管機關對於申請旅館業登記案件,應訂定處理期間並公告之。

　　　　地方主管機關受理申請旅館業登記案件,必要時,得邀集建築及消防等相關權責單位共同實地勘查。

　　　　地方主管機關受理本規則施行前已依法核准經營旅館業務或國民旅舍者之申請登記案件,得免辦理現場會勘。

第 11 條　申請旅館業登記案件,有應補正事項者,由地方主管機關記明理由,以書面通知申請人限期補正。

第 12 條　申請旅館業登記案件,有下列情形之一者,由地方主管機關記明理由,以書面駁回申請:

　　　　一、經通知限期補正,逾期仍未補正者。

　　　　二、不符本條例或本規則相關規定者。

　　　　三、經其他權責單位審查不符相關法令規定,逾期仍未改善者。

第 13 條　旅館業申請登記案件，經審查符合規定者，由地方主管機關以書面通知申請人繳交旅館業登記證及旅館業專用標識規費，領取旅館業登記證及旅館業專用標識。

第 14 條　旅館業登記證應載明下列事項：
一、旅館名稱。
二、代表人或負責人。
三、營業所在地。
四、事業名稱。
五、核准登記日期。
六、登記證編號。
七、營業場所範圍

第三章　專用標識之型式及使用管理

第 15 條　旅館業應將旅館業專用標識懸掛於營業場所明顯易見之處。

旅館業專用標識型式如附表。

前項旅館業專用標識之製發，地方主管機關得委託各該業者團體辦理之。

旅館業因事實或法律上原因無法營業者，應於事實發生或行政處分送達之日起十五日內，繳回旅館業專用標識；逾期未繳回者，地方主管機關得逕予公告註銷。但旅館業依第二十八條第一項規定暫停營業者，不在此限。

第 16 條　地方主管機關應將旅館業專用標識編號列管。

旅館業非經登記，不得使用旅館業專用標識。

旅館業使用前項專用標識時，應將前條第二項規定之型式與第一項之編號共同使用。

第 17 條　旅館業專用標識如有遺失或毀損，旅館業應於事實發生之日起三十日內，向地方主管機關申請補發或換發。

第四章　經營管理

第 18 條　旅館業應將其登記證，掛置於營業場所明顯易見之處。

第 18-1 條　旅館業以廣告物、出版品、廣播、電視、電子訊號、電腦網路或其他媒體業者，刊登之住宿廣告，應載明旅館業登記證編號。

第 19 條　旅館業登記證所載事項如有變更，旅館業應於事實發生之日起三十日內，向地方主管機關申請為變更登記。

第 20 條　旅館業登記證如有遺失或毀損，旅館業者應於事實發生之日起三十日內，向地方主管機關申請補發或換發。

第 21 條　旅館業應將其客房價格，報請地方主管機關備查；變更時，亦同。

　　　　　旅館業向旅客收取之客房費用，不得高於前項客房價格。

　　　　　旅館業應將其客房價格、旅客住宿須知及避難逃生路線圖，掛置於客房明顯光亮處所。

第 21-1 條　旅館業收取自備酒水服務費用者，應將其收費方式、計算基準等事項，標示於菜單及營業現場明顯處；其設有網站者，並應於網站內載明。

第 22 條　旅館業於旅客住宿前，已預收訂金或確認訂房者，應依約定之內容保留房間。

第 23 條　旅館業應將每日住宿旅客資料登記；其保存期間為半年。

　　　　　前項旅客登記資料之蒐集、處理及利用，並應符合個人資料保護法相關規定。

第 24 條　旅館業應依登記證所載營業場所範圍經營，不得擅自擴大營業場所。

第 25 條　旅館業應遵守下列規定：
　　　　　一、對於旅客建議事項，應妥為處理。
　　　　　二、對於旅客寄存或遺留之物品，應妥為保管，並依有關法令處理。
　　　　　三、發現旅客罹患疾病時，應於二十四小時內協助其就醫。
　　　　　四、遇有火災、天然災害或緊急事故發生，對住宿旅客生命、身體有重大危害時，應即通報有關單位、疏散旅客，並協助傷患就醫。

　　　　　旅館業於前項第四款事故發生後，應即將其發生原因及處理情形，向地方主管機關報備；地方主管機關並應即向交通部觀光局陳報。

第 26 條　旅館業及其從業人員不得有下列行為：
　　　　　一、糾纏旅客。
　　　　　二、向旅客額外需索。
　　　　　三、強行向旅客推銷物品。
　　　　　四、為旅客媒介色情。

第 27 條　旅館業知悉旅客有下列情形之一者，應即報請當地警察機關處理或為必要之處理。

一、攜帶槍械或其他違禁物品。

二、施用毒品。

三、有自殺跡象或死亡。

四、在旅館內聚賭或深夜喧嘩，妨害公眾安寧。

五、行為有公共危險之虞或其他犯罪嫌疑。

第 27-1 條　經營旅館者，應於每年一月及七月底前，將前半年七月至十二月及當年一月及六月之每月總出租客房數、客房住用數、客房住用率、住宿人數、營業收入、營業支出、裝修及設備支出及固定資產變動等統計資料，陳報地方主管機關。

第 28 條　旅館業暫停營業一個月以上，屬公司組織者，應於暫停營業前十五日內，備具申請書及股東會議事錄或股東同意書，報請地方主管機關備查；非屬公司組織者，應備具申請書並詳述理由，報請地方主管機關備查。

前項申請暫停營業期間，最長不得超過一年，其有正當理由者，得向地方主管機關申請展延一次，期間以一年為限，並應於期間屆滿前十五日內提出。

停業期限屆滿後，應於十五日內向地方主管機關申報復業，經審查符合規定者，准予復業。

未依第一項規定報請備查或前項規定申報復業，達六個月以上者，地方主管機關得廢止其登記並註銷其登記證。

旅館業因事實或法律上原因無法營業者，應於事實發生或行政處分送達之日起十五日內，繳回旅館業登記證；逾期未繳回者，地方主管機關得逕予公告註銷。但旅館業依第一項規定暫停營業者，不在此限。

地方主管機關應將當月旅館業設立登記、變更登記、廢止登記與註銷、補發或換發登記證、停業、歇業及投保責任保險之資料，於次月五日前，陳報交通部觀光局。

第 28-1 條　依本規則設立登記之旅館建築物除全部轉讓外，不得分割轉讓。

旅館業將其旅館之全部建築物及設備出租或轉讓他人經營旅館業時，應先由雙方當事人備具下列文件，申請當地主管機關核准：

一、旅館轉讓申請書。

二、有關契約書副本。

三、出租人或轉讓人為公司者,其股東會議事錄或股東同意書。

前項申請案件經核定後,承租人或受讓人應於核定後二個月內依法辦妥公司或商業之設立登記或變更登記,並由雙方當事人備具下列文件,向當地主管機關申請核發旅館業登記證:

一、申請書。

二、原領旅館業登記證。

三、公司或商業登記證明文件。

前項所定期限,如有正當事由,其承租人或受讓人得申請展延二個月,並以一次為限。

第 28-2 條　旅館業因公司合併,其旅館之全部建築物及設備由存續公司或新設公司依法概括承受者,應由存續公司或新設公司備具下列文件,申請當地主管機關核准:

一、股東會及董事會決議合併之議事錄或股東同意書。

二、公司合併登記之證明及合併契約書副本。

三、土地及建築物所有權變更登記之證明文件。

前項申請案件經核准後,存續公司或新設公司應於二個月內依法辦妥公司變更登記,並備具下列文件,向當地主管機關換發旅館業登記證:

一、申請書。

二、原領旅館業登記證。

三、存續公司或新設公司之公司章程、公司登記證明文件影本、董事及監察人名冊。

前項所定期限,如有正當事由,其存續公司或新設公司得申請展延二個月,並以一次為限。

第 29 條　主管機關對旅館業之經營管理、營業設施,得實施定期或不定期檢查。

旅館之建築管理與防火避難設施及防空避難設備、消防安全設備、營業衛生、安全防護,由各有關機關逕依主管法令實施檢查;經檢查有不合規定事項時,並由各有關機關逕依主管法令辦理。

前二項之檢查業務,得聯合辦理之。

第 30 條　主管機關人員對於旅館業之經營管理、營業設施進行檢查時，應出示公務身分證明文件，並說明實施之內容。

　　　　旅館業及其從業人員不得規避、妨礙或拒絕前項檢查，並應提供必要之協助。

第 31 條　交通部得辦理旅館業等級評鑑，並依評鑑結果發給等級區分標識。

　　　　前項辦理等級評鑑事項，得由交通部委任交通部觀光局或委託民間團體執行之；其委任或委託事項及法規依據，應公告並刊登政府公報。

　　　　交通部委任交通部觀光局或委託民間團體執行第一項等級評鑑者，評鑑基準及等級區分標識，由交通部觀光局依其建築與設備標準、經營管理狀況、服務品質等訂定之。

　　　　旅館業應將第一項規定之等級區分標識，置於門廳明顯易見之處。

　　　　旅館業因事實或法律上原因無法營業者，應於事實發生或行政處分送達之日起十五日內，繳回等級區分標識；逾期未繳回者，交通部得自行或依第二項規定程序委任交通部觀光局，逕予公告註銷。但旅館業依第二十八條第一項規定暫停營業者，不在此限。

第五章　獎勵及處罰

第 32 條　民間機構經營旅館業之貸款經中央主管機關報請行政院核定者，中央主管機關為配合發展觀光政策之需要，得洽請相關機關或金融機構提供優惠貸款。

第 33 條　經營管理良好之旅館業或其服務成績優良之從業人員，由主管機關表揚之。

第 34 條　（刪除）。

第六章　附　則

第 35 條　旅館業申請登記，應繳納旅館業登記證及旅館業專用標識規費新臺幣五千元；其申請變更登記或補發、換發旅館業登記證者，應繳納新臺幣一千元；其申請補發或換發旅館業專用標識者，應繳納新臺幣四千元；本規則施行前已依法核准經營旅館業務或國民旅舍者申請登記，應繳納新臺幣四千元。

　　　　因行政區域調整或門牌改編之地址變更而申請換發登記證者，免繳納證照費。

第 36 條　（刪除）。

第 36-1 條　於本條例中華民國一百零四年一月二十二日修正施行前，非以營利為目的且供特定對象住宿之場所而有營利之事實者，應自本條例修正施行之日起十年內，向地方主管機關申請旅館業登記、領取登記證及專用標識，始得繼續營業。

　　　　　自本條例中華民國一百零四年一月二十二日修正施行後，非以營利為目的且供特定對象住宿之場所而作營利使用者，應依本規則向地方主管機關申請旅館業登記、領取登記證及專用標識，始得營業。

第 37 條　本規則所列書表格式，除另有規定外，由交通部觀光局定之。

第 38 條　本規則自發布日施行。

12-3　民宿管理辦法

中華民國 106 年 11 月 14 日交通部交路（一）字第 10682005701 號

第一章　總　則

第 1 條　本辦法依發展觀光條例（以下簡稱本條例）第二十五條第三項規定訂定之。

第 2 條　本辦法所稱民宿，指利用自用住宅空閒房間，結合當地人文、自然景觀、生態、環境資源及農林漁牧生產活動，以家庭副業方式經營，提供旅客鄉野生活之住宿處所。

第二章　民宿之申請准駁及設施設備基準

第 3 條　民宿之設置，以下列地區為限，並須符合各該相關土地使用管制法令之規定：

一、非都市土地。

二、都市計畫範圍內，且位於下列地區者：

　　（一）風景特定區。

　　（二）觀光地區。

　　（三）原住民族地區。

（四）偏遠地區。

（五）離島地區。

（六）經農業主管機關核發許可登記證之休閒農場或經農業主管機關
　　　劃定之休閒農業區。

（七）依文化資產保存法指定或登錄之古蹟、歷史建築、紀念建築、
　　　聚落建築群、史蹟及文化景觀，已擬具相關管理維護或保存計
　　　畫之區域。

（八）具人文或歷史風貌之相關區域。

三、國家公園區。

第 4 條　民宿之經營規模，應為客房數八間以下，且客房總樓地板面積二百四十平
　　　　方公尺以下。但位於原住民族地區、經農業主管機關核發許可登記證之休
　　　　閒農場、經農業主管機關劃定之休閒農業區、觀光地區、偏遠地區及離島
　　　　地區之民宿，得以客房數十五間以下，且客房總樓地板面積四百平方公尺
　　　　以下之規模經營之。

　　　　前項但書規定地區內，以農舍供作民宿使用者，其客房總樓地板面積，以
　　　　三百平方公尺以下為限。

　　　　第一項偏遠地區由地方主管機關認定，報請交通部備查後實施。並得視實
　　　　際需要予以調整。

第 5 條　民宿建築物設施，應符合地方主管機關基於地區及建築物特性，會商當地
　　　　建築主管機關，依地方制度法相關規定制定之自治法規。

　　　　地方主管機關未制定前項規定所稱自治法規，且客房數八間以下者，民宿
　　　　建築物設施應符合下列規定：

一、內部牆面及天花板應以耐燃材料裝修。

二、非防火區劃分間牆依現行規定應具一小時防火時效者，得以不燃材料
　　裝修其牆面替代之。

三、中華民國六十三年二月十六日以前興建完成者，走廊淨寬度不得小於
　　九十公分；走廊一側為外牆者，其寬度不得小於八十公分；走廊內部
　　應以不燃材料裝修。六十三年二月十七日至八十五年四月十八日間興
　　建完成者，同一層內之居室樓地板面積二百平方公尺以上或地下層一
　　百平方公尺以上，雙側居室之走廊，寬度為一百六十公分以上，其他
　　走廊一點一公尺以上；未達上開面積者，走廊均為零點九公尺以上。

四、 地面層以上每層之居室樓地板面積超過一百平方公尺或地下層面積超過二百平方公尺者,其直通樓梯及平臺淨寬為一點二公尺以上;未達上開面積者,不得小於七十五公分。樓地板面積在避難層直上層超過四百平方公尺,其他任一層超過二百四十平方公尺者,應自各該層設置二座以上之直通樓梯。未符合上開規定者,應符合下列規定:

(一) 各樓層應設置一座以上直通樓梯通達避難層或地面。

(二) 步行距離不得超過五十公尺。

(三) 直通樓梯應為防火構造,內部並以不燃材料裝修。

(四) 增設直通樓梯,應為安全梯,且寬度應為九十公分以上。

地方主管機關未制定第一項規定所稱自治法規,且客房數達九間以上者,其建築物設施應符合下列規定:

一、 內部牆面及天花板之裝修材料,居室部分應為耐燃三級以上,通達地面之走廊及樓梯部分應為耐燃二級以上。

二、 防火區劃內之分間牆應以不燃材料建造。

三、 地面層以上每層之居室樓地板面積超過二百平方公尺或地下層超過一百平方公尺,雙側居室之走廊,寬度為一百六十公分以上,單側居室之走廊,寬度為一百二十公分以上;地面層以上每層之居室樓地板面積未滿二百平方公尺或地下層未滿一百平方公尺,走廊寬度均為一百二十公分以上。

四、 地面層以上每層之居室樓地板面積超過二百平方公尺或地下層面積超過一百平方公尺者,其直通樓梯及平臺淨寬為一點二公尺以上;未達上開面積者,不得小於七十五公分。設置於室外並供作安全梯使用,其寬度得減為九十公分以上,其他戶外直通樓梯淨寬度,應為七十五公分以上。

五、 該樓層之樓地板面積超過二百四十平方公尺者,應自各該層設置二座以上之直通樓梯。

前條第一項但書規定地區之民宿,其建築物設施基準,不適用前二項規定。

第 6 條 民宿消防安全設備應符合地方主管機關基於地區及建築物特性,依地方制度法相關規定制定之自治法規。

地方主管機關未制定前項規定所稱自治法規者，民宿消防安全設備應符合下列規定：

一、每間客房及樓梯間、走廊應裝置緊急照明設備。

二、設置火警自動警報設備，或於每間客房內設置住宅用火災警報器。

三、配置滅火器兩具以上，分別固定放置於取用方便之明顯處所；有樓層建築物者，每層應至少配置一具以上。

地方主管機關未依第一項規定制定自治法規，且民宿建築物一樓之樓地板面積達二百平方公尺以上、二樓以上之樓地板面積達一百五十平方公尺以上或地下層達一百平方公尺以上者，除應符合前項規定外，並應符合下列規定：

一、走廊設置手動報警設備。

二、走廊裝置避難方向指示燈。

三、窗簾、地毯、布幕應使用防焰物品。

第 7 條　民宿之熱水器具設備應放置於室外。但電能熱水器不在此限。

第 8 條　民宿之申請登記應符合下列規定：

一、建築物使用用途以住宅為限。但第四條第一項但書規定地區，其經營者為農舍及其座落用地之所有權人者，得以農舍供作民宿使用。

二、由建築物實際使用人自行經營。但離島地區經當地政府或中央相關管理機關委託經營，且同一人之經營客房總數十五間以下者，不在此限。

三、不得設於集合住宅。但以集合住宅社區內整棟建築物申請，且申請人取得區分所有權人會議同意者，地方主管機關得為保留民宿登記廢止權之附款，核准其申請。

四、客房不得設於地下樓層。但有下列情形之一，經地方主管機關會同當地建築主管機關認定不違反建築相關法令規定者，不在此限：

（一）當地原住民族主管機關認定具有原住民族傳統建築特色者。

（二）因周邊地形高低差造成之地下樓層且有對外窗者。

五、不得與其他民宿或營業之住宿場所，共同使用直通樓梯、走道及出入口。

第 9 條 　有下列情形之 者，不得經營民宿：

一、無行為能力人或限制行為能力人。

二、曾犯組織犯罪防制條例、毒品危害防制條例或槍砲彈藥刀械管制條例規定之罪，經有罪判決確定。

三、曾犯兒童及少年性交易防制條例第二十二條至第三十一條、兒童及少年性剝削防制條例第三十一條至第四十二條、刑法第十六章妨害性自主罪、第二百三十一條至第二百三十五條、第二百四十條至第二百四十三條或第二百九十八條之罪，經有罪判決確定。

四、曾經判處有期徒刑五年以上之刑確定，經執行完畢或赦免後未滿五年。

五、經地方主管機關依第十八條規定撤銷或依本條例規定廢止其民宿登記證處分確定未滿三年。

第 10 條 　民宿之名稱，不得使用與同一直轄市、縣（市）內其他民宿、觀光旅館業或旅館業相同之名稱。

第 11 條 　經營民宿者，應先檢附下列文件，向地方主管機關申請登記，並繳交規費，領取民宿登記證及專用標識牌後，始得開始經營：

一、申請書。

二、土地使用分區證明文件影本（申請之土地為都市土地時檢附）。

三、土地同意使用之證明文件（申請人為土地所有權人時免附）。

四、建築物同意使用之證明文件（申請人為建築物所有權人時免附）。

五、建築物使用執照影本或實施建築管理前合法房屋證明文件。

六、責任保險契約影本。

七、民宿外觀、內部、客房、浴室及其他相關經營設施照片。

八、其他經地方主管機關指定之文件。

申請人如非土地唯一所有權人，前項第三款土地同意使用證明文件之取得，應依民法第八百二十條第一項共有物管理之規定辦理。但因土地權屬複雜或共有持分人數眾多，致依民法第八百二十條第一項規定辦理確有困難，且其他應檢附文件皆備具者，地方主管機關得為保留民宿登記證廢止權之附款，核准其申請。

前項但書規定確有困難之情形及附款所載廢止民宿登記之要件，由地方主管機關認定及訂定。

其他法律另有規定不適用建築法全部或一部之情形者，第一項第五款所列文件得以確認符合該其他法律規定之佐證文件替代。

已領取民宿登記證者，得檢附變更登記申請書及相關證明文件，申請辦理變更民宿經營者登記，將民宿移轉其直系親屬或配偶繼續經營，免依第一項規定重新申請登記；其有繼承事實發生者，得由其繼承人自繼承開始後六個月內申請辦理本項登記。

本辦法修正前已領取登記證之民宿經營者，得依領取登記證時之規定及原核准事項，繼續經營；其依前項規定辦理變更登記者，亦同。

第 12 條　古蹟、歷史建築、紀念建築、聚落建築群、史蹟及文化景觀範圍內建造物或設施，經依文化資產保存法第二十六條或第六十四條及其授權之法規命令規定辦理完竣後，供作民宿使用者，其建築物設施及消防安全設備，不受第五條及第六條規定之限制。

符合前項規定者，依前條規定申請登記時，得免附同條第一項第五款規定文件。

第 13 條　有下列規定情形之一者，經地方主管機關認定確無危險之虞，於取得第十一條第一項第五款所定文件前，得以經開業之建築師、執業之土木工程科技師或結構工程科技師出具之結構安全鑑定證明文件，及經地方主管機關查驗合格之簡易消防安全設備配置平面圖替代之，並應每年報地方主管機關備查，地方主管機關於許可後應持續輔導及管理：
一、具原住民身分者於原住民族地區內之部落範圍申請登記民宿。
二、馬祖地區建築物未能取得第十一條第一項第五款所定文件，經地方主管機關認定係未完成土地測量及登記所致，且於本辦法修正施行前已列冊輔導者。

前項結構安全鑑定項目由地方主管機關會商當地建築主管機關定之。

第 14 條　民宿登記證應記載下列事項：
一、民宿名稱。
二、民宿地址。
三、經營者姓名。
四、核准登記日期、文號及登記證編號。
五、其他經主管機關指定事項。

民宿登記證之格式，由交通部規定，地方主管機關自行印製。

民宿專用標識之型式如附件一。

地方主管機關應依民宿專用標識之型式製發民宿專用標識牌，並附記製發機關及編號，其型式如附件二。

第 15 條　地方主管機關審查申請民宿登記案件，得邀集衛生、消防、建管、農業等相關權責單位實地勘查。

第 16 條　申請民宿登記案件，有應補正事項，由地方主管機關以書面通知申請人限期補正。

第 17 條　申請民宿登記案件，有下列情形之一者，由地方主管機關敘明理由，以書面駁回其申請：

一、經通知限期補正，逾期仍未辦理。

二、不符本條例或本辦法相關規定。

三、經其他權責單位審查不符相關法令規定。

第 18 條　已領取民宿登記證之民宿經營者，有下列情事之一者，應由地方主管機關撤銷其民宿登記證：

一、申請登記之相關文件有虛偽不實登載或提供不實文件。

二、以詐欺、脅迫或其他不正當方法取得民宿登記證。

第 19 條　已領取民宿登記證之民宿經營者，有下列情事之一者，應由地方主管機關廢止其民宿登記證：

一、喪失土地、建築物或設施使用權利。

二、建築物經相關機關認定違反相關法令，而處以停止供水、停止供電、封閉或強制拆除。

三、違反第八條所定民宿申請登記應符合之規定，經令限期改善而屆期未改善。

四、有第九條第一款至第四款所定不得經營民宿之情形。

五、違反地方主管機關依第八條第三款但書或第十一條第二項但書規定，所為保留民宿登記證廢止權之附款規定。

第 20 條　民宿經營者依商業登記法辦理商業登記者，應於核准商業登記後六個月內，報請地方主管機關備查。

前項商業登記之負責人須與民宿經營者一致，變更時亦同。

民宿名稱非經註冊為商標者，應以該民宿名稱為第一項商業登記名稱之特取部分；其經註冊為商標者，該民宿經營者應為該商標權人或經其授權使用之人。

民宿經營者依法辦理商業登記後，有下列情形之一者，地方主管機關應通知商業所在地主管機關：

一、未依本條例領取民宿登記證而經營民宿，經地方主管機關勒令歇業。

二、地方主管機關依法撤銷或廢止其民宿登記證。

第 21 條　民宿登記事項變更者，民宿經營者應於事實發生後十五日內，備具申請書及相關文件，向地方主管機關辦理變更登記。

地方主管機關應將民宿設立及變更登記資料，於次月十日前，向交通部陳報。

第 22 條　民宿經營者申請設立登記，應依下列規定繳納民宿登記證及民宿專用標識牌之規費；其申請變更登記，或補發、換發民宿登記證或民宿專用標識牌者，亦同：

一、民宿登記證：新臺幣一千元。

二、民宿專用標識牌：新臺幣二千元。

因行政區域調整或門牌改編之地址變更而申請換發登記證者，免繳證照費。

第 23 條　民宿登記證、民宿專用標識牌遺失或毀損，民宿經營者應於事實發生後十五日內，備具申請書及相關文件，向地方主管機關申請補發或換發。

第三章　民宿經營之管理及輔導

第 24 條　民宿經營者應投保責任保險之範圍及最低金額如下：

一、每一個人身體傷亡：新臺幣二百萬元。

二、每一事故身體傷亡：新臺幣一千萬元。

三、每一事故財產損失：新臺幣二百萬元。

四、保險期間總保險金額：新臺幣二千四百萬元。

前項保險範圍及最低金額，地方自治法規如有對消費者保護較有利之規定者，從其規定。

民宿經營者應於保險期間屆滿前，將有效之責任保險證明文件，陳報地方主管機關。

第 25 條　民宿客房之定價，由民宿經營者自行訂定，並報請地方主管機關備查；變更時亦同。

民宿之實際收費不得高於前項之定價。

第 26 條　民宿經營者應將房間價格、旅客住宿須知及緊急避難逃生位置圖，置於客房明顯光亮之處。

第 27 條　民宿經營者應將民宿登記證置於門廳明顯易見處，並將民宿專用標識牌置於建築物外部明顯易見之處。

第 28 條　民宿經營者應將每日住宿旅客資料登記；其保存期間為六個月。

前項旅客登記資料之蒐集、處理及利用，並應符合個人資料保護法相關規定。

第 29 條　民宿經營者發現旅客罹患疾病或意外傷害情況緊急時，應即協助就醫；發現旅客疑似感染傳染病時，並應即通知衛生醫療機構處理。

第 30 條　民宿經營者不得有下列之行為：

一、以叫嚷、糾纏旅客或以其他不當方式招攬住宿。

二、強行向旅客推銷物品。

三、任意哄抬收費或以其他方式巧取利益。

四、設置妨害旅客隱私之設備或從事影響旅客安寧之任何行為。

五、擅自擴大經營規模。

第 31 條　民宿經營者應遵守下列事項：

一、確保飲食衛生安全。

二、維護民宿場所與四週環境整潔及安寧。

三、供旅客使用之寢具，應於每位客人使用後換洗，並保持清潔。

四、辦理鄉土文化認識活動時，應注重自然生態保護、環境清潔、安寧及公共安全。

五、以廣告物、出版品、廣播、電視、電子訊號、電腦網路或其他媒體業者，刊登之住宿廣告，應載明民宿登記證編號。

第 32 條　民宿經營者發現旅客有下列情形之一者，應即報請該管派出所處理：

一、有危害國家安全之嫌疑。

二、攜帶槍械、危險物品或其他違禁物品。

三、施用煙毒或其他麻醉藥品。

四、有自殺跡象或死亡。

五、有喧嘩、聚賭或為其他妨害公眾安寧、公共秩序及善良風俗之行為，不聽勸止。

六、未攜帶身分證明文件或拒絕住宿登記而強行住宿。

七、有公共危險之虞或其他犯罪嫌疑。

第 33 條　民宿經營者，應於每年一月及七月底前，將前六個月每月客房住用率、住宿人數、經營收入統計等資料，依式陳報地方主管機關。

前項資料，地方主管機關應於次月底前，陳報交通部。

第 34 條　民宿經營者，應參加主管機關舉辦或委託有關機關、團體辦理之輔導訓練。

第 35 條　民宿經營者有下列情事之一者，主管機關或相關目的事業主管機關得予以獎勵或表揚：

一、維護國家榮譽或社會治安有特殊貢獻。

二、參加國際推廣活動，增進國際友誼有優異表現。

三、推動觀光產業有卓越表現。

四、提高服務品質有卓越成效。

五、接待旅客服務週全獲有好評，或有優良事蹟。

六、對區域性文化、生活及觀光產業之推廣有特殊貢獻。

七、其他有足以表揚之事蹟。

第 36 條　主管機關得派員，攜帶身分證明文件，進入民宿場所進行訪查。

前項訪查，得於對民宿定期或不定期檢查時實施。

民宿之建築管理與消防安全設備、營業衛生、安全防護及其他，由各有關機關逐依相關法令實施檢查；經檢查有不合規定事項時，各有關機關逐依相關法令辦理。

前二項之檢查業務，得採聯合稽查方式辦理。

民宿經營者對於主管機關之訪查應積極配合，並提供必要之協助。

第 37 條　交通部為加強民宿之管理輔導績效，得對地方主管機關實施定期或不定期督導考核。

第 38 條　民宿經營者，暫停經營一個月以上者，應於十五日內備具申請書，並詳述理由，報請地方主管機關備查。

前項申請暫停經營期間，最長不得超過一年，其有正當理由者，得申請展延一次，期間以一年為限，並應於期間屆滿前十五日內提出。

暫停經營期限屆滿後，應於十五日內向地方主管機關申報復業。

未依第一項規定報請備查或前項規定申報復業，達六個月以上者，地方主管機關得廢止其登記證。

民宿經營者因事實或法律上原因無法經營者，應於事實發生或行政處分送達之日起十五日內，繳回民宿登記證及專用標識牌；逾期未繳回者，地方主管機關得逕予公告註銷。但依第一項規定暫停營業者，不在此限。

第四章　附　則

第 39 條　交通部辦理下列事項，得委任交通部觀光局執行之：

一、依第十四條第二項規定，為民宿登記證格式之規定。

二、依第二十一條第二項及第三十三條第二項規定，受理地方主管機關陳報資料。

三、依第三十四條規定，舉辦或委託有關機關、團體辦理輔導訓練。

四、依第三十五條規定，獎勵或表揚民宿經營者。

五、依第三十六條規定，進入民宿場所進行訪查及對民宿定期或不定期檢查。

六、依第三十七條規定，對地方主管機關實施定期或不定期督導考核。

第 40 條　本辦法自發布日施行。

12-4　訂房定型化契約

個別旅客訂房定型化契約範本

中華民國 106 年 7 月 21 日觀宿字第 1060600630 號

本契約於中華民國　　年　　月　　日，經旅客審閱（審閱期為一日）

訂約人＿＿＿＿＿＿＿＿＿＿＿

旅客姓名＿＿＿＿＿＿＿＿＿＿＿＿＿＿＿（以下簡稱甲方）

觀光旅館業、旅館業或民宿名稱＿＿＿＿＿（以下簡稱乙方）

茲為訂房事宜，雙方同意本契約條款如下：

第 1 條 （訂房方式）

甲方以網際網路、電話、傳真或其他方式直接或間接訂房者，乙方接受訂房時，應以書面或雙方約定方式即時通知甲方。

第 2 條 （訂房內容）

甲方訂房應告知乙方預定住宿之期間、所需客房房型、數量、訂房者（或住房者）及連絡方式。

第 3 條 （房價及其內容）

乙方接受甲方訂房時，應確定住宿期間、房型、數量及房價，並應依第一條約定通知甲方，且非經甲方同意，不得變更。

本契約之房價經雙方合意，計新臺幣_____元（含稅金及服務費_____元），乙方除提供住宿外，尚包括（請勾選）：

□餐點（早、午、晚、下午茶）_____客（請圈選）。

□盥洗用具。

□網際網路。

□接送服務。

□其他_____。

第 4 條 （入住、退房時間）

甲方入住之時間自____年____月____日____時起至____年____月____日____時退房。但甲、乙雙方另有約定者，從其約定。

第 5 條 （付款方式）

□甲、乙雙方同意本契約之付款方式為（請勾選）：

□信用卡。

□金融機構轉帳。

□劃撥。

□其他_____。

第 6 條 （定金或預收房價總金額之收取）

乙方接受甲方訂房後，甲方入住前，乙方（請勾選）：

☐ 不收取定金。

☐ 收取定金新臺幣_____元（不得逾約定房價總金額百分之 30，但預定住宿日為 3 日以上之連續假日前夕及期間，定金得提高至約定房價總金額百分之 50）。

☐ 預收（或預先取得信用卡扣款授權）約定房價總金額新臺幣_____元。

第 7 條 （甲方解約時定金或預收房價總金額之退還）

甲方解約時，應通知乙方，並得要求乙方依下列標準返還已繳之定金或預收房價總金額：

☐收取定金者，依下列方式處理：

一、 甲方解約通知於預定住宿日前第 14 日以前到達者，得請求乙方退還已付定金百分之 100。

二、 甲方解約通知於預定住宿日前第 10 日至第 13 日到達者，得請求乙方退還已付定金百分之 70。

三、 甲方解約通知於預定住宿日前第 7 日至第 9 日到達者，得請求乙方退還已付定金百分之 50。

四、 甲方解約通知於預定住宿日前第 4 日至第 6 日到達者，得請求乙方退還已付定金百分之 40。

五、 甲方解約通知於預定住宿日前第 2 日至第 3 日到達者，得請求乙方退還已付定金百分之 30。

六、 甲方解約通知於預定住宿日前第 1 日到達者，得請求乙方退還已付定金百分之 20。

七、 甲方解約通知於預定住宿日當日到達或未為解約通知者，乙方得不退還甲方已付全部定金。

☐預收（或預先取得信用卡扣款授權）約定房價總金額者，依下列方式之一處理：

☐比例退還預收約定房價總金額：

一、 甲方解約通知於預定住宿日前第 3 日以前到達者，乙方應退還預收約定房價總金額百分之 100。

二、 甲方解約通知於預定住宿日前第 1 日至第 2 日到達者，乙方應退還預收約定房價總金額百分之 50。

三、 甲方解約通知於預定住宿日當日到達或未為解約通知者，乙方得不退還預收約定房價總金額。

□1 年內保留已付金額作為日後消費折抵使用：

一、 甲方解約通知於預定住宿日當日前到達者，得請求乙方於 1 年內保留已付金額作為甲方日後消費折抵使用。乙方不得對甲方已付金額的折抵使用作不合理之限制，如不得與其他優惠方案合併使用等。

二、 甲方解約通知於預定住宿日當日到達或未為解約通知者，乙方得不退還預收約定房價總金額。

第 8 條 （契約變更）

甲方於訂房後，要求變更住宿日期、住宿天數、房型、房間數量，經乙方同意者，甲方不需支付因變更所生之費用。

第 9 條 （乙方違約責任）

乙方無法履行訂房契約時，應即通知甲方。

第 10 條 （因可歸責於乙方之違約處理）

因可歸責於乙方之事由致無法履行訂房契約者，甲方得請求約定房價總金額一倍計算之損害賠償；其因乙方之故意所致者，甲方得請求約定房價總金額三倍計算之損害賠償。

甲方證明受有前項所定以外之其他損害者，得併請求賠償之。

甲、乙雙方有其他更有利於甲方之協議者，依其協議。

第 11 條 （不可歸責於雙方當事人之處理）

因停班停課、須乘坐之交通航班停駛等不可抗力或其他不可歸責於甲、乙雙方當事人之事由，致契約無法履行者，乙方應即無息返還甲方已支付之全部定金（或預收房價總金額）及其他費用。

第 12 條 （廣告內容之真實）

乙方應確保廣告內容之真實，對甲方所負之義務不得低於廣告之內容。

第 13 條 （個人資料之保護）

乙方對甲方個人資料之蒐集、處理及利用，應依個人資料保護法規定，並負有保密義務，非經甲方書面同意，乙方不得對外揭露或為契約目的範圍外之利用。契約關係消滅後，亦同。

第 14 條 （確認住房之通知）

甲、乙雙方應於入住當日＿＿＿時前，向對方確認住房。

第 15 條 （甲、乙雙方之權利與義務）

乙方應確保甲方入住期間客房合於使用狀態，並提供各項約定之服務。非因甲方之事由致客房設備故障者，甲方得請求乙方立即為妥適之處理或更換房間。

甲方應注意並遵守乙方之管理規定，使用乙方各項設施，如因故意或過失破壞或損毀者，應負損害賠償責任。

第 16 條 （補充規範）

本契約如有其他未約定事項，依民法、消費者保護法及其他相關法規規定辦理。

第 17 條 （爭議之處理）

甲、乙雙方就本契約有關之爭議，以中華民國之法律為準據法。

因本契約發生訴訟時，甲、乙雙方同意以＿＿＿＿＿＿地方法院為第一審管轄法院，但不得排除消費者保護法第四十七條及民事訴訟法第四百三十六條之九規定之小額訴訟管轄法院之適用。

訂約人

甲方（旅客姓名）：

住（居）所地址：

身分證字號：

電話：

傳真：

電子信箱：

受託人

姓名：

住（居）所地址：

身分證字號：

電話：

傳真：

電子信箱：

乙方（觀光旅館業、旅館業或民宿名稱）：

營業執照或登記證號碼：

代表人或負責人：

地址：

網址：

聯絡人：

電話：

傳真：

電子信箱：

消費爭議處理申訴（客服）專線或電子信箱：

中華民國____年____月____日

12-5 案例分析

壹、旅行社代售農場住宿卷

2008 年，××旅行社臺北分公司積欠債務，無法履行出團責任，總公司亦無力承擔，宣布倒閉。經品保協會出面受理旅客申訴，計有 157 人受害，金額計 3,289,169 元

一、案件內容

　　××旅行社臺北分公司在旅展期間，銷售大量「雪壩休閒農場住宿券」， 每張 1,999 元，含來回交通接送費用，一晚住宿，早、中、晚各一餐，已銷售 2、3 年以上。

二、雪壩休閒農場拒絕接受住宿券

　　雪壩休閒農場聽聞××旅行社財務出問題後，即拒絕接受該旅行社所售出之住宿券。

三、處理情形

（一）品保協會

　　該公司以銷售住宿券收取旅客費用，已違反旅行業管理規則（旅行業管理規則第 49 條第 14 款），不符合「依法執行業務」，經理事會決議不予代償。

（二）履約保證保險

　　××旅行社為甲種旅行社，已依規定向 A 產物保險公司投保 2,000 萬履約保證保險。但 A 產物保險公司以銷售住宿券並不符合旅行團之定義為由，不予理賠。

（三）消費者無法得到賠償。

四、後續發展

　　本案申訴人中，有很大一部分是旅行同業，當初以現金低價向××旅行社購得住宿券轉售，後遭拒絕收受，旅行同業只好自認倒楣。

　　該住宿券蓋有雪壩休閒農場之章，其雖然不承認該住宿券所蓋之章， 但已受理××旅行社銷售之住宿券 2、3 年，顯有承認該公司印行之住宿券之意，如持有住宿券者積極向其主張權利，雪壩休閒農場恐難脫表見代理之責（民法第 169 條）。

貳、旅行社代售飯店住宿卷

　　2008 年，××旅行社負責人對外宣布，公司財務發生困難，將無法履行應盡義務。經品保協會出面受理旅客申訴，計有 1,177 筆申訴案件，受害達 4 千人以上，金額計 4,344,653 元。

一、案件內容

　　××旅行社業務係以網路平臺，供旅客訂房為主，旅客將款項交給該公司，該公司開立相關飯店之住宿確認券給旅客，旅客憑以至飯店住宿。

二、飯店拒絕接受確認券

　　案發之時，曾有主管機關人員表示，飯店在××旅行社網路平臺銷售，沒有理由拒絕接受該確認券，惟旅客持該確認券至飯店時，仍遭拒絕接受，旅客只得再次付費入住。

三、處理情形

（一）××旅行社為甲種旅行社，已依規定向 A 產物保險公司投保 2,000 萬履約保證保險。但 A 產物保險公司以銷售住宿券並不符合旅行團之定義為由，不予理賠。

（二）品保協會：因訂房業務為旅行社合法營業項目，受害旅客由品保協會依規定全額代償。

四、後續發展

　　旅行社以網路平臺供旅客訂房，並收取住宿費用，並未違反相關規定，惟旅行社並非產品（飯店）之提供者，任由旅行社直接收取費用，如飯店否認或拒絕接受時，旅客權益無法獲得保障，此種交易制度值得檢討。在國外，通常由旅客直接匯款給飯店，再由飯店退佣金給旅行社，此種交易制度較為合理。

參考文獻　REFERENCES

1. 全國法規資料庫,觀光旅館業管理規則。
 http：//law.moj.gov.tw/LawClass/LawContent.aspx?PCODE=K0110006

2. 全國法規資料庫,旅館業管理規則。
 http：//law.moj.gov.tw/LawClass/LawContent.aspx?PCODE=K0110014

3. 全國法規資料庫,民宿管理辦法。
 http：//law.moj.gov.tw/LawClass/LawAll.aspx?PCode=K0110012

4. 交通部觀光局,個別旅客訂房定型化契約範本(原名稱:觀光旅館業與旅館業及民宿個別旅客直接訂房定型化契約範本)
 http://admin.taiwan.net.tw/law/law_d.aspx?no=130&d=736

5. 財團法人臺灣消費者保護協會,春節假期已過　住宿券還要加價。
 http://www.cpat.org.tw/main/modules/MySpace/BlogInfo.php?xmlid=18529

13 Chapter

入出境與領事事務法規

入出境乃國之安全系統,在臺灣有離島金門馬祖與對岸船班與航班設有入出境關口,舉凡基隆市與高雄市是臺灣兩大商港亦設有入出境關口,2008 年全面開放兩岸大三通,在松山、桃園、小港等,都是入出境臺灣之關隘,必須要注意國土安全觀念。

13-1　入出境須知

壹、入境報關須知

一、申報（紅線與綠線通關）

入境檢查分設有紅線（應申報）檯與綠線（免申報）檯通關檢查通道,以便迅速辦理入境旅客的通關手續。

（一）紅線通關（應申報檯）

入境旅客攜帶管制或限制輸入之行李物品,或有下列應申報事項者,應填寫「中華民國海關申報單」向海關申報,並經 紅線檯通關:

1. 攜帶菸、酒逾免稅規定者。（詳如下列說明二）

2. 攜帶行李物品逾免稅規定者。（詳如下列說明三）

3. 攜帶超額貨幣現鈔、有價證券、黃金及其他有洗錢之虞之物品者。（詳如下列補充說明一）

4. 攜帶超量或管制藥品者。（詳如下列補充說明二）

5. 攜帶水產品或動植物及其產品者。（詳如下列補充說明三）

6. 有不隨身行李者。（詳如下列補充說明四）

7. 其他不符合免稅規定或須申報事項或依規定不得免驗通關者。

（二）綠線通關（免申報檯）

未有上述情形之旅客,可免填寫申報單,持憑護照選擇「免申報檯」（即綠線檯）通關。依據「海關緝私條例第 9 條」規定,對經由綠線檯通關之旅客,海關因緝私必要,得對於旅客行李進行檢查。若有任何疑問,請走紅線檯向海關詢問。

二、菸酒免稅、應稅數量及裁罰規定

※ 攜帶菸酒產品入境，以年滿 20 歲之入境旅客為限。

※ 以下數量均包含免稅商店購得之菸酒產品。

（一）免稅數量

酒類 1 公升，捲菸 200 支或雪茄 25 支或菸絲 1 磅。

※超逾免稅數量，請主動由紅線（應申報）檯向海關申報通關，以免受罰。

（二）限量規定

酒類 5 公升（未開放進口之大陸地區酒類限量 1 公升），捲菸 5 條（1,000 支）或雪茄 125 支或菸絲 5 磅。

※ 主動向海關申報，得於扣除免稅數量後，於限量內予以徵稅放行。

※ 超逾限量規定，應取具菸酒進口業許可執照，並依關稅法第 17 條規定填具進口報單，以廠商名義報關進口。關於菸酒進口業許可執照，請洽財政部國庫署菸酒管理組，電話：（02）2397-9491。

（三）裁罰規定

超過免稅數量，未依規定向海關申報者，超過免稅數量之菸酒由海關沒入，並由海關分別按每條捲菸處新臺幣（以下同）500 元、每磅菸絲處 3,000 元、每 25 支雪茄處 4,000 元或每公升酒處 2,000 元罰鍰。

三、其他行李物品免稅、應稅之範圍及數量

（一）免稅範圍

1. 以合於本人自用及家用者為限。
 (1) 非屬管制進口，並已使用過之行李物品，其單件或一組之完稅價格在新臺幣 1 萬元以下者。
 (2) 免稅菸酒及上列以外之行李物品（管制品及菸酒除外），其完稅價格總值在新臺幣 2 萬元以下者。
2. 旅客攜帶貨樣，其完稅價格在新臺幣 1 萬 2,000 元以下者免稅。

備註：

(1) 旅客攜帶貨樣等貨物，其價值合於「入境旅客攜帶行李物品報驗稅放辦法」所規定限額者，視同行李物品，免辦輸入許可證，辦理徵、免稅放行。

(2) 貨樣之通關，應依據「廣告品及貨樣進口通關辦法」等相關規定辦理。

(3) 旅客如對所攜貨樣是否符合上述規定或有疑義時，應經由紅線檯通關。

（二）應稅範圍

旅客攜帶進口隨身及不隨身行李物品合計超出免稅物品之範圍及數量者，均應課徵稅捐。

1. 入境旅客攜帶進口隨身及不隨身行李物品（包括視同行李物品之貨樣、機器零件、原料、物料、儀器、工具等貨物），其中應稅部分之完稅價格總和以不超過每人美幣 2 萬元為限。

2. 入境旅客隨身攜帶之單件自用行李，如屬於准許進口類者，雖超過上列限值，仍得免辦輸入許可證。

（三）其他

1. 有明顯帶貨營利行為或經常出入境（係指於 30 日內入出境 2 次以上或半年內入出境 6 次以上）且有違規紀錄之旅客，其所攜行李物品之數量及價值，得依規定折半計算。

2. 以過境方式入境之旅客，除因旅行必需隨身攜帶之自用衣物及其他日常生活用品得免稅攜帶外，其餘所攜帶之行李物品得依前項規定辦理稅放。

（四）入境旅客攜帶之行李物品，超過自用之農畜水產品、菸酒、大陸地區物品、自用藥物及環境用藥或上列（二）、（三）限值及限量者，如已據實申報，應自入境之翌日起 2 個月內繳驗輸入許可證或將超逾限制範圍部分辦理退運或以書面聲明放棄，必要時得申請延長 1 個月，屆期不繳驗輸入許可證或辦理退運或聲明放棄者，依關稅法第 96 條規定處理。

補充說明

一、洗錢防制物品

配合新修正洗錢防制法之施行，自 106 年 6 月 28 日起，旅客或隨交通工具服務之人員攜帶下列洗錢防制物品申報規定如下：

（一）新臺幣

攜帶新臺幣入境以 10 萬元為限，如所帶之新臺幣超過該項限額時，應在入境前先向中央銀行發行局（電話：02-23571945）申請核准，持憑查驗放行；超額部分未經核准，不准攜入。未申報者，其超過新臺幣 10 萬元部分沒入之；申報不實者，其超過申報部分沒入之。

（二）外幣（含港幣、澳《門》幣）

攜帶外幣入境不予限制，但超過等值美幣 1 萬元者，應於入境時向海關申報。未申報者，其超過等值美幣 1 萬元部分沒入之；申報不實者，其超過申報部分沒入之。

（三）人民幣

攜帶人民幣入境逾 2 萬元者，應主動向海關申報；超過部分，自行封存於海關，出境時准予攜出。未申報者，其超過人民幣 2 萬元部分沒入之；申報不實者，其超過申報部分沒入之。

（四）有價證券（指無記名之旅行支票、其他支票、本票、匯票或得由持有人在本國或外國行使權利之其他有價證券）

攜帶有價證券入境總面額逾等值美幣 1 萬元者，應向海關申報。未依規定申報或申報不實者，處以相當於未申報或申報不實之有價證券價額之罰鍰。

（五）黃金

攜帶黃金價值逾美幣 2 萬元者，應向經濟部國際貿易局（以下稱貿易局，電話：02-23510271）申請輸入許可證，並向海關辦理報關驗放手續。未申報或申報不實者，處以相當於未申報或申報不實之黃金價額之罰鍰。

（六）其他有洗錢之虞之物品

攜帶總價值逾等值新臺幣 50 萬元，且超越自用目的之鑽石、寶石及白金者，應向海關申報。未申報或申報不實者，處以相當於未申報或申報不實之物品價額之罰鍰。若總價值逾美幣 2 萬元者，應向貿易局（電話：02-23510271）申請輸入許可證，並向海關辦理報關驗放手續。

二、藥品

（一）旅客或隨交通工具服務人員攜帶自用之藥物，不得供非自用之用途。藥品成分含保育類物種者，應先取得主管機關（農委會）同意始可攜帶入境。我國以處方藥管理之藥品，如國外係以非處方藥管理者，適用非處方藥之限量規定。

（二）旅客或隨交通工具服務人員攜帶之管制藥品，須憑醫療院所之醫師處方箋（或出具之證明文件），其攜帶量不得超過該醫療證明開立之合理用量，且以 6 個月用量為限 。

（三）西藥

　　1. 非處方藥：每種至多 12 瓶（盒、罐、條、支），合計以不超過 36 瓶（盒、罐、條、支）為限。

　　2. 處方藥：未攜帶醫師處方箋（或證明文件），以 2 個月用量為限。處方藥攜帶醫師處方箋（或證明文件）者，不得超過處方箋（或證明文件）開立之合理用量，且以 6 個月用量為限。

（四）錠狀、膠囊狀食品每種至多 12 瓶（盒、罐、條、支），合計以不超過 36 瓶（盒、罐、條、支）為限。

（五）中藥材及中藥製劑：

　　1. 中藥材：每種至多 1 公斤，合計不得超過 12 種。

　　2. 中藥製劑（藥品）：每種 12 瓶（盒），惟總數不得逾 36 瓶（盒）。

　　3. 於前述限量外攜帶之中藥材及中藥製劑（藥品），應檢附醫療證明文件（如醫師診斷證明），且不逾 3 個月用量為限。

（六）隱形眼鏡：單一度數 60 片，惟每人以單一品牌及二種度數為限。

（七）自用藥物限量表所定之產品種類：瓶（盒、罐、條、支、包、袋）等均以「原包裝」為限。

（八）自用藥物、環境及動物用藥之品名及限量請參考自用藥物限量表、環境用藥限量表及動物用藥限量表。

（九）另依行政院衛生署（現為衛生福利部）衛藥字第 84030835 號公告：「玻璃安瓶(AMPOULE)容器不得作為化妝品容器使用」，故進口化妝品包裝如為玻璃安瓶(AMPOULE）容器者，不得進口。

考量部分民眾因個人自用之需求，旅客自行攜帶或自國外寄送（郵包、快遞）輸入該類化妝品，得填具含藥化妝品貨品進口同意申請書及併附相關資料向衛生福利部食品藥物管理署申請專案輸入，惟該類化妝品限供自用不得販售。申請書得於該署網站查詢（網址：www.fda.gov.tw）之化妝品業務專區／表單下載。

（十）輸入許可申請或病人隨身攜帶管制藥品入境出境中華民國證明書申請，請洽詢衛生福利部食品藥物管理署，服務電話：02-27878200。

三、農畜水產品及大陸地區物品限量表

（一）農畜水產品類，食米、熟花生、熟蒜頭、乾金針、乾香菇、茶葉各不得超過。

（二）大陸地區之干貝、鮑魚干、燕窩、魚翅各限量，罐頭限量各 6 罐。

（三）禁止攜帶活動物及其產品、活植物及其生鮮產品、鮮果實。但符合動物傳染病防治條例規定之犬、貓、兔及動物產品，經乾燥、加工調製之水產品及符合植物防疫檢疫法規定者，不在此限。動植物防疫檢疫規定，請洽農業委員會動植物防疫檢疫局 02-23431401。

四、不隨身行李物品

（一）不隨身行李物品應在入境時即於「中華民國海關申報單」上報明件數及主要品目，並應自入境之翌日起 6 個月內進口。

（二）違反上述進口期限或入境時未報明有後送行李者，除有正當理由（例如船期延誤）經海關核可者外，其進口通關按一般進口貨物處理。

（三）行李物品應於裝載行李之運輸工具進口日之翌日起 15 日內報關，逾限未報關者依關稅法第 73 條之規定辦理。

（四）旅客之不隨身行李物品進口時，應由旅客本人或以委託書委託代理人或報關業者填具進口報單向海關申報；旅客自行辦理相關手續請參考旅客通關／後送行李。

五、禁止攜帶物品

（一）毒品危害防制條例所列毒品（如海洛因、嗎啡、鴉片、古柯鹼、大麻、安非他命等）。

（二）槍砲彈藥刀械管制條例所列槍砲（如獵槍、空氣槍、魚槍等）、彈藥（如砲彈、子彈、炸彈、爆裂物等）及刀械。

（三）野生動物之活體及保育類野生動植物及其產製品，未經行政院農業委員會之許可，不得進口；屬 CITES 列管者，並需檢附 CITES 許可證，向海關申報查驗。

（四）侵害專利權、商標權及著作權之物品。

（五）偽造或變造之貨幣、有價證券及印製偽幣印模。

（六）所有非醫師處方或非醫療性之管制物品及藥物。

（七）其他法律規定不得進口或禁止輸入之物品。

六、應施檢驗商品

（一）常見應施檢驗商品：資訊設備（筆記型電腦、平板電腦、桌上型電腦）、家電或影音設備（電視、音響、吹風機、吸塵器、燈具）、幼兒產品（兒童用自行車、手推嬰幼兒車、嬰幼兒服裝）、防護用頭盔或玩具…等。欲查詢是否屬應檢驗商品，請至經濟部標準檢驗局（以下稱標檢局）「應施檢驗商品檢索網」查詢。

（二）旅客隨身攜帶合於免驗規定之商品者，海關逕予放行，惟以非銷售自用、商業樣品、展覽品或研發測試用途為限；超出免驗金額數量或非屬前述用途者，則需向標檢局申請檢驗。相關規定請至「商品免驗園地」查詢或電洽該局業務諮詢專線：0800-007-123。

特別注意事項

★ 切勿替他人攜帶物品：若所攜帶的物品是禁止、管制或需繳稅物品，旅客必須為這些物品負責。

★ 攜帶錄音帶、錄影帶、唱片、影音光碟及電腦軟體、八釐米影片、書刊文件等著作重製物入境者，每一著作以 1 份為限。

★ 紅綠線檯通關檢查：入境旅客必須自行決定應該使用哪個通道通關，選擇綠線檯將被視為未攜帶任何須申報物品。入出境旅客如對攜帶之行李物品應否申報無法確定時，請於通關前向海關關員洽詢，以免觸犯法令規定。

★ 入境行李檢查：旅客自行打開行李供海關檢查，並在檢查完後收拾行李。

★ 毒品、槍械、彈藥、保育類野生動物及其產製品，禁止攜帶入出境，違反規定經查獲者，將依「毒品危害防制條例」、「槍砲彈藥刀械管制條例」、「野生動物保育法」、「海關緝私條例」等相關規定懲處。

服務時間：24 小時通關

桃園國際機場第一航廈入境室：03-3982307

第二航廈入境室：03-3983386

臺北松山國際機場：02-25464698

七、旅客自行辦理後送行李通關

入境旅客如有後送行李，請先向海關申報登記並自紅線檯通關。

1. 何謂後送行李？
 (1) 入境旅客如有行李不隨其所搭乘之飛機載運進口者，稱為不隨身或後送行李。
 (2) 後送行李應自旅客入境翌日起 6 個月內裝運進口，並於後送行李進口日之翌日起 15 日內向海關申報。

2. 剛下飛機的旅客，如欲辦理提領後送行李應注意事項。
 入境旅客如有後送行李，請填具「中華民國海關申報單」向海關申報，並經由紅線檯（應申報）通關。

3. 後送行李抵達之後,如何辦理申報提領?注意事項又為何?

　　後送行李抵達我國之後,航空公司將會通知旅客前往領取提貨單正本(非影本),旅客須憑此提貨單正本向海關辦理報關,旅客按照下列步驟辦理通關:

(1) 旅客出發領取提貨單正本前,需要一併攜帶之文件。

除了航空公司通知收貨人(通常為旅客本人)領取提貨單所需文件外,申報後送行李者,尚需攜帶收貨人之護照、發票及行李裝箱單;如為受委託代理朋友親人提領者,請攜帶委託人之護照、上開相關文件及印章。

(2) 旅客拿到提貨單正本後之處理步驟。

　　A. 請馬上核對提貨單上收貨人姓名拼音與護照是否一致,如有拼音誤差,立即請航空公司修正。

　　B. 拿到提貨單後,請一併詢問航空公司人員後送行李儲放處所為何。

　　C. 確定貨物存放處所後,請攜帶前述所提文件前往臺北關駐四大貨棧之辦公室,辦理填寫報單及後續通關事宜。

★ 出國前小叮嚀(以出國當日起,需有效期 6 個月以上)

1. 檢查護照效期。

2. 確認機票行程內容無誤。

3. 辦妥簽證(含過境或轉機)。

4. 辦理旅遊平安保險。

5. 個人必備藥品。

6. 出國旅遊切勿提領不明行李或受不明人士委託攜帶物品。

7. 查看外交部國外旅遊安全相關訊息。

貳、出境報關須知

一、申報

　　出境旅客如有下列情形之一者,應向海關報明:

1. 攜帶超額新臺幣、外幣、人民幣現鈔、有價證券(指無記名之旅行支票、其他支票、本票、匯票、或得由持有人在本國或外國行使權利之其他有價證券)、

黃金及其他有洗錢之虞之物品（總價值逾等值新臺幣 50 萬元，且超越自用目的之鑽石、寶石及白金）者。

2. 攜帶貨樣或其他隨身自用物品（如：個人電腦、專業用攝影、照相器材等），其價值逾免稅限額且日後預備再由國外帶回者。

3. 旅客隨身攜帶非屬樣品出口（特殊物品通關）。

二、洗錢防制物品

配合新修正洗錢防制法之施行，自 106 年 6 月 28 日起，旅客或隨交通工具服務之人員攜帶下列洗錢防制物品申報規定如下：

1. 新臺幣：10 萬元為限。如所帶之新臺幣超過限額時，應在出境前事先向中央銀行發行局（電話：02-23571945）申請核准，持憑查驗放行；超額部分未經核准，不准攜出。未申報者，其超過新臺幣 10 萬元部分沒入之；申報不實者，其超過申報部分沒入之。

2. 外幣（含港幣、澳《門》幣）：超過等值美幣 1 萬元現金者，應向海關申報。未申報者，其超過等值美幣 1 萬元部分沒入之；申報不實者，其超過申報部分沒入之。

3. 人民幣：2 萬元為限。如所帶之人民幣超過限額時，雖向海關申報，仍僅能於限額內攜出。未申報者，其超過人民幣 2 萬元部分沒入之；申報不實者，其超過申報部分沒入之。

4. 有價證券（指無記名之旅行支票、其他支票、本票、匯票、或得由持有人在本國或外國行使權利之其他有價證券）：總面額逾等值美幣 1 萬元者，應向海關申報。未依規定申報或申報不實者，科以相當於未申報或申報不實之有價證券價額之罰鍰。

5. 黃金：攜帶黃金價值逾美幣 2 萬元者，應向經濟部國際貿易局（以下稱貿易局，電話：02-23510271）申請輸出許可證，並向海關辦理報關驗放手續。未申報或申報不實者，處以相當於未申報或申報不實之黃金價額之罰鍰。

6. 其他有洗錢之虞之物品：攜帶總價值逾等值新臺幣 50 萬元，且超越自用目的之鑽石、寶石及白金者，應向海關申報。未申報或申報不實者，處以相當於未申報或申報不實之物品價額之罰鍰。若總價值逾美幣 2 萬元者，應向貿易局（電話：02-23510271）申請輸出許可證，並辦理報關驗放手續。

三、出口限額

出境旅客及過境旅客攜帶自用行李以外之物品，如非屬經濟部國際貿易局公告之「限制輸出貨品表」之物品，其價值以美幣 2 萬元為限，超過限額或屬該「限制輸出貨品表」內之物品者，須繳驗輸出許可證始准出口。

四、禁止攜帶物品

1. 未經合法授權之翻製書籍、錄音帶、錄影帶、影音光碟及電腦軟體。

2. 文化資產保存法所規定之古物等。

3. 槍砲彈藥刀械管制條例所列槍砲（如獵槍、空氣槍、魚槍等）、彈藥（如砲彈、子彈、炸彈、爆裂物等）及刀械。

4. 偽造或變造之貨幣、有價證券及印製偽幣印模。

5. 毒品危害防制條例所列毒品（如海洛因、嗎啡、鴉片、古柯鹼、大麻、安非他命等）。

6. 野生動物之活體及保育類野生動植物及其產製品，未經行政院農業委員會之許可，不得出口；屬 CITES 列管者，並需檢附 CITES 許可證，向海關申報查驗。

7. 其他法律規定不得出口或禁止輸出之物品。

五、其他出境相關規定

1. 攜帶物品上飛機之規定，請詳航空警察局網站或電洽 03-3983281。

2. 提醒您！需事先注意配合入境國家之入境規定，以免受罰。其他國家入境相關規定，請參考外交部領事事務局網站；中國大陸入境相關規定，請參考海峽交流基金會網站。

3. 機場捷運 A1 車站海關服務檯，辦理以託運方式攜帶物品出境通關業務。

六、旅客搭機隨身與託運行李攜帶物品注意事項危險品須知

所有國家和地區的法律均禁止在託運或手提行李之內運載危險物品，因這些物品會對航機構成危險。

（一）禁運品

　　飛機的安全起見，乘客的隨身行李或託運行李嚴格禁止攜帶下列物品：

1. 壓縮氣體：如自衛噴霧、罐裝瓦斯、潛水用氧氣瓶、噴漆、殺蟲劑、丁烷、丙烷、氫、乙炔、氧氣瓶、液化氮等。

2. 腐蝕物（劑）：如強酸、強鹼、水銀及含水銀器具、鉛酸電池、濕電池等。

3. 爆裂物：各類槍械彈藥、煙火、爆竹、照明彈等。

4. 易燃物品：如汽柴油等燃料油、煤油（含煤油暖爐）、打火機燃料、防風（雪茄）打火機、火柴、油漆、稀釋劑、點火器及相關可燃固體等。

5. 放射性物品。

6. 具防盜裝置之公事包或小型手提箱。

7. 氧化物品：例如漂白劑（水、粉）、工業用雙氧水等。

8. 毒物（劑）及傳染物：如砒霜、殺蟲劑、除草劑、活性濾過性病毒等。

9. 其他違禁品：如石綿、磁性物質（磁鐵）、具攻擊性或刺激性之物品（如：催淚瓦斯、防身／防狼噴霧器、電擊棒及電擊槍等）。

（二）其他注意事項

　　美國運輸安全管理局嚴格規定，前往美國或自美國出發的旅客禁止隨身攜帶任何型態的打火機登機或置放於託運行李中。香港、澳門地區將電擊棒、瓦斯噴霧器、伸縮警棍等列為絕對禁止攜帶之管制品，無論隨身或置於託運行李，一經查獲，將遭到當地海關檢控。

　　關於鋰電池之攜帶，攜帶備用鋰電池及行動電源（充電寶／移動電源）的限制，備用電池須個別保護避免短路，如放置於電池保護盒，或於電極上貼上絕緣膠帶或個別放入塑膠保護袋中。

（三）不可放置於託運行李中

　　無須經航空公司同意　之項目：做為個人使用之可攜式電子裝置，如手錶、計算機、照相機、手機、手提電腦及錄影機等。須經航空公司同意，備用鋰離子電池超過 100 瓦特－小時但不超過 160 瓦特－小時，每個人做多可於手提行李中攜帶兩個備用電池上機。

（四）物品內含鋰電池，每個電池必須符合聯合國測試和標準手冊，之每項試驗要求。

1. 裝有鋰電池之輪椅或其他電動行動輔助裝置。

2. 具有保全裝置之設備。

3. 可攜式電子醫療設備。

（五）含有鉛酸電池的產品

　　建議請勿攜帶或託運任何使用鉛酸電池為電力之產品，在經過機場安全檢查時有很高的可能性被阻擋（例：含有鉛酸電池之充電式 LED 燈、手電筒及電蚊拍等）。攜帶任何以鉛酸電池為動力來源之醫療器材，請事先聯繫航空公司。

（六）手提安全限制品

　　基於飛安理由，乘客在隨身行李中不允許攜帶下列物品。為了盡量減少不便，建議您將其放置於託運行李中：

1. 各種刀具（包括獵刀、劍和小折刀）。

2. 剪刀和當地法律視為非法的其他任何銳利／帶刃物品（例如：冰鋤、指甲剪）。

3. 武器，例如：鞭子、雙節棍、警棍或眩暈槍。

4. 玩具槍／槍型物品或類似品／手銬。

5. 運動設備，例如：棒球／板球拍、高爾夫球桿、曲棍球棒、撞球桿。

6. 帶有蓄電池的設備。

7. 煙霧劑（髮膠、香水、含酒精藥品），每件不超過 0.5 公斤／升，總重量不超過 2.0 公斤／升當地法律認定會危害安全的其他物品。

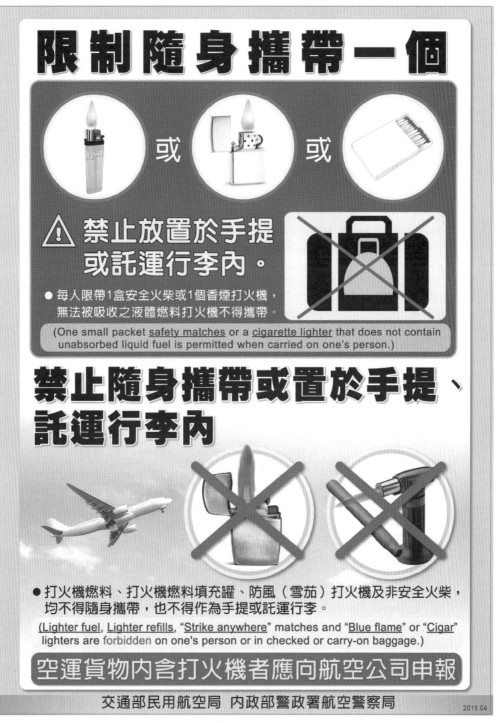

圖 13-1

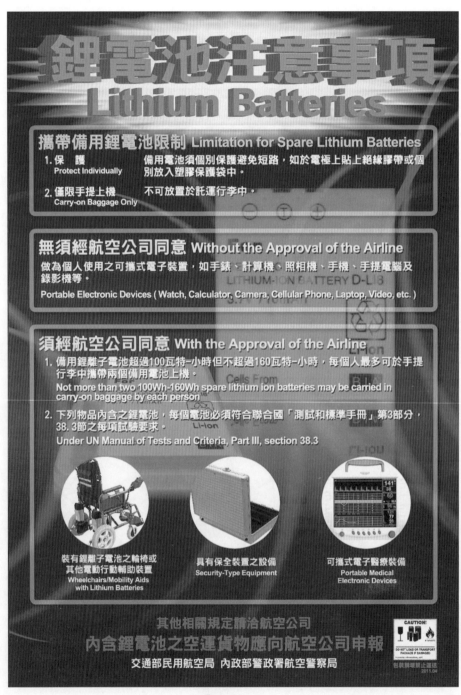

圖 13-2

　　其他有影響飛航安全之虞不得攜帶進入航空器之物品名稱以下物品因有影響飛航安全之虞，不得放置於手提行李或隨身攜帶進入航空器，應放置於託運行李內交由航空公司託運：

類別	說明
刀類	如各種水果刀、剪刀、菜刀、西瓜刀、生魚片刀、開山刀、鐮刀、美工刀、牛排刀、折疊刀、手術刀、瑞士刀等具有切割功能之器具等〔不含塑膠安全（圓頭）剪刀及圓頭之奶油餐刀〕。
尖銳物品類	如弓箭、大型魚鉤、長度超過五公分之金屬釘、飛鏢、金屬毛線針、釘槍、醫療注射針頭[註1]等具有穿刺功能之器具。
棍棒、工具及農具類	各種材質之棍棒、鋤頭、鎚子、斧頭、螺絲起子、金屬耙、錐子、鋸子、鑿子、冰鑿、鐵鍊、厚度超過 0.5 毫米之金屬尺、攝影（相）機腳架（管徑 1 公分以上、可伸縮且其收合後高度超過 25 公分以上者）及金屬游標卡尺等可做為敲擊、穿刺之器具。
槍械類	各種材質之玩具槍及經槍砲彈藥管制條例與警械許可定製售賣持有管理辦法之主管機關許可運輸之槍砲、刀械、警棍、警銬、電擊器（棒）[註2]等。
運動用品類	如棒球棒、高爾夫球桿、曲棍球棍、板球球板、撞球桿、滑板、愛斯基摩划艇和獨木舟划槳、冰球球桿、釣魚竿、強力彈弓、觀賞用寶劍、雙節棍、護身棒、冰（釘）鞋等可能轉變為攻擊性武器之物品。
液狀、膠狀及噴霧物品類	1. 搭乘國際線航班之旅客，手提行李或隨身攜帶上機之液體、膠狀及噴霧類物品容器，不得超過 100 毫升，並須裝於一個不超過 1 公升（20×20 公分）大小且可重複密封之透明塑膠夾鍊袋內，所有容器裝於塑膠夾鍊袋內時，塑膠夾鍊袋須可完全密封，且每位旅客限帶一個透明塑膠夾鍊袋，不符合前揭規定者，應放置於託運行李內。 2. 旅客攜帶旅行中所必要但未符合前述限量規定之嬰兒牛奶（食品）、藥物、糖尿病或其他醫療所須之液體、膠狀及噴霧類物品，應於機場安檢線內政部警政署航空警察局安全檢查人員申報，並於獲得同意後，始得放於手提行李或隨身攜帶上機。
其他類	其他經人為操作可能影響飛航安全之物品。

註 1：因醫療需要須於航程中使用之注射針頭，由乘客於機場安檢線向內政部警政署航空警察局安檢人員提出申報並經同意攜帶上機者不在此限。

註 2：含有爆裂物、高壓氣體或鋰電池等危險物品之電擊器（棒）等，不得隨身攜帶或放置於手提及託運行李內。

13-2 領事事務法規

一、辦理護照規定

外交部領事事務局，首次申請護照須知，受理對象：在臺設有戶籍國民本人未能親自至外交部領事事務局或外交部中部、南部、東部、雲嘉南辦事處（簡稱四辦）之首次申請普通護照者，必須親自持憑申請護照應備文件，向全國任一戶政事務所臨櫃辦理「人別確認」。已持有舊護照者，則免辦人別確認。

（一）申請普通護照／特殊年齡及身分

1. 一般人民（年滿 14 歲或未滿 14 歲已請領身分證）

(1) 身分證正本及正、反面影本各乙份。

(2) 白底彩色照片 2 張。

(3) 18 歲以下者須備父或母或監護人之身分證正本及正、反面影本各乙份（18 歲以下者須備父或母或監護人之身分證正本及正、反面影本各乙份。

2. 未滿 14 歲且未請領身分證

(1) 含詳細記事之戶口名簿正本並附繳影本乙份或最近 3 個月內戶籍謄本正、影本乙份。

(2) 白底彩色照片 2 張。

(3) 父或母或監護人之身分證正本及正、反面影本各乙份（註 1）。

3. 尚未履行兵役義務男子 16~36 歲

(1) 身分證正本及正、反面影本各乙份。

(2) 白底彩色照片 2 張。

(3) 未婚且未滿 18 歲者須父或母或監護人之身分證正本及正、反面影本各乙份（註 1）。

(4) 兵役證件。

4. 國軍人員

(1) 身分證正本及正、反面影本各乙份。

(2) 白底彩色照片 2 張。

(3) 軍人身分證正本及正、反面影本各乙份。

(4) 未婚且未滿 18 歲者須父或母或監護人之身分證正本及正、反面影本各乙份（註 1）。

5. 僑民（具僑居身分）

(1) 身分證正本及正、反面影本各乙份。

(2) 白底彩色照片 2 張。

(3) 未婚且未滿 18 歲者須父或母或監護人之身分證正本及正、反面影本各乙份（註 1）。

(4) 僑居地永久（長期）居留證明文件。

(5) 未逾期護照。

6. 在臺無戶籍

(1) 白底彩色照片 2 張。

(2) 具有我國籍之證明文件。

(3) 未逾期護照。

(4) 未婚且未滿 18 歲者須父或母或監護人之身分證正本及正、反面影本各乙份。

7. 歸化取得國籍，尚未設籍定居

(1) 居留證件正本及影本。

(2) 白底彩色照片 2 張。

(3) 未婚且未滿 18 歲者須父或母或監護人之身分證正本及正、反面影本各乙份（註 1）。

8. 喪失國籍，尚未取得他國國籍

(1) 國籍證明。

(2) 白底彩色照片 2 張。

(3) 足資證明其尚未取得外國國籍之相關文件（如：擬取得國籍之當地國居留證明（如外僑居留證等）或前往該國持用之簽證）。

註 1： 未婚且未滿 18 歲之未成年人及受監護宣告之人申請護照，應先經父或母或監護人在申請書背面簽名表示同意，除黏貼簽名人國民身分證影本外，並應繳驗國民身分證正本。倘父母離婚或為受監護宣告人之監護人，父或母或監護人請提供有權行使、負擔未成年人權利、義務之證明文件正本（如含詳細記事之戶口名簿或三個月內保留完整記事欄之戶籍謄本）及國民身分證正本。

（二）補發（遺失）護照及汙損換發申請說明

1. 遺失未逾效期護照申請補發手續及所需文件

(1) 國內遺失

A.「護照遺失申報表」正本。

B. 申請護照應備文件。

(2) 國外遺失（向鄰近駐外館處申請補發）

A. 當地警察機關遺失報案證明文件。

B. 申請護照應備文件（當地警察機關尚未發給或不發給遺失報案證明，得以遺失護照說明書代替）。

(3) 國外遺失（返國申請補發）

A. 入國證明書正本。

B. 附記核發事由為「遺失護照」之入國許可證副本或已辦理戶籍遷入登錄之戶籍謄本正本。

C. 申請護照應備文件。

(4) 中國大陸地區（含香港、澳門地區）遺失（在香港或澳門申請補發）

A. 當地警察機關遺失報案證明文件。

B. 申請護照應備文件（請洽香港事務局服務組或澳門事務處服務組）。

(5) 中國大陸地區（含香港、澳門地區）遺失（返國申請補發）

A. 香港事務局服務組或澳門事務處服務組核發之入國證明書正本。

B. 附記核發事由為「遺失護照」之入國許可證副本，或已辦理戶籍遷入登記之戶籍謄本正本。

C. 申請護照應備文件。

★ 未持有國外警察機關報案證明，也未向我駐外館處申辦護照遺失手續者，須憑附記核發事由為「遺失護照」之入國許可證副本，連同申請護照所需相關文件（請閱「申請普通護照說明書」）申請補發。倘遺失入國許可證副本者，須向移民署申請補發後再行申請護照。

★ **注意事項：**

如遺失護照已逾效期，無需檢具警察機關報案證明。

補發之護照效期以 5 年為限；但未滿 14 歲、接近役齡及役男遺失護照，補發之護照效期以 3 年為限。

最近 10 年內以護照遺失、滅失為由申請護照，達 2 次以上者，領事事務局或外交部各辦事處或駐外館處得約談當事人及延長其審核期間至 6 個月，並縮短其效期為 1 年 6 個月以上 3 年以下。

自 100 年 5 月 22 日起，護照經申報遺失後尋獲者，該護照仍視為遺失，不得申請撤案，亦不得再使用。惟倘持前項護照申請補發者，得依原護照所餘效期補發，如所餘效期不足 5 年，則發給 5 年效期之護照，但未滿 14 歲、接近役齡及役男原護照所餘效期不足 3 年，則發給 3 年效期之護照。

工作天數：在國內遺失補發為 5 個工作天（自繳費之次半日起算），在國外請逕洽駐外館處。

★ 出國旅遊請注意自身安全並妥善保管護照。將護照交付他人或謊報遺失以供他人冒名使用者，處 5 年以下有期徒刑、拘役或科或併科新臺幣 50 萬元以下罰金。

2. 護照汙損換發注意事項

護照汙損不堪使用（含汙損、毀損護照、於護照增刪塗改或加蓋圖戳），應申請換發，應備文件請另參閱「申請普通護照說明書」。

護照汙損申請換發者，領事事務局或外交部各辦事處或駐外館處得約談當事人及延長其審核期間至 6 個月，並縮短其效期為 1 年 6 個月以上 3 年以下。

（三）國內－護照規費及加收速件處理費說明書

1. 護照規費

為每本新臺幣 1,300 元。但未滿 14 歲者、男子年滿 14 歲之日至年滿 15 歲當年 12 月 31 日及男子年滿 15 歲之翌年 1 月 1 日起，未免除兵役義務，尚未服役致護照效期縮減者，每本收費新臺幣 900 元。

2. 作業時程

(1) 對於申請新照及換發之一般性案件，於受理後 4 個工作天後領取（例如於 1 日上午受理，5 日上午可領取）。

(2) 護照遺失申請補發案件，於受理 5 個工作天後始得領取。

3. 申辦護照倘要求加速處理者，應加收速件處理費，其收費金額及工作天數

(1) 提前 1 個工作日製發者，加收新臺幣 300 元（提前時間未滿 1 個工作日者，以 1 個工作日計）。

(2) 提前 2 個工作日製發者,加收新臺幣 600 元。

(3) 提前 3 個工作日製發者,加收新臺幣 900 元。

4. 護照申請案已經本局受理並開立收據進入流程後,申請人事後復再要求提前製發者,其速件處理收費方式及工作天數

(1) 原係申請一般案件者,應繳交新臺幣 900 元,並自繳費後起算 1 個工作日後領件。

(2) 已申請速件處理者,得以補繳差額方式要求再提前辦理,惟以補足新臺幣 900 元為限,並自補足差額後起算於 1 個工作日後領件。

(3) 護照遺失補發案件,倘要求加速處理,於加收速件費用 900 元後,2 個工作日後領件。

(四)國人加持第二本護照相關規定

為協助國內業者爭取國際商機,外交部除積極爭取各國對我國人免簽證及落地簽證待遇外,另並考量我國際處境特殊,國人赴他國大多需要申辦簽證,且屢有國人陳情及工商團體建議,企業人士因商務需要經常出國,由於辦理各國簽證均須繳交護照正本,過程冗長,目前一人一照實無法滿足緊湊行程,致延誤商機,爰請開放國人因特殊需要得加持第二本普通護照以因應頻繁出國申請各國簽證之用。外交部基於為民服務考量,經審慎研議並與警政及境管等相關機關協商後,訂定加持普通護照相關配套措施,並自 98 年 10 月 26 日起正式實施。

依據護照條例第 18 條規定:「非因特殊理由,並經主管機關核准者,持照人不得同時持用超過一本之護照。」故對於有特殊情況之國人,外交部依法有許可持照人得加持另一本護照之權限;另為兼顧便民及護照安全管理,參考美國及澳大利亞等國家之作法,經核准加持之第二本普通護照效期為一年六個月;申請者限為在台設有戶籍國民並須符合下列情況之一:

1. 因商務需要同時趕辦多個國家簽證,或在申辦簽證期間另需護照緊急出國處理商務。

2. 現持護照內頁有特定國家之簽證或入出境章戳,致申請擬赴國家之簽證或入境該國可能遭拒絕情形,或擬赴國家因敵對因素,致先赴其中一國再赴另一國可能遭拒絕入境情形。

3. 因緊急事由或其他不可抗力原因,經外交部認定確有加持必要。

　　符合資格之申請人原則上應檢具相關應備文件親至外交部領事事務局或外交部中部、南部、東部或雲嘉南辦事處服務櫃檯提出申請，於 5 個工作天後發照。若急需護照可繳交速件處理費申請速件處理，最快可於 2 個工作天後發照。

　　核准加持之第二本普通護照持照人基本資料與原持護照相同，對我國護照管理及入出境管制而言，均無造成疏漏顧慮。惟為避免持照人申請簽證及國外通關時產生問題，外交部提醒持照人注意，入出同一國家應使用同一本護照，切勿交替持用不同護照入出境以免造成通關困擾；另在申請各國簽證時，亦請事先向簽證核發機構洽詢相關規定。

（五）申請加持第二本普通護照送件須知

1. 法令依據：護照條例第十八條。

2. 適用對象：符合下列情形之一之在臺設有戶籍國民：

　　(1) 商務需要：因商務需要同時趕辦多個國家簽證，或在申辦簽證期間另需護照緊急出國處理商務。

　　(2) 國際政治因素

　　　A. 現持護照內頁有特定國家之簽證或入出境章戳，致申請擬赴國家之簽證或入境該國可能遭拒絕情形。

　　　B. 擬赴國家因敵對因素，致先赴其中一國再赴另一國可能遭拒絕入境情形。

　　(3) 因緊急事由或其他不可抗力原因，經外交部認定確有加持必要。

3. 應備文件：

類別	文件
因商務需要者	1. 加持第二本普通護照申請書。 2. 現持有效之普通護照。但現持護照刻正申辦簽證無法繳交，則應繳交申辦簽證之收據或證明文件。 3. 國內合法登記商號之公司登記證明文件、商業登記證明文件或列印公開於主管機關網站之登記資料。 4. 國內合法登記公司商號出具之證明函。 5. 行程說明書。 6. 航空（船舶）公司之機（船）票或訂位證明文件。 7. 其他申辦護照之應備文件。

類別	文件
因國際政治因素者	1. 加持第二本普通護照申請書。 2. 現持有效之普通護照。但現持護照刻正申辦簽證無法繳交，則應繳交申辦簽證之收據或證明文件；以第二點第二款第一目所定情形申請者，應併附該照有特定國家之簽證或入出境章戳之內頁影本。 3. 行程說明書。 4. 航空（船舶）公司之機（船）票或訂位證明文件。 5. 其他申辦護照之應備文件。
因緊急事由或其他不可抗力原因者	1. 加持第二本普通護照申請書。 2. 現持有效之普通護照。但現持護照刻正申辦簽證無法繳交，則應繳交申辦簽證之收據或證明文件。 3. 緊急事由或其他不可抗力原因之證明文件或說明書。 4. 其他申辦護照之應備文件。

4. 申請程序：

　　申請人在國內應親至外交部領事事務局或外交部各辦事處申請；在國外應親至駐外館處申請。但有特殊原因經上述受理單位核准者，得委任代理人代為申請。

5. 護照效期、規費及核發工作天數：

(1) 經核准加持之普通護照效期以 1 年 6 個月為限。

(2) 加持之普通護照應徵收之規費及速件處理費均依一般普通護照相關規定辦理。

(3) 國內申請案件工作天數為 5 個工作天（最速件為 2 個工作天）。

6. 使用加持護照注意事項：

(1) 加持護照之持照人基本資料應與原持護照一致。

(2) 入出同一國家應持同一本護照。在國外旅行，請勿以不同護照入出同一國家，以免造成通關困擾。

(3) 加持之護照效期屆滿或遺失，不得換發或補發。倘有需要再加持，應重新申請。

(4) 在國內外遺失加持之護照，均應向遺失當地之國內外警察機關報案遺失。

(5) 使用加持護照申請他國簽證時，宜事先向簽證核發機構洽詢相關規定事項。

7. 申請處所之地址、電話、傳真、電子信箱及服務時間等資訊，請在外交部領事事務局網站（http://www.boca.gov.tw）「國內外申辦窗口」項下查詢。

（六）解釋接近役齡男子、役男、國軍人員、後備軍人申請護照須知

1. 男子自 16 歲之當年元月 1 日起至屆滿 36 歲當年 12 月 31 日止（年次算），均為適用對象。

2. 持外國護照入國或在國外、大陸地區、香港、澳門之役男，不得在國內申請換發護照。但護照已加簽僑居身分者，不在此限。

3. 兵役身分之區分及應繳證件如下：

 (1)「接近役齡」是指 16 歲之當年元月 1 日起，至屆滿 18 歲當年 12 月 31 日止；免附兵役證件。

 (2)「役男」是指 19 歲之當年元月 1 日起，至屆滿 36 歲當年 12 月 31 日止；未附兵役證件者均為役男。

 (3)「服替代役役男、有戶籍僑民役男、替代備役」請檢附相關證明文件。如身分證役別欄有載明役別者，免附。

 (4)「國民兵」檢附國民兵身分證明書、待訓國民兵證明書正本或丙等體位證明書（驗畢退還）。如身分證役別欄有載明役別者，免附。

 (5)「免役」者檢附免役證明書正本（驗畢退還）或丁等體位證明書（不能以殘障手冊替代）或經直轄市、縣（市）政府核定或鄉（鎮、市、區）公所證明為免服兵役之公文。如身分證役別欄有載明役別者，免附。

 (6)「禁役」者附禁役證明書。※具有以上六項身分之一之申請人請於送件前，先至內政部派駐本局之兵役櫃檯審查證件並於申請書上加蓋兵役戳記。

 (7)「後備軍人」依後備軍人管理規則第 15 條第 3 項規定「初次申請出境，除依一般申請出境規定辦理外，應同時檢附退（除）役證件向國防部後備司令部派駐外交部領事事務局人員辦理」，故需檢附退伍令正本（驗畢退還）。如身分證役別欄有載明役別者，免附。

 (8)「國軍人員」（含文、教職，學生及聘僱人員）檢附國軍人員身分證明正本，並將正、反面影本黏貼於護照申請書背面，正本驗畢退還。

 (9)「轉役、停役、補充兵」檢附轉役證明書、因病停役令或補充兵證明書等相關證明文件正本（驗畢退還）。如身分證役別欄有載明役別者，免附。

※ (7)、(8)、(9)項申請人請於送件前，先至國防部派駐本局之兵役櫃檯審查證件並於申請書加蓋兵役戳記。

4. 上列申請人因退伍或身分變更後，所持護照註記頁上之「持照人出國應經核准」及「尚未履行兵役義務」戳記，應經國防部或內政部派駐領事事務局或外交部各辦事處之兵役櫃檯審查並註銷戳記。應備文件請逕洽國防部或內政部派駐領事事務局或外交部各辦事處之兵役櫃檯。

5. 其他文件：

 (1) 填寫「護照申請書」乙份。

 (2) 請閱「申請普通護照說明書」。

二、護照條例

中華民國 104 年 12 月 23 日行政院院臺外字第 1040067267 號

第一章　總　則

第 1 條　中華民國（以下簡稱我國）護照之申請、核發及管理，依本條例辦理。

第 2 條　本條例之主管機關為外交部。

第 3 條　護照由主管機關製定。

第 4 條　本條例用詞，定義如下：

　　　　一、護照：指由主管機關或駐外使領館、代表處、辦事處（以下簡稱駐外館處）發給我國國民之國際旅行文件及國籍證明。

　　　　二、眷屬：指配偶、父母、未成年未婚子女、已成年而尚在就學或已成年而身心障礙且無謀生能力之未婚子女。

第 5 條　持照人應妥善保管及合法使用護照；不得變造護照、將護照出售他人，或為質借提供擔保、抵充債務或供他人冒名使用而將護照交付他人。護照除持照人依指示於填寫欄填寫相關資料及簽名外，非權責機關不得擅自增刪塗改或加蓋圖戳。

第 6 條　護照之適用對象為具有我國國籍者。但具有大陸地區人民、香港居民、澳門居民身分者，在其身分轉換為臺灣地區人民前，非經主管機關許可，不適用之。

第 7 條　護照分外交護照、公務護照及普通護照。

第 8 條　外交護照及公務護照，由主管機關核發；普通護照，由主管機關或駐外館處核發。

第 9 條　外交護照之適用對象如下：
一、總統、副總統及其眷屬。
二、外交、領事人員與其眷屬及駐外館處、代表團館長之隨從。
三、中央政府派往國外負有外交性質任務之人員與其眷屬及經核准之隨從。
四、外交公文專差。
五、其他經主管機關核准者。

第 10 條　公務護照之適用對象如下：
一、各級政府機關因公派駐國外之人員及其眷屬。
二、各級政府機關因公出國之人員及其同行之配偶。
三、政府間國際組織之我國籍職員及其眷屬。
四、經主管機關核准，受政府委託辦理公務之法人、團體派駐國外人員及其眷屬；或受政府委託從事國際交流或活動之法人、團體派赴國外人員及其同行之配偶。

第 11 條　外交護照及公務護照之效期以五年為限，普通護照以十年為限。但未滿十四歲者之普通護照以五年為限。

前項護照效期，主管機關得於其限度內酌定之。護照效期屆滿，不得延期。

第 12 條　尚未履行兵役義務男子之護照，其護照之效期、應加蓋之戳記、申請換發、補發及僑居身分加簽限制及其他應遵行事項之辦法，由主管機關會商相關機關定之。

第 13 條　內植晶片之護照，其晶片應存入資料頁記載事項及持照人影像。

第 14 條　外交護照及公務護照免費。普通護照除因公務需要經主管機關核准外，應徵收規費；但護照自核發之日起三個月內因護照號碼諧音或特殊情形經主管機關依第十九條第二項第三款同意換發者，得予減徵；其收費標準，由主管機關定之。

第二章　護照之申請、換發及補發

第 15 條　護照之申請，得由本人親自或委任代理人辦理。但有下列情形之一者，依其規定辦理：

一、在國內首次申請普通護照，應由本人親自至主管機關辦理，或親自至主管機關委辦之戶政事務所辦理人別確認後，再委任代理人辦理。

二、在大陸地區、香港或澳門申請、換發或補發普通護照，應由本人親自至行政院設立或指定之機構或委託之民間團體辦理。

前項但書所定情形，如有特殊原因無法由本人親自辦理者，得經主管機關同意後，委任代理人為之。

護照申請、換發、補發之條件、方式、程序、應備文件及其他應遵行事項之辦法，由主管機關定之。

第 16 條　七歲以上之未成年人申請護照，應經其法定代理人書面同意。但已結婚或十八歲以上者，不在此限。未滿七歲之未成年人或受監護宣告之人申請護照，應由其法定代理人申請。

前二項之法定代理人有二人以上者，得由其中一人為之。

第 17 條　護照記載事項除資料頁外，於必要時，得依規定申請加簽。

第 18 條　護照申請人不得與他人申請合領一本護照；非因特殊理由，並經主管機關核准，持照人不得同時持用超過一本之護照。

第 19 條　有下列情形之一者，應申請換發護照：

一、護照汙損不堪使用。

二、持照人之相貌變更，與護照照片不符。

三、護照資料頁記載事項變更。

四、持照人取得國民身分證統一編號。

五、護照製作有瑕疵。

六、護照內植晶片無法讀取。

有下列情形之一者，得申請換發護照：

一、護照所餘效期不足一年。

二、所持護照非屬現行最新式樣。

三、持照人認有必要，並經主管機關同意。

第 20 條　持照人護照遺失或滅失者，得申請補發，其效期為五年。但有下列情形之一者，依其規定：

一、因天災、事變或其他特殊情形致護照滅失，經主管機關或駐外館處查明屬實者，其效期依第十一條第一項規定辦理。

二、護照申報遺失後於補發前尋獲，原護照所餘效期逾五年者，得依原效期補發。

三、符合第二十一條第三項規定。

第 21 條　主管機關或駐外館處受理護照申請，有下列情形之一者，得通知申請人限期補正或到場說明：

一、未依規定程序辦理或應備文件不全。

二、申請資料或照片與所繳身分證明文件或檔存護照資料有相當差異。

三、對重要事項提供不正確資料或為不完全陳述。

四、於護照增刪塗改或加蓋圖戳。

五、最近十年內以護照遺失、滅失為由申請護照，達二次以上。

六、汙損或毀損護照。

七、將護照出售他人，或為質借提供擔保、抵充債務而交付他人。

有前項各款情形之一者，主管機關或駐外館處得就其法定處理期間延長至二個月；必要時，得延長至六個月。

有第一項第四款至第七款情形之一者，主管機關或駐外館處得縮短其護照效期為一年六個月以上三年以下。

第三章　護照之不予核發、扣留、撤銷及廢止

第 22 條　外交或公務護照之持照人於該護照效期內持用事由消滅後，除經主管機關核准得繼續持用者外，應依主管機關通知期限繳回護照。

前項護照持照人未依期限繳回者，主管機關應廢止原核發護照之處分，並註銷該護照。

第 23 條　護照申請人有下列情形之一者，主管機關或駐外館處應不予核發護照：

一、冒用身分、申請資料虛偽不實或以不法取得、偽造、變造之證件申請。

二、經司法或軍法機關通知主管機關。

三、經內政部移民署（以下簡稱移民署）依法律限制或禁止申請人出國並通知主管機關。

四、未依第二十一條第一項規定期限補正或到場說明。

司法或軍法機關、移民署依前項第二款、第三款規定通知主管機關時，應以書面或電腦連線傳輸方式敘明當事人之姓名、出生日期、國民身分證統一編號、依法律限制或禁止出國之事由；其為司法或軍法機關通知者，另應敘明管制期限。

第 24 條　護照非依法律，不得扣留。

持照人向主管機關或駐外館處出示護照時，有下列情形之一者，主管機關或駐外館處應扣留其護照：

一、護照係偽造或變造、冒用身分、申請資料虛偽不實或以不法取得、偽造、變造之證件申請。

二、持照人在外國、大陸地區、香港或澳門，經查有前條第一項第二款或第三款情形。

偽造護照，不問何人所有者，均應予以沒入。

第 25 條　持照人有前條第二項第一款情形者，除所持護照係偽造外，主管機關或駐外館處應撤銷原核發其護照之處分，並註銷該護照。

持照人有下列情形之一者，主管機關或駐外館處應廢止原核發護照之處分，並註銷該護照：

一、有前條第二項第二款規定情形。

二、於護照增刪塗改或加蓋圖戳。

三、依規定應繳交之護照有事實證據足認已無法繳交。

四、身分轉換為大陸地區人民。

五、喪失我國國籍。

六、護照已申報遺失或申請換發、補發。

七、護照自核發之日起三個月未經領取。

持照人死亡或受死亡宣告者，主管機關或駐外館處應註銷其護照。

第 26 條　已出國之在臺設有戶籍國民，有第二十三條第一項第二款或第三款規定情形，經駐外館處不予核發護照或扣留護照者，駐外館處得發給專供返國使用之一年以下效期護照或入國證明書。

已出國之在臺設有戶籍國民，其護照逾期、遺失或滅失而不及等候換發或補發者，駐外館處得發給入國證明書。

第 27 條　主管機關或駐外館處依第二十二條至第二十五條規定為處分時，除有第二十五條第二項第三款、第五款或第六款規定情形外，應以書面為之。

第 28 條　主管機關或駐外館處扣留、沒入、保管之護照，及因申請或由第三人送交主管機關或駐外館處之護照，其保管期限、註銷、銷毀方式及其他應遵行事項之辦法，由主管機關定之。

第四章　罰　則

第 29 條　有下列情形之一，足以生損害於公眾或他人者，處一年以上七年以下有期徒刑，得併科新臺幣七十萬元以下罰金：
一、買賣護照。
二、以護照抵充債務或債權。
三、偽造或變造護照。
四、行使前款偽造或變造護照。

第 30 條　有下列情形之一者，處七年以下有期徒刑，得併科新臺幣七十萬元以下罰金：
一、意圖供冒用身分申請護照使用，偽造、變造或冒領國民身分證、戶籍謄本、戶口名簿、國籍證明書、華僑身分證明書、父母一方具有我國國籍證明、本人出生證明或其他我國國籍證明文件，足以生損害於公眾或他人。
二、行使前款偽造、變造或冒領之我國國籍證明文件而提出護照申請。
三、意圖供冒用身分申請護照使用，將第一款所定我國國籍證明文件交付他人或謊報遺失。
四、冒用身分而提出護照申請。

第 31 條　有下列情形之一者，處五年以下有期徒刑、拘役或科或併科新臺幣五十萬元以下罰金：
一、將護照交付他人或謊報遺失以供他人冒名使用。
二、冒名使用他人護照。

第 32 條　非法扣留他人護照、以護照作為債務或債權擔保，足以生損害於公眾或他人者，處三年以下有期徒刑、拘役或科或併科新臺幣三十萬元以下罰金。

第 33 條　在我國領域外犯第二十九條至前條之罪者，不問犯罪地之法律有無處罰規定，均依本條例處罰。

第五章　附　則

第 34 條　行政院設立或指定之機構或委託之民間團體辦理護照業務，準用本條例之規定。

第 35 條　主管機關為辦理護照核發、補發、換發及管理作業，得向相關機關取得國籍變更、戶籍、兵役、入出國日期、依法律限制或禁止出國、通緝、保護管束及國軍人員等資料，各相關機關不得拒絕提供。

第 36 條　本條例施行細則，由主管機關定之。

第 37 條　本條例施行日期，由行政院定之。

三、護照申請親辦委辦作業

1. 外交部為推動首次申請護照之民眾親自辦理，並委託戶政事務所辦理首次申請護照者之人別確認業務。

2. 首次申請普通護照自民國 100 年 7 月 1 日起必須本人親自至外交部領事事務局或外交部中、南、東及雲嘉南辦事處辦理；或向外交部委辦之戶政事務所辦理人別確認後，始得委任代理人續辦護照。

3. 申請換、補發新照或首次申請護照但經戶政事務所確認人別者，可委任親屬或所屬同一機關、團體、學校之人員代為申請（受委任人須攜帶身分證正本及親屬關係證明或服務機關相關證件正本），並填寫申請書背面之委任書及黏貼受委任人身分證影本。

4. 申請人不克親自申請者，受委任人以下列為限：
 (1) 申請人之親屬（應繳驗親屬關係證明文件正本及身分證正本）。
 (2) 與申請人屬同一機關、學校、公司或團體之人員（應繳驗委任雙方工作識別證、勞工保險卡或學生證等證明文件正本及身分證正本）。
 (3) 交通部觀光局核准之綜合或甲種旅行社。

5. 有效期限：

 經戶政事務所辦理人別確認者，須於「6 個月內」向外交部領事事務局或四辦（外交部中部、南部、東部、雲嘉南辦事處，簡稱四辦）申請，逾期申請者須重新辦理「人別確認」。

6. 晶片護照資料頁內容必須與晶片儲存內容一致，如果護照資料頁之個人資料有任何變更者，不得申請加簽或修改資料，應申請換發護照。

四、簽證概述

（一）中華民國簽證介紹

★ 簽證之意義

　　簽證在意義上為一國之入境許可。依國際法一般原則，國家並無准許外國人入境之義務。目前國際社會中鮮有國家對外國人之入境毫無限制。各國為對來訪之外國人能先行審核過濾，確保入境者皆屬善意以及外國人所持證照真實有效且不致成為當地社會之負擔，乃有簽證制度之實施。

★ 依據國際實踐，簽證之准許或拒發係國家主權行為，故中華民國政府有權拒絕透露拒發簽證之原因。

1. 簽證類別：中華民國的簽證依申請人的入境目的及身分分為四類：
 (1) 停留簽證(VISITOR VISA)：係屬短期簽證，在臺停留期間在 180 天以內。
 (2) 居留簽證(RESIDENT VISA)：係屬於長期簽證，在臺停留期間為 180 天以上。
 (3) 外交簽證(DIPLOMATIC VISA)。
 (4) 禮遇簽證(COURTESY VISA)。

2. 入境限期（簽證上 VALID UNTIL 或 ENTER BEFORE 欄）：係指簽證持有人使用該簽證之期限，例如 VALID UNTIL（或 ENTER BEFORE）APRIL 8 ,1999 即 1999 年 4 月 8 日後該簽證即失效，不得繼續使用。

3. 停留期限(DURATION OF STAY)：指簽證持有人使用該簽證後，自入境之翌日（次日）零時起算，可在臺停留之期限。

★ 停留期一般有 14 天、30 天、60 天、90 天等種類。

★ 持停留期限 60 天以上未加註限制之簽證者倘須延長在臺停留期限，須於停留期限屆滿前，檢具有關文件向停留地之內政部入出國及移民署各縣（市）服務站申請延期。

★ **居留簽證不加停留期限**：應於入境次日起 15 日內或在臺申獲改發居留簽證簽發日起 15 日內，向居留地所屬之內政部入出國及移民署各縣（市）服務站申請外僑居留證 (ALIEN RESIDENT CERTIFICATE) 及重入國許可 (RE-ENTRY PERMIT)，居留期限則依所持外僑居留證所載效期。

4. 入境次數(ENTRIES)：分為單次(SINGLE)及多次(MULTIPLE)兩種。

5. 簽證號碼(VISA NUMBER)：旅客於入境應於 E/D 卡填寫本欄號碼。

6. 註記：係指簽證申請人申請來臺事由或身分之代碼，持證人應從事與許可目的相符之活動。（簽證註記欄代碼表）

五、外國護照簽證條例

中華民國 92 年 1 月 22 日總統華總一義字第 09200011670 號

第 1 條　　為行使國家主權，維護國家利益，規範外國護照之簽證，特制定本條例。

第 2 條　　1. 外國護照之簽證，除條約或協定另有規定外，依本條例辦理。

　　　　　　2. 本條例未規定者，適用其他法律之規定。

第 3 條　　本條例所稱外國護照，指由外國政府、政府間國際組織或自治政府核發，且為中華民國（以下簡稱我國）承認或接受之有效旅行身分證件。

第 4 條　　本條例所稱簽證，指外交部或駐外使領館、代表處、辦事處、其他外交部授權機構（以下簡稱駐外館處）核發外國護照以憑前來我國之許可。

第 5 條　　1. 本條例之主管機關為外交部。

　　　　　　2. 外國護照簽證之核發，由外交部或駐外館處辦理。但駐外館處受理居留簽證之申請，非經主管機關核准，不得核發。

第 6 條　　1. 持外國護照者，應持憑有效之簽證來我國。

　　　　　　2. 但外交部對特定國家國民，或因特殊需要，得給予免簽證待遇或准予抵我國時申請簽證。

　　　　　　3. 前項免簽證及准予抵我國時申請簽證之適用對象、條件及其他相關事項，由外交部會商相關機關定之。

第 7 條　外國護照之簽證，其種類如下：

1. 外交簽證。

2. 禮遇簽證。

3. 停留簽證。

4. 居留簽證。

5. 前項各類簽證之效期、停留期限、入境次數、目的、申請條件、應備文件及其他相關事項，由外交部定之。

第 8 條　外交簽證適用於持外交護照或元首通行狀之下列人士：

1. 外國元首、副元首、總理、副總理、外交部長及其眷屬。

2. 外國政府派駐我國之人員及其眷屬、隨從。

3. 外國政府派遣來我國執行短期外交任務之官員及其眷屬。

4. 政府間國際組織之外國籍行政首長、副首長等高級職員因公來我國者及其眷屬。

5. 外國政府所派之外交信差。

第 9 條　禮遇簽證適用於下列人士：

1. 外國卸任元首、副元首、總理、副總理、外交部長及其眷屬。

2. 外國政府派遣來我國執行公務之人員及其眷屬、隨從。

3. 前條第四款所定高級職員以外之其他外國籍職員因公來我國者及其眷屬。

4. 政府間國際組織之外國籍職員應我國政府邀請來訪者及其眷屬。

5. 應我國政府邀請或對我國有貢獻之外國人士及其眷屬。

第 10 條　停留簽證適用於持外國護照，而擬在我國境內作短期停留之人士。

第 11 條　居留簽證適用於持外國護照，而擬在我國境內作長期居留之人士。

第 12 條　外交部及駐外館處受理簽證申請時，應衡酌國家利益、申請人個別情形及其國家與我國關係決定准駁；其有下列各款情形之一，外交部或駐外館處得拒發簽證：

1. 在我國境內或境外有犯罪紀錄或曾遭拒絕入境、限令出境或驅逐出境者。

2. 曾非法入境我國者。

3. 患有足以妨害公共衛生或社會安寧之傳染病、精神病或其他疾病者。

4. 對申請來我國之目的作虛偽之陳述或隱瞞者。

5. 曾在我國境內逾期停留、逾期居留或非法工作者。

6. 在我國境內無力維持生活，或有非法工作之虞者。

7. 所持護照或其外國人身分不為我國承認或接受者。

8. 所持外國護照逾期或遺失後，將無法獲得換發、延期或補發者。

9. 所持外國護照係不法取得、偽造或經變造者。

10. 有事實足認意圖規避法令，以達來我國目的者。

11. 有從事恐怖活動之虞者。

12. 其他有危害我國利益、公共安全、公共秩序或善良風俗之虞者。

13. 依前項規定拒發簽證時，得不附理由。

第 13 條 簽證持有人有下列各款情形之一，外交部或駐外館處得撤銷或廢止其簽證：

1. 有前條第一項各款情形之一者。

2. 在我國境內從事與簽證目的不符之活動者。

3. 在我國境內或境外從事詐欺、販毒、顛覆、暴力或其他危害我國利益、公務執行、善良風俗或社會安寧等活動者。

4. 原申請簽證原因消失者。

5. 前項撤銷或廢止簽證，外交部得委託其他機關辦理。

第 14 條 1. 外交簽證及禮遇簽證，免收費用。

2. 其他簽證，除條約、協定另有規定或依互惠原則或因公務需要經外交部核准減免者外，均應徵收費用；其收費基準，由外交部定之。

第 15 條 本條例施行細則，由外交部定之。

第 16 條 本條例自公布日施行。

六、管理外匯條例

中華民國 101 年 6 月 25 日行政院院臺規字第 1010134960 號

第 1 條　為平衡國際收支，穩定金融，實施外匯管理，特制定本條例。

第 2 條　1. 本條例所稱外匯，指外國貨幣、票據及有價證券。

　　　　2. 前項外國有價證券之種類，由掌理外匯業務機關核定之。

第 3 條　管理外匯之行政主管機關為金融監督管理委員會，掌理外匯業務機關為中央銀行。

第 6-1 條　新臺幣五十萬元以上之等值外匯收支或交易，應依規定申報；其申報辦法由中央銀行定之。

第 7 條　各款外匯，應結售中央銀行或其指定銀行，或存入指定銀行，並得透過該行在外匯市場出售；其辦法由金融監督管理委員會會同中央銀行定之：

　　　　1. 出口或再出口貨品或基於其他交易行為取得之外匯。

　　　　2. 航運業、保險業及其他各業人民基於勞務取得之外匯。

　　　　3. 國外匯入款。

　　　　4. 在中華民國境內有住、居所之本國人，經政府核准在國外投資之收入。

　　　　5. 本國企業經政府核准國外投資、融資或技術合作取得之本息、淨利及技術報酬金。

　　　　6. 其他應存入或結售之外匯。

第 9 條　出境之本國人及外國人，每人攜帶外幣總值之限額，由金融監督管理委員會以命令定之。

第 11 條　旅客或隨交通工具服務之人員，攜帶外幣出入國境者，應報明海關登記；其有關辦法，由金融監督管理委員會會同中央銀行定之。

第 12 條　外國票據、有價證券，得攜帶出入國境；其辦法由金融監督管理委員會會同中央銀行定之。

第 13 條　各款所需支付之外匯，得自規定之存入外匯自行提用或透過指定銀行在外匯市場購入或向中央銀行或其指定銀行結購；其辦法由金融監督管理委員會會同中央銀行定之：

　　　　1. 核准進口貨品價款及費用。

　　　　2. 航運業、保險業與其他各業人民，基於交易行為或勞務所需支付之費用及款項。

 3. 前往國外留學、考察、旅行、就醫、探親、應聘及接洽業務費用。

 4. 服務於中華民國境內中國機關及企業之本國人或外國人,贍養其在國外家屬費用。

 5. 外國人及華僑在中國投資之本息及淨利。

 6. 經政府核准國外借款之本息及保證費用。

 7. 外國人及華僑與本國企業技術合作之報酬金。

 8. 經政府核准向國外投資或貸款。

 9. 其他必要費用及款項。

第 15 條　左列國外輸入貨品,應向金融監督管理委員會申請核明免結匯報運進口:

 1. 國外援助物資。

 2. 政府以國外貸款購入之貨品。

 3. 學校及教育、研究、訓練機關接受國外捐贈,供教學或研究用途之貨品。

 4. 慈善機關、團體接受國外捐贈供救濟用途之貨品。

 5. 出入國境之旅客及在交通工具服務之人員,隨身攜帶行李或自用貨品。

第 16 條　國外輸入餽贈品、商業樣品及非賣品,其價值不超過一定限額者,得由海關核准進口;其限額由金融監督管理委員會會同國際貿易主管機關以命令定之。

第 17 條　經自行提用、購入及核准結匯之外匯,如其原因消滅或變更,致全部或一部之外匯無須支付者,應依照中央銀行規定期限,存入或售還中央銀行或其指定銀行。

第 18 條　中央銀行應將外匯之買賣、結存、結欠及對外保證責任額,按期彙報金融監督管理委員會。

第 19-1 條　有下列情事之一者,行政院得決定並公告於一定期間內,採取關閉外匯市場、停止或限制全部或部分外匯之支付、命令將全部或部分外匯結售或存入指定銀行、或為其他必要之處置:

 1. 國內或國外經濟失調,有危及本國經濟穩定之虞。

 2. 本國國際收支發生嚴重逆差。

 3. 前項情事之處置項目及對象,應由行政院訂定外匯管制辦法。

行政院應於前項決定後十日內，送請立法院，如立法院不同意時，該決定應即失效。

本項所稱一定期間，如遇立法院休會時，以二十日為限。

事由	處罰
違反行政院決定並公告於一定期間內，採取關閉外匯市場、停止或限制全部或部分外匯之支付。	處新臺幣三百萬元以下罰鍰。
違反新臺幣五十萬元以上之等值外匯收支或交易申報。	故意不為申報或申報不實者，處新臺幣三萬元以上六十萬元以下罰鍰；其受查詢而未於限期內提出說明或為虛偽說明者亦同。
不將其外匯結售或存入中央銀行或其指定銀行者，依其不結售或不存入外匯。	處以按行為時匯率折算金額二倍以下之罰鍰，並由中央銀行追繳其外匯。
經自行提用、購入及核准結匯之外匯，如其原因消滅或變更，致全部或一部之外匯無須支付者，未存入或售還中央銀行或其指定銀行。	處以按行為時匯率折算金額以下之罰鍰，並由中央銀行追繳其外匯。
以非法買賣外匯為常業者。	處三年以下有期徒刑、拘役或科或併科與營業總額等值以下之罰金；其外匯及價金沒收之。

第 22 條　法人之代表人、法人或自然人之代理人、受僱人或其他從業人員，因執行業務，有前項規定之情事者，除處罰其行為人外，對該法人或自然人亦科以該項之罰金。

第 24 條　罰則

事由	處罰
中華民國境內本國人及外國人，得持有外匯，未存於中央銀行或其指定銀行。	其外匯及價金沒入之。
違反攜帶外幣出境超過規定所定之限額者。	其超過部分沒入之。
攜帶外幣出入國境，不依規定報明登記者。	沒入之；申報不實者，其超過申報部分沒入之。

第 25 條　中央銀行對指定辦理外匯業務之銀行違反本條例之規定，得按其情節輕重，停止其一定期間經營全部或一部外匯之業務。

第 27 條　本條例施行細則，由財政部會同中央銀行及國際貿易主管機關擬訂，呈報行政院核定。

第 28 條　本條例自公布日施行。

七、外籍旅客購買特定貨物申請退還營業稅實施辦法

中華民國 105 年 12 月 30 日交通部交路（一）字第 10582005745 號令、財政部臺財稅字第 10504705930 號

第 1 條　本辦法依發展觀光條例第五十條之一規定訂定之。

第 2 條　財政部所屬機關辦理外籍旅客購買特定貨物申請退還營業稅作業等相關事項，得依政府採購法規定委託民營事業辦理之。

第 3 條　本辦法用詞，定義如下：

一、外籍旅客：指持非中華民國之護照入境且自入境日起在中華民國境內停留日數未達一百八十三天者。

二、特定營業人：指符合第四條第一項規定且與民營退稅業者締結契約，並經其所在地主管稽徵機關核准登記之營業人。

三、民營退稅業者：指受財政部所屬機關依前條規定委託辦理外籍旅客退稅相關作業之營業人。

四、達一定金額以上：指同一天內向同一特定營業人購買特定貨物，其累計含稅消費金額達新臺幣二千元以上者。

五、特定貨物：指可隨旅行攜帶出境之應稅貨物。但下列貨物不包括在內：

（一）因安全理由，不得攜帶上飛機或船舶之貨物。

（二）不符機艙限制規定之貨物。

（三）未隨行貨物。

（四）在中華民國境內已全部或部分使用之可消耗性貨物。

六、一定期間：指自購買特定貨物之日起，至攜帶特定貨物出境之日止，未逾九十日之期間。但辦理特約市區退稅之外籍旅客，應於申請退稅之日起二十日內攜帶特定貨物出境。

七、特約市區退稅：指民營退稅業者於特定營業人營業處所設置退稅服務櫃檯，受理外籍旅客申請辦理之退稅。

八、現場小額退稅：指同一天內向經民營退稅業者授權代為受理外籍旅客申請退稅及墊付退稅款之同一特定營業人購買特定貨物，其累計含稅消費金額在新臺幣二萬四千元以下者，由該特定營業人辦理之退稅。

第 4 條　銷售特定貨物之營業人，應符合下列條件：

一、 無積欠已確定之營業稅、營利事業所得稅及罰鍰。

二、 使用電子發票。

民營退稅業者應與符合前項規定之營業人締結契約，並於報經該營業人所在地主管稽徵機關核准後，始得發給銷售特定貨物退稅標誌及授權使用外籍旅客退稅系統（以下簡稱退稅系統）；解除或終止契約時，應即通報主管稽徵機關，並禁止其使用退稅標誌及退稅系統。

前項所定之標誌，其格式由民營退稅業者設計、印製，並報請財政部備查。

中華民國一百零七年十二月三十一日前，尚未使用電子發票之營業人，不受第一項第二款規定之限制，得與民營退稅業者締結契約，申請為特定營業人。一百零八年一月一日以後，未依規定使用電子發票者，由所在地主管稽徵機關廢止其特定營業人資格。

第 5 條　民營退稅業者辦理外籍旅客退稅作業，提供退稅服務，於辦理外籍旅客申請退還營業稅時，得扣取應退稅額一定比率之手續費。

前項手續費費率，由財政部所屬機關依政府採購法規定與民營退稅業者議定之。

第 6 條　民營退稅業者得以書面授權特定營業人代為受理外籍旅客申請現場小額退稅及墊付退稅款項予外籍旅客。

民營退稅業者依前項規定授權特定營業人辦理現場小額退稅相關事務，應盡選任及監督該等特定營業人依規定辦理現場小額退稅相關事務之義務。

特定營業人墊付予外籍旅客之退稅款項，得按月向民營退稅業者請求返還，請求返還之申請程序，由民營退稅業者定之。特定營業人辦理現場小額退稅事務請求返還墊付退稅款之申請期間、費用返還方式，得由民營退稅業者與特定營業人雙方協議定之。

第 7 條　特定營業人應將第四條所定退稅標誌張貼或懸掛於特定貨物營業場所明顯易見之處後，始得辦理本辦法規定之事務。

第 8 條　特定營業人於外籍旅客同時購買特定貨物及非特定貨物時，應分別開立統一發票。特定營業人就特定貨物開立統一發票時，應據實記載下列事項：

一、 交易日期、品名、數量、單價、金額、課稅別及總計。

二、 統一發票備註欄或空白處應記載「可退稅貨物」字樣及外籍旅客之證照號碼末四碼。

第 9 條　特定營業人於外籍旅客購買特定貨物達一定金額以上時，應於購買特定貨物當日依外籍旅客申請，使用民營退稅業者之退稅系統開立記載並傳輸下列事項之外籍旅客購買特定貨物退稅明細申請表（以下簡稱退稅明細申請表）：

一、外籍旅客基本資料。

二、外籍旅客購買特定貨物之年、月、日。

三、依前條第二項規定開立之統一發票字軌號碼。

四、依前款統一發票所載品名之次序，記載每一特定貨物之品名、型號、數量、單價、金額及可退還營業稅金額。該統一發票以分類號碼代替品名者，應同時記載分類號碼及品名。

特定營業人受理申請開立退稅明細申請表時，應先檢核外籍旅客之證照，並確認其入境日期。

特定營業人依第一項規定開立記載並傳輸退稅明細申請表時，除外籍旅客申請現場小額退稅應依第十一條規定辦理外，應列印退稅明細申請表，加蓋特定營業人之統一發票專用章後，交付該外籍旅客收執。外籍旅客持民營退稅業者報經財政部核准之載具申請開立退稅明細申請表者，特定營業人得以收據交付該外籍旅客收執。

前項退稅明細申請表及收據，應揭露民營退稅業者扣取手續費之相關資訊；如有扣取其他相關費用，應一併揭露。

特定營業人銷售非特定貨物或外籍旅客違反本辦法規定，經退稅系統為相關註記應繳回已退稅款者，於未繳回已退稅款前，不得受理該外籍旅客之退稅申請。

第三項退稅明細申請表及收據之格式，由民營退稅業者設計，報請財政部核定之。

第 10 條　外籍旅客向民營退稅業者於特定營業人營業處所設置特約市區退稅服務櫃檯，申請退還其向特定營業人購買特定貨物之營業稅，應提供該旅客持有國際信用卡組織授權發卡機構發行之國際信用卡，並授權民營退稅業者預刷辦理特約市區退稅含稅消費金額百分之七之金額，做為該旅客依規定期限攜帶特定貨物出境之擔保金。

民營退稅業者受理外籍旅客依前項規定申請特約市區退稅時，應依下列規定辦理：

一、確認外籍旅客將於申請退稅日起二十日內出境，始得受理外籍旅客申請特約市區退稅。如經確認外籍旅客未能於申請退稅日起二十日內出境，應請該等旅客於出境前再行洽辦特約市區退稅或至機場、港口辦理退稅。

二、依據退稅明細申請表所載之應退稅額，扣除手續費後之餘額墊付外籍旅客，連同依第八條第二項規定開立之統一發票（應加註「旅客已申請特約市區退稅」之字樣）、外籍旅客特約市區退稅預付單（以下簡稱特約市區退稅預付單）一併交付外籍旅客收執。

三、告知外籍旅客如於出境前將特定貨物拆封使用或經查獲私自調換貨物，或經海關查驗不合本辦法規定者，將依規定追繳已退稅款。

四、告知外籍旅客應於申請退稅日起二十日內攜帶特定貨物出境，並持特約市區退稅預付單洽民營退稅業者於機場、港口設置之退稅服務櫃檯篩選應否辦理查驗。

特約市區退稅預付單之格式，由民營退稅業者設計，報請財政部核定之。

第 11 條　經民營退稅業者授權代為處理外籍旅客現場小額退稅相關事務之特定營業人，於外籍旅客同一天內向該特定營業人購買特定貨物之累計含稅消費金額符合現場小額退稅規定，且選擇現場退稅時，除依第八條及第九條規定辦理外，並應依下列方式處理：

一、開立同第九條規定應記載事項之外籍旅客購買特定貨物退稅明細核定單（以下簡稱退稅明細核定單），除加蓋特定營業人統一發票專用章，並應請外籍旅客簽名。

二、特定營業人應將外籍旅客購買之特定貨物獨立裝袋密封，並告知外籍旅客如於出境前拆封使用或經查獲私自調換貨物，應依規定補繳已退稅款。

三、依據退稅明細核定單所載之核定退稅金額，扣除手續費後之餘額墊付外籍旅客，連同依第八條第二項規定開立之統一發票（應加蓋「旅客已申請現場小額退稅」之字樣）、退稅明細核定單，一併交付外籍旅客收執。

外籍旅客有下列情形之一，特定營業人不得受理該等旅客申請現場小額退稅，並告知該等旅客應於出境時向民營退稅業者申請退稅：

一、不符合第三條第一項第八款規定者。

二、外籍旅客當次來臺旅遊期間，辦理現場小額退稅含稅消費金額累計超過新臺幣十二萬元者。

三、外籍旅客同一年度內多次來臺旅遊，當年度辦理現場小額退稅含稅消費金額累計超過新臺幣二十四萬元者。

四、網路中斷致退稅系統無法營運者。

外籍旅客如選擇出境時於機場、港口向民營退稅業者申請退還該等特定貨物之營業稅，特定營業人應依第九條規定辦理。

第 12 條　特定營業人依第九條及第十一條規定開立退稅表單時，其他應注意事項如下：

一、特定營業人應確實依規定開立記載並傳輸退稅明細申請表或退稅明細核定單。網路中斷致退稅系統無法營運或其他不可歸責於特定營業人事由致網路無法連線時，始得以人工書立退稅明細申請表，並應於網路系統修復後，立即依第九條第一項規定辦理。

二、前開退稅表單之保管，特定營業人應依稅捐稽徵機關管理營利事業會計帳簿憑證辦法規定辦理。

第 13 條　特定營業人銷售特定貨物後，發生銷貨退回、折讓或掉換貨物等情事，應收回原開立之統一發票及退稅明細申請表或退稅明細核定單，並依第八條、第九條及第十一條規定重新開立記載並傳輸退稅明細申請表或退稅明細核定單。如有溢退稅款者，應填發繳款書並向外籍旅客收回該退稅款，代為向公庫繳納。

外籍旅客離境後，或適用第十一條第一項規定情形者，發生前項規定之情事，得免收回原開立之退稅明細申請表。如有溢退稅款者，應填發繳款書並向外籍旅客收回該退稅款，代為向公庫繳納。

第 14 條　外籍旅客攜帶特定貨物出境，除已於民營退稅業者之特約市區退稅服務櫃檯，或於民營退稅業者授權代辦現場小額退稅之特定營業人處領得退稅款者外，出境時得於機場或港口向民營退稅業者申請退還營業稅。其於購物後首次出境時未提出申請或已提出申請未經核定退稅者，不得於事後申請退還。

外籍旅客依前項或依第十條第一項規定申請退還營業稅，經篩選須經海關查驗者，外籍旅客應持入出境證照、該等特定貨物、第九條第三項之退稅明細申請表或收據、記載「可退稅貨物」字樣之統一發票收執聯或電子發票證明聯等文件資料，向海關申請查驗。

外籍旅客依第一項或依第十條第一項規定申請退還營業稅，經海關查驗無訛或經篩選屬免經海關查驗者，民營退稅業者應列印退稅明細核定單交付該外籍旅客收執，據以辦理退還營業稅；經查驗不符者，民營退稅業者應列印附有不予退稅理由之退稅明細核定單，交付外籍旅客收執，外籍旅客依第十條第一項規定申請退還營業稅者，民營退稅業者應請該旅客繳回已退稅款。

依第十條第一項規定申請特約市區退稅者，如出境時已逾第三條第六款但書規定應攜帶貨物出境之期限或出境時未經退稅系統篩選，或經篩選應辦理查驗而未向海關申請查驗即逕行出境者，外籍旅客依第十條第一項規定提供信用卡預刷之擔保金將不予退還。

經篩選須經海關查驗者，如因網路中斷或其他事由，致海關無法於退稅系統判讀外籍旅客退稅明細時，應由民營退稅業者確認並重行開立退稅明細申請表，供外籍旅客持向海關申請查驗。

第三項退稅明細核定單，應揭露民營退稅業者扣取手續費相關資訊；如有扣取其他相關費用，應一併揭露。

第三項及第十一條第一項退稅明細核定單之格式，由民營退稅業者設計，報請財政部核定之。

第 14-1 條 民營退稅業者受理新臺幣五十萬元以上之現金退稅或疑似洗錢交易案件，不論以現金或非現金方式退稅予外籍旅客，應於退稅日之隔日下班前，填具大額通貨交易申報表或疑似洗錢（可疑）交易報告，函送法務部調查局洗錢防制處辦理申報；其交易未完成者，亦同。如發現明顯重大緊急之疑似洗錢交易案件，應立即以傳真或其他可行方式辦理申報，並應依前開規定補辦申報作業。

有下列情形之一者，不論金額多寡，民營退稅業者應向法務部調查局為疑似洗錢交易申報：

一、外籍旅客為財政部函轉外國政府所提供之恐怖分子；或國際洗錢防制組織認定或追查之恐怖組織成員；或交易資金疑似或有合理理由懷疑

與恐怖活動、恐怖組織或贊助恐怖主義有關聯者,其來臺旅遊辦理之退稅案件。

二、同一外籍旅客於一定期間內來臺次數頻繁且辦理大額退稅,經財政部及所屬機關或民營退稅業者調查後報請法務部調查局認定異常,應列為疑似洗錢交易追查對象者,其來臺旅遊辦理之退稅案件。

外籍旅客經法務部依資恐防制法公告列為制裁名單者,未經法務部依法公告除名前,民營退稅業者不得受理其退稅申請。

金融機構受民營退稅業者委託辦理外籍旅客退稅作業,其大額退稅或疑似洗錢交易之申報程序,應依洗錢防制法與金融機構對達一定金額以上通貨交易及疑似洗錢交易申報辦法規定辦理。

第 15 條　外籍旅客持人工開立之退稅明細申請表,於退稅系統查無資料,或退稅系統因網路中斷或其他事由致無法作業時,應逕洽民營退稅業者申請退還營業稅。

民營退稅業者受理前項申請,除經退稅系統篩選須經海關查驗無訛者外,應於確認申請退稅資料無誤後,始得辦理退稅,並由特定營業人及民營退稅業者盡速完成補建檔。

第 16 條　外籍旅客經核定退稅後,因故未能於購買特定貨物之日起依規定期間出境,應向民營退稅業者繳回退稅款或撤回支付退稅款之申請。

第 17 條　已領取現場小額退稅款之外籍旅客,出境前已將該特定貨物轉讓、消耗或逾一定期間未將該特定貨物攜帶出境,應主動向特定營業人或民營退稅業者辦理繳回稅款手續。

特定營業人或民營退稅業者如查得外籍旅客違反本辦法規定,且未繳回稅款者,應填發繳款書並向外籍旅客收回應繳回之退稅款,代為向公庫繳納。

外籍旅客將前項退稅款繳回,始得申請退還嗣後購買特定貨物之營業稅。

第一項繳款書之格式,由財政部定之。

第 18 條　民營退稅業者應按日將第九條之退稅明細申請表、第十一條及第十四條之退稅明細核定單、第十條預刷擔保金及相關紀錄等資料上傳財政部財政資訊中心。

第 19 條　民營退稅業者應盡善良管理人之義務，指定專人辦理退稅系統內相關資料之安全維護事項，以確保退稅系統之安全性。

民營退稅業者及特定營業人對於前項課稅資料之運用，應符合稅捐稽徵法、個人資料保護法及其他資訊安全相關法令之規定。倘有錯誤、毀損、滅失、洩漏或其他違法不當處理之情事，依稅捐稽徵法、個人資料保護法及其他相關法令辦理。

第 20 條　民營退稅業者應按月檢附墊付外籍旅客退稅相關證明文件，向所在地主管稽徵機關申請退還其墊付之退稅款。

第 21 條　民營退稅業者應善盡監督及管理特定營業人之責任，就可能產生之疏失，預擬防杜機制。如有可歸責於特定營業人、民營退稅業者或其退稅系統之事由，致發生誤退或溢退情事者，民營退稅業者墊付之誤退或溢退稅款，不予退還。

第 22 條　特定營業人之協力義務如下：

一、 應加強員工教育訓練。

二、 應對外籍旅客善盡退稅宣導之責，告知外籍旅客於申請退稅或購物之日起一定期間內攜帶特定貨物出境與有關申請退稅作業流程及其他本辦法規定應遵守及注意事項。

三、 應保存相關退稅文件，供主管稽徵機關查核。

四、 發現外籍旅客詐退營業稅款情事，應即主動通報所在地主管稽徵機關。

五、 確實要求外籍旅客提示證照等作為證明文件。

六、 退稅表單之品名欄應清楚並覈實登載。

七、 主管稽徵機關得不定時派員監督特定營業人於營業現場辦理銷售特定貨物退稅之相關作業，特定營業人應配合協助辦理。

第 23 條　特定營業人遷移營業地址者，民營退稅業者應通報該特定營業人遷入地主管稽徵機關，並副知遷出地主管稽徵機關。

第 24 條　特定營業人得向所在地主管稽徵機關申請終止辦理銷售特定貨物退稅事務。稽徵機關核准該特定營業人終止辦理銷售特定貨物退稅之申請，應即通報民營退稅業者。

第 25 條　特定營業人有下列情事之一者，由所在地主管稽徵機關廢止該特定營業人之資格，並通報民營退稅業者：

一、已申請註銷營業登記或暫停營業。

二、經主管機關撤銷或廢止登記或處分停業。

三、擅自歇業。

四、不符第四條第一項規定。

五、與民營退稅業者解除或終止契約關係。

六、非因第十二條規定情形自行以人工開立退稅明細申請表，或退稅明細申請表未依規定開立或記載不實，造成海關查驗困擾或其他異常情形，經主管稽徵機關通知限期改正而未改正。

特定營業人屬前項第二款、第三款及第六款原因遭廢止資格者，一年內不得再行提出申請。

特定營業人所在地主管稽徵機關依第一項第六款規定，通知特定營業人限期改正時，應副知民營退稅業者。

第 26 條　特定營業人經所在地主管稽徵機關依前二條規定核准終止或廢止其特定營業人資格者，民營退稅業者於接獲稽徵機關通報後，應即禁止該特定營業人使用銷售特定貨物退稅標誌及退稅系統。

民營退稅業者未依前項規定辦理，墊付稅款屬終止或廢止該特定營業人資格後銷售特定貨物者，不予退還。

第 27 條　持旅行證、入出境證、臨時停留許可證或未加註國民身分證統一編號之中華民國護照入境之旅客，除本辦法另有規定外，準用本辦法之規定。

第 28 條　持臨時停留許可證入境之外籍旅客，不適用本辦法現場小額退稅之規定，且於國際機場或國際港口出境，始得依第十四條規定申請退還購買特定貨物之營業稅。

第 29 條　本辦法施行日期，由交通部會同財政部定之。

13-3 案例分析

壹、證件審核責任大，承辦人員要把關

一、事實經過

　　許先生和許太太都在新竹科學園區某電腦大廠服務，此次趁工作空檔排了一個八天的休假，夫妻倆計畫一同出國散散心，疏解工作壓力。透過同事的介紹，許太太認識了任職於乙旅行社的業務人員陳君，在多次討論後，許姓夫妻 2 人和幾位同事決定報名參加 3 月 25 日出發的日本北海道破冰之旅，同時在 3 月 15 日（週四）刷卡繳交 2 人的團費及單次日簽費用共 64,890 元，當時大家並說定辦日簽所須證件及相片由其中一位同事收齊後，寄交給陳君。

　　3 月 17 日（週六），陳君收到許姓夫妻等人的證件及相片，發現許太太繳交的相片並非國內通常使用的標準 2 吋照相片，而是較矮、較寬的美規 2 吋相片，且該張照片邊緣已被修剪過，可看出是已使用過，許先生的相片雖是新的，但同樣是美式規格。根據以往送日簽的經驗，陳君很清楚這 2 張相片可能無法通過日本交流協會的審核，遂去電許太太要求夫妻倆再補寄「一般照相館沖洗出的標準 2 吋相片」。3 月 20 日（週二），陳君收到許先生所寄標準的 2 吋相片，但是許太太卻寄了同一組美規相片，只是相片未經修剪。陳君心想，既然許太太這麼堅持用這組相片，就送送看好了。由於當天日本交流協會休假，但陳君已事先到公會掛號了，因此隔天（即 3 月 21 日）陳君就為許姓夫妻送日簽，3 月 22 日（週四）下午，許先生的日簽順利下件，許太太的日簽則以相片規格不符為由被拒。陳君聯絡不上許太太，遂立即通知許先生被退件的消息，且說明日本交流協會收件時間只到下午 4 點，因此即使許太太當天補寄照片，旅行社也只能等 23 日再送件，然而 24、25 日為週末，無論如何許太太將無法如期取得日本簽證隨團前往日本，同時陳君並告知如仍要辦理日本單次簽證，必須請許太太提供一般的 2 吋相片。許先生同意繼續辦理單次日簽。當天下午 3 點半左右，陳君收到許太太以快遞寄上來重拍的相片，其日簽在 26 日順利下件。

　　由於本團並非乙旅行社自行出團，而是轉交某綜合旅行社出團，乙旅行社已先行支付出團社許姓夫妻2人定金共20,000元。因此23日（週五）下班前陳君通知出團社取消2位客人時，出團社表示因該團為包機團，在倉促2天的時間，根本不可能找到人來頂替，故不願意退還任何定金。在陳君不斷求情之下，4月4日出團社同意

自行吸收部分損失，退還定金10,000元，但另10,000元無法退還。陳君欣喜之餘立刻通知許太太這個消息，由於隔天為國定假日，因此陳君承諾在4月6日為許姓夫妻辦理退款。然而，因乙旅行社會計表示，許太太是以信用卡刷卡付款，建議陳君也用信用卡刷退的方式處理退款，帳上比較清楚，這一折騰，又拖了好幾天才退款。許太太一來不滿乙旅行社退款速度，二來認為陳君作業失誤，未告知辦日簽所須證件及日本簽證的審核嚴格程度，又不清楚日本交流協會休假日期，種種錯誤加起來，才會導致夫妻倆無法隨團出發，遂要求乙旅行社退還被沒收的10,000元，並依契約賠償團費30%，乙旅行社認為陳君在為許姓夫妻辦日簽的處理過程中並無疏失，不同意許太太的要求，雙方在電話中發生爭執。此後許太太常打不出聲的電話洩憤，乙旅行社接到此類電話也每每氣得破口大罵，雙方僵持不下。許姓夫妻遂向中華民國旅行業品質保障協會（以下簡稱「本會」）提出申訴，請求本會協助調處。

二、調處結果

由於本會調處委員的說明，許姓夫妻於調處中也明瞭在申辦日簽過程中，自己所提供的相片確有不當，不再要求乙旅行社賠償無法成行的違約金。但因事發後，乙旅行社職員曾對許太太惡言相向，使許先生十分憤怒，堅持要求乙旅行社退還剩餘的10,000元定金。乙旅行社則對於協調過程中發生的衝突向許姓夫妻表示歉意，但因承辦過程中確實已告知應備文件，無法如期取得日簽，雙方皆有部分責任，因此同意再退還許姓夫妻2人共計新臺幣5,000元。雙方和解。

三、案例解析

依據《旅行業管理規則》第 39 條，綜合、甲種旅行業代旅客辦理出入國及簽證手續，應確實查核申請人之申請書件及照片，並據實填寫，其應由申請人親自簽名者，不得由他人代簽。同樣的規定在《定型化國外旅遊契約書》第 13 條也可見到，「如確定所組團體能成行，乙方（即旅行社）應即負責為甲方（即旅客）辦妥護照及依旅程所需之簽證，並代訂妥機位及旅館。乙方怠於履行上述義務時，甲方得拒絕參加旅遊並解除契約，乙方應即退還甲方繳付之旅遊費用。」當旅客依本規定解除契約後，並得依同契約第 14 條，要求旅行社依解約日期距出發日期之天數長短，賠償相當比例的違約金。由上述規定可知，雖然簽證核發與否，每個國家有其個別的限制及規範，但旅行業者為旅客代送簽證時，也不能以為「旅行社只是

代送件，簽證核發與否並非旅行社所能控制」，而輕忽文件的查核。承辦人員必須熟知簽證相關規定，並要求旅客檢附應備證件、相片，向旅客收件時即以審慎的態度核對旅客繳附之文件，甚至當旅客身分特殊（如軍職、未成年）、具有雙重國籍、持用外國護照或為外籍勞工時，必須以書面告知旅客應自行辦理之必要手續。如旅行社已盡上述之責任，簽證仍因旅客本身之因素或發簽證國特殊的考量而無法核發，致使旅客無法成行，此時旅行社才得以免除行前解約的賠償責任。甚至在因旅客本身因素致簽證被拒的情況下，旅行社可以反過來向旅客主張損害賠償。

　　本案中，陳君第一次退回許姓夫妻所繳交的美規相片，並清楚告知許太太所需補交的相片規格，實屬正確之舉，然而第二次許太太又寄相同的美規相片時，陳君心想，既然客人如此堅持，而且日簽申請書上貼相片的空格與美規 2 吋的大小相符，就用這張美規相片送件試試看，而沒有再要求許太太重拍相片，或向日本交流協會確認辦理簽證所需相片規格，並要求旅客簽立同意書，說明旅行社已清楚告知相關規定。此一疏失，造成許姓夫妻無法隨團成行的結果。於調處中，許太太主張乙旅行社的過失有二部分，一是未清楚告知日簽審核的嚴格及所應使用的相片規格；二是未掌握日本交流協會休假日期，導致送件時間的耽誤，以至於被退件時根本就來不及補送照片。許太太並引用臺灣臺北地方法院的判決「依現今旅遊業者之慣例，旅行社就旅客辦理簽證所需之證件，有事先告知及收取的義務，且有關簽證需要之工作天數，應由旅行社掌控。」，「旅行社既為專業商，尤其隨時賦予高度之關心，以備應變不時之需，顯見旅行社對於告知旅客準備證件及收取證件之態度，相當被動與消極，堪認為旅行社於承辦本件旅遊案件上顯有疏忽之情，應認本件旅遊取消出團可歸責於旅行社。」主張乙旅行社應賠償行前解約的違約金。然而許姓夫妻 2 人第一次所寄相片都是美規的，若陳君確實如許太太所謂「未清楚告知所應使用的相片規格」，何以第二次許先生會寄標準 2 吋相片？此外，由於日本交流協會所提供辦理日簽應備文件表中，關於相片的部分，僅規定「正面拍攝、半年內的2 吋相片一張（生活照；電腦列印；合成相片恕不受理）」，並未對「2 吋」的規格做出詳細的定義，陳君憑以往的經驗得知，最好是提供標準 2 吋照片，也將此訊息告知許姓夫妻，旅客未依旅行社所要求準備文件，卻指責旅行社未告知日簽審核嚴格，顯然也有推卸責任之嫌。對本案而言，日本交流協會的休假日並非許太太無法順利取得日簽的關鍵點，因日本交流協會為限制旅行社申辦日簽的件數，要求旅行社先到公會掛號，再依號碼日期及順序到交流協會送件。許太太的照片 20 日送到陳君手上，然陳君已掛好 21 日的號碼，如陳君在 20 日能先確認日本交流協會所要求相片規格，或要求許太太以快遞補送相片，應仍來得及在 21 日送件，不會因日

本交流協會休假而延誤領取簽證時間。由本案可知，旅行業從業人員每天的事務雖極繁雜，但為旅客申辦簽證時，仍須仔細且耐煩的核對應備資料，並注意發簽證處的工作日程，才不至出現為旅客忙了一場，萬一簽證下不來，又得不到諒解的狀況。

參考文獻　REFERENCES

1. 全國法規資料庫，護照條例。
 http：//law.moj.gov.tw/LawClass/LawAll.aspx?PCode=E0030001

2. 全國法規資料庫，外國護照簽證條例。
 http：//law.moj.gov.tw/LawClass/LawAll.aspx?PCode=E0030002

3. 全國法規資料庫，管理外匯條例。
 http：//law.moj.gov.tw/LawClass/LawAll.aspx?PCode=G0380026

4. 全國法規資料庫，外籍旅客購買特定貨物申請退還營業稅實施辦法。
 http：//law.moj.gov.tw/LawClass/LawContent.aspx?PCODE=K0110023

5. 中華民國旅行業品質保障協會，證件審核責任大，承辦人員要把關。
 http：//www.travel.org.tw/info.aspx?item_id=8&class_db_id=28&article_db_id=124

14 Chapter

旅遊安全與緊急事故處理法則

　　旅遊從業人員對於安全的認知，是旅行社提供旅客旅遊服務重要指標，注重旅客的人身、財產安全是基本滿足其精神、物質需求的第一任務。所以，加強旅遊安全措施，建立完整緊急事故救難系統，預防和避免旅遊事故發生，以確保旅客的人身、財產和旅遊環境安全是提升旅遊事業的基礎原則，亦是旅行社的安全管理目標。

14-1　旅遊安全法則

一、團體旅行安全法則

（一）旅行社的安全管理目標

1. 旅行社內部：旅客護照、證件、機票、簽證、其他重要證件等之保護管理。

2. 旅行社外部：對旅遊行程中的食、衣、住、行、遊覽、行程、購物、娛樂、當地旅行社等方面確實合法性、提供安全保護及相關規定之安排。

3. 落實配合政府規範相關措施：旅行平安保險、旅遊責任險、履約責任險、領隊善盡告知責任與權益。

（二）旅遊前的準備

　　旅行社領隊人員或 OP 在旅遊出發前的準備事項，除了召開說明會告知注意事宜，瞭解該旅遊行程特別注意要點加註詳細的說明或表單，同時也應密切注意新聞媒體發布相關消息，以利公司研擬緊急應變措施，保障旅客和公司的權益，應提醒旅客之事項：

1. 加入保險，建議旅客投保旅行平安保險、海外急難救助服務計畫等，並應注意投保年齡、保額、保障範圍及其他額外投保之規定事項。

2. 必要之體檢，包括赴疫區旅遊須注疫苗（接種）、健康檢查等。

3. 必備藥品準備，個人疾病藥物、藥膏及到達旅遊地區之防治藥品。

4. 旅遊行程方面，規劃旅遊行程時，應就行程中安全注意事項詳列說明，並請領隊告知，製作旅遊安全書面須知表及旅客安全守則一覽表，包括活動危險等級區分狀況，旅客自身應負的責任事項等，以確保旅遊和公司的權益，最後應準備書面文件（如切結書）讓旅客簽收更佳。

5. 資訊的收集，旅遊地區常因天災、人禍或當地政府、民間的突發事故而致無法成行，從業人員應隨時注意旅遊地區的旅遊安全最新情況，如遇不利旅客安全之狀況，須盡速通知旅客並採取適當措施。

（三）資訊的取得管道

1. 每日報紙、廣播、電視報導、旅遊雜誌。

2. 透過網際網路查詢「外交部領事事務局資訊網」。

3. 交通部觀光局。

4. 行政院衛生福利部。

5. 消費者文教基金會。

6. 駐華觀光辦事處傳遞的消息。

7. 旅遊業告知（航空公司、旅行社、當地旅行社）。

8. 參加各觀光相關協會舉辦的旅遊安全座談會。

9. 撥打外交部領事事務局之「國外旅遊重要參考資訊」。

10.「旅外國人急難救助聯繫中心」聯絡電話 24 小時均有專人接聽服務，以及「旅外國人急難救助」。

二、旅遊安全注意事項

以下敘述為觀光局規定旅行從業人員應告知旅客之旅遊安全注意事項要點範例：各位旅客，為了您在本次旅遊途中本身的安全，我們特別請您遵守下列事項，這也是我們盡到告知的責任，同時也是保障您的權益。

（一）安全注意事項要點範例

1. 搭乘飛機時，請隨時扣緊安全帶，以免亂流影響安全。

2. 貴重物品請置放於飯店保險箱內，如隨身攜帶切勿離手，小心扒手就在身旁。

3. 住宿飯店請隨時加扣安全鎖，並勿將衣物披掛在燈上或在床上吸菸，聽到警報聲響時，請由緊急出口迅速離開。

4. 游泳池未開放時間，請勿擅自入池，並切記勿單獨入池。

5. 搭乘船隻，請務必穿著救生衣。

6. 搭乘快艇請扶緊坐穩，勿任意移動。

7. 海邊戲水，請勿超越安全警戒線。

8. 本項活動具有刺激性，身體狀況不佳者，請勿參加（視活動內容必要加搭乘直升機、大峽谷小飛機、高空彈跳、降落傘等）。

9. 搭車時勿任意更換座位，頭手勿伸出窗外，上下車時，注意來車方向。

10. 搭乘纜車時，請依序上下，聽從工作人員指導。

11. 團體活動時單獨離隊，請徵詢領隊同意，以免發生意外。

12. 夜間或自由活動時間自行外出，請告知領隊或團友，並應特別注意安全。

13. 行走雪地及陡峭之路，請小心謹慎。

14. 參加浮潛時，請務必穿著救生衣，接受浮潛老師之講解，並於岸邊練習使用呼吸面具方得下水，並不可超越安全區域活動。

15. 切勿在公共場合露財，購物時也勿當眾清數鈔票。

16. 遵守領隊所宣布的觀光區、餐廳、飯店、遊樂設施等各種場所的注意事項。

　　上列事項如有不明瞭，請隨時反應，祝您有個愉快的旅行。

　　建議旅行社將上述告知事項附在旅遊要約的後面（附錄），以確保雙方權益。

（二）事故之預防措施

　　事先宣告海外安全防範，上網查詢「國外旅遊預警分級表」。為使旅行社及旅客隨時瞭解國外各地區在旅遊安全上的現時地狀況，特別是某些因受到政治動亂、戰爭、傳染疾病、天災等因素影響而可能造成遊客安全顧慮的地方，外交部領事事務局會隨時依其狀況分類預警，並於網路上公告，以利查詢。詳情請查閱「國人出國旅遊須知」之「國外旅遊預警分級表」，網址為：http://www.boca.gov.tw/。

三、如何預防海外緊急事件

（一）旅行業組團出國旅遊動態登錄網

　　觀光局為因應國外某些特定地區可能突發狀況影響國人旅遊安全，建置網際網路填報系統，網址：http://1161.60.100.239.88。要求旅行社應登錄以下事項：

1. 旅行社名稱、註冊編號、旅遊國家地區、旅遊期間。

2. 領隊姓名、手機號碼、團員人數、國外旅行社電話號碼、國外緊急聯絡人電話號碼。

　　該系統登錄帳號為旅行業註冊編號，預設密碼為六碼，須依系統操作說明上網作業。

（二）自行預留重要資料

1. 海外緊急聯絡人電話、住宿飯店電話、預計行程停留點。

2. 證件護照、簽證、旅行支票、機票之號碼、保險公司單號、保險公司電話。

3. 預留旅客之相關紀錄，盡可能取得旅客臺灣親友聯絡電話。

四、海外急難救助服務計畫

　　簡稱 OEA(Overseas Emergency Assistance)，在海外遇到緊急狀況時，可透過國際性救援中心得到緊急救援的服務；目前國內此項服務係透過與保險公司、信用卡組織及一般大型跨國公司的簽約合作，提供保戶與持卡人海外救急的服務。OEA是旅途中發生緊急狀況時的救援方式，旅遊從業人員須告知旅客此相關資訊，領隊也要瞭解使用方法，充分掌握時效，達到即時援助，確保旅客權益。

（一）OEA 使用須知緊急時運用方法說明如下

1. 免費服務電話供查詢使用，提供翻譯。

2. 緊急醫療諮詢，包括病情追蹤與傳遞、墊付住院醫療費用。

3. 法律方面，墊付保釋金、代聘法律顧問、傳遞緊急文件、醫療翻譯。

4. 協助未成年子女返國，提供協助遺體或骨灰運回。

5. 旅遊方面，代尋並轉送行李、臨時緊急事件處理、旅遊資訊服務。

6. 領隊應盡力協助取得緊急救助費用的有關證明文件及收據，俾利後續處理有關帳務及代墊款項清償事宜，交由保險公司負擔相關費用。

（二）海外急難救助服務項目一覽表

旅遊協助	法律協助
1. 提供接種及簽證資訊 2. 通譯服務之推薦 3. 遺失行李之協尋 4. 遺失護照之協助 5. 緊急旅遊協助 6. 緊急傳譯服務	1. 法律服務之推薦 2. 安排預約律師 3. 保釋金之代轉

旅遊協助	法律協助
7. 使領館資訊提供 8. 緊急資訊或文件傳送 9. 安排簽證延期	
醫療協助	
1. 電話醫療諮詢	2. 推薦醫療服務機構
3. 安排就醫住院	4. 住院期間之病況觀察
5. 醫療傳譯服務	6. 遞送緊急藥物
7. 代轉住院醫療費用保證金	8. 緊急醫療轉送
9. 遺體／骨灰運送回國或當地禮葬★	10. 安排未成年子女返國★
11. 安排親友探視機票★	12. 安排親友探視住宿★
13. 安排親友處理後事機票★	14. 安排親友處理後事住宿★
（★有金額上限）	

（三）使用方法

1. 提出保險相關項目、個人基本資料及尋求救助的服務。
 (1) 表明為某國家某公司的保戶(Country Policy Holder)。
 (2) 告知與護照上相同的中英文全名(Insured Name Chinese & English as Passport)
 (3) 保險單號碼(Policy No.)。
 (4) 身分證號碼(ID No.)。
 (5) 出生日期(Birthday)。

2. 有關旅行業綜合險之緊急求助，需要旅行社投保之證明書、證明號碼，依人、地、時、事、物、以及聯絡人和聯絡方式敘述清楚。

14-2 緊急事故法則

　　2009 年起，外交部緊急聯絡中心為加強提供國人旅外急難服務，外交部自 2009 年 1 月 1 日起，將設於外交部領事事務局桃園國際機場辦事處之「旅外國人急難救助聯繫中心」，提升為「外交部緊急聯絡中心」，全年無休、24 小時輪值，聯繫處理旅外國人急難救助事件，以落實外交部為民服務不打烊的宗旨。

該中心設置簡明易記的國內免付費旅外國人緊急服務專線電話 0800-085-095 諧音「您幫我，您救我」，也有海外付費電話，國人在海外遭遇緊急危難時，可透過該專線電話尋求聯繫協助。

一、緊急事件處理方法

（一）緊急事故應變

緊急事件處理上提供建議，凡旅客遺失護照、機票、行李、疾病或受傷之處理、旅行社因財務問題，使團體遭滯留扣押、影響行程，人生安全等意外事件，能善加運用，預防緊急事故。

（二）標準的回報流程

緊急事故定義

因劫機、火災、天災、海難、空難、颱風、車禍、中毒、疾病、遺棄、攻擊等其他事變，以致造成旅客傷亡、滯留、扣押、勞役等之情況。

送醫報警	1. 人身意外傷害、疾病事故時，報警且立即先聯絡救護車送醫。 2. 遭犯罪事件、交通事故、受他人攻擊時，遺失重要證件時，須立刻報警並製作筆錄，取得報案證明，並連絡當地辦事處或工商團體請求協助。
回報存證	1. 隨時回報相關單位最新狀況及處理情形，並請國外代理旅行社提供協助。 2. 詳細紀錄事發經過情形，照相錄影存證，保留證據。
尋求援助	1. 撥打海外急難救助電話，請求協助。 2. 聯絡我國駐外館處，商請相關國外華人團體提供協助。
通報觀光局	1. 發生意外事故 24 小時內，先以電話向觀光局報告事件概述（團體）。 2. 填寫「旅行社旅遊團意外事故報告書」詳述事件內容，所須檢附文件： (1) 該團行程表。 (2) 旅客名單（含姓名、身分證字號、年齡、居住地址、電話）。 (3) 出團投保保險單等資料。 3. 將報告書連同附件一併傳真回報觀光局。

（三）醫療緊急處理方式

1. 緊急救醫，以急診方式為優先。

2. 尋找翻譯及看護支援。

3. 如重大疾病或舊疾，盡快聯絡家屬提供已翻譯好病歷，供醫師參考。

4. 取得病例報告及任何相關收據，如掛號、醫療、救護車、計程車等收據。

5. 接受治療之醫院名稱、地址及電話號碼。

6. 主治醫師之姓名、地址和電話號碼。

（四）旅行業責任保險簡介

基本理賠項目	意外死殘保險金（每一旅客新臺幣 200 萬元）。
	意外體傷醫療費用（每一旅客上限新臺幣 10 萬元）。
	旅行文件重置費用（每一旅客上限新臺幣 2,000 元）。
	說明：旅遊團員於旅遊期間內因其護照或其他旅行文件之意外遺失或遭竊，除本契約中不保項目外，須重置旅遊團員之護照或其他旅行文件，所發生合理之必要費用。
善後處理費用	家屬處理費用（每一旅客上限新臺幣 10 萬元）。 說明：旅行社必須安排受害旅遊團員之家屬前往海外或來中華民國照顧傷者（以重大傷害為限）或處理死者善後所發生之合理之必要費用；費用包括食宿、交通、簽證、傷者運送、遺體或骨灰運送費用。
	旅行業者費用（每一事故上限新臺幣 10 萬元）。 說明：旅行社人員必須帶領受害旅遊團員之家屬，共同前往協助處理有關事宜所發生之合理之必要費用，但以食宿及交通費用為限。
旅遊團員包含	出境臺灣地區之本國旅客。
	入境臺灣地區之外國旅客。

附加條款（幣別：新臺幣）

超額責任：每一團上限 300 萬元（依保險公司不同亦有所變動及調整）	
出發行程延遲費用	因旅行社或旅遊團員不能控制的因素，致預定之首日出發行程所安排搭乘的大眾運輸交通工具延遲超過 12 小時以上。
	每 12 小時 500 元，旅遊期間每一旅客上限 3,000 元。
行李遺失	境內旅遊上限：每一旅客 3,500 元。
	境外旅遊上限：每一旅客 7,000 元。
額外住宿旅行費用	旅遊團員於旅遊期間內遭受特定意外突發事故，所發生之合理額外住宿與旅行費用支出，須檢附單據實報實銷。
	境內，每人每日上限 1,000 元，旅遊期間每一旅客上限 10,000 元。
	境外，每人每日上限 2,000 元，旅遊期間每一旅客上限 20,000 元。

國內善後處理費用	家屬處理費用：每一旅客上限 50,000 元。
	旅行業者費用：每一事故上限 50,000 元。
慰撫金費用	每一旅客上限 50,000 元。 說明：旅遊團員於旅遊期間內遭受意外事故而死亡，旅行社前往弔慰死者時所支出的慰撫金費用。

（五）申請旅行業責任保險理賠應備資料

★ 體傷案件

1. 理賠申請書。（由保險公司提供）

2. 報告書。（人、事、地、時、發生及處理經過，盡可能詳述，並提供佐證）

3. 意外事故證明文件。（若因體傷致殘廢時，需提供警方報案證明）

4. 病歷調查同意書。（保險公司表格，旅客簽章）

5. 醫師診斷證明書。

6. 醫療收據正本。

7. 旅客與保險公司簽定之賠償協議書或和解書。

★ 死亡案件

1. 理賠申請書。（由保險公司提供）

2. 報告書。（人、事、地、時、發生及處理經過，盡可能詳述，並提供佐證）

3. 意外事故證明文件。（警方報案證明、相關單位證明、醫院方面證明）

4. 病歷調查同意書。（保險公司表格，由家屬簽章）

5. 醫院之醫師診斷證明書、相驗公證單位之屍體證明書或死亡證明書。

6. 除戶戶籍謄本。

7. 繼承人身分印鑑證明。（接受理賠金者）

★ 善後處理費用

1. 意外事故證明文件。（體傷案件須提供當地合格的醫院或診所的書面證明）

2. 相關費用收據正本。（包括食宿、交通、簽證、傷者運送、遺體骨灰運送等）

★ **旅行證件重置費用**

1. 理賠申請書。（由保險公司提供）

2. 報告書。（人、事、地、時、發生及處理經過,盡可能詳述,並提供佐證）

3. 遺失或遭竊之當地警察局報案證明書。

4. 駐外單位通報資料。

5. 入境證明書。

6. 辦理證件之規費收據正本。

★ **出發行程延遲理賠**

1. 理賠申請書。（由保險公司提供）

2. 大眾運輸交通公司所開具之延遲證明。（詳盡記錄延遲時間）

3. 相關費用收據正本。（食宿、交通、所需個人用品等）
註：每家保險公司不同,大部分延遲須超過 12 小時（含 12 小時）以上才理賠。

★ **行李遺失理賠**

1. 理賠申請書。（由保險公司提供）

2. 受託運單位開具之行李收據,相關人員報告書。

3. 受託運單位開具之行李遺失證明。

★ **額外住宿旅行費用**

1. 理賠申請書。（由保險公司提供）

2. 報告書。（人、事、地、時、發生及處理經過,盡可能詳述,並提供佐證）

3. 意外事故證明文件。（警方報案證明、檢疫證明或交通工具之事故證明）

4. 相關費用收據正本。（食宿、交通、所需個人用品等）

（六）遺失事故的處理

　　巴士遺失事故的處理,出國旅遊必須注意,任何飯店及巴士上皆不可放置貴重物品,所有的飯店及巴士皆不負責保管責任,但所謂貴重物品,乃因人而異,切記只要是有行李遺失、個人物品遺失或是損壞,都必須處理,煞費精神與時間。

★ 共同處理原則

1. 立即向當地警察局或相關單位，取得報案證明。

2. 依規定通報並請求協助。

3. 個人被留滯無法行動時（留在當地等候、前往次一旅遊地、直接返國時）。
 (1) 請國外相關人員協助，取得所需證件及安排食宿、交通或其他安排。
 (2) 到次一地或次一國旅遊，或直接搭機返國。
 (3) 提供國內聯絡人員、國外旅行社人員的電話。

4. 遺失證照時，相關人員不可嘗試掩護旅客非法闖關入境他國，失敗時的法律歸屬將無法承擔。

★ 行程中護照簽證被搶、被盜或遺失

1. 立即向當地警察局或相關單位，取得報案證明。

2. 聯絡我國鄰近駐外辦事處使館單位，請求申請入國證明或補發護照。
 (1) 須提供遺失旅客之護照資料（姓名、生日、護照、身分證號碼、發照日、發照地）。
 (2) 請旅客備妥相片 2~3 張。
 (3) 若有名單、機票、行程表，證明遺失者的身分。
 (4) 時間緊迫，即將搭乘直飛班機返國，向當地警察局或相關單位，取得報案證明由親屬攜帶當事人身分證明，至機場證明其當事人身分；或可向駐外館處申請「入國證明書」，以供持憑返國。

★ 行程中遺失機票

1. 遺失電子機票收據，一般航空公司電腦已有檔案，較好解決。或是可提供機票號碼持票人中英文姓名、搭乘日期、航班、艙等、訂位紀錄(PNR)。

2. 遺失實體機票
 (1) 團體機票遺失，迅速通報公司，取得原開票之航空公司紀錄，由航空公司發電報至當地分公司，重新再開出一套機票，需要支付一些手續費。
 (2) 個人票遺失，通知原開出機票公司（旅行社或是航空公司），查出票號、英文姓名；訂位紀錄(PNR)，到當地航空公司申報遺失，再開出另一張機票，需要支付一些手續費，如時間緊迫即重新購買一張該航空公司機票，以替代遺失機票，遺失機票則回國辦理退票。

★ 搭機時，行李延遲到達（遺失）、受損

1. 托運行李時
 (1) 貴重物品請隨身攜帶，若要托運，行李遺失時，按照華沙公約對於國際航線（包括國際旅程中之國內線）托運行李遺失之賠償，以每公斤美金 20 元為上限，隨身行李之賠償以每位旅客美金 400 元（20 公斤）為限。
 (2) 個人皆要持有自己之行李收據並妥善保管，部分國際機場，抵達時須出示行李收據才可出境；若行李遺失時，可以立即取得行李收據編號，查詢行李動向，避免耽誤大量時間，及不必要之困擾。
 (3) 於行李轉盤，提領行李，確認行李到齊及無損壞再通關檢查，以免後續處理行李事宜產生之困擾。

2. 下機後行李延遲或遺失
 (1) 下機後發現行李延遲或遺失，立即前往提領行李處之 Lost & Found 櫃檯辦理手續。
 (2) 遺失處理手續
 A. 索取行李事故報告書 PIR(property irregularity report)一式兩聯，並提供行李收據、護照、機票供查驗。
 B. 詳細填寫 PIR 內各欄位：特別是行李牌號碼、行李特徵、顏色、樣式、品牌與內容物。
 C. 留下聯絡電話地址，以利航空公司尋獲之後送出作業，資料為行程住宿旅館之地址、電話；遺失者國內旅行社住址與電話或住家住址與電話。
 D. 盡可能現場要求航空公司人員提供零用金，購買盥洗用具及換洗衣物。
 E. 記下承辦人員單位、姓名及電話，以利追蹤。
 F. 要求開立收據，返臺後確認保險內容，是否有行李延誤或遺失保險之理賠內容條件，一般旅遊平安險皆有涵蓋此類保險。

3. 搭機時行李受損
 (1) 請旅客於每一站拿到托運行李後，立即檢查行李箱是否受損。
 (2) 如有損壞，必須當場立即處理。

 旅客需攜帶護照、機票、行李收據，到 Lost and Found 櫃檯處理或賠償，航空公司或許備有相當的行李箱供使用，輕微損害則可協助送修。（一般具有專業品牌行李箱，比較能估算出價值，或得到相對之賠償及維修）

★ 旅途中，行李注意事項及遺失處理方式

1. 每日出飯店出發前，提醒注意
 (1) 必須清點飯店托運行李件數或自行運送較安全。
 (2) 上車出發前務必確認托運行李已放在巴士內。
 (3) 任何地點及時間務必繫上行李牌或明顯物以供辨識，免得遺失。
 (4) 上下車、船、飛機、進出飯店時，均應檢視自己的行李，確定行李上車或送達飯店房間再進行下一步動作。
 (5) 行李托運時或放置於飯店任何地點，請將行李上鎖，以策安全。

2. 行李在飯店中或遊覽車上遺失或被竊
 (1) 在飯店內遺失，先確定行李已抵達飯店後，詢問行李員行李運送過程。
 (2) 先通報飯店行李部及大廳櫃檯經理，再到警局報案，製作筆錄。

3. 在巴士上遺失
 (1) 先瞭解巴士托運行李箱上鎖情形，是否有被撬開，或鎖頭損壞，可能行李已被拋出，不翼而飛。
 (2) 若是大巴士行李在車內遺失，任何情形都與司機有所關聯，必須立即報警，迅速通知所屬車公司、當地旅行社、在臺旅行社。
 (3) 以上行李任何情形遺失，都必須請示購買必要日常用品。

★ 旅行支票遺失

1. 備份旅行支票號碼，及旅行支票購買證明。

2. 打電話向旅行支票發行銀行掛失：
 (1) 銀行服務人員將協助持票人查詢，最近的銀行地點補發支票。
 (2) 補發應備文件：須持旅行支票票號、購買證明、持有人護照。
 (3) 購買旅行支票切記上下聯簽名注意事項。

★ 旅客死亡時

1. 取得死亡證明
 (1) 因疾病死亡者，由合格醫院醫師開立死亡證明書。
 (2) 非因疾病而死亡者，須向警方報案，由法院法醫開具檢驗屍體證明文件及警方開立的證明文件，由合格醫院醫師開立死亡證明書。

2. 通知
 (1) 與在臺相關單位報告事情經過，請求國外代理旅行社，或相關單位派員協助。
 (2) 向保險公司通報保險事故發生原由，以其預付部分保險金的可能。
 (3) 通知死者家屬，並協助其前來處理。
 (4) 聯絡相關航空公司，並協調遺體運送或焚化規定。
 (5) 妥善保管當事人遺物，並充分維護當事人尊嚴。
 (6) 就近向我國駐外使館報備，取得遺體證明書及死亡原因證明書等文件。
 (7) 向交通部觀光局報備。

3. 遺體及遺物處理
 (1) 當事人遺物要點交清楚，須先由他人代為整理死者遺物，請第三人在場做證，將遺物造冊收管，便於日後清楚的交還當事人家屬。
 (2) 家屬無法前來辦理相關事宜，必須請家屬先簽立委託書，並列明授權範圍。

（七）因疾病或受傷，需留院治療時

1. 聯絡相關人員進行協助，旅客住院期間，提供陪同照顧之必要的協助，聯絡安排人員，代為申請醫療證明文件住院收據、務必安排翻譯，後續交通、住宿及返國事宜。

2. 透過旅行社向當地配合的當地旅行社、旅館、餐廳、相關工商團體尋求協助。

3. 向旅客或家屬說明醫療費用產生、保險內容、理賠金額及申請所需文件。

4. 因疾病或意外事故住院，所產生的費用須由旅客先行支付。

★ 因天候因素，航班延遲

1. 通知當地旅行社調整行程，或安排其他行程，把損失減到最小。

2. 主動向航空公司爭取等待期間的免費電話、餐食、住宿，之後結合眾人之凝聚力一起向航空公司爭取賠償，切勿霸機，引起國際事件。

（八）旅行社倒閉

　　被扣團時，依據交通部觀光局「旅行業承辦出國旅行團體行程一部無法完成履約保證保險處理作業要點」辦理。

保管證件	1. 旅客必須自己妥善保管的護照、簽證、機票，不要交給任何人保管，尤其是國外代理旅行社。 2. 領隊未知旅行社將倒閉時，國外當地旅行社為了掌控團體，藉機要求提供旅客證照。（如簽證擔保問題、預辦住宿手續等） 3. 若機票、證照已被當地旅行社扣留時，應立即報警，通知觀光局，並聯繫我駐外館處協助。

通報狀況	1. 通報交通部觀光局及品保協會請求援助。 2. 瞭解機位狀況，並確認機票適用性。 3. 提供當地代理旅行社名稱、旅遊行程、領隊、導遊或相關聯絡人姓名及電話等資料。 4. 必要時通知媒體，以確保自身權益。

爭取權益	1. 若是旅遊團體先行在團體中選出團長，負責替團員爭取權益，領隊與團長溝通過後，向團員說明整體狀況。 2. 團長與領隊負責與當地旅行社人員進行必要的協商，但都不做任何決定，帶回協商內容再與所有團員商談決定作法。

協調談判	1. 協調當地旅行社依原行程繼續完成。 2. 需要旅客額外付費時，詳細列出完成剩餘行程所需費用明細，並要求提供正式收據。 3. 將上述資料、旅客名單、行程表、履約保證、保險保單、傳真至觀光局，並請品保協會協助與國外代理旅行社交涉。 4. 品保協會確認接待社所列費用合理後，將與保險公司協調： (1) 如保險公司同意預付理賠金，則請旅客配合品保協會簽訂必要的書面資料，同時由品保給予國外代理旅行社承諾書，對未完成部分行程提供付款保證，使旅行團正常進行。 (2) 如品保協會、保險公司與國外代理旅行社三方就團費無法取得共識時，品保協會經保險公司同意後得另行接洽當地其他旅行社接辦未完成行程，以確保旅客權益。 (3) 在最不得已的情形下，由旅客先行支付當地旅行社及其他費用，取得收據，回國後經交通部觀光局會同品保協會認定支付款項，向該倒閉之旅行社投保履約保證金之銀行進行理賠，旅客得到多支付的款項理賠金。

| 回國報告 | 1. 返國後，旅客將簽訂之書面及相關資料送交品保協會，經品保協會確認後併同相關文件交予保險公司辦理理賠。
2. 收集一切當地旅行社、巴士公司、餐廳飯店等，不合理之對待，進行申述，爭取自身權益。 |

二、交通部觀光局災害防救緊急應變通報作業要點

<div align="right">中華民國 105 年 1 月 20 日觀祕字第 1059000027 號</div>

（一）目的及依據

　　為使本局及所屬機關建立常態性、全天候、制度化的緊急通報處理系統，針對各種災害及時掌握與回應，依據「災害防救法」及交通部 103 年 11 月 10 日修正「交通部災害緊急通報作業要點」，特訂定本要點。

（二）災害範圍之界定

1. 觀光旅遊災害（事故）
 (1) 旅遊緊急事故：指因空難、海難（海嘯）、陸上交通事故、天然災害、水災、劫機、中毒、疾病、恐怖行動攻擊及其他災害，致造成旅客傷亡或滯留之緊急情事。
 (2) 國家風景區事故：轄區發生事故，致遊客或人員重大傷亡。
 (3) 觀光遊樂業事故：觀光遊樂業發生重大意外致傷亡者。
 (4) 旅宿業事故：觀光飯店及一般旅館（民宿）等發生重大意外致傷亡者。

2. 其他災害
 (1) 發生全面性或較大區域性之風災、震災（海嘯）、水災、旱災土石流等天然災害致各管理處、站觀光業務陷於重大停頓或無法對外開放。
 (2) 其他因火災、爆炸、公用氣體與油料管線、電氣管路災害、礦災、空難、海難、陸上交通事故、森林火災、毒性化學物質災害等造成旅客或人員傷亡或嚴重影響景點旅遊與公共安全之重大災害者。
 (3) 辦公廳舍災害事故：所轄機關辦公廳舍內，公共設施因故受損，致有公共安全之虞者。

（三）災害規模及通報層級

1. 甲級災害規模：通報至交通部及行政院。

2. 乙級災害規模：通報至內政部消防署及交通部。

3. 丙級災害規模：通報至直轄市、縣（市）政府消防局及交通相關災害權責機關（單位）。

4. 「交通部觀光局暨所屬各機關各類災害規模及通報層級一覽表」

甲級災害規模	a. 觀光旅遊事故，發生死亡 10 人以上者，或死傷 20 人以上者。 b. 災害有擴大之趨勢，可預見災害對社會有重大影響者。 c. 具新聞性、政治性、社會敏感性或經承辦機關認為有陳報之必要者。
乙級災害規模	a. 旅行業舉辦之團體旅遊活動因劫機、火災、天災、車禍、中毒、疾病及其他事變，造成旅客傷亡或滯留等緊急情事。 b. 觀光旅遊事故、國家風景區災害，發生死亡人數三人以上或死傷人數為十九人以下者。 c. 具新聞性、政治性、社會敏感性或經承辦機關認為有陳報之必要者。
丙級災害規模	a. 觀光旅遊事故、國家風景區、觀光遊樂業、旅宿業等發生人員死傷者或無人死傷惟災情有擴大之虞者或災情有嚴重影響交通者。 b. 具新聞性、政治性、社會敏感性。
備註：甲、乙、丙級規模，依行政院函頒「災害緊急通報作業規定」相關規定辦理。	

（四）各類災害防救緊急應變小組成立時機

1. 災害事故發生時，本局或所屬單位應研判災害規模，立即成立緊急應變小組，並即通報本局主（協）辦單位。

2. 本局業務主辦單位得視災害狀況簽奉局長、副局長、主任祕書核准後成立。

3. 各類中央災害防救應變中心成立時，本局及所屬單位（機關）應依據上級通報指示配合成立。

4. 依前述條件，上班時間，各主（協）辦單位接獲通報後，直接掌握狀況並辦理應變事宜；非上班時間，值班人員接獲通報後，應立即通報主（協）辦單位，並持續通報作業，直至主（協）辦單位應變小組進駐或接續應變事宜。

（五）災害防救緊急應變小組職掌

1. 災情之收集、通報及陳報各業務單位主管。

2. 相關機關之聯繫。

3. 緊急應變作業之通報。

4. 善後處理情形之彙整。

（六）通報作業及程序

1. 有關各災害規模及通報層級均應先通報本局及當地縣（市）政府消防局及災害權責相關機關；本局災害通報，上班時間由業務主管單位處理，非上班時間由值日室值班人員處理，並立即通報本局業務主辦單位。

2. 災害通報流程

 (1) 上班時間業務單位承辦人員接獲通報，應迅速查證及研判災害規模，立即電話通報業務單位主管及本局局長、副局長、主任祕書，（半小時內電話或簡訊通報，一小時內書面傳真通報交通部路政司觀光科（如無法通報時，得循複式通報窗口交通動員委員會）及副知行政院。

 (2) 非上班時間值日人員接獲災害訊息或通報時，應主動聯繫通報單位查證，並立即電話通報業務主（協）辦單位，業務主（協）辦單位辦理應變措施前，應續執行通報。

3. 災害（事故）達乙級以上規模之通報

 (1) 本局及所屬單位獲悉所轄發生或有發生乙級以上災害之虞時，業務主辦單位應立即電話通報：本局局長、副局長、主任祕書，並視災情及規模，研擬具體應變作為。

 (2) 簡訊群組通報（半小時內完成）：本局局長、副局長、主任祕書、主（協）辦業務單位主管及相關人員、公關室、值班室及交通部、行政院相關窗口，並視狀況適時續報。

 (3) 傳真通報（1 小時內完成）：本局相關人員應將災害情形，以「交通部觀光局災害通報單」通報交通部路政司（觀光科）並複式通報交通部值日室、行政院災害防救辦公室；各管理處災害通報應於一小時內以傳真方式傳送「觀光局所屬各單位（管理處）災害通報單」，予本局業務主辦單位及值日室並電話確認。

(4) 後續通報：嗣後除重大災情應視處理狀況隨時通報外，原則上每隔 4 小時傳送 1 次，並依通報指示傳送「交通部災害災情速報表（觀光部分）」予本局，俾掌握災情及時回應。

4. 丙級災害（事故）之通報：

(1) 業務主辦單位接獲災害通報，以電話或簡訊群組通報（半小時內完成）：本局局長、副局長、主任祕書、主（協）辦業務單位主管及相關人員、公關室、值班室及交通部。

(2) 傳真通報（1 小時內完成）：本局相關人員應將災害情形，以「交通部觀光局災害通報單」通報交通部路政司（觀光科）並複式通報交通部值日室；各管理處災害通報應於一小時內以傳真方式傳送「觀光局所屬各單位（管理處）災害通報單」，予本局業務主辦單位及值日室並電話確認。

5. 本局及管理處應變小組成立後，除傳真通報外，視作業需要可利用電子郵件通報，並有專人接收電子郵件信箱。

6. 網路通報：本局依交通部應變小組通報指示成立災害防救緊急應變小組時，應依規定至交通部「災情網路填報系統」填報。

7. 本局同仁奉派進駐各層級中央災害防救應變中心或交通部緊急應變小組，以及本局或所屬各機關成立緊急應變小組時，相關工作人員於非上班時間處理災害緊急應變相關事項，往、返得運用最迅速之交通工具；相關之通訊、交通、加班等費用得依需要核實報銷，並不受一般加班規定限制。

8. 所轄發生災害時，本局暨所屬相關機關首長及單位主管，在無安全顧慮情況下，應立即至現場瞭解實際狀況，必要時並陳報首長、副首長、主任祕書親自到現場瞭解損害及搶修情形，為加強首長對災害情況掌握，應主動定時通報首長有關災情及處置情形。

9. 現場救災指揮人員應依平時建立之代理人制度交接，因故離開災害現場時須完成救災指揮權之轉移，以延續救災任務。

14-3 　外交部警戒燈號

　　國外旅遊警示相關資訊，外交部領事事務局網址：http://www.boca.gov.tw，將目前對旅客旅遊安全有影響之國家及地區，分成灰色警戒（提醒注意）、黃色警戒（注意旅遊安全並檢討應否前往）、橙色警戒（高度小心，避免非必要旅行）及紅色警示（不宜前往）等 4 級，作為旅客安排出國旅遊時之參考表：

燈號	宣導	說明
灰色警戒	提醒注意	1. 輕微治安不佳、搶劫、擄人勒索、爆發疫情、罷工等。 2. 影響人身安全與旅遊便利。 3. 當地尚無傷亡者。
黃色警戒	注意旅遊安全並檢討應否前往	1. 政局不穩、搶劫、偷竊頻傳、罷工、恐怖分子輕度威脅、突發性之缺糧、乾旱、缺水電、交通通訊不便、衛生條件惡化等。 2. 可能影響人身安全與旅遊便利。 3. 當地傳出輕度傷亡者。
橙色警戒	高度小心，避免非必要旅行	1. 發生政變、政局極度不穩、暴力武裝持續擴大、搶劫槍殺事件持續增加者、難民人數持續增加者、可靠資訊顯示恐怖分子指定行動區域、突發重大天災事件等。 2. 足以影響人身安全與旅遊便利。 3. 當地已有輕度傷亡者。
紅色警戒	不宜前往	1. 暴動嚴重、進入戰爭或內戰狀況、已爆發戰爭內戰者、已採取國土安全措施、各國已進行撤僑行動、核子事故、工業事故、恐怖分子行動區域、恐怖分子嚴重威脅事件。 2. 嚴重影響人身安全與旅遊便利。 3. 當地已有嚴重傷亡者。

14-4 　案例分析

壹、旅行社惡性倒閉

　　2007 年，××旅行社員工到公司上班時，發現負責人不告而別，經通知品協會出面處理。當時該公司有一個北京五天旅行團正在旅遊途中，當地接待甲旅行社，發現該公司負責人已不見蹤影，遂對旅客採取行動。

一、向旅客追繳費用，該公司前曾積欠二個團之費用，加上本團費用，故每位旅客應繳納美金 990 元。

二、旅客拒絕給付，旅客表示，本團北京 5 天團，費用每人總共 15,000 元，出發前已全部付清，沒有理由再付美金 990 元。

三、限制旅客行動，北京甲旅行社遂將旅客留置於全聚德烤鴨店，經品保協會向北京市臺辦，及北京市旅遊局反映，終於在午夜時分將旅客送回飯店休息。

四、經過協商後補繳團費，由旅客每人以信用卡補繳 250 美元，甲旅行社完成後續行程。

五、品保協會受理旅客申訴

（一）該北京團旅客返國後，品保協會為旅客墊付所多繳納之 250 美元。

（二）經全面受理旅客申訴，計有 268 名旅客受害，金額共計 3,334,458 元。

（三）受害旅客經品保協會協助，經由履約保證保險，或信用卡爭議款程序，或品保協會代償制度，獲得全額退費。

六、後續發展

（一）北京甲旅行社以不當之手段，強迫旅客另行付費，經交通部觀光局發函通知臺灣所有旅行社，不得再與該旅行社業務往來。

（二）甲旅行社竟趁機要求將前積欠款項一併清償，極不合理。

（三）中國國家旅遊局曾函令所有旅行社，遇有所接待之旅行社倒閉時，不得甩團、不得扣團、不得扣人。

（四）該團領隊在過程中，與品保協會保持密切聯繫，積極維護旅客權益，表現良好。返國後，獲交通部觀光局頒發獎金。

貳、遊輪 GSA 旅行社倒閉

2008 年，××旅行社負責人避不見面，經品保協會出面受理旅客申訴，共有 131 人提出申訴，請求金額約為 3,700 萬元。

一、主要申訴內容

（一）環球一周印度洋寶石 33 天，共有 27 人報名，團費每人 75 萬元，預定出發
　　　日期為 2009 年，旅客在出發半年前已繳清團費。

（二）南極豪華郵輪 28 天團，共有 14 人報名，團費每人 82.5 萬元，預定出發日期
　　　為 2009 年，旅客在出發半年前已繳清團費。

（三）郵輪環世俱樂部，共 2 人入會，入會費每人 25 萬元，入會時一次繳足，會
　　　員可享受每年 1~4 次，8 天 7 夜免費遊程。

（四）環遊世界一周郵輪與自行車遊，自 2007 年 12 月開始，有 28 人報名，每人
　　　先繳交 60 萬元，可分 6 趟走完。

二、代償管道

（一）履約保證保險，××旅行社為甲種旅行社，已依規定向 A 產物保險公司投保
　　　2,000 萬履約保證保險。

（二）品保協會會員代償

三、處理方式

（一）品保協會審查前述申訴內容，認為環球一周印度洋寶石 33 天團、南極豪華
　　　郵輪 28 天團，團費每人高達 80 萬元左右，旅客在出發前半年已全額付清，
　　　有違一般旅行團交易慣例，理事會決議不予代償。

　　　郵輪環世俱樂部、環遊世界一周郵輪與自行車遊，未訂明確出發日期，招收
　　　會員收取入會費，有違反旅行業管理規則之嫌。（旅行業管理規則第 49 條第
　　　14 款－非舉辦旅遊，而假藉其他名義向不特定人收取款項或資金）

　　　該公司負責人等有詐欺損害到旅客之嫌，品保協會主動向地方法院提出告
　　　發。

（二）A 產物保險公司

　　　因旅客請求金額為 3,700 萬元，已超過承保金額上限 2,000 萬元，而品保協
　　　會就部分申訴案件仍待法院審理結果，故將 2,000 萬元先交由全體申訴人比
　　　率受償（每人約取回 54%）。

四、後續發展

（一）××旅行社為甲種旅行社，僅投保 2,000 萬元之履約保證保險，卻以各種名義收取巨額款項，旅客竟然也甘於出發半年前繳納高額費用，此種交易現象殊值注意。

（二）多年來旅行社惡性倒閉案件，旅行社負責人捲款而逃，無人追究其責任，此次品保協會將該公司負責人等，依詐欺罪嫌提出告發，惟詐欺罪構成要件相當嚴謹，是否能達到示警效果，尚待司法檢查單位偵辦。

《旅行業管理規則》第 49 條，旅行業不得有下列行為之第 14 款非舉辦旅遊，而假藉其他名義向不特定人收取款項或資金。

兩岸及港澳相關法規

2008 年兩岸正式大三通，不經第三地直接直航正班機運作，開啟兩岸旅遊商機，最多一週達 900 班架次班機起降兩岸各大機場；中國大陸 2015 年 7 月 1 日起免簽臺胞簽證，在福建省試行電子卡式臺胞證，2015 年 9 月 21 日正式停止簽發直紙本臺胞證，全面啟用電子臺胞證，電子卡式臺胞證，有電子（晶片）旅行證件標誌；2015 年 11 月 7 日海峽兩岸自 1949 年以來，中華民國總統馬英九與中華人民共和國主席習近平首次於新加坡香格里拉大酒店舉行的會面，一再說明兩岸之間關係密切交流。

15-1　兩岸人民關係條例

臺灣地區與大陸地區人民關係條例

中華民國 104 年 6 月 17 日總統華總一義字第 10400070701 號

第一章　總　則

第 1 條　國家統一前，為確保臺灣地區安全與民眾福祉，規範臺灣地區與大陸地區人民之往來，並處理衍生之法律事件，特制定本條例。本條例未規定者，適用其他有關法令之規定。

第 2 條　本條例用詞，定義如下：
一、臺灣地區：指臺灣、澎湖、金門、馬祖及政府統治權所及之其他地區。
二、大陸地區：指臺灣地區以外之中華民國領土。
三、臺灣地區人民：指在臺灣地區設有戶籍之人民。
四、大陸地區人民：指在大陸地區設有戶籍之人民。

第 3 條　本條例關於大陸地區人民之規定，於大陸地區人民旅居國外者，適用之。

第 3-1 條　行政院大陸委員會統籌處理有關大陸事務，為本條例之主管機關。

第 4 條　行政院得設立或指定機構，處理臺灣地區與大陸地區人民往來有關之事務。行政院大陸委員會處理臺灣地區與大陸地區人民往來有關事務，得委託前項之機構或符合下列要件之民間團體為之：
一、設立時，政府捐助財產總額逾二分之一。

二、設立目的為處理臺灣地區與大陸地區人民往來有關事務,並以行政院大陸委員會為中央主管機關或目的事業主管機關。

行政院大陸委員會或第四條之二第一項經行政院同意之各該主管機關,得依所處理事務之性質及需要,逐案委託前二項規定以外,具有公信力、專業能力及經驗之其他具公益性質之法人,協助處理臺灣地區與大陸地區人民往來有關之事務;必要時,並得委託其代為簽署協議。

第一項及第二項之機構或民間團體,經委託機關同意,得複委託前項之其他具公益性質之法人,協助處理臺灣地區與大陸地區人民往來有關之事務。

第 4-1 條　公務員轉任前條之機構或民間團體者,其回任公職之權益應予保障,在該機構或團體服務之年資,於回任公職時,得予採計為公務員年資;本條例施行或修正前已轉任者,亦同。

公務員轉任前條之機構或民間團體未回任者,於該機構或民間團體辦理退休、資遣或撫卹時,其於公務員退撫新制施行前、後任公務員年資之退離給與,由行政院大陸委員會編列預算,比照其轉任前原適用之公務員退撫相關法令所定一次給與標準,予以給付。

公務員轉任前條之機構或民間團體回任公職,或於該機構或民間團體辦理退休、資遣或撫卹時,已依相關規定請領退離給與之年資,不得再予併計。

第一項之轉任方式、回任、年資採計方式、職等核敘及其他應遵行事項之辦法,由考試院會同行政院定之。

第二項之比照方式、計算標準及經費編列等事項之辦法,由行政院定之。

第 4-2 條　行政院大陸委員會統籌辦理臺灣地區與大陸地區訂定協議事項;協議內容具有專門性、技術性,以各該主管機關訂定為宜者,得經行政院同意,由其會同行政院大陸委員會辦理。

行政院大陸委員會或前項經行政院同意之各該主管機關,得委託第四條所定機構或民間團體,以受託人自己之名義,與大陸地區相關機關或經其授權之法人、團體或其他機構協商簽署協議。

本條例所稱協議,係指臺灣地區與大陸地區間就涉及行使公權力或政治議題事項所簽署之文書;協議之附加議定書、附加條款、簽字議定書、同意紀錄、附錄及其他附加文件,均屬構成協議之一部分。

第 4-3 條　第四條第三項之其他具公益性質之法人，於受委託協助處理事務或簽署協議，應受委託機關、第四條第一項或第二項所定機構或民間團體之指揮監督。

第 4-4 條　依第四條第一項或第二項規定受委託之機構或民間團體，應遵守下列規定；第四條第三項其他具公益性質之法人於受託期間，亦同：

一、派員赴大陸地區或其他地區處理受託事務或相關重要業務，應報請委託機關、第四條第一項或第二項所定之機構或民間團體同意，及接受其指揮，並隨時報告處理情形；因其他事務須派員赴大陸地區者，應先通知委託機關、第四條第一項或第二項所定之機構或民間團體。

二、其代表人及處理受託事務之人員，負有與公務員相同之保密義務；離職後，亦同。

三、其代表人及處理受託事務之人員，於受託處理事務時，負有與公務員相同之利益迴避義務。

四、其代表人及處理受託事務之人員，未經委託機關同意，不得與大陸地區相關機關或經其授權之法人、團體或其他機構協商簽署協議。

第 5 條　依第四條第三項或第四條之二第二項，受委託簽署協議之機構、民間團體或其他具公益性質之法人，應將協議草案報經委託機關陳報行政院同意，始得簽署。

協議之內容涉及法律之修正或應以法律定之者，協議辦理機關應於協議簽署後三十日內報請行政院核轉立法院審議；其內容未涉及法律之修正或無須另以法律定之者，協議辦理機關應於協議簽署後三十日內報請行政院核定，並送立法院備查，其程序，必要時以機密方式處理。

第 5-1 條　臺灣地區各級地方政府機關（構），非經行政院大陸委員會授權，不得與大陸地區人民、法人、團體或其他機關（構），以任何形式協商簽署協議。臺灣地區之公務人員、各級公職人員或各級地方民意代表機關，亦同。

臺灣地區人民、法人、團體或其他機構，除依本條例規定，經行政院大陸委員會或各該主管機關授權，不得與大陸地區人民、法人、團體或其他機關（構）簽署涉及臺灣地區公權力或政治議題之協議。

第 5-2 條　依第四條第三項、第四項或第四條之二第二項規定，委託、複委託處理事務或協商簽署協議，及監督受委託機構、民間團體或其他具公益性質之法人之相關辦法，由行政院大陸委員會擬訂，報請行政院核定之。

第 6 條　　為處理臺灣地區與大陸地區人民往來有關之事務，行政院得依對等原則，許可大陸地區之法人、團體或其他機構在臺灣地區設立分支機構。

前項設立許可事項，以法律定之。

第 7 條　　在大陸地區製作之文書，經行政院設立或指定之機構或委託之民間團體驗證者，推定為真正。

第 8 條　　應於大陸地區送達司法文書或為必要之調查者，司法機關得囑託或委託第四條之機構或民間團體為之。

第二章　行　政

第 9 條　　臺灣地區人民進入大陸地區，應經一般出境查驗程序。

主管機關得要求航空公司或旅行相關業者辦理前項出境申報程序。

臺灣地區公務員，國家安全局、國防部、法務部調查局及其所屬各級機關未具公務員身分之人員，應向內政部申請許可，始得進入大陸地區。但簡任第十職等及警監四階以下未涉及國家安全機密之公務員及警察人員赴大陸地區，不在此限；其作業要點，於本法修正後三個月內，由內政部會同相關機關擬訂，報請行政院核定之。

臺灣地區人民具有下列身分者，進入大陸地區應經申請，並經內政部會同國家安全局、法務部及行政院大陸委員會組成之審查會審查許可：

一、政務人員、直轄市長。

二、於國防、外交、科技、情治、大陸事務或其他經核定與國家安全相關機關從事涉及國家機密業務之人員。

三、受前款機關委託從事涉及國家機密公務之個人或民間團體、機構成員。

四、前三款退離職未滿三年之人員。

五、縣（市）長。

前項第二款至第四款所列人員，其涉及國家機密之認定，由（原）服務機關、委託機關或受託團體、機構依相關規定及業務性質辦理。

第四項第四款所定退離職人員退離職後，應經審查會審查許可，始得進入大陸地區之期間，原服務機關、委託機關或受託團體、機構得依其所涉及國家機密及業務性質增減之。

遇有重大突發事件、影響臺灣地區重大利益或於兩岸互動有重大危害情形者，得經立法院議決由行政院公告於一定期間內，對臺灣地區人民進入大陸地區，採行禁止、限制或其他必要之處置，立法院如於會期內一個月未為決議，視為同意；但情況急迫者，得於事後追認之。

臺灣地區人民進入大陸地區者，不得從事妨害國家安全或利益之活動。

第二項申報程序及第三項、第四項許可辦法，由內政部擬訂，報請行政院核定之。

第 9-1 條　臺灣地區人民不得在大陸地區設有戶籍或領用大陸地區護照。

違反前項規定在大陸地區設有戶籍或領用大陸地區護照者，除經有關機關認有特殊考量必要外，喪失臺灣地區人民身分及其在臺灣地區選舉、罷免、創制、複決、擔任軍職、公職及其他以在臺灣地區設有戶籍所衍生相關權利，並由戶政機關註銷其臺灣地區之戶籍登記；但其因臺灣地區人民身分所負之責任及義務，不因而喪失或免除。

本條例修正施行前，臺灣地區人民已在大陸地區設籍或領用大陸地區護照者，其在本條例修正施行之日起六個月內，註銷大陸地區戶籍或放棄領用大陸地區護照並向內政部提出相關證明者，不喪失臺灣地區人民身分。

第 9-2 條　依前條規定喪失臺灣地區人民身分者，嗣後註銷大陸地區戶籍或放棄持用大陸地區護照，得向內政部申請許可回復臺灣地區人民身分，並返回臺灣地區定居。

前項許可條件、程序、方式、限制、撤銷或廢止許可及其他應遵行事項之辦法，由內政部擬訂，報請行政院核定之。

第 10 條　大陸地區人民非經主管機關許可，不得進入臺灣地區。

經許可進入臺灣地區之大陸地區人民，不得從事與許可目的不符之活動。

前二項許可辦法，由有關主管機關擬訂，報請行政院核定之。

第 10-1 條　大陸地區人民申請進入臺灣地區團聚、居留或定居者，應接受面談、按捺指紋並建檔管理之；未接受面談、按捺指紋者，不予許可其團聚、居留或定居之申請。其管理辦法，由主管機關定之。

第 11 條　僱用大陸地區人民在臺灣地區工作，應向主管機關申請許可。

經許可受僱在臺灣地區工作之大陸地區人民，其受僱期間不得逾一年，並不得轉換雇主及工作。但因雇主關廠、歇業或其他特殊事故，致僱用關係無法繼續時，經主管機關許可者，得轉換雇主及工作。

大陸地區人民因前項但書情形轉換雇主及工作時，其轉換後之受僱期間，與原受僱期間併計。

雇主向行政院勞工委員會申請僱用大陸地區人民工作，應先以合理勞動條件在臺灣地區辦理公開招募，並向公立就業服務機構申請求才登記，無法滿足其需要時，始得就該不足人數提出申請。但應於招募時，將招募內容全文通知其事業單位之工會或勞工，並於大陸地區人民預定工作場所公告之。

僱用大陸地區人民工作時，其勞動契約應以定期契約為之。

第一項許可及其管理辦法，由行政院勞工委員會會同有關機關擬訂，報請行政院核定之。

依國際協定開放服務業項目所衍生僱用需求，及跨國企業、在臺營業達一定規模之臺灣地區企業，得經主管機關許可，僱用大陸地區人民，不受前六項及第九十五條相關規定之限制；其許可、管理、企業營業規模、僱用條件及其他應遵行事項之辦法，由行政院勞工委員會會同有關機關擬訂，報請行政院核定之。

第 12 條　（刪除）

第 13 條　僱用大陸地區人民者，應向行政院勞工委員會所設專戶繳納就業安定費。

前項收費標準及管理運用辦法，由行政院勞工委員會會同財政部擬訂，報請行政院核定之。

第 14 條　經許可受僱在臺灣地區工作之大陸地區人民，違反本條例或其他法令之規定者，主管機關得撤銷或廢止其許可。

前項經撤銷或廢止許可之大陸地區人民，應限期離境，逾期不離境者，依第十八條規定強制其出境。

前項規定，於中止或終止勞動契約時，適用之。

第 15 條　下列行為不得為之：

一、使大陸地區人民非法進入臺灣地區。

二、明知臺灣地區人民未經許可，而招攬使之進入大陸地區。

三、使大陸地區人民在臺灣地區從事未經許可或與許可目的不符之活動。

四、僱用或留用大陸地區人民在臺灣地區從事未經許可或與許可範圍不符之工作。

五、居間介紹他人為前款之行為。

第 16 條　大陸地區人民得申請來臺從事商務或觀光活動，其辦法，由主管機關定之。

大陸地區人民有下列情形之一者，得申請在臺灣地區定居：

一、臺灣地區人民之直系血親及配偶，年齡在七十歲以上、十二歲以下者。

二、其臺灣地區之配偶死亡，須在臺灣地區照顧未成年之親生子女者。

三、民國三十四年後，因兵役關係滯留大陸地區之臺籍軍人及其配偶。

四、民國三十八年政府遷臺後，因作戰或執行特種任務被俘之前國軍官兵及其配偶。

五、民國三十八年政府遷臺前，以公費派赴大陸地區求學人員及其配偶。

六、民國七十六年十一月一日前，因船舶故障、海難或其他不可抗力之事由滯留大陸地區，且在臺灣地區原有戶籍之漁民或船員。

大陸地區人民依前項第一款規定，每年申請在臺灣地區定居之數額，得予限制。

依第二項第三款至第六款規定申請者，其大陸地區配偶得隨同本人申請在臺灣地區定居；未隨同申請者，得由本人在臺灣地區定居後代為申請。

第 17 條　大陸地區人民為臺灣地區人民配偶，得依法令申請進入臺灣地區團聚，經許可入境後，得申請在臺灣地區依親居留。

前項以外之大陸地區人民，得依法令申請在臺灣地區停留；有下列情形之一者，得申請在臺灣地區商務或工作居留，居留期間最長為三年，期滿得申請延期：

一、符合第十一條受僱在臺灣地區工作之大陸地區人民。

二、符合第十條或第十六條第一項來臺從事商務相關活動之大陸地區人民。

經依第一項規定許可在臺灣地區依親居留滿四年，且每年在臺灣地區合法居留期間逾一百八十三日者，得申請長期居留。

內政部得基於政治、經濟、社會、教育、科技或文化之考量，專案許可大陸地區人民在臺灣地區長期居留，申請居留之類別及數額，得予限制；其類別及數額，由內政部擬訂，報請行政院核定後公告之。

經依前二項規定許可在臺灣地區長期居留者，居留期間無限制；長期居留符合下列規定者，得申請在臺灣地區定居：

一、在臺灣地區合法居留連續二年且每年居住逾一百八十三日。

二、品行端正，無犯罪紀錄。

三、提出喪失原籍證明。

四、符合國家利益。

內政部得訂定依親居留、長期居留及定居之數額及類別，報請行政院核定後公告之。

第一項人員經許可依親居留、長期居留或定居，有事實足認係通謀而為虛偽結婚者，撤銷其依親居留、長期居留、定居許可及戶籍登記，並強制出境。

大陸地區人民在臺灣地區逾期停留、居留或未經許可入境者，在臺灣地區停留、居留期間，不適用前條及第一項至第四項規定。

前條及第一項至第五項有關居留、長期居留、或定居條件、程序、方式、限制、撤銷或廢止許可及其他應遵行事項之辦法，由內政部會同有關機關擬訂，報請行政院核定之。

本條例中華民國九十八年六月九日修正之條文施行前，經許可在臺團聚者，其每年在臺合法團聚期間逾一百八十三日者，得轉換為依親居留期間；其已在臺依親居留或長期居留者，每年在臺合法團聚期間逾一百八十三日者，其團聚期間得分別轉換併計為依親居留或長期居留期間；經轉換併計後，在臺依親居留滿四年，符合第三項規定，得申請轉換為長期居留期間；經轉換併計後，在臺連續長期居留滿二年，並符合第五項規定，得申請定居。

第 17-1 條　經依前條第一項、第三項或第四項規定許可在臺灣地區依親居留或長期居留者，居留期間得在臺灣地區工作。

第 18 條　進入臺灣地區之大陸地區人民，有下列情形之一者，內政部移民署得逕行強制出境，或限令其於十日內出境，逾限令出境期限仍未出境，內政部移民署得強制出境：

一、未經許可入境。

二、經許可入境，已逾停留、居留期限，或經撤銷、廢止停留、居留、定居許可。

三、從事與許可目的不符之活動或工作。

四、有事實足認為有犯罪行為。

五、有事實足認為有危害國家安全或社會安定之虞。

六、非經許可與臺灣地區之公務人員以任何形式進行涉及公權力或政治議題之協商。

內政部移民署於知悉前項大陸地區人民涉有刑事案件已進入司法程序者，於強制出境十日前，應通知司法機關。該等大陸地區人民除經依法羈押、拘提、管收或限制出境者外，內政部移民署得強制出境或限令出境。

內政部移民署於強制大陸地區人民出境前，應給予陳述意見之機會；強制已取得居留或定居許可之大陸地區人民出境前，並應召開審查會。但當事人有下列情形之一者，得不經審查會審查，逕行強制出境：

一、以書面聲明放棄陳述意見或自願出境。

二、依其他法律規定限令出境。

三、有危害國家利益、公共安全、公共秩序或從事恐怖活動之虞，且情況急迫應即時處分。

第一項所定強制出境之處理方式、程序、管理及其他應遵行事項之辦法，由內政部定之。

第三項審查會由內政部遴聘有關機關代表、社會公正人士及學者專家共同組成，其中單一性別不得少於三分之一，且社會公正人士及學者專家之人數不得少於二分之一。

第 18-1 條　前條第一項受強制出境處分者，有下列情形之一，且非予收容顯難強制出境，內政部移民署得暫予收容，期間自暫予收容時起最長不得逾十五日，且應於暫予收容處分作成前，給予當事人陳述意見機會：

一、無相關旅行證件，或其旅行證件仍待查核，不能依規定執行。

二、有事實足認有行方不明、逃逸或不願自行出境之虞。

三、於境外遭通緝。

暫予收容期間屆滿前，內政部移民署認有續予收容之必要者，應於期間屆滿五日前附具理由，向法院聲請裁定續予收容。續予收容之期間，自暫予收容期間屆滿時起，最長不得逾四十五日。

續予收容期間屆滿前，有第一項各款情形之一，內政部移民署認有延長收容之必要者，應於期間屆滿五日前附具理由，向法院聲請裁定延長收容。延長收容之期間，自續予收容期間屆滿時起，最長不得逾四十日。

前項收容期間屆滿前，有第一項各款情形之一，內政部移民署認有延長收容之必要者，應於期間屆滿五日前附具理由，再向法院聲請延長收容一次。延長收容之期間，自前次延長收容期間屆滿時起，最長不得逾五十日。

受收容人有得不暫予收容之情形、收容原因消滅，或無收容之必要，內政部移民署得依職權，視其情形分別為廢止暫予收容處分、停止收容，或為收容替代處分後，釋放受收容人。如於法院裁定准予續予收容或延長收容後，內政部移民署停止收容時，應即時通知原裁定法院。

受收容人涉及刑事案件已進入司法程序者，內政部移民署於知悉後執行強制出境十日前，應通知司法機關；如經司法機關認為有羈押或限制出境之必要，而移由其處理者，不得執行強制出境。

本條例中華民國一百零四年六月二日修正之條文施行前，大陸地區人民如經司法機關責付而收容，並經法院判決有罪確定者，其於修正施行前之收容日數，仍適用修正施行前折抵刑期或罰金數額之規定。

本條例中華民國一百零四年六月二日修正之條文施行前，已經收容之大陸地區人民，其於修正施行時收容期間未逾十五日者，內政部移民署應告知其得提出收容異議，十五日期間屆滿認有續予收容之必要，應於期間屆滿前附具理由，向法院聲請續予收容；已逾十五日至六十日或逾六十日者，內政部移民署如認有續予收容或延長收容之必要，應附具理由，於修正施行當日，向法院聲請續予收容或延長收容。

同一事件之收容期間應合併計算，且最長不得逾一百五十日；本條例中華民國一百零四年六月二日修正之條文施行前後收容之期間合併計算，最長不得逾一百五十日。

受收容人之收容替代處分、得不暫予收容之事由、異議程序、法定障礙事由、暫予收容處分、收容替代處分與強制出境處分之作成方式、廢（停）止收容之程序、再暫予收容之規定、遠距審理及其他應遵行事項，準用入出國及移民法第三十八條第二項、第三項、第三十八條之一至第三十八條之三、第三十八條之六、第三十八條之七第二項、第三十八條之八第一項及第三十八條之九規定辦理。有關收容處理方式、程序、管理及其他應遵行事項之辦法，由內政部定之。

前條及前十一項規定，於本條例施行前進入臺灣地區之大陸地區人民，適用之。

第 18-2 條　大陸地區人民逾期居留未滿三十日，原申請居留原因仍繼續存在者，經依第八十七條之一規定處罰後，得向內政部移民署重新申請居留，不適用第十七條第八項規定。

前項大陸地區人民申請長期居留或定居者，核算在臺灣地區居留期間，應扣除一年。

第 19 條　臺灣地區人民依規定保證大陸地區人民入境者，於被保證人屆期不離境時，應協助有關機關強制其出境，並負擔因強制出境所支出之費用。

前項費用，得由強制出境機關檢具單據影本及計算書，通知保證人限期繳納，屆期不繳納者，依法移送強制執行。

第 20 條　臺灣地區人民有下列情形之一者，應負擔強制出境所需之費用：
一、使大陸地區人民非法入境者。
二、非法僱用大陸地區人民工作者。
三、僱用之大陸地區人民依第十四條第二項或第三項規定強制出境者。

前項費用有數人應負擔者，應負連帶責任。

第一項費用，由強制出境機關檢具單據影本及計算書，通知應負擔人限期繳納；屆期不繳納者，依法移送強制執行。

第 21 條　大陸地區人民經許可進入臺灣地區者，除法律另有規定外，非在臺灣地區設有戶籍滿十年，不得登記為公職候選人、擔任公教或公營事業機關（構）人員及組織政黨；非在臺灣地區設有戶籍滿二十年，不得擔任情報機關（構）人員，或國防機關（構）之下列人員：
一、志願役軍官、士官及士兵。
二、義務役軍官及士官。
三、文職、教職及國軍聘雇人員。

大陸地區人民經許可進入臺灣地區設有戶籍者，得依法令規定擔任大學教職、學術研究機構研究人員或社會教育機構專業人員，不受前項在臺灣地區設有戶籍滿十年之限制。

前項人員，不得擔任涉及國家安全或機密科技研究之職務。

第 22 條　在大陸地區接受教育之學歷，除屬醫療法所稱醫事人員相關之高等學校學歷外，得予採認；其適用對象、採認原則、認定程序及其他應遵行事項之辦法，由教育部擬訂，報請行政院核定之。

大陸地區人民非經許可在臺灣地區設有戶籍者，不得參加公務人員考試、專門職業及技術人員考試之資格。

大陸地區人民經許可得來臺就學，其適用對象、申請程序、許可條件、停留期間及其他應遵行事項之辦法，由教育部擬訂，報請行政院核定之。

第 22-1 條　（刪除）

第 23 條　臺灣地區、大陸地區及其他地區人民、法人、團體或其他機構，經許可得為大陸地區之教育機構在臺灣地區辦理招生事宜或從事居間介紹之行為。

其許可辦法由教育部擬訂，報請行政院核定之。

第 24 條　臺灣地區人民、法人、團體或其他機構有大陸地區來源所得者，應併同臺灣地區來源所得課徵所得稅。但其在大陸地區已繳納之稅額，得自應納稅額中扣抵。

臺灣地區法人、團體或其他機構，依第三十五條規定經主管機關許可，經由其在第三地區投資設立之公司或事業在大陸地區從事投資者，於依所得稅法規定列報第三地區公司或事業之投資收益時，其屬源自轉投資大陸地區公司或事業分配之投資收益部分，視為大陸地區來源所得，依前項規定課徵所得稅。但該部分大陸地區投資收益在大陸地區及第三地區已繳納之所得稅，得自應納稅額中扣抵。

前二項扣抵數額之合計數，不得超過因加計其大陸地區來源所得，而依臺灣地區適用稅率計算增加之應納稅額。

第 25 條　大陸地區人民、法人、團體或其他機構有臺灣地區來源所得者，應就其臺灣地區來源所得，課徵所得稅。

大陸地區人民於一課稅年度內在臺灣地區居留、停留合計滿一百八十三日者，應就其臺灣地區來源所得，準用臺灣地區人民適用之課稅規定，課徵綜合所得稅。

大陸地區法人、團體或其他機構在臺灣地區有固定營業場所或營業代理人者，應就其臺灣地區來源所得，準用臺灣地區營利事業適用之課稅規定，課徵營利事業所得稅；其在臺灣地區無固定營業場所而有營業代理人者，其應納之營利事業所得稅，應由營業代理人負責，向該管稽徵機關申報納稅。但大陸地區法人、團體或其他機構在臺灣地區因從事投資，所獲配之股利淨額或盈餘淨額，應由扣繳義務人於給付時，按規定之扣繳率扣繳，不計入營利事業所得額。

大陸地區人民於一課稅年度內在臺灣地區居留、停留合計未滿一百八十三日者，及大陸地區法人、團體或其他機構在臺灣地區無固定營業場所及營業代理人者，其臺灣地區來源所得之應納稅額，應由扣繳義務人於給付時，按規定之扣繳率扣繳，免辦理結算申報；如有非屬扣繳範圍之所得，應由納稅義務人依規定稅率申報納稅，其無法自行辦理申報者，應委託臺灣地區人民或在臺灣地區有固定營業場所之營利事業為代理人，負責代理申報納稅。

前二項之扣繳事項，適用所得稅法之相關規定。

大陸地區人民、法人、團體或其他機構取得臺灣地區來源所得應適用之扣繳率，其標準由財政部擬訂，報請行政院核定之。

第 25-1 條　大陸地區人民、法人、團體、其他機構或其於第三地區投資之公司，依第七十三條規定申請在臺灣地區投資經許可者，其取得臺灣地區之公司所分配股利或合夥人應分配盈餘應納之所得稅，由所得稅法規定之扣繳義務人於給付時，按給付額或應分配額扣繳百分之二十，不適用所得稅法結算申報之規定。但大陸地區人民於一課稅年度內在臺灣地區居留、停留合計滿一百八十三日者，應依前條第二項規定課徵綜合所得稅。

依第七十三條規定申請在臺灣地區投資經許可之法人、團體或其他機構，其董事、經理人及所派之技術人員，因辦理投資、建廠或從事市場調查等臨時性工作，於一課稅年度內在臺灣地區居留、停留期間合計不超過一百八十三日者，其由該法人、團體或其他機構非在臺灣地區給與之薪資所得，不視為臺灣地區來源所得。

第 26 條　支領各種月退休（職、伍）給與之退休（職、伍）軍公教及公營事業機關（構）人員擬赴大陸地區長期居住者，應向主管機關申請改領一次退休（職、伍）給與，並由主管機關就其原核定退休（職、伍）年資及其申領當月同職等或同官階之現職人員月俸額，計算其應領之一次退休（職、伍）給與為標準，扣除已領之月退休（職、伍）給與，一次發給其餘額；無餘額或餘額未達其應領之一次退休（職、伍）給與半數者，一律發給其應領一次退休（職、伍）給與之半數。

前項人員在臺灣地區有受其扶養之人者，申請前應經該受扶養人同意。

第一項人員未依規定申請辦理改領一次退休（職、伍）給與，而在大陸地區設有戶籍或領用大陸地區護照者，停止領受退休（職、伍）給與之權利，俟其經依第九條之二規定許可回復臺灣地區人民身分後恢復。

第一項人員如有以詐術或其他不正當方法領取一次退休（職、伍）給與，由原退休（職、伍）機關追回其所領金額，如涉及刑事責任者，移送司法機關辦理。

第一項改領及第三項停止領受及恢復退休（職、伍）給與相關事項之辦法，由各主管機關定之。

第 26-1 條　軍公教及公營事業機關（構）人員，在任職（服役）期間死亡，或支領月退休（職、伍）給與人員，在支領期間死亡，而在臺灣地區無遺族或法定受益人者，其居住大陸地區之遺族或法定受益人，得於各該支領給付人死亡之日起五年內，經許可進入臺灣地區，以書面向主管機關申請領受公務人員或軍人保險死亡給付、一次撫卹金、餘額退伍金或一次撫慰金，不得請領年撫卹金或月撫慰金。逾期未申請領受者，喪失其權利。

前項保險死亡給付、一次撫卹金、餘額退伍金或一次撫慰金總額，不得逾新臺幣二百萬元。

本條例中華民國八十六年七月一日修正生效前，依法核定保留保險死亡給付、一次撫卹金、餘額退伍金或一次撫慰金者，其居住大陸地區之遺族或法定受益人，應於中華民國八十六年七月一日起五年內，依第一項規定辦理申領，逾期喪失其權利。

申請領受第一項或前項規定之給付者，有因受傷或疾病致行動困難或領受之給付與來臺旅費顯不相當等特殊情事，經主管機關核定者，得免進入臺灣地區。

民國三十八年以前在大陸地區依法令核定應發給之各項公法給付，其權利人尚未領受或領受中斷者，於國家統一前，不予處理。

第 27 條　行政院國軍退除役官兵輔導委員會安置就養之榮民經核准赴大陸地區長期居住者，其原有之就養給付及傷殘撫卹金，仍應發給；本條修正施行前經許可赴大陸地區定居者，亦同。

就養榮民未依前項規定經核准，而在大陸地區設有戶籍或領用大陸地區護照者，停止領受就養給付及傷殘撫卹金之權利，俟其經依第九條之二規定許可回復臺灣地區人民身分後恢復。

前二項所定就養給付及傷殘撫卹金之發給、停止領受及恢復給付相關事項之辦法，由行政院國軍退除役官兵輔導委員會擬訂，報請行政院核定之。

第 28 條　中華民國船舶、航空器及其他運輸工具，經主管機關許可，得航行至大陸地區。其許可及管理辦法，於本條例修正通過後十八個月內，由交通部會同有關機關擬訂，報請行政院核定之；於必要時，經向立法院報告備查後，得延長之。

第 28-1 條　中華民國船舶、航空器及其他運輸工具，不得私行運送大陸地區人民前往臺灣地區及大陸地區以外之國家或地區。

臺灣地區人民不得利用非中華民國船舶、航空器或其他運輸工具，私行運送大陸地區人民前往臺灣地區及大陸地區以外之國家或地區。

第 29 條　大陸船舶、民用航空器及其他運輸工具，非經主管機關許可，不得進入臺灣地區限制或禁止水域、臺北飛航情報區限制區域。

前項限制或禁止水域及限制區域，由國防部公告之。

第一項許可辦法，由交通部會同有關機關擬訂，報請行政院核定之。

第 29-1 條　臺灣地區及大陸地區之海運、空運公司，參與兩岸船舶運輸及航空運輸，在對方取得之運輸收入，得依第四條之二規定訂定之臺灣地區與大陸地區協議事項，於互惠原則下，相互減免應納之營業稅及所得稅。

前項減免稅捐之範圍、方法、適用程序及其他相關事項之辦法，由財政部擬訂，報請行政院核定。

第 30 條　外國船舶、民用航空器及其他運輸工具，不得直接航行於臺灣地區與大陸地區港口、機場間；亦不得利用外國船舶、民用航空器及其他運輸工具，經營經第三地區航行於包括臺灣地區與大陸地區港口、機場間之定期航線業務。

前項船舶、民用航空器及其他運輸工具為大陸地區人民、法人、團體或其他機構所租用、投資或經營者，交通部得限制或禁止其進入臺灣地區港口、機場。

第一項之禁止規定，交通部於必要時得報經行政院核定為全部或一部之解除。其解除後之管理、運輸作業及其他應遵行事項，準用現行航政法規辦理，並得視需要由交通部會商有關機關訂定管理辦法。

第 31 條　大陸民用航空器未經許可進入臺北飛航情報區限制進入之區域，執行空防任務機關得警告飛離或採必要之防衛處置。

第 32 條　大陸船舶未經許可進入臺灣地區限制或禁止水域，主管機關得逕行驅離或扣留其船舶、物品，留置其人員或為必要之防衛處置。

前項扣留之船舶、物品，或留置之人員，主管機關應於三個月內為下列之處分：

一、扣留之船舶、物品未涉及違法情事，得發還；若違法情節重大者，得沒入。

二、留置之人員經調查後移送有關機關依本條例第十八條收容遣返或強制其出境。

本條例實施前，扣留之大陸船舶、物品及留置之人員，已由主管機關處理者，依其處理。

第 33 條　臺灣地區人民、法人、團體或其他機構，除法律另有規定外，得擔任大陸地區法人、團體或其他機構之職務或為其成員。

臺灣地區人民、法人、團體或其他機構，不得擔任經行政院大陸委員會會商各該主管機關公告禁止之大陸地區黨務、軍事、行政或具政治性機關（構）、團體之職務或為其成員。

臺灣地區人民、法人、團體或其他機構，擔任大陸地區之職務或為其成員，有下列情形之一者，應經許可：

一、所擔任大陸地區黨務、軍事、行政或具政治性機關（構）、團體之職務或為成員，未經依前項規定公告禁止者。

二、有影響國家安全、利益之虞或基於政策需要，經各該主管機關會商行政院大陸委員會公告者。

臺灣地區人民擔任大陸地區法人、團體或其他機構之職務或為其成員，不得從事妨害國家安全或利益之行為。

第二項及第三項職務或成員之認定，由各該主管機關為之；如有疑義，得由行政院大陸委員會會同相關機關及學者專家組成審議委員會審議決定。

第二項及第三項之公告事項、許可條件、申請程序、審查方式、管理及其他應遵行事項之辦法，由行政院大陸委員會會商各該主管機關擬訂，報請行政院核定之。

本條例修正施行前，已擔任大陸地區法人、團體或其他機構之職務或為其成員者，應自前項辦法施行之日起六個月內向主管機關申請許可；屆期未申請或申請未核准者，以未經許可論。

第 33-1 條　臺灣地區人民、法人、團體或其他機構，非經各該主管機關許可，不得為下列行為：

　　一、與大陸地區黨務、軍事、行政、具政治性機關（構）、團體或涉及對臺政治工作、影響國家安全或利益之機關（構）、團體為任何形式之合作行為。

　　二、與大陸地區人民、法人、團體或其他機構，為涉及政治性內容之合作行為。

　　三、與大陸地區人民、法人、團體或其他機構聯合設立政治性法人、團體或其他機構。

　　臺灣地區非營利法人、團體或其他機構，與大陸地區人民、法人、團體或其他機構之合作行為，不得違反法令規定或涉有政治性內容；如依其他法令規定，應將預算、決算報告報主管機關者，並應同時將其合作行為向主管機關申報。

　　本條例修正施行前，已從事第一項所定之行為，且於本條例修正施行後仍持續進行者，應自本條例修正施行之日起三個月內向主管機關申請許可；已從事第二項所定之行為者，應自本條例修正施行之日起一年內申報；屆期未申請許可、申報或申請未經許可者，以未經許可或申報論。

第 33-2 條　臺灣地區各級地方政府機關（構）或各級地方立法機關，非經內政部會商行政院大陸委員會報請行政院同意，不得與大陸地區地方機關締結聯盟。

　　本條例修正施行前，已從事前項之行為，且於本條例修正施行後仍持續進行者，應自本條例修正施行之日起三個月內報請行政院同意；屆期未報請同意或行政院不同意者，以未報請同意論。

第 33-3 條　臺灣地區各級學校與大陸地區學校締結聯盟或為書面約定之合作行為，應先向教育部申報，於教育部受理其提出完整申報之日起三十日內，不得為該締結聯盟或書面約定之合作行為；教育部未於三十日內決定者，視為同意。

　　前項締結聯盟或書面約定之合作內容，不得違反法令規定或涉有政治性內容。

　　本條例修正施行前，已從事第一項之行為，且於本條例修正施行後仍持續進行者，應自本條例修正施行之日起三個月內向主管機關申報；屆期未申報或申報未經同意者，以未經申報論。

第 34 條　依本條例許可之大陸地區物品、勞務、服務或其他事項，得在臺灣地區從事廣告之播映、刊登或其他促銷推廣活動。

前項廣告活動內容，不得有下列情形：

一、為中共從事具有任何政治性目的之宣傳。

二、違背現行大陸政策或政府法令。

三、妨害公共秩序或善良風俗。

第一項廣告活動及前項廣告活動內容，由各有關機關認定處理，如有疑義，得由行政院大陸委員會會同相關機關及學者專家組成審議委員會審議決定。

第一項廣告活動之管理，除依其他廣告相關法令規定辦理外，得由行政院大陸委員會會商有關機關擬訂管理辦法，報請行政院核定之。

第 35 條　臺灣地區人民、法人、團體或其他機構，經經濟部許可，得在大陸地區從事投資或技術合作；其投資或技術合作之產品或經營項目，依據國家安全及產業發展之考慮，區分為禁止類及一般類，由經濟部會商有關機關訂定項目清單及個案審查原則，並公告之。但一定金額以下之投資，得以申報方式為之；其限額由經濟部以命令公告之。

臺灣地區人民、法人、團體或其他機構，得與大陸地區人民、法人、團體或其他機構從事商業行為。但由經濟部會商有關機關公告應經許可或禁止之項目，應依規定辦理。

臺灣地區人民、法人、團體或其他機構，經主管機關許可，得從事臺灣地區與大陸地區間貿易；其許可、輸出入物品項目與規定、開放條件與程序、停止輸出入之規定及其他輸出入管理應遵行事項之辦法，由有關主管機關擬訂，報請行政院核定之。

第一項及第二項之許可條件、程序、方式、限制及其他應遵行事項之辦法，由有關主管機關擬訂，報請行政院核定之。

本條例中華民國九十一年七月一日修正生效前，未經核准從事第一項之投資或技術合作者，應自中華民國九十一年七月一日起六個月內向經濟部申請許可；屆期未申請或申請未核准者，以未經許可論。

第 36 條　臺灣地區金融保險證券期貨機構及其在臺灣地區以外之國家或地區設立之分支機構，經財政部許可，得與大陸地區人民、法人、團體、其他機構或其在大陸地區以外國家或地區設立之分支機構有業務上之直接往來。

臺灣地區金融保險證券期貨機構在大陸地區設立分支機構，應報經財政部許可；其相關投資事項，應依前條規定辦理。

前二項之許可條件、業務範圍、程序、管理、限制及其他應遵行事項之辦法，由財政部擬訂，報請行政院核定之。

為維持金融市場穩定，必要時，財政部得報請行政院核定後，限制或禁止第一項所定業務之直接往來。

第 36-1 條　大陸地區資金進出臺灣地區之管理及處罰，準用管理外匯條例第六條之一、第二十條、第二十二條、第二十四條及第二十六條規定；對於臺灣地區之金融市場或外匯市場有重大影響情事時，並得由中央銀行會同有關機關予以其他必要之限制或禁止。

第 37 條　大陸地區出版品、電影片、錄影節目及廣播電視節目，經主管機關許可，得進入臺灣地區，或在臺灣地區發行、銷售、製作、播映、展覽或觀摩。

前項許可辦法，由行政院新聞局擬訂，報請行政院核定之。

第 38 條　大陸地區發行之幣券，除其數額在行政院金融監督管理委員會所定限額以下外，不得進出入臺灣地區。但其數額逾所定限額部分，旅客應主動向海關申報，並由旅客自行封存於海關，出境時准予攜出。

行政院金融監督管理委員會得會同中央銀行訂定辦法，許可大陸地區發行之幣券，進出入臺灣地區。

大陸地區發行之幣券，於臺灣地區與大陸地區簽訂雙邊貨幣清算協定或建立雙邊貨幣清算機制後，其在臺灣地區之管理，準用管理外匯條例有關之規定。

前項雙邊貨幣清算協定簽訂或機制建立前，大陸地區發行之幣券，在臺灣地區之管理及貨幣清算，由中央銀行會同行政院金融監督管理委員會訂定辦法。

第一項限額，由行政院金融監督管理委員會以命令定之。

第 39 條　大陸地區之中華古物，經主管機關許可運入臺灣地區公開陳列、展覽者，得予運出。

前項以外之大陸地區文物、藝術品，違反法令、妨害公共秩序或善良風俗者，主管機關得限制或禁止其在臺灣地區公開陳列、展覽。

第一項許可辦法，由有關主管機關擬訂，報請行政院核定之。

第 40 條　輸入或攜帶進入臺灣地區之大陸地區物品，以進口論；其檢驗、檢疫、管理、關稅等稅捐之徵收及處理等，依輸入物品有關法令之規定辦理。

輸往或攜帶進入大陸地區之物品，以出口論；其檢驗、檢疫、管理、通關及處理，依輸出物品有關法令之規定辦理。

第 40-1 條　大陸地區之營利事業，非經主管機關許可，並在臺灣地區設立分公司或辦事處，不得在臺從事業務活動；其分公司在臺營業，準用公司法第九條、第十條、第十二條至第二十五條、第二十八條之一、第三百八十八條、第三百九十一條至第三百九十三條、第三百九十七條、第四百三十八條及第四百四十八條規定。

前項業務活動範圍、許可條件、申請程序、申報事項、應備文件、撤回、撤銷或廢止許可及其他應遵行事項之辦法，由經濟部擬訂，報請行政院核定之。

第 40-2 條　大陸地區之非營利法人、團體或其他機構，非經各該主管機關許可，不得在臺灣地區設立辦事處或分支機構，從事業務活動。

經許可在臺從事業務活動之大陸地區非營利法人、團體或其他機構，不得從事與許可範圍不符之活動。

第一項之許可範圍、許可條件、申請程序、申報事項、應備文件、審核方式、管理事項、限制及其他應遵行事項之辦法，由各該主管機關擬訂，報請行政院核定之。

第三章　民　事

第 41 條　臺灣地區人民與大陸地區人民間之民事事件，除本條例另有規定外，適用臺灣地區之法律。

大陸地區人民相互間及其與外國人間之民事事件，除本條例另有規定外，適用大陸地區之規定。

本章所稱行為地、訂約地、發生地、履行地、所在地、訴訟地或仲裁地，指在臺灣地區或大陸地區。

第 42 條　依本條例規定應適用大陸地區之規定時，如該地區內各地方有不同規定者，依當事人戶籍地之規定。

第 43 條　依本條例規定應適用大陸地區之規定時，如大陸地區就該法律關係無明文規定或依其規定應適用臺灣地區之法律者，適用臺灣地區之法律。

第 44 條　依本條例規定應適用大陸地區之規定時，如其規定有背於臺灣地區之公共秩序或善良風俗者，適用臺灣地區之法律。

第 45 條　民事法律關係之行為地或事實發生地跨連臺灣地區與大陸地區者，以臺灣地區為行為地或事實發生地。

第 46 條　大陸地區人民之行為能力，依該地區之規定。但未成年人已結婚者，就其在臺灣地區之法律行為，視為有行為能力。

　　　　　大陸地區之法人、團體或其他機構，其權利能力及行為能力，依該地區之規定。

第 47 條　法律行為之方式，依該行為所應適用之規定。但依行為地之規定所定之方式者，亦為有效。

　　　　　物權之法律行為，其方式依物之所在地之規定。

　　　　　行使或保全票據上權利之法律行為，其方式依行為地之規定。

第 48 條　債之契約依訂約地之規定。但當事人另有約定者，從其約定。

　　　　　前項訂約地不明而當事人又無約定者，依履行地之規定，履行地不明者，依訴訟地或仲裁地之規定。

第 49 條　關於在大陸地區由無因管理、不當得利或其他法律事實而生之債，依大陸地區之規定。

第 50 條　侵權行為依損害發生地之規定。但臺灣地區之法律不認其為侵權行為者，不適用之。

第 51 條　物權依物之所在地之規定。

　　　　　關於以權利為標的之物權，依權利成立地之規定。

　　　　　物之所在地如有變更，其物權之得喪，依其原因事實完成時之所在地之規定。

　　　　　船舶之物權，依船籍登記地之規定；航空器之物權，依航空器登記地之規定。

第 52 條　結婚或兩願離婚之方式及其他要件，依行為地之規定。判決離婚之事由，依臺灣地區之法律。

第 53 條　夫妻之一方為臺灣地區人民，一方為大陸地區人民者，其結婚或離婚之效力，依臺灣地區之法律。

第 54 條　臺灣地區人民與大陸地區人民在大陸地區結婚，其夫妻財產制，依該地區之規定。但在臺灣地區之財產，適用臺灣地區之法律。

第 55 條　非婚生子女認領之成立要件，依各該認領人被認領人認領時設籍地區之規定。

認領之效力，依認領人設籍地區之規定。

第 56 條　收養之成立及終止，依各該收養者被收養者設籍地區之規定。

收養之效力，依收養者設籍地區之規定。

第 57 條　父母之一方為臺灣地區人民，一方為大陸地區人民者，其與子女間之法律關係，依子女設籍地區之規定。

第 58 條　受監護人為大陸地區人民者，關於監護，依該地區之規定。但受監護人在臺灣地區有居所者，依臺灣地區之法律。

第 59 條　扶養之義務，依扶養義務人設籍地區之規定。

第 60 條　被繼承人為大陸地區人民者，關於繼承，依該地區之規定。但在臺灣地區之遺產，適用臺灣地區之法律。

第 61 條　大陸地區人民之遺囑，其成立或撤回之要件及效力，依該地區之規定。但以遺囑就其在臺灣地區之財產為贈與者，適用臺灣地區之法律。

第 62 條　大陸地區人民之捐助行為，其成立或撤回之要件及效力，依該地區之規定。但捐助財產在臺灣地區者，適用臺灣地區之法律。

第 63 條　本條例施行前，臺灣地區人民與大陸地區人民間、大陸地區人民相互間及其與外國人間，在大陸地區成立之民事法律關係及因此取得之權利、負擔之義務，以不違背臺灣地區公共秩序或善良風俗者為限，承認其效力。

前項規定，於本條例施行前已另有法令限制其權利之行使或移轉者，不適用之。

國家統一前，下列債務不予處理：

一、民國三十八年以前在大陸發行尚未清償之外幣債券及民國三十八年黃金短期公債。

二、國家行局及收受存款之金融機構在大陸撤退前所有各項債務。

第 64 條　夫妻因一方在臺灣地區，一方在大陸地區，不能同居，而一方於民國七十四年六月四日以前重婚者，利害關係人不得聲請撤銷；其於七十四年六月五日以後七十六年十一月一日以前重婚者，該後婚視為有效。

前項情形，如夫妻雙方均重婚者，於後婚者重婚之日起，原婚姻關係消滅。

第 65 條　臺灣地區人民收養大陸地區人民為養子女，除依民法第一千零七十九條第五項規定外，有下列情形之一者，法院亦應不予認可：

一、已有子女或養子女者。

二、同時收養二人以上為養子女者。

三、未經行政院設立或指定之機構或委託之民間團體驗證收養之事實者。

第 66 條　大陸地區人民繼承臺灣地區人民之遺產，應於繼承開始起三年內以書面向被繼承人住所地之法院為繼承之表示；逾期視為拋棄其繼承權。

大陸地區人民繼承本條例施行前已由主管機關處理，且在臺灣地區無繼承人之現役軍人或退除役官兵遺產者，前項繼承表示之期間為四年。

繼承在本條例施行前開始者，前二項期間自本條例施行之日起算。

第 67 條　被繼承人在臺灣地區之遺產，由大陸地區人民依法繼承者，其所得財產總額，每人不得逾新臺幣二百萬元。超過部分，歸屬臺灣地區同為繼承之人；臺灣地區無同為繼承之人者，歸屬臺灣地區後順序之繼承人；臺灣地區無繼承人者，歸屬國庫。

前項遺產，在本條例施行前已依法歸屬國庫者，不適用本條例之規定。其依法令以保管款專戶暫為存儲者，仍依本條例之規定辦理。

遺囑人以其在臺灣地區之財產遺贈大陸地區人民、法人、團體或其他機構者，其總額不得逾新臺幣二百萬元。

第一項遺產中，有以不動產為標的者，應將大陸地區繼承人之繼承權利折算為價額。但其為臺灣地區繼承人賴以居住之不動產者，大陸地區繼承人不得繼承之，於定大陸地區繼承人應得部分時，其價額不計入遺產總額。

大陸地區人民為臺灣地區人民配偶，其繼承在臺灣地區之遺產或受遺贈者，依下列規定辦理：

一、不適用第一項及第三項總額不得逾新臺幣二百萬元之限制規定。

二、其經許可長期居留者，得繼承以不動產為標的之遺產，不適用前項有關繼承權利應折算為價額之規定。但不動產為臺灣地區繼承人賴以居

住者，不得繼承之，於定大陸地區繼承人應得部分時，其價額不計入遺產總額。

三、前款繼承之不動產，如為土地法第十七條第一項各款所列土地，準用同條第二項但書規定辦理。

第 67-1 條　前條第一項之遺產事件，其繼承人全部為大陸地區人民者，除應適用第六十八條之情形者外，由繼承人、利害關係人或檢察官聲請法院指定財政部國有財產局為遺產管理人，管理其遺產。

被繼承人之遺產依法應登記者，遺產管理人應向該管登記機關登記。

第一項遺產管理辦法，由財政部擬訂，報請行政院核定之。

第 68 條　現役軍人或退除役官兵死亡而無繼承人、繼承人之有無不明或繼承人因故不能管理遺產者，由主管機關管理其遺產。

前項遺產事件，在本條例施行前，已由主管機關處理者，依其處理。

第一項遺產管理辦法，由國防部及行政院國軍退除役官兵輔導委員會分別擬訂，報請行政院核定之。

本條例中華民國八十五年九月十八日修正生效前，大陸地區人民未於第六十六條所定期限內完成繼承之第一項及第二項遺產，由主管機關逕行捐助設置財團法人榮民榮眷基金會，辦理下列業務，不受第六十七條第一項歸屬國庫規定之限制：

一、亡故現役軍人或退除役官兵在大陸地區繼承人申請遺產之核發事項。

二、榮民重大災害救助事項。

三、清寒榮民子女教育獎助學金及教育補助事項。

四、其他有關榮民、榮眷福利及服務事項。

依前項第一款申請遺產核發者，以其亡故現役軍人或退除役官兵遺產，已納入財團法人榮民榮眷基金會者為限。

財團法人榮民榮眷基金會章程，由行政院國軍退除役官兵輔導委員會擬訂，報請行政院核定之。

第 69 條　大陸地區人民、法人、團體或其他機構，或其於第三地區投資之公司，非經主管機關許可，不得在臺灣地區取得、設定或移轉不動產物權。但土地法第十七條第一項所列各款土地，不得取得、設定負擔或承租。

前項申請人資格、許可條件及用途、申請程序、申報事項、應備文件、審核方式、未依許可用途使用之處理及其他應遵行事項之辦法,由主管機關擬訂,報請行政院核定之。

第 70 條　（刪除）

第 71 條　未經許可之大陸地區法人、團體或其他機構,以其名義在臺灣地區與他人為法律行為者,其行為人就該法律行為,應與該大陸地區法人、團體或其他機構,負連帶責任。

第 72 條　大陸地區人民、法人、團體或其他機構,非經主管機關許可,不得為臺灣地區法人、團體或其他機構之成員或擔任其任何職務。

前項許可辦法,由有關主管機關擬訂,報請行政院核定之。

第 73 條　大陸地區人民、法人、團體、其他機構或其於第三地區投資之公司,非經主管機關許可,不得在臺灣地區從事投資行為。

依前項規定投資之事業依公司法設立公司者,投資人不受同法第二百十六條第一項關於國內住所之限制。

第一項所定投資人之資格、許可條件、程序、投資之方式、業別項目與限額、投資比率、結匯、審定、轉投資、申報事項與程序、申請書格式及其他應遵行事項之辦法,由有關主管機關擬訂,報請行政院核定之。

依第一項規定投資之事業,應依前項所定辦法規定或主管機關命令申報財務報表、股東持股變化或其他指定之資料;主管機關得派員前往檢查,投資事業不得規避、妨礙或拒絕。

投資人轉讓其投資時,轉讓人及受讓人應會同向主管機關申請許可。

第 74 條　在大陸地區作成之民事確定裁判、民事仲裁判斷,不違背臺灣地區公共秩序或善良風俗者,得聲請法院裁定認可。

前項經法院裁定認可之裁判或判斷,以給付為內容者,得為執行名義。

前二項規定,以在臺灣地區作成之民事確定裁判、民事仲裁判斷,得聲請大陸地區法院裁定認可或為執行名義者,始適用之。

第四章　刑　事

第 75 條　在大陸地區或在大陸船艦、航空器內犯罪，雖在大陸地區曾受處罰，仍得依法處斷。但得免其刑之全部或一部之執行。

第 75-1 條　大陸地區人民於犯罪後出境，致不能到庭者，法院得於其能到庭以前停止審判。但顯有應諭知無罪或免刑判決之情形者，得不待其到庭，逕行判決。

第 76 條　配偶之一方在臺灣地區，一方在大陸地區，而於民國七十六年十一月一日以前重為婚姻或與非配偶以共同生活為目的而同居者，免予追訴、處罰；其相婚或與同居者，亦同。

第 77 條　大陸地區人民在臺灣地區以外之地區，犯內亂罪、外患罪，經許可進入臺灣地區，而於申請時據實申報者，免予追訴、處罰；其進入臺灣地區參加主管機關核准舉辦之會議或活動，經專案許可免予申報者，亦同。

第 78 條　大陸地區人民之著作權或其他權利在臺灣地區受侵害者，其告訴或自訴之權利，以臺灣地區人民得在大陸地區享有同等訴訟權利者為限。

第五章　罰　則

第 79 條　違反第十五條第一款規定者，處一年以上七年以下有期徒刑，得併科新臺幣一百萬元以下罰金。

前項營利而犯前項之罪者，處三年以上十年以下有期徒刑，得併科新臺幣五百萬元以下罰金。

前二項之首謀者，處五年以上有期徒刑，得併科新臺幣一千萬元以下罰金。

前三項之未遂犯罰之。

中華民國船舶、航空器或其他運輸工具所有人、營運人或船長、機長、其他運輸工具駕駛人違反第十五條第一款規定者，主管機關得處該中華民國船舶、航空器或其他運輸工具一定期間之停航，或廢止其有關證照，並得停止或廢止該船長、機長或駕駛人之職業證照或資格。中華民國船舶、航空器或其他運輸工具所有人，有第一項至第四項之行為或因其故意、重大

過失致使第三人以其船舶、航空器或其他運輸工具從事第一項至第四項之行為,且該行為係以運送大陸地區人民非法進入臺灣地區為主要目的者,主管機關得沒入該船舶、航空器或其他運輸工具。所有人明知該船舶、航空器或其他運輸工具得沒入,為規避沒入之裁處而取得所有權者,亦同。

前項情形,如該船舶、航空器或其他運輸工具無相關主管機關得予沒入時,得由查獲機關沒入之。

第 79-1 條 受託處理臺灣地區與大陸地區人民往來有關之事務或協商簽署協議,逾越委託範圍,致生損害於國家安全或利益者,處行為負責人五年以下有期徒刑、拘役或科或併科新臺幣五十萬元以下罰金。

前項情形,除處罰行為負責人外,對該法人、團體或其他機構,並科以前項所定之罰金。

第 79-2 條 違反第四條之四第一款規定,未經同意赴大陸地區者,處新臺幣三十萬元以上一百五十萬元以下罰鍰。

第 79-3 條 違反第四條之四第四款規定者,處新臺幣二十萬元以上二百萬元以下罰鍰。

違反第五條之一規定者,處新臺幣二十萬元以上二百萬元以下罰鍰;其情節嚴重或再為相同、類似之違反行為者,處五年以下有期徒刑、拘役或科或併科新臺幣五十萬元以下罰金。

前項情形,如行為人為法人、團體或其他機構,處罰其行為負責人;對該法人、團體或其他機構,並科以前項所定之罰金。

第 80 條 中華民國船舶、航空器或其他運輸工具所有人、營運人或船長、機長、其他運輸工具駕駛人違反第二十八條規定或違反第二十八條之一第一項規定或臺灣地區人民違反第二十八條之一第二項規定者,處三年以下有期徒刑、拘役或科或併科新臺幣一百萬元以上一千五百萬元以下罰金。但行為係出於中華民國船舶、航空器或其他運輸工具之船長或機長或駕駛人自行決定者,處罰船長或機長或駕駛人。

前項中華民國船舶、航空器或其他運輸工具之所有人或營運人為法人者,除處罰行為人外,對該法人並科以前項所定之罰金。但法人之代表人對於違反之發生,已盡力為防止之行為者,不在此限。

刑法第七條之規定,對於第一項臺灣地區人民在中華民國領域外私行運送大陸地區人民前往臺灣地區及大陸地區以外之國家或地區者,不適用之。

第一項情形，主管機關得處該中華民國船舶、航空器或其他運輸工具一定期間之停航，或廢止其有關證照，並得停止或廢止該船長、機長或駕駛人之執業證照或資格。

第 80-1 條　大陸船舶違反第三十二條第一項規定，經扣留者，得處該船舶所有人、營運人或船長、駕駛人新臺幣三十萬元以上一千萬元以下罰鍰。前項所定之罰鍰，由海岸巡防機關訂定裁罰標準，並執行之。

第 81 條　違反第三十六條第一項或第二項規定者，處新臺幣二百萬元以上一千萬元以下罰鍰，並得限期命其停止或改正；屆期不停止或改正，或停止後再為相同違反行為者，處行為負責人三年以下有期徒刑、拘役或科或併科新臺幣一千五百萬元以下罰金。

臺灣地區金融保險證券期貨機構及其在臺灣地區以外之國家或地區設立之分支機構，違反財政部依第三十六條第四項規定報請行政院核定之限制或禁止命令者，處行為負責人三年以下有期徒刑、拘役或科或併科新臺幣一百萬元以上一千五百萬元以下罰金。

前二項情形，除處罰其行為負責人外，對該金融保險證券期貨機構，並科以前二項所定之罰金。

第一項及第二項之規定，於在中華民國領域外犯罪者，適用之。

第 82 條　違反第二十三條規定從事招生或居間介紹行為者，處一年以下有期徒刑、拘役或科或併科新臺幣一百萬元以下罰金。

第 83 條　違反第十五條第四款或第五款規定者，處二年以下有期徒刑、拘役或科或併科新臺幣三十萬元以下罰金。

意圖營利而違反第十五條第五款規定者，處三年以下有期徒刑、拘役或科或併科新臺幣六十萬元以下罰金。

法人之代表人、法人或自然人之代理人、受僱人或其他從業人員，因執行業務犯前二項之罪者，除處罰行為人外，對該法人或自然人並科以前二項所定之罰金。但法人之代表人或自然人對於違反之發生，已盡力為防止行為者，不在此限。

第 84 條　違反第十五條第二款規定者，處六月以下有期徒刑、拘役或科或併科新臺幣十萬元以下罰金。

法人之代表人、法人或自然人之代理人、受僱人或其他從業人員，因執行業務犯前項之罪者，除處罰行為人外，對該法人或自然人並科以前項所定之罰金。但法人之代表人或自然人對於違反之發生，已盡力為防止行為者，不在此限。

第 85 條　違反第三十條第一項規定者，處新臺幣三百萬元以上一千五百萬元以下罰鍰，並得禁止該船舶、民用航空器或其他運輸工具所有人、營運人之所屬船舶、民用航空器或其他運輸工具，於一定期間內進入臺灣地區港口、機場。

前項所有人或營運人，如在臺灣地區未設立分公司者，於處分確定後，主管機關得限制其所屬船舶、民用航空器或其他運輸工具駛離臺灣地區港口、機場，至繳清罰鍰為止。但提供與罰鍰同額擔保者，不在此限。

第 85-1 條　違反依第三十六條之一所發布之限制或禁止命令者，處新臺幣三百萬元以上一千五百萬元以下罰鍰。中央銀行指定辦理外匯業務銀行違反者，並得由中央銀行按其情節輕重，停止其一定期間經營全部或一部外匯之業務。

第 86 條　違反第三十五條第一項規定從事一般類項目之投資或技術合作者，處新臺幣五萬元以上二千五百萬元以下罰鍰，並得限期命其停止或改正；屆期不停止或改正者，得連續處罰。

違反第三十五條第一項規定從事禁止類項目之投資或技術合作者，處新臺幣五萬元以上二千五百萬元以下罰鍰，並得限期命其停止；屆期不停止，或停止後再為相同違反行為者，處行為人二年以下有期徒刑、拘役或科或併科新臺幣二千五百萬元以下罰金。

法人、團體或其他機構犯前項之罪者，處罰其行為負責人。

違反第三十五條第二項但書規定從事商業行為者，處新臺幣五萬元以上五百萬元以下罰鍰，並得限期命其停止或改正；屆期不停止或改正者，得連續處罰。

違反第三十五條第三項規定從事貿易行為者，除依其他法律規定處罰外，主管機關得停止其二個月以上一年以下輸出入貨品或廢止其出進口廠商登記。

第 87 條　違反第十五條第三款規定者，處新臺幣二十萬元以上一百萬元以下罰鍰。

第 87-1 條　大陸地區人民逾期停留或居留者，由內政部移民署處新臺幣二千元以上一萬元以下罰鍰。

第 88 條　違反第三十七條規定者，處新臺幣四萬元以上二十萬元以下罰鍰。

前項出版品、電影片、錄影節目或廣播電視節目，不問屬於何人所有，沒入之。

第 89 條　委託、受託或自行於臺灣地區從事第三十四條第一項以外大陸地區物品、勞務、服務或其他事項之廣告播映、刊登或其他促銷推廣活動者，或違反第三十四條第二項、或依第四項所定管理辦法之強制或禁止規定者，處新臺幣十萬元以上五十萬元以下罰鍰。

前項廣告，不問屬於何人所有或持有，得沒入之。

第 90 條　具有第九條第四項身分之臺灣地區人民，違反第三十三條第二項規定者，處三年以下有期徒刑、拘役或科或併科新臺幣五十萬元以下罰金；未經許可擔任其他職務者，處一年以下有期徒刑、拘役或科或併科新臺幣三十萬元以下罰金。

前項以外之現職及退離職未滿三年之公務員，違反第三十三條第二項規定者，處一年以下有期徒刑、拘役或科或併科新臺幣三十萬元以下罰金。

不具備前二項情形，違反第三十三條第二項或第三項規定者，處新臺幣十萬元以上五十萬元以下罰鍰。

違反第三十三條第四項規定者，處三年以下有期徒刑、拘役，得併科新臺幣五十萬元以下罰金。

第 90-1 條　具有第九條第四項第一款、第二款或第五款身分，退離職未滿三年之公務員，違反第三十三條第二項規定者，喪失領受退休（職、伍）金及相關給與之權利。

前項人員違反第三十三條第三項規定，其領取月退休（職、伍）金者，停止領受月退休（職、伍）金及相關給與之權利，至其原因消滅時恢復。

第九條第四項第一款、第二款或第五款身分以外退離職未滿三年之公務員，違反第三十三條第二項規定者，其領取月退休（職、伍）金者，停止領受月退休（職、伍）金及相關給與之權利，至其原因消滅時恢復。

臺灣地區公務員，違反第三十三條第四項規定者，喪失領受退休（職、伍）金及相關給與之權利。

第 90-2 條　違反第三十三條之一第一項或第三十三條之二第一項規定者，處新臺幣十萬元以上五十萬元以下罰鍰，並得按次連續處罰。

違反第三十三條之一第二項、第三十三條之三第一項或第二項規定者，處新臺幣一萬元以上五十萬元以下罰鍰，主管機關並得限期令其申報或改正；屆期未申報或改正者，並得按次連續處罰至申報或改正為止。

第 91 條　違反第九條第二項規定者，處新臺幣一萬元以下罰鍰。

違反第九條第三項或第七項行政院公告之處置規定者，處新臺幣二萬元以上十萬元以下罰鍰。

違反第九條第四項規定者，處新臺幣二十萬元以上一百萬元以下罰鍰。

第 92 條　違反第三十八條第一項或第二項規定，未經許可或申報之幣券，由海關沒入之；申報不實者，其超過部分沒入之。

違反第三十八條第四項所定辦法而為兌換、買賣或其他交易者，其大陸地區發行之幣券及價金沒入之；臺灣地區金融機構及外幣收兌處違反者，得處或併處新臺幣三十萬元以上一百五十萬元以下罰鍰。

主管機關或海關執行前二項規定時，得洽警察機關協助。

第 93 條　違反依第三十九條第二項規定所發之限制或禁止命令者，其文物或藝術品，由主管機關沒入之。

第 93-1 條　違反第七十三條第一項規定從事投資者，主管機關得處新臺幣十二萬元以上六十萬元以下罰鍰及停止其股東權利，並得限期命其停止或撤回投資；屆期仍未改正者，並得連續處罰至其改正為止；屬外國公司分公司者，得通知公司登記主管機關撤銷或廢止其認許。

違反第七十三條第四項規定，應申報而未申報或申報不實或不完整者，主管機關得處新臺幣六萬元以上三十萬元以下罰鍰，並限期命其申報、改正或接受檢查；屆期仍未申報、改正或接受檢查者，並得連續處罰至其申報、改正或接受檢查為止。

依第七十三條第一項規定經許可投資之事業，違反依第七十三條第三項所定辦法有關轉投資之規定者，主管機關得處新臺幣六萬元以上三十萬元以下罰鍰，並限期命其改正；屆期仍未改正者，並得連續處罰至其改正為止。

投資人或投資事業違反依第七十三條第三項所定辦法規定，應辦理審定、申報而未辦理或申報不實或不完整者，主管機關得處新臺幣六萬元以上三十萬元以下罰鍰，並得限期命其辦理審定、申報或改正；屆期仍未辦理審定、申報或改正者，並得連續處罰至其辦理審定、申報或改正為止。

投資人之代理人因故意或重大過失而申報不實者，主管機關得處新臺幣六萬元以上三十萬元以下罰鍰。

主管機關依前五項規定對投資人為處分時，得向投資人之代理人或投資事業為送達；其為罰鍰之處分者，得向投資事業執行之；投資事業於執行後對該投資人有求償權，並得按市價收回其股份抵償，不受公司法第一百六十七條第一項規定之限制；其收回股份，應依公司法第一百六十七條第二項規定辦理。

第 93-2 條　違反第四十條之一第一項規定未經許可而為業務活動者，處行為人一年以下有期徒刑、拘役或科或併科新臺幣十五萬元以下罰金，並自負民事責任；行為人有二人以上者，連帶負民事責任，並由主管機關禁止其使用公司名稱。

違反依第四十條之一第二項所定辦法之強制或禁止規定者，處新臺幣二萬元以上十萬元以下罰鍰，並得限期命其停止或改正；屆期未停止或改正者，得連續處罰。

第 93-3 條　違反第四十條之二第一項或第二項規定者，處新臺幣五十萬元以下罰鍰，並得限期命其停止；屆期不停止，或停止後再為相同違反行為者，處行為人二年以下有期徒刑、拘役或科或併科新臺幣五十萬元以下罰金。

第 94 條　條例所定之罰鍰，由主管機關處罰；依本條例所處之罰鍰，經限期繳納，屆期不繳納者，依法移送強制執行。

第六章　附　則

第 95 條　主管機關於實施臺灣地區與大陸地區直接通商、通航及大陸地區人民進入臺灣地區工作前，應經立法院決議；立法院如於會期內一個月未為決議，視為同意。

第 95-1 條　管機關實施臺灣地區與大陸地區直接通商、通航前，得先行試辦金門、馬祖、澎湖與大陸地區之通商、通航。

前項試辦與大陸地區直接通商、通航之實施區域、試辦期間，及其有關航運往來許可、人員入出許可、物品輸出入管理、金融往來、通關、檢驗、檢疫、查緝及其他往來相關事項，由行政院以實施辦法定之。

前項試辦實施區域與大陸地區通航之港口、機場或商埠，就通航事項，準用通商口岸規定。

輸入試辦實施區域之大陸地區物品，未經許可，不得運往其他臺灣地區；試辦實施區域以外之臺灣地區物品，未經許可，不得運往大陸地區。但少量自用之大陸地區物品，得以郵寄或旅客攜帶進入其他臺灣地區；其物品項目及數量限額，由行政院定之。

違反前項規定，未經許可者，依海關緝私條例第三十六條至第三十九條規定處罰；郵寄或旅客攜帶之大陸地區物品，其項目、數量超過前項限制範圍者，由海關依關稅法第七十七條規定處理。

本條試辦期間如有危害國家利益、安全之虞或其他重大事由時，得由行政院以命令終止一部或全部之實施。

第 95-2 條　各主管機關依本條例規定受理申請許可、核發證照，得收取審查費、證照費；其收費標準，由各主管機關定之。

第 95-3 條　依本條例處理臺灣地區與大陸地區人民往來有關之事務，不適用行政程序法之規定。

第 95-4 條　本條例施行細則，由行政院定之。

第 96 條　　本條例施行日期，由行政院定之。

15-2　香港澳門關係條例

中華民國 106 年 12 月 13 日總統華總一義字第 10600149531 號

第一章　總　則

第 1 條　　為規範及促進與香港及澳門之經貿、文化及其他關係，特制定本條例。本條例未規定者，適用其他有關法令之規定。但臺灣地區與大陸地區人民關係條例，除本條例有明文規定者外，不適用之。

第 2 條　本條例所稱香港，指原由英國治理之香港島、九龍半島、新界及其附屬部分。本條例所稱澳門，指原由葡萄牙治理之澳門半島、　仔島、路環島及其附屬部分。

第 3 條　本條例所稱臺灣地區及臺灣地區人民，依臺灣地區與大陸地區人民關係條例之規定。

第 4 條　本條例所稱香港居民，指具有香港永久居留資格，且未持有英國國民（海外）護照或香港護照以外之旅行證照者。

　　　　本條例所稱澳門居民，指具有澳門永久居留資格，且未持有澳門護照以外之旅行證照或雖持有葡萄牙護照但係於葡萄牙結束治理前於澳門取得者。

　　　　前二項香港或澳門居民，如於香港或澳門分別於英國及葡萄牙結束其治理前，取得華僑身分者及其符合中華民國國籍取得要件之配偶及子女，在本條例施行前之既有權益，應予以維護。

第 5 條　本條例所稱主管機關為行政院大陸委員會。

第二章　行　政

第一節　交流機構

第 6 條　行政院得於香港或澳門設立或指定機構或委託民間團體，處理臺灣地區與香港或澳門往來有關事務。

　　　　主管機關應定期向立法院提出前項機構或民間團體之會務報告。

　　　　第一項受託民間團體之組織與監督，以法律定之。

第 7 條　依前條設立或指定之機構或受託之民間團體，非經主管機關授權，不得與香港或澳門政府或其授權之民間團體訂定任何形式之協議。

第 8 條　行政院得許可香港或澳門政府或其授權之民間團體在臺灣地區設立機構並派駐代表，處理臺灣地區與香港或澳門之交流事務。

　　　　前項機構之人員，須為香港或澳門居民。

第 9 條　在香港或澳門製作之文書，行政院得授權第六條所規定之機構或民間團體辦理驗證。

　　　　前項文書之實質內容有爭議時，由有關機關或法院認定。

第二節 入出境管理

第 10 條 臺灣地區人民進入香港或澳門,依一般之出境規定辦理;其經由香港或澳門進入大陸地區者,適用臺灣地區與大陸地區人民關係條例相關之規定。

第 11 條 香港或澳門居民,經許可得進入臺灣地區。

前項許可辦法,由內政部擬訂,報請行政院核定後發布之。

第 12 條 香港或澳門居民得申請在臺灣地區居留或定居;其辦法由內政部擬訂,報請行政院核定後發布之。

每年核准居留或定居,必要時得酌定配額。

第 13 條 香港或澳門居民受聘僱在臺灣地區工作,準用就業服務法第五章至第七章有關外國人聘僱、管理及處罰之規定。

第四條第三項之香港或澳門居民受聘僱在臺灣地區工作,得予特別規定;

其辦法由行政院勞工委員會會同有關機關擬訂,報請行政院核定後發布之。

第 14 條 進入臺灣地區之香港或澳門居民,有下列情形之一者,內政部移民署得逕行強制出境,或限令其於十日內出境,逾限令出境期限仍未出境,內政部移民署得強制出境:

一、 未經許可入境。

二、 經許可入境,已逾停留、居留期限,或經撤銷、廢止停留、居留、定居許可。

內政部移民署於知悉前項香港或澳門居民涉有刑事案件已進入司法程序者,於強制出境十日前,應通知司法機關。該等香港或澳門居民除經依法羈押、拘提、管收或限制出境者外,內政部移民署得強制出境或限令出境。

內政部移民署於強制香港或澳門居民出境前,應給予陳述意見之機會;強制已取得居留或定居許可之香港或澳門居民出境前,並應召開審查會。但當事人有下列情形之一者,得不經審查會審查,逕行強制出境:

一、 以書面聲明放棄陳述意見或自願出境。

二、 依其他法律規定限令出境。

三、 有危害國家利益、公共安全、公共秩序或從事恐怖活動之虞,且情況急迫應即時處分。

第一項所定強制出境之處理方式、程序、管理及其他應遵行事項之辦法，由內政部定之。

第三項審查會由內政部遴聘有關機關代表、社會公正人士及學者專家共同組成，其中單一性別不得少於三分之一，且社會公正人士及學者專家之人數不得少於二分之一。

第 14-1 條　前條第一項受強制出境處分者，有下列情形之一，且非予收容顯難強制出境，內政部移民署得暫予收容，期間自暫予收容時起最長不得逾十五日，且應於暫予收容處分作成前，給予當事人陳述意見機會：

一、無相關旅行證件，不能依規定執行。

二、有事實足認有行方不明、逃逸或不願自行出境之虞。

三、於境外遭通緝。

暫予收容期間屆滿前，內政部移民署認有續予收容之必要者，應於期間屆滿五日前附具理由，向法院聲請裁定續予收容。續予收容之期間，自暫予收容期間屆滿時起，最長不得逾四十五日。

續予收容期間屆滿前，有第一項各款情形之一，內政部移民署認有延長收容之必要者，應於期間屆滿五日前附具理由，向法院聲請裁定延長收容。

延長收容之期間，自續予收容期間屆滿時起，最長不得逾四十日。

受收容人有得不暫予收容之情形、收容原因消滅，或無收容之必要，內政部移民署得依職權，視其情形分別為廢止暫予收容處分、停止收容，或為收容替代處分後，釋放受收容人。如於法院裁定准予續予收容或延長收容後，內政部移民署停止收容時，應即時通知原裁定法院。

受收容人涉及刑事案件已進入司法程序者，內政部移民署於知悉後執行強制出境十日前，應通知司法機關；如經司法機關認為有羈押或限制出境之必要，而移由其處理者，不得執行強制出境。

本條例中華民國一百零四年六月二日修正之條文施行前，已經收容之香港或澳門居民，其於修正施行時收容期間未逾十五日者，內政部移民署應告知其得提出收容異議，十五日期間屆滿認有續予收容之必要，應於期間屆滿前附具理由，向法院聲請續予收容；已逾十五日至六十日或逾六十日者，內政部移民署如認有續予收容或延長收容之必要，並應附具理由，於修正施行當日，向法院聲請續予收容或延長收容。

同一事件之收容期間應合併計算，且最長不得逾一百日；本條例中華民國一百零四年六月二日修正之條文施行前後收容之期間合併計算，最長不得逾一百日。

受收容人之收容替代處分、得不暫予收容之事由、異議程序、法定障礙事由、暫予收容處分、收容替代處分與強制出境處分之作成方式、廢（停）止收容之程序、再暫予收容之規定、遠距審理及其他應遵行事項，準用入出國及移民法第三十八條第二項、第三項、第三十八條之一至第三十八條之三、第三十八條之六、第三十八條之七第二項、第三十八條之八第一項及第三十八條之九規定辦理。

有關收容處理方式、程序、管理及其他應遵行事項之辦法，由內政部定之。

前條及前九項規定，於本條例施行前進入臺灣地區之香港或澳門居民，適用之。

第 14-2 條　香港或澳門居民逾期居留未滿三十日，原申請居留原因仍繼續存在者，經依第四十七條之一規定處罰後，得向內政部移民署重新申請居留；其申請定居者，核算在臺灣地區居留期間，應扣除一年。

第 15 條　臺灣地區人民有下列情形之一者，應負擔強制出境及收容管理之費用：
一、使香港或澳門居民非法進入臺灣地區者。
二、非法僱用香港或澳門居民工作者。

前項費用，有數人應負擔者，應負連帶責任。

第一項費用，由強制出境機關檢具單據及計算書，通知應負擔人限期繳納；逾期未繳納者，移送法院強制執行。

第 16 條　香港及澳門居民經許可進入臺灣地區者，非在臺灣地區設有戶籍滿十年，不得登記為公職候選人、擔任軍職及組織政黨。

第四條第三項之香港及澳門居民經許可進入臺灣地區者，非在臺灣地區設有戶籍滿一年，不得登記為公職候選人、擔任軍職及組織政黨。

第 17 條　駐香港或澳門機構在當地聘僱之人員，受聘僱達相當期間者，其入境、居留、就業之規定，均比照臺灣地區人民辦理；其父母、配偶、未成年子女與配偶之父母隨同申請來臺時，亦同。

前項機構、聘僱人員及聘僱期間之認定辦法，由主管機關擬訂，報請行政院核定後發布之。

第 18 條　對於因政治因素而致安全及自由受有緊急危害之香港或澳門居民，得提供必要之援助。

第三節　文教交流

第 19 條　香港或澳門居民來臺灣地區就學，其辦法由教育部擬訂，報請行政院核定後發布之。

第 20 條　香港或澳門學歷之檢覈及採認辦法，由教育部擬訂，報請行政院核定後發布之。

前項學歷，於英國及葡萄牙分別結束其治理前取得者，按本條例施行前之有關規定辦理。

第 21 條　香港或澳門居民得應專門職業及技術人員考試，其考試辦法準用外國人應專門職業及技術人員考試條例之規定。

第 22 條　香港或澳門專門職業及技術人員執業資格之檢覈及承認，準用外國政府專門職業及技術人員執業證書認可之相關規定辦理。

第 23 條　香港或澳門出版品、電影片、錄影節目及廣播電視節目經許可者，得進入臺灣地區或在臺灣地區發行、製作、播映；其辦法由行政院新聞局擬訂，報請行政院核定後發布之。

第四節　交通運輸

第 24 條　中華民國船舶得依法令規定航行至香港或澳門。但有危害臺灣地區之安全、公共秩序或利益之虞者，交通部或有關機關得予以必要之限制或禁止。香港或澳門船舶得依法令規定航行至臺灣地區。但有下列情形之一者，交通部或有關機關得予以必要之限制或禁止：

一、有危害臺灣地區之安全、公共秩序或利益之虞。

二、香港或澳門對中華民國船舶採取不利措施。

三、經查明船舶為非經中華民國政府准許航行於臺港或臺澳之大陸地區航運公司所有。

香港或澳門船舶入出臺灣地區港口及在港口停泊期間應予規範之相關事宜，得由交通部或有關機關另定之，不受商港法第二十五條規定之限制。

第 25 條　外國船舶得依法令規定航行於臺灣地區與香港或澳門間。但交通部於必要時得依航業法有關規定予以限制或禁止運送客貨。

第 26 條　在中華民國、香港或澳門登記之民用航空器，經交通部許可，得於臺灣地區與香港或澳門間飛航。但基於情勢變更，有危及臺灣地區安全之虞或其他重大原因，交通部得予以必要之限制或禁止。

在香港或澳門登記之民用航空器違反法令規定進入臺北飛航情報區限制進入之區域，執行空防任務機關得警告驅離、強制降落或採取其他必要措施。

第 27 條　在外國登記之民用航空器，得依交換航權並參照國際公約於臺灣地區與香港或澳門間飛航。

前項民用航空器違反法令規定進入臺北飛航情報區限制進入之區域，執行空防任務機關得警告驅離、強制降落或採取其他必要措施。

第五節　經貿交流

第 28 條　臺灣地區人民有香港或澳門來源所得者，其香港或澳門來源所得，免納所得稅。

臺灣地區法人、團體或其他機構有香港或澳門來源所得者，應併同臺灣地區來源所得課徵所得稅。但其在香港或澳門已繳納之稅額，得併同其國外所得依所得來源國稅法已繳納之所得稅額，自其全部應納稅額中扣抵。

前項扣抵之數額，不得超過因加計其香港或澳門所得及其國外所得，而依其適用稅率計算增加之應納稅額。

第 29 條　香港或澳門居民有臺灣地區來源所得者，應就其臺灣地區來源所得，依所得稅法規定課徵所得稅。

香港或澳門法人、團體或其他機構有臺灣地區來源所得者，應就其臺灣地區來源所得比照總機構在中華民國境外之營利事業，依所得稅法規定課徵所得稅。

第 29-1 條　臺灣地區海運、空運事業在香港或澳門取得之運輸收入或所得，及香港或澳門海運、空運事業在臺灣地區取得之運輸收入或所得，得於互惠原則下，相互減免應納之營業稅及所得稅。

前項減免稅捐之範圍、方法、適用程序及其他相關事項之辦法，由財政部依臺灣地區與香港或澳門協議事項擬訂，報請行政院核定。

第 30 條　臺灣地區人民、法人、團體或其他機構在香港或澳門從事投資或技術合作，應向經濟部或有關機關申請許可或備查；其辦法由經濟部會同有關機關擬訂，報請行政院核定後發布之。

第 31 條　香港或澳門居民、法人、團體或其他機構在臺灣地區之投資，準用外國人投資及結匯相關規定；第四條第三項之香港或澳門居民在臺灣地區之投資，準用華僑回國投資及結匯相關規定。

第 32 條　臺灣地區金融保險機構，經許可者，得在香港或澳門設立分支機構或子公司；其辦法由財政部擬訂，報請行政院核定後發布之。

第 33 條　香港或澳門發行幣券在臺灣地區之管理，得於其維持十足發行準備及自由兌換之條件下，準用管理外匯條例之有關規定。

香港或澳門幣券不符合前項條件，或有其他重大情事，足認對於臺灣地區之金融穩定或其他金融政策有重大影響之虞者，得由中央銀行會同財政部限制或禁止其進出臺灣地區及在臺灣地區買賣、兌換及其他交易行為。但於進入臺灣地區時自動向海關申報者，准予攜出。

第 34 條　香港或澳門資金之進出臺灣地區，於維持金融市場或外匯市場穩定之必要時，得訂定辦法管理、限制或禁止之；其辦法由中央銀行會同其他有關機關擬訂，報請行政院核定後發布之。

第 35 條　臺灣地區與香港或澳門貿易，得以直接方式為之。但因情勢變更致影響臺灣地區重大利益時，得由經濟部會同有關機關予以必要之限制。

輸入或攜帶進入臺灣地區之香港或澳門物品，以進口論；其檢驗、檢疫、管理、關稅等稅捐之徵收及處理等，依輸入物品有關法令之規定辦理。輸往香港或澳門之物品，以出口論；依輸出物品有關法令之規定辦理。

第 36 條　香港或澳門居民或法人之著作，合於下列情形之一者，在臺灣地區得依著作權法享有著作權：

一、於臺灣地區首次發行，或於臺灣地區外首次發行後三十日內在臺灣地區發行者。但以香港或澳門對臺灣地區人民或法人之著作，在相同情形下，亦予保護且經查證屬實者為限。

二、依條約、協定、協議或香港、澳門之法令或慣例，臺灣地區人民或法人之著作得在香港或澳門享有著作權者。

第 37 條　香港或澳門居民、法人、團體或其他機構在臺灣地區申請專利、商標或其他工業財產權之註冊或相關程序時，有下列情形之一者，應予受理：

一、香港或澳門與臺灣地區共同參加保護專利、商標或其他工業財產權之國際條約或協定。

二、香港或澳門與臺灣地區簽訂雙邊相互保護專利、商標或其他工業財產
　　權之協議或由團體、機構互訂經主管機關核准之保護專利、商標或其
　　他工業財產權之協議。

三、香港或澳門對臺灣地區人民、法人、團體或其他機構申請專利、商標
　　或其他工業財產權之註冊或相關程序予以受理時。

香港或澳門對臺灣地區人民、法人、團體或其他機構之專利、商標或其他
工業財產權之註冊申請承認優先權時，香港或澳門居民、法人、團體或其
他機構於香港或澳門為首次申請之翌日起十二個月內向經濟部申請者，得
主張優先權。

前項所定期間，於新式樣專利案或商標註冊案為六個月。

第三章　民　事

第 38 條　民事事件，涉及香港或澳門者，類推適用涉外民事法律適用法。涉外民事
　　　　　法律適用法未規定者，適用與民事法律關係最重要牽連關係地法律。

第 39 條　未經許可之香港或澳門法人、團體或其他機構，不得在臺灣地區為法律行
　　　　　為。

第 40 條　未經許可之香港或澳門法人、團體或其他機構以其名義在臺灣地區與他人
　　　　　為法律行為者，其行為人就該法律行為，應與該香港或澳門法人、團體或
　　　　　其他機構，負連帶責任。

第 41 條　香港或澳門之公司，在臺灣地區營業，準用公司法有關外國公司之規定。

第 41-1 條　大陸地區人民、法人、團體或其他機構於香港或澳門投資之公司，有臺灣
　　　　　地區與大陸地區人民關係條例第七十三條所定情形者，得適用同條例關於
　　　　　在臺投資及稅捐之相關規定。

第 42 條　在香港或澳門作成之民事確定裁判，其效力、管轄及得為強制執行之要
　　　　　件，準用民事訴訟法第四百零二條及強制執行法第四條之一之規定。

　　　　　在香港或澳門作成之民事仲裁判斷，其效力、聲請法院承認及停止執行，
　　　　　準用商務仲裁條例第三十條至第三十四條之規定。

第四章 刑 事

第 43 條　在香港或澳門或在其船艦、航空器內，犯下列之罪者，適用刑法之規定：
一、刑法第五條各款所列之罪。
二、臺灣地區公務員犯刑法第六條各款所列之罪者。
三、臺灣地區人民或對於臺灣地區人民，犯前二款以外之罪，而其最輕本刑為三年以上有期徒刑者。但依香港或澳門之法律不罰者，不在此限。

香港或澳門居民在外國地區犯刑法第五條各款所列之罪者；或對於臺灣地區人民犯前項第一款、第二款以外之罪，而其最輕本刑為三年以上有期徒刑，且非該外國地區法律所不罰者，亦同。

第 44 條　同一行為在香港或澳門已經裁判確定者，仍得依法處斷。但在香港或澳門已受刑之全部或一部執行者，得免其刑之全部或一部之執行。

第 45 條　香港或澳門居民在臺灣地區以外之地區，犯內亂罪、外患罪，經許可進入臺灣地區，而於申請時據實申報者，免予追訴、處罰；其進入臺灣地區參加中央機關核准舉辦之會議或活動，經主管機關專案許可免予申報者，亦同。

第 46 條　香港或澳門居民及經許可或認許之法人，其權利在臺灣地區受侵害者，享有告訴或自訴之權利。

未經許可或認許之香港或澳門法人，就前項權利之享有，以臺灣地區法人在香港或澳門享有同等權利者為限。

依臺灣地區法律關於未經認許之外國法人、團體或其他機構得為告訴或自訴之規定，於香港或澳門之法人、團體或其他機構準用之。

第五章 罰 則

第 47 條　使香港或澳門居民非法進入臺灣地區者，處五年以下有期徒刑、拘役或科或併科新臺幣五十萬元以下罰金。

意圖營利而犯前項之罪者，處一年以上七年以下有期徒刑，得併科新臺幣一百萬元以下罰金。

前二項之未遂犯罰之。

第 47-1 條　香港或澳門居民逾期停留或居留者，由內政部移民署處新臺幣二千元以上一萬元以下罰鍰。

第 48 條　中華民國船舶之所有人、營運人或船長、駕駛人違反第二十四條第一項所為限制或禁止之命令者，處新臺幣一百萬元以上一千萬元以下罰鍰，並得處該船舶一定期間停航，或註銷、撤銷其有關證照，及停止或撤銷該船長或駕駛人之執業證照或資格。

香港或澳門船舶之所有人、營運人或船長、駕駛人違反第二十四條第二項所為限制或禁止之命令者，處新臺幣一百萬元以上一千萬元以下罰鍰。

外國船舶違反第二十五條所為限制或禁止之命令者，處新臺幣三萬元以上三十萬元以下罰鍰，並得定期禁止在中華民國各港口裝卸客貨或入出港。

第一項及第二項之船舶為漁船者，其罰鍰金額為新臺幣十萬元以上一百萬元以下。

第 49 條　在中華民國登記之民用航空器所有人、使用人或機長、駕駛員違反第二十六條第一項之許可或所為限制或禁止之命令者，處新臺幣一百萬元以上一千萬元以下罰鍰，並得處該民用航空器一定期間停航，或註銷、撤銷其有關證書，及停止或撤銷該機長或駕駛員之執業證書。

在香港或澳門登記之民用航空器所有人、使用人或機長、駕駛員違反第二十六條第一項之許可或所為限制或禁止之命令者，處新臺幣一百萬元以上一千萬元以下罰鍰。

第 50 條　違反第三十條許可規定從事投資或技術合作者，處新臺幣十萬元以上五十萬元以下罰鍰，並得命其於一定期限內停止投資或技術合作；逾期不停止者，得連續處罰。

第 51 條　違反第三十二條規定者，處新臺幣三百萬元以上一千五百萬元以下罰鍰，並得命其於一定期限內停止設立行為；逾期不停止者，得連續處罰。

第 52 條　違反第三十三條第二項所為之限制或禁止進出臺灣地區之命令者，其未經申報之幣券由海關沒入。

違反第三十三條第二項所為之限制或禁止在臺灣地區買賣、兌換或其他交易行為之命令者，其幣券及價金沒入之。中央銀行指定辦理外匯業務之銀行或機構違反者，並得出中央銀行按其情節輕重，停止其一定期間經營全部或一部外匯之業務。

第 53 條　違反依第三十四條所定辦法發布之限制或禁止命令者，處新臺幣三百萬元以上一千五百萬元以下罰鍰。中央銀行指定辦理外匯業務之銀行違反者，並得由中央銀行按其情節輕重，停止其一定期間經營全部或一部外匯之業務。

第 54 條　違反第二十三條規定者，處新臺幣四萬元以上二十萬元以下罰鍰。前項出版品、電影片、錄影節目或廣播電視節目、不問屬於何人所有，沒入之。

第 55 條　本條例所定罰鍰，由各有關機關處罰；經限期繳納逾期未繳納者，移送法院強制執行。

第六章　附　則

第 56 條　臺灣地區與香港或澳門司法之相互協助，得依互惠原則處理。

第 57 條　臺灣地區與大陸地區直接通信、通航或通商前，得視香港或澳門為第三地。

第 58 條　香港或澳門居民，就入境及其他依法律規定應經許可事項，於本條例施行前已取得許可者，本條例施行後，除該許可所依據之法規或事實發生變更或其他依法應撤銷者外，許可機關不得撤銷其許可或變更許可內容。

第 59 條　各有關機關及第六條所規定之機構或民間團體，依本條例規定受理申請許可、核發證照時，得收取審查費、證照費；其收費標準由各有關機關定之。

第 60 條　本條例施行後，香港或澳門情況發生變化，致本條例之施行有危害臺灣地區安全之虞時，行政院得報請總統依憲法增修條文第二條第四項之規定，停止本條例一部或全部之適用，並應即將其決定附具理由於十日內送請立法院追認，如立法院二分之一不同意或不為審議時，該決定立即失效。恢復一部或全部適用時，亦同。

　　　　本條例停止適用之部分，如未另定法律規範，與香港或澳門之關係，適用臺灣地區與大陸地區人民關係條例相關規定。

第 61 條　本條例施行細則，由行政院定之。

第 62 條　本條例施行日期，由行政院定之。但行政院得分別情形定其一部或全部之施行日期。

　　　　本條例中華民國九十五年五月五日修正之條文，自中華民國九十五年七月一日施行。

參考文獻 　REFERENCES　 ----------------------------

1. 全國法規資料庫，臺灣地區與大陸地區人民關係條例。
 http://law.moj.gov.tw/LawClass/LawAll.aspx?PCode=Q0010001

2. 全國法規資料庫，香港澳門關係條例。
 http://law.moj.gov.tw/LawClass/LawAll.aspx?PCode=Q0010003

03
PART

休閒遊憩法規

16 Chapter

自然文化維護與管理法規

　　「國家公園」，是指具有國家代表性之自然區域或人文史蹟。自 1872 年美國設立世界上第 1 座國家公園－黃石國家公園(Yellowstone National Park)起，迄今全球已超過 3,800 座的國家公園。臺灣自 1961 年開始推動國家公園與自然保育工作，1972 年制定「國家公園法」之後，相繼成立墾丁、玉山、陽明山、太魯閣、雪霸、金門、東沙環礁、台江與澎湖南方四島國家公園共計 9 座國家公園，公園簡介如下：

國家公園	主要保育資源	面積（公頃）	管理處成立日期
墾丁	隆起珊瑚礁地形、海岸林、熱帶季林、史前遺址海洋生態。	18,083.50（陸域） 15,206.09（海域） 33,289.59（全區）	1984 年
玉山	高山地形、高山生態、奇峰、林相變化、動物相豐富、古道遺跡。	103,121	1985 年
陽明山	火山地質、溫泉、瀑布、草原、闊葉林、蝴蝶、鳥類。	11,388	1985 年
太魯閣	大理石峽谷、斷崖、高山地形、高山生態、林相及動物相豐富、古道遺址。	92,000	1986 年
雪霸	高山生態、地質地形、河谷溪流、稀有動植物、林相富變化。	76,850	1992 年
金門（離島）	戰役紀念地、歷史古蹟、傳統聚落、湖泊濕地、海岸地形、島嶼形動植物。	3,528.74（最小）	1995 年
東沙環礁（離島）	東沙環礁為完整之珊瑚礁、海洋生態獨具特色、生物多樣性高、為南海及臺灣海洋資源之關鍵棲地。	168.97（陸域） 353,498.98（海域） 353,667.95（全區）	2007 年
台江	自然濕地生態、台江地區重要文化、歷史、生態資源、黑水溝及古航道。	4,905（陸域） 34,405（海域） 39,310（全區）	2009 年
澎湖南方四島國家公園（離島）	玄武岩地質、特有種植物、保育類野生動物、珍貴珊瑚礁生態與獨特梯田式菜宅人文地景等多樣化的資源。	370.29（陸域） 35,473.33（海域） 35,843.62（全區）	2014 年
合計	311,498.15（陸域）；438,578.80（海域）；750,071.95（全區）		

資料來源：臺灣國家公園管理處

16-1 國家公園法

中華民國 99 年 12 月 8 日總統華總一義字第 09900331461 號

第 1 條　為保護國家特有之自然風景、野生物及史蹟，並供國民之育樂及研究，特制定本法。

第 2 條　國家公園之管理，依本法之規定；本法未規定者，適用其他法令之規定。

第 3 條　國家公園主管機關為內政部。

第 4 條　內政部為選定、變更或廢止國家公園區域或審議國家公園計畫，設置國家公園計畫委員會，委員為無給職。

第 5 條　國家公園設管理處，其組織通則另定之。

第 6 條　國家公園之選定基準如下：

一、具有特殊景觀，或重要生態系統、生物多樣性棲地，足以代表國家自然遺產者。

二、具有重要之文化資產及史蹟，其自然及人文環境富有文化教育意義，足以培育國民情操，需由國家長期保存者。

三、具有天然育樂資源，風貌特異，足以陶冶國民情性，供遊憩觀賞者。

合於前項選定基準而其資源豐度或面積規模較小，得經主管機關選定為國家自然公園。

依前二項選定之國家公園及國家自然公園，主管機關應分別於其計畫保護利用管制原則各依其保育與遊憩屬性及型態，分類管理之。

第 7 條　國家公園之設立、廢止及其區域之劃定、變更，由內政部報請行政核定公告之。

第 8 條　本法用詞，定義如下：

一、國家公園：指為永續保育國家特殊景觀、生態系統，保存生物多樣性及文化多元性並供國民之育樂及研究，經主管機關依本法規定劃設之區域。

二、國家自然公園：指符合國家公園選定基準而其資源豐度或面積規模較小，經主管機關依本法規定劃設之區域。

三、 國家公園計畫：指供國家公園整個區域之保護、利用及發展等經營管理上所需之綜合性計畫。

四、 國家自然公園計畫：指供國家自然公園整個區域之保護、利用及發展等經營管理上所需之綜合性計畫。

五、 國家公園事業：指依據國家公園計畫所決定，而為便利育樂、生態旅遊及保護公園資源而興設之事業。

六、 一般管制區：指國家公園區域內不屬於其他任何分區之土地及水域，包括既有小村落，並准許原土地、水域利用型態之地區。

七、 遊憩區：指適合各種野外育樂活動，並准許興建適當育樂設施及有限度資源利用行為之地區。

八、 史蹟保存區：指為保存重要歷史建築、紀念地、聚落、古蹟、遺址、文化景觀、古物而劃定及原住民族認定為祖墳地、祭祀地、發源地、舊社地、歷史遺跡、古蹟等祖傳地，並依其生活文化慣俗進行管制之地區。

九、 特別景觀區：指無法以人力再造之特殊自然地理景觀，而嚴格限制開發行為之地區。

十、 生態保護區：指為保存生物多樣性或供研究生態而應嚴格保護之天然生物社會及其生育環境之地區。

第 9 條　國家公園區域內實施國家公園計畫所需要之公有土地，得依法申請撥用。

前項區域內私有土地，在不妨礙國家公園計畫原則下，准予保留作原有之使用。但為實施國家公園計畫需要私人土地時，得依法徵收。

第 10 條　為勘定國家公園區域，訂定或變更國家公園計畫，內政部或其委託之機關得派員進入公私土地內實施勘查或測量。但應事先通知土地所有權人或使用人。

為前項之勘查或測量，如使土地所有權人或使用人之農作物、竹木或其他障礙物遭受損失時，應予以補償；其補償金額，由雙方協議，協議不成時，由其上級機關核定之。

第 11 條　國家公園事業，由內政部依據國家公園計畫決定之。

前項事業，由國家公園主管機關執行；必要時，得由地方政府或公營事業機構或公私團體經國家公園主管機關核准，在國家公園管理處監督下投資經營。

第 12 條　國家公園得按區域內現有土地利用型態及資源特性，劃分左列各區管理之：

一、一般管制區。

二、遊憩區。

三、史蹟保存區。

四、特別景觀區。

五、生態保護區。

第 13 條　國家公園區域內禁止左列行為：

一、焚燬草木或引火整地。

二、狩獵動物或捕捉魚類。

三、汙染水質或空氣。

四、採折花木。

五、於樹木、岩石及標示牌加刻文字或圖形。

六、任意拋棄果皮、紙屑或其他汙物。

七、將車輛開進規定以外之地區。

八、其他經國家公園主管機關禁止之行為。

第 14 條　一般管制區或遊憩區內，經國家公園管理處之許可，得為左列行為：

一、公私建築物或道路、橋樑之建設或拆除。

二、水面、水道之填塞、改道或擴展。

三、礦物或土石之勘採。

四、土地之開墾或變更使用。

五、垂釣魚類或放牧牲畜。

六、纜車等機械化運輸設備之興建。

七、溫泉水源之利用。

八、廣告、招牌或其類似物之設置。

九、原有工廠之設備需要擴充或增加或變更使用者。

十、其他須經主管機關許可事項。

前項各款之許可，其屬範圍廣大或性質特別重要者，國家公園管理處應報請內政部核准，並經內政部會同各該事業主管機關審議辦理之。

第 15 條　史蹟保存區內左列行為，應先經內政部許可：

一、古物、古蹟之修繕。

二、原有建築物之修繕或重建。

三、原有地形、地物之人為改變。

第 16 條　第十四條之許可事項，在史蹟保存區、特別景觀區或生態保護區內，除第一項第一款及第六款經許可者外，均應予禁止。

第 17 條　特別景觀區或生態保護區內，為應特殊需要，經國家公園管理處之許可，得為左列行為：

一、引進外來動、植物。

二、採集標本。

三、使用農藥。

第 18 條　生態保護區應優先於公有土地內設置，其區域內禁止採集標本、使用農藥及興建一切人工設施。但為供學術研究或為供公共安全及公園管理上特殊需要，經內政部許可者，不在此限。

第 19 條　進入生態保護區者，應經國家公園管理處之許可。

第 20 條　特別景觀區及生態保護區內之水資源及礦物之開發，應經國家公園計畫委員會審議後，由內政部呈請行政院核准。

第 21 條　學術機構得在國家公園區域內從事科學研究。但應先將研究計畫送請國家公園管理處同意。

第 22 條　國家公園管理處為發揮國家公園教育功效，應視實際需要，設置專業人員，解釋天然景物及歷史古蹟等，並提供所必要之服務與設施。

第 23 條　國家公園事業所需費用，在政府執行時，由公庫負擔；公營事業機構或公私團體經營時，由該經營人負擔之。

政府執行國家公園事業所需費用之分擔，經國家公園計畫委員會審議後，由內政部呈請行政院核定。

內政部得接受私人或團體為國家公園之發展所捐獻之財物及土地。

第 24 條　違反第十三條第一款之規定者，處六月以下有期徒刑、拘役或一千元以下罰金。

第 25 條　違反第十三條第二款、第三款、第十四條第一項第一款至第四款、第六款、第九款、第十六條、第十七條或第十八條規定之一者，處一千元以下罰鍰；其情節重大，致引起嚴重損害者，處一年以下有期徒刑、拘役或一千元以下罰金。

第 26 條 違反第十三條第四款至第八款、第十四條第一項第五款、第七款、第八款、第十款或第十九條規定之一者，處一千元以下罰鍰。

第 27 條 違反本法規定，經依第二十四條至第二十六條規定處罰者，其損害部分應回復原狀；不能回復原狀或回復顯有重大困難者，應賠償其損害。

前項負有恢復原狀之義務而不為者，得由國家公園管理處或命第三人代執行，並向義務人徵收費用。

第 27-1 條 國家自然公園之變更、管理及違規行為處罰，適用國家公園之規定。

第 28 條 本法施行區域，由行政院以命令定之。

第 29 條 本法施行細則，由內政部擬訂，報請行政院核定之。

第 30 條 本法自公布日施行。

16-2 風景特定區管理規則

臺灣國家風景區是國家級風景特定區，是指中華民國交通部觀光局依據《發展觀光條例》，結合相關地區之特性及功能等實際情形，經與有關機關會商等規定程序後，劃定並公告的「國家級」重要風景或名勝地區。相對於國家級風景特定區，則有直轄市級、縣（市）級風景特定區，由各級政府相關主管機關規劃訂定，目前臺灣共有國家風景區 13 處。

中華民國 106 年 12 月 15 日交通部交路（一）字第 10682006655 號

第一章　總　則

第 1 條 本規則依發展觀光條例（以下簡稱本條例）第六十六條第一項規定訂定之。

風景特定區之管理，依本規則之規定，本規則未規定者，依其他法令之規定辦理。

第 2 條 本規則所稱之觀光遊樂設施如下：
一、機械遊樂設施。
二、水域遊樂設施。

三、陸域遊樂設施。

四、空域遊樂設施。

五、其他經主管機關核定之觀光遊樂設施。

第 3 條　風景特定區之開發，應依觀光產業綜合開發計畫所定原則辦理。

第二章　規劃建設

第 4 條　風景特定區依其地區特性及功能劃分為國家級、直轄市級及縣（市）級二種等級；其等級與範圍之劃設、變更及風景特定區劃定之廢止，由交通部委任交通部觀光局會同有關機關並邀請專家學者組成評鑑小組評鑑之；其委任事項及法規依據公告應刊登於政府公報或新聞紙。

原住民族基本法施行後，於原住民族地區依前項規定劃設國家級風景特定區，應依該法規定徵得當地原住民族同意，並與原住民族建立共同管理機制。

第 5 條　依前條規定評鑑為國家級風景特定區者，其等級及範圍，由交通部觀光局報經交通部核轉行政院核定後公告之；其為直轄市級或縣（市）級者，其等級及範圍，由交通部觀光局報交通部核定後，由所在地之直轄市政府、縣（市）政府公告之。

縣（市）級風景特定區，所在縣（市）改制為直轄市者，由改制後之直轄市政府公告變更其等級名稱。

第 6 條　風景特定區經評定等級公告後，該管主管機關得視其性質，專設機經營管理之。

第 7 條　風景特定區計畫之擬定，其計畫項目得斟酌實際狀況決定之。

風景特定區計畫項目如附表二。

第 8 條　增進風景特定區之美觀，擬訂風景特定區計畫時，有關區內建築物之造形、構造色彩等及廣告物、攤位之設置，應依規定實施規劃限制。

第 9 條　申請在風景特定區內興建任何設施計畫者，應填具申請書，送請該管主管機關會商各目的事業主管機關審查同意。

國家級風景特定區內興建任何設施計畫之申請，由交通部委任管理機關辦理；其委任事項及法規依據公告應刊登於政府公報或新聞紙。

風景特定區設施興建申請書如附表三。

第 10 條　在風景特定區內開發經營觀光遊樂設施、觀光旅館，經中央主管機關報請行政院核定者，其範圍內所需公有土地，得由該管主管機關商請各該土地管理機關配合協助辦理。

第三章　經營管理

第 11 條　主管機關為辦理風景特定區內景觀資源、旅遊秩序、遊客安全等事項，得於風景特定區內置駐衛警察或商請警察機關置專業警察。

第 12 條　風景特定區內之商品，該管主管機關應輔導廠商公開標價，並按所標價格交易。

第 13 條　風景特定區內不得有下列行為：
一、任意拋棄、焚燒垃圾或廢棄物。
二、將車輛開入禁止車輛進入或停放於禁止停車之地區。
三、隨地吐痰、拋棄紙屑、煙蒂、口香糖、瓜果皮核汁渣或其他一般廢棄物。
四、汙染地面、水質、空氣、牆壁、樑柱、樹木、道路、橋樑或其他土地定著物。
五、鳴放噪音、焚燬、破壞花草樹木。
六、於路旁、屋外或屋頂曝曬，堆置有礙衛生整潔之廢棄物。
七、自廢棄物清運處理及貯存工具，設備或處所搜揀廢棄之物。但搜揀依廢棄物清理法第五條第六項所定回收項目之一般廢棄物者，不在此限。
八、拋棄熱灰燼、危險化學物品或爆炸性物品於廢棄貯存設備。
九、非法狩獵、棄置動物屍體於廢棄物貯存設備以外之處所。

前項第三款至第九款規定，應由管理機關會商目的事業主管機關及其他有關機關，依本條例第六十四條第三款規定辦理公告。

第 14 條　風景特定區內非經該管主管機關許可或同意，不得有下列行為：
一、採伐竹木。
二、探採礦物或挖填土石。
三、捕採魚、貝、珊瑚、藻類。
四、採集標本。

五、水產養殖。

六、使用農藥。

七、引火整地。

八、開挖道路。

九、其他應經許可之事項。

前項規定另有目的事業主管機關者，並應向該目的事業主管機關申請核准。

第一項各款規定，應由管理機關會商目的事業主管機關及其他有關機關辦理公告。

第四章　經　費

第 15 條　風景特定區之公共設施除私人投資興建者外，由主管機關或該公共設施之管理機構按核定之計畫投資興建，分年編列預算執行之。

第 16 條　風景特定區內之清潔維護費、公共設施之收費基準，由專設機構或經營者訂定，報請該管主管機關備查。調整時亦同。

前項公共設施，如係私人投資興建且依本條例予以獎勵者，其收費基準由中央主管機關核定。

第一項收費基準應於實施前三日公告並懸示於明顯處所。

第 17 條　風景特定區之清潔維護費及其他收入，依法編列預算，用於該特定區之管理維護及觀光設施之建設。

第五章　獎勵及處分

第 18 條　風景特定區內之公共設施，該管主管機關得報經上級主管機關核准，依都市計畫法及有關法令關於獎勵私人或團體投資興建公共設施之規定，獎勵投資興建，並得收取費用。

第 19 條　私人或團體於風景特定區內受獎勵投資興建公共設施、觀光旅館、旅館或觀光遊樂設施者，該管主管機關應就其名稱、位置、面積、土地權屬使用限制、申請期限等，妥以研訂，並報上級主管機關核定後公告之。

第 20 條　為獎勵私人或團體於風景特定區內投資興建公共設施、觀光旅館、旅館或觀光遊樂設施，該管主管機關得協助辦理下列事項：
　　　　一、協助依法取得公有土地之使用權。
　　　　二、協調優先興建連絡道路及設置供水、供電與郵電系統。
　　　　三、提供各項技術協助與指導。
　　　　四、配合辦理環境衛生、美化工程及其他相關公共設施。
　　　　五、其他協助辦理事項。

第 21 條　主管機關對風景特定區公共設施經營服務成績優異者，得予獎勵或表揚。

第 22 條　違反第十三條規定者，依本條例第六十四條規定處罰之；違反第十四條規定者，依本條例第六十二條第一項規定處罰之。

第六章　附　則

第 23 條　風景特定區設有專設管理機構者，本規則有關各種申請核准案件，均應送由該管理機構核轉主管機關；其經營管理事項，由該管理機構執行之。

第 24 條　本規則自發布日施行。

16-3　自然人文生態景觀區專業導覽人員管理辦法

目前臺灣旅遊領隊、導遊、領團人員與專業導覽人員，簡述表如下：

項目類別	導遊	領隊	領團人員	導覽人員
英語 華語 第三語	業界泛稱 Tour Guide(T/G)	業界泛稱 Tour Leader(T/L)	領團人員 Professional TourGuide	專業導覽人員 Professional Guide
屬性	專任、約聘	專任、約聘	專任、約聘	專任、約聘
語言	觀光局規範之語言	觀光局規範之語言	國語、閩南、客語	國語、閩南、外國語
主管機關	交通部觀光局	交通部觀光局	相關協會及旅行社	各目的事業主管機關

項目類別	導遊	領隊	領團人員	導覽人員
證照	觀光局規範之證照外語、華語導遊	觀光局規範之證照外語、華語領隊	各訓練單位自行辦理考試發給領團證	政府單位規範工作證觀光局、內政部等
接待對象	引導接待來臺旅客英語為 Inbound	帶領臺灣旅客出國英語為 Outbound	帶領國人臺灣旅遊，泛指國民旅遊	本國人、外國人
解說範圍	國內外史地觀光資源概要	國外史地觀光資源概要	臺灣史地觀光資源概要	各目的特有自然生態及人文景觀資源
相關協會名稱	中華民國導遊協會	中華民國領隊協會	臺灣觀光領團人員發展協會	事業主管機關博物館、美術館
法規規範	導遊人員管理規則	領隊人員管理規則	相關協會及旅行社	公務或私人主管機關

自然人文生態景觀區專業導覽人員管理辦法

中華民國 92 年 1 月 22 日交通部交路發字第 092B000009 號

第 1 條　本辦法依發展觀光條例第十九條第三項規定訂定之。

第 2 條　本辦法所稱自然人文生態景觀區，係指無法以人力再造之特殊天然景緻、應嚴格保護之自然動、植物生態環境及重要史前遺跡所構成具有特殊自然人文景觀之地區。

第 3 條　自然人文生態景觀區之範圍，按其所處區位分為原住民保留地、山地管制區、野生動物保護區、水產資源保育區、自然保留區、及國家公園內之史蹟保存區、特別景觀區、生態保護區等地區，由該管主管機關會同目的事業主管機關劃定之。

第 4 條　旅客進入自然人文生態景觀區，應申請專業導覽人員陪同進入，該管主管機關應依照該地區資源及生態特性，設置、培訓並管理專業導覽人員。

第 5 條　專業導覽人員應具有下列資格：
一、中華民國國民年滿二十歲者。
二、在自然人文生態景觀區所在鄉鎮市區迄今連續設籍六個月以上者。

三、 公立或立案之私立中等以上學校或符合教育部採認規定之國外中等以上學校畢業領有證明文件者。

四、 經培訓合格，取得結訓證書並領取服務證者。

前項第二款、第三款資格，得由自然人文生態景觀區之該管主管機關，審酌當地社會環境、教育程度、觀光市場需求酌情調整之。

第 6 條　專業導覽人員之培訓計畫，由自然人文生態景觀區之該管主管機關或其委託之機關、團體或學術機構規劃辦理。

原住民保留地及山地管制區經劃定為自然人文生態景觀區，該管主管機關應優先培訓當地原住民從事專業導覽工作。

第 7 條　專業導覽人員培訓課程，分為基礎科目及專業科目。

基礎科目如下：

一、自然人文生態概論。

二、自然人文生態資源維護。

三、導覽人員常識。

四、解說理論與實務。

五、安全須知。

六、急救訓練。

專業科目如下：

一、自然人文生態景觀區之生態景觀知識。

二、解說技巧。

三、外國語文。

第三項專業科目之規劃得依當地環境特色及多樣性酌情調整。

第 8 條　專業導覽人員之培訓及管理所需經費，由自然人文生態景觀區該管主管機關編列預算支應。

第 9 條　曾於政府機關或民間立案機構修習導覽人員相關課程者，得提出證明文件，經該管主管機關認可後，抵免部分基礎科目。

第 10 條　專業導覽人員服務證有效期間為三年，該管主管機關應每年定期查驗，並於期滿換發新證。

第 11 條　專業導覽人員之結訓證書及服務證遺失或毀損者，應具書面敘明原因，申請補發或換發。

第 12 條　專業導覽人員有下列情形之一者，自然人文生態景觀區該管主管機關，得廢止其服務證：

一、違反該管主管機關排定之導覽時間、旅程及範圍而情節重大者。

二、連續三年未執行導覽工作，且未依規定參加在職訓練者。

第 13 條　專業導覽人員執行工作，應佩戴服務證並穿著該管主管機關規定之服飾。

第 14 條　專業導覽人員陪同旅客進入自然人文生態景觀區，得由該管主管機關給付導覽津貼。

前項導覽津貼所需經費，由旅客申請專業導覽人員陪同之費用支應，其收費基準，由該管主管機關擬訂公告之，並明示於自然人文生態景觀區入口。

第 15 條　專業導覽人員執行工作，應遵守下列事項：

一、不得向旅客額外需索。

二、不得向旅客兜售或收購物品。

三、不得將服務證借供他人使用。

四、不得陪同未經申請核准之旅客進入自然人文生態景觀區內。

五、即時勸止擅闖旅客或其他違規行為。

六、即時通報環境災變及旅客意外事件。

七、避免任何旅遊之潛在危險。

第 16 條　專業導覽人員具有下列情形之一者，得由主管機關或該管主管機關獎勵或表揚之：

一、爭取國家聲譽、敦睦國際友誼。

二、維護自然生態、延續地方文化。

三、服務旅客周到、維護旅遊安全。

四、撰寫專業報告或提供專業資料而具參採價值者。

五、研究著述，對發展生態旅遊事業或執行專業導覽工作具有創意，可供參採實行者。

六、連續執行導覽工作五年以上者。

七、其他特殊優良事蹟者。

第 17 條　本辦法自發布日施行。

16-4 文化資產保存法

中華民國 105 年 7 月 27 日總統華總一義字第 10500082371 號

第一章　總　則

第 1 條　為保存及活用文化資產，保障文化資產保存普遍平等之參與權，充實國民精神生活，發揚多元文化，特制定本法。

第 2 條　文化資產之保存、維護、宣揚及權利之轉移，依本法之規定。

第 3 條　本法所稱文化資產，指具有歷史、藝術、科學等文化價值，並經指定或登錄之下列有形及無形文化資產：

一、有形文化資產：

（一）古蹟：指人類為生活需要所營建之具有歷史、文化、藝術價值之建造物及附屬設施。

（二）歷史建築：指歷史事件所定著或具有歷史性、地方性、特殊性之文化、藝術價值，應予保存之建造物及附屬設施。

（三）紀念建築：指與歷史、文化、藝術等具有重要貢獻之人物相關而應予保存之建造物及附屬設施。

（四）聚落建築群：指建築式樣、風格特殊或與景觀協調，而具有歷史、藝術或科學價值之建造物群或街區。

（五）考古遺址：指蘊藏過去人類生活遺物、遺跡，而具有歷史、美學、民族學或人類學價值之場域。

（六）史蹟：指歷史事件所定著而具有歷史、文化、藝術價值應予保存所定著之空間及附屬設施。

（七）文化景觀：指人類與自然環境經長時間相互影響所形成具有歷史、美學、民族學或人類學價值之場域。

（八）古物：指各時代、各族群經人為加工具有文化意義之藝術作品、生活及儀禮器物、圖書文獻及影音資料等。

（九）自然地景、自然紀念物：指具保育自然價值之自然區域、特殊地形、地質現象、珍貴稀有植物及礦物。

二、無形文化資產：

　　（一）傳統表演藝術：指流傳於各族群與地方之傳統表演藝能。

　　（二）傳統工藝：指流傳於各族群與地方以手工製作為主之傳統技藝。

　　（三）口述傳統：指透過口語、吟唱傳承，世代相傳之文化表現形式。

　　（四）民俗：指與國民生活有關之傳統並有特殊文化意義之風俗、儀式、祭典及節慶。

　　（五）傳統知識與實踐：指各族群或社群，為因應自然環境而生存、適應與管理，長年累積、發展出之知識、技術及相關實踐。

第4條　本法所稱主管機關：在中央為文化部；在直轄市為直轄市政府；在縣（市）為縣（市）政府。但自然地景及自然紀念物之中央主管機關為行政院農業委員會（以下簡稱農委會）。

前條所定各類別文化資產得經審查後以系統性或複合型之型式指定或登錄。如涉及不同主管機關管轄者，其文化資產保存之策劃及共同事項之處理，由文化部或農委會會同有關機關決定之。

第5條　文化資產跨越二以上直轄市、縣（市）轄區，其地方主管機關由所在地直轄市、縣（市）主管機關商定之；必要時得由中央主管機關協調指定。

第6條　主管機關為審議各類文化資產之指定、登錄、廢止及其他本法規定之重大事項，應組成相關審議會，進行審議。

前項審議會之任務、組織、運作、旁聽、委員之遴聘、任期、迴避及其他相關事項之辦法，由中央主管機關定之。

第7條　文化資產之調查、保存、定期巡查及管理維護事項，主管機關得委任所屬機關（構），或委託其他機關（構）、文化資產研究相關之民間團體或個人辦理；中央主管機關並得委辦直轄市、縣（市）主管機關辦理。

第8條　本法所稱公有文化資產，指國家、地方自治團體及其他公法人、公營事業所有之文化資產。

公有文化資產，由所有人或管理機關（構）編列預算，辦理保存、修復及管理維護。主管機關於必要時，得予以補助。

前項補助辦法，由中央主管機關定之。

中央主管機關應寬列預算，專款辦理原住民族文化資產之調查、採集、整理、研究、推廣、保存、維護、傳習及其他本法規定之相關事項。

第 9 條　主管機關應尊重文化資產所有人之權益，並提供其專業諮詢。

前項文化資產所有人對於其財產被主管機關認定為文化資產之行政處分不服時，得依法提起訴願及行政訴訟。

第 10 條　公有及接受政府補助之文化資產，其調查研究、發掘、維護、修復、再利用、傳習、記錄等工作所繪製之圖說、攝影照片、蒐集之標本或印製之報告等相關資料，均應予以列冊，並送主管機關妥為收藏且定期管理維護。

前項資料，除涉及國家安全、文化資產之安全或其他法規另有規定外，主管機關應主動以網路或其他方式公開，如有必要應移撥相關機關保存展示，其辦法由中央主管機關定之。

第 11 條　主管機關為從事文化資產之保存、教育、推廣、研究、人才培育及加值運用工作，得設專責機構；其組織另以法律或自治法規定之。

第 12 條　為實施文化資產保存教育，主管機關應協調各級教育主管機關督導各級學校於相關課程中為之。

第 13 條　原住民族文化資產所涉以下事項，其處理辦法由中央主管機關會同中央原住民族主管機關定之：

一、調查、研究、指定、登錄、廢止、變更、管理、維護、修復、再利用及其他本法規定之事項。

二、具原住民族文化特性及差異性，但無法依第三條規定類別辦理者之保存事項。

第二章　古蹟、歷史建築、紀念建築及聚落建築群

第 14 條　主管機關應定期普查或接受個人、團體提報具古蹟、歷史建築、紀念建築及聚落建築群價值者之內容及範圍，並依法定程序審查後，列冊追蹤。

依前項由個人、團體提報者，主管機關應於六個月內辦理審議。

經第一項列冊追蹤者，主管機關得依第十七條至第十九條所定審查程序辦理。

第 15 條　公有建造物及附屬設施群自建造物興建完竣逾五十年者，或公有土地上所定著之建造物及附屬設施群自建造物興建完竣逾五十年者，所有或管理機關（構）於處分前，應先由主管機關進行文化資產價值評估。

第 16 條　主管機關應建立古蹟、歷史建築、紀念建築及聚落建築群之調查、研究、保存、維護、修復及再利用之完整個案資料。

第 17 條　古蹟依其主管機關區分為國定、直轄市定、縣（市）定三類，由各級主管機關審查指定後，辦理公告。直轄市定、縣（市）定者，並應報中央主管機關備查。

建造物所有人得向主管機關申請指定古蹟，主管機關應依法定程序審查之。

中央主管機關得就前二項，或接受各級主管機關、個人、團體提報、建造物所有人申請已指定之直轄市定、縣（市）定古蹟，審查指定為國定古蹟後，辦理公告。

古蹟滅失、減損或增加其價值時，主管機關得廢止其指定或變更其類別，並辦理公告。直轄市定、縣（市）定者，應報中央主管機關核定。

古蹟指定基準、廢止條件、申請與審查程序、輔助及其他應遵行事項之辦法，由中央主管機關定之。

第 18 條　歷史建築、紀念建築由直轄市、縣（市）主管機關審查登錄後，辦理公告，並報中央主管機關備查。

建造物所有人得向直轄市、縣（市）主管機關申請登錄歷史建築、紀念建築，主管機關應依法定程序審查之。

對已登錄之歷史建築、紀念建築，中央主管機關得予以輔助。

歷史建築、紀念建築滅失、減損或增加其價值時，主管機關得廢止其登錄或變更其類別，並辦理公告。

歷史建築、紀念建築登錄基準、廢止條件、申請與審查程序、輔助及其他應遵行事項之辦法，由中央主管機關定之。

第 19 條　聚落建築群由直轄市、縣（市）主管機關審查登錄後，辦理公告，並報中央主管機關備查。

所在地居民或團體得向直轄市、縣（市）主管機關申請登錄聚落建築群，主管機關受理該項申請，應依法定程序審查之。

中央主管機關得就前二項，或接受各級主管機關、個人、團體提報、所在地居民或團體申請已登錄之聚落建築群，審查登錄為重要聚落建築群後，辦理公告。

前三項登錄基準、審查、廢止條件與程序、輔助及其他應遵行事項之辦法，由中央主管機關定之。

第 20 條　進入第十七條至第十九條所稱之審議程序者，為暫定古蹟。

未進入前項審議程序前，遇有緊急情況時，主管機關得逕列為暫定古蹟，並通知所有人、使用人或管理人。

暫定古蹟於審議期間內視同古蹟，應予以管理維護；其審議期間以六個月為限；必要時得延長一次。主管機關應於期限內完成審議，期滿失其暫定古蹟之效力。

建造物經列為暫定古蹟，致權利人之財產受有損失者，主管機關應給與合理補償；其補償金額以協議定之。

第二項暫定古蹟之條件及應踐行程序之辦法，由中央主管機關定之。

第 21 條　古蹟、歷史建築、紀念建築及聚落建築群由所有人、使用人或管理人管理維護。所在地直轄市、縣（市）主管機關應提供專業諮詢，於必要時得輔助之。

公有之古蹟、歷史建築、紀念建築及聚落建築群必要時得委由其所屬機關（構）或其他機關（構）、登記有案之團體或個人管理維護。

公有之古蹟、歷史建築、紀念建築、聚落建築群及其所定著之土地，除政府機關（構）使用者外，得由主管機關辦理無償撥用。

公有之古蹟、歷史建築、紀念建築及聚落建築群之管理機關，得優先與擁有該定著空間、建造物相關歷史、事件、人物相關文物之公、私法人相互無償、平等簽約合作，以該公有空間、建造物辦理與其相關歷史、事件、人物之保存、教育、展覽、經營管理等相關紀念事業。

第 22 條　公有之古蹟、歷史建築、紀念建築及聚落建築群管理維護所衍生之收益，其全部或一部得由各管理機關（構）作為其管理維護費用，不受國有財產法第七條、國營事業管理法第十三條及其相關法規之限制。

第 23 條　古蹟之管理維護，指下列事項：
一、日常保養及定期維修。

二、使用或再利用經營管理。

三、防盜、防災、保險。

四、緊急應變計畫之擬定。

五、其他管理維護事項。

古蹟於指定後，所有人、使用人或管理人應擬定管理維護計畫，並報主管機關備查。

古蹟所有人、使用人或管理人擬定管理維護計畫有困難時，主管機關應主動協助擬定。

第一項管理維護辦法，由中央主管機關定之。

第 24 條　古蹟應保存原有形貌及工法，如因故毀損，而主要構造與建材仍存在者，應基於文化資產價值優先保存之原則，依照原有形貌修復，並得依其性質，由所有人、使用人或管理人提出計畫，經主管機關核准後，採取適當之修復或再利用方式。所在地直轄市、縣（市）主管機關於必要時得輔助之。

前項修復計畫，必要時得採用現代科技與工法，以增加其抗震、防災、防潮、防蛀等機能及存續年限。

第一項再利用計畫，得視需要在不變更古蹟原有形貌原則下，增加必要設施。

因重要歷史事件或人物所指定之古蹟，其使用或再利用應維持或彰顯原指定之理由與價值。

古蹟辦理整體性修復及再利用過程中，應分階段舉辦說明會、公聽會，相關資訊應公開，並應通知當地居民參與。

古蹟修復及再利用辦理事項、方式、程序、相關人員資格及其他應遵行事項之辦法，由中央主管機關定之。

第 25 條　聚落建築群應保存原有建築式樣、風格或景觀，如因故毀損，而主要紋理及建築構造仍存在者，應基於文化資產價值優先保存之原則，依照原式樣、風格修復，並得依其性質，由所在地之居民或團體提出計畫，經主管機關核准後，採取適當之修復或再利用方式。所在地直轄市、縣（市）主管機關於必要時得輔助之。

聚落建築群修復及再利用辦理事項、方式、程序、相關人員資格及其他應遵行事項之辦法，由中央主管機關定之。

第 26 條　為利古蹟、歷史建築、紀念建築及聚落建築群之修復及再利用，有關其建築管理、土地使用及消防安全等事項，不受區域計畫法、都市計畫法、國家公園法、建築法、消防法及其相關法規全部或一部之限制；其審核程序、查驗標準、限制項目、應備條件及其他應遵行事項之辦法，由中央主管機關會同內政部定之。

第 27 條　因重大災害有辦理古蹟緊急修復之必要者，其所有人、使用人或管理人應於災後三十日內提報搶修計畫，並於災後六個月內提出修復計畫，均於主管機關核准後為之。

　　　　私有古蹟之所有人、使用人或管理人，提出前項計畫有困難時，主管機關應主動協助擬定搶修或修復計畫。

　　　　前二項規定，於歷史建築、紀念建築及聚落建築群之所有人、使用人或管理人同意時，準用之。

　　　　古蹟、歷史建築、紀念建築及聚落建築群重大災害應變處理辦法，由中央主管機關定之。

第 28 條　古蹟、歷史建築或紀念建築經主管機關審查認因管理不當致有滅失或減損價值之虞者，主管機關得通知所有人、使用人或管理人限期改善，屆期未改善者，主管機關得逕為管理維護、修復，並徵收代履行所需費用，或強制徵收古蹟、歷史建築或紀念建築及其所定著土地。

第 29 條　政府機關、公立學校及公營事業辦理古蹟、歷史建築、紀念建築及聚落建築群之修復或再利用，其採購方式、種類、程序、範圍、相關人員資格及其他應遵行事項之辦法，由中央主管機關定之，不受政府採購法限制。但不得違反我國締結之條約及協定。

第 30 條　私有之古蹟、歷史建築、紀念建築及聚落建築群之管理維護、修復及再利用所需經費，主管機關於必要時得補助之。

　　　　歷史建築、紀念建築之保存、修復、再利用及管理維護等，準用第二十三條及第二十四條規定。

第 31 條　公有及接受政府補助之私有古蹟、歷史建築、紀念建築及聚落建築群，應適度開放大眾參觀。

　　　　依前項規定開放參觀之古蹟、歷史建築、紀念建築及聚落建築群，得酌收費用；其費額，由所有人、使用人或管理人擬訂，報經主管機關核定。公有者，並應依規費法相關規定程序辦理。

第 32 條　古蹟、歷史建築或紀念建築及其所定著土地所有權移轉前,應事先通知主
　　　　管機關;其屬私有者,除繼承者外,主管機關有依同樣條件優先購買之
　　　　權。

第 33 條　發見具古蹟、歷史建築、紀念建築及聚落建築群價值之建造物,應即通知
　　　　主管機關處理。

　　　　營建工程或其他開發行為進行中,發見具古蹟、歷史建築、紀念建築及聚
　　　　落建築群價值之建造物時,應即停止工程或開發行為之進行,並報主管機
　　　　關處理。

第 34 條　營建工程或其他開發行為,不得破壞古蹟、歷史建築、紀念建築及聚落建
　　　　築群之完整,亦不得遮蓋其外貌或阻塞其觀覽之通道。

　　　　有前項所列情形之虞者,於工程或開發行為進行前,應經主管機關召開古
　　　　蹟、歷史建築、紀念建築及聚落建築群審議會審議通過後,始得為之。

第 35 條　古蹟、歷史建築、紀念建築及聚落建築群所在地都市計畫之訂定或變更,
　　　　應先徵求主管機關之意見。

　　　　政府機關策定重大營建工程計畫,不得妨礙古蹟、歷史建築、紀念建築及
　　　　聚落建築群之保存及維護,並應先調查工程地區有無古蹟、歷史建築、紀
　　　　念建築及聚落建築群或具古蹟、歷史建築、紀念建築及聚落建築群價值之
　　　　建造物,必要時由主管機關予以協助;如有發見,主管機關應依第十七條
　　　　至第十九條審查程序辦理。

第 36 條　古蹟不得遷移或拆除。但因國防安全、重大公共安全或國家重大建設,由
　　　　中央目的事業主管機關提出保護計畫,經中央主管機關召開審議會審議並
　　　　核定者,不在此限。

第 37 條　為維護古蹟並保全其環境景觀,主管機關應會同有關機關訂定古蹟保存計
　　　　畫,據以公告實施。

　　　　古蹟保存計畫公告實施後,依計畫內容應修正或變更之區域計畫、都市計
　　　　畫或國家公園計畫,相關主管機關應按各計畫所定期限辦理變更作業。

　　　　主管機關於擬定古蹟保存計畫過程中,應分階段舉辦說明會、公聽會及公
　　　　開展覽,並應通知當地居民參與。

　　　　第一項古蹟保存計畫之項目、內容、訂定程序、公告、變更、撤銷、廢止
　　　　及其他應遵行事項之辦法,由中央主管機關會商有關機關定之。

第 38 條　古蹟定著土地之周邊公私營建工程或其他開發行為之申請，各目的事業主管機關於都市設計之審議時，應會同主管機關就公共開放空間系統配置與其綠化、建築量體配置、高度、造型、色彩及風格等影響古蹟風貌保存之事項進行審查。

第 39 條　主管機關得就第三十七條古蹟保存計畫內容，依區域計畫法、都市計畫法或國家公園法等有關規定，編定、劃定或變更為古蹟保存用地或保存區、其他使用用地或分區，並依本法相關規定予以保存維護。

前項古蹟保存用地或保存區、其他使用用地或分區，對於開發行為、土地使用，基地面積或基地內應保留空地之比率、容積率、基地內前後側院之深度、寬度、建築物之形貌、高度、色彩及有關交通、景觀等事項，得依實際情況為必要規定及採取必要之獎勵措施。

前二項規定於歷史建築、紀念建築準用之。

中央主管機關於擬定經行政院核定之國定古蹟保存計畫，如影響當地居民權益，主管機關除得依法辦理徵收外，其協議價購不受土地徵收條例第十一條第四項之限制。

第 40 條　為維護聚落建築群並保全其環境景觀，主管機關應訂定聚落建築群之保存及再發展計畫後，並得就其建築形式與都市景觀制定維護方針，依區域計畫法、都市計畫法或國家公園法等有關規定，編定、劃定或變更為特定專用區。

前項編定、劃定或變更之特定專用區之風貌管理，主管機關得採取必要之獎勵或補助措施。

第一項保存及再發展計畫之擬定，應召開公聽會，並與當地居民協商溝通後為之。

第 41 條　古蹟除以政府機關為管理機關者外，其所定著之土地、古蹟保存用地、保存區、其他使用用地或分區內土地，因古蹟之指定、古蹟保存用地、保存區、其他使用用地或分區之編定、劃定或變更，致其原依法可建築之基準容積受到限制部分，得等值移轉至其他地方建築使用或享有其他獎勵措施；其辦法，由內政部會商文化部定之。

前項所稱其他地方，係指同一都市土地主要計畫地區或區域計畫地區之同一直轄市、縣（市）內之地區。但經內政部都市計畫委員會審議通過後，得移轉至同一直轄市、縣（市）之其他主要計畫地區。

第一項之容積一經移轉，其古蹟之指定或古蹟保存用地、保存區、其他使用用地或分區之管制，不得任意廢止。

經土地所有人依第一項提出古蹟容積移轉申請時，主管機關應協調相關單位完成其容積移轉之計算，並以書面通知所有權人或管理人。

第 42 條　依第三十九條及第四十條規定劃設之古蹟、歷史建築或紀念建築保存用地或保存區、其他使用用地或分區及特定專用區內，關於下列事項之申請，應經目的事業主管機關核准：

一、建築物與其他工作物之新建、增建、改建、修繕、遷移、拆除或其他外形及色彩之變更。

二、宅地之形成、土地之開墾、道路之整修、拓寬及其他土地形狀之變更。

三、竹木採伐及土石之採取。

四、廣告物之設置。

目的事業主管機關為審查前項之申請，應會同主管機關為之。

第三章　考古遺址

第 43 條　主管機關應定期普查或接受個人、團體提報具考古遺址價值者之內容及範圍，並依法定程序審查後，列冊追蹤。

經前項列冊追蹤者，主管機關得依第四十六條所定審查程序辦理。

第 44 條　主管機關應建立考古遺址之調查、研究、發掘及修復之完整個案資料。

第 45 條　主管機關為維護考古遺址之需要，得培訓相關專業人才，並建立系統性之監管及通報機制。

第 46 條　考古遺址依其主管機關，區分為國定、直轄市定、縣（市）定三類。

直轄市定、縣（市）定考古遺址，由直轄市、縣（市）主管機關審查指定後，辦理公告，並報中央主管機關備查。

中央主管機關得就前項，或接受各級主管機關、個人、團體提報已指定之直轄市定、縣（市）定考古遺址，審查指定為國定考古遺址後，辦理公告。

考古遺址滅失、減損或增加其價值時，準用第十七條第四項規定。

考古遺址指定基準、廢止條件、審查程序及其他應遵行事項之辦法，由中央主管機關定之。

第 47 條　具考古遺址價值者，經依第四十三條規定列冊追蹤後，於審查指定程序終結前，直轄市、縣（市）主管機關應負責監管，避免其遭受破壞。

前項列冊考古遺址之監管保護，準用第四十八條第一項及第二項規定。

第 48 條　考古遺址由主管機關訂定考古遺址監管保護計畫，進行監管保護。

前項監管保護，主管機關得委任所屬機關（構），或委託其他機關（構）、文化資產研究相關之民間團體或個人辦理；中央主管機關並得委辦直轄市、縣（市）主管機關辦理。

考古遺址之監管保護辦法，由中央主管機關定之。

第 49 條　為維護考古遺址並保全其環境景觀，主管機關得會同有關機關訂定考古遺址保存計畫，並依區域計畫法、都市計畫法或國家公園法等有關規定，編定、劃定或變更為保存用地或保存區、其他使用用地或分區，並依本法相關規定予以保存維護。

前項保存用地或保存區、其他使用用地或分區範圍、利用方式及景觀維護等事項，得依實際情況為必要之規定及採取獎勵措施。

劃入考古遺址保存用地或保存區、其他使用用地或分區之土地，主管機關得辦理撥用或徵收之。

第 50 條　考古遺址除以政府機關為管理機關者外，其所定著之土地、考古遺址保存用地、保存區、其他使用用地或分區內土地，因考古遺址之指定、考古遺址保存用地、保存區、其他使用用地或分區之編定、劃定或變更，致其原依法可建築之基準容積受到限制部分，得等值移轉至其他地方建築使用或享有其他獎勵措施；其辦法，由內政部會商文化部定之。

前項所稱其他地方，係指同一都市土地主要計畫地區或區域計畫地區之同一直轄市、縣（市）內之地區。但經內政部都市計畫委員會審議通過後，得移轉至同一直轄市、縣（市）之其他主要計畫地區。

第一項之容積一經移轉，其考古遺址之指定或考古遺址保存用地、保存區、其他使用用地或分區之管制，不得任意廢止。

第 51 條　考古遺址之發掘，應由學者專家、學術或專業機構向主管機關提出申請，經審議會審議，並由主管機關核准，始得為之。

前項考古遺址之發掘者，應製作發掘報告，於主管機關所定期限內，報請主管機關備查，並公開發表。

發掘完成之考古遺址，主管機關應促進其活用，並適度開放大眾參觀。

考古遺址發掘之資格限制、條件、審查程序及其他應遵行事項之辦法，由中央主管機關定之。

第 52 條　外國人不得在我國國土範圍內調查及發掘考古遺址。但與國內學術或專業機構合作，經中央主管機關許可者，不在此限。

第 53 條　考古遺址發掘出土之遺物，應由其發掘者列冊，送交主管機關指定保管機關（構）保管。

第 54 條　主管機關為保護、調查或發掘考古遺址，認有進入公、私有土地之必要時，應先通知土地所有人、使用人或管理人；土地所有人、使用人或管理人非有正當理由，不得規避、妨礙或拒絕。

因前項行為，致土地所有人受有損失者，主管機關應給與合理補償；其補償金額，以協議定之，協議不成時，土地所有人得向行政法院提起給付訴訟。

第 55 條　考古遺址定著土地所有權移轉前，應事先通知主管機關。其屬私有者，除繼承者外，主管機關有依同樣條件優先購買之權。

第 56 條　政府機關、公立學校及公營事業辦理考古遺址調查、研究或發掘有關之採購，其採購方式、種類、程序、範圍、相關人員資格及其他應遵行事項之辦法，由中央主管機關定之，不受政府採購法限制。但不得違反我國締結之條約及協定。

第 57 條　發見疑似考古遺址，應即通知所在地直轄市、縣（市）主管機關採取必要維護措施。

營建工程或其他開發行為進行中，發見疑似考古遺址時，應即停止工程或開發行為之進行，並通知所在地直轄市、縣（市）主管機關。除前項措施外，主管機關應即進行調查，並送審議會審議，以採取相關措施，完成審議程序前，開發單位不得復工。

第 58 條　考古遺址所在地都市計畫之訂定或變更，應先徵求主管機關之意見。政府機關策定重大營建工程計畫時，不得妨礙考古遺址之保存及維護，並應先調查工程地區有無考古遺址、列冊考古遺址或疑似考古遺址；如有發見，應即通知主管機關，主管機關應依第四十六條審查程序辦理。

第 59 條　疑似考古遺址及列冊考古遺址之保護、調查、研究、發掘、採購及出土遺物之保管等事項，準用第五十一條至第五十四條及第五十六條規定。

第四章　史蹟、文化景觀

第 60 條　直轄市、縣（市）主管機關應定期普查或接受個人、團體提報具史蹟、文化景觀價值之內容及範圍，並依法定程序審查後，列冊追蹤。

　　　　依前項由個人、團體提報者，主管機關應於六個月內辦理審議。

　　　　經第一項列冊追蹤者，主管機關得依第六十一條所定審查程序辦理。

第 61 條　史蹟、文化景觀由直轄市、縣（市）主管機關審查登錄後，辦理公告，並報中央主管機關備查。

　　　　中央主管機關得就前項，或接受各級主管機關、個人、團體提報已登錄之史蹟、文化景觀，審查登錄為重要史蹟、重要文化景觀後，辦理公告。

　　　　史蹟、文化景觀滅失或其價值減損，主管機關得廢止其登錄或變更其類別，並辦理公告。

　　　　史蹟、文化景觀登錄基準、保存重要性、廢止條件、審查程序及其他應遵行事項之辦法，由中央主管機關定之。

　　　　進入史蹟、文化景觀審議程序者，為暫定史蹟、暫定文化景觀，準用第二十條規定。

第 62 條　史蹟、文化景觀之保存及管理原則，由主管機關召開審議會依個案性質決定，並得依其特性及實際發展需要，作必要調整。

　　　　主管機關應依前項原則，訂定史蹟、文化景觀之保存維護計畫，進行監管保護，並輔導史蹟、文化景觀所有人、使用人或管理人配合辦理。

　　　　前項公有史蹟、文化景觀管理維護所衍生之收益，準用第二十二條規定辦理。

第 63 條　為維護史蹟、文化景觀並保全其環境，主管機關得會同有關機關訂定史蹟、文化景觀保存計畫，並依區域計畫法、都市計畫法或國家公園法等有關規定，編定、劃定或變更為保存用地或保存區、其他使用用地或分區，並依本法相關規定予以保存維護。

　　　　前項保存用地或保存區、其他使用用地或分區用地範圍、利用方式及景觀維護等事項，得依實際情況為必要規定及採取獎勵措施。

第 64 條　為利史蹟、文化景觀範圍內建造物或設施之保存維護，有關其建築管理、土地使用及消防安全等事項，不受區域計畫法、都市計畫法、國家公園法、建築法、消防法及其相關法規全部或一部之限制；其審核程序、查驗標準、限制項目、應備條件及其他應遵行事項之辦法，由中央主管機關會同內政部定之。

第五章　古　物

第 65 條　古物依其珍貴稀有價值，分為國寶、重要古物及一般古物。

　　　　　主管機關應定期普查或接受個人、團體提報具古物價值之項目、內容及範圍，依法定程序審查後，列冊追蹤。

　　　　　經前項列冊追蹤者，主管機關得依第六十七條、第六十八條所定審查程序辦理。

第 66 條　中央政府機關及其附屬機關（構）、國立學校、國營事業及國立文物保管機關（構）應就所保存管理之文物暫行分級報中央主管機關備查，並就其中具國寶、重要古物價值者列冊，報中央主管機關審查。

第 67 條　私有及地方政府機關（構）保管之文物，由直轄市、縣（市）主管機關審查指定一般古物後，辦理公告，並報中央主管機關備查。

第 68 條　中央主管機關應就前二條所列冊或指定之古物，擇其價值較高者，審查指定為國寶、重要古物，並辦理公告。

　　　　　前項國寶、重要古物滅失、減損或增加其價值時，中央主管機關得廢止其指定或變更其類別，並辦理公告。

　　　　　古物之分級、指定、指定基準、廢止條件、審查程序及其他應遵行事項之辦法，由中央主管機關定之。

第 69 條　公有古物，由保存管理之政府機關（構）管理維護，其辦法由中央主管機關訂定之。

　　　　　前項保管機關（構）應就所保管之古物，建立清冊，並訂定管理維護相關規定，報主管機關備查。

第 70 條　有關機關依法沒收、沒入或收受外國交付、捐贈之文物，應列冊送交主管機關指定之公立文物保管機關（構）保管之。

第 71 條　公立文物保管機關（構）為研究、宣揚之需要，得就保管之公有古物，具名複製或監製。他人非經原保管機關（構）准許及監製，不得再複製。

前項公有古物複製及監製管理辦法，由中央主管機關定之。

第 72 條　私有國寶、重要古物之所有人，得向公立文物保存或相關專業機關（構）申請專業維護；所需經費，主管機關得補助之。

中央主管機關得要求公有或接受前項專業維護之私有國寶、重要古物，定期公開展覽。

第 73 條　中華民國境內之國寶、重要古物，不得運出國外。但因戰爭、必要修復、國際文化交流舉辦展覽或其他特殊情況，而有運出國外之必要，經中央主管機關報請行政院核准者，不在此限。

前項申請與核准程序、辦理保險、移運、保管、運出、運回期限及其他應遵行事項之辦法，由中央主管機關定之。

第 74 條　具歷史、藝術或科學價值之百年以上之文物，因展覽、研究或修復等原因運入，須再運出，或運出須再運入，應事先向主管機關提出申請。

前項申請程序、辦理保險、移運、保管、運入、運出期限及其他應遵行事項之辦法，由中央主管機關定之。

第 75 條　私有國寶、重要古物所有權移轉前，應事先通知中央主管機關；除繼承者外，公立文物保管機關（構）有依同樣條件優先購買之權。

第 76 條　發見具古物價值之無主物，應即通知所在地直轄市、縣（市）主管機關，採取維護措施。

第 77 條　營建工程或其他開發行為進行中，發見具古物價值者，應即停止工程或開發行為之進行，並報所在地直轄市、縣（市）主管機關依第六十七條審查程序辦理。

第六章　自然地景、自然紀念物

第 78 條　自然地景依其性質，區分為自然保留區、地質公園；自然紀念物包括珍貴稀有植物、礦物、特殊地形及地質現象。

第 79 條　主管機關應定期普查或接受個人、團體提報具自然地景、自然紀念物價值者之內容及範圍，並依法定程序審查後，列冊追蹤。

經前項列冊追蹤者，主管機關得依第八十一條所定審查程序辦理。

第 80 條　主管機關應建立自然地景、自然紀念物之調查、研究、保存、維護之完整個案資料。

　　　　　主管機關應對自然紀念物辦理有關教育、保存等紀念計畫。

第 81 條　自然地景、自然紀念物依其主管機關，區分為國定、直轄市定、縣（市）定三類，由各級主管機關審查指定後，辦理公告。直轄市定、縣（市）定者，並應報中央主管機關備查。

　　　　　具自然地景、自然紀念物價值之所有人得向主管機關申請指定，主管機關應依法定程序審查之。

　　　　　自然地景、自然紀念物滅失、減損或增加其價值時，主管機關得廢止其指定或變更其類別，並辦理公告。直轄市定、縣（市）定者，應報中央主管機關核定。

　　　　　前三項指定基準、廢止條件、申請與審查程序、輔助及其他應遵行事項之辦法，由中央主管機關定之。

第 82 條　自然地景、自然紀念物由所有人、使用人或管理人管理維護；主管機關對私有自然地景、自然紀念物，得提供適當輔導。

　　　　　自然地景、自然紀念物得委任、委辦其所屬機關（構）或委託其他機關（構）、登記有案之團體或個人管理維護。

　　　　　自然地景、自然紀念物之管理維護者應擬定管理維護計畫，報主管機關備查。

第 83 條　自然地景、自然紀念物管理不當致有滅失或減損價值之虞之處理，準用第二十八條規定。

第 84 條　進入自然地景、自然紀念物指定之審議程序者，為暫定自然地景、暫定自然紀念物。

　　　　　具自然地景、自然紀念物價值者遇有緊急情況時，主管機關得指定為暫定自然地景、暫定自然紀念物，並通知所有人、使用人或管理人。

　　　　　暫定自然地景、暫定自然紀念物之效力、審查期限、補償及應踐行程序等事項，準用第二十條規定。

第 85 條　自然紀念物禁止採摘、砍伐、挖掘或以其他方式破壞，並應維護其生態環境。但原住民族為傳統文化、祭儀需要及研究機構為研究、陳列或國際交換等特殊需要，報經主管機關核准者，不在此限。

第 86 條　自然保留區禁止改變或破壞其原有自然狀態。

　　　　為維護自然保留區之原有自然狀態，除其他法律另有規定外，非經主管機關許可，不得任意進入其區域範圍；其申請資格、許可條件、作業程序及其他應遵行事項之辦法，由中央主管機關定之。

第 87 條　自然地景、自然紀念物所在地訂定或變更區域計畫或都市計畫，應先徵求主管機關之意見。

　　　　政府機關策定重大營建工程計畫時，不得妨礙自然地景、自然紀念物之保存及維護，並應先調查工程地區有無具自然地景、自然紀念物價值者；如有發見，應即報主管機關依第八十一條審查程序辦理。

第 88 條　發見具自然地景、自然紀念物價值者，應即報主管機關處理。

　　　　營建工程或其他開發行為進行中，發見具自然地景、自然紀念物價值者，應即停止工程或開發行為之進行，並報主管機關處理。

第七章　無形文化資產

第 89 條　直轄市、縣（市）主管機關應定期普查或接受個人、團體提報具保存價值之無形文化資產項目、內容及範圍，並依法定程序審查後，列冊追蹤。

　　　　經前項列冊追蹤者，主管機關得依第九十一條所定審查程序辦理。

第 90 條　直轄市、縣（市）主管機關應建立無形文化資產之調查、採集、研究、傳承、推廣及活化之完整個案資料。

第 91 條　傳統表演藝術、傳統工藝、口述傳統、民俗及傳統知識與實踐由直轄市、縣（市）主管機關審查登錄，辦理公告，並應報中央主管機關備查。

　　　　中央主管機關得就前項，或接受個人、團體提報已登錄之無形文化資產，審查登錄為重要傳統表演藝術、重要傳統工藝、重要口述傳統、重要民俗、重要傳統知識與實踐後，辦理公告。

　　　　依前二項規定登錄之無形文化資產項目，主管機關應認定其保存者，賦予其編號、頒授登錄證書，並得視需要協助保存者進行保存維護工作。

　　　　各類無形文化資產滅失或減損其價值時，主管機關得廢止其登錄或變更其類別，並辦理公告。直轄市、縣（市）登錄者，應報中央主管機關核定。

第 92 條　主管機關應訂定無形文化資產保存維護計畫，並應就其中瀕臨滅絕者詳細製作紀錄、傳習，或採取為保存維護所作之適當措施。

第 93 條　保存者因死亡、變更、解散或其他特殊理由而無法執行前條之無形文化資產保存維護計畫，主管機關得廢止該保存者之認定。直轄市、縣（市）廢止者，應報中央主管機關備查。

中央主管機關得就聲譽卓著之無形文化資產保存者頒授證書，並獎助辦理其無形文化資產之記錄、保存、活化、實踐及推廣等工作。

各類無形文化資產之登錄、保存者之認定基準、變更、廢止條件、審查程序、編號、授予證書、輔助及其他應遵行事項之辦法，由中央主管機關定之。

第 94 條　主管機關應鼓勵民間辦理無形文化資產之記錄、建檔、傳承、推廣及活化等工作。

前項工作所需經費，主管機關得補助之。

第八章　文化資產保存技術及保存者

第 95 條　主管機關應普查或接受個人、團體提報文化資產保存技術及其保存者，依法定程序審查後，列冊追蹤，並建立基礎資料。

前項所稱文化資產保存技術，指進行文化資產保存及修復工作不可或缺，且必須加以保護需要之傳統技術；其保存者，指保存技術之擁有、精通且能正確體現者。

主管機關應對文化資產保存技術保存者，賦予編號、授予證書及獎勵補助。

第 96 條　直轄市、縣（市）主管機關得就已列冊之文化資產保存技術，擇其必要且需保護者，審查登錄為文化資產保存技術，辦理公告，並報中央主管機關備查。

中央主管機關得就前條已列冊或前項已登錄之文化資產保存技術中，擇其急需加以保護者，審查登錄為重要文化資產保存技術，並辦理公告。

前二項登錄文化資產保存技術，應認定其保存者。

文化資產保存技術無需再加以保護時，或其保存者因死亡、喪失行為能力或變更等情事，主管機關得廢止或變更其登錄或認定，並辦理公告。直轄市、縣（市）廢止或變更者，應報中央主管機關備查。

前四項登錄及認定基準、審查、廢止條件與程序、變更及其他應遵行事項之辦法，由中央主管機關定之。

第 97 條　主管機關應對登錄之保存技術及其保存者，進行技術保存及傳習，並活用該項技術於文化資產保存修護工作。

前項保存技術之保存、傳習、活用與其保存者之技術應用、人才養成及輔助辦法，由中央主管機關定之。

第九章　獎　勵

第 98 條　有下列情形之一者，主管機關得給予獎勵或補助：
一、捐獻私有古蹟、歷史建築、紀念建築、考古遺址或其所定著之土地、自然地景、自然紀念物予政府。
二、捐獻私有國寶、重要古物予政府。
三、發見第三十三條之建造物、第五十七條之疑似考古遺址、第七十六條之具古物價值之無主物或第八十八條第一項之具自然地景價值之區域或自然紀念物，並即通報主管機關處理。
四、維護或傳習文化資產具有績效。
五、對闡揚文化資產保存有顯著貢獻。
六、主動將私有古物申請指定，並經中央主管機關依第六十八條規定審查指定為國寶、重要古物。

前項獎勵或補助辦法，由文化部、農委會分別定之。

第 99 條　私有古蹟、考古遺址及其所定著之土地，免徵房屋稅及地價稅。

私有歷史建築、紀念建築、聚落建築群、史蹟、文化景觀及其所定著之土地，得在百分之五十範圍內減徵房屋稅及地價稅；其減免範圍、標準及程序之法規，由直轄市、縣（市）主管機關訂定，報財政部備查。

第 100 條　私有古蹟、歷史建築、紀念建築、考古遺址及其所定著之土地，因繼承而移轉者，免徵遺產稅。

本法公布生效前發生之古蹟、歷史建築、紀念建築或考古遺址繼承，於本法公布生效後，尚未核課或尚未核課確定者，適用前項規定。

第 101 條　出資贊助辦理古蹟、歷史建築、紀念建築、古蹟保存區內建築物、考古遺址、聚落建築群、史蹟、文化景觀、古物之修復、再利用或管理維護者，其捐贈或贊助款項，得依所得稅法第十七條第一項第二款第二目及第三十六條第一款規定，列舉扣除或列為當年度費用，不受金額之限制。

前項贊助費用，應交付主管機關、國家文化藝術基金會、直轄市或縣（市）文化基金會，會同有關機關辦理前項修復、再利用或管理維護事項。該項贊助經費，經贊助者指定其用途，不得移作他用。

第 102 條　自然人、法人、團體或機構承租，並出資修復公有古蹟、歷史建築、紀念建築、古蹟保存區內建築物、考古遺址、聚落建築群、史蹟、文化景觀者，得減免租金；其減免金額，以主管機關依其管理維護情形定期檢討核定，其相關辦法由中央主管機關定之。

第十章　罰　則

第 103 條　有下列行為之一者，處六個月以上五年以下有期徒刑，得併科新臺幣五十萬元以上二千萬元以下罰金：
一、違反第三十六條規定遷移或拆除古蹟。
二、毀損古蹟、暫定古蹟之全部、一部或其附屬設施。
三、毀損考古遺址之全部、一部或其遺物、遺跡。
四、毀損或竊取國寶、重要古物及一般古物。
五、違反第七十三條規定，將國寶、重要古物運出國外，或經核准出國之國寶、重要古物，未依限運回。
六、違反第八十五條規定，採摘、砍伐、挖掘或以其他方式破壞自然紀念物或其生態環境。
七、違反第八十六條第一項規定，改變或破壞自然保留區之自然狀態。
前項之未遂犯，罰之。

第 104 條　有前條第一項各款行為者，其損害部分應回復原狀；不能回復原狀或回復顯有重大困難者，應賠償其損害。

前項負有回復原狀之義務而不為者，得由主管機關代履行，並向義務人徵收費用。

第 105 條　法人之代表人、法人或自然人之代理人、受僱人或其他從業人員，因執行職務犯第一百零三條之罪者，除依該條規定處罰其行為人外，對該法人或自然人亦科以同條所定之罰金。

第 106 條　有下列情事之一者，處新臺幣三十萬元以上二百萬元以下罰鍰：

一、古蹟之所有人、使用人或管理人，對古蹟之修復或再利用，違反第二十四條規定，未依主管機關核定之計畫為之。

二、古蹟之所有人、使用人或管理人，對古蹟之緊急修復，未依第二十七條規定期限內提出修復計畫或未依主管機關核定之計畫為之。

三、古蹟、自然地景、自然紀念物之所有人、使用人或管理人經主管機關依第二十八條、第八十三條規定通知限期改善，屆期仍未改善。

四、營建工程或其他開發行為，違反第三十四條第一項、第五十七條第二項、第七十七條或第八十八條第二項規定者。

五、發掘考古遺址、列冊考古遺址或疑似考古遺址，違反第五十一條、第五十二條或第五十九條規定。

六、再複製公有古物，違反第七十一條第一項規定，未經原保管機關（構）核准者。

七、毀損歷史建築、紀念建築之全部、一部或其附屬設施。

有前項第一款、第二款及第四款至第六款情形之一，經主管機關限期通知改正而不改正，或未依改正事項改正者，得按次分別處罰，至改正為止；情況急迫時，主管機關得代為必要處置，並向行為人徵收代履行費用；第四款情形，並得勒令停工，通知自來水、電力事業等配合斷絕自來水、電力或其他能源。

有第一項各款情形之一，其產權屬公有者，主管機關並應公布該管理機關名稱及將相關人員移請權責機關懲處或懲戒。

有第一項第七款情形者，準用第一百零四條規定辦理。

第 107 條　有下列情事之一者，處新臺幣十萬元以上一百萬元以下罰鍰：

一、移轉私有古蹟及其定著之土地、考古遺址定著土地、國寶、重要古物之所有權，未依第三十二條、第五十五條、第七十五條規定，事先通知主管機關。

二、發見第三十三條第一項之建造物、第五十七條第一項之疑似考古遺址、第七十六條之具古物價值之無主物，未通報主管機關處理。

第 108 條　有下列情事之一者，處新臺幣三萬元以上十五萬元以下罰鍰：
　　　　　一、違反第八十六條第二項規定，未經主管機關許可，任意進入自然保留
　　　　　　　區。
　　　　　二、違反第八十八條第一項規定，未通報主管機關處理。

第 109 條　公務員假借職務上之權力、機會或方法，犯第一百零三條之罪者，加重其
　　　　　刑至二分之一。

第十一章　附　則

第 110 條　直轄市、縣（市）主管機關依本法應作為而不作為，致危害文化資產保存
　　　　　時，得由行政院、中央主管機關命其於一定期限內為之；屆期仍不作為
　　　　　者，得代行處理。但情況急迫時，得逕予代行處理。

第 111 條　本法中華民國一百零五年七月十二日修正之條文施行前公告之古蹟、歷史
　　　　　建築、聚落、遺址、文化景觀、傳統藝術、民俗及有關文物、自然地景，
　　　　　其屬應歸類為紀念建築、聚落建築群、考古遺址、史蹟、傳統表演藝術、
　　　　　傳統工藝、口述傳統、民俗、傳統知識與實踐、自然紀念物者及依本法第
　　　　　十三條規定原住民族文化資產所涉事項，由主管機關自本法修正施行之日
　　　　　起一年內，依本法規定完成重新指定、登錄及公告程序。

第 112 條　本法施行細則，由文化部會同農委會定之。

第 113 條　本法自公布日施行。

16-5　古蹟管理維護辦法

中華民國 106 年 7 月 27 日文化部文授資局綜字第 10630078881 號

第 1 條　本辦法依文化資產保存法（以下簡稱本法）第二十三條第四項規定訂定
　　　　之。

第 2 條　本法第二十三條第二項所定管理維護計畫，其內容應包括下列事項：
　　　　一、古蹟概況。
　　　　二、管理維護組織及運作。
　　　　三、日常保養及定期維修。

四、 使用或再利用經營管理。

五、 防盜、防災、保險。

六、 緊急應變計畫。

七、 其他管理維護之必要事項。

古蹟類型特殊者，經主管機關同意，得擇前項各款必要者訂定管理維護計畫，不受前項規定之限制。

古蹟指定公告後六個月內，所有人、使用人或管理人應訂定前二項管理維護計畫，並依本法第二十三條第二項規定報主管機關備查；修正時亦同。

第一項及第二項管理維護計畫除有重大事項發生應立即檢討外，每五年應至少檢討一次。

第 3 條　前條第一項第三款所定日常保養，其項目如下：

一、 全境巡察。

二、 構件及文物外貌檢視。

三、 古蹟範圍內外環境之清潔。

四、 設施及設備之整備。

五、 良好通風及排水之維持。

第 4 條　第二條第一項第三款所稱定期維修，指基於不減損古蹟價值之原則，定期對下列項目所為之耗材更替、設施設備之檢測及維修：

一、 結構安全。

二、 材料老化。

三、 設施、設備及管線之安全。

四、 生物危害。

五、 潮氣及排水。

定期維修涉及建築、消防、生物防治等相關專業領域者，應由各相關法令規定之人員為之。

第 5 條　第三條及前條第一項各款項目之作業頻率及方法，應於管理維護計畫載明。

第 6 條　古蹟於日常保養或定期維修作業中，發現其主體、構件、文物等有外觀形狀改變、色澤變化、設備損壞、生物危害等異常狀況，有損害文化資產價值之虞時，應予記錄，並立即通報主管機關。如遇竊盜時，應同時通報警察機關。

前項異常狀況有持續擴大之虞者，應及時就古蹟受損處，採取非侵入式之臨時保護。

第 7 條　古蹟之日常保養或定期維修，得委由第十七條所定經古蹟管理維護教育訓練之合格人員，或其他專業機關（構）、登記有案團體為之。

古蹟之所有人、使用人或管理人辦理日常保養或定期維修有困難時，主管機關應予以協助。

第 8 條　第二條第一項第四款所定使用或再利用，應以原目的或與原用途關連、相容之使用為優先考量。

古蹟用途變更為非原用途，並為內部改修或外加附屬設施時，其所有人、使用人或管理人應依古蹟修復及再利用辦法有關規定辦理。

古蹟之使用或再利用，如屬應依古蹟歷史建築紀念建築及聚落建築群建築管理土地使用消防安全處理辦法取得使用許可者，其因應措施，應於管理維護計畫中載明。

第 9 條　古蹟開放大眾參觀者，其開放時間、開放範圍、開放限制、收費、解說牌示、導覽活動、圖文刊物、參觀者應注意事項及其他相關事項，應於管理維護計畫中載明。

第 10 條　古蹟供公眾使用，且有經營行為者，其所有人、使用人或管理人應訂定經營管理計畫實施，並於管理維護計畫中載明。

第 11 條　第二條第一項第五款所定防盜事項，其措施如下：
一、應將古蹟內重要構件及文物列冊，定期清點，並作成紀錄。
二、依實際需要設置防盜監視系統、安排值班人員或委託保全服務等防盜措施。
三、必要時得申請當地警察機關加強巡邏。

第 12 條　第二條第一項第五款所定防災事項，應兼顧人身安全之保護及文化資產價值之完整保存。

古蹟之所有人、使用人或管理人，應訂定防災計畫，並於管理維護計畫中載明；其內容應包括下列事項：
一、災害風險評估：指依古蹟環境、構造、材料、用途、災害歷史及地域上之特性，按火災、水災、風災、土石流、地震及人為等災害類別，分別評估其發生機率，並訂定防範措施。

二、災害預防：指防災編組、演練、使用管理、巡查、用火管制、設備檢查及設置警報器與消防器材等措施。

三、災害搶救：指災害發生時，編組人員得及時到位，投入救災及文物搶救之措施。

四、防災演練：指依災害預防措施，檢驗其防災功能及模擬災害情況，實際操作救災搶險之措施。

前項防災計畫之執行，由古蹟所有人、使用人或管理人為召集人，並由古蹟所在地村（里）長與居民、社會公正熱心人士等組成防災編組，必要時得由主管機關協助，並請當地消防與其他防災主管機關指導。

第 13 條　第二條第一項第五款所定保險事項，其項目如下：

一、依實際狀況，就古蹟之建築、文物或人員等，辦理相關災害保險。

二、保險契約簽訂或續約後，應報主管機關備查。

前項保險種類，應於管理維護計畫中載明。

第 14 條　古蹟之所有人、使用人或管理人，應依第二條第一項第六款規定訂定緊急應變計畫，主管機關並應建立古蹟災害緊急應變通報機制。

第 15 條　前條所定緊急應變計畫，應包括古蹟災害緊急應變處理之方式及程序，其內容如下：

一、對於重要文物、構件之搬運撤離。

二、救災中容易受損之具重要價值而不可移動之構件，應特別訂定對策，以確保救災過程中文化資產價值損失降至最低。

三、災害發生時，古蹟之所有人、使用人或管理人應立即進行災害現場管制防護，禁止閒雜人進出，防止重要構件或文物再次受損或遺失。

四、依通報機制報請主管機關派員勘查災害現場，並依災情輕重程度或依古蹟歷史建築紀念建築及聚落建築群重大災害應變處理辦法規定之程序，進行災後處理。

第 16 條　古蹟之所有人、使用人或管理人得結合當地文化特色、人文資源，配合推動在地文化傳承教育，並建立社區志工參與制度。

第 17 條　主管機關應定期舉辦古蹟管理維護人員之教育訓練，提供古蹟之所有人、使用人、管理人或其指派之人員參加。

前項教育訓練，得委由相關機關、學校、機構或團體辦理。

第 18 條　古蹟之所有人、使用人或管理人應依管理維護計畫，實施管理維護工作。

主管機關應定期實施古蹟管理維護之訪視或查核，如發現管理維護有不當或未訂定管理維護計畫，致有滅失或毀損價值之虞者，應命其限期改善；屆期未改善者，依本法第二十八條及第一百零六條規定辦理。

前項古蹟管理維護之訪視或查核，主管機關得委任、委辦其所屬機關（構）或委託其他機關、學校、機構或團體辦理。

第 19 條　古蹟之管理維護，所有人、使用人或管理人應建立管理維護資料檔案，彙整後定期送主管機關備查。

前項彙整內容、檔案格式及傳送期間與方式等事項，由中央主管機關定之。

第 20 條　私有古蹟管理維護成效優良者，主管機關得依本法第三十條第一項規定，優先補助其管理維護經費。

公有古蹟管理維護成效優良者，主管機關得依本法第九十八條規定獎勵之。

第 21 條　歷史建築、紀念建築之管理維護，準用本辦法規定。

第 22 條　本辦法自發布日施行。

參考文獻　REFERENCES

1. 全國法規資料庫，國家公園法。
 http://law.moj.gov.tw/LawClass/LawAll.aspx?PCode=D0070105

2. 全國法規資料庫，風景特定區管理規則。
 http://law.moj.gov.tw/LawClass/LawAll.aspx?PCode=K0110007

3. 全國法規資料庫，自然人文生態景觀區專業導覽人員管理辦法。
 http://law.moj.gov.tw/LawClass/LawAll.aspx?PCode=K0110019

4. 全國法規資料庫，文化資產保存法。
 http://law.moj.gov.tw/LawClass/LawHistory.aspx?PCode=H0170001

5. 全國法規資料庫，古蹟管理維護辦法。
 http://law.moj.gov.tw/LawClass/LawAll.aspx?PCode=H0170055

17 Chapter

觀光森林遊樂
事業管理法規

17-1　觀光遊樂業管理規則

中華民國 106 年 1 月 20 日交通部交路（一）字第 10582006035 號

第一章　總　則

第 1 條　本規則依發展觀光條例（以下簡稱本條例）第六十六條第四項規定訂定之。

第 2 條　觀光遊樂業之管理，除法令另有規定外，適用本規則之規定。

第 3 條　本規則所稱觀光遊樂業，指經主管機關核准經營觀光遊樂設施之營利事業。

第 4 條　本規則所稱觀光遊樂設施，指在風景特定區或觀光地區提供觀光旅客休閒、遊樂之設施。

第 4-1 條　本條例第三十五條及本規則所稱重大投資案件，指申請籌設面積，符合下列條件之一者：

一、位於都市土地，達五公頃以上。

二、位於非都市土地，達十公頃以上。

第 5 條　觀光遊樂業之設立、發照、經營管理、檢查、處罰及從業人員之管理等事項，除本條例或本規則另有規定由交通部辦理者外，由直轄市、縣（市）政府辦理之；其權責劃分如附表。

交通部得將前項規定辦理事項，委任交通部觀光局執行；其委任時，應將委任事項及法規依據公告之，並刊登於政府公報。

第二章　觀光遊樂業之設立發照

第 6 條　觀光遊樂業經營之觀光遊樂設施，應符合區域計畫法、都市計畫法及其他相關法令之規定，並以主管機關核定之興辦事業計畫為限。

第 7 條　觀光遊樂業申請籌設面積不得小於二公頃。但其他法令另有規定者，或直轄市、縣（市）政府依其自治權限另定者，從其規定。

觀光遊樂業籌設申請案件之主管機關，區分如下：

一、屬重大投資案件者，由交通部受理、核准、發照。

二、非屬重大投資案件者，由地方主管機關受理、核准、發照。

第 8 條　（刪除）

第 9 條　經營觀光遊樂業，應備具下列文件，向主管機關申請籌設；其有適用本條例第四十七條規定必要者，得一併提出申請，經核准籌設後，報交通部核定。

一、觀光遊樂業籌設申請書。

二、發起人名冊或董事、監察人名冊。

三、公司章程或發起人會議紀錄。

四、興辦事業計畫。

五、最近三個月內核發之土地登記謄本、土地使用權利證明文件及土地使用分區證明。

六、地籍圖謄本（應著色標明申請範圍）。

主管機關為審查觀光遊樂業申請籌設案件，得設置審查小組。

前項觀光遊樂業籌設案件審查小組組成、應備文件格式及審查作業方式，由交通部觀光局另定之。

本規則中華民國九十二年一月一日發布生效前，以經營觀光遊樂業務為目的，經依法核准計畫，尚未經依法核准經營者，得於本規則中華民國一百零三年七月二十五日修正施行之日起二個月內，依第一項規定申請籌設，免附興辦事業計畫；屆期未申請籌設者，原計畫之核准失其效力，應重新檢附興辦事業計畫，始得依第一項規定申請籌設。

第 10 條　主管機關於受理觀光遊樂業申請籌設案件後，應於六十日內作成審查結論，並通知申請人及副知有關機關。但情形特殊需延展審查期間者，其延展以五十日為限，並應通知申請人。

前項審查有應補正事項者，應限期通知申請人補正，其補正時間不計入前項所定之審查期間。申請人屆期未補正或未補正完備者，應駁回其申請。

申請人於前項補正期間屆滿前，得敘明理由申請延展或撤回案件，屆期未申請延展、撤回或理由不充分者，主管機關應駁回其申請。

第 11 條　經核准籌設之觀光遊樂業，依法應辦理土地使用變更、環境影響評估或水土保持處理與維護者，申請人應於核准籌設一年內，依區域計畫法、都市計畫法、環境影響評估法、水土保持法及其他相關法令規定，向該管主管

機關提出申請；屆期未提出申請者，籌設之核准失其效力。但有正當事由者，得敘明理由，於期間屆滿前向主管機關申請延展。

前項之延展，以兩次為限，每次延展不得超過六個月；屆期未申請者，籌設之核准失其效力。

第一項之申請，經該管主管機關認定不應開發或不予核可者，籌設之核准失其效力。

第 12 條　依前條規定辦理土地使用變更、環境影響評估或水土保持處理與維護者，經該管主管機關核准後，應於三個月內，依核定內容修正興辦事業計畫相關書件，並製作定稿本，申請主管機關核定。

前項應備變更計畫圖說及有關文件格式、審查作業方式，由交通部觀光局另定之；變更後之設置規模符合第四條之一規定者，由交通部觀光局受理、核准。

第 13 條　經核准籌設之觀光遊樂業，應自主管機關核定興辦事業計畫定稿本後三個月內依法辦妥公司登記，並備具下列文件，報請主管機關備查：
一、公司登記證明文件。
二、董事、監察人、經理人名冊。

前項登記事項變更時，應於辦妥公司登記變更後三十日內，報請主管機關備查。

第 14 條　經核准籌設之觀光遊樂業，不需辦理土地使用變更、環境影響評估、水土保持處理與維護或整地排水計畫者；或依法辦理土地使用變更、環境影響評估、水土保持處理與維護或整地排水計畫經該管主管機關核准或取得完工證明者，應於一年內向當地建築主管機關申請建築執照，依法興建；屆期未依法興建者，籌設之核准失其效力。

前項期間，如有正當理由者，得敘明理由，於期間屆滿前向主管機關申請延展。延展以兩次為限，每次不得逾一年；屆期未依法開始興建者，籌設之核准失其效力。

第 15 條　觀光遊樂業應依核定之興辦事業計畫興建，於興建前或興建中變更原興辦事業計畫時，應備齊變更計畫圖說及有關文件，報請主管機關核准。

前項應備變更計畫圖說及有關文件格式、審查作業方式，由交通部觀光局另定之；變更後之設置規模符合第四條之一規定者，由交通部觀光局受理、核准。

觀光遊樂業營業後，變更原興辦事業計畫時，準用前二項之規定。

經核定興辦事業計畫之開發期程變更，以二次為限。但經依第十七條第一項、第二項規定，發給觀光遊樂業執照營業者，不在此限。

第 15-1 條 觀光遊樂業興辦事業計畫之核定及其原籌設之核准，有下列情事之一者，失其效力：

一、 未依核定計畫興建，經主管機關限期一年內提出申請變更興辦事業計畫，屆期未提出申請變更、延展或申請案經主管機關駁回；其申請延展，應敘明未能於期限內申請之理由，延展之期間每次不得超過一年，並以二次為限。

二、 土地主管機關核發之開發許可失效。

三、 未於核定之興辦事業計畫開發期程內完成開發並取得觀光遊樂業執照者。

前項第一款規定情形，屬申請籌設面積範圍擴大之變更者，僅就該興辦事業計畫核定變更部分，失其效力。

第 15-2 條 經核准籌設或核定興辦事業計畫之觀光遊樂業，於取得觀光遊樂業執照前營業者，主管機關應即限期改善；屆期未改善者，主管機關應廢止其籌設之核准及興辦事業計畫之核定。

第 16 條 觀光遊樂業於興建前或興建中轉讓他人，應備具下列文件，向主管機關申請核准：

一、契約書影本。

二、轉讓人之股東會議事錄或股東同意書。

三、受讓人之經營管理計畫。

四、其他相關文件。

觀光遊樂業除前項情形外，原申請公司於興建前或興建中經解散、撤銷或廢止公司登記者，其籌設之核准及興辦事業計畫之核定即失其效力。

第 17 條 觀光遊樂業於興建完工後，應備具下列文件，申請主管機關邀請相關主管機關檢查合格，並發給觀光遊樂業執照後，始得營業：

一、觀光遊樂業執照申請書。

二、核准籌設及核定興辦事業計畫文件影本。

三、建築物使用執照或相關合法證明文件影本。

四、觀光遊樂設施地籍套繪圖及觀光遊樂設施安全檢查合格證明文件。

五、責任保險契約影本。

六、公司登記證明文件。

七、觀光遊樂業基本資料表。

興辦事業計畫採分期、分區方式者，得於該分期、分區之觀光遊樂設施興建完工後，依前項規定申請查驗，符合規定者，發給該期或該區之觀光遊樂業執照，先行營業。

地方主管機關核發觀光遊樂業執照時，應副知交通部觀光局。

第三章　觀光遊樂業之經營管理

第 18 條　附件檔案

觀光遊樂業應將觀光遊樂業專用標識懸掛於入口明顯處所。

前項觀光遊樂業專用標識由主管機關併同觀光遊樂業執照發給之。

觀光遊樂業受停止營業或廢止執照之處分者，自處分書送達之日起二個月內，應繳回觀光遊樂業專用標識。

未依前項規定繳回觀光遊樂業專用標識者，該應繳回之觀光遊樂業專用標識由主管機關公告註銷，不得繼續使用。

觀光遊樂業專用標識型式如附圖，其型式經本規則修正變更者，自該修正施行之日起三個月內，觀光遊樂業應繳回原觀光遊樂業專用標識，並申請換發；未繳回者，該應繳回之觀光遊樂業專用標識由主管機關公告註銷，不得繼續使用。

第 18-1 條　觀光遊樂業依前條規定，取得觀光遊樂業專用標識後，得配合園區入口明顯處所數量，備具申請書，向原核發執照主管機關申請增設觀光遊樂業專用標識。

第 19 條　觀光遊樂業之營業時間、收費、服務項目、營業區域範圍圖、遊園及觀光遊樂設施使用須知、保養或維修項目，應依其性質分別公告於售票處、進口處、設有網站者之網頁及其他適當明顯處所。變更時，亦同。

觀光遊樂業之營業時間、收費、服務項目、營業區域範圍圖及觀光遊樂設施保養或維修期間達三十日以上者，應報請地方主管機關備查。變更時，亦同。

地方主管機關為前項備查時，應副知交通部觀光局。

第 19-1 條　觀光遊樂業之園區內，舉辦特定活動者，觀光遊樂業應於三十日前檢附安全管理計畫，報經地方主管機關核准。

地方主管機關為前項核准後，應陳報交通部觀光局備查。

第一項規定所稱特定活動類型、安全管理計畫內容，由交通部會商相關機關訂定並公告之。

地方主管機關受理審查第一項規定計畫時，得視計畫內容，會商當地警政、消防、建築管理、衛生或其他相關機關辦理。

第 20 條　觀光遊樂業應投保責任保險，其保險範圍及最低保險金額如下：

一、每一個人身體傷亡：新臺幣三百萬元。

二、每一事故身體傷亡：新臺幣三千萬元。

三、每一事故財產損失：新臺幣二百萬元。

四、保險期間總保險金額：新臺幣六千四百萬元。

觀光遊樂業應將每年度投保之責任保險證明文件，報請地方主管機關備查。

地方主管機關為前項備查時，應副知交通部觀光局。

依第十九條之一第一項規定舉辦特定活動者，觀光遊樂業應另就該活動投保責任保險；其保險範圍及最低保險金額，除保險期間總保險金額為新臺幣三千二百萬外，準用第一項規定。但其他中央法規或地方自治法規另有規定者，從其規定。

第 21 條　觀光遊樂業營業後，因公司登記事項變更或其他事由，致觀光遊樂業執照記載事項有變更之必要時，應於辦妥公司登記變更或該其他事由發生之日起十五日內，備具下列文件，向主管機關申請變更，並換發觀光遊樂業執照。

一、觀光遊樂業執照變更申請書。

二、公司登記證明文件。

三、原領觀光遊樂業執照。

四、其他相關證明文件。

觀光遊樂業名稱變更時，除依前項規定辦理外，並應檢附原領之觀光遊樂業專用標識辦理換發。

第 22 條　觀光遊樂業對外宣傳或廣告之服務標章或名稱，應報請地方主管機關備查，始得對外宣傳或廣告。其變更時，亦同。

地方主管機關為前項備查時，應副知交通部觀光局。

第 23 條　觀光遊樂業經營之觀光遊樂設施除全部出租、委託經營或轉讓外，不得分割出租、委託經營或轉讓。但經主管機關同意者，不在此限。

觀光遊樂業將經營之觀光遊樂設施全部出租、委託經營或轉讓他人經營時，應由雙方當事人備具下列文件，向主管機關申請核准：

一、契約書影本。

二、出租人、委託經營人或轉讓人之股東會議事錄或股東同意書。

三、承租人、受委託經營人或受讓人之經營管理計畫。

四、其他相關文件。

前項申請案件經核准後，承租人、受委託經營人或受讓人應於二個月內依法辦妥公司設立登記或變更登記，並由雙方當事人備具下列文件，申請主管機關發給觀光遊樂業執照：

一、觀光遊樂業執照申請書。

二、原領觀光遊樂業執照。

三、承租人、受委託經營人或受讓人之公司登記證明文件。

第三項所定期間，如有正當事由，其承租人、受委託經營人或受讓人得申請延展二個月，並以一次為限。

第 24 條　觀光遊樂業經營之觀光遊樂設施經法院拍賣或經債權人依法承受者，其買受人或承受人申請繼續經營觀光遊樂業時，應於拍定受讓後檢附不動產權利移轉證書及所有權證明文件，準用關於籌設之有關規定，申請主管機關辦理籌設及發照。第三人因向買受人或承受人受讓或受託經營觀光遊樂業者，亦同。

前項申請案件，其觀光遊樂設施未變更使用者，適用原籌設時之法令審核。但變更使用者，適用申請時之法令。

第 25 條　觀光遊樂業暫停營業一個月以上者，應於十五日內備具股東會議事錄或股東同意書，並詳述理由，報請地方主管機關備查。

前項申請暫停營業期間，最長不得超過一年。其有正當理由者，得申請延展一次，期間以一年為限，並應於期間屆滿前十五日內提出。

停業期間屆滿後，應於十五日內向地方主管機關申報復業。

未依第一項規定報請備查或未依前項規定申報復業，達六個月以上者，地方主管機關應轉報主管機關廢止其籌設之核准、興辦事業計畫之核定及執照。

地方主管機關核准停業、復業時，應副知交通部觀光局。

第 26 條　觀光遊樂業因故結束營業者，應檢附下列文件，向主管機關申請結束營業，並廢止其籌設之核准、興辦事業計畫之核定及執照：

一、原發給觀光遊樂業執照。

二、股東會議事錄、股東同意書或法院核發權利移轉證書。

三、其他相關文件。

主管機關為前項廢止時，應副知有關機關。

觀光遊樂業結束營業未依第一項規定申請達六個月以上者，主管機關應廢止其籌設之核准、興辦事業計畫之核定及執照。

第 27 條　觀光遊樂業開業後，應將每月營業收入、遊客人次及進用員工人數，於次月十日前；資產負債表、損益表，於次年六月前，填報地方主管機關。地方主管機關應將轄內觀光遊樂業之報表彙整於次月十五日前陳報交通部觀光局。

第 28 條　觀光遊樂業參加國內、外同業聯營組織經營時，應依有關法令規定辦理後，檢附契約書等相關文件報請地方主管機關備查。

地方主管機關為前項備查時，應副知交通部觀光局。

第 29 條　觀光遊樂業得建立完善解說與旅遊資訊服務系統，並配合主管機關辦理行銷與推廣。

第 30 條　觀光遊樂業依法組織之同業公會或法人團體，其業務應受主管機關之監督。

第四章　觀光遊樂業檢查

第 31 條　觀光遊樂業之檢查區分如下：

一、營業前檢查。

二、定期檢查。

三、不定期檢查。

第 32 條　觀光遊樂業經營下列觀光遊樂設施應實施安全檢查：

一、機械遊樂設施。

二、水域遊樂設施。

三、陸域遊樂設施。

四、空域遊樂設施。

五、其他經主管機關核定之遊樂設施。

前項檢查項目，除相關法令及國家標準另有規定者外，由中央主管機關協調相關主管機關定之。

第 33 條　觀光遊樂設施經相關主管機關檢查符合規定後核發之檢查文件，應標示或放置於各項受檢查之觀光遊樂設施明顯處。

觀光遊樂設施應依其種類、特性，分別於顯明處所豎立說明牌及有關警告、使用限制之標誌。

第 34 條　觀光遊樂業經營之觀光遊樂設施應指定專人負責管理、維護、操作，並應設置合格救生人員及救生器材。

觀光遊樂業應對觀光遊樂設施之管理、維護、操作、救生人員實施訓練，作成紀錄，並列為主管機關定期或不定期檢查項目。

第 35 條　觀光遊樂業應設置遊客安全維護及醫療急救設施，並建立緊急救難及醫療急救系統，報請地方主管機關備查。

觀光遊樂業每年至少舉辦救難演習一次，並得配合其他演習舉辦。

前項救難演習舉辦前應通知地方主管機關到場督導。地方主管機關應將督導情形作成紀錄並陳報交通部觀光局備查；其認有改善之必要者，並應通知限期改善。

第 36 條　觀光遊樂業應就觀光遊樂設施之經營管理與安全維護等事項，定期或不定期實施檢查並作成紀錄，於一月、四月、七月及十月之第五日前，填報地方主管機關，地方主管機關必要時得予查核。

地方主管機關督導轄內觀光遊樂業之檢查報表彙整，於一月、四月、七月及十月之第十日前陳報交通部觀光局備查。

第 37 條　地方主管機關督導轄內觀光遊樂業之旅遊安全維護、觀光遊樂設施維護管理、環境整潔美化、遊客服務等事項，應邀請有關機關實施定期或不定期檢查並作成紀錄。

前項觀光遊樂設施經檢查結果，認有不合規定或有危險之虞者，應以書面通知限期改善，其未經複檢合格前不得使用。

第一項定期檢查應於上、下半年各檢查一次，各於當年四月底、十月底前完成，檢查結果應陳報交通部觀光局備查。

交通部觀光局對第一項之事項得實施不定期檢查。

第 38 條　交通部觀光局對觀光遊樂業之旅遊安全維護、觀光遊樂設施維護管理、環境整潔美化、旅客服務等事項，得辦理年度督導考核競賽。

交通部觀光局為辦理前項督導考核競賽時，得邀請警政、消防、衛生、環境保護、建築管理、勞動安全檢查、消費者保護及其他有關機關或專家學者組成考核小組辦理。

第五章　觀光遊樂業從業人員之管理

第 39 條　觀光遊樂業對其僱用之從業人員，應實施職前及在職訓練，必要時得由主管機關協助之。

中央主管機關為提高觀光遊樂業之觀光遊樂設施管理、維護、操作人員、救生人員及從業人員素質，應舉辦之專業訓練，由觀光遊樂業派員參加。

前項專業訓練，中央主管機關得委託專業機構辦理之，並得收取報名費、學雜費及證書費。

第六章　附　則

第 40 條　觀光遊樂業違反第十五條至第十七條、第十八條第三項、第四項、第二十一條、第二十三條、第二十四條、第二十六條、第三十九條第一項規定，屬重大投資案件者，由交通部依本條例第五十五條第三項、第六十一條規定處罰之；非屬重大投資案件者，由地方主管機關依本條例第五十五條第三項、第六十一條規定處罰之。

觀光遊樂業違反第十八條第一項、第十九條、第十九條之一第一項、第二十條、第二十二條、第二十五條、第二十七條、第二十八條、第三十五條、第三十六條規定者，由地方主管機關依本條例第五十五條第二項第二款、第五十五條第三項、第五十七條第三項規定處罰之。

觀光遊樂業違反第三十三條、第三十四條、第三十七條規定者，由主管機關依本條例第五十五條第三項、第五十四條第一項規定處罰之。

第 41 條　依本條例第六十九條第一項、第二項規定申請觀光遊樂業執照者,應備具下列文件,向主管機關申請觀光遊樂業執照與觀光遊樂業專用標識。

一、觀光遊樂業執照申請書。

二、建築物使用執照或相關合法證明文件影本。

三、觀光遊樂設施地籍套繪圖及觀光遊樂設施安全檢查合格證明文件。

四、責任保險契約影本。

五、公司登記證明文件。

六、觀光遊樂業基本資料表。

七、原依法核准經營文件。

八、經營管理計畫。

第 42 條　觀光遊樂業申請核發、補發、換發觀光遊樂業執照者,應繳納新臺幣一千元。但本規則施行前已依法核准經營之觀光遊樂業,申請核發觀光遊樂業執照,免繳;其因行政區域調整或門牌改編之地址變更而申請換發觀光遊樂業執照者,亦同。

申請核發、補發、換發、增設觀光遊樂業專用標識者,應繳納新臺幣八千元。但因觀光遊樂業專用標識型式經本規則修正變更之申請換發,除原增設者外,免繳。

第 43 條　本規則所列書表、文件格式,由交通部觀光局定之。

第 44 條　本規則自發布日施行。

17-2　森林遊樂區設置管理辦法

中華民國 94 年 7 月 8 日行政院農業委員會農授林務字第 0941750355 號

第 1 條　本辦法依森林法第十七條第一項規定訂定之。

第 2 條　本辦法所稱森林遊樂區,指在森林區域內,為景觀保護、森林生態保育與提供遊客從事生態旅遊、休閒、育樂活動、環境教育及自然體驗等,經中央主管機關核定而設置之育樂區。所稱育樂設施,指在森林遊樂區內,經主管機關核准,為提供遊客育樂活動、食宿及服務而設置之設施。

第 3 條　森林區域內有下列情形之一者，得設置為森林遊樂區：

一、富教育意義之重要學術、歷史、生態價值之森林環境。

二、特殊之森林、地理、地質、野生物、氣象等景觀。

前項森林遊樂區，以面積不少於五十公頃，具有發展潛力者為限。

第 4 條　森林遊樂區之設置，應由森林所有人，擬具綱要規劃書，載明下列事項，報經直轄市或縣（市）主管機關初審後，送請中央主管機關審核通過後公告其地點及範圍：

一、森林育樂資源概況。

二、使用土地面積及位置圖。

三、土地權屬證明或土地使用同意書。

四、都市計畫或區域計畫土地使用分區管制現況說明。

五、規劃目標及依第八條劃分土地使用區之計畫說明。

六、主要育樂設施說明。

第 5 條　森林遊樂區之設置地點及範圍經公告後，申請人應於環境影響評估審查通過一年內，擬訂森林遊樂區計畫（如附表），報經直轄市或縣（市）主管機關審核後，送請中央主管機關核定後實施；其內容變更時，亦同。

育樂設施區應就主要育樂設施，整體規劃設計，並顧及自然文化景觀與水土保持之維護及安全措施，其總面積不得超過森林遊樂區面積百分之十。

森林遊樂區計畫每十年應至少檢討一次。

第 6 條　森林遊樂區為國有林者，依前二條應辦理之事項，得逕報中央主管機關核定，核定時應副知所在地之直轄市或縣（市）主管機關。

第 7 條　申請人未依第五條規定擬訂計畫，經中央主管機關限期提出，屆期不提出者，廢止森林遊樂區地點及範圍之公告。

未依核定計畫實施，經中央主管機關限期改正，屆期不改正者，廢止森林遊樂區計畫核定，並公告之。

經公告地點及範圍之森林遊樂區，已無設置必要者，應敘明理由，報經中央主管機關，廢止森林遊樂區地點及範圍之公告。

第 8 條　森林遊樂區得劃分為下列各使用區。其編為保安林者，並依本法有關保安林之規定管理經營。

一、營林區。

二、育樂設施區。

三、景觀保護區。

四、森林生態保育區。

第 9 條　營林區以天然林或人工林之營造與維護為主，其林木之撫育及更新，應兼顧森林美學與生態。

營林區之林木因劣化，需進行必要之更新作業時，得以皆伐方式為之，每年更新總面積不得超過營林區面積三十分之一，每一更新區之皆伐面積不得超過三公頃，各伐採區應盡量分離，實施屏遮法，並於採伐之次年內完成更新作業；採擇伐方式時，其擇伐率不得超過營林區現有蓄積量百分之三十。但因病蟲危害需要為更新作業時，應將受害情形、處理方式及面積或擇伐率，報請中央主管機關核定。

營林區必要時得設置步道、涼亭、衛生、安全、解說教育、營林及資源保育維護之設施。

第 10 條　育樂設施區以提供遊客從事生態旅遊、休閒、育樂活動、環境教育及自然體驗等為主。

育樂設施區內建築物及設施之造形、色彩，應配合周圍環境，盡量採用竹、木、石材或其他綠建材。

第 11 條　景觀保護區以維護自然文化景觀為主；並應保存自然景觀之完整。景觀保護區之林木如因劣化，需為更新作業時，應以擇伐方式為之，其擇伐率不得超過景觀保護區現有蓄積量百分之十。但因病蟲危害需要為更新作業時，應將受害情形、處理方式及擇伐率，報請中央主管機關核定。

景觀保護區必要時得設置步道、涼亭、衛生、安全及解說教育之設施。

第 12 條　森林生態保育區應保存森林生態系之完整及珍貴稀有動植物之繁衍，非經中央主管機關許可，禁止遊客進入，且禁止有改變或破壞其原有自然狀態之行為。

第 13 條　森林遊樂區收取之環境美化、清潔維護及育樂設施使用之收費費額，應於明顯處所公告。

第 14 條　森林遊樂區申請人，應按核定之計畫，投資興建遊樂設施。於森林遊樂區開業前，應填具申請書，並檢附主要遊樂設施使用執照影本等文件，報請中央主管機關會同有關機關勘驗合格後，始得申請營業登記。

第 15 條　森林遊樂區應自開始營業之日起一個月內，報請中央主管機關備查；停業、歇業、復業或轉讓亦同。

第 16 條　森林遊樂區因天然災害或其他原因致有安全之虞者，管理經營者應即於明顯處為警告及停用之標示，並禁止遊客進入；其各項設施有危及遊客安全之虞者，管理經營者應即停止遊客使用，並於明顯處標示。

第 17 條　中央或直轄市、縣（市）主管機關對轄區內森林遊樂區之各項設施及經營項目，應會同各目的事業主管機關實施定期或不定期檢查。其有違反本辦法或其他法令規定者，應責令限期改善；屆期不改善者，依相關法令處置，並得由中央主管機關廢止其核定。

前項情形有危害安全之虞者，並得命其停止一部或全部之使用。

第 18 條　中央主管機關對於管理經營森林遊樂區或育樂設施著有績效者，得予獎勵。

第 19 條　本辦法自發布日施行。

17-3　遊樂服務契約

觀光遊樂業遊樂服務契約範本

交通部 98 年 12 月 8 日交路（一）字第 09800113435 號

遊客與○○觀光遊樂業者（以下簡稱業者）雙方同意遵守以下約定：

一、業者應依其性質同時分別於售票處、進口處、其他適當明顯處所及設有網站者之網頁，公告營業時間、費用、服務項目、遊園與觀光遊樂設施使用須知及娛樂稅額。

二、遊客須憑票券入園並妥慎保管；其票券遺失，則業者不予補發。

三、遊客使用觀光遊樂設施，因違反使用須知、禁制標誌或管理人員之指示，致生損害時，業者除有違反消費者保護法第七條第一項或第二項規定情形，或欠缺善良管理人注意義務外，不負賠償責任。

四、本契約所定觀光遊樂業服務項目之觀光遊樂設施全部不能提供者，遊客得解除契約，請求返還所有費用；其可歸責於業者所致者，並得請求賠償。

業者應以現金為前項費用之返還及賠償。但經遊客同意者，得以等值商品、禮券或服務代之。

五、本契約所定觀光遊樂業服務項目之觀光遊樂設施一部分不能提供者，業者應參酌其不能提供服務之比例或入園時間計算，返還部分費用；其可歸責於業者所致者，遊客並得請求賠償。

業者應以現金為前項費用之返還及賠償。但經遊客同意者，得以等值商品、禮券或服務代之。

六、遊客因自己之事由離園或不能接受本契約所定之遊樂服務者，不得請求退費。

七、遊客於園區範圍內，如意外發病或發生事故，業者應協助救護或送醫。業者違反前項規定致生損害於遊客者，應負賠償責任。

八、本契約未盡事宜，悉依其他相關法令規定。

參考文獻　REFERENCES

1. 全國法規資料庫，觀光遊樂業管理規則。
 http：//law.moj.gov.tw/LawClass/LawContent.aspx?PCODE=K0110018

2. 全國法規資料庫，森林遊樂區設置管理辦法。
 http：//law.moj.gov.tw/LawClass/LawContent.aspx?PCODE=M0040008

3. 交通部觀光局，觀光遊樂業遊樂服務契約範本。
 http：//admin.taiwan.net.tw/law/law_d.aspx?no=130&d=410